藝術史研究

THE STUDY OF ART HISTORY

第十六輯
VOL.16

中山大學藝術史研究中心　編

中山大學出版社
廣州

版權所有　翻印必究

圖書在版編目（CIP）數據

藝術史研究·第 16 輯/中山大學藝術史研究中心編.—廣州：中山大學出版社，2014.12
　ISBN 978－7－306－05143－1

Ⅰ.①藝…　Ⅱ.①中…　Ⅲ.①藝術史—研究—世界—文集　Ⅳ.①J110.9－53

中國版本圖書館 CIP 數據核字（2014）第 308242 號

出 版 人：	徐　勁
責任編輯：	裴大泉
裝幀設計：	佟　新
責任校對：	劉麗麗
責任技編：	黃少偉
出版發行：	中山大學出版社
	編輯部電話（020）84111996，84113349
	發行部電話（020）84111998，84111160，84111981
地　　址：	廣州市新港西路 135 號
郵　　編：	510275　傳　真：（020）84036565
網　　址：	http：//www.zsup.com.cn　E-mail：zdcbs@ mail.sysu.edu.cn
印 刷 者：	廣州家聯印刷有限公司
規　　格：	787mm×1092mm　16 開本　22.5 印張　彩版六　420 千字
版　　次：	2014 年 12 月第 1 版
印　　次：	2014 年 12 月第 1 次印刷
定　　價：	108.00 圓

本書如有印裝質量問題影響閱讀，請與出版社發行部聯繫調換

《藝術史研究》編輯委員會

項 目 策 劃：梁潔華
本 期 主 編：李清泉
責 任 編 輯：裴大泉
編輯部成員：向　羣　裴大泉　李清泉　姚崇新
　　　　　　萬　毅　林　英　吳　羽　邵　宏

Project Designer：Leung Kit Wah
Chief Editor：LI Qing-quan
Executive Editor：PEI Da-quan
Staff Members：　XIANG Qun　　PEI Da-quan　　LI Qing-quan
　　　　　　　　YAO Chong-xin　WAN Yi　　　　LIN Ying
　　　　　　　　WU Yu　　　　　SHAO Hong

本書承蒙香港梁潔華藝術基金會創辦人梁潔華博士慷慨資助，謹此致謝！

With Special Acknowledgement to Dr. Leung Kit Wah, the Founder of the Annie Wong Leung Kit Wah Art Foundation of Hong Kong.

目　　錄

昆明大理國地藏寺經幢調查簡報 ………… 李曉帆　梁鈺珠　高靜錚（1）
二十世紀隋唐佛教考古研究 ………………………………… 常　青（69）

青銅工藝與青銅器風格、年代和產地
　　——論商末周初的牛首飾青銅四耳簋和出戟飾青銅器 ……… 蘇榮譽（97）
北朝晚期墓葬壁畫佈局的形成 ……………………………… 韋　正（145）
風雲與造作
　　——天曆之變、順帝復仇與作品時代 ………………………… 尚　剛（189）
水陸碑研究 …………………………………………………… 侯　沖（199）
繁峙秘密寺清代壁畫反映的五臺山信仰 …………………… 李靜杰（229）

中晚唐蜀地藩鎮使府與繪畫 ………………………………… 王　靜（257）
宋真宗、劉后時期的雅樂興作 ……………………………… 胡勁茵（283）
巴黎藏清人無名款《聖心圖》考析：內容、圖式及其源流 …… 王廉明（309）

CONTENTS

A Brief Report of Investigation on the Dharani Pillar of Kunming,
 Yunnan LI Xiao-fan LIANG Yu-zhu GAO Jing-zheng (1)
Research of Sui and Tang Dynasties Buddhist Archaeology in the
 Twentieth Century .. CHANG Qing (69)

Bronze Technology and Bronze Style, Chronology, and Provenance
 .. SU Rong-yu (97)
The Development of Tomb Murals' Layout in Late Northern
 Dynasties .. WEI Zheng (145)

Political Background and the Works from Yuan Imperial Workshops:
 Palace Coup in Tianli Reign, Revenge of Emperor Shundi, and
 Date Determination .. SHANG Gang (189)
A Research on Shuilu Stele HOU Chong (199)
Belief of Wutai Mountain Reflected by Qing Dynasty Mural Paintings
 of Mimi Temple in Fanzhi County LI Jing-jie (229)

The Military Governors and Drawing in Shu in the Middle and Late
 Tang Dynasty .. WANG Jing (257)
Making Music in the Period of Emperor Zhenzong and Empress Dowager
 Liu of Song Dynasty .. HU Jin-yin (283)
Cerebrating the Feat of Sacred Heart: An Eighteenth Century Chinese
 Painting Held at the Bibliothèque Nationale de France
 .. WANG Lian-ming (309)

昆明大理國地藏寺經幢調查簡報

李曉帆　梁鈺珠　高靜錚

昆明大理國地藏寺經幢，又名地藏寺經幢、大理國經幢、古幢等，現藏於今昆明市區東拓東路93號，昆明市博物館序廳內（圖1）。1982年，經國務院批准，將其公佈爲第二批全國重點文物保護單位。地藏寺經幢始建於宋代大理國時期，迄今千載，歷經兵燹天災，終至寺毀幢埋。直至1919年，於已損毀的地藏寺廢墟原址，半埋土中的經幢方被重新發現。因其可貴的完整性和精美的藝術性，被方國瑜先生譽爲"滇中藝術極品"[1]，日本學者高楠博士更歎爲"中國絕無而僅有之傑作"[2]。然自經幢出土至今近百年，相關詳細報告，尚未見刊行，現將我們調查之有關情況簡報如下。

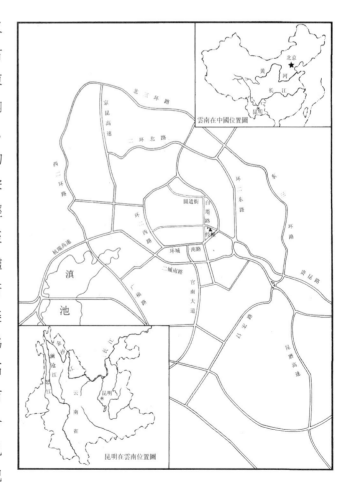

圖1　昆明大理國地藏寺經幢所在地理位置圖

一、發現、保護及修繕

（一）發現及保護

1919 年，半埋於土中的經幢於地藏寺廢墟原址被發現；1923 年，昆明市政公所對經幢進行修繕並圍以鐵欄，加以保護；1924 年，經幢所立之處，被闢爲"古幢公園"；1955 年，周恩來總理視察昆明時，曾指示建亭對經幢進行保護；1961 年，昆明市人民委員會，將其公佈爲第一批全市重點文物保護單位；1965 年，被雲南省人民政府公佈爲省級文物保護單位。"文革"期間，"古幢公園"內大肆興建廠房，經幢被數家工廠包圍其中；1982 年，國務院將其公佈爲第二批全國重點文物保護單位；1987 年，雲南省博物館文物工作隊對經幢進行整體抬升修繕；1997 年，爲更好地保護經幢，在經幢保護範圍和建設控制地帶內，闢 30 畝土地，建成昆明市博物館，將經幢納入展館內部，進行保護和展示；2012 至 2013 年，昆明市博物館邀請成都市文物考古研究院盧引科先生對經幢進行了考古測量和繪圖，並啟動經幢調查研究工作；2014 年，昆明市博物館擴建工程完工，經幢成爲進入昆明市博物館序廳的第一鎮館之寶展現在世人面前。

（二）修繕與抬升

經幢 1919 年被發現後，經過簡單的修繕，被重新恢復樹立，然時隔久遠，當時修繕情況未見詳細記載。

1987 年，雲南省博物館文物工作隊對經幢進行修繕。此次修繕工程解決了經幢地處低凹地帶，基座被雨水浸泡，基礎下陷，以致幢身出現一定的偏歪、錯位等文物病害問題。

修繕時，對經幢進行了整體抬升，除保留經幢基座下原有的青石外，對經幢基礎進行重新鋪設，用三合土封堵地下水，其上鋪漿砌石，再鋪鋼筋網，形成承壓臺，承壓臺外（即經幢基座下）增建八邊形條石踏步底座，條石踏步座底寬 11.7 米，座頂寬 8.75 米，高 1.1 米，共 5 級，佔地 100 平方米，使得經幢在原來的基礎上，整體抬升高約 1.8 米[3]。

爲避免經幢雕鑿各段之間滑動錯位，經幢基座下部澆灌水泥砂漿，雕鑿各段之間榫卯結合處，加入白灰糯米漿，並摻入一定量的紙筋填實，以增強經幢屹立的穩固性。對於經幢維修前各段已存在的錯位現象，修繕時根據佛教典籍做了校正，並借助經緯儀，校正了其正垂直度。

（三）保存現狀

經幢總體保存相對完好，經幢上銘文多數清晰可辨，少有風化侵蝕現象。幢體造像雕鑿十分精緻，但也有不同程度的殘損。具體有三種情況：一爲經幢爲砂石質，經千載於露天風吹雨打，有不同程度的風化侵蝕損傷或起殼，如經幢基座上八方界石北西面第八方，即風化嚴重，部分字跡釋讀困難；二爲經幢上部倒塌撞擊地面造成的磕碰損傷及裂痕，如幢頂有部分殘缺；三爲人爲破壞，如在"文革"時期，部分造像遭到人爲破壞，使經幢一層天王造像面部口鼻、手中戟鉞等，遭到不同程度的損壞。

二、與經幢相關遺物

（一）地藏寺建築構件

1994 年初，在昆明市博物館今庫房位置下約 8—15 米處，由昆明市文物管理委員會辦公室考古人員發現幾件保存較好的建築瓦作脊飾構件，根據構件出土位置和構件體量以及僅在元以前出現的四爪龍[4]等情況推斷，應爲始建於宋末[5]、清咸豐七年（1857）損毀的地藏寺[6]建築之部分構件。具體發現遺物情況如下：

（1）正脊鴟吻：一件，灰陶質地。空心，壁厚。殘高 70 厘米，厚 45 厘米，寬 32 厘米，鴟吻呈龍首形，大體保存完好，缺尾部且後稍殘。龍首怒目前視，張口銜脊，頷頰部肌肉隆突發達。上唇伸展上翹，下唇向前下平伸。上、下頷齒齊備，臼齒如同犀牛鏟形齒狀，獠牙呈虎牙狀尖利。額頭低平，鼻闊大，龍首兩側分別各飾一對鹿角和牛耳。龍首眉毛、鬚髮捲曲。

（2）垂脊獸：一件，灰陶質地。獸爲獅形，身、首俱全，僅左耳、後背稍殘。通高 48 厘米，厚 46 厘米，寬 24 厘米。頭頂前並列有兩孔，孔徑 5.5—6.5 厘米，後有一圓孔，孔徑 4 厘米。此獸揚捲眉，突目，咧嘴，豬鼻，口角圓深，無齒飾，耳大，下頷鬚鬢捲曲，前肢側突，背殘。獸身與座聯刻大片魚鱗紋。

（3）戧獸：一件，灰陶質地。稍殘，缺尾。殘高 16 厘米，厚 43 厘米，寬 16—17 厘米。獸首頂飾波浪捲毛，雙目前視，口大張，臼齒齊平，犬牙略顯。小鼻闊，唇上翹，鬚鬢後捲。前腿向兩側外突，獸身刻有大片魚鱗狀紋，四爪強勁有力。

（4）龍爪：一件，灰陶質地。高約 22 厘米，寬 17 厘米，厚 2.6 厘米。四爪圓凸、強勁有力，飾大片魚鱗陰刻紋。

（二）石碑

一通，青石質，長180厘米，寬70厘米，厚10厘米，碑左上角殘斷缺失，上部銘文字跡磨光，僅下半截部分，字跡清晰，尚可辨識。此碑立於民國十三年（1924），碑文由袁嘉穀撰，昆明市政督辦張維翰立。碑文內容爲《古幢公園記》。

（三）錢幣

共71枚。1987年，雲南省博物館文物隊主持抬升修繕工程時在經幢第三節和第五節的卯臼裏發現清代、民國錢幣71枚[7]。其中56枚，由雲南省博物館文物隊（今雲南省文物考古研究所）保管，現具體情況不詳。其餘15枚，由昆明市文物管理委員會辦公室保管，現由昆明市博物館保管，15枚錢幣情況分別如下：

乾隆通寶6枚，銅質，直徑2.0—2.6厘米。

道光通寶3枚，銅質，直徑2.6厘米。

光緒通寶4枚，銅質，直徑2.0—2.4厘米，不明錢幣2枚，一枚鋅質，直徑1.8厘米；一枚銅質，直徑1.9厘米。

根據錢幣的最晚年代，推測應爲1919年經幢被發現後，對其進行修繕和重立時，信眾參與供養時放置的。

三、經幢概述

（一）形制與結構

1. 外觀形制

經幢通體呈黃色，砂巖質，整體呈八面塔形，

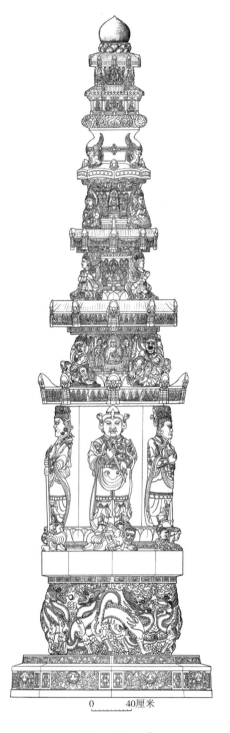

圖2　經幢正視圖（東面）

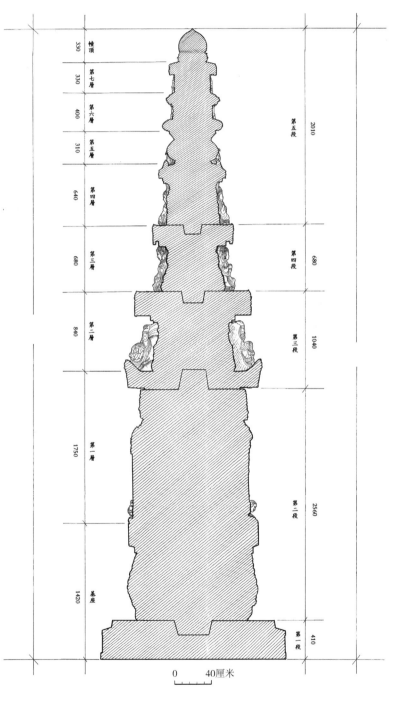

图3　经幢纵剖视图

自上收分，下粗上细，比例适度，形态多姿，通高6.7米，基座底径约为2米（图2）。经幢由基座、幢身、幢顶等三部分构成，其中基座部分，高142厘米，包括鼓形须弥座（须弥座上、下起叠涩、上下叠涩间为鼓形圆柱）及其上端之八面八方界石；幢身高495厘米，大体呈下大上小、自下而上逐层递减之宝塔形，每层层高不等，纵向分为七层，层层上升，每层包括其主体部分及其上华盖或其他附属分割雕饰。层与层之间多为华盖分割，但第五层与第六层间以吉祥云团作分割，第六层与第七层以庑殿顶为分割。华盖均分为八面，分别对应正东、东南、正南、西南、正西、西北、正北、东北八个方向；

華蓋或其它分割雕飾大小尺寸不盡相同，但總體規律爲從下至上，尺寸依次遞減。第一層主體部分，爲四面四棱形，第二至第四層、第七層主體部分爲四隅外凸，襯托四面，似成佛龕式，第五層主體部分爲鼓腹圓形，第六層主體部分爲寬"十"字形的廡殿頂佛殿。幢頂高33厘米，爲雙層仰蓮座托桃形摩尼寶珠頂。

2. 累迭結構

整座經幢是由五段黃砂巖，分別雕鑿累迭而成（圖3），五段累迭總高670厘米，總重12.5噸。其中第一段，爲基座的須彌座下澀，高41厘米，底徑202厘米；第二段爲須彌座鼓形圓柱、須彌座上澀、八方界石及幢身第一層主體（不含第一層之上華蓋部分），高256厘米，重6噸；第三段爲幢身第一層之上華蓋部分和幢身第二層（含第二層之上華蓋部分），高104厘米，重1.8噸；第四段爲幢身第三層（含第三層之上華蓋部分），高68厘米；第五段爲幢身第四層、第五層、第六層、第七層以及幢頂，高201厘米。第四、五段合重1.6噸[8]。

經幢五段之間，採用榫卯結構相累迭連接。榫卯爲圓形公母榫，多數卯臼在下，榫頭在上，惟第二段和第三段結合處，爲卯上榫下。

據1987年修繕工程報告，經幢基座下另有一圓形青石石塊，直徑7.4米，石縫中有一枚民國錢幣，推測此青石塊大概爲民國時修繕中墊築的。將經幢移開後，可見其下墊有三塊平放砂巖，砂巖表面有粗獷的雕鑿痕跡，隱約可辨一手持禪杖的天王像[9]。其中一塊呈石碑狀，長250厘米，寬90厘米，厚26厘米，未發現銘文。三塊砂巖下，即爲紅褐色原生土層，應爲經幢建造時墊築的。

（二）雕刻內容及施彩

經幢通體雕刻佛、菩薩、護法眾神及天龍八部等像共300軀，廡殿頂佛殿4座。

經幢基座部分的鼓形圓柱週身淺浮雕海水龍王8身，爲天龍八部之龍部，龍王兩兩相對，遒勁有力，栩栩如生，動感十足。

基座其上八面八方界石內，陰刻銘文四篇，分別是漢文的《敬造佛頂尊勝寶幢記》、《佛說般若波羅蜜多心經》、《大日尊發願》、《發四弘誓願》。銘文皆爲楷書，呈順時針、單方書寫自右向左直排式，字跡鐫秀工整，法度莊嚴。

幢身部分，分爲七層，每層圍繞不同主題，多以四面四隅佛龕爲單位，雕刻組像或單體造像，計雕有佛、菩薩、護法眾神、諸天、弟子、供養人等造像，共292軀。

第一層，由其上方八面雕佛華蓋及主體造像兩個部分組成。主體造像爲四天王，正

东、正南、正西、正北四面高浮雕四天王及天王足下踏夜叉，计10躯；其上八面华盖，每面浅浮雕坐佛6躯，八面计48躯。一层共计雕饰造像58躯。天王间四隅形成四棱，天王之间、四棱两侧，阴刻梵文《佛顶尊胜陀罗尼经》，梵字经文书写娴熟，顺时针方向自上而下旋转雕刻，字迹清晰有力，历经数百年仍可辨识。

第二层，由其上方八面雕佛华盖和主体造像两个部分组成。主体造像为四方佛，四隅各半圆雕密迹金刚1躯，共4躯，呈外凸状，四面东、南、西、北似佛龛，四面四龛，每龛内高浮雕佛、菩萨、弟子等像1组9躯；八面华盖每面浅浮雕坐佛6躯，八面共48躯，二层共计雕饰造像88躯。

第三层，由其上方八面宝珠莲花华盖和主体造像两个部分组成。主体造像为四大菩萨，四隅各半圆雕供养菩萨1躯，共4躯，呈外凸状，四面东、南、西、北似佛龛，四面四龛，每龛内高浮雕菩萨、胁侍、侍众等像一组，除北面龛组像为9躯外，其余三龛皆为7躯；每面佛龛上方，浅浮雕飞天一对2躯，四面共8躯，三层共计雕饰造像42躯。

第四层，由其上方八面宝珠华盖和主体造像两个部分组成。主体造像为三世佛，四隅各半圆雕供养菩萨1躯，共4躯，呈外凸状，四面东、南、西、北似佛龛，四面共四龛，每龛内高浮雕佛、菩萨、弟子、侍众一组7躯；每面每龛上方浅浮雕飞天一对2躯，四面共8躯，四层共计雕饰造像40躯。

第五层，由中部石鼓、四隅迦楼罗鸟构成，中部为饰花石鼓，对应四层四隅位置半圆雕迦楼罗鸟各1躯，共计4躯。

第六层，主体为四方庑殿顶佛殿及下方吉祥云团雕饰，佛殿内各高浮雕五智如来及弟子一组，每组7躯，六层共计雕饰造像28躯。

第七层，由其上方八面莲花华盖和主体造像两个部分组成。主体造像为尊胜佛母，四隅各半圆雕尊胜佛母1躯，共4躯，呈外凸状，四面东、南、西、北似佛龛，四面四龛，每龛高浮雕佛母、菩萨、护法、侍众一组，每组7躯；七层共计雕饰造像32躯。

幢顶系莲花座摩尼宝珠顶，为第七层华盖之上，由圆雕之双层仰莲座和桃形摩尼宝珠两部分组成。

整座经幢，幢体共雕饰各类天神300躯，造像大的高约120厘米，小的不足3厘米，皆具五官、衣饰等细部刻划，人物体态端庄，比例匀称，形象生动，精美绝伦。庑殿顶建筑则采用圆雕、半圆雕与镂空雕等相结合的表现形式，辅以多种刀法表现出梁、坐柱、挑簷、穿斗等建筑构件，构思巧妙，布局严谨，极具写实性。

從幢身第一層華蓋及第二層華蓋底面雕刻的纏枝花卉上殘留的彩繪痕跡，以及歷代經幢有施彩做法來推斷，經幢建成後施彩，但因歷經近千載風吹雨打，彩繪大多因吹拂沖刷而脫落，現經幢表面所呈現的僅爲黃砂巖本體的固有顏色。

四、分層介紹

（一）基座

經幢基座，分爲兩部分（圖 4）。自下至上，分別爲須彌座和其上的八面八方界石。整個基座部分高 142 厘米，其中須彌座高 121 厘米，八面八方界石高 21 厘米，爲八棱八面形。

經幢以象徵須彌山的須彌座爲底，且其須彌座是宋代南方盛行的形制，即上下層外凸部分有澀或迭澀，中間凹入束腰部分不用綫條硬朗的方柱，而採用曲綫鼓凸的鼓形圓柱。

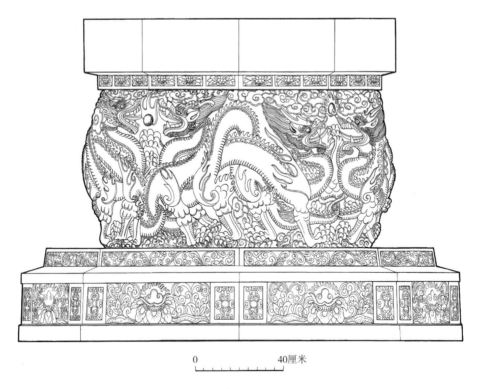

圖 4　經幢基座正視圖（東面）

須彌座，分爲四層，自下至上分別爲下澀二層、鼓形圓柱、上澀一層。其中下澀爲迭澀，分爲底層下澀及二層下澀，均爲八棱八面，象徵著鐵圍山。南西面迭澀二層部分損毀。底層下澀高32厘米，底徑爲202厘米。八面均滿地浮雕統一紋飾，每面兩側爲豎長方形寬邊外框，內浮雕如意雲朵圓芯紋，中間爲橫長方形，內浮雕纏枝花卉，花芯爲元寶形，下爲五瓣花紋，上爲火焰紋，兩旁爲纏枝紋。底層下澀之上爲二層下澀，二層下澀高9厘米，底徑較底層下澀小，約爲177厘米，八面均浮雕纏枝花卉紋。

鼓形圓柱，高72厘米，直徑約爲142厘米，是基座部分最爲顯眼、突出的部位。鼓形圓柱通體週雕海水龍紋（圖5），共8龍，2龍爲一組，共4組。龍首相對，龍首之間，爲一用上飾聯珠紋繫帶所繫之火焰寶珠。龍首爲鳥吻、獠牙、獸耳、人目。龍身兩兩相交。龍爪均爲三節三趾。8龍爲護法善神的8位龍王，屬於天龍八部中的龍部。

鼓形圓柱上爲須彌座上澀，上澀爲一層，高8厘米，底徑約128.8厘米。八面每面分爲三格橫長方形，長方形寬邊外框，內均浮雕滿地五瓣花紋，花芯爲元寶形，芯下飾以連珠花蕊。

須彌座之上爲八面八方界石，界石高約21厘米，底徑約爲142.4厘米。八面八方，每方呈橫長方形，長約25厘米，寬約45厘米。八面八方界石上刻有漢文銘題四篇，始讀自北東面[10]爲第一方起，以順時針方向解讀，分別爲記述建造經幢緣由的《敬造佛頂尊勝寶幢記》、《佛說般若波羅蜜多心經》及兩篇發願文《大日尊發願》和《發四弘誓願》。四篇文字均係楷書，陰刻，字體鐫秀。每方釋讀從左到右，自上而下，八面八方共計179行，總計1679字（詳見後文所錄銘文）。

(二) 第一層

須彌座和八面界石之上爲經幢第一層（圖6）。第一層，由分列於東、南、西、北（順時針方向）四面高浮雕天王、夜叉以及其上八面華蓋組成，高175厘米。第一層共雕

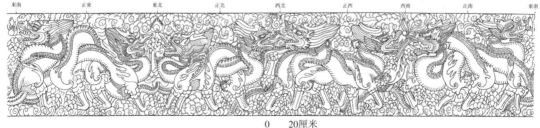

圖5　經幢基座鼓型圓柱龍紋展開圖

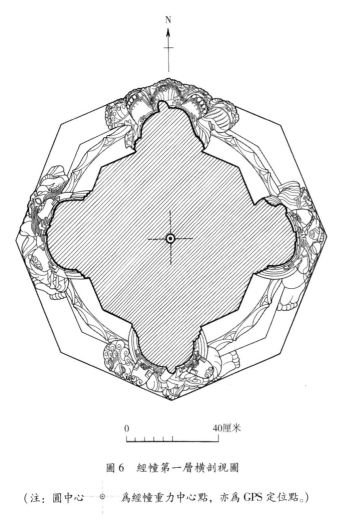

圖6　經幢第一層橫剖視圖

（注：圓中心 ⊕ 爲經幢重力中心點，亦爲 GPS 定位點。）

飾造像合計58軀，其中高浮雕天王及夜叉造像共10軀，東南西北足踏夜叉之四天王高約143厘米，四天王之間，形成東南、西南、西北、東北四棱，四棱四天王形成八面。八面自下而上，又分爲3層，第一層飾金剛杵紋，層高10厘米，共雕飾16枚橫置三股金剛杵[11]。第二層飾雙層仰蓮紋，層高15厘米。第三層層高118厘米，陰刻梵文經咒，內容爲順時針方向，自上而下，旋轉書寫的《佛頂尊勝陀羅尼經咒》，梵文書寫嫻熟，刀法遒勁有力，字跡歷經數百年，仍清晰可辨。四天王分別爲立於東、南、西、北四面（以順時針方向逐一介紹，從東面起，此後各層介紹順序同此，不再贅述）的東面持國天王、南面增長天王、西面廣目天王、北面多聞天王。四天王屬天部4軀。四天王足下腳踏夜叉部6軀，其中東面持國天王、南面增長天王、西面廣目天王各足踏一夜叉、北面多聞天王足踏三夜叉。主體造像之上爲八面雕佛及菩薩華蓋[12]。華蓋高19厘米，華蓋東、東南、南、西南、西、西北、北、東北八角分別雕飾一寶珠、蓮花、瓔珞，結高約32厘米。華蓋八面每面浮雕坐佛或菩薩6軀，3軀爲一組，計48軀，均結跏趺坐於祥雲之上。

東面（圖7）

立於第一層正東面爲東方持國天王，高約122厘米，體寬50厘米，頭戴兜鍪，兜鍪飾有寶珠紋折耳，兜鍪頂端正中爲仰蓮座盔頂，前作如意圭狀。持國天王，杏眼低垂，圓臉闊鼻，雙唇圓潤，面容祥和，其鼻、口有部分殘缺。其頸前繫兜鍪繩，身披兩襠鎧胄，

形如背心，應爲皮革製成。持國天王雙肩自然下垂，雙肩之上有花形寶珠帶扣。鎧甲雙胸前飾有如意花，正中爲呲牙獸頭似咬住腰帶，下爲如意祥雲紋弧形下襬。持國天王左前臂掛一長弓，長約72厘米。右手執翎羽箭，左手順箭尖向上微抬，箭身及箭尖部分殘損。持國天王內著長袖窄口長衣，長衣質地似厚重，袖口飾如意紋、弦紋。長衣下爲兩襬，自然垂下，長不過膝，邊緣作覆蓮紋，長衣內還有薄內衣垂下，應爲對襟長衫，兩襬飄逸。持國天王兩臂戴有臂甲，雙手腕處各戴串珠一串，兩臂纏帛帶，下穿戰裙，腿上繫蝴蝶花繩收口，足蹬仰蓮寶珠翹頭尖靴，左足足尖殘損。持國天王雙足踏一伏身夜叉，爲毗舍闍。

毗舍闍跪爬在東方持國天王足下，高30厘米，體寬56.3厘米，怒髮上沖，前額繫花繩髮箍。毗舍闍雙目瞪圓，闊鼻，大唇，臉頰肌肉明顯。左手腕帶鐲，撐地。右臂赤裸，肌肉突顯，右手抓一蟒蛇，大拇指輕按蛇身似七寸處。蟒身尾部纏繞毗舍闍右臂。纏在毗舍闍右臂有一蟒蛇，屈頸向天，口大張，身子被毗舍闍緊緊按住。毗舍闍兩腿分開，跪地，雙足赤裸，祇見右足帶足環，足底朝上。背部及臀部似披有織物。

南面（圖8）

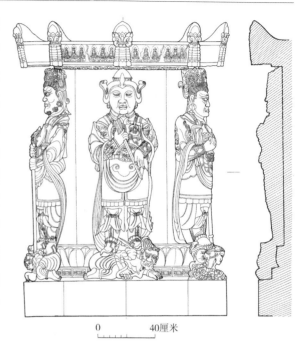

圖7　經幢第一層東面正立面、縱剖面圖

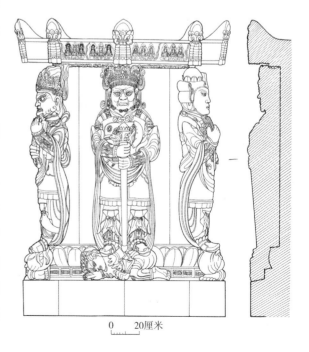

圖8　經幢第一層南面正立面、縱剖面圖

立於第一層正南面爲南方增長天王，高約 122 厘米，體寬 48 厘米，天王束髮，頭戴三葉寶冠[13]，寶冠較高，每葉面上爲如意花朵所圍火焰紋。寶冠兩側有弧形折耳，其下有冠帶垂捲。增長天王面容輪廓清晰，瞠目如珠，眉頭緊鎖，鼻翼寬闊，雙唇豐滿，兩耳垂各戴一花形耳璫，下顎及兩腮有虬髯。增長天王其鼻、下顎有部分殘缺。增長天王戴如意頸圈，身披兩襠鎧甲，雙肩自然下垂，肩上有花寶珠帶扣，兩肩有獸形吞口。胸甲分爲兩瓣，其上有花飾。增長天王雙手於胸前右手在上，左手在下，緊握鉞柄，兩臂戴臂甲，兩手腕各戴一串珠，兩臂間有帛帶纏繞下垂，帛帶又自雙臂内垂自腹前，呈弧形，鎧甲亦爲弧形下擺。增長天王所執鉞爲圓鋻，鋻口爲仰蓮寶珠形，右側爲迦樓羅首形，左側爲獸頭銜鉞刃。增長天王内著長袖窄口長衣，長衣質地似厚重，袖口飾如意紋、回字紋。長衣下爲兩擺，自然垂下，邊緣作覆蓮狀，長衣内還有薄對襟長衫垂下，兩襬飄逸，下穿裙褲，腿上繫繩收口，足蹬仰蓮寶珠如意翹頭靴。增長天王鉞柄首爲尖圓頭形，直戳夜叉，柄下端部分殘損。增長天王右足踏鳩盤茶頸部，左足踩其腰及臀部，所持鉞柄，戳其曲臂上。

鳩盤茶俯身跪爬在增長天王足下，高 20 厘米，體寬 62 厘米。鳩盤茶毛髮捲曲，前額繫有盤繩髮箍，前額有一豎目，眉宇緊鎖，雙目瞠圓，闊鼻，口微張露齒。鳩盤茶右手掌心朝下伏地，左手曲臂握拳於身前撐地，拳面著地。鳩盤茶手腕和腳踝均戴手鐲和足環，其左足赤裸，足底朝上。

西面（圖9）

立於第一層正西面的爲西方廣目天王，高約 120 厘米，體寬 45 厘米，頭戴三面寶冠，冠面飾如意祥雲及寶珠，冠箍飾以聯珠、圓形和長方形寶物，寶冠兩側束有冠帶。廣目天王鎖眉瞠目，咧嘴齜牙，方臉闊鼻，雙耳下垂至腮，廣目天王與南方增長天王一樣，下顎及兩腮有虬髯，其鼻、口有部分殘缺。廣目天王胸口繫如意結，内衣衣領外翻，身披兩襠鎧甲，雙肩

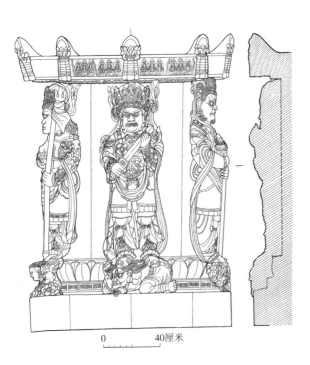

圖9　經幢第一層西面正立面、縱剖視圖

自然垂下，肩上有花蔓寶珠帶扣，兩肩有獸頭肩甲。胸甲分爲兩瓣，其上有花飾。廣目天王右手曲臂握劍柄，左手掌面向上托劍刃。寶劍爲圓形如意劍首，方形劍箍，劍身寬厚且短，劍尖圓鈍。廣目天王兩臂戴臂甲，手腕各戴一珠串，兩臂間有帛帶纏繞垂地，帛帶垂自腹前呈弧形，鎧胄形如背心，下擺亦爲弧形。廣目天王前胸繫帶，下腹前飾獸頭似咬住腰箍。內著長衣，長衣下爲兩襬，自然垂下，長不過膝，邊緣作覆蓮紋，兩擺飄逸。廣目天王下穿裙褲，小腿繫蝴蝶花繩收口，足穿仰蓮寶珠靴。廣目天王雙足踏一伏身夜叉。

夜叉爲富單那，高 22.5 厘米，體寬 53 厘米。富單那披頭散髮，前額正中有

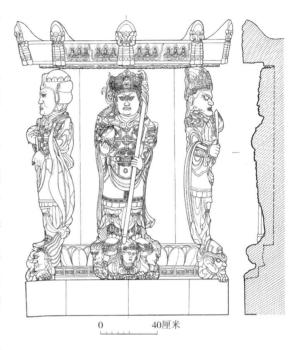

圖 10　經幢第一層北面正立面、縱剖面圖

一豎目，三目睜圓，鼻翼碩大，圓唇，耳大過腮。右手手肘撐地並托右腮，腕戴聯珠手串。左臂赤裸，肌肉突顯，曲臂撫地，四手指扣拿住其下西北方界石邊緣。富單那俯身跪地，足赤裸，左足戴足環，足底朝斜上方，其背部及臀部似裹有織物，西方廣目天王右足踏富單那頭部，左足踩其背部。

北面（圖 10）

立於第一層正北面爲北方多聞天王，高約 120 厘米，體寬 44 厘米，頭戴三面寶冠，冠面由三面長方圭形組成，長方圭形正中內飾俯蹲之迦樓羅，迦樓羅兩爪似抓住冠箍邊緣，其外爲如意祥雲紋，冠箍對應冠面飾以聯珠、寶花和長方扣紋，寶冠兩側束有飄逸冠帶，冠箍下可見頭髮分縷梳束。多聞天王面部豐滿，眉頭緊鎖，圓目外凸，方臉闊鼻，雙唇圓潤，雙耳戴圓形耳扣。其鼻、口有部分殘缺。多聞天王頸戴寬厚如意頭式項圈，身披兩襠鎧胄，雙肩自然垂下，肩上有寶花珠帶扣，兩肩有獸頭肩甲。兩瓣胸甲，護胸鏡甲上飾寶花，胸前有十字型絆，十字型絆下連腹前獸頭鋪首，獸頭似咬住腰箍。鋪首下爲倒圭形腹甲，其上飾有鏤孔錢紋[14]。多聞天王左手執三叉戟，戟柄部分殘，右手向上托印度窣堵波式塔，塔身上部殘。多聞天王兩臂戴臂甲，臂甲作獸頭張口下銜兩臂。手腕各戴一

串珠，兩臂間有帛帶纏繞垂下，帛帶自腹前垂下，呈弧形。鎧甲形如背心，內著兩襯戰裙，自然垂下，長不過膝，邊緣分別作花瓣紋和覆蓮紋，內著長衣，兩襯飄逸。多聞天王下穿裙褲，小腿繫蝴蝶花繩收口，其小腿上又戴如意寶珠脛甲。多聞天王腳下為三夜叉。

三夜叉之中央名為地天，亦名歡喜天，右邊名尼藍婆，左邊名毗藍婆[15]。地天為女身，高24厘米，體寬30厘米。地天體態豐腴，束髮於腦後，頭戴三面寶冠，每面冠花較小，冠花為花瓣形，冠箍上中心部有長方形似玉牌裝飾。地天雙眼低垂，面容祥和，雙耳戴圓形耳璫，口鼻處略殘。地天雙肩垂有束髮之帛帶，頸戴纓絡，前胸有圓渦形胸甲，雙手向上，托舉北方多聞天王雙足，地天胸下飾如意祥雲紋，以示其在地湧祥雲中。地天女左尼藍婆，僅高浮雕出頭部，頸下飾以祥雲。尼藍婆頭髮向後束，面容猙獰，眉頭緊鎖，雙目瞪圓，鼻部略殘，鼻翼碩大。雙唇圓潤，下有兩獠牙，牙尖向上，外露於上唇邊。地天女右為毗藍婆，也僅雕出頭部，頸下飾以祥雲。毗藍婆頭髮微捲，面容嚴肅，眉頭緊鎖，雙目瞪圓如珠，闊鼻，雙唇緊閉，左手無名指、小拇指曲折於掌心，大拇指、食指、中指伸直，指向地天女。

從第一層向上仰視四天王頭頂上的八面雕佛華蓋底部（圖11），可見華蓋為八邊形，邊長長約52厘米，華蓋出簷寬約24.4厘米。華蓋底部東、南、西、北四方（即正對四天王頭頂）飾淺浮雕怒放蓮花，東南、西南、西北、東北四方向（即正對第一層四棱）飾淺浮雕寶相花，蓮花和寶相花之間為纏枝相連。

華蓋為八面八方形，每面高約19厘米。華蓋以正東中心棱向東始命名，分別為東南、南東、南西、西南、西北、北西、北東、東

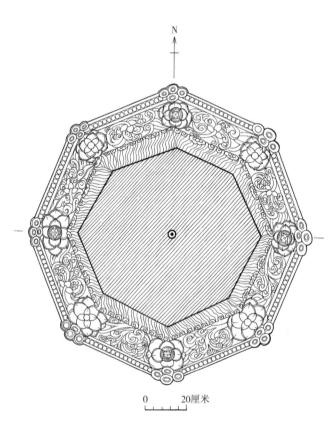

圖11　經幢第一層之上界石仰視圖

北等八面八方。八面八方形成八角，分別雕飾一由寶珠、纓絡、蓮花結等構成的華蓋，結高約32厘米。八面均呈倒梯形，倒梯形上下兩邊，有寬2.5厘米邊框，每面內淺浮雕三佛兩組，共6軀，3軀爲一組，兩組間飾以雲尾相隔，八面八方共有淺浮雕佛48軀，八面八方中僅南西方淺浮雕爲一佛二菩薩兩組，佛左菩薩頭戴花冠，左手捧牟尼寶珠，右手持錫杖或經幡，佛右菩薩頭戴花冠，左手捧缽，右手持柳枝或結無畏印。佛或菩薩高度均爲9.2厘米，座高2.6厘米，寬5.4厘米。佛或菩薩，均結跏趺坐於雲端，身後均有桃形頭光及背光，兩組佛或菩薩所駕祥雲，雲尾向同一側，呈飄逸狀，相鄰兩面兩朵祥雲，雲尾飄逸，方向相對。

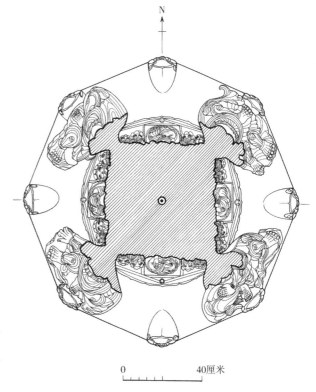

圖12　經幢第二層橫剖視圖

（三）第二層

第一層八面雕佛華蓋之上爲經幢第二層（圖12）。總體結構爲主體四面四隅以及上方八面雕佛華蓋組成。第二層總層高約84厘米，其中華蓋高約32厘米，主體部分高約52厘米。每面結構又各分爲三層，由上至下分別爲：上層八面雕佛華蓋、中層造像、下層爲欄杆及須彌座式的臺基。其中上層高約32厘米，中層高約32厘米，下層高約20厘米。其中正東、正南、正西、正北四面均高浮雕佛、弟子、菩薩各一組，每組9軀，共計36軀；東南、西南、西北、東北四隅各雕飾密跡金剛1軀，共計4軀；此外，經幢二層上方八面雕佛華蓋上，每面均浮雕坐佛6軀，三軀爲一組，共計48軀。二層雕飾造像共計88軀。

第二層四面四龕內供養的主尊是密教金剛界五方佛，由於大日如來作爲密宗供奉的最高神格之尊，以經幢本身替代外，東方阿閦佛、南方寶生佛、西方阿彌陀佛、北方不空成就佛等四方佛，則全部現身幢上。

第二層其上雕佛華蓋，斜頂八面，內高外低，兩面相連，分別等距雕飾飽滿寶珠蓮座花結，結高約 25.2 厘米，寬約 13.6 厘米。華蓋內飾雙層方形重簷，呈八角形，每邊基本等距，均分割爲方形格。華蓋底部滿飾淺浮雕蓮花紋。

華蓋八面寶珠花結兩側，外側邊沿八面飾淺浮雕坐佛，3 軀一組，每面各有兩組，每面 6 軀，八面共計 48 軀，佛高約 6.9 厘米，底座高約 2.5 厘米，坐姿、面相、衣著大同小異，僅有個別雕像細節略有差異。佛均結跏趺坐於雲端，肅然聽法狀。

東面阿閦佛龕（圖 13）（敘述次第，以先面後隅，先主後次，先左後右，此後各層均同此，不再贅述。）

阿閦佛龕，位於第二層正東面，由一佛二弟子六菩薩組成，共計 9 軀造像。龕內主尊爲四方佛之東方阿閦佛，身旁內側左右侍立迦葉和阿難二弟子，外側侍立二軀供養菩薩。阿閦佛座後左右兩側共侍立四軀親近菩薩。

東面主尊阿閦佛爲高浮雕坐像，高約 20.1 厘米，肩寬約 8.27 厘米，結跏趺坐，端坐於雙層仰蓮臺座之上，兩膝外距較闊。左手施禪定印，平置於腹前。右手扶於膝上，掌心向內，下指，作降魔印。

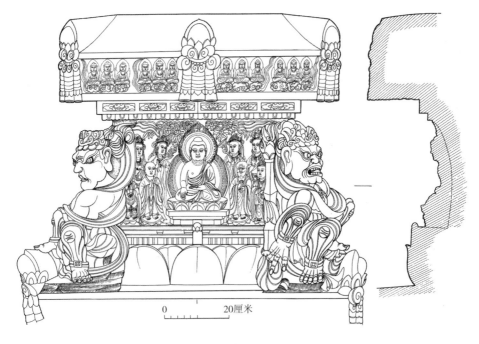

圖 13　經幢第二層東面正立面、縱剖視圖

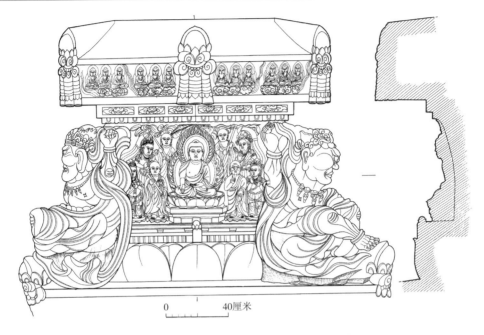

图 14　经幢第二层南面正立面、縱剖視圖

　　阿閦佛身旁内側侍立二弟子，左内側爲迦葉，右内側爲阿難。弟子迦葉，高浮雕立像，高 17.9 厘米，肩寬 5.6 厘米。跣足立於圓形俯蓮座上，雙腿略開。雙手持物於胸前，持物形似經卷；弟子阿難，高浮雕立像，高 17.6 厘米，肩寬 6.1 厘米。雙手合十於胸前，跣足侍立於圓形俯蓮臺之上，雙腿略開。阿閦佛身旁左右外側之供養菩薩：左外側供養菩薩，高浮雕立像，高約 17.9 厘米，肩寬約 3.2 厘米，雙手當胸合十；右外側供養菩薩，高浮雕立像，高約 16.5 厘米，肩局部寬約 2.67 厘米，雙臂屈於胸前，亦雙手合十。

　　阿閦佛身後四親近菩薩：分侍於阿閦佛身後左右兩側，内外側各一軀，均爲高浮雕立像，因離刻佈局因素，下半身被前排造像遮擋，僅見上半身。左外側金剛喜菩薩，肩寬約 4.8 厘米，右手舉於胸前，掌心向外，五指豎直向上；左内側爲金剛愛，肩寬約 6.4 厘米，右手舉長莖蓮蓬，搭至右肩外，圓形蓮蓬向外傾斜，略高於面部；右内側爲金剛薩埵菩薩，肩寬約 5.3 厘米，雙臂屈抬於胸前，雙手持忍冬枝條；右外側爲金剛王菩薩，肩寬約 2.67 厘米，雙臂均置於胸前，左手掌舒展，掌心内有一圓球形寶珠，右手上揚楊柳枝。

　　欄杆結構切合幢體八面結構，兩面結合爲一組，每組兩層，整體呈"干"字形。兩面略帶側斜，交於四面正中，俯視呈開口闊大的"V"字形。欄杆之下爲須彌座式的臺基，整體呈圓形檯面，檯面外側淺浮雕蓮瓣紋裝飾，蓮瓣裏外兩層。下方欄杆及臺基四面相

同，不再贅述。

南面寶生佛龕（圖14）

南面寶生佛龕，位於第二層正南面，由一佛二弟子六菩薩組成，共計9軀造像。龕內主尊爲四方佛之南方寶生佛，身旁左右內側侍立迦葉和阿難二弟子，身旁外側左右侍立兩尊脅侍菩薩。寶生佛身後依次排列爲四親近菩薩。

主尊寶生佛位於南方正中位置，高浮雕坐像，雙腿結跏趺坐，高坐於蓮臺之上。高約18.8厘米，肩寬約8.9厘米，左手施禪定印，右手臂下垂，掌心向外置於右膝前方，手指下指，施與願印。

寶生佛身旁左右內側爲其二弟子，左內側爲迦葉，右內側爲阿難。弟子迦葉，高浮雕立像，袒右肩，著偏袒袈裟，跣足站立於圓形俯蓮座上。高約18.6厘米，肩寬約6.3厘米。右手舉於右胸前，食指向上指，似有所語，左手似提袈裟一角並上舉於腰間。弟子阿難，高浮雕立像，跣足侍立於圓形俯蓮臺之上。高約18.6厘米，肩寬約6.4厘米。雙手持寶杖，著左肩有搭扣式袈裟。

寶生佛身旁左右外側之供養菩薩。左外側供養菩薩，高浮雕立像，高約19.1厘米，肩寬6.1厘米。雙臂屈於前胸，左低右高，左手持圓形鉢，右手持楊柳枝，呈揮灑狀。右外側供養菩薩，高浮雕立像，高約19.3厘米。肩局部寬4.5厘米。雙臂屈於胸前，雙手捧物，持物呈圓形寶鉢狀，左手承托於底部，右手輕撫蓋面。

寶生佛身後爲四親近菩薩。因雕刻佈局因素，下半身被前排遮擋，僅現上半身，均爲高浮雕立像。左外側爲金剛笑菩薩，肩寬6厘米。左臂屈於腰側，右手持物舉於胸前，持物爲帶果實的枝條，傾向右肩。左內側爲金剛幢菩薩，肩寬6.1厘米。雙臂屈於胸前，雙手持長杆寶幡，剃度無髮，現比丘相。右內側金剛寶菩薩，肩寬5.4厘米。雙臂屈於胸前，雙手持長杆寶幡，剃度無髮，現比丘相。右外側爲金剛光菩薩，肩寬6.2厘米。雙臂屈於胸前，左高右低，雙手持長莖蓮花，蓮花呈苞蕾狀，斜置於胸前，傾向左肩。

西面阿彌陀佛龕（圖15）

阿彌陀佛龕，位於第二層正西面，由一佛二弟子六菩薩組成，共計9軀造像。龕內主尊爲西方阿彌陀佛，身旁左右內側侍立迦葉和阿難二弟子，外側侍立二軀脅侍菩薩，分別爲觀音菩薩和大勢至菩薩。阿彌陀佛身後，左右兩側共立四身親近菩薩。

主尊阿彌陀佛爲高浮雕坐像，高約19.1厘米，肩寬約9.1厘米，結跏趺坐，端坐於蓮臺之上，兩腿距離較闊。雙臂屈於腹前，食指與拇指相合結阿彌陀印，暗喻金剛、胎藏

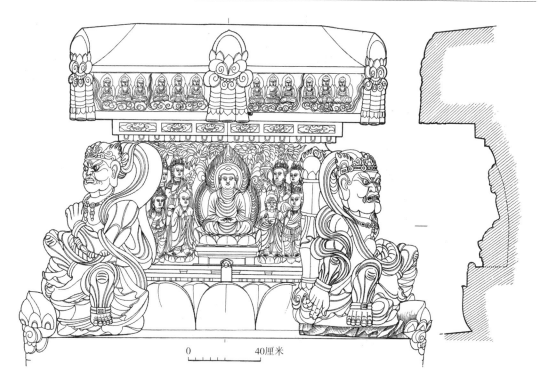

圖15 經幢第二層西面正立面、縱剖視圖

兩部圓融無礙。

　　阿彌陀佛身旁左右內側爲其二弟子：左內側爲迦葉，右內側爲阿難。弟子迦葉，高浮雕立像，高約17.1厘米，肩寬約6.3厘米。雙臂屈於胸前，左手持法物置胸前，持物似梵篋，右手握拳。弟子阿難，高浮雕立像，高約17.6厘米，肩寬約5.1厘米。雙臂屈於前胸，雙手持物，左低右高，持物似爲經卷。

　　阿彌陀佛身旁左右外側爲脅侍菩薩：左外側觀音菩薩，高浮雕立像，高20.1厘米，肩局部寬3.5厘米。雙臂上屈，左低右高，左手置於左腹前，持圓形鉢狀物。右手舉至右肩部，持楊柳枝呈揮灑狀。右外側大勢至菩薩，高浮雕立像，高19.2厘米，肩寬4.7厘米。雙臂舉至肩部，左手持圓形寶盒，右手指尖向上。

　　阿彌陀佛身後四親近菩薩，分侍於阿彌陀佛身後左右兩側，內外側各一軀。因雕刻佈局因素，下半身被前排造像遮擋，僅現上半身，均爲高浮雕立像。左外側金剛語菩薩，肩局部寬3.9厘米，持物被前排遮擋不現。左內側金剛因菩薩，肩寬約6.2厘米。兩臂屈於身前，左低右高，雙手共持長柄狀法物。右內側金剛法菩薩，肩寬約6.1厘米。雙臂屈於

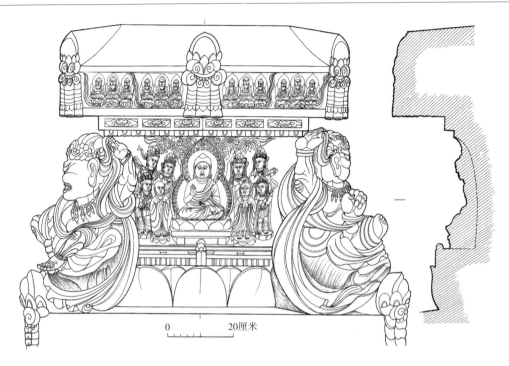

圖 16　經幢第二層北面正立面、縱剖視圖

身前，左高右低，雙手持長柄狀法物。右外側金剛利菩薩，肩寬、持物均被遮擋，不詳。

北面不空成就佛龕（圖16）

不空成就佛佛龕，位於第二層正北面，由一佛二弟子六菩薩組成，共計9軀造像。龕内主尊爲北方不空成就佛，左右内側侍立迦葉和阿難二弟子，外側侍立二軀脅侍菩薩。不空成就佛佛座後，分左右兩側共立四身親近菩薩。

主尊不空成就佛，爲高浮雕坐像，高約21.7厘米，肩寬約8.7厘米，兩膝跨度約14.8厘米，結跏趺坐，端坐於蓮臺之上，兩腿分距較闊。左手持禪定印，右手施無畏印。

不空成就佛身旁左右内側爲其二弟子：左内側爲迦葉，右内側爲阿難。弟子迦葉，高浮雕立像，高約18.2厘米，肩寬約5.2厘米。雙臂屈於前胸，左右臂平齊，雙手迭抱於胸前。弟子阿難，高浮雕立像，高約17.7厘米，肩寬約5.2厘米。雙臂屈於胸前，雙手合十。

不空成就佛身旁左右外側爲脅侍菩薩。左外側脅侍菩薩，高浮雕立像，高約18.6厘米，肩寬約5.2厘米。雙臂屈於左胸前，左高右低，雙手持長莖蓮蓬。右外側脅侍菩薩，高浮雕立像，高約19.4厘米，肩寬約4.6厘米。左臂垂至腰部平置，右臂舉至右肩頭，

持物似蓮花。

不空成就佛身後四親近菩薩，分侍於阿彌陀佛身後左右兩側，內外側各一軀。因雕刻佈局因素，下半身被前排造像遮擋，僅現上半身，均爲高浮雕立像。左外側金剛拳菩薩，肩寬5.1厘米。雙臂均舉於胸前，左手托圓形寶缽，缽內似盛有圓狀物品。左內側金剛牙菩薩，肩寬約6.3厘米。兩臂屈於左胸前，左低右高，雙手共捧一物，所捧之物似圓缽。右內側金剛業菩薩，肩寬約6.1厘米。身姿向左傾斜。雙臂屈於胸前，左低右高，左手於左胸前捧一圓形缽，右手持拂塵。右外側金剛護菩薩，肩寬約5.8厘米。身姿向左傾斜。右臂屈於右胸前，右手亦持拂塵。

四隅

第二層東南、西南、西北、東北四隅，各圓雕密跡金剛坐像1軀，共計4軀。金剛威猛猙獰，肌肉遒勁有力，頗爲傳神。東南隅金剛力士（圖17），高約47.1厘米，雙手未持物。左臂下垂於腹前，左手掌心向下，撫於右腿膝蓋內側，右臂上舉於頭部後方，掌心朝上，似托舉狀。西南隅金剛力士（圖18），高約45.3厘米，左臂舉於頭部左側，與頭頂平齊，掌心向外握拳。右臂下垂，右手掌心向外，中指、無名指和小指上握，從身後右側托舉金剛杵至金剛頭部右側。西北隅金剛力士（圖19），高約49.9厘米，雙手

圖17　經幢第二層東南隅金剛力士正視、側視圖

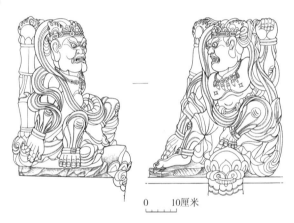

圖18　經幢第二層西南隅金剛力士正視、側視圖

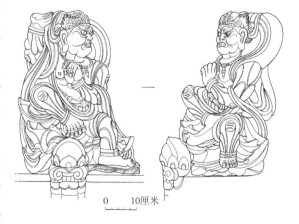

圖19　經幢第二層西北隅金剛力士正視、側視圖

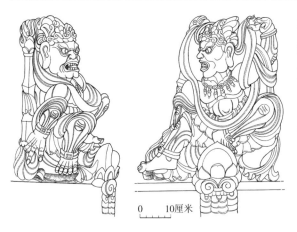

图 20　經幢第二層東北隅金剛力士正視、側視圖

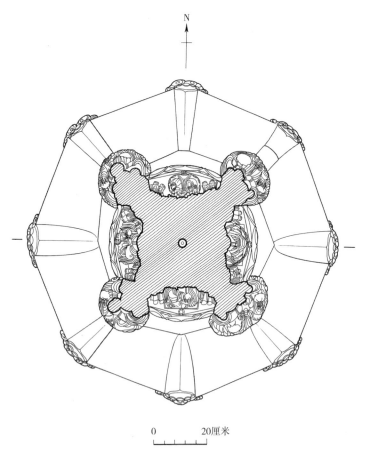

圖 21　經幢第三層橫剖視圖

無持物。左臂下垂，橫舉於胸前，左手握拳。右臂上舉於頭部右側後方，與頭頂平齊，掌心朝上平置。東北隅金剛力士（圖 20），高約 47.8 厘米，抬頭側視。左手屈抬上揚，掌心向上，右手下握金剛杵下端，金剛杵幾與頭高，杵頂飾仰蓮、寶珠，杵身上下有收分。

（四）第三層

第二層八面雕佛華蓋之上爲經幢第三層（圖 21）。第三層總體結構爲幢主體四面四隅和上方八面寶珠蓮瓣紋華蓋組成，結構與第二層相似。第三層總層高 68 厘米，其中華蓋高 17 厘米，主體部分高 51 厘米。主體部分，每面又分爲三層，由上至下分別爲：上層飛天和寶珠蓮瓣紋華蓋，高 12 厘米；中層爲造像，高 26 厘米；下層爲欄杆及須彌座式的臺基，高 13 厘米。四面四龕均高浮雕造像一組，包含主尊菩薩 1 軀，身旁左右脅侍 2 軀，身後侍衆 4 軀，共計 28 軀；主尊爲四大菩薩，均爲坐像，分別爲東面除蓋障菩薩、南面地藏菩薩、西面虛空藏菩薩、北面觀音菩薩。主尊左右兩側，分別爲脅侍菩薩各

1 軀,共計 8 軀;在四大菩薩身後的第二排,各龕內還依次有 4 軀脅侍菩薩或者侍眾,排列於主尊身後左右兩側,左右內外側各一軀,每面身後 4 軀,東南西北四面共計 16 軀;北面觀音菩薩受特別禮遇,其座下另有地神 2 軀;四隅各雕飾外供養菩薩 1 軀,共計 4 軀,此外,主尊菩薩上方,均浮雕飛天 2 身,兩兩相對,2 身爲一組,共計 4 組 8 軀。三層雕飾造像共計 42 軀。

三層華蓋爲八面寶珠蓮瓣紋華蓋,呈斜頂八面,內高外低,內高約 17.6 厘米,外高約 9.5 厘米,兩面相連,分別等距雕飾飽滿寶珠蓮座花結,結高約 20.8 厘米,寬約 11.2 厘米,由兩面結爲一方,華蓋八角,分別裝飾寶珠蓮座花結。華蓋八面寶珠蓮座花結兩側,華蓋外側邊沿八面均淺浮雕方形懸垂蓮瓣花幔、半圓形蓮瓣和聯珠紋瓔珞垂幔等組合圖案。

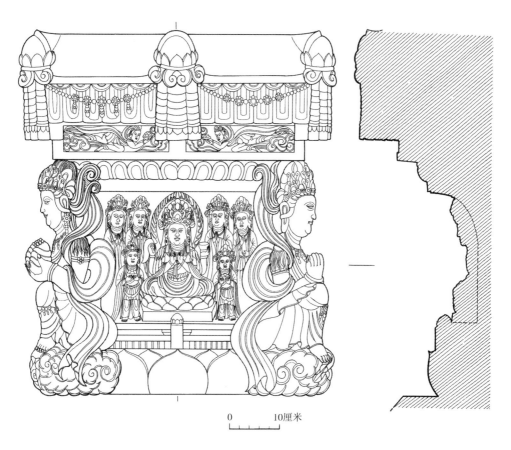

圖 22　經幢第三層東面正立面、縱剖視圖

東面除蓋障菩薩龕（圖22）

除蓋障菩薩龕，位於第三層正東面，高浮雕菩薩、脅侍以及淺浮雕飛天一組。其中主尊爲除蓋障菩薩，主尊身旁兩側爲2軀供養菩薩，身後侍立4軀脅侍菩薩。此外，除蓋障菩薩上部，正對華蓋東部寶珠蓮座花結底端的兩側，還有兩身相對飛翔的飛天。此龕造像共計9軀。

主尊除蓋障菩薩爲高浮雕坐像，高約18.7厘米，肩寬8.3厘米，端坐於方底座雙層仰蓮蓮臺之上，兩膝跨度較闊。前兩手當胸結金剛拳印，後兩手自雙肩側外上托，左手托鉢，右手執楊柳枝。

除蓋障身旁左右側爲供養菩薩。左側供養菩薩，高浮雕立像，高13.6厘米，肩寬4.3厘米。兩腿分開，與肩等寬。雙手舉於胸前，掌心托底捧圓形鉢狀奉器，奉器內裝滿供物。右側供養菩薩，高浮雕立像，身向左微側。高約15.1厘米，肩寬約4.5厘米。雙腿分開，與肩等寬。雙手舉於胸前，掌心托底捧圓形鉢狀奉器，奉器內滿裝供品。

除蓋障菩薩身後爲四脅侍菩薩。分侍於除蓋障菩薩身後左右兩側，內外側各一軀。因雕刻佈局因素，下半身被前排遮擋，僅現上半身，均爲高浮雕立像。左外側脅侍菩薩，肩寬約4.5厘米。雙臂曲於胸前，左低右高，雙手上下相錯，做捧物狀，所捧之物似爲上細下粗的圓柱瓶狀物品。左內側脅侍菩薩，肩寬約4.9厘米。雙臂屈於胸前，雙手合十。右內側脅侍菩薩，肩寬約4.7厘米。雙臂屈於胸前，雙手合十。右外側脅侍菩薩，肩寬3.9厘米。頭略側傾，雙臂屈於胸前，雙手合十。

飛天和寶珠蓮瓣紋華蓋，位於主尊除蓋障菩薩和蓮瓣紋龕簷的上部。飛天雕飾於正東面華蓋寶珠蓮花結底端的外側面龕簷上，爲淺浮雕造像，妙曼天女狀，左右呼應，宛若飛行狀。飛天前後祥雲繚繞，雲頭呈捲雲紋，雲角捲曲對稱。左方飛天，體長約17.4厘米。身材修長，比例勻稱，頭部面向東面寶珠蓮花結底端左側。雙手前置微屈，掌心捧物。右方飛天，體長約17.6厘米，頭部面向東面寶珠蓮花結底端右側，臉部外側朝外。雙手前屈捧物，單腿前屈於腹部，一足外露，一足藏於裙底。

下方欄杆及臺基四面相同，後不贅述。欄杆結構，切合幢體八面結構，兩面結合爲一組，每組兩層，整體呈"干"字形。兩面略帶側斜，交於東面正中，俯視呈開口闊大"V"字形。欄杆之下爲須彌座式的臺基，整體呈圓形檯面，檯面外側淺浮雕仰蓮瓣紋裝飾，蓮瓣裏外兩層。欄杆和臺基多有不同程度的損壞和修補痕跡，如南面欄杆以及須彌座臺基右側有一道自上而下的長裂紋，底部外沿有修補的痕跡。西面底部外沿，也有修補的

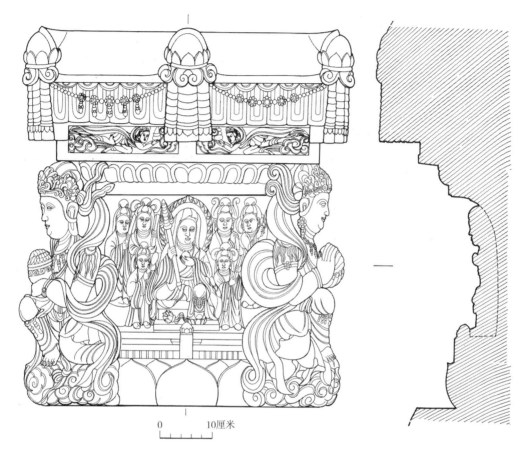

圖 23　經幢第三層南面正立面、縱剖視圖

痕跡，修補填充物似砂漿水泥，摻雜顆粒狀物體，其色與經幢本體差異較大。北面欄杆以及須彌座臺基左側，亦有條自上而下的長裂紋，縱貫其中。底部外沿亦有曾經修補的痕跡，修補物似砂漿水泥，摻雜顆粒狀物體，色彩與經幢本體差異明顯。

南面地藏菩薩龕（圖23）

地藏菩薩龕，位於第三層正南面，高浮雕菩薩、侍眾以及飛天一組。其中主尊爲地藏菩薩，主尊身旁兩側爲脅侍菩薩2軀。身後亦侍立脅侍菩薩4軀。此外，地藏菩薩上部，正對華蓋南部寶珠蓮座花結底端的兩側，還有兩身兩兩相對的飛天。此龕造像共計9軀。

主尊地藏菩薩爲高浮雕坐像，高約22.3厘米，肩寬8.53厘米，端坐蓮臺之上，兩膝跨度較闊。左臂橫曲舉至胸部正中，手掌朝上，握捧圓形摩尼珠。右臂亦上舉至右胸側面，右手向內執短錫杖。造像自頭光中部、臉部右側（含右額、右眼左眼角、右鼻翼、右

嘴角）以及頸中部以下直至左膝部，自上而下的一條深裂紋，縱貫其間。

地藏菩薩身旁左右側爲其侍從，左側侍從，高浮雕立像，高約15.9厘米，肩寬約3.9厘米。兩腳分開，與肩等寬。雙手向前屈舉於胸前左側，左高右低，雙手執笏狀棱形器物；右側侍從，高浮雕立像，高約15.5厘米，肩寬約4.8厘米。雙腳分開，與肩等寬。雙手向前，曲抬於胸前左側，左高右低，雙手執頭部圓大、腰部細小的紡錘狀法器。

地藏菩薩身後四侍從。因雕刻佈局因素，下半身被前排造像遮擋，僅見上半身，均爲高浮雕立像。左外側侍從，肩寬4.8厘米。雙手前曲舉於左肩前側，左高右低，雙手執笏形器物。左内側侍從，高浮雕立像，肩寬4.8厘米。雙手前曲舉於胸前，左高右低，持物似卷軸。右内側侍從，高浮雕立像，肩寬4.4厘米。雙手前曲舉於左胸，身微前側，左高右低，雙手執條棱形法器。右外側侍從，肩寬3.9厘米。雙手前曲舉於左胸，身略前側，左高右低，雙手執圓柱形法物。

飛天和寶珠蓮瓣紋華蓋，位於主尊地藏菩薩和蓮瓣紋龕簷的上部。飛天雕飾於正南面華蓋寶珠蓮花結底端的外側面龕簷上，爲淺浮雕造像，妙曼天女狀，左右呼應，宛若飛行狀。飛天前後祥雲繚繞，雲頭呈捲雲紋，雲角捲曲對稱。左方飛天，體長約17.3厘米，頭部面向南面寶珠蓮花結底端左側。雙手前置微屈，掌心捧香盒。右方飛天，體長17.4厘米，頭部面向南面寶珠蓮花結右側，臉部外側朝外。雙手前伸捧香盒，單腿前屈於腹部，雙足皆藏於裙底。

西面虛空藏菩薩龕（圖24）

虛空藏菩薩龕，位於第三層正西面，高浮雕菩薩、脅侍菩薩以及飛天一組。其中主尊爲虛空藏菩薩，主尊身旁兩側爲脅侍菩薩2軀，身後亦爲脅侍菩薩4軀。此外，虛空藏菩薩上部，正對華蓋西部寶珠蓮座花結底端的兩側，還有兩身兩兩相對的飛天。此龕造像共計9軀。

主尊虛空藏菩薩爲高浮雕坐像，高約21.9厘米，肩寬約7.6厘米，端坐蓮臺之上，兩膝跨度較闊。形象爲三頭六臂，半跏趺坐，左跏右舒相。三頭相連，除正面形象外，面向南北兩側各現一面。上兩臂托舉日輪和月輪。另兩臂屈於胸前，雙手相向，各執一物。餘兩臂自身後體側外展下垂，左手握寶瓶，右手持拂塵。

虛空藏菩薩身旁左右爲脅侍菩薩。左側脅侍菩薩，高浮雕立像，高約15.3厘米，肩寬約4.7厘米。兩足微分，雙手前屈於胸前，左高右低，掌心相向捧物，物體呈十字形，四方以及中心均爲圓球狀，疑爲十字寶杵。右側脅侍菩薩，高浮雕立像，高約14.7厘米，

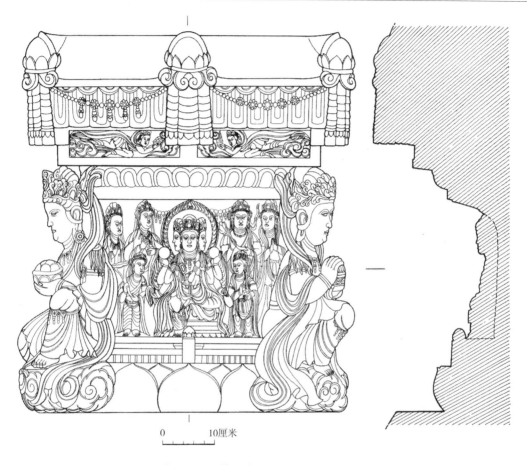

图 24　經幢第三層西面正立面、縱剖視圖

雙足微分，雙手前屈於身前，左低右高，雙手上下相接，共持一物，持物似長莖蓮蓬。

　　虛空藏菩薩身後爲四脅侍菩薩。因雕刻佈局因素，下半身被前排造像遮擋，僅見上半身。均爲高浮雕立像。左外側菩薩，肩寬約 4.3 厘米。雙臂屈於胸前，雙手合十。左內側菩薩，肩寬約 6.2 厘米。雙手前曲舉於胸前，左底右高，雙手持長莖蓮花，蓮花中心一寶物突起外凸，形似單股寶杵。右內側菩薩，肩寬約 5.7 厘米。雙臂曲於胸前，左低右高，掌心相向捧缽狀奉器，器內盛滿供物。右外側脅侍菩薩，局部肩寬約 3.4 厘米。身體向左傾斜，頭微低。雙手曲於胸前，合十狀。

　　飛天和寶珠蓮瓣紋華蓋，位於主尊虛空藏菩薩和蓮瓣紋龕簷的上部。飛天雕飾於正西面華蓋寶珠蓮花結底端的外側面龕簷上，爲淺浮雕造像。妙曼天女狀，左右呼應，宛若飛行狀，飛行姿態飄逸自在。左方飛天，體長約 17.2 厘米，身材修長，比例勻稱，頭部面

向西面寶珠蓮座花結左側，頭微仰，面朝外。雙手前置微屈，掌心捧物，持物模糊難辨。右方飛天，體長約17.4厘米，身材修長，頭部面向西面寶珠蓮花結右側，面朝外，頭向右側微傾。雙手前置微屈，掌中捧寶物，持物模糊難辨。

北面觀音菩薩龕（圖25）

觀音菩薩龕，位於第三層正北面，高浮雕菩薩、脅侍菩薩、天王以及飛天一組。其中主尊為觀音菩薩，身旁兩側為脅侍菩薩2軀，身後為天王4軀，觀音座前還多2軀地神，與其他三龕不同。此外，觀音菩薩上部，正對華蓋北部寶珠蓮座花結底端的兩側，還有兩身兩兩相對的飛天。此龕造像共計11軀。

主尊觀音菩薩為高浮雕坐像，高約14.9厘米，肩寬約4.9厘米，端坐雙層仰蓮高臺之上，兩膝跨度較闊，結跏趺坐，居於蓮臺正中，四十隻手臂呈放射狀，依次環列身前身

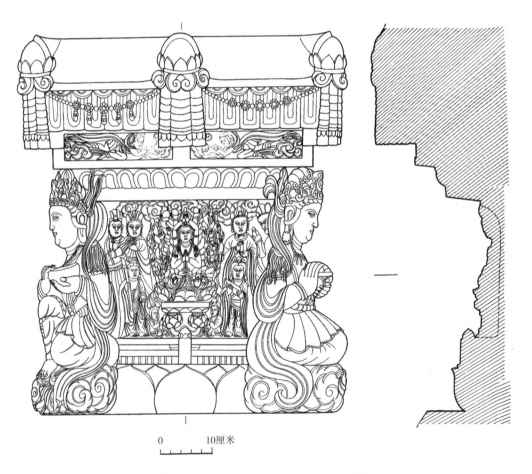

圖25　經幢第三層北面正立面、縱剖視圖

後。身前十臂兩兩相對，其中胸前雙臂屈於胸前，雙手合十；最上兩臂自肩頭舉至頭頂冠前，亦雙手合十，指端殘缺，似隱現摩尼寶珠；下兩臂平置腹下中部，雙手相疊，左下右下，拇指相接，掌心內捧持寶缽，缽內滿物；座前側面下垂四臂，左右各兩臂，手中持數珠、冒索、缽囊等物。另三十臂環列身旁兩側，手中各持法器等物。

觀音菩薩座前左右側爲地神，左側地神，高浮雕側身跪相，高約 6.6 厘米，肩寬 2.6 厘米，呈男相。面略右側，左手撫並蒂蓮花外側蓮瓣。沿冠飾至右肩、右胸以及左手肘部以下，有一條自上而下的深裂紋，縱貫其間。右側地神，高浮雕側身跪相，高約 5.6 厘米，肩寬約 2.1 厘米，呈女相。面略左側，右手撫並蒂蓮花外側蓮瓣。

觀音菩薩身旁爲左右協侍，左側協侍，高浮雕立像，高 14.36 厘米，肩寬 4.16 厘米。兩足微開，雙手前屈於胸前，左低右高，掌心均向上，同捧方匣形持物，持物體積稍大。右側協侍，高浮雕立像，高約 14.2 厘米，肩寬 4.2 厘米。兩腿微分，雙臂左低右高，左臂下垂，曲於左側腹部輕提帛帶，右臂屈抬於右胸前，持毛筆形物，持物較長，疑爲蓮苞。

觀音菩薩身後爲四王天：因雕刻佈局因素，下半身被前排遮擋，僅現上半身，均爲高浮雕立像。左外側北方多聞天，肩部身傾遮擋，局部肩寬僅 1 厘米。側身站立，面向主尊觀音菩薩，舉右臂於肩頭，右手掌心向上托舉形似寶塔形物。左內側西方廣目天，肩寬約 5.1 厘米。側身站立，面向主尊觀音菩薩，雙臂屈於胸前，左低右高，掌心相向，雙手持豎立方體形器。右內側東方持國天，肩寬約 3.8 厘米，兩臂曲於胸前，雙手平舉，藏於袖內，持物不現。右外側南方增長天，肩寬約 3.4 厘米。左臂曲於胸前，左手持物，持物似朝笏形法器，右臂不現。

飛天和寶珠蓮瓣紋華蓋，位於主尊觀音菩薩和蓮瓣紋龕簷的上部。飛天雕飾於正北面華蓋寶珠蓮花結底端外側面龕簷上。爲淺浮雕造像。飛天爲妙曼天女狀，左右呼應，宛若飛行狀。左方飛天殘缺嚴重，左側大部分造像殘缺，殘體長約 9.5 厘米，造像僅現飄揚的帛帶和身後雕飾的朵雲；右方飛天，左側殘缺，右側完好，殘體長約 15.2 厘米。

四隅

第三層東南、西南、西北、東北四隅，各雕飾供養菩薩 1 軀，共計 4 軀。乃四方如來所流出以供養中央大日如來之菩薩，爲外供養菩薩。造像均花冠華服，雍容華貴，氣宇非凡。雕刻技藝精湛，造型比例恰當，形體塑造手法寫實，刻畫細緻入微。

東南隅爲金剛香菩薩（圖 26），高浮雕，單膝跪相，雙手捧螺形奉器。高 36.5 厘米，寬 16.3 厘米，雙手掌心相向，捧器於胸前。左臂搭於左腿之上，掌心向上托舉螺形奉器，

右臂肘部彎曲，掌心向下輕撫螺形奉器頂部。面容圓潤豐滿，神態祥和，頭戴華冠，頸飾垂於胸前，雙臂和雙腕均戴雙環形佩飾。身披雲肩，臂搭帛帶。底座裝飾淺浮雕如意捲雲紋。

西南隅爲金剛華菩薩（圖27），高浮雕，單膝跪相，高36.8厘米，寬14.1厘米。雙手掌心相向，捧圓盒形奉器於右胸前。左臂橫曲至胸前，掌心向上托舉纏枝花紋圓盒，右臂肘部彎曲，掌心向下輕觸圓盒頂部。面容圓潤豐滿，微有笑意。頭戴寶冠，頸飾垂於胸前，臂佩釧飾，腕戴鐲環，肩披雲肩，臂搭帛帶。底座裝飾淺浮雕如意捲雲紋。

西北隅爲金剛燈菩薩（圖28），高浮雕，單膝跪相，高36.4厘米，寬13.3厘米，雙手掌心相向，捧奉器於胸前。左臂橫屈於胸前，掌心向上托舉蓮瓣紋圓盒，盒內盛滿供品，呈半圓狀。右臂肘部彎曲，掌心與左掌相向，捧圓盒右側面。面容圓潤豐滿，神態祥和，頭戴寶冠，頸飾垂於胸前，雙臂和雙腕均戴雙環形佩飾，肩披雲肩，臂搭帛帶。底座裝飾淺浮雕如意捲雲紋。底座底端有修補的痕跡。

東北隅爲金剛塗香菩薩（圖29），高浮雕，單膝跪相，高37.8厘

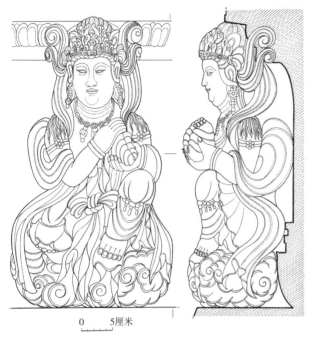

圖26　經幢第三層東南隅菩薩正視、側剖視圖

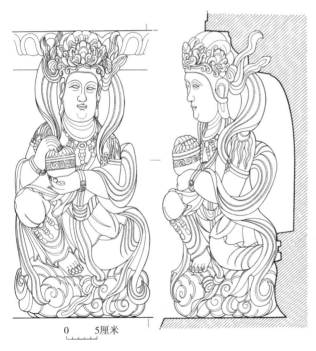

圖27　經幢第三層西南隅菩薩正視、側剖視圖

米，寬14.6厘米，左臂橫屈於胸前，掌心向上托圓形鉢形器，右臂亦曲至胸前，輕撫於圓形鉢形器的右外側。面容圓潤豐滿，神態端莊，頭戴寶冠，頸飾垂於胸前，臂佩釧飾，腕戴鐲環，肩披雲肩，臂搭帛帶。底座裝飾淺浮雕如意捲雲紋。

（五）四層

第三層八面寶珠蓮花華蓋之上為經幢第四層。總體結構，為主體四面四隅（圖30）及上方華蓋，由分列於東、南、西、北四面浮雕佛、菩薩、弟子、脅侍、飛天、四隅之供養菩薩以及上方八面寶珠華蓋組成。總層高64厘米，其中華蓋高16厘米，主體

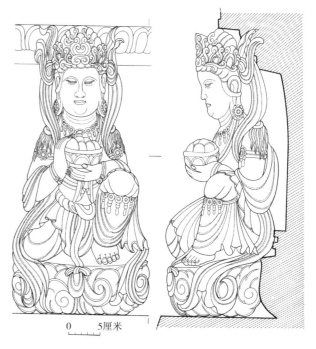

圖28　經幢第三層西北隅菩薩正視、側剖視圖

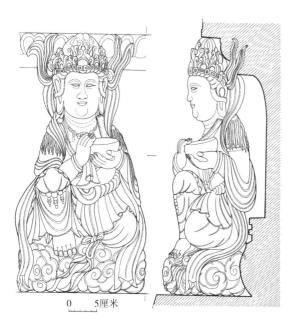

圖29　經幢第三層東北隅菩薩正視、側剖視圖

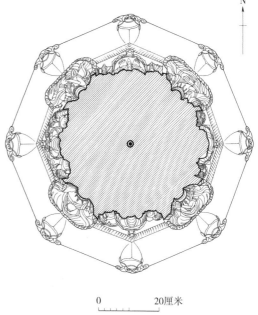

圖30　經幢第四層橫剖視圖

部分高 48 厘米。每面又各分三層，由上至下分別爲：上層祥雲及飛天、中層造像、下層欄杆，其中上層高 14 厘米，寬 47.3 厘米；中層高 23 厘米，寬 33.1 厘米；下層高 11 厘米，寬 30 厘米。造像主體爲：東、南、西、北面各高浮雕佛 1 軀，佛兩側脅侍菩薩 2 軀，佛後弟子、菩薩 4 軀，佛上方淺浮雕飛天 2 軀，每組 9 軀，共計 36 軀；東南、西南、西北、東北四隅各半圓雕供養菩薩 1 軀，共計 4 軀。四面主尊分別爲：東面藥師佛、南面釋迦牟尼佛、西面阿彌陀佛、北面彌勒佛；四隅供養菩薩名號待定。第四層雕飾造像，共計 40 軀。

第四層華蓋爲八面寶珠華蓋，呈斜頂八面，斜頂內高外低，內高約 16 厘米，外高約 8.6 厘米。華蓋八面，由兩面結爲一方，每面雕飾 6 枚寶珠，寶珠碩大渾圓。每面略呈中高側低弧形。

東面藥師佛龕（圖 31）

圖 31　經幢第四層東南面正立面、縱剖視圖

藥師佛龕，位於第四層正東面，浮雕佛、脅侍菩薩、飛天一組，共9軀。其中主尊爲藥師佛，主尊兩側各侍立脅侍菩薩1軀，身後兩側各侍立脅侍菩薩2軀，上方飛天2軀。

主尊藥師佛，高浮雕坐像，高16.2厘米，肩寬6.7厘米，兩膝跨度11厘米。結跏趺坐於蓮臺，兩腿盤坐較闊，雙足藏於衣內。雙掌上仰於臍，結法界定印，掌中捧一碩大摩尼寶珠。面部豐潤，神態安祥。佛座爲須彌座上蓮臺，須彌座爲兩層束腰，下大上小，棱角分明，圓形蓮臺以三層仰蓮裝飾，蓮瓣闊圓，排列錯落有致。座後設倚背，高及佛肩，與蓮臺等寬，倚背上端起臺，飾以捲草紋，倚背主體部分均飾等寬連珠紋。佛後有雙層頭光，飾以火焰紋。

藥師佛兩側，各侍脅侍菩薩1軀，左爲日光菩薩，高浮雕立像，高15.1厘米，肩寬4.9厘米，跣足立於圓形雙層仰蓮蓮臺之上，雙臂屈肘舉於前胸，雙手右高左低，舒掌，掌心上下相向，共捧一圓形缽狀物；右爲月光菩薩，高浮雕立像，高14.7厘米，肩寬5.3厘米，跣足立於圓形雙層仰蓮蓮臺之上，雙臂屈肘舉於前胸，雙手右高左低，共捧一圓形缽狀物。

藥師佛座後左右兩側，分別侍立脅侍菩薩各2軀，皆爲高浮雕立像，因雕刻佈局因素，僅見腰以上部分。分別爲：左外側無盡意菩薩，肩寬4.6厘米，左臂屈肘舉於左肩前，左手持如意，右臂屈肘舉於右肩前，右手托寶珠；左內側寶檀華菩薩，肩寬4.7厘米，雙臂屈肘舉於前胸，雙手合掌，兩臂上橫置一長棒形器物；右內側藥王菩薩，肩寬5.5厘米，雙臂屈肘舉於左前胸，右手握左手，雙手做抱拳狀；右外側藥上菩薩，肩寬3.6厘米，身體略向內側，雙臂屈肘舉於右前胸，左手握右手，雙手做抱拳狀。

藥師佛上方淺浮雕飛天2軀，飛天爲妙曼天女狀，一左一右，兩面相向，飛舞於主尊藥師佛頭光頂部兩側，身長約20厘米，身材修長，比例適度，頭胸及軀體幾呈"L"形。上身袒露，肩披帛帶，下著長裙，左側飛天雙手前伸捧香盒，右側飛天雙手前伸捧供物。飛天整體造像長裙飄曳，帛帶飛舞，飛行姿態自然優雅。

下層欄杆（四面形制相同，以下容不冗敘），爲兩面兩層，整體呈"干"字形，雕刻手法爲高浮雕（幾近圓雕）與透雕相結合。兩面結構係爲切合幢體之八面結構，兩面略帶側斜，交於東面正中，俯視呈開口闊大"V"字形。每面兩層，上層由兩橫置圓柱等距構成，兩橫柱之間依稀可辨綫刻裝飾紋，形似捲草。下層等距透雕豎形方柱，等距排列。兩面完全相仿且對稱，交接處立一望柱，與上橫柱等高，柱頂飾開敷蓮花，蓮花正中置一圓形寶珠。

圖32　經幢第四層南面正立面、縱剖視圖

南面釋迦牟尼佛龕（圖32）

釋迦牟尼佛龕，位於第四層正南面，浮雕佛、脅侍菩薩、弟子、飛天一組，共9軀。其中主尊為釋迦牟尼佛，主尊兩側各立脅侍菩薩1軀，身後兩側各侍立弟子1軀、脅侍菩薩1軀，上方飛天2軀。

主尊釋迦牟尼佛，高浮雕坐像，高14.4厘米，肩寬6.6厘米，兩膝跨度9.1厘米，結跏趺坐於蓮臺，左手覆於左膝，掌心向下，舒五指，指端觸地，結降魔印；右手舉於前胸，舒掌向外，結無畏印。佛座為須彌座上蓮臺，須彌座為兩層束腰，蓮臺以雙層仰蓮裝飾。座後設倚背，高及佛肩，下部與蓮臺等寬，倚背上端起兩臺，上臺闊大厚實，飾以捲草紋；下臺較窄，飾以三角雷紋，兩臺均略做"U"形下凹，倚背主體部分均飾多條等寬捲草紋。倚背上端另設一多邊形屏狀物，頂部結成尖角，角端飾一對外曲內捲渦紋，渦紋正中置一火焰寶珠。多邊形屏與倚背連接處飾以捲草紋。佛後有雙層頭光，內層頭光頂部

飾以捲草紋、珠紋。

釋迦牟尼佛兩側，各侍脅侍菩薩1軀，左為地藏菩薩，高浮雕坐像，高11厘米，肩寬4.7厘米，結降魔半跏坐於蓮臺，左腿自然下垂，足下踏一小蓮臺，左臂屈肘舉於前胸，左手掌中捧摩尼寶珠，右臂屈肘上舉及肩，右手持錫杖，錫杖頂端飾寶珠；右為虛空藏菩薩，高浮雕坐像，三頭六臂，高11.2厘米，肩寬4.4厘米。吉祥半跏坐於蓮臺，右腿自然下垂，足下踏一小蓮臺。主左臂，屈肘舉於前胸，掌心向上作捧物狀，掌中置一缽狀物；主右臂，曲肘舉於前胸，手掌側握，掌內似握一瓶狀物。上左臂，屈肘舉於左肩側，掌心向上，托舉寶珠（或為日輪）；上右臂，屈肘舉於右肩側，掌心向上，亦托舉寶珠（或為月輪）。下左臂，屈肘舉於左胸側，手中持杵；下右臂，下垂置右腿部，手中持微曲之長棒狀法器。兩脅侍菩薩之座下蓮臺相同，結構複雜，由上部一座圓形大蓮臺和下部兩座並列圓形小蓮臺共同構成，大蓮臺以雙層仰蓮裝飾，小蓮臺束腰，上層以單層仰蓮裝飾，下層以單層俯蓮裝飾，小蓮臺底部又飾以捲草紋。

釋迦牟尼佛座後兩側，分別各侍立弟子1軀、脅侍菩薩1軀，皆為高浮雕立像，因雕刻佈局因素，僅見腰以上部分。分別為：左外側脅侍菩薩，肩寬3.4厘米，雙臂屈肘舉於前胸，雙手右上左下，共持一柱狀長柄，長柄頂端起一小圓臺，臺上置三瓣蓮座，蓮座正中嵌一巨大桃形寶珠；左內側弟子阿難，肩寬4.9厘米，青年沙門相，雙臂屈肘於右胸，雙手右上左下，共持一幡；右內側弟子迦葉，肩寬3厘米，老年沙門相，雙臂屈肘舉於左胸，雙手左上右下，共持一幡；右外側脅侍菩薩，肩寬3厘米，雙臂屈肘舉於前胸，雙手左上右下，共持一物，此持物與上述左外側菩薩同。

釋迦牟尼佛上方淺浮雕飛天2軀，妙曼天女狀，一左一右，兩面相向，飛舞於主尊釋迦牟尼佛頭光頂部兩側，身長約20.5厘米，腰臀部下沉，整軀呈開口闊大"U"形，上身袒露，肩披帛帶，下著長裙。左側飛天，右臂前伸，右手捧果盤，左臂屈肘舉前胸，左手舒掌，指若蘭花狀。右側飛天，雙臂前伸，雙手共捧果盒。造像整體裙裾飄揚，帛帶飛舞，身姿婀娜，極富動感。

西面阿彌陀佛龕（圖33）

阿彌陀佛龕，位於第四層正西面，浮雕佛、脅侍菩薩、弟子、飛天一組，共9軀。其中主尊為阿彌陀佛，主尊兩側各立脅侍菩薩1軀，身後兩側各侍立弟子1軀、脅侍菩薩1軀，上方飛天2軀。

主尊阿彌陀佛，高浮雕坐像，高18.1厘米，肩寬7.4厘米，兩膝跨度10.5厘米。結

圖 33　經幢第四層西面正立面、縱剖視圖

跏趺坐於蓮臺，兩腿盤坐較緊，雙足藏於衣底，衣襬下垂，覆蓋蓮臺。雙臂屈肘舉於前胸，雙手做虛心合掌狀，掌中握摩尼寶珠，珠體碩大。佛座爲三層須彌座上蓮臺，須彌座由下層到上層略作次第增大，折楞平直，最下層刻有平行豎紋，中層和上層則爲素紋。蓮臺紋飾爲主尊衣襬覆蓋，僅見圓形輪廓。座後設倚背，呈長方形，高及佛頸，與蓮臺等寬，倚背上端起兩臺，上臺闊大，飾以變形迴紋，下臺較窄，飾以三角雷紋。倚背主體部分左右兩端分別飾一條垂直連珠紋。佛後有雙層頭光，飾以火焰紋，頭光外緣加飾捲草紋，頂部飾一桃形寶珠。面部風化嚴重，砂石表層剝落，五官無存，僅見面部和髻髮輪廓。

阿彌陀佛兩側，各立脅侍菩薩 1 軀，左、右脅侍菩薩呈對稱造像形式。左脅侍菩薩，

高浮雕坐像，高17厘米，肩寬6.2厘米，結降魔半跏坐於須彌座上圓臺，左腿自然下垂，左足踏一圓形小蓮臺，小蓮臺檯面向左外側傾斜，左臂屈肘舉於左前胸，左手執衣帶，右臂屈肘舉於右肋，右手持劍；右脅侍菩薩，高浮雕坐像，高17厘米，肩寬6.2厘米，結吉祥半跏坐於須彌座上圓臺，右腿自然下垂，左臂屈肘於左前胸，左手執衣帶，右臂屈肘舉於右肋，右手持劍。

阿彌陀佛座後兩側，分別各侍立弟子1軀、脅侍菩薩1軀，皆為高浮雕立像，因雕刻佈局因素，僅見腰以上部分。分別為：左外側脅侍菩薩，肩寬3.1厘米，左臂屈肘舉於前胸，左手握拳持一物，持物具體不明，右臂為其右側造像遮擋；左內側弟子迦葉，肩寬5.5厘米，老年沙門相，雙臂屈肘舉於右胸，雙手左縛右結拳；右內側弟子阿難，肩寬5.5厘米，青年沙門相，雙臂屈肘舉於胸前，作蓮花合掌；右外側脅侍菩薩，因雕刻佈局因素，前面造像遮擋，此造像僅見頸部以上，高綰髮，戴花冠，冠側有繒帶，垂於腦後。

阿彌陀佛上方，淺浮雕飛天2軀，妙曼天女狀，一左一右，兩面相向，飛舞於主尊阿彌陀佛頭光頂部兩側，身長約18厘米，作平飛之姿，上身袒露，肩披帛帶，下著長裙。左側飛天，右臂前伸，手掌輕舒前探；左臂曲伸，掌中捧香器。右側飛天，雙臂前伸，雙手捧供物。飛天俊秀端莊，姿態靈動。

北面彌勒佛龕（圖34）

彌勒佛龕，位於第四層正北面，浮雕佛、脅侍菩薩、天女、飛天一組，共9軀，其中主尊為彌勒佛，主尊兩側各立脅侍菩薩1軀，身後兩側各侍立都率天女2軀、上方飛天2軀。

主尊彌勒佛，佛裝，高浮雕倚坐像，高19厘米，肩寬6.7厘米，兩膝跨度8.3厘米。倚坐，兩腿自然下垂，雙足露於衣底，呈"八"字型擺放，足下踏蓮臺。雙臂屈肘舉於前胸，左掌朝上，右掌朝下，雙掌掌心隔空相對，共握一瓶狀物。佛座為圓形蓮臺上方座，方座掩於衣底，方座後設倚背，倚背呈長方形，高及佛肩，與蓮臺等寬，倚背上端起兩臺，上臺闊大，飾以三角雷紋，下臺較窄，飾以蕉葉紋，倚背主體部分，左右兩側分別裝飾一素紋窄邊。圓形大蓮臺，飾以三層蓮瓣，分上下兩層排列，上層以內、外兩層仰蓮裝飾，下層以單層俯蓮裝飾。佛後有雙層頭光，飾以火焰紋。

彌勒佛兩側，各立脅侍菩薩1軀，左為法音輪菩薩，高浮雕立像，高16厘米，肩寬4.3厘米。女相，儀容典雅，宛如貴婦，左臂自然下垂，微屈前臂於腹前，手露於闊袖底，輕執帛帶；右臂屈肘上舉於右肩側，掌作握物狀，持圓柄戒刀。右為大妙相菩薩，高

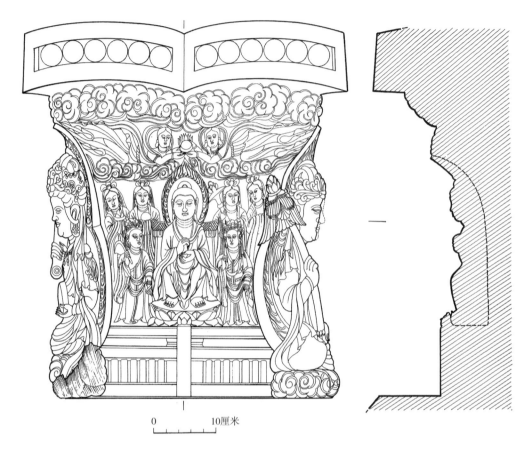

圖34 經幢第四層北面正立面、縱剖視圖

浮雕立像，高15.9厘米，肩寬5厘米，與左側造像對稱，儀容、手勢、持物皆與之相同。

彌勒佛座後兩側，分別各侍立兜率天女2軀，皆爲高浮雕立像，服飾相仿，姿態各異，上身內著圓領小衫，外著直襟闊袖長衫。因雕刻佈局因素，僅見腰以上部分。分別爲：左外天女，肩寬3.1厘米，站姿優美，體型修長，雙臂屈肘舉於前胸，雙手相攏掩於袖內；左內天女，肩寬5.5厘米，站姿端直，體型修長，左臂屈肘平舉於腹部，手掌舒五指，掌心向上，作捧物狀，右臂屈肘上舉於右肩側，曲掌作握物狀，雙手共持一物，持物爲印度式小傘蓋；右內天女，肩寬4.8厘米，站姿端直，體態豐滿，雙臂屈肘平舉於前胸，雙袖相攏，手掩於袖，共捧寶珠；右外天女，肩寬4.3厘米，體型婀娜，側身右盼，雙臂屈肘平舉於前胸，雙袖相攏，手掩於袖，共捧果盤。

彌勒佛上方淺浮雕飛天2軀，妙曼天女狀，一左一右，兩面相向，飛舞於主尊彌勒頭光頂部兩側，身長約20厘米，身姿優美，體態豐健，上身袒露，肩披帛帶，下著長裙，

左側飛天腰部平直，作平飛之姿，右側飛天腰臀部下沉，體軀呈開口闊大"U"形，作飛翔之態。兩飛天皆雙臂前伸，雙手作捧物狀，共捧一火焰寶珠。

四隅

第四層四隅之供養菩薩，與三層四隅之"外四供"[16]菩薩相比，地位高得多，均坐於雲頭之上，寶冠華服，氣度莊嚴，蓋因第三層四面主尊為菩薩，本層四面主尊為佛之緣故，初步推測，或為內四供菩薩。造像精美，手法寫實，衣紋雕刻技巧多樣，以平地陰綫、凸凹綫和圓刀等多種手法，合理結合，靈活運用，視覺效果豐富。

東南隅之供養菩薩（圖35），高浮雕坐像，高30.7厘米，肩寬11.1厘米，結跏趺坐於雲頭座上，左臂自然下垂曲置腿前，開掌向上，作托物狀，右臂沉肘，舉於右前胸，手掌內曲作握物狀，雙手斜持長柄如意。身後有舟形大背光，身光幾近圓形，頭光桃形，皆飾火焰紋，桃形頭光上部正中飾火焰珠，尖部略向前曲探。

西南隅之供養菩薩（圖36），高浮雕坐像，高30.6厘米，肩寬11.5厘米，結跏趺坐

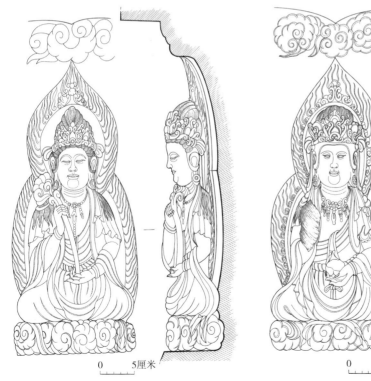
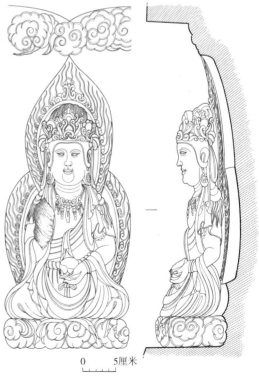

圖35　經幢第四層東南隅菩薩正視、側剖視圖　　圖36　經幢第四層西南隅菩薩正視、側剖視圖

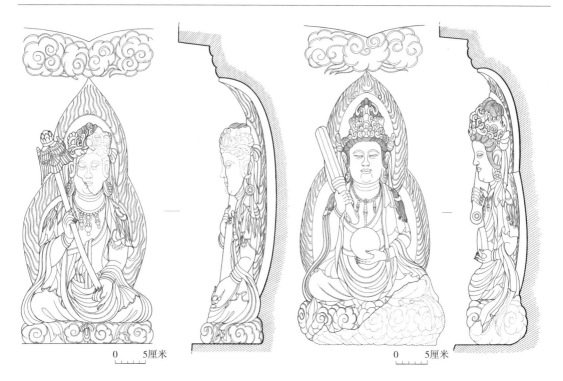

图37　经幢第四层西北隅菩萨正视、侧剖视图　　图38　经幢第四层东北隅菩萨正视、侧剖视图

於雲頭座上，左臂自然下垂曲置腹部，掌心攤開向上，掌中托一物，已殘；右臂沉肘，舉於右前胸，手部殘失，據推測蓋當結印。身後有舟形大背光，身光橢圓形，邊沿飾火焰紋；頭光桃形，邊沿飾火焰紋和捲雲紋，上部正中飾火焰珠，尖部略向前曲探。

西北隅之供養菩薩（圖37），高浮雕坐像，頭部左側基本殘失，高30.7厘米，肩寬12.8厘米，結跏趺坐於雲頭座上，左臂自然下垂曲置腿部，掌心向上，三指內握，作托物狀；右臂沉肘，屈舉於右前胸，手掌內曲作握物狀，雙手共持長柄傘蓋。身後有舟形大背光，身光橢圓形，邊沿飾火焰紋；頭光桃形，邊沿飾火焰紋，桃尖部略向前曲探。

東北隅之供養菩薩（圖38），高浮雕坐像，左膝下至雲頭座部分殘損，高31.1厘米，肩寬11.6厘米，結跏趺坐於雲頭座上，左臂自然下垂曲置前腹，掌心攤開向上，掌中托一圓形法鏡；右臂沉肘，曲舉右前胸，手掌握拳，持一帶柄圓杵狀物。身後有舟形大背光，身光橢圓形，邊沿飾火焰紋；頭光桃形，邊沿飾火焰紋和捲雲紋，上部正中飾火焰珠，尖部略向前曲探。

（六）第五層

第四層八面寶珠華蓋之上為經幢第五層。第五層總結構橫剖面（圖39）為正八邊形，

昆明大理國地藏寺經幢調查簡報　　　41

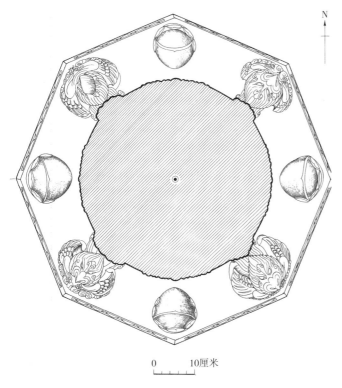

圖 39　經幢第五層橫剖視圖

八角分別對應東、東南、南、西南、西、西北、北、東北（順時針方向）八方。總層高 36.2 厘米，八邊形對邊跨度爲 80 厘米，每邊長 29.7 厘米。造像及裝飾分別結體於八邊形八角，正中爲飾花石鼓。平視由上至下分爲三個部分，上部爲第五層與第六層之隔斷，呈素紋圓盤狀，其直徑爲 51 厘米，高爲 2.8 厘米；中部爲飾花石鼓，石鼓與上部圓餅狀頂由上寬下窄之束口連接，束口上直徑爲 51 厘米，下直徑爲 40 厘米，高 8.3 厘米，過渡自然；下部爲五層主體造像及裝飾，位於第四層八面華蓋之八角上方，分別爲東、南、西、北四角各圓雕一如意寶珠，共計 4 枚；東南、西南、西北、東北四角各圓雕一迦樓羅鳥，共計 4 軀。地面爲第四層八面寶珠華蓋頂頂面，呈內高外低坡面，坡度較陡。

飾花石鼓

圓雕，鼓腹圓凸，石鼓下方有方形墊座。石鼓高 25.1 厘米，鼓腹直徑 55.2 厘米，底部直徑 37.2 厘米，圓形墊座高 2 厘米。鼓腹正東、南、西、北方位，各淺浮雕寶相花紋一組，每組寶相花之間以多條平行弦紋和連續渦紋組合裝飾。

如意寶珠

圓雕，每組如意寶珠由四個部分組成：底座、寶珠、裝飾蓮瓣和背襯。整體高 10.4 厘米，其中底座高 2.8 厘米，座徑 4.6 厘米；寶珠直徑 6 厘米；背襯高 7.6 厘米，進深 10 厘米。

迦樓羅鳥

迦樓羅鳥（圖 40），爲第五層主體造像，圓雕，體型碩大，臥於雲團之上，頭、翼、

爪、嘴俱如猛鷲。鳥身高27.5厘米，鳥體寬14.8厘米。眉骨隆起甚高，眼窩深陷，目光犀利兇猛。喙如鷹嘴，喙鉤碩大，強健有力。頭頂正中有一盔狀隆起，頭頸後有火焰狀羽冠高聳。雙翼收於體側，翼前部有多排圓羽，做鱗狀排列，後部為長羽，順次排列，排佈整齊緊密，每片長羽之羽軸、羽片刻劃清晰，極具寫實性。腿足折屈，蹲臥姿態，腿部肌肉強健，張力十足，足爪呈抓握狀，可見三趾，銳利強勁。尾羽甚長，約為體軀兩倍以上，於鳥身後展開如雀屏，尾屏用圓刀刻法，以長短不一、方向不等之捲羽裝飾，繁而有序，觀之似隨風輕顫，裝飾感極強。鳥身後部與石鼓相接，交接面為平面，尾羽散於石鼓側面。

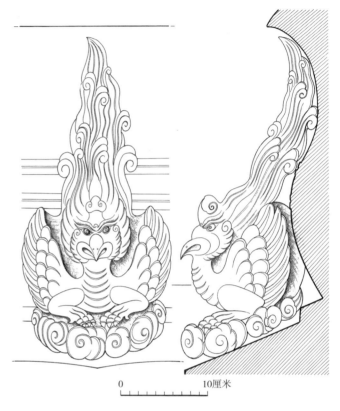

圖40　經幢第五層東南隅迦樓羅正視、側剖視圖

（七）第六層

第五層之上為經幢第六層，主體為四方廡殿頂佛殿及下方雲層組成，總高為40厘米。廡殿頂佛殿橫剖，呈東、南、西、北四方外凸之寬邊"十"字形（圖41），長、寬均為42.6厘米。每方廡殿頂佛殿均為3面佛殿結構，分別為：正面殿、左側殿和右側殿，共計12面佛殿。從正東、正南、正西、正北方平視，僅見本方佛殿正面殿，以及相鄰兩方佛殿之一側殿，本方位廡殿頂佛殿之左、右側殿，需分別側視，方纔可見。每方分為上、下兩層，上層為廡殿頂佛殿，佛殿之正面殿，面闊22.4厘米，高30厘米，殿內雕造三佛二弟子共5軀造像，兩側分別為左側殿和右側殿，側殿內各雕造坐佛1軀，進深9.5厘米，高30厘米；下層為高浮雕涌動雲層，寬60.3厘米，高10厘米。六層造像共計四組，每組7軀，共計28軀。

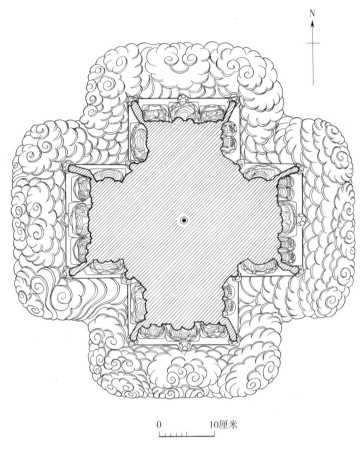

圖41　經幢第六層橫剖視圖

廡殿頂佛殿，爲單簷、四柱、單層、一開間、一進深建築結構，簷角平整。正脊兩端各圓雕一鳥首鴟吻，兩鴟吻面面相對。屋面縱向等距排列筒瓦，瓦頭有圓形瓦當，瓦當邊沿裝飾環形紋，正中裝飾乳狀突起。蕉葉形滴水，與瓦當交錯排列，佈局整齊有序，裝飾作用突出。正面橫樑下，施以外簷柱間斗拱一架，斗拱外形呈"十"字型；四圓形角柱柱頭各施轉角斗拱一架，亦爲"十"字型。平板枋，以剔地的方式雕刻變形連續回紋作裝飾。鋪地略向外延伸，與鋪地等高縱向雕刻三面欄杆。欄杆正面三柱，側面各一柱，柱身爲瓜棱型，柱體粗壯。柱頭裝飾蓮花寶珠，蓮瓣肥碩，寶珠略呈桃形。

每軀造像手印各不相同，且部分造像手印極爲特殊，與佛教相關典籍記載差異甚大，此處僅按每尊造像實際面貌進行詳述，不作一一對應定名。

正東佛殿（圖42）

正東佛殿之正面殿，殿內雕造三佛二弟子共5軀造像。正中主佛，爲高浮雕坐像，高6.7厘米，肩寬3.7厘米，結跏趺坐，佛座爲方形須彌座上雙層仰蓮蓮臺。雙臂屈肘置腹前，雙手結印，因風化，結印不清，初步判斷或爲法界定印。其左首佛，高浮雕倚坐像，高8.9厘米，肩寬3.4厘米，倚坐於方形須彌座上，雙腿自然下垂。左臂下垂，左手掌心向下置左膝；右臂屈肘舉於前胸，似結蓮花拳印[17]。其右首佛，高浮雕倚坐像，高8.9厘米，肩寬3.4厘米，倚坐於方形須彌座上，雙腿自然下垂。雙臂下垂，雙掌向下分別置

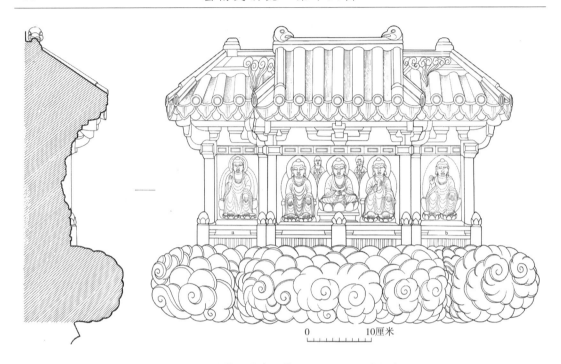

圖42　經幢第六層東面佛殿正立面、縱剖視圖

兩膝上,指端向下。主佛左後弟子:高浮雕立像,因雕刻佈局因素,前面造像遮擋,僅見胸以上部分,肩寬2.7厘米,弟子裝,雙臂屈肘舉於前胸,雙手作蓮花合掌。主佛右後弟子:高浮雕立像,因雕刻佈局因素,前面造像遮擋,僅見胸以上部分,肩寬2.8厘米,弟子裝,雙臂屈肘舉於前胸,雙手作蓮花合掌。

正東佛殿之左側殿(參見圖45),殿內高浮雕佛坐像1軀,高6.9厘米,肩寬3.1厘米,結跏趺坐於蓮臺,蓮臺爲圓形,上部飾以雙層仰蓮,下部飾以單層俯蓮,雙臂向上托舉頭部兩側,雙掌掌心向天呈捧物狀,掌中各捧一碩大寶珠。

正東佛殿之右側殿(參見圖43),殿內高浮雕佛坐像1軀,高7.3厘米,肩寬3.6厘米,結跏趺坐於圓形、單層仰蓮蓮臺上。雙臂屈肘舉於前腹,雙掌掌心向上,合捧一碩大寶珠。

正南佛殿(圖43)

正南佛殿之正面殿,殿內雕造三佛二弟子共5軀造像。正中主佛,爲高浮雕坐像,高6.7厘米,肩寬4.3厘米,結跏趺坐,佛座爲方臺上圓形單層仰蓮蓮臺。雙臂屈肘置胸前,雙手結印,結印不清,據掌部輪廓初步推斷,或爲堅實合掌。其左首佛,高浮雕坐像,高6.6厘米,肩寬3.3厘米,結跏趺坐於圓形雙層仰蓮蓮臺之上,左臂上舉於左肩側,左手

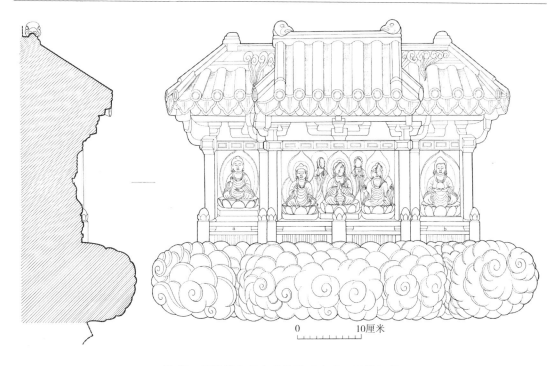

图43　经幢第六层南面佛殿正立面、纵剖视图

掌心向上，四指内握成拳，竖大指；右臂上举于右肩侧，右手结印，与左手印相完全相同，相向对称。其右首佛，高浮雕坐像，高6.4厘米，肩宽3.3厘米，结跏趺坐于圆形单层仰莲莲台之上，左臂自然下垂，前臂铺于腿部，掌心向外，曲中、无名指，其余三指垂向地面，结与愿印；右臂上举于右前胸，右手结拳，竖大、头、中三指，曲无名、小指，结剑印。主佛左后弟子，高浮雕立像，因雕刻布局因素，前面造像遮挡，仅见胸以上部分，肩宽2.1厘米，弟子装，双臂屈肘举于前胸，双手作莲花合掌。主佛右后弟子，高浮雕立像，因前面造像遮挡，仅见胸以上部分，肩宽1.9厘米，弟子装，双臂屈肘举于前胸，双手右外左内抱拳。

　　正南佛殿之左侧殿（参见图42），殿内高浮雕佛倚坐像1躯，高8.9厘米，肩宽3.6厘米，倚坐于圆台上，双腿自然下垂，双足各踏一圆形单层仰莲小莲台，左臂自然下垂，手掌向下置左膝，指端向下；右臂屈肘举于右前胸，舒掌，掌心向外，结无畏印。

　　正南佛殿之右侧殿（参见图44），殿内高浮雕佛坐像1躯，高7.4厘米，肩宽3.4厘米，结跏趺坐于圆形双层仰莲莲台上，左臂屈肘曲举于前腹，掌心向上，掌中捧宝珠；右臂屈肘举于右前胸，前臂及手掌残，据轮廓初步推断，或结无畏印。

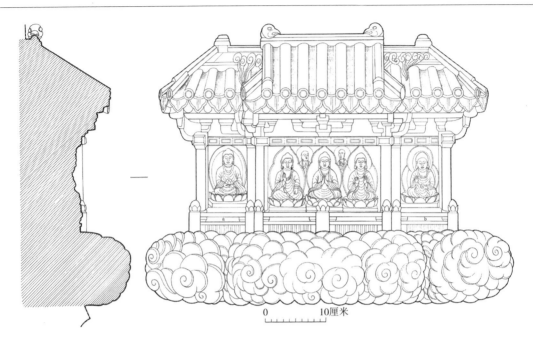

圖44　經幢第六層西面佛殿正立面、縱剖視圖

正西佛殿（圖44）

正西佛殿之正面殿，殿內雕造三佛二弟子共5軀造像。正中主佛，高浮雕坐像，高7.4厘米，肩寬3.7厘米。結跏趺坐，佛座爲方臺上雙層仰蓮蓮臺，雙臂屈肘上舉於前胸，雙手作蓮花合掌。其左首佛，爲高浮雕坐像，高7.4厘米，肩寬3.5厘米，結跏趺坐，佛座與主佛同，雙前臂屈肘上舉於胸部兩側，雙手舒五指，開掌向外。其右首佛，高浮雕坐像，高7.4厘米，肩寬3.5厘米，結跏趺坐，佛座與主佛同，左臂自然下垂，前臂鋪於腿，手握拳，置膝上；右臂屈肘上舉於前胸，掌心向左，舒五指。主佛左後弟子，高浮雕立像，因雕刻佈局因素，前面造像遮擋，僅見胸以上部分，肩寬1.8厘米，弟子裝，雙臂屈肘舉於前胸，雙手作蓮花合掌。主佛右後弟子，高浮雕立像，僅見胸以上部分，肩寬1.8厘米，弟子裝，雙臂屈肘舉前胸，雙手作蓮花合掌。

正西佛殿之左側殿（參見圖43），殿內高浮雕佛坐像1軀，高6.4厘米，肩寬3.3厘米，結跏趺坐，佛座爲方臺上圓形單層仰蓮蓮臺。左臂屈肘舉於腹部，舒五指，掌心向上，結定印；右臂屈肘上舉於右胸側，舒五指，掌心向外，結無畏印。

正西佛殿之右側殿（參見圖45），殿內高浮雕佛坐像1軀，高6.8厘米，肩寬3.5厘米，結跏趺坐，佛座爲方臺上圓形雙層仰蓮蓮臺。左臂屈肘舉於右腹部，舒五指，掌心向

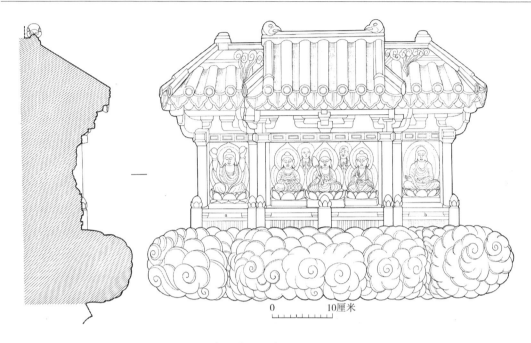

圖45　經幢第六層北面佛殿正立面、縱剖視圖

上，作接引狀；右臂屈肘，肘置膝上，舒五指，掌心向上，作接引狀。

正北佛殿（圖45）

正北佛殿之正面殿，殿內雕造三佛二弟子共5軀造像。正中主佛，爲高浮雕坐像，高6.4厘米，肩寬3.7厘米，結跏趺坐，佛座爲方臺上雙層仰蓮蓮臺，左臂自然下垂，前臂屈肘橫置腹部，掌心向上，作捧物狀，掌中捧寶珠；右臂屈肘舉於右前胸，右手持錫杖。其左首佛，高浮雕坐像，高6.4厘米，肩寬3.4厘米，結跏趺坐於蓮臺，蓮臺形制同主佛，左臂自然下垂，屈肘，前臂橫置腹部，掌心向上，舒五指，結定印；右臂屈肘上舉於右前胸，右手結印，握頭指以下四指，大指立。其右首佛，高浮雕坐像，高6.4厘米，肩寬3.2厘米，結跏趺坐於蓮臺，蓮臺形制亦同主佛，雙臂自然下垂，屈肘，前臂橫置腹部，雙掌相迭，掌心向上，舒五指，結定印。主佛左後弟子，高浮雕立像，因雕刻佈局因素，前面造像遮擋，僅見胸以上部分，肩寬2.9厘米，弟子裝，雙臂屈肘舉於前胸，雙手作蓮花合掌。主佛右後弟子爲高浮雕立像，僅見腰以上部分，肩寬2.9厘米，弟子裝，雙臂屈肘舉於前胸，雙手作蓮花合掌。

正北佛殿之左側殿（參見圖44），殿內高浮雕佛坐像1軀，高7.4厘米，肩寬3.8厘米，結跏趺坐，佛座爲方臺上圓形雙層仰蓮蓮臺，雙臂自然下垂，屈肘，前臂橫置腹部，

雙掌相迭,掌心向上,合捧一半開敷蓮花。

正北佛殿之右側殿(參見圖42),殿內高浮雕佛倚坐像1軀,高9.9厘米,肩寬3.4厘米,倚坐於圓臺上,雙腿自然下垂,雙足各踏一圓形單層仰蓮小蓮臺,左臂自然下垂,屈肘,前臂鋪於腿部,舒五指,手掌向下置左膝,指端向下;右臂屈肘,上舉於右肩側,豎大指,握其餘四指,結拳印。

(八)第七層

第六層四方廡殿頂佛殿之上爲經幢第七層。總體結構由四面四隅(圖46)及上方八

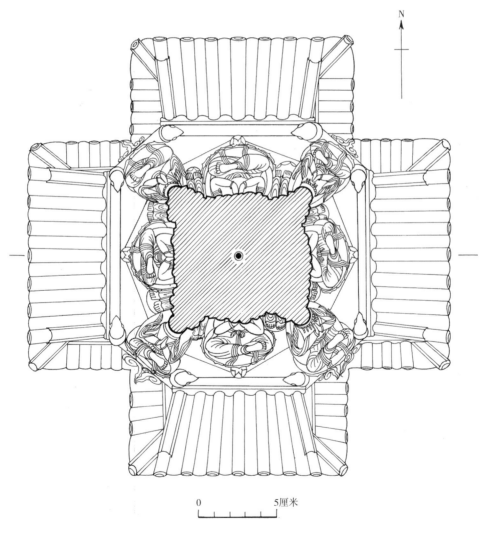

圖46 經幢第七層橫剖視圖

面蓮花寶珠華蓋組成，總高爲33厘米。第七層層面爲六層佛殿寶頂向四方伸出之屋簷。每面分上中下三層，上層爲華蓋花結及垂蔓，高度爲12.3厘米；中層爲主體造像，高度爲17.5厘米；下層爲欄柱，高度爲3.2厘米。四面各雕造像一組7軀，主尊皆爲尊勝佛母，主尊左右兩側各立供養人1軀，共2軀，身後兩側各立脅侍菩薩2軀，共4軀，四面4組共28軀。東南、西南、西北、東北四隅各雕飾造像1軀，皆爲尊勝佛母，共計4軀。七層造像共計32軀。

第七層上方之八面蓮花寶珠華蓋，與第三層上方之八面蓮花寶珠華蓋同，此處不冗敘。

東面佛龕（圖47）

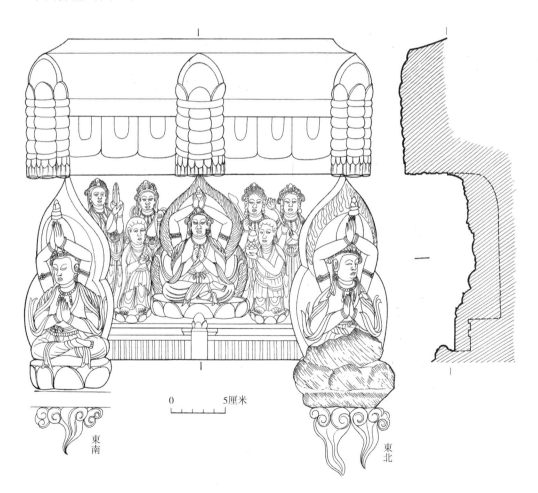

圖47　經幢第七層東面正立面、縱剖視圖

東面佛龕，高浮雕尊勝佛母、脅侍菩薩、供養人一組7軀。

主尊尊勝佛母，高浮雕坐像，高10.5厘米，肩寬5厘米，結跏趺坐於圓型蓮臺，蓮臺飾以單層仰蓮，蓮瓣厚闊，排列整齊。四臂，兩主臂屈肘橫舉前胸，雙手指端內曲結拳，兩拳相抵；兩次臂托舉頭頂，雙掌掌心相對，手指略爲散開，指端合舉一蓮花座寶珠。佛後有舟形背光，高12.2厘米，寬8.9厘米，飾以火焰紋，背光上端側視略向外曲探。

尊勝佛母左右兩側，各立供養人1軀。左側供養人，高浮雕立像，高8.3厘米，肩寬3.2厘米，跣足立於圓形蓮臺之上，體姿端直，雙臂屈肘舉於右身側，雙腕各佩一環形素紋鐲，雙手捧鉢，鉢內盛果。右側供養人，高浮雕立像，高8.3厘米，肩寬2.9厘米，跣足立於圓形蓮臺之上，姿態隨意自然，雙臂屈肘舉於左身側，雙手捧鉢，鉢內盛果。

尊勝佛母座後，左右兩側各立脅侍菩薩2軀，皆爲高浮雕立像，因雕刻佈局因素，僅見腰以上部分。分別爲：左外側脅侍菩薩，肩寬2.6厘米，雙臂屈肘舉於前胸，雙手左低右高，斜持一曲柄開敷蓮花；左內側脅侍菩薩，肩寬3厘米，雙臂屈肘舉於前胸，雙手右高左低，斜持長柄未開敷蓮花；右內側脅侍菩薩，肩寬2.7厘米，雙臂各舉肩側，雙手各執拂子；右外側脅侍菩薩，肩寬2.3厘米，雙臂屈肘舉於左頭側，雙手共捧供物。

下方欄杆（四面形制相同，後不冗敘）爲弧面兩層，上層較矮，下層較高，弧面外凸，整體呈"干"字形，雕刻手法爲高浮雕。外凸弧面最高處立一望柱，柱頂飾開敷蓮花，蓮花正中置一圓形寶珠。望柱兩側，上下橫杆之間分別緊靠兩層疊加小石臺。廊杆造型簡潔古樸，不失氣度。

南面佛龕（圖48）

南面佛龕，高浮雕佛母、脅侍菩薩、供養人一組7軀。

主尊尊勝佛母，高浮雕坐像，高11.1厘米，肩寬4.7厘米，結跏趺坐於圓形大蓮臺，蓮臺裝飾單層仰蓮，蓮瓣肥闊。佛母爲四臂，其中，兩主臂屈肘橫舉前胸，雙手作蓮花合掌；兩次臂托舉頭頂，雙掌掌心相對，作虛合狀，雙手指端共舉一蓮花座寶珠。佛後有舟形背光，高13.2厘米，寬7.9厘米，背光邊沿飾以火焰紋，背光上端略向外曲探。

尊勝佛母左右兩側各立供養人1軀。左側供養人，高浮雕立像，高8.7厘米，肩寬3.3厘米，跣足立於圓形單層仰蓮蓮臺之上，體態端直，雙臂屈肘舉於右前胸，右手捧盤，左手撫盤沿，盤內盛果；右側供養人，高浮雕立像，高8.7厘米，肩寬3.3厘米，跣足立於圓形蓮臺之上，蓮臺如左側，站姿隨意自然，雙臂屈肘舉於前胸，左手捧盒，右手

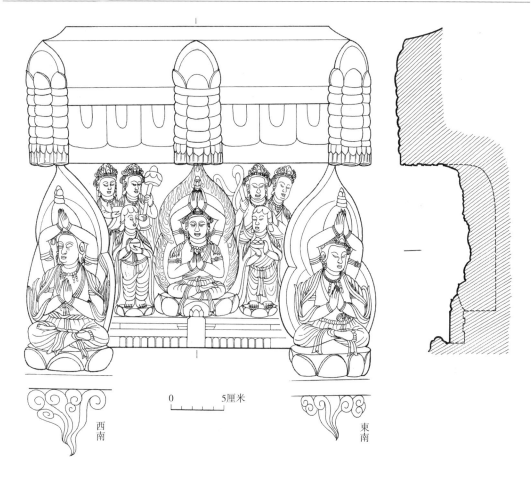

圖48　經幢第七層南面正立面、縱剖視圖

撫盒頂。

尊勝佛母座後，左右兩側各立脅侍菩薩2軀，皆爲高浮雕立像，因前排造像遮擋，僅見胸以上部分，皆頭戴花冠，頸佩瓔珞。從左及右，分別爲：左外側之脅侍菩薩，肩寬2.1厘米，左臂屈肘舉於右胸，開掌作撫物狀，右臂被前排造像遮擋，持物不明；左內側之脅侍菩薩，肩寬3厘米，右臂屈肘舉於右肩側，手中持長柄拂子；右內側之脅侍菩薩，肩寬2.9厘米，雙臂屈肘舉左身側，雙手左高右低，共持一長柄蓮花寶珠傘蓋；右外側之脅侍菩薩，肩寬2.1厘米。雙臂曲舉左身側，雙手共捧一圓鉢。

西面佛龕（圖49）

西面佛龕，高浮雕佛母、脅侍菩薩、供養人一組7軀。

主尊尊勝佛母，高浮雕坐像，高10.8厘米，肩寬4.8厘米，四臂，兩主臂橫舉前胸，

雙手作蓮花合掌；兩次臂托舉頭頂，雙手作空心合掌，兩手指端共舉一蓮花座寶珠。結跏趺坐，佛座爲圓型蓮臺，飾以雙層仰蓮，蓮瓣闊圓，内外交錯排列。佛後有舟形背光，高11.5 厘米，寬7.3 厘米，雙層寬邊，素紋，背光上端略向外曲伸。

尊勝佛母左右兩側各立供養人1軀。左側供養人，高浮雕立像，高8.8 厘米，肩寬2.7 厘米，跣足立於地面，身姿端直，頭部略微右側，雙臂屈肘舉於前胸，雙手左高右低共捧一盒；右側供養人，高浮雕立像，高8.7 厘米，肩寬2.9 厘米，跣足立於地面，雙臂屈肘舉於右胸側，雙手右高左低共持一帶柄鐮狀物。

尊勝佛母座後，左右兩側各立脅侍菩薩2軀，皆爲高浮雕立像，僅見腰以上部分。四

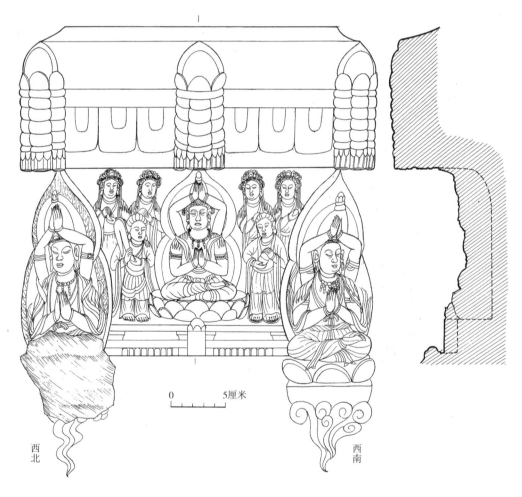

圖49　經幢第七層西面正立面、縱剖視圖

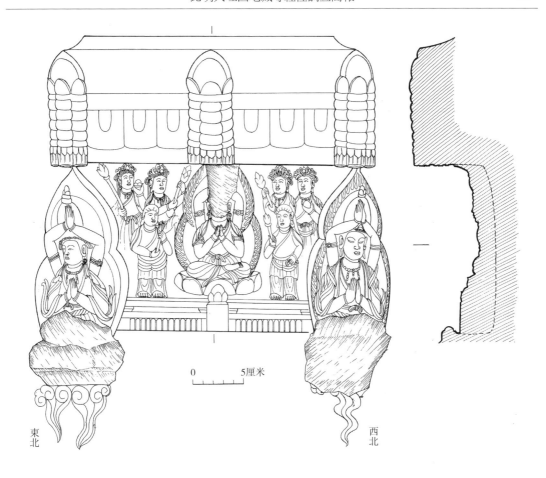

图 50　经幢第七层北面正立面、纵剖视图

躯造像为左右对称形式，姿态、发型、冠饰、衣饰基本相同，面部五官及神态等略有差异。左侧胁侍菩萨，皆双臂屈肘举于前胸，双手左上右下，掌心相向，共捧一圆形宝珠。右侧胁侍菩萨，皆双臂屈肘举于前胸，双手左下右上，掌心相向，共捧一圆形宝珠。各造像肩宽分别为：左外胁侍菩萨肩宽2.4厘米，左内胁侍菩萨肩宽2.8厘米，右内胁侍菩萨肩宽2.7厘米，右外胁侍菩萨肩宽2.9厘米。

北面佛龛（图50）

北面佛龛，高浮雕佛母、胁侍菩萨、供养人一组7躯。

主尊尊胜佛母，高浮雕坐像，高10.7厘米，肩宽4.6厘米，结跏趺坐于单层仰莲莲台，头部完全损毁，四臂，其中两主臂横举前胸，双掌残损，手势不明；两次臂伸举头顶，双掌损毁，持物亦损毁。佛后设舟形背光，高11.7厘米，宽8.7厘米，饰以火焰纹，

尊勝佛母左右兩側，各立供養人 1 軀。左側供養人，高浮雕立像，高 8.9 厘米，肩寬 3 厘米，跣足立於地面，左臂略爲屈肘，左手置於腹前，手中握一繩狀物，右臂屈肘舉於右肩，右手持長柄半開敷蓮花。右側供養人，高浮雕立像，高 8.7 厘米，肩寬 2.9 厘米，跣足立於地面。雙臂屈肘上舉，雙手左高右低共持一長柄撣狀物。

尊勝佛母座後，左右兩側各立脅侍菩薩 2 軀，皆爲高浮雕立像，僅見腰以上部分。分別爲：左外側之脅侍菩薩，肩寬 2.5 厘米，左臂屈肘舉於前胸，掌作捧物狀，掌中捧寶珠，右臂爲前排造像遮擋；左內側之脅侍菩薩，肩寬 3 厘米，左臂屈肘舉於右前胸，手掌曲握，右臂屈肘舉於右肩，手掌曲握，雙手右高左低共持一物，持物爲麥穗狀，下帶長柄；右內側之脅侍菩薩，肩寬 2.5 厘米，雙手左高右低，與左內側脅侍菩薩爲對稱形式，手中持物與之相同；右外側之脅侍菩薩，肩寬 2.4 厘米，左臂屈肘舉於左肩，左手捧果盤，右臂屈肘舉於右前胸，右手持長柄半開敷蓮花。

四隅佛母

東南、西南、西北、東北四隅各高浮雕尊勝佛母 1 軀，坐姿、服飾、手勢、持物、佛座相同，皆結跏趺坐於雲頭上單層仰蓮蓮花寶座。四臂，兩主臂屈肘舉前胸，雙掌作蓮花合掌；兩次臂舉於頭頂，雙掌作虛心合掌，指端共舉一蓮花座寶珠。各隅佛母，整體雖然大致相同，但面部神態及表情各異，生動傳神，頗顯匠心。每像高約 15 厘米，肩寬約 6 厘米。

（十）幢頂

第七層八面蓮花寶珠華蓋之上是經幢幢頂，爲蓮花寶珠頂，由圓形蓮臺及桃形寶珠兩個部分組成，總高爲 33 厘米。其中圓形蓮臺，高 9.4 厘米，最大直徑 30.6 厘米，圓雕，以雙層仰蓮裝飾，蓮瓣開敷具足，闊圓肥腴，內外兩層蓮瓣交錯排列，整齊有序。寶珠爲桃形，圓雕，高 23.6 厘米，腹徑 29.8 厘米。

五、銘　文

（一）漢文題刻

經幢基座之上八面八方界石上，刻有漢文題刻四通，始讀自北東面[18]起，爲第一方，共八方，以順時針方向解讀，內容分別爲《敬造佛頂尊勝寶幢記》、《佛説般若波羅蜜多

心經》、《大日尊發願》、《發四弘誓願》，文字均係楷書，陰刻，字體鐫秀。八面八方每方爲橫長方形，長約25厘米，寬約45厘米。每方書寫自右向左直排式，共計179行，總1679字。其中每方少則19行，多則27行；每列少則2字，多達13字。北東面爲第一方，刻21行，217字；東北面爲第二方，刻22行，220字；東南面爲第三方，刻19行，184字；南東面爲第四方，刻20行，154字；南西面爲第五方，刻19行，139字；西南面爲第六方，刻27行，270字；西北面爲第七方，刻27行，266字；北西面爲第八方，刻24行，229字；在經幢的八面銘文刻石中，南東面第四方，南西面第五方，保存最爲完好，字跡清晰工整。其餘各方都有不同程度受損，北東面第一方、東北面第二方等刻石，表面有裂紋，但不影響釋讀。南西面第六方左上角、西北面第七方右上角，受損嚴重，多字缺失，無法辨識。北西面第八方，風化嚴重，部分字跡釋讀困難。除《敬造佛頂尊勝寶幢記》刻寫時未加邊框外，《佛說般若波羅蜜多心經》、《大日尊發願》、《發四弘誓願》在經文及發願文外還加以長方形邊框，以示莊重。四篇銘文雖爲正書，但字體字形，略有不同，在釋讀過程中還發現同一字在不同篇章中的不同書寫，故推測銘文刻石底稿，應出自不同人之手。如《造幢記》中"於"寫作"於"，《大日尊發願》中寫作"扵"。

大理國地藏寺經幢之上的漢文題刻，多未全文刊錄，最早著錄者，見清人王昶《金石萃編》[19]，後《新纂雲南通志》[20]等[21]有所刊錄，但多祇刊錄《敬造佛頂尊勝寶幢記》。僅《昆明市志》[22]、《昆明市志校注》[23]刊錄漢字銘文題刻四部分內容全文。在本次調查時，經過實地查看、照片放大、拓片辨識，發現之前各刊錄銘文文本，都有缺失、錯漏之處，故本簡報重新刊錄經幢銘文漢文題刻。原文錄入後句讀，以/表示原碑轉行，符號□表示無法釋讀、□內加字如袁表示依文意或字形擬補殘損字，僻難的異體以（ ）注出正體。

《敬造佛頂尊勝寶幢記》

《敬造佛頂尊勝寶幢記》（以下簡稱《造幢記》）全文62行，共621字，從北東面第一方起讀，東北面第二方、東南面第三方均爲其內容。《造幢記》內容除前4行外，多爲1行10字，銘文外未加長方形邊框，遇人名，字體稍小。《造幢記》雖未書年月，但對於研究昆明大理國地藏寺經幢的建造大體年代、建造目的等均有著重要參考價值，所以《造幢記》文字以往多被學者刊錄和研究。

原文實錄如下：

大理國佛第子議事布燮袁豆光/敬造佛頂尊勝䏍（寶）幢記/

皇都大佛頂寺都知天下四部眾/，洞明儒釋慈濟大師段進全述/。

原夫一氣始弁，二儀初分/，三光麗於穹隆，五岳鎮於/磅礴。爰有挺秀，愚智辨立/，君臣掩頓於八區，牢籠於/四海。隨機而設理，運義而/齊（齊）風。常讀《八索》之書，非學/六邪之典。淨邊過筏（寇），定遠/弥（珍）姦。東海浪澄於驚波，楚/天霄淨於讒霧。君臣一德/，州圀（國）一心，只智喆才能，乃/神謀聖運者，則袁氏祖列之義也。由乃尊卑相承，上/下相繼。愶和四海，媲同親/而相知；道握九州，訝連枝/而得意。承斯，鋒銳不起，飢/荒無名。鍾皷（鼓）義而明明，玉/帛理而穆穆，可謂求人而/得人，亦袁氏之德也。至善/於高明生，則大將軍高觀/音明之中子也。其高明生/者，文列武列，萬國口實而/宣威；神氣神風，千將若摧/而留世。悲夫！四大元無主/，五蘊空去來。天地橫興不/慈，大運儀將不意。哀哉！雲/郁郁分窮天喪，雨霏霏分/盡山悲。楚方罷喧，東京輟/照。本州為兄第之土，將相/怯上下之權。子小紹遲，系/孤亞脫。其布蠻豆光者，至/忠不可以無主，至孝不可/以無親，求救術於宋王蠻/王，果成功（功）於務本得本。將/乃後嗣踵士，化及本忠。霜/風冷而一海颭（颯）秋，春雲布/而万物普潤。懷其義者，日/用不知；把其源者，游泳莫/惻。此袁豆光 纂此實 事也/。聖人約法，君子用之，有德/而不可不傳，以傳而備（備）遠/；有義而不可不記，以記而/標常。 道 夕哀哀，終朝威威/。尋思大義，孔聖宣於追遠/慎終；敬問玄文，釋尊勸於/酬恩拜德。妙中得妙，玄理/知玄。善住受七返輪迴，如/來說一部勝教，日如來智/印，号尊勝延（寶）幢。託其填際/而建之，鐵圍即成極樂；臨/其寒林而起矣，地獄變爲/蓮花。即到於菩提道塲，速/會於常寂光土。次祝非孤/，濟於生我育我，而先拔於/恩余建余。復利於重義輕/生，盡 濟 於亡身報主。大義/事事以懷此，敬節日日以/惟新。建梵幢而圓功，勒斯/銘而摽記/。

《佛說波羅蜜多心經》

大理國地藏寺經幢《佛說般若波羅蜜多心經》經文與唐玄奘譯本《般若波羅蜜多心經》一致，是歷史上最廣泛流行的《心經》版本。全文37行，共280字，在《心經》首尾都刻有"佛說般若波羅蜜多心經"2行10字，經文內容共260字。經文從南東面第四方起讀，南西面第五方亦爲其內容。《佛說波羅蜜多心經》內容多爲1行8字，南東面第

四方、南西面第五方中部偏南刻石表面有裂紋，但不影響釋讀。在經幢的八面所刻文字中，《佛說般若波羅蜜多心經》刻石保存最爲完好，字跡最爲清晰工整，字體最爲疏朗。在經文外還加以長方形邊框，以示莊重。

原文實錄如下：

佛說般若波羅蜜多/心經/

觀自在菩薩，行深般/若波羅蜜多時，照見/五蘊皆空，度一切苦/厄。舍利子，色不異空/，空不異色，色即是空/，空即是色，受想行識/，亦復如是。舍利子，是/諸法空相，不生不滅/，不垢不淨，不增不減/。是故空中，无色，无受/想行識，无眼耳鼻舌/身意，无色聲香味觸/法，无眼界，乃至无意/識界。无无明，亦无无/明盡，乃至无老死，亦/无老死盡。无苦集滅/道，无智亦无得。以无/所得故，菩提薩埵，依/般若波羅蜜多故，心/無罣礙，无罣㝵（礙）故，无/有恐怖，遠離顛（顛）倒夢/想，究竟涅槃。三世諸/佛，依般若波羅蜜多/故，得阿耨多羅三藐/三菩提。故知般若波/羅蜜多，是大神呪，是/大明呪，是无上呪，是/无等等呪，能除一切/苦，真實不虛。故說般/若波羅蜜多呪，即說/呪曰：揭帝揭帝，波/羅揭帝，波羅僧羯帝/，菩提娑婆訶/。

《大日尊發願》

大理國經幢《大日尊發願》全文 68 行，共 663 字。發願文從南西面第五方最後 2 行起讀，西南面第六方、西北面第七方、北西面第八方前 12 行，爲其內容。《大日尊發願》內容多爲 1 行 10 字，發願文外加長方形邊框。在經幢的八面文字中，《大日尊發願》字數最多。南西面第六方左上角、西北面第七方右上角，受損嚴重，個別字已無法釋讀。北西面第八方風化嚴重，字跡辨識困難。

原文實錄如下：

大日尊發願/

合掌以爲花，身爲供/養具，善心真實香，讚嘆香/烟布。諸佛聞此香，尋唦來/相度。稽首大日尊，圓明心/光聚，慈悲生遍照，秘密五/普賢，四佛頂輪王，四智波/羅密，大悲八佛母，猛利八/金剛，大樂等三尊，一十六/薩埵，八廣大

供養，四門要/密天，二十外金剛，一十六/賢刼，七十二賢聖，內外八/供養，八百金剛兒，八万大/金剛，二十八天主，聲聞與/獨覺，神將與名仙，二十諸/藥叉，龍王八上首，日月五/星主，二十八宿神及八万/四千金剛蓮花眾，如是等/賢聖，警竟（覺）尋五聲，即嵯吽/旁斛，願應如聲響，加持我/三業，作功德證明。阿字空/界中，諸佛遍側塞，凡聖同/實相，敬禮无所觀。唵字法/雲香，供養諸聖眾。今塗戒/是惠，得妙湛惣（總）持，聖主天/中天，頻眉首羅伏。色身妙/中 妙 ，熙怡妙適䬸，我從无/始來，曾作諸罪業，皆由不/覺故。 起 貪愛染心，煩惱火/所燒。故我 造 十惡，嗔恚怒/癡愚暗 發 ，身口業如是等。諸罪我□悉，懺除事懺不/，復生□中無，罪性彼罪无/。內外 亦 不在，中間去來今/? 亦 外 真 性空，寂照寂中旡/。□普賢心，太虛扵三惡/，道中若應受業，報願扵/今身，償不敢留宿。殃覽/字置，火輪燒无明珠，扐/无明無斡（體）處，即清靜法/身，勸請諸如來，宣最上乘/法，欲現涅槃者，願久住世/間，凡聖善修行，我皆隨歡/喜，所修一念福，迴向佛菩/提，願我心金剛，摧邪見魍/魎，引入扵佛道，同證率都/波。吾不爲眾生，所作依怙/者，有情生死間，誰爲作證/明？我尽諸羣生，令入大圓/覺，中无趣覺者，我入諸相/亡。自與諸群生，得大圓鏡/智。我令有情得，金剛薩埵/身，證金剛藏位，"唵薩埵縛/婆嚰吽"。自與諸群生，即平/等性智，我令有情得，佛灌/頂宝冠，證虛空藏位，"唵喇/那婆嚰噹"。自與諸群生，即/妙觀察智，我令有情得，聞/持最上乘，證觀自在位。"唵/陀阿粟摩婆嚰唏"。自與諸/群生，即成所作智。我令有/情得，獻供滿十方，得佛善/巧智，證虛空庫位，"唵迦粟/摩婆嚰阿"。總願諸有情，究/竟圓三覺，自他俱受用，猶/如遍照尊。加持真言曰/"唵婆嵯陀阿都嚧/唵殊諾多諾那嚧嵯/"

《發四弘誓願》

《發四弘誓願》全文12行，共115字。發願文從北西面第八方第13行起讀，之後11行爲其內容。《發四弘誓願》內容多爲1行11字，發願文外加長方形邊框。在經幢的八面銘文中，《發四弘誓願》字數最少，發願文最後幾行文字風化嚴重，字跡模糊，辨識困難。

原文實錄如下：

發四弘誓願/

眾生无邊誓願度，我亦能度/；煩惱无邊誓願斷，我亦能斷/；法門無邊誓願舉，我亦能舉/；无上佛果誓願成，我亦能成/。資爲翹力施食人等/，常願聲分鞭分也，力施之食/之也。人現頼（賴）於大勝良緣來/，爲於證真書交空，却於无始/。債□契會於未世，菩提存生/，豐而福利，廣層拾化，飯而圓/寂深理。

（二）梵文題刻

經幢第一層天王之間、四棱兩側，陰刻梵文，梵文順時針方向，自上而下旋轉雕刻，字跡清晰有力，文字書寫嫻熟灑脫，歷經近千年仍可辨識。梵文內容據北京大學東語系教授、梵文文物研究專家張保勝教授初步推斷，應爲佛頂尊勝陀羅尼經及咒，具體情況有待進一步研究。

六、小　結

（一）經幢建造之目的

在經幢基座之上界石刻書的《敬造佛頂尊勝寶幢記》（後簡稱《造幢記》）中記載，該幢係大理國佛弟子議事布爕袁豆光爲其鄯闡侯高明生（當時鄯闡最高軍政長官）所建。

《造幢記》稱尊勝寶幢係"託其塡際而建之，鐵圍即成極樂；臨其寒林而起矣，地獄變爲蓮花。即到於菩提道場，速會於常寂光土。次祝非孤，濟於生我育我……建梵幢而圓功"。其中"鐵圍即成極樂"、"地獄變爲蓮花"、"即到於菩提道場，速會於常寂光土"體現了建造經幢爲亡者、逝者超度亡魂，破拔地獄之目的。在經幢上對地藏菩薩的獨特尊崇，也正是出於此目的。如第一層華蓋八面八方上淺浮雕三佛 2 組，2 組間以雲尾相隔，每方共 6 軀，八面八方共淺浮雕 48 軀，然唯獨南西方淺浮雕爲一佛二菩薩 2 組，其中佛左菩薩頭戴花冠，一手捧摩尼寶珠，一手持錫杖，顯爲地藏菩薩。又如第六層造像題材總體爲五智如來，每組如來在法印上各有變化，然正北方主殿正中不按規制爲如來，而置以地藏菩薩，地藏菩薩頭披風帽，一手捧摩尼寶珠，一手持錫杖，爲地藏菩薩常見之形象，極爲特殊，蓋爲彰顯經幢超度亡魂的實際功效。可見，經幢建造的目的是爲了祭奠和超度鄯闡侯高明生的亡魂。於此可見，盛行於唐宋之際中土地區的地藏信仰之風，也影響到了雲南地區，這可能就是此經幢將地藏菩薩置於五佛之列的根由，並也以此突出建造經幢的

功用和目的。

此目的還通過經幢上刻書的《佛頂尊勝陀羅尼經咒》顯現出來。故經幢被稱作"佛頂尊勝寶幢"。《佛頂尊勝陀羅尼經咒》，雖7世紀下半葉纔傳入中原，但它所具有的除災和成佛兩種功能，被信衆廣泛接受，故在唐代迅速流行，到宋代時，最爲興盛。

昆明大理國地藏寺經幢是雲南境內僅存的時代最早的經幢（大理國時期），此後經幢的建造一直盛行至元明時期。在經幢上刻《佛頂尊勝陀羅尼經咒》的另一個功能，則體現了一種宗教的祈求方式，通過在經幢上刻書《佛頂尊勝陀羅尼經咒》，以祈求而消彌現世的災殃，以及免除地獄等惡道之苦[24]。"次祝非孤，濟於生我育我"，則體現佑護生者的期望。如立於昆明西郊的元皇慶二年（1313）趙氏經幢，幢亦爲八面，其中五面亦刻有梵文《佛頂尊勝陀羅尼咒》，三面刻建幢《追薦慈考趙氏記》。《追薦慈考趙氏記》中"造作書咒□□厥父往生贍養之程"，"願彼與父，一念往生諸佛過土□□□上□果"等句，正體現了建經幢刻《佛頂尊勝陀羅尼經咒》，有兼濟生者與亡者的最大特色。

（二）經幢的建造年代及與地藏寺之關係

昆明大理國地藏寺經幢幢體上，未書造幢之年月，史籍上也從未記載過其建造年代，然經幢建於大理國時期是明確的。歷代文獻中最早對經幢有記載的爲明天啓劉文徵所著《滇志》卷三《地理志》第一《雲南府·古跡》，經幢被稱作"梵字塔"，"在府東地藏寺，相傳梵僧封邪魅者，週遭皆梵字，上覆以閣。昔人拆其頂，有黑氣直指而出，因封之如故"。

《造幢記》文中僅提及袁豆光、段進全、高明生三人姓名，然關於此三人的記載甚少，使得經幢的具體建造年代，建造者的身份地位等問題一度撲朔迷離。然欲探究經幢的建造的大體時代，還祇能從梳理與經幢相關的人物入手。

對於經幢建造者袁豆光，史籍上未提及隻言片語，袁豆光此人僅見《造幢記》，爲"議事布燮"，難以推斷其生活的時間。

《造幢記》第四行載："皇都大佛頂寺都知天下四部衆洞明儒釋慈濟大師段進全述"，表明段進全爲皇都（即大理國）大佛頂寺的僧人，法名慈濟。然有關儒釋"慈濟大師"的俗名"段進全"，除《造幢記》外，再未見其它文獻有記載，而"慈濟"這一法名，則在明天啓劉文徵著《滇志》卷十七《方外志》第十《大理府·仙釋》載，"宋慈濟，不知何許人，嘗在洱海東北青巔山險石上禮迦葉佛，日課百拜。人名其石爲禮拜石，下臨不測之淵。濟後立化於石間，今無能躡其石者。"清代釋圓鼎編集的《滇釋紀·宋釋》載：

"慈濟和尙，大理人，未詳姓氏。洱海東北有危石，懸立峻壁下，臨深淵。師日拜佛其上，功行精嚴，屢有感應。至今呼爲禮拜石，足跡猶存。"[25]《滇釋紀》中《宋釋》篇中共有釋門名宿十三位，慈濟和尙則位列第一，由此可見慈濟和尙在當時應是很有名望的。按照時代、名望及活動地點，《造幢記》中"慈濟大師"和《滇志》、《滇釋紀》中的"慈濟和尙"、"慈濟"，應爲同一人，然據此也無法推斷經幢建造的具體年代。

《造幢記》載經幢是爲"大將軍高觀音明之中子"——高明生所建，還知高明生"子小紹遲，系孤亞脫"，應爲英年早逝。在史籍中可以查閱到兩個叫"高明生"的人，一爲《姚郡世守高氏源流總派圖》"（高）祥明生子四，長明生，次明智，次明興，次明義"[26]；另一爲《大理國淵公塔之碑銘》中"孫高明生、侄高善佑，雖妙年而義誘其衷"[27]，二人雖同名，然而時代卻相差近百年。

高氏雖東漢末就已在雲南落籍，但直到宋大理國時期纔嶄露頭角，至高智昇方興盛。今存高氏碑刻，溯其祖止於智昇，所見記錄也是從高智昇後，纔較爲具體可信[28]。

《姚郡世守高氏源流總派圖》中高明生係高智昇四世孫，而《大理國淵公塔之碑銘》高明生是高智昇八世孫。我們認爲《造幢記》所言"高明生，大將軍高觀音明之中子"——應爲高智昇四世孫。有此推斷，是根據以下幾點：

根據二個高明生活動區域不同，如八世孫高明生應襲守居於威楚（今楚雄地區），四世孫高明生則係鄯闡侯，居於鄯闡（今昆明）。大致生活時代背景不同，八世孫高明生在其祖父高皎淵亡故之時，即南宋嘉定七年（1214），正處妙年，即少壯之年，至多二十餘歲。此時爲後理國第六位王段智祥執掌大權，期間政治清明，注重發展農業。而《造幢記》載"淨邊遏寇，定遠殄姦。東海浪澄於驚波，楚天霄淨於讒霧"、"楚方罷喧，東京輟照。本州爲兄弟之土，將相怯上下之權"等句則顯示高明生在世時期，時局較爲動盪，似不相符。

另外，根據從南詔時期起，在王族或望族中時興的父子連名制判斷。大理國人名多父子相屬，常省稱僅用末字。而法名通常是由四字組成，首字爲姓，中爲佛號，末字爲名，名往往是取其本名之末字。四世孫高明生爲"大將軍高觀音明之中子也"。高明生其父爲高祥明，高祥明法名應該就是高觀音明。

另，雖《姚郡世守高氏源流總派圖》載："（高）祥明生子四，長明生，次明智，次明興，次明義"，與《造幢記》中"大將軍高觀音明之中子也"，並不一致，然《姚郡世守高氏源流總派圖》載"祥明生四子，長明生，明生襲鄯闡侯職，水目寺淵公禪師碑、塔

皆其創建也"的記載,將高智昇四世孫高明生和八世孫高明生這時代相差近百年之二人,混為一人,顯然是有誤的。相比較之下,《造幢記》所載高明生為高觀音明之中子及《皎淵塔之碑銘》中的高明生,為皎淵之孫等記載,當更為可信一些。

綜上所述,經幢應為高智昇四世孫高明生所建。根據《南詔野史》等史籍對高智昇、其子高昇祥、其孫高祥明等記載,推測高智昇四世孫高明生大概生活在公元 1090—1150 年期間,而經幢也大體在此期間建造。

最早關於地藏寺的記載,見明萬曆李元陽著《雲南通志》卷十三《寺觀志·寺觀》:"地藏寺,宋末蜀僧永照、雲悟建。"明天啟劉文徵著《滇志》卷十七《方外志》第十亦載:"地藏寺,在府城東,宋末蜀僧永照、雲悟建,宣德四年,僧人道眞重修。故老云,寺中置塔以安毒龍,昔貴官強起之,是以沮濡之處有癘疾焉。"按此記載推斷建寺應在經幢之後,為先有經幢,後纔有寺。

(三) 經幢之特點

1. 獨具匠心

經幢設計嚴密、佈局緊湊、主題突出。經幢諸神彙聚,秩序井然,儼然就是一座立體的曼陀羅神壇。神壇下部是鐵圍山,內有大海,海中遊 8 條龍(須彌座)。上為須彌山,四天王職掌四方(第一層),眾神雲集,四方佛(第二層)、四大菩薩(第三層)、三世佛(第四層)、迦樓羅(第五層)、五智如來(第六層)、尊勝佛母(第七層)等 300 軀神祇彙聚於大日如來(不現法身,以幢體本身代之)之前,聽說法與教誨。可以說,經幢就似諸神雲集的"大法會"。

經幢體量雖不大,幢體僅高 670 厘米,然雕刻諸神 300 軀、漢文銘題 179 行,共 1679 字,梵文銘刻 2000 餘言[29],整個經幢幢體,幾乎為滿地雕刻,基本不見有留白部分,其設計之巧妙,令人歎為觀止。漢文銘題採用陰刻方式巧妙地雕刻在經幢基座之上的界石八面。陰刻梵文銘刻穿插在天王造像之間,自然流暢,刻寫嫻熟。除第一層天王和第五層迦樓羅,每層四隅外凸有佛、菩薩或力士,形成每二隅間似內凹成佛龕。佛及菩薩等主尊及其親近都分佈於佛龕或佛殿中,充分體現了供奉諸佛之莊重。諸神不論造像大小,其面容、衣冠、法器、法印等形象細緻;其弟子、脅侍、親近一應俱全伴隨左右,主次分明,張弛有度。層與層之間分割明顯,設計考究,佛、菩薩、天王之上,均為華蓋或廡殿頂,第五層迦樓羅上,為吉祥雲團作為分割,既表明其上已為天宮,又有別於其餘幾層佛、菩薩、天王之上以華蓋為分割,主題明確,一目瞭然。

經幢雕刻精良，以半圓雕、高浮雕、淺浮雕、陰刻綫等多種雕刻技法，交替運用，呈現出大與小、遠與近、前與後、平面與立體、局部和整體的協調統一。在一些較爲細緻的部分，如造像衣紋及五官的細部刻劃上，又結合圓刀、平刀、綫刻等技法進行處理，使得諸神各具形態、形象生動又精美絕倫。

整個經幢分爲五段雕鑿，製作工藝高超，並根據五段實際體量大小、高度比例、承重及累迭穩定性等因素，採用不同方位的榫卯連接，保證經幢屹立千載而不致傾斜。

2. 地域特點

無論從造像題材、雕刻工藝、風格上看，經幢都受到了內地密宗和儀軌的影響。僅從經幢的雕刻技藝之嫻熟、製作手法之精良就可斷定，經幢並非出自本地工匠之手，如四天王形象之雕刻技法與四川瀘縣宋墓出土的武士有異曲同工之妙[30]。但另一方面也能從經幢上，或多或少看到一些受到地域文化的影響而顯現的特點。

如經幢第一層東面所雕刻東方持國天王長弓及翎羽箭與南詔建極十二年（871）大理崇聖寺銅鐘上所鑄持國天持物一致[31]。此造像應是從南詔時期一脈相承的。持國天所持大翎羽箭，僅見於雲南，而所戴兜鍪，在昆明市晉城鎮觀音洞宋元壁畫中，可以看到相同式樣。此外，《大理國張勝溫梵像卷》裏，也有幾位護法神，戴有相似的兜鍪，推斷應是南詔大理國時期，將軍武士們之習尚。

北方多聞天王也有別於其它天王造像，如足踏夾指草鞋，五指外露。《蠻書》卷八《蠻夷風俗》第八載："俗皆跣足，雖清平官大軍將亦不以爲恥"，穿草鞋及跣足體現了雲南當地的習俗。

對觀音的特別尊崇，也是較有地域特色的一大特點，如在經幢第一層之上、第二層之上華蓋八面每面各淺浮雕佛或菩薩2組，3軀爲1組，共6軀，兩層華蓋淺浮雕共96軀。兩層中僅第一層南西方淺浮雕爲一佛二菩薩2組，佛左菩薩頭戴花冠，左手捧牟摩寶珠，右手持錫杖或經幡，顯爲地藏菩薩；佛右菩薩頭戴花冠，左手捧缽，右手持柳枝或結無畏印，應爲觀音菩薩。地藏菩薩和觀音菩薩在一龕內並列現象，在四川地區也十分流行[32]。在經幢第三層北面觀音菩薩龕，主尊爲觀音菩薩，身旁兩側爲脅侍菩薩2軀，身後爲天王4軀，觀音座前另有2軀地神，造像共9軀，與第三層其它三龕僅有7軀造像不同，顯示出南詔大理國時期猶崇觀音的習俗[33]。

經幢第五層僅圓雕4隻迦樓羅，在佛教護法神裏，迦樓羅是天龍八部眾之一，"迦樓羅"是梵音，漢譯意爲"金翅鳥"，亦稱"大鵬金翅鳥"，雲南本地俗稱"金雞"。經幢特

闢一層供奉，足見其地位的顯赫和尊貴。古代雲南滇池、洱海地區水患頻繁，將迦樓羅作爲本尊供奉，以祈其能降龍鎮水患，迦樓羅崇拜在雲南本地，還可在各種類型的塔上看到，如始建於南詔時期（唐）的大理崇聖寺千尋塔中出土有鎏金鑲珠銀質金翅鳥，珍藏於木質金經幢中[34]。在塔頂四角，發現包裹鎏金銅皮並在根部顯露出鳥爪形狀，可能就是李元陽《雲南通志》卷十三"寺觀志"所謂的"頂有金鵬"的殘跡[35]。另外，昆明東、西寺塔，陸良大覺寺千佛塔，昆明官渡妙湛寺塔，楚雄雁塔[36]等塔，金翅鳥仍在。

第七層四面主尊及四隅，皆爲尊勝佛母，以示此佛母四面八方無處不在，佛法無邊[37]。將尊勝佛母供奉在經幢最高層，以及其身後菩薩脅侍都顯示了其規格之高，地位之尊。對尊勝佛母的崇拜，自南詔時期就流傳開來，到大理國時期，則更爲興盛。如在大理國元亨十一年（1195）趙興明之母墓幢上正中即浮雕尊勝佛母像，像左上方刻"南無尊勝大佛母"[38]，其造型與本經幢上基本一致。另出土於大理古城西原玉局寺舊址內的銅鎏金尊勝佛母坐像[39]（現藏於大理市博物館）與本經幢尊勝佛母在形態、神韻上如出一轍。

昆明大理國地藏寺經幢，是目前國內已發現經幢中，造像最爲豐富且保存最完好的一座，對經幢的深入調查，對今後研究雲南南詔大理國時期的佛教文化，將提供更爲全面和翔實的參考資料，相關經幢深入細緻的研究，亦是一項長久而意義深遠的工作。

調查單位： 昆明市博物館
調查及資料整理： 李曉帆　梁鈺珠　高靜錚　謝雲貴　馬衛軍　陳　顥　胡紹錦
執筆： 李曉帆　梁鈺珠　高靜錚
繪圖： 盧引科　黃　穎
攝影： 謝雲貴　邢　毅

附記： 本文的撰寫得到甘肅天水麥積山石窟藝術研究所屈濤先生、敦煌研究院梁尉英先生、北京大學考古文博學院馬鴻藻先生、成都市文物考古研究所雷玉華女士的關心和幫助，在此一併致謝。

注　釋：

[1] 歷史學家方國瑜教授評價地藏寺經幢原文爲"滇中藝術，此極品也！"。

[2] 王海濤《昆明文物古跡》，頁77，雲南人民出版社，1989年。
[3] 熊正益、張鴻《昆明地藏寺經幢修繕工程報告》，《雲南文物》總第25期，頁101，1989年。
[4] 王海濤《雲南佛教史》，頁219，雲南美術出版社，2001年。
[5] （明）鄒應龍、李元陽等編修《雲南通志》卷十三。
[6] 《新纂雲南通志》（民國）卷一百九，祠祀考一，典祀一，十五。
[7] 同注[3]。
[8] 重量及部分尺寸引用和推算自熊正益、張鴻《昆明地藏寺經幢修繕工程報告》，《雲南文物》總第25期，頁101，1989年6月。
[9] 圖見：Angela F. Howard, "The Dharani Piller of Kunming, Yunnan. A Legacy of Esoteric Buddhism and Burial Rites of the Bai People in the Kingdom of Dali", *Artibus Asiae*, vol. 57, no. 1/2 (1997), pp. 33–72, pl. 3.
[10] 界石爲八面八方，以正北中心棱向東始命名，分別爲北東、東北、東南、南東、南西、西南、西北、北西等八面八方。釋讀順序以順時針方向爲序。
[11] 加持神時，用三股杵。
[12] 丁福保編纂《佛學大辭典》，頁1051，文物出版社，1984年。以花飾之傘蓋也，《法華玄贊》曰："西域暑熱，人多持蓋，以花飾之，名爲華蓋。"
[13] 趙聲良《敦煌石窟北朝菩薩的頭冠》，《敦煌研究》2005年第3期，頁8—17。
[14] 該紋飾應該與毗沙門天在古印度神話中被尊爲財神有關。
[15] 《摩訶吠室囉末那野提婆喝囉闍陀羅尼儀軌畫像品》，《大藏經》第二十一冊，頁219。
[16] 據臺灣佛光山星雲大師監修、慈怡法師主編《佛光大辭典》"外四供養條"：外四供即外院之四供養，與"內四供養"相對。即密教金剛界曼荼羅外院四隅之香、華（花）、燈、塗四位菩薩。又稱外四供、外供養。略稱外供。據不空三藏所說之《金剛頂瑜伽略述三十七尊心要》載，內供，指中央大日如來爲應四方如來所證三摩地之德，而流出供養四方如來之菩薩；外供，指四方如來以自己所證三摩地之德，而流出供養中央大日如來之菩薩。
[17] 李正覺編著《佛教百科全書》，頁134，山西大學出版社。密教手印極多，通常以十二合掌及四種拳爲基本印。蓮花拳又稱爲胎拳，常被用爲胎藏部的印母。其印相是握頭指（頭指即食指）以下之四指，以大指壓頭指中節側方。意指未敷之蓮花。
[18] 同注[10]。
[19] （明）王昶《金石萃編》，第四冊，卷一百六十，頁6—7，中國書店，1985年。
[20] 李春龍審訂，劉景毛、文明元、王珏、李春龍點校《新纂雲南通志》卷八十九《金石考九》，頁181，雲南出版集團公司、雲南人民出版社，2007年。

[21]　其餘書籍如李昆聲《雲南藝術史》，頁286—288，雲南教育出版社，1995年。汪寧生《雲南考古》，頁180—182，雲南人民出版社，1992年。

[22]　雲南昆明市政公所總務課編纂《昆明市志》，頁369—374，1924年4月印行。

[23]　雲南昆明市政公所總務課編寫，字應軍校注《昆明市志校注》，頁241—244，雲南民族出版社，2011年。

[24]　劉淑芬《滅罪與度亡——佛頂尊勝陀羅尼經幢之研究》，頁7，上海古籍出版社，2008年。

[25]　雲南大學歷史系民族歷史研究室編《雲南史料叢刊》，第十八輯，頁127。

[26]　同注［18］，頁183。

[27]　同注［18］，頁203。

[28]　林超民《大理高氏考略》，《雲南民族學院學報（哲學社會科學版）》1993年第3期，頁53—58。

[29]　同注［4］，頁224。

[30]　四川省文物考古研究所、成都市文物考古研究所、瀘州市博物館、瀘縣文物管理所《瀘縣宋墓》，頁110，文物出版社，2004年。

[31]　同注［20］，頁161。

[32]　盧丁、雷玉華、［日］肥田路美《中國四川唐代摩崖造像：蒲江、邛崍地區調查研究報告》，附錄編頁8，重慶出版集團、重慶出版社，2006年。

[33]　同注［4］，頁205。

[34]　雲南省文化廳文物處、中國文物研究所、姜懷英、邱宣充編著《大理崇聖寺三塔》，頁115，文物出版社，1998年。

[35]　同注［32］，頁23。

[36]　蘇建靈、周昆雲《雲南古代建築頂部的雞鳥造型》，《思想戰綫》1994年第3期，頁76—81。

[37]　同注［4］，頁205。

[38]　同注［4］，頁206。

[39]　圖見雲南省文物管理委員會《南詔大理文物》，圖版59，文物出版社，1992年。

A Brief Report of Investigation on the Dharani Pillar of Kunming, Yunnan

LI Xiao-fan LIANG Yu-zhu GAO Jing-zheng

Abstract

The Dharani Pillar at Ksitigarbha Temple from Dali Dynasty was unearthed in 1919. The Dharani Pillar enjoys the reputation as the "Treasure of Art in the city of Kunming" because of its exquisite carving as well as being kept in a perfect shape. The Dharani Pillar was built in Dali Dynasty (also Song Dynasty 960 – 1279). The Dharani Pillar body sits on a base with a splendid top, which makes the total measure of the height of the court in about 6.7 meters. It has 7 floors and 8 sides. Three hundred statues, which were built in the sides of the pillar, appear in different sizes, forms and poses. Four Inscriptions in Chinese consisting of approximately 1000 words together with 2000 pieces of Sanskrit text were also engraved in the facets of the pillar. The pillar has the amplest and most delicate statue figures among all the known pillars. In both years of 2012 and 2013, Kunming Museum's employees have undergone a thorough evaluation and investigation on the pillar. The current report purports to provide rich description on the procedures of the discovery, mending, and preservation of the pillar. It also contains an in-depth explanation about the court's structure and its statues with pictures. Also provided is the interpretation and transcription of the inscriptions and Sanskrit text. It is a well-worth reference of the related research of the field.

二十世紀隋唐佛教考古研究

常 青

一、隋代石窟造像的研究

隋代是集南北朝佛教之大成的關鍵時期，也是唐朝高峰期來臨的準備期。在佛教藝術上也是如此，它們吸收了南北朝佛教藝術的精華，爲唐風佛教藝術的形成積澱了深厚的底蘊。現存的隋代佛教藝術爲數衆多，以石窟寺與造像爲主，主要有山東青州駝山與雲門山石窟[1]、河南安陽靈泉寺大住聖窟[2]、山西太原天龍山第8窟、甘肅永靖炳靈寺、天水麥積山、敦煌莫高窟的隋代洞窟，還有保存在西安等地博物館的大量的單體造像藝術品[3]。自20世紀初以來，上述隋代佛教藝術就陸續見諸報導，所以對於近年來的研究都談不上是新的發現。河北元氏縣西北約20公里處的封龍山石窟第3窟可確定爲隋代，1989年以後得以報導[4]。1995年，劉建華對河北曲陽八會寺具有隋代紀年的刻經龕做了詳細的報導與研究[5]。1998年，李裕羣對駝山石窟的開鑿年代與造像題材做了考證[6]。這兩項成果是隋代石窟造像個案研究的較好例子。問題在於，對中國北方現存隋代佛教藝術品還沒有出現全面的綜合性的考古學研究成果。

相對而言，敦煌莫高窟隋代洞窟的考古研究工作做得較好（圖1）。敦煌莫高窟第302、305、282窟分別具有隋開皇四年（584）、五年，大業九年（613）的墨書開窟發願記。敦煌研究院的考古學者根據這些年代學資料，通過分析與比較，確定了101所隋代的洞窟，然後運用考古學的方法對莫高窟的隋代洞窟進行了排比研究，共分爲早、中、晚三期，並於1984年發表了研究成果——《莫高窟隋代石窟分期》[7]。這三期中，早期的洞窟

有的屬於北周至隋之間，晚期的洞窟有的屬於隋末至唐初，而中期的洞窟眞正代表了隋代的藝術風格。這篇論文還以歷史文獻爲據，論述了隋代莫高窟三期產生與發展的時代背景。

二、彬縣大佛寺與唐代長安造像樣式的探索

唐代長安是當時世界上的著名大都會，是中西文化交流薈萃的重要地區，也是當時中國佛教及其藝術發展的中心地。唐長安的佛教文化藝術對於當時中國其它地區與朝鮮半島、日本佛教藝術的發展具有指導意義。因此，總結唐長安曾經有過的佛教石窟造像的中央模式，對於研究唐代佛教藝術的整體就顯得十分重要。令人遺憾的是，當年長安城的佛教遺跡和遺物很少被保存下來。在今西安一帶，主要收藏在各博物館的單體造像作品，西安的西部與北部地區的石窟與摩崖造像，就成了探索唐代長安城曾經有過的中央造像樣式的珍貴資料。

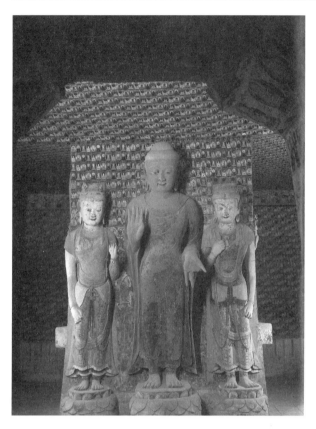

圖 1　甘肅敦煌莫高窟隋代第 427 窟內景，採自《中國石窟‧敦煌莫高窟》二，圖版 53

探索唐代長安造像樣式，首先是要儘可能多地收集西安及其外圍的石窟造像實物資料。20 世紀 50 年代以後，原西安地區的傳世造像作品越來越多地被學者們發表、研究。其中，臺灣學者顏娟英對於西安寶慶寺的原唐長安城光宅寺七寶臺石雕造像的總結與研究，便是突出的一例[8]。1959 年在安國寺遺址，1973 年在青龍寺遺址，1980 與 1982 年在溫國寺遺址，1983 年在樂善尼寺遺址，1985 年在西明寺遺址，都曾經出土過很多單體造像，爲唐代佛教造像樣式的總結不斷增添著新資料[9]。此外，西安西部與北部地區的石窟與摩崖造像資料也陸續報導了不少，有耀縣藥王山摩崖造像[10]、麟游縣的石窟與摩崖造像[11]、甘泉縣的唐代石窟[12]、洛川縣寺家河石窟[13]等等。最爲關鍵的一處遺存，就是彬

縣大佛寺石窟。西安外圍的這些石窟資料，直接反映著大唐長安的造像樣式，是我們作這項研究的第一手珍貴資料。

彬縣大佛寺是關中地區規模最大、內涵最豐富的唐代石窟寺院，很大程度上反映了唐都長安佛教藝術發展之面貌，是考察唐代京畿地方佛教藝術發展狀況極其重要的遺存（圖2）。長期以來，中國佛教藝術與考古的研究重點集中在南北朝時期，所以，彬縣大佛寺石窟長期沒有引起人們足夠的重視。20世紀初，法國漢學家伯希和在調查敦煌莫高窟時曾途經彬縣大佛寺，拍攝了幾幅照片，發表在《敦煌石窟圖錄》一書中，但卻把它們當成了莫高窟的作品[14]。其後，崔盈科在1928年報導了這處石窟寺[15]。1956年以後，學者們纔真正開始注意這處石窟[16]。1979年，陝西省考古研究所的貟安

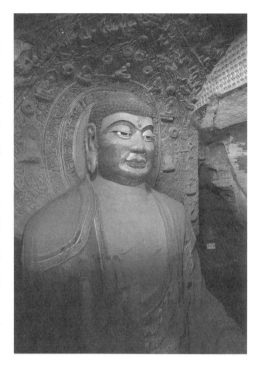

圖2　陝西彬縣大佛寺石窟唐代大佛洞內景，陳志安攝影

志等學者調查了彬縣大佛寺石窟，並於1987年發表了調查成果[17]。但這次調查沒有按照考古學的方法嚴格地作編號、記錄、分期工作。90年代初期，西安美術學院美術史系教授李淞利用新發現的千佛洞唐代武太一題記，在諸多歷史文獻的考證之下，得出了大佛洞是由李世民開鑿於高祖武德初年的結論[18]。1996年，常青對彬縣大佛寺石窟作了一次系統的考古調查，包括攝影、繪圖、記錄等，在第一手調查資料的基礎上，編寫成了考古研究報告——《彬縣大佛寺造像藝術》，於1998年9月由現代出版社出版。概括起來，這本書在唐代佛教藝術研究上的成就主要有以下幾點：

（1）在編輯方面，本書兼顧了學術性與美觀兩方面。在內容上以考古為主，又兼顧了美術與宗教兩方面，相對中國傳統的考古學報告是一種新的嘗試。

（2）所刊佈的資料是此書的基礎部分。作者注重收集資料的客觀性和完整性，記錄、測繪與攝影相結合，真實準確地披露了數十所窟龕，約1500軀造像資料，層次分明有序地向讀者展示了大佛寺的完整情況。

（3）作者對大佛寺石窟和相關遺存進行了多方位的研究，用考古學方法對窟龕造像的

分期（見該書《大佛寺石窟造像的時代風格》一文），建立了大佛寺石窟藝術發展演變的時間框架，爲其他地區唐代石窟造像的分期斷代與淵源探討奠定了有力的基點。

（4）作者結合現存西安地區的唐代地面寺院單體造像資料，總結出唐代長安造像樣式，以及這種樣式對東都洛陽與其他地區佛教藝術的製作曾經起過的至關重要的影響（見該書《西京長安造像藝術的展望》一文）。此外，日本學者岡田健還將彬縣大佛寺造像與日本佛像進行了比較研究，揭示出長安佛教文化因素是促成日本奈良、平安時代佛教藝術形成的眞正源泉（見該書《彬縣大佛寺唐代造像在研究日本美術史上的意義》一文）。

（5）這項研究不僅僅是針對彬縣一個地點，而是通過這個典型地點，結合現存西安及周邊地區的石窟造像，建立了唐代佛教石窟造像藝術的中央模式，爲佛教考古中的唐代藝術分枝增添了重要的一頁。在中國北方與四川地區保存有衆多的唐代造像，而各地造像又是怎樣在接受唐長安樣式的基礎上形成自己的地域風格的，是我們總結了長安樣式之後所要完成的課題。在這本書中，《中國石窟造像藝術中的長安因素》一文便是針對這個課題所作的研究。

2000 年，羅世平發表了《四川唐代佛教造像與長安樣式》[19]一文，論述了長安城與四川地區在唐代的密切關係、長安樣式與四川佛教藝術在造型特徵和造像風格上顯示出的一致性、長安佛教圖像樣式在四川地區的翻刻與流傳。這篇文章爲我們深入探討四川地區的唐代造像所表現的中央模式與四川本土風格打下了一定的基礎。

三、龍門唐窟的調查與研究

中國佛教藝術的高峰是唐代，而唐代的這個高峰期實際上祇是高宗與武周兩朝，現存全國各地的大部分唐代佛教藝術都是在這個時期製作出來的。由於歷史的原因與武則天對洛陽的偏愛，在這個高峰期中，東都洛陽曾經扮演過重要的角色。龍門石窟是表現東都洛陽唐代佛教藝術的主要地點，那裏約有三分之二的洞窟與造像屬於高宗與武周時期，潛溪寺洞、賓陽南洞、敬善寺洞、萬佛洞（圖3）、奉先寺大盧舍那像龕、龍華寺洞、八作司洞、極南洞、擂鼓臺三洞、高平郡王洞、看經寺洞等，都是這個時期開鑿的大、中型洞窟，是學術界研究龍門唐窟的主要對象。關於龍門唐代石窟造像的考古學研究，半個多世紀以來較爲集中討論的主要是：對日本學者《龍門石窟之研究》[20]的修正、考古調查與分期排年、龍門唐代石窟造像藝術樣式來源的探討。

20世紀初，中外學者陸續開始研究龍門造像藝術[21]，以1906年法國學者沙畹對龍門的考察[22]，1925年瑞典學者喜龍仁發表的《支那雕刻》，1926年日本學者關野貞和常盤大定訪問龍門[23]，1935年中國學者關百益《伊闕石刻圖表》的出版爲代表。1936年，日本學者水野清一、長廣敏雄在結束響堂山石窟的調查後，對龍門進行了短短六天的實地調查，拓了近千件造像題記，收錄了2429件造像題記，記錄了

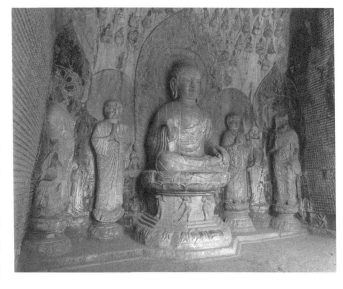

圖3 河南洛陽龍門石窟唐代萬佛洞内景，採自《中國石窟雕塑全集4·龍門》，圖版136

二十八所洞窟的情況，廣收前人的研究成果，於1941年出版了《龍門石窟之研究》（以下簡稱《龍門》）一書。這本書的出版對當時的龍門研究具有劃時代的意義，長期以來被學術界奉爲關於龍門的經典與權威之作。然而，《龍門》的歷史局限性是顯而易見的，僅僅六天的考察是無法全面瞭解龍門的，特别是唐代部分的記錄尤爲薄弱，更無法嚴謹、週詳地對龍門的客觀跡象作出解釋。

1955、1956年間，中國學者王去非開始對《龍門》中的某些觀點提出質疑，主張所謂太宗朝貞觀十五年（641）營造的潛溪寺洞，應爲高宗朝早期的作品[24]。1958年，龍門文物保管所在出版的小冊子《龍門石窟》中，首次介紹了自《支那佛教史跡》以來，一直被誤解的極南洞情況。進入1980年以後，伴隨著一系列實地調查與新發現，以龍門文物保管所爲中心的研究成果不斷地修正著《龍門》的說法。如：張若愚於1980年反駁《龍門》一書以貞觀十五年的"伊闕佛龕之碑"對應龍門潛溪寺洞的觀點，並主張該碑對應的應是賓陽南洞[25]。1985年，李玉昆發表《龍門碑刻的研究》，指出他們搜集的造像記等碑刻數目共達2780件，其中有紀年者702件[26]。在日本學術界，對《龍門》的批評要晚於中國，直到1984年纔出現了岡田健重新研究龍門唐窟的論文[27]。1988年，日本學者曾布川寬發表長篇論文《唐代龍門石窟造像的研究》，對《龍門》一書作出了全面的評論，並提出了自己新的立論與觀點，是迄今爲止研究龍門唐窟遺存的年代、淵源、題材、

歷史背景等方面最爲詳盡的一篇論文[28]。至此,《龍門》的衆多觀點,特別是對唐窟的研究,再難以被學術界所接受,龍門石窟的研究就此揭開了新的一頁。

最重要的是,《龍門》對於龍門唐窟編年的架構已經崩毀了,必須重新全面地研究編年問題。考古學的分期與排年必須有賴於實地調查與測量。1963年,北京大學歷史系考古專業的學生在宿白指導下,首次用考古學的方法記錄、測繪了雙窰與唐代小龕。這次考察的成果分別於1979、1988年發表。丁明夷《龍門石窟唐代造像的分期與類型》,對龍門唐代部分造像進行了考古學類型排比,將唐代造像分爲高宗、武則天、玄宗三期,還論述了龍門唐代造像與唐代各宗派的關係[29]。溫玉成《洛陽龍門雙窰》是關於唐代雙窰的考古報告,並有兩窟造像型式的劃分與編年研究,是龍門分洞窟考古簡報編寫的範例[30]。其後,溫玉成又於1988年發表了《龍門唐窟排年》一文,更爲細緻地把龍門隋唐窟龕劃分爲三期,並對重要的唐窟年代作了分述[31]。這些考古學研究較過去的成果前進了一大步,基本建立了唐窟編年的基礎。但是,這些工作並不是以完備的考古學報告爲基點的,在作類型學排比時,所用的材料並不是建立在掌握所有材料的基礎之上。所以,我們期待著龍門石窟報告的編寫與出版,切實地爲學術界提供完整的龍門研究資料。

在龍門唐代窟龕造像研究的同時,學者們陸續發表了不少新資料,有的屬於近年來維修工作中的新發現,爲學術界提供了新的研究信息[32]。

關於龍門唐代窟龕造像的淵源問題,過去很少被學者們提及。因爲龍門位於大唐東都近郊,又是唐代佛教藝術高峰期的一個發展中心,學者們自然會認爲唐代龍門藝術即爲指導全國藝術界的典型的唐風樣式。這就必然會給唐代佛教藝術研究帶來一定的偏差。其實,洛陽在唐代佛教藝術發展中的地位遠非長安可比,因爲眞正的唐風佛教藝術樣式是在長安形成的,並由長安波及全國各地。祇是西安一帶的現存資料太少,以致學者們誤認爲現存的情況也就是當年的情況。然而當年的事實並非如此。日本學者岡田健在1987年發表的論文中最先提出了龍門唐代造像源於長安的觀點[33],常青在1995年的出版物中也作了一些探討[34]。1998年,常青在系統地研究與總結了長安唐代造像樣式的基礎上,發表了《洛陽龍門唐代造像藝術的形成》一文[35]。由於西安地區的現存唐代資料與龍門反差太大,所以常青的論文站在長安初唐藝術的角度,首先是從大量的龍門唐代題記中發現了許多初唐長安造像藝術影響洛陽龍門的線索,再從龍門唐窟的形制、造像組合、造像題材、造像形制等方面與長安樣式進行對比,充分論證了以龍門爲代表的唐代東都佛教藝術是接受西京長安影響下形成的這一必然性。此外,常青還強調了龍門造像藝術決非長安樣

式的簡單再現，而是在長安樣式影響下在東都洛陽重新組合與創新的結果。因此，龍門唐代藝術實際上是既包含著普遍的時代風彩，又透露著長安造像的固有風尚，還具有東都洛陽特色的雕刻藝術寶庫。

關於龍門石窟藝術的研究成果，這裏特別要提到的是龍門石窟編號工作的完成。水野清一等外國學者都曾經用自己的方法對龍門大、中型洞窟作了編號。但龍門山崖間多不勝數的小窟與小龕，較敦煌、雲岡等地的情況要複雜得多，所以長期以來無人問津，這就為進一步掌握龍門更多的資料，更好地研究龍門帶來了很大困難。在全國各大石窟中，祇有龍門在 90 年代以前沒有自己的編號。1962 年，在北京大學歷史系教授閻文儒指導下，龍門文物保管所曾經作過編號的試嘗，但沒有完成。學者們為了研究龍門，祇好給各大窟分別起名，如古陽洞、蓮花洞、奉先寺、路洞、八作司洞、賓陽洞等。但要想更為全面地研究龍門，則是不可能的。編號工作長期不能完成的原因主要有二：一是因為龍門窟龕分佈過於龐雜，很難在短期內完成；二是因為龍門東西山崖面大窟、小窟與小龕交錯分佈，許多大窟內又有眾多的小龕，導致了學術界對編號方案無法統一（圖4）。其實，所謂編號方案無非有二。一是統編，即將所有分佈在東西山崖面的窟龕從一個方向開始統一編號，不論是大窟、小窟、小龕均各給一號。這種編法的優點是：以考古學的客觀原理來對待所有窟龕。其弱點是將大窟、小窟與小龕統一對待，不分大小與輕重，很難與學術界慣用的給各大窟分別命名的方法相統一。二是分區編法，即祇給學術界長期以來慣用的各大窟編號，再以各大窟所在位置為准分別建立一個小區，給各小區內的小窟與小龕再編子號。這

圖4　河南洛陽龍門石窟破窯至奉先寺一帶窟龕分佈圖，採自中國科學院自然科學史研究所編《古代中國建築發展史》

種編法的優點是照顧到了學術界長期以來慣用的大窟。其弱點是：在各大窟的週圍劃分其所在區的界限，把界內的小窟與小龕編爲該大窟的子號，其歸納法過於主觀，很難使所有學者信服。例如，蓮花洞與破窰相鄰，二窟之間崖面的眾多唐代小窟與小龕到底歸誰呢？其實，二窟之間崖面的這些小窟與小龕與二窟都沒有直接的關係，分給誰都是編號者的主觀想法，無法讓所有學者信服。

1988 至 1991 年間，中央美術學院美術史系與龍門石窟研究所合作進行了龍門石窟的編號工作。針對兩種編號法的利弊，龍門石窟研究所在編號工作剛開始的 1988 年曾召集許多專家學者開了一個專門的討論會，筆者也參加了此會。針對兩種編號方法，學者們最終贊成統一編法，因爲統一編法還是比分區編法客觀一些。於是，中央美術學院美術史系與龍門石窟研究所合作，經過數年的艱苦工作，終於完成了龍門石窟東西兩山 2345 個窟龕的編號工作，出版了《龍門石窟窟龕編號圖冊》[36]。令人可喜的是，新的編號成果已越來越多地被學者們使用，使許多從未發表的資料成爲研究對象。在 21 世紀即將到來之際，龍門石窟研究所的劉景龍與楊超傑在上述編號與著錄工作的基礎上編輯出版了《龍門石窟內容總錄》十二卷（36 冊，每卷 3 冊：文字、圖錄、實測圖各一冊）[37]。這部巨著綜合記錄了龍門石窟 2345 個窟龕的內容，共錄入圖版 7608 幅，實測圖 5762 張，文字著錄約 126 萬餘字。這項工作的完成，對今後龍門石窟檔案資料的進一步整理、考古報告的編寫、深入開展學術研究等，都具有深遠的意義。

編號工作的完成，也使系統地整理、出版龍門碑刻題記成爲可能。水野、長廣的《龍門石窟之研究》記錄了龍門碑刻目錄和部分碑刻文字，共有 2429 品。半個多世紀以來，雖然書中著錄的碑刻題記有明顯的這樣或那樣的錯誤，特別是具體地點不明確，但卻長期是我們研究龍門必須要借助的著作。1998 年，李玉昆編著的《龍門石窟碑刻題記彙錄》出版[38]，共收集了 2840 品碑刻題記。其中紀年明確的造像題記有 733 品，在資料全面與確定具體位置方面，都較《龍門石窟之研究》大爲改觀，爲進一步的考古學研究打下了堅實的基礎。

四、敦煌莫高窟唐代壁畫研究的成果

敦煌莫高窟唐代藝術的研究以壁畫爲主（圖 5）。1980 年以後，敦煌研究院的學者逐漸將工作的重點從壁畫的臨摹轉向了壁畫的研究，從而扭轉了過去"敦煌在中國，研究在

國外"的說法。關於唐代壁畫的綜合性研究，樊錦詩《莫高窟唐前期石窟的洞窟形制和題材佈局》一文，從考古學角度研究了唐前期壁畫的總體發展情況[39]。莫高窟中晚唐時期的洞窟內流行一種屏風畫。趙青蘭《莫高窟吐蕃時期洞窟龕內屏風畫研究》探討與總結了莫高窟中唐洞窟畫在正龕內的屏風畫，主要針對屏風畫的內容、表現形式、流行的原因以及與主龕和洞窟的關係等方面進行討論。根據趙青蘭的成果，我們可以瞭解到這些龕內屏風畫的主要內容是脅侍像、佛教故事畫與山水畫。在唐代龕內出現這種壁畫的新形式，應當與當時百姓家中的居室佈置密切相關，表明這一階段的佛教藝術正在日益世俗化[40]。莫高窟的晚唐洞窟共約七十一所，龕內

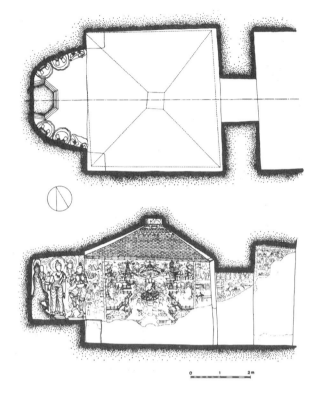

圖5　甘肅敦煌莫高窟唐代第45窟平剖面圖，採自《中國石窟·敦煌莫高窟》三

屏風畫保存狀態較好的洞窟約有二十七所。陳悅新《莫高窟晚唐龕內屏風畫的題材內容》則對莫高窟晚唐洞窟正龕內的屏風畫進行了研究。與趙青蘭的論文相似，陳悅新也主要探討了屏風畫的人物畫與佛經故事畫題材及其構圖形式，並用佛經文獻對畫的內容作了考證。此外，陳悅新還對晚唐的洞窟作了簡單的分期[41]。另外，莫高窟唐代壁畫中保存有異常豐富的裝飾圖案，對於這項課題的研究以關友惠和薄小瑩的成果最為顯著[42]。

考證經變畫與佛教史跡故事畫的題材與產生的社會背景，是敦煌壁畫研究中具有代表性的成果。經變畫在莫高窟中始於隋，盛於唐，五代宋初承其餘緒。據統計，莫高窟的經變畫共有24種，1055幅[43]。經過敦煌學者們的努力，陸續考證出了《阿彌陀經變》、《彌勒經變》[44]、《觀無量壽經變》[45]、《東方藥師經變》[46]、《法華經變》、《華嚴經變》、《寶雨經變》[47]、《金光明經變》[48]、《天請問經變》[49]、《楞伽經變》[50]、《金剛經變》、《維摩詰經變》[51]、《勞度叉鬥聖變》[52]、《父母恩重經變》[53]、《涅槃經變》[54]、《梵網經

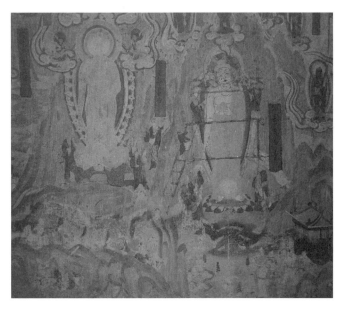

圖 6　甘肅敦煌莫高窟唐代第 72 窟南壁劉薩訶因緣變相圖局部

變》[55]、《觀音經變》[56]、《佛頂尊勝陀羅尼經變》[57]、《報恩經變》[58]等等。針對這些大幅的經變畫，學者們重點研究了經變畫及其依據的佛經的關係，與藏經洞出土的變文之間的關係，以及這些佛經、變文、經變畫在隋唐社會流行的歷史背景，並且對唐代經變畫的構圖方式也作了探討[59]。這些經變畫的考證，對研究唐代社會佛教的特點具有重大意義。

佛教史跡故事畫，是根據中國與印度佛教史中的神話與傳說故事繪製成的，也包括一些瑞像圖。據統計，莫高窟的佛教史跡故事畫約有 40 處、67 種，主要有：《尼波羅水火池》、《釋迦牟尼曬衣》、《阿育王拜塔》、《漢武帝派張騫出使西域打聽佛教》、《三國康僧會東吳傳教》、《西晉吳淞口石佛浮江》、《佛圖澄的神異》、《東晉楊都高悝得金像》、《隋文帝請曇延法師登臺祈雨》、《南天竺彌勒白像》、《犍陀羅雙身像》、《于闐舍利弗毗沙門天王決海》、《聖者劉薩訶事跡》（圖 6）[60]、《指日月像》、《牛頭山》、《張掖國古月氏瑞像》等等。這項工作的承擔者主要是敦煌研究院的孫修身先生。他運用大量的佛教歷史文獻，對莫高窟出現的佛教史跡故事畫進行了系統的考證，發表了一系列論文，在敦煌藝術研究中獨樹一幟[61]。

五、唐代密教藝術的調查與研究

在 20 世紀，中國密教研究存在著兩種現象：日本學者的研究優先和系統化[62]；純以文獻角度研究密教史和以實物研究密教藝術史的相互脫節，少有借鑒。20 世紀 80 年代以後，關於密教藝術的考古研究逐漸興起，主要表現在以下三個方面：長安與洛陽地區初唐

密教藝術的確認，龍門唐窟中密教造像的報導與研究，敦煌莫高窟密教藝術的研究，四川地區密教石窟造像的調查與研究。

長安與洛陽，是唐代密教發展的兩個中心地。目前可以確定的西安地區密教藝術品主要有：西安寶慶寺的寶冠佛像與十一面觀音立像，西安大安國寺遺址出土的部分曼荼羅中的白石造像（圖7），扶風法門寺寶塔地宮出土的密教圖像，西安西郊發現的中晚唐時期的絹本經咒畫[63]。西安寶慶寺的寶冠佛像，有的學者祇根據它的形像特點，將它命名為"裝飾佛像"[64]。常青則認為，寶慶寺的寶冠佛像也是密教的大日如來像[65]。西安安國寺遺址的密教白石造像早在1959年即已出土，直到1988年在宿白發表的論文中，纔推論這些精美的造像應該是盛唐時期安國寺曼荼羅中物[66]，但對這批造像題材的確定還有待進一步研究。關於扶風法門寺寶塔地宮出土的唐代密教圖像資料，在20世紀90年代也有了研究成果。韓偉對法門寺唐代地宮後室秘龕中出土的鎏金盝頂銀寶函上的

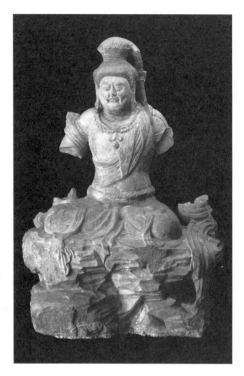

圖7 陝西西安唐長安城大安國寺遺址出土的不動明王石雕像，採自東京國立博物館編《宮廷的榮華：唐之女帝則天武后及其時代展》，東京：NHK，1998年，圖23，頁50

45尊佛與菩薩造像的名目作了考證，認為這是國內首次發現的時代最早的金剛界曼荼羅成身會造像。韓偉利用的資料是《大正新修大藏經》圖像部中收錄的日本國高野山眞別處圓通寺藏的《圖像抄》十卷，日本僧人淳祐撰的《金剛界七集》，被引於淳祐書中的《秘藏記》，以及被日本僧人著述所引用的唐僧一行所撰的《大日經疏》等等[67]。韓偉並沒有查閱有關原始文獻。這種源於第二手資料所得出的結論可以是正確的，但如能以初唐僧人翻譯的第一手密教典籍作為根據則更為科學。韓偉還研究了法門寺地宮金銀器鏨文，而供奉佛指舍利的金銀器鏨文多數與密教有關。這些資料的公佈與研究對我們認識中晚唐時期長安密教及其藝術很有幫助[68]。

龍門石窟的密教造像也具有相當重要的歷史地位。這些造像主要有：龍門東山千手觀音小窟、千手千眼觀音龕、擂鼓臺北洞、擂鼓臺南洞、大日如來小窟、西山十一面多臂觀

音像龕等（圖8）。密教，包括雜密（3世紀開始傳入中國的各種經咒、儀軌等）和純密（指7世紀中葉以後相繼成立的以《大日經》、《金剛頂經》爲中心內容的教義和實踐）。而密教形成宗派——密宗，則是在開元三大士來華以後。考古學者在80年代前不久開始研究密教藝術時，把龍門石窟的密教造像歸屬爲密宗造像。因爲密宗形成於開元以後，所以這些造像的年代也就被定在開元以後，最早的在武則天後期或中宗時期，晚可至肅宗時期[69]。80年代後期，龍門擂鼓臺北洞外大日如來小窟的上方發現了天授三年（692）劉天造像記，從而確定了大日如來小窟的年代當在武周天授三年以前，也確定了與大日如來小窟主像相似的擂鼓臺北洞、南洞的戴寶冠與裝飾項圈、臂釧的佛像應該在天授三年以前[70]。根據這個發現，學者們相信龍門的密教造像基本都屬於武則天時期，是開元三大士來華以前的密教藝術[71]。從佛教文獻記載來看，太宗與高宗時期已有不少高僧到長安弘揚密法，並有密教畫像的傳入。武則天時期密教在長安與洛陽就已相當流行了。所以，龍門出現武則天時期的密教窟龕造像是完全可能的。

敦煌莫高窟的密教藝術自武周時期開始，連綿不斷，直至元代，系統而完整。另外，莫高窟還有藏經洞所出的大量與密教有關的漢藏文獻和各種絹、紙本圖像，可供比較研究。1989年，宿白發表《敦煌莫高窟密教遺跡札記》一文[72]，他搜集了莫高窟和安西榆林窟兩處的密教遺跡圖像，參考洛陽龍門的早期密教遺跡，以及四川大足、廣元等地的密教遺跡，對莫高窟密教遺跡作了綜合考察研究。關於唐代莫高窟密教藝術，他將其劃分爲盛唐以前、盛唐、吐蕃時期、張氏時期等四個階段，詳細地論述了敦煌莫高窟各階段密教藝術發展的時代背景，以及這些密教藝術內容的分佈情況。這篇文章爲進一步研究敦煌乃至全中國密教藝術的發展與演變，作了很好的基礎性工作。彭金章對敦煌十一面觀音經變的研究則是敦煌密教藝術研究中的個案範例[73]。

除敦煌外，四川是另一處密教窟龕造像相對集對中的地區，也是上自武周，下迄元代，雕鑿不絕於壁。從80年代後期開始，關於四川地區密教藝術的考古調查與研究有了突破性進展，主要是對川北廣元地區石窟與摩崖造像

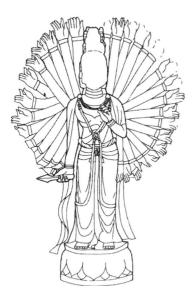

圖8　河南洛陽龍門石窟第571號唐代十一面多臂觀音像，作者自繪

的調查與研究[74],使我們對四川地區的密教藝術與中原地區有了一個大致的聯繫。這種研究是很有必要的,因爲四川佛教藝術的發展離不開中原的影響。廣元千佛崖菩提瑞像窟(第33窟)以寶冠佛爲主尊,羅世平根據該窟北壁碑文《大唐利州刺史畢公柏堂寺菩提瑞像頌並序》,認爲該窟開鑿於唐睿宗景雲至延和年間(710—712)[75]。千佛崖蓮花洞也有寶冠佛雕刻形像,據邢軍的研究,應屬於萬歲通天元年(696)以前的武周時期[76]。1988年,丁明夷發表《四川石窟雜識》一文[77],在分析密教發展的總體背景基礎上,論述了密教在四川的傳播情況,統計了四川密教造像題材及其分佈,得出了如下結論:盛唐時期四川密教造像數量及題材均較少,晚唐以後始盛行,盛行的主要地區在川北與川中;晚唐以後密教勢力在四川傳播和發展時,一些顯教的造像題材也或多或少地受到了密教的影響;從川北到川中,可以看到四川石窟由較多受到中原北方影響,到逐漸形成具有鮮明時代和地方特點的川中石窟區的發展過程。此外,丁明夷還對四川佛教藝術的傳播路綫作了一些探討。1990年,丁明夷發表《川北石窟札記——從廣元到巴中》一文[78],再次詳述了川北廣元、巴中一帶唐代佛教發展的歷史背景,簡述了川北唐代石窟造像的發展與演變,以及川北石窟流行的毗盧佛、如意輪觀音、藥師佛、毗沙門天王、地藏菩薩等密教造像題材。

四川地區的石窟與摩崖龕像是全中國數量最多且最爲密集的地區,大部分屬於初唐以後,特別是玄宗以後的唐代雕刻藝術,更是在全國獨樹一幟。但這些包括密教藝術在內的四川石窟藝術,絕大部分內容還沒有報道過。因此,在基礎性與綜合性的考古學研究方面都還有待努力發展。

在20世紀末,關於密教造像題材研究的爭論熱點,是寶冠佛像的定名問題。寶冠佛像,即頭戴寶冠、身飾項圈等物的佛像。根據佛典記載,有多種佛都具有這種裝束,這就給當前的密教藝術研究者帶來了定名的多種解釋。其一,1996年,新加坡大學中文系教授古正美根據唐義淨在神龍元年(705)譯的《香王菩薩陀羅尼咒經》,認爲這種佛像代表了香王菩薩,屬於轉輪王的形像[79]。其二,1995年,呂建福根據初唐阿地瞿多譯的《陀羅尼集經》,認爲這種佛是佛頂髻的化身佛——佛頂佛[80]。其三,1985年,日本學者肥田路美首次提出這種唐代寶冠佛像是釋迦牟尼菩提伽耶金剛座眞容像,即菩提瑞像[81]。1991年,羅世平根據四川廣元千佛崖菩提瑞像窟北壁碑文《大唐利州刺史畢公柏堂寺菩提瑞像頌並序》,以及四川蒲江飛仙閣石窟第9、60龕中的武則天造瑞像題記,認爲寶冠佛都屬於當時傳自西域的"菩提瑞像"[82]。相似的觀點認爲這種寶冠佛像屬釋迦成道

像[83]。這種觀點在 2000 年以後得到了更多學者的支持。其四，也就是考古學界傳統的觀點，即認爲寶冠佛屬於密教主尊——大日如來。諸多考古學者，如溫玉成（1988 年）[84]、宿白（1989 年）[85]、羅世平（1990 年）[86]、邢軍（1990 年）[87]、丁明夷（1990 年）[88]、李文生（1991 年）[89]、張乃翥（1995 年）[90]、常青（1997 年）[91]都持這種意見。不同的學科所採取的研究方法之側重點不同，是這種分歧的一個原因。目前已知的寶冠佛像，除四川石窟中的幾尊之外，都沒有明確的題記，給我們的研究帶來了很大的困難，這也是多種觀點並存的主要原因。四川唐代寶冠佛像與長安、洛陽的寶冠佛像在性質上是否完全相同，還有待進一步討論。例如，在龍門石窟擂鼓臺南洞保存有雕滿壁面的寶冠佛像，呈千佛狀分佈（圖9）；擂鼓臺北洞的寶冠佛像又居於三佛題材之主尊（圖10），這些都與四川唐代的寶冠佛像所處的位置有所不同。

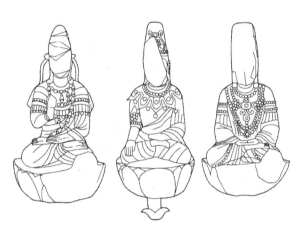

圖9　河南洛陽龍門石窟唐代擂鼓臺南洞壁間小坐佛之三例，作者自繪

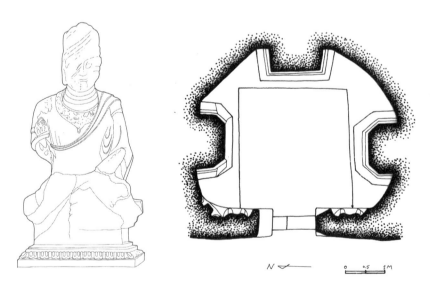

圖10　河南洛陽龍門石窟唐代擂鼓臺北洞平面與主尊測繪圖，採自閻文儒、常青《龍門石窟研究》，龍門石窟研究所編《龍門石窟雕刻萃編——佛》

六、隋唐寺、塔的發現與研究

唐代寺院遺址的發掘，主要有西安青龍寺與西明寺遺址，新疆吉木薩爾高昌回鶻佛寺遺址。

隋與唐初的寺院佈局，一般仍然沿用南北朝時期的以塔爲中心和前塔後殿的佈局形式。據宋敏求的《長安志》記載：在長安城新昌坊的南門東側有青龍寺，原爲隋代的靈感寺，於隋文帝開皇二年（582）建成。1973年，中國科學院考古研究所在唐代青龍寺遺址的範圍內發掘靈感寺遺址，發現在寺院大門的後面有一座佛塔遺址，塔基中部有方形地宮遺址，塔基後面是一座大殿遺址，形成了這座寺院的兩個中心建築，表明了這種南北朝時代的寺院佈局形式在隋代的沿續性[92]。在寺院主要大殿的前方對稱地設置左右雙塔，也是南北朝寺院的一種平面佈局，到了唐代仍然被有的寺院所繼承。例如，河北正定開元寺保存著唐代法船殿遺址與殿前右側的佛塔，殿前左側的鐘樓下面也是一處佛塔遺址，證實了在這所寺院的正殿前兩側原來分別建造著一座佛塔，保留著南北朝時期部分寺院中心設置雙塔的制度[93]。八九十年代考古工作者對唐長安西明寺遺址的部分發掘，則爲唐代寺院以廊院爲單位的建築羣構成方式，提供了珍貴的實物證據（圖11）[94]。該寺遺址中還出土了不少金銅佛像、石佛像、陶佛像，以及刻有"西明寺""石茶碾"的石茶碾。1974年以來，

圖11　陝西西安唐長安城西明寺遺址部分殿堂發掘示意圖

江蘇揚州陸續發現了一些佛教遺物和一處寺院遺址，但僅見部分建築，難以恢復其原貌[95]。

1979 年夏，在新疆吉木薩爾縣北約 12 公里的北庭古城之西發現了一座高昌回鶻佛寺遺址，隨後由中國社會科學院考古研究所新疆工作隊作了兩次發掘，揭露出了寺院遺址的南面和東面[96]。這項工作爲我們提供了一處完整的高昌回鶻佛寺平面配置資料，並出土了大量塑像與壁畫作品。在壁畫中發現了兩處回鶻貴族供養人之題記，上寫"神聖的亦都護之像"和"長史"、"公主"之像等，由此斷定這處寺院屬於高昌回鶻的王室寺院，爲高昌回鶻佛教藝術的研究提供了極其珍貴的資料。1991 年，由遼寧美術出版社出版了正式的考古報告——《北庭高昌回鶻佛寺遺址》，詳細報道了發掘所得的全部材料，並在結語中對遺址中發現的雕塑、繪畫技法和題材作了研究，運用 C14 測定的數據分析了遺址的年代。

目前，隋唐佛寺考古還是一個相當薄弱的環節，主要是有關寺院總體佈局的資料太少。隋唐佛寺遺址保存狀況不佳且多位於現代城市建築之下是最主要的原因。宿白《隋代佛寺佈局》一文結合文獻與考古發現論述了隋代佛寺佈局的基本情況[97]。但這方面研究成果的突破，還需要作更多的考古發掘工作。

中國的佛舍利塔多不勝數，對塔身的調查與研究，主要成果來自古建築學專家[98]。塔身之下建有地宮，在當年塔基地宮（石函）埋舍利的同時，供養者們一般還要捨入法器、經卷和財寶等作爲供養物品，有的在塔身和塔刹上也要捨入經卷、造像和供養物品作爲功德。20 世紀 50 年代以後，考古工作者陸續發掘了近七十座佛舍利塔遺址，取得了可喜的成就。有關隋唐時期的佛塔遺址其及遺物主要有：西安隋清禪寺塔基[99]、陝西耀縣隋神德寺塔基[100]、北京房山石經山雷音洞隋舍利石函[101]、山東平陰隋舍利石函[102]、甘肅涇川唐大雲寺塔基（圖12）[103]、河南登封嵩嶽寺塔唐代地宮與天宮[104]、陝西臨潼唐慶山寺塔基[105]、甘肅天水唐永安寺塔地宮[106]、陝西扶風法門寺唐塔地宮[107]、山西長治唐舍利

圖 12　甘肅涇川唐代大雲寺塔基出土的佛舍利容器

石函[108]、陕西蓝田唐法池寺舍利石函[109]、江苏句容唐代舍利棺[110]、四川成都唐代石函[111]、黑龙江宁安渤海塔基[112]等等。这些塔基的出土物极为丰富，大致可以分为供奉舍利器具（如金棺、银椁等）、法器、供养物品三种，大大地丰富了佛教考古学的内容。1984年，徐苹芳在《新中国的考古发现和研究》一书中发表了《唐宋塔基的发掘》，对中国瘗埋佛舍利的制度和塔基地宫形制的演变作了概括的叙述。1994年，徐苹芳在上文的基础上又收集了更多的新发现，发表了《中国舍利塔基考述》[113]一文，更加详细地论述了与佛舍利塔基有关的问题。徐苹芳指出，唐代武则天时期，瘗埋舍利的制度发生了划时代的变革：地宫正式出现，盛装舍利开始用金棺银椁，从而改变了印度中亚用罂坛或盒瘗埋的方式。用中国式的棺椁瘗埋，更符合中国的习惯。自此以后，以金棺银椁瘗埋舍利则成为定制。根据他的研究，当时建塔的施主除皇帝敕建者之外，多为当地官吏或当寺僧人，这与宋代以后的施主身份有很大不同，说明了唐代佛事活动更多的还是上层贵族与僧侣的行为。

1984年陕西扶风法门寺塔唐代地宫的发掘是80年代重大的考古发现之一，也是佛舍利塔下地宫宝藏发现史中的代表。法门寺宝塔地宫的发现，为中国学术界的多学科综合研究增添了光辉的一页，在佛教考古研究方面也为我们展现了许多新内容、新课题。首先，它丰富了佛教考古的内容，特别是在舍利器具、法器与供养物品等过去比较缺乏的研究资料方面。其次，法门寺塔基地宫文物属于密教的甚多。由于地宫文物最后一次入藏是在咸通十五年（874），所以学者们认为，这说明了唐武宗会昌灭佛以后，密教在社会上层还是很盛[114]。再者，十八件早期伊斯兰玻璃器的出土，为中西交流考古学的研究提供了新资料，因为它们是有明确下限纪年的器物。徐苹芳先生认为，我们可以以此为标尺，去校订收藏在世界各大博物馆中的传世伊斯兰玻璃器的年代[115]。

法门寺宝塔地宫文物已出土十余年了，学者们发表的论文、专著多不胜数，还有定期的学术讨论会。我觉得，对于这批文物作综合性的考古学研究目前还显得十分薄弱。过去的论文多是针对某一种类别的文物进行研究，如关于金银器、玻璃器、秘色瓷器等，深入到唐代文思院、中西文化交流、唐代的饮茶文化等。但如果站在考古学的角度，则需要我们解决的是：法门寺佛教文物在全中国佛教考古研究中应该占据甚么样的地位；这些文物所反映的文化内涵与唐代社会共有的佛教文化存在着甚么样的关系。另外，应该以客观、严谨的态度来研究、分析法门寺的文化现象。例如，法门寺唐塔地宫的陈设应该是供养性质，而不能主观地比定为"唐密曼荼罗"等[116]。总而言之，就是找到法门寺文化内涵的

正確位置，是研究的關鍵所在。

結語與 21 世紀研究的展望

　　20 世紀的隋唐佛教考古研究爲我們今後的進一步研究打下了堅實的基礎。它不僅給我們提供了一個比較清悉的實物資料的分佈情況，也在考古年代學與類型學方面的研究貢獻良多。美術史學家們關心的圖像學研究也是成績斐然。但今後面臨的問題也不容忽視。總體來看，隋唐佛教考古與其他各段的佛教考古一樣，資料來源主要有三：一是現存大量的石窟寺遺存，二是已發掘的佛塔基址，三是已發掘的佛寺遺址。從迄今的研究工作來看，這三種資料的最大缺憾就是完整資料的公佈極其有限。隋唐時期的石窟寺主要集中在像龍門、莫高這樣的石窟羣中，但迄今爲止還沒有任何正式考古報告的出版。四川也保存著大量的唐代石窟造像，我們雖已撐握了具體的分佈地點，但完整的四川唐窟的面貌還有待考古與藝術史學家們的努力來呈現。立塔是古代中國人造佛教功德的形式之一。當年不可勝數的佛塔多已變成遺址，湮沒在了地下。迄今已發掘的數十座塔基遺址爲我們呈現了古代中國人瘞埋舍利制度的基本情況，但要深入研究具體的瘞埋禮儀與各時代的文化藝術與宗教政治體制之關係，還需要更多的塔基遺址的發掘與實物的出土。就現已發掘的塔基遺址來看，整理與出版正式的考古報告是當務之急。這方面，法門寺塔基地宮考古報告的出版，無疑是一個範例[117]。唐代是中國佛教發展的一個高峰期，當時林立的寺院多已化爲遺址。由於日本考古學者的努力，受中國唐代影響的日本奈良時代與平安時代的佛寺平面佈局已能排列出譜系。但在中國，還沒有一所完整的唐代佛寺遺址發掘出土，是中國考古學的一大缺憾！這應該是隋唐考古學者在 21 世紀努力的方向之一。迄今爲止，從部分寺院的局部地區出土的隋唐時期的佛教造像，是對隋唐石窟寺造像資料的一個有力補充，但完整資料的整理與發表則是 21 世紀隋唐佛教考古的重要工作之一。

　　除了資料的整理與出版工作之外，關於隋唐佛教藝術的考古年代學、類型學、圖像學、藝術風格學，以及佛教藝術與宗教儀式、政治經濟的關係，在 21 世紀都有進一步發掘的潛力。龍門與莫高窟的隋唐佛教窟龕造像的斷代與排年已有了相當的基礎。但另一個唐代窟龕造像的聚集區——四川與重慶地區的工作則相對弱一些。在研究這個區域的藝術時，要把分散在各地的遺跡作爲一個整體來看待，進行系統的分區、分類與排年工作。四川與重慶地區佛教藝術圖像與風格的來源也是一個有趣的話題，需要做更進一步的細緻工

作，以此來分析其圖相與風格的源流與分佈情況。在 20 世紀，學者們已探討了龍門、敦煌、四川等地的佛教圖像樣式來源於長安的可能性，但我們仍需要具體的實物來印證這種論斷。同時，對長安佛教樣式都有哪些表現仍需大量的工作。這都需要有細緻的圖像資料排比，來得出更加令人信服的結論，而這些工作要以大量的第一手調查資料爲前提。另外，唐代佛教分宗分派，雖然我們已發現了一些確屬某種宗派的藝術，但這些宗派在佛教藝術方面的完整表現還不十分清楚。在隋唐三百多年的歷史中，政治、經濟與宗教的發展極不平衡，即並非一帆風順地波浪形發展。雖然這三者的不平衡發展對佛教藝術的影響在 20 世紀已有過論述，卻沒有達到全面與具體兼顧的高度，即沒有在大量具體的實例基礎上做出全面的概括與總結。這些都是我們在 21 世紀應該注意的問題。

注 釋：

[1] 常盤大定、關野貞《支那佛教史跡》第四輯，東京，佛教史跡研究會，1926 年。

[2] 常盤大定、關野貞《支那佛教史跡》第三輯；河南省古代建築保護研究所《寶山靈泉寺》，河南人民出版社，1991 年。

[3] 中國美術全集編輯委員會編《中國美術全集雕塑編 4·隋唐雕塑》，頁 1—12，人民美術出版社，1988 年。

[4] 參見李金波《試談封龍山石窟及其造像年代》，《文物春秋》1989 年第 4 期，頁 8—12；李裕羣《封龍山石窟開鑿年代與造像題材》，《文物》1998 年第 10 期，頁 67—75。

[5] 劉建華《河北典陽八會寺隋代刻經龕》，《文物》1995 年第 5 期，頁 77—86。

[6] 李裕羣《駝山石窟開鑿年代與造像題材考》，《文物》1998 年第 6 期，頁 47—56。

[7] 參見樊錦詩、關友惠、劉玉權《莫高窟隋代石窟分期》，刊《中國石窟·敦煌莫高窟》第二卷，文物出版社、平凡社，1984 年，頁 171—186。

[8] 顏娟英《武則天與唐長安七寶臺石雕佛像》，《藝術學》（臺北）1987 年第 1 期，頁 40—89。

[9] 參見程學華《唐貼金畫彩石刻造像》，《文物》1961 年第 7 期，頁 63；翟春玲《陝西青龍寺佛教造像碑》，《考古》1992 年第 7 期，頁 624—631、679；李健超《隋唐長安城實際寺遺址出土文物》，《考古》1988 年第 4 期，頁 314—317；李域錚《西安附近出土的隋唐佛和菩薩像》，《文博》1993 年第 5 期，頁 79—83；中國社會科學院考古研究所西安唐城隊《唐長安青龍寺遺址》，《考古學報》1989 年第 2 期，頁 231—262。

[10] 張硯、王福民《陝西耀縣藥王山摩崖造像調查簡報》，《中原文物》1994 年第 2 期，頁 8—16。

[11]　常青《陝西麟游慈善寺石窟的初步調查》,《考古》1992 年第 10 期, 頁 909—914、966—968;《陝西麟游縣東川寺、白家河、石鼓峽的佛教遺跡》,《考古》1996 年第 1 期, 頁 46—52;《陝西麟游麟溪橋佛教摩崖造像》,《考古》1995 年第 10 期, 頁 902—908;《麟游慈善寺南崖佛龕與〈敬福經〉的發現》,《考古》1997 年第 1 期, 頁 53—61、102—104。

[12]　張硯、李安福《陝西省甘泉縣佛、道石窟調查簡報》,《考古與文物》1993 年第 4 期, 頁 26—39。

[13]　劉合心、段雙印《洛川縣寺家河唐代佛教密宗造像石窟》,《文博》1992 年第 5 期, 頁 67—70。

[14]　伯希和《敦煌石窟圖錄》(Les Grottes de Touen-houang) 六卷, 巴黎, 格特納書店, 1920—1926 年。

[15]　崔盈科《陝西彬縣之造像》,《中山大學語言歷史研究所週刊》第 56 期, 1928 年, 頁 16—18。

[16]　賀梓城《陝西彬縣大佛寺石窟》,《文物參考資料》1956 年第 11 期, 頁 27—28; 王子雲《陝西古代石雕刻》(一), 陝西人民美術出版社, 1985 年, 圖版 81—87。

[17]　負安志《彬縣大佛寺石窟的調查與研究》, 刊《中國考古學研究論集——紀念夏鼐先生考古五十週年》, 西安, 三秦出版社, 1987 年, 頁 457—474。

[18]　李淞《唐太宗建七寺之詔與彬縣大佛寺石窟的開鑿》,《藝術學》(臺北) 1994 年第 12 期, 頁 7—47;《彬縣大佛開鑿時間新考》,《文博》1995 年第 4 期, 頁 72—75。

[19]　羅世平《四川唐代佛教造像與長安樣式》,《文物》2000 年第 4 期, 頁 46—57。

[20]　水野清一、長廣敏雄《龍門石窟之研究》, 京都, 1941 年。

[21]　對龍門石窟從事研究, 早期有路朝霖的《洛陽龍門志》, 撰集於清同治九年 (1870)。清光緒二十五年 (1899), 法國人魯勃蘭斯蘭格初訪龍門, 於 1902 年發表了最初的報道。1906 年, 日本學者伊東忠太、冢本靖和平子對龍門進行了為期四十天的調查, 冢本的報告刊在《東洋學藝雜志》第 25、26 卷上, 題目是《清國內地旅行談》, 頁 321—325; 平子的筆記見於大村西崖《支那美術史雕塑編》(1915 年) 的引文。崔盈科於 1928 年在《中山大學語言歷史研究所週刊》55 期上發表《洛陽龍門之造像》, 頁 9—11。相關信息參看宮大中《龍門石窟藝術》, 北京, 人民美術出版社, 1981 年, 頁 52—53。

[22]　沙畹《北中國考古圖錄》(Mission archéologique dans la Chine septentrionale), 巴黎, Leroux 書局, 1909 年, 圖版 161—264, 河南洛陽龍門石窟 (存 118 幅); 圖版 325—350, 龍門石窟碑記、浮雕拓片 (存 217 幅); 圖版 426—427, 河南洛陽龍門石窟外景 (存 7 幅)。

[23]　關野貞、常盤大定《支那佛教史跡》第二輯, 日本佛教史跡研究會, 1926—1927 年。

[24] 王去非《關於龍門石窟的幾種新發現及其有關問題》,《文物參考資料》1955 年第 2 期,頁 120—124;《參觀三處石窟筆記》,《文物參考資料》1956 年第 10 期,頁 52—55。

[25] 張若愚《伊闕佛龕之碑和潛溪寺、賓陽洞》,《文物》1980 年第 1 期,頁 19—24。

[26] 李玉昆《龍門碑刻的研究》,《中原文物》1985 年特刊《魏晉南北朝佛教史及佛教藝術討論會論文選集》,頁 174。

[27] 岡田健《龍門奉先寺的開鑿年代》,《美術研究》1984 年 2 期,頁 60—65;《龍門石窟初唐造像論——その一・太宗貞觀期までの道のり》,《佛教藝術》第 171 號,1987 年。

[28] 曾布川寬《唐代龍門石窟造像的研究》,刊《東方學報》(京都)1988 年第 60 冊,頁 199—397。中譯本見顏娟英譯文,刊於《藝術學》(臺北)1992 年第 7、8 期,頁 179—180。

[29] 丁明夷《龍門石窟唐代造像的分期與類型》,《考古學報》1979 年第 4 期,頁 519—546、561—572。

[30] 溫玉成《洛陽龍門雙窰》,《考古學報》1988 年第 1 期,頁 101—131、149—152。

[31] 溫玉成《龍門唐窟排年》,刊於龍門石窟研究所等編《中國石窟・龍門石窟》第二卷,文物出版社、平凡社,1992 年,頁 172—216。

[32] 龍門資料的刊佈與新發現,參見傅新民、洪寶聚《龍門敬善寺的新發現》,《文物》1963 年第 6 期,頁 51—52;李玉昆《龍門石窟新發現王玄策造像題記》,《文物》1976 年第 11 期,頁 94;宮大中《龍門奉先寺大盧舍那佛像龕崖頂發現人字形排水防護溝遺址》,《文物》1979 年第 4 期,頁 93;李文生《龍門石窟的新發現及其它》,《文物》1980 年第 1 期,頁 1—5、98;李文生《龍門石窟的音樂史資料》,《中原文物》1982 年第 3 期,頁 46—50;李文生《我國石窟中的優填王造像》,《中原文物》1985 年第 4 期,頁 102—106;洛陽商業志辦公室《龍門石窟羣中的商業三窟》,《中州今古》1987 年第 4 期,頁 40—42;溫玉成《龍門石窟造像的新發現》,《文物》1988 年第 4 期,頁 21—26;東山健吾《流散於歐美、日本的龍門石窟雕像》,顧彥芳《龍門石窟主要唐窟總敘》,刊《中國石窟・龍門石窟》第二卷,文物出版社、平凡社,1992 年,頁 246—253、254—274;張乃翥《龍門唐代瘞窟造像的新發現及其文化意義的探討》,《考古》1991 年第 2 期,頁 160—169;常青《龍門石窟"北市彩帛行淨土堂"》,《文物》1991 年第 8 期,頁 66—73、106;李文生《龍門唐代密教造像》,《文物》1991 年第 1 期,頁 61—64 等。

[33] 岡田健《龍門石窟初唐造像論》(一)、(二),《佛教藝術》171、186 號,1987、1989 年,頁 81—104、83—112。

[34] 常青《龍門石窟佛像藝術源流探微》,刊於龍門石窟研究所編《龍門石窟雕刻萃編——佛》,頁 21—57,文物出版社,1995 年。

[35] 常青《洛陽龍門唐代造像藝術的形成》，刊於常青著《彬縣大佛寺造像藝術》，頁258—267。另見常青《洛陽龍門石窟與長安佛教的關係》，《佛學研究》1998年第7期，頁197—204。

[36] 龍門石窟研究所等編《龍門石窟窟龕編號圖冊》，人民美術出版社，1994年。

[37] 劉景龍、楊超傑《龍門石窟內容總錄》，北京，中國大百科全書出版社，1999年。

[38] 龍門石窟研究所編《龍門石窟碑刻題記彙錄》，中國大百科全書出版社，1998年。

[39] 樊錦詩《莫高窟唐前期石窟的洞窟形制和題材佈局》（摘要），《敦煌研究》1988年第2期，頁1。

[40] 趙青蘭的論文刊在《敦煌研究》1994年第3期，頁49—61。

[41] 陳悅新的論文發表在《敦煌研究》1997年第1期，頁6—32。但該期刊誤將作者陳悅新的名字印成了"趙秀榮"，並在以後的期刊中作了更正。

[42] 關友惠《莫高窟唐代圖案結構分析》，刊於敦煌文物研究所編《1983年全國敦煌學術討論會文集·石窟藝術編下》，頁73—111，蘭州，甘肅人民出版社，1987年。薄小瑩《敦煌莫高窟六世紀末至九世紀中葉的裝飾圖案》，刊於北京大學中國中古史研究中心編《敦煌吐魯番文獻研究論集》第五集，頁355—436，北京大學出版社，1990年。

[43] 參見段文傑《敦煌石窟藝術論集》，頁55，甘肅人民出版社，1988年。

[44] 李永寧、蔡偉堂《敦煌壁畫中的〈彌勒經變〉》，刊敦煌文物研究所編《1987年敦煌石窟研究國際討論會文集·石窟藝術編》，頁247—272，瀋陽，遼寧美術出版社，1990年；王靜芬《彌勒信仰與敦煌〈彌勒變〉的起源》，刊《1987年敦煌石窟研究國際討論會文集·石窟考古編》，頁290—313。

[45] 孫修身《敦煌石窟中的〈觀無量壽經變相〉》，刊《1987年敦煌石窟研究國際討論會文集·石窟考古編》，頁215—246。

[46] 羅華慶《敦煌壁畫中的〈東方藥師淨土變〉》，《敦煌研究》1989年第2期，頁5—18。百橋明穗《敦煌的〈藥師變〉與日本的藥師如來像》，刊《1987年敦煌石窟研究國際討論會文集·石窟考古編》，頁383—392。

[47] 史葦湘《敦煌莫高窟的〈寶雨經變〉》，敦煌文物研究所編《1983年全國敦煌學術討論會文集石窟藝術編上》，頁61—83。

[48] 施萍亭《〈金光明經變〉研究》，刊《1987年敦煌石窟研究國際討論會文集：石窟考古編》，頁414—455。

[49] 李刈《敦煌壁畫中的〈天請問經變相〉》，《敦煌研究》1991年第1期，頁1—6、115—121。

[50] 王惠民《敦煌石窟〈楞伽經變〉初探》，《敦煌研究》1990年第2期，頁7—21、120。

[51]	賀世哲《敦煌莫高窟壁畫中的"維摩詰經變"》,《敦煌研究》1983年第2期,頁62—87。
[52]	李永寧、蔡偉堂《〈降魔變文〉與敦煌壁畫中的〈勞度叉鬥聖變〉》,《1983年全國敦煌學術討論會文集·石窟藝術編上》,頁165—233。
[53]	馬世長《〈父母恩重經〉寫本與變相》(摘要),《敦煌研究》1988年第2期,頁44—45。原文刊登在《1987年敦煌石窟研究國際討論會文集石窟考古編》,頁314—335。收入《中國佛教石窟考古文集》,財團法人覺風佛教藝術文化基金會,2001年,頁467—480。
[54]	賀世哲《敦煌莫高窟的〈涅槃經變〉》,《敦煌研究》1986年第1期,頁1—26,103—110。
[55]	霍熙亮《敦煌石窟的"梵網經變"》,刊《1987年敦煌石窟研究國際討論會文集:石窟考古編》,頁457—507。
[56]	羅華慶《敦煌藝術中的"觀音普門品變"與"觀音經變"》,《敦煌研究》1987年第3期,頁49—61。
[57]	王惠民《敦煌〈佛頂尊勝陀羅尼經變〉考釋》,《敦煌研究》1991年第1期,頁7—18、115—116。
[58]	李永寧《〈報恩經〉和莫高窟壁畫中的〈報恩經變相〉》,刊於敦煌文物研究所編《敦煌研究文集》,甘肅人民出版社,1982年,頁189—219。
[59]	參見段文傑《敦煌石窟藝術論集》,甘肅人民出版社,1988年。
[60]	饒宗頤《劉薩訶事跡與瑞像圖》,《敦煌研究》1988年第2期,頁49—50;孫修身《劉薩河和尚事跡考》,《1983年全國敦煌學術討論會文集石窟藝術編上》,頁272—310。
[61]	孫修身先生在這方面有系列的論文發表,主要有《莫高窟佛教史跡故事畫介紹(一)》,刊於《敦煌研究文集》,頁332—353,後續還有三篇介紹性文章和五篇考釋性文章,均發表於《敦煌研究》上,分別在1982年試刊第1期,頁98—110;1982年試刊第2期,頁88—107;1983年創刊號(總第3期),頁39—55;1985年第3期,頁63—70;1986年第2期,頁30—35;1987年第3期,頁35—42;1988年第4期,頁3—8;1988年第4期,頁26—35。
[62]	日本學者對密教的系統研究,以大村西崖《密教發達志》爲代表,見《世界佛學名著譯叢》七三,臺北,華宇出版社,1986年。
[63]	李域錚《西安發現的經卷》,《文博》1984年創刊號第1期,頁102。李域錚、關雙喜《西安西郊出土唐代手寫經咒絹畫》,《文物》1984年第7期,頁50—52。
[64]	顏娟英《武則天與唐長安七寶臺石雕佛像》,《藝術學》(臺北)1987年第1期,頁41—88。
[65]	常青《彬縣大佛寺造像藝術》第四章《西京長安造像藝術的展望》,頁242—277,北京,現代出版社,1998年。
[66]	宿白《敦煌莫高窟密教遺跡札記》,《文物》1989年第9、10期,頁45—53、10、68—85。

[67] 韓偉《法門寺唐代金剛界大曼荼羅成身會造像寶函考釋》,《文物》1992年第8期,頁41—54、100。該文也收入韓偉《磨硯書稿:韓偉考古文集》,頁265—281,北京,科學出版社,2001年。

[68] 韓偉《法門寺地宮金銀器鏨文考釋》,《考古與文物》1995年第1期,頁71—78。該文也收入韓偉《磨硯書稿:韓偉考古文集》,頁258—267。

[69] 宮大中《龍門石窟藝術試探》,《文物》1980年第1期,頁6—15;宮大中《龍門東山的幾處密宗造像》,《河南文博通訊》1980年第1期,頁45—46;宮大中《龍門石窟藝術》(人民美術出版社,2002年)認為,龍門擂鼓臺北洞為密宗造像,時代為中宗至玄宗時期,也有可能在武周時期,頁160、352。丁明夷在《龍門石窟唐代造像的分期與類型》中認為:龍門擂鼓臺等像為密宗開鑿,但時代屬於武則天後期以後,頁544。

[70] 天授三年造像記的情況,見溫玉成《龍門石窟造像的新發現》,《文物》1988年第4期,頁25。大日如來小窟與擂鼓臺北、南洞造像之間的年代關係的推定,參見閻文儒、常青《龍門石窟研究》第十章《伊水東岸之擂鼓臺三洞、看經寺區與萬佛溝》,頁123—136,北京,書目文獻出版社,1995年。

[71] 宿白《敦煌莫高窟密教遺跡札記》,《文物》1989年第9、10期,頁45—53、68—86;溫玉成《中國石窟與文化藝術》十四《中國石窟與密教》,上海人民美術出版社,1993年,頁349。

[72] 宿白《敦煌莫高窟密教遺跡札記》,《文物》1989年第9、10期,頁45—53、68—86。

[73] 彭金章《莫高窟第14窟十一面觀音經變》《敦煌研究》1994年第2期,頁89—97;《莫高窟第76窟十一面八臂觀音考》,《敦煌研究》1994年第3期,頁42—48;《千眼照見,千手護持——敦煌密教經變研究之三》,《敦煌研究》1996年第1期,頁11—31;《敦煌石窟十一面觀音經變研究——敦煌密教經變研究之四》,刊於《段文傑敦煌研究五十年紀念文集》,頁72—86,北京,世界圖書出版公司,1996年。

[74] 廣元市文物管理所、中國社科院宗教所佛教室《廣元千佛崖石窟調查記》,《廣元皇澤寺石窟調查記》,《文物》1990年第6期,頁1—23、24—39。

[75] 羅世平《千佛崖利州畢公及造像年代考》,《文物》1990年第6期,頁34—36。

[76] 邢軍《廣元千佛崖初唐密教造像析》,《文物》1990年第6期,頁37—40。

[77] 丁明夷《四川石窟雜識》,《文物》1988年第8期,頁46—58。

[78] 丁明夷《川北石窟札記——從廣元到巴中》,《文物》1990年第6期,頁41—53。

[79] 古正美《龍門擂鼓臺三洞的開鑿性質與定年》,《龍門石窟一千五百周年國際學術討論會論文集》,頁166—182,文物出版社,1996年。

[80] 呂建福《中國密教史》（修訂版）第三章"隋唐之際持明密教的傳譯及其影響"第三節"持明密教的造像"，頁246—247，北京，中國社會科學出版社，2011年。2012年，羅炤在《試論龍門石窟擂鼓臺的寶冠—佩飾—降魔印佛像》一文中認可此觀點，見《徐蘋芳先生紀念文集》，頁466—501，上海古籍出版社，2012年。

[81] [日]肥田路美著，李靜杰譯《唐代菩提伽耶金剛座真容像的流佈》，《敦煌研究》2006年第4期，頁32—41。

[82] 羅世平《廣元千佛崖菩提瑞像考》，《故宮學術季刊》（臺北）第9卷第2期，1991年，頁117—135；《巴中石窟三題》，《文物》1996年第3期，頁58—64、95；《四川唐代佛教造像與長安樣式》，《文物》2000年第4期，頁46—57。

[83] 見[美]何恩之《四川蒲江佛教雕刻——盛唐時中國西南與印度直接聯繫的反映》，李淞譯，《敦煌研究》1998年第4期，頁47—55。

[84] 溫玉成《龍門石窟造像的新發現》，《文物》1988年第4期，頁21—26。

[85] 宿白《敦煌莫高窟密教遺跡札記（上）》，《文物》1989年第9期，頁46。

[86] 羅世平《千佛崖利州畢公及造像年代考》，頁34—36。

[87] 邢軍《廣元千佛崖初唐密教造像析》，頁37—40。

[88] 丁明夷《川北石窟札記》，參注[79]。

[89] 李文生《龍門唐代密宗造像》，《文物》1991年第1期，頁61—64。

[90] 張乃翥《龍門石窟擂鼓臺三窟考察報告》，《洛陽大學學報》1995年第9期，頁53—59。

[91] 常青《初唐寶冠佛像的定名問題——與呂建福先生〈中國密教史〉商榷》，《佛學研究》1997年第6期，頁91—97。

[92] 中國科學院考古研究所西安工作隊《唐青龍寺遺址發掘簡報》，《考古》1974年第5期，頁322—327、349—350、321。中國社會科學院考古研究所西安唐城隊《唐長安青龍寺遺址》，《考古學報》1989年第2期，頁231—262、271—282。

[93] 劉友恆、聶連順《河北正定開元寺發現初唐地宮》，《文物》1995年第6期，頁63—68。

[94] 中國社會科學院考古研究所西安唐城工作隊《唐長安西明寺遺址發掘簡報》，《考古》1990年第1期，頁45—55、102—104。

[95] 南京博物院《揚州唐代寺廟遺址的發現和發掘》，《文物》1980年第3期，頁28—37。

[96] 中國社會科學院考古研究所新疆工作隊《新疆吉木薩爾高昌回鶻佛寺遺址》，《考古》1983年第7期，頁618—623、678—680。

[97] 宿白《隋代佛寺佈局》，《考古與文物》1997年第2期，頁30—34、29。收入《魏晉南北朝唐宋考古文稿輯叢》，頁248—254，文物出版社，2011年。

[98] 羅哲文《中國古塔》，北京，中國青年出版社，1985年；羅哲文《中國古塔》，北京，外文出版社，1994年。

[99] 鄭洪春《西安東郊隋舍利墓清理簡報》，《考古與文物》1988年第1期，頁61—65。

[100] 朱捷元、秦波《陝西長安和耀縣發現的波斯薩珊朝銀幣》，《考古》1974年第2期，頁126—132、141。

[101] 參見北京市文物研究所《北京考古四十年》第三章《隋唐房山石經隋舍利函的發現》，頁125，北京燕山出版社，1990年。

[102] 邱玉鼎、楊書傑《山東平陰發現大隋皇帝舍利寶塔石函》，《考古》1986年第4期，頁375—376。

[103] 甘肅省文物工作隊《甘肅省涇川縣出土的唐代舍利石函》，《文物》1966年第3期，頁8—14。

[104] 河南省古代建築保護研究所《登封嵩嶽寺塔地宮清理簡報》，《文物》1992年第1期，頁14—25、103；《登封嵩嶽寺塔天宮清理簡報》，《文物》1992年第1期，頁26—30、103。

[105] 臨潼縣博物館《臨潼唐慶山寺舍利塔基精室清理記》，《文博》1985年第5期，頁12—37。

[106] 莎柳《甘肅天水市發現唐代永安寺舍利塔地宮》，《考古與文物》1992年第3期，頁65—68。

[107] 陝西省法門寺考古隊《扶風法門寺唐代地宮發掘簡報》，《文物》1988年第10期，頁1—28。

[108] 山西省文物管理委員會等《山西長治唐代舍利棺的發現》，《考古》1961年第5期，頁286—287。

[109] 樊維岳、阮新正、冉素茹《藍田新出土舍利石函》，《文博》1991年第10期，頁36—37。

[110] 劉建國等《江蘇句容行香發現唐代銅棺、銀槨》，《考古》1985年第2期，頁182—184。

[111] 李思雄等《成都發現隋唐小型銅棺》，《考古與文物》1983年3期，頁112。

[112] 寧安縣文物管理所《黑龍江省寧安縣出土的舍利函》，《文物資料叢刊2》，文物出版社，1978年，頁196—201。

[113] 徐蘋芳《中國舍利塔基考述》，《傳統文化與現代化》1994年第4期，頁59—74。

[114] 宿白《法門寺塔地宮出土文物反映的一些問題》，《文物》1988年第10期，頁29—30。

[115] 徐蘋芳《考古學上所見中國境內的絲綢之路》，《燕京學報》1995年新1期，頁291—334。

[116] 主張法門寺地宮陳設為密教壇場者，以吳立民、韓金科著《法門寺地宮唐密曼荼羅之研究》（香港，中國佛教文化出版有限公司，1998年）為代表。羅炤在《略述法門寺塔地宮藏品的宗教內涵》（《文物》1995年第6期，頁53—61）一文中以考古學的方法對這種不

科學的觀點作了反駁。

［117］　陝西省考古研究院等編《法門寺考古發掘報告》，文物出版社，2007 年。

Research of Sui and Tang Dynasties Buddhist Archaeology in the Twentieth Century

CHANG Qing

Abstract

The author made a comprehensive comment on the research of Sui (581 – 618 CE) and Tang (618 – 907 CE) dynasties Buddhist archaeology in the twentieth century.

During the period of 581 – 907 CE, the development of Chinese Buddhist art reached its peak in the history. Sui and Tang Buddhist art followed the tradition from the Southern and Northern dynasties (420 – 589 CE), and influenced the Buddhist art from later periods after the Tang. Currently, Sui and Tang Buddhist arts are mainly represented by the cave temples of northern and Southern China, the numerous stone sculptures excavated from the ruins of Tang period Buddhist temples, and the various objects unearthed from the ruins of pagodas. Among those works of art is a larger group of Sui and Tang periods Buddhist murals from the Mogao Cave Temples in Dunhuang, Gansu Province, providing the existing best material to study the painting style and technique from that age. As for the research methodology in the area of Sui and Tang Buddhist art, in the twentieth century, Chinese Buddhist archaeologists mainly focused on the studies of chronologies and motifs of the Buddhist caves and images. Reporting the archaeological finds, such as the ruins of Buddhist temples and pagodas, paintings, sculptures and Buddhist implements, is an essential aspect of the study. Based on those archaeological works, one can see the essential historical position of the capital Chang'an in the transmission and production of Sui and Tang Buddhist art in China, because of its special political and cultural status as well as the patronage on the Buddhist projects there directly from the imperial courts. During the periods of Emperor Gaozong

(r. 650 – 683 CE) and Empress Wu Zetian (r. 684 – 704 CE), Tang Dynasty Buddhist art reached its summit, which was also the summit of Buddhist art in the entire Buddhist history of China. During that era, the Eastern Capital Luoyang became the most important center of politics and culture in the Tang Empire, caused the quick development of caves and images at Longmen, which became the most important site of excavating Buddhist cave temples in the Tang and influenced the projects of other regions. Meanwhile, there was a close connection between Chang'an and Luoyang, which was one of the key studies of Tang Buddhist art in the twentieth century. Esoteric Buddhism and its art were transmitted from India to the Tang Empire during the seventh and eighth centuries. Scholars also achieved abundant accomplishments on this topic during the twentieth century.

青銅工藝與青銅器風格、年代和產地

——論商末周初的牛首飾青銅四耳簋和出戟飾青銅器

蘇榮譽

 青銅器是青銅時代最重要的藝術品類之一，和所有藝術品一樣，年代和眞僞始終是核心問題。而年代與風格、產地、定製者、製作者及其製作工藝具有緊密聯繫，這些也是考古學和藝術史關注的重要方面。

 對於考古發掘的青銅器，埋藏背景和同出物品有助於判斷年代，但屬於相對年代，可能跨度較大。而以銘文明確紀年的青銅器，商代尚未見[1]；西周青銅器銘文較爲普遍，內容遠爲豐富，不少有紀年可推知年代，諸多學者在這一領域均有不同的貢獻[2]。由此建立的類型系統，可推知無銘器物的大致年代。

 但這樣由已知推斷未知的方法，是建立在統一的、標準的、單綫的生產體系之中的，無法分析新出現風格的器物，也忽視了工匠或定做者個人的創造與訴求。

 青銅器是手工業產品，是工匠加工於青銅的藝術表達，其造型和紋飾當然受制於材料和技藝，而具體的技藝也不能脫離某一時代的技術及其傳統。所以，工藝要素可能成爲某些青銅器的斷代或判斷產地的依據或要素，也可能爲分析其藝術和文化淵源提供重要資訊或推斷，於辨僞更可有所作爲。本文即是一個嘗試，通過對商周之際的兩組有密切關聯的器物——牛首飾四耳簋和出戟飾青銅器的工藝和風格分析，探討它們的年代關係和來源問題，以就教於方家。

一、牛首飾四耳簋及其鑄造工藝

 中國青銅時代開始於二里頭文化，尚未發現青銅簋或簋形器。目前所知最早的青銅簋

圖 1　盤龍城李家嘴出土青銅簋·PLZM2:2（引自《盤龍城》彩版 17.1）

圖 2　盤龍城出土雙耳簋 PLZM1:5（左）和 YWM11:13（右）（引自《盤龍城》彩版 26、39.2）

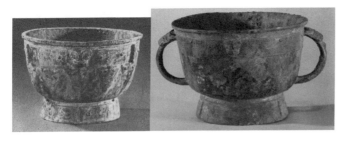

圖 3　殷墟婦好墓出土青銅簋（左：M5:848，引自《殷墟婦好墓》圖版 17；右：M5:851，引自《中國青銅器全集》2.95）

出土於二里崗時期，是湖北黃陂盤龍城李家嘴二號墓出土一件無耳簋 PLZM2:2，作鉢形，斜折沿，腹壁弧鼓，飾三組獸面紋組成的淺浮雕型紋帶，底近平，下接矮圈足。圈足頂有均布的三個"凸"形透孔，位置與腹部紋飾組界相應，一週突弦紋穿過透孔。透孔下的圈足加厚，底沿各有 n 形缺口（圖 1），是為圈足設置缺口最早的器物，但功能不明。此墓時代被定為盤龍城四期，年代相當於二里崗上層一期偏晚[3]，也有學者認為屬早商二期[4]。

李家嘴一號墓出土一件簋 PLZM1:5（圖 2 左），考古發掘報告認為屬於盤龍城五期，年代和四期接近[5]，朱鳳瀚認為應屬於二里崗上層二期第一階段[6]，嚴志斌認為晚於李家嘴二號墓，屬中商一期[7]。楊家灣十一號墓也出土一雙耳簋 YWM11:13（圖 2 右），被劃為盤龍城七期[8]，朱鳳瀚認為應屬於二里崗上層二期第二階段[9]，耳的造型和 PLZM1:5 接近，係小捲耳[10]。盤龍城這三件器物雖存有耳與無耳的差別，但腹體造型相若，有學者稱 PLM2:2 為盂[11]。

從二里崗到安陽殷墟，簋在青銅器中比例仍不高，早期多無耳，殷墟婦好墓出土的五件簋中，四件無耳，如 M5：848（圖 3 左），這類簋在西周早期依然存在；祇有一件簋 M5：851 具有鋬形雙耳（圖 3 右）[12]，這類雙耳簋在殷墟晚期增多，到西周早期開始取代無耳簋遂成定制。根據安陽鑄銅遺址材料，殷商晚期還出現了方座簋[13]。

四耳簋通常被認爲出現於西周初期，同時還出現了四耳方座簋，但這類簋數量很少，製作工藝複雜而特殊，本文僅對牛首飾四耳簋的製作工藝及其技術淵源試做討論。

所謂牛首飾四耳簋，是專指簋耳飾有若干圓雕和淺浮雕牛首的四耳簋，迄今所見僅三件，兩件出土於陝西寶雞，一件傳出於寶雞。另有兩件傳世的牛首飾雙耳簋，其中一件有方座，與四耳簋風格相同，一併納入討論。

1. 紙坊頭強國墓地出土

1981 年寶雞紙坊頭發現一座殘墓，出土有青銅器、陶

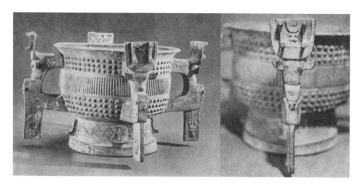

圖 4　四耳簋 BZFM1:9（引自《寶雞強國墓地》圖版 8）

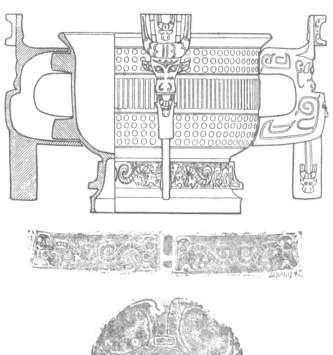

圖 5　紙坊頭四耳簋 BZFM1:9 及其紋飾
（上：綫圖；中：圈足紋帶；下：底外。引自《寶雞強國墓地》32 頁圖 24、25）

圖6　四耳簋 BZFM1:9 耳與腹關係（引自《磨戟：蘇榮譽自選集》164 頁）

器、骨蚌器和車馬器等。在十九件青銅器中有十四件禮器，其中包含四耳簋 BZFM1:9。

這件簋侈口尖唇，四獸耳，珥長垂，深腹，壁較直，高圈足。頸飾三行圓乳釘紋組成的紋帶，中腹飾細直棱紋帶，下腹飾四行同樣的圓乳釘紋帶，均有凸弦紋爲界（圖4、5上），圈足紋帶由四組夔紋組成，兩兩相對（圖5中），以雲雷文襯底。圜底，底外面飾變體陽綫四瓣目紋（圖5下）。通高238、口徑268、估算寬度約400毫米，重8.4公斤。

此簋的複雜在於四耳。中空，上部爲牛首形，兩耳側張，雙角高聳；兩角之間的冠飾，前後兩面中間飾浮雕牛首，前面的牛首兩側有勾形扉棱。而圓雕牛首下和長垂珥兩側各飾一淺浮雕牛首，耳兩側陰綫勾勒鳥紋和龍紋[14]。

總觀全器，不難發現四耳與簋體錯離（圖6左），耳與簋腹上下結合處的裏側，各有一與簋腹一體的接榫（圖6左2、3），充分說明耳與簋體是分鑄鑄接關係，在一耳與簋體的下腹結合處，腹部疊壓著耳根部（圖6右），這是耳部先鑄的確證。

四耳簋 BZFM1:9 在耳與腹上下結合的兩側，都有類似銷釘的凸塊（圖7左），它獨立於耳而和簋體接榫一

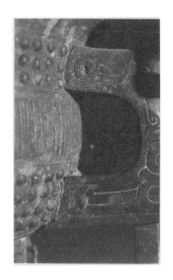

圖7　四耳簋 BZFM1:9 耳"自銷"結構（引自《寶雞強國墓地》彩版31.2，550頁圖19）

（右圖：1. 耳　2. 耳芯　3. 接榫　4. 簋腹　5. 自銷）

體，形成"自銷"結構（圖7右）。

其鑄接的工藝是：在鑄作簋耳時，先在自銷部位鑄出預鑄孔（銷釘孔），當耳鑄就後，在與簋腹結合的兩端，掏去一部分耳內泥芯形成接榫型腔，再打通兩預鑄孔，與簋腹澆注鑄接時，青銅液即經簋腹的型腔注入接榫型腔，充盈預留孔，形成了接榫的自銷結構（圖7右）[15]。

至於鑄範，在安陽殷墟孝民屯鑄銅遺址發現有與此簋腹範相近者，如2000AGH31：7、8 和 2000AGH31：44（圖8 上）、2000AGH31：9（圖8 下左），也有與簋耳相近者如2000AGT14③：33，圖8 下右，有學者指出這些材料"證明這類風格的銅器是在殷墟鑄造的"[16]。

2. 弗利爾藝術館收藏

美國弗利爾藝術館（The Freer Gallery of Art）收藏有一件四耳簋（31.10），被認為屬於端方所藏第二套中的一件[17]，造型和紙坊頭簋相當一致（圖9），羅森（Jessica Rawson）也曾指出這一點並認為此器的耳些微奢華[18]。二者顯著的共同點是相同的四耳造型及其裝飾的牛首（J. A. Pope 等認為是水牛頭）；另一相同點是兩側均以細陰綫勾鳥紋。二者的差別在於弗利爾簋頸部和下腹的乳釘紋帶是長乳丁，

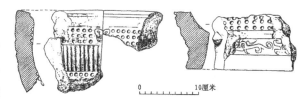

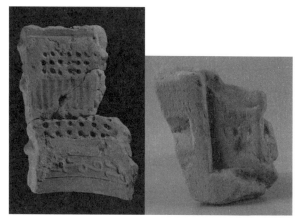

圖8 安陽孝民屯鑄銅遺址出土簋腹範（上：2000AGH31：7、8，下左：2000AGH31：9）和牛首飾簋珥範（下右：2000AGT14③：33）（上、下右引自李永迪等文，《考古》2007年3期，56頁，岳占偉先生惠供；下左引自岳占偉等文，見《商周青銅器陶範技術研究》圖4.1，劉煜博士惠供）

圖9 弗利爾藏四耳簋（31.10，引自 The Freer Chinese Bronze，Vol. I，Pl. 66）

且下腹爲三行,底外光素但紙坊頭簋底外有陽綫變體四瓣目紋;特別重要差異是弗利爾簋在頸部和下腹的乳釘紋帶上,各置均匀分佈的四條勾牙形扉棱,位置在兩耳中間,頸部的扉棱頂面也有淺浮雕牛頭飾,因此,牛頭飾總數有28個之多,而紙坊頭爲24個。通高235、通寬365毫米,重8.53公斤,尺寸重量與紙坊頭簋相若。圈足樣品的化學成分爲Cu70.3%、Sn10.0%、Pb14.7%;珥部樣品的成分爲Cu70.7%、Sn10.7%、Pb13.7%,二者相當接近[19]。容庚認爲此器"形制罕見",斷其"約在商代"[20]。根據劉明科對党玉琨戴家灣盜掘青銅器的調查,其中一件四耳簋(D.28.052),造型和紋飾與此件完全一致,但尺寸略小,高214、口徑247毫米[21]。若屬同一件,則與端方無關。若非同一件,其下落不明。

簋腹與耳的結合處,腹部明顯疊壓著耳根(圖10上左),說明耳先鑄。同樣,扉棱也被腹部疊壓(圖10上右),說明扉棱亦先鑄,其結構如圖10下。有圖錄指出簋腹內壁有和扉棱一致的垂直下凹,解說應與分鑄的扉棱有關,但如何關聯則未指出,筆者也不明就裏,有待研究。圖錄說明192枚長乳丁被分爲十六組(每組十二枚),還指出大概有一枚墊片設置在每組的中間。所言扉棱有垂直披縫,簋腹採用四分八塊範,雖未確指水準分範位置,但根據腹部扉棱和圈足扉棱不在同一垂綫,推測水準分型面在腹底與圈足結合面。圜底與圈足過渡處有四個加強筋[22],從圖片看,沒有採用自銷結構強化耳與腹部的連接。

3. 寶雞石鼓山出土

新近發現的寶雞石鼓山四號墓,在二號龕發現一件四耳簋M4K2:208(圖11),造型和弗利爾簋幾乎一樣,猶若一對。頸部扉棱頂面也有淺浮雕

圖10　弗利爾藏四耳簋耳和扉棱的先鑄鑄接

（上左：耳,引自 The Freer Chinese Bronze, Vol. I, p. 371, fig. 42）

（上右：扉棱,引自 The Freer Chinese Bronze, Vol. II, p. 93, fig. 94）

牛頭飾（圖 12 左），圜底與圈足過渡處也設有四條三角形加強筋（圖 12 右）。此簋的相關材料尚未發表，尺寸和重量不明，估計與弗利爾簋相若，鑄造工藝應相同。

石鼓山這件簋和弗利爾簋腹部均為長乳丁紋帶，此類紋飾較為少見，在石鼓山一號墓中，無耳簋 M1:4、三號墓中雙耳簋 M3:10 中腹紋帶為長乳丁、以菱形紋為底[23]。

宋王黼（1079—1126 年）奉敕編撰的《宣和博古圖》著錄一件周百乳彝（圖13）[24]，此器未見傳世。繪圖所見它有一對耳，但圖錄明確說明原為四耳，"所存者有二耳"，圖中表現出脫掉耳根部的方形凸榫。此簋耳無珥，上部也作獸首形，高聳的一對角間為冠飾，其背面飾牛首形浮雕。耳兩側也有陰綫勾勒，但是鳥紋抑或龍紋難以判斷。簋頸部和下腹均飾一週三排長乳丁組成的紋帶，中腹飾直棱紋帶，圈足上部飾一週夔紋帶，有網底相襯。與四耳相間，上、下的長乳丁紋帶上均有扉棱，形狀雖然不明，但頂部有不清楚的紋飾，據石鼓山四耳簋推知為牛首形浮雕。圈足上有八條垂直的扉棱，分別與四耳和腹部四道扉棱相應，且下端外出。

此簋的長乳丁上下也整齊排列。著錄說此簋有 216 枚長乳丁。較弗利爾四耳簋192 枚多出 24 枚，不能在十六個乳丁單元平均分配。從繪圖知道，正面失卻一耳，

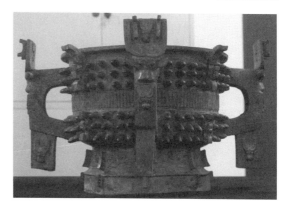

圖 11　寶雞石鼓山出土四耳簋 M4K2:208

圖 12　石鼓山四耳簋扉棱頂淺浮雕牛頭飾（左）和圜底與圈足間加強筋（右）

圖 13　《亦政堂重修宣和博古圖》卷八著錄四耳簋（引自《金文文獻集成》卷 1，432 頁）

頸部凸榫兩側的以及扉棱與耳之間的單元，長乳丁均爲三行五列，而下腹凸榫兩側及扉棱與耳間單元，長乳丁均爲三行四列，雖然也是長乳丁沒有網底，但上下紋帶的不同排列和弗利爾簋、石鼓山簋均不同。

還需注意到這件簋腹內壁的兩組雙垂綫，位置恰在腹部扉棱內側，估計另半邊也有。因是平面繪圖，難以知曉其含義究是凸起還是下凹。若是下凹，當表示由於外表的扉棱寬大，凝固時產生了長條形的縮孔。但縮孔邊界並不平直，也不一定會是長條形，這種可能性較小。更大的可能是表示垂直的凸棱，爲更好地鑄接先鑄的扉棱，如同後文討論的鳳鳥斝。

這件簋的造型，除耳缺珥外，和弗利爾、石鼓山四耳簋幾乎一樣，祇是耳的牛首和冠高出口沿較多，長乳丁的排列有所差異。特別需要強調的是，由於兩耳失卻，說明兩耳分鑄。對照上述三件四耳簋，耳應先鑄，但沒有採用自銷結構，祇有紙坊頭簋耳採用了它。而弗利爾藏、石鼓山出土和《博古圖》著錄的四耳簋，扉棱均先鑄，說明它們是鑄造的時間很接近且技術一致，或許出自師徒兩代工匠之手。四器都沒有銘文，也體現了它們的一致性，亦是南方風格青銅器的重要特徵。

和牛首飾四耳簋密切相關的是牛首飾雙耳簋，目前所見兩件，分別藏於玫茵堂和臺北故宮博物院。

玫茵堂收藏有一件雙耳簋[25]，造型與弗利爾和石鼓山四耳簋相當接近（圖14），尤其是雙耳的造型及其牛頭飾，和本文討論的三件四耳簋如出一轍，些微的差別在於耳上大圓雕牛頭冠上的扉棱偏高。最大差別是此簋爲雙耳，與之垂直位置爲兩扉棱取代，除此而外腹部別無扉棱。裝飾的差別首先在於腹中沒有直棱紋帶；其次是將頸部紋帶替換爲夔紋帶，有底紋；二者變化的結果是主紋成爲長乳丁寬紋帶，乳丁站立於菱格底紋中心，成斜向五枚排列，不似弗利爾和石鼓山四耳簋乳釘紋帶無底紋，長乳丁垂直排列。顯然這件簋在紋飾結構上是一種簡化形式，但爲乳丁添了

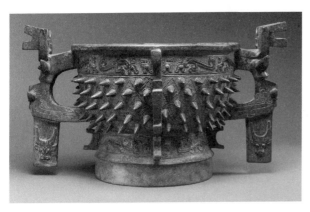

圖14 玫茵堂藏雙耳簋（引自 *Trésore de la Chine ancienne, Bronzes de la collection Meiyingtang*, pp. 144–145）

青銅工藝與青銅器風格、年代和產地　　105

底紋。

　　沒有找到這件器物的更多資料，難以對其工藝進行分析，從雙耳的結構看，無疑和上述三件四耳簋一樣是先鑄的，是否有自銷結構不得而知，腹部前後的大扉棱略斜，可能先鑄，具體工藝有待研究。

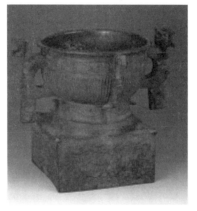

圖 15　臺北故宮博物院藏雙耳方座簋（引自《商周青銅粢盛器特展圖錄》圖版 29）

　　臺北故宮收藏有舊藏於清熱河行宮的一件鳳紋雙耳方座簋（J. W. 2482-38，圖 15），頸部紋帶為短尾鳥紋，圈足紋帶為長尾鳥紋，中腹為直棱紋。圖錄指出器耳、棱脊及器座四角共有十八個大小不等、形狀風格雷同的小牛首，鑒之於弗利爾收藏的四耳簋和出戟卣，屬西周早期[26]。

　　細審此簋圖片，腹部沒有長乳丁紋，頸部為鳥紋帶，中腹卻是直棱紋。和玫茵堂雙耳簋造型的一致主要體現在雙耳和與之垂直方向所飾的兩道扉棱，但故宮這件簋扉棱的端頭有牛首飾，玫茵堂簋似乎沒有。此簋的雙耳無疑先鑄，腹部扉棱頂面有浮雕牛首飾，且和圈足扉棱不在同一垂綫上，暗示腹部扉棱先鑄。

　　在迄今所知具有牛首飾耳的青銅簋中，三件四耳簋和兩件雙耳簋造型和風格具有相當的一致性，也表現出一定的差異性。而對它們的工藝技術，因研究所限，獲得的資訊很不對稱，祇能比附推測。現將這些資訊列於下表：

	紙坊頭四耳簋	弗利爾四耳簋	石鼓山四耳簋	玫茵堂雙耳簋	臺故宮雙耳簋
頸部紋帶	圓乳丁	長乳丁	長乳丁	夔紋	鳥紋
腹部紋帶	直棱紋 圓乳丁	直棱紋 長乳丁	直棱紋 長乳丁	菱格紋長乳丁	直棱紋
圈足紋帶	夔紋	夔紋	夔紋	鳥紋	鳥紋
頸部部棱	無	4（先鑄）	4（先鑄）	2（可能先鑄）	2（先鑄）
腹部扉棱	無	4（先鑄）	4（先鑄）		

續上表

	紙坊頭四耳簋	弗利爾四耳簋	石鼓山四耳簋	玫茵堂雙耳簋	臺故宮雙耳簋
圈足扉棱	4	4	4	4	4
頸扉棱牛首飾	—	有	有	有	有
耳腹關係	先鑄，自銷	先鑄	先鑄	先鑄	先鑄
耳側紋飾	鳥紋+龍紋	鳥紋+	鳥紋+？	鳥紋	鳥紋+
外網底飾和加強筋	四瓣目紋	無。四加強筋	斜格網紋。四加強筋	？	？方座
鑄作時代	商晚期	商晚期，或略晚於紙坊頭四耳簋	商晚期，與弗利爾四耳簋同時或略晚	商周之際或西周初年	商周之際或西周初年

此表明顯地表現出三件四耳簋共性最大。兩件雙耳簋互有不同，和四耳簋的差異更大一些，但都表現出鑄造技術的一致性。紙坊頭簋較簡樸，雙耳自銷先鑄，年代可能最早，爲商晚期。弗利爾簋出現長乳丁紋，扉棱先鑄，年代與紙坊頭簋同時或略晚。石鼓山簋亦長乳丁紋，扉棱可能分鑄，外底有斜格網紋，時代與弗利爾簋同。兩件雙耳簋工藝相同，紋飾各有特點，玫茵堂簋腹部祇長乳丁紋而無直棱紋，臺北故宮簋無長乳丁紋而設直棱紋，均是對弗利爾簋和石鼓山簋的部分模仿和改製，應晚至商周之際，若能證實它們的扉棱先鑄，可能早至商末，否則有可能晚至周初。五件簋或出自三、四代工匠之手，年代跨度當在數十年。至於日本白鶴藝術館收藏的四耳方座簋[27]，以及傳出自寶雞鬥雞臺藏於上海博物館的甲簋[28]，雖然中腹飾菱格網底出長乳丁紋帶，紋飾結構出入較大，耳的造型既不同也沒牛耳飾，已屬另一類型。

二、出戟飾青銅器

所謂的出戟飾青銅器，目前所見實物僅五件，包括四件卣和一件方彝，卣的腹部和彝的側壁伸出臂狀附飾，稱爲出戟。此五件青銅器均屬傳世品。見諸端方著錄的有一件出戟卣，下落不明。寶雞石鼓山出土的戶方彝和傳世的出戟方彝有關，也一併略作申論。

1. 弗利爾藝術館藏卣

弗利爾藝術館收藏的卣（30.26，圖16），也被認為是端方所藏第二套青銅器中的一件。橢圓形截面，有蓋，以子母扣與腹結合。蓋面隆鼓，飾直棱紋，外週以鳳鳥紋帶，沿長短軸飾寬大扉棱，蓋中心有蘑菇型握手。蓋側面飾四組鳳鳥紋組成的紋帶，以雲雷紋襯底，但在長軸方向向外橫伸圓雕牛頭，頸略長，牛角大而高聳，中間相連成冠飾。卣頸部飾鳳鳥紋帶，雲雷文襯底。在紋帶的短軸方向伸出蘑菇榫頭，為提梁環接，相對的兩側面中間飾有條狀扉棱。肩部飾一週直棱紋帶，在四十五度方向各出一長戟，端面為牛頭飾，臂下有方形垂珥，兩側各有兩道陰綫勾勒。鼓腹飾四組鳳鳥紋，三齒

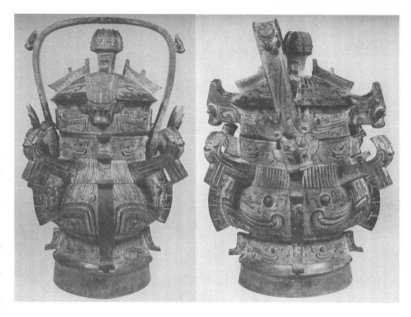

圖16　弗利爾藝術館藏四出戟卣（30.26，引自 *The Freer Chinese Bronze*, Vol. I, pl. 50）

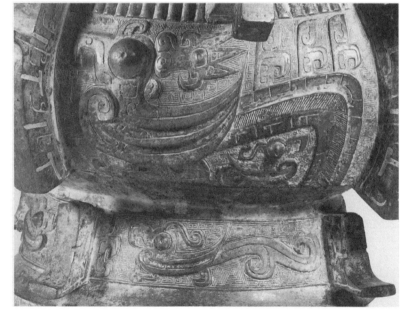

圖17　弗利爾出戟卣腹部鳳鳥紋（引自 *Western Zhou Bronzes from the Arthur M. Sackler Collections*, p. 375）

圖 18　弗利爾藝術館藏四出戟卣的出戟結構（左、中引自 The Freer Chinese Bronze, Vol. II, p. 160, fig. 206－207；右引自 p. 87, fig. 82）

冠飾水準方向飄在腦後（圖 17），雲雷紋襯底。高圈足上部紋帶也由四組鳥紋組成，雲雷紋襯底，長短軸方形均有片狀扉棱。四條寬大扉棱垂直設置在長短軸方向，從鼓腹紋帶下欄到直棱紋帶上欄，外光素，兩側勾 T、L 陰綫。帶狀提梁表面滿佈紋飾，龍紋浮於雲雷紋上，轉折處有圓雕牛頭飾。腹部樣品的化學成分爲 Cu67.4%、Sn14.0%、Pb13.4%，提梁樣品成分爲 Cu73.5%、Sn12.2%、Pb11.6%。通高 511 毫米[29]，是卣中大器。在陳夢家的研究中，此卣被劃分爲 D 型 b 式，並指出 "b 式中有幾件出於寶雞，有幾件從它們的特殊標記（牛頭）來判斷，也許出自商的最後都城潜縣"，並指認 b 式屬於商時期[30]。但陳氏既沒有說明何以牛頭是潜縣器物的特殊標記，也沒有申論時代屬商的問題。按照陳氏的說法，弗利爾這件卣既出自寶雞，也有牛頭飾，二者發生衝突。

　　這件器物突出之點在於四出戟、四寬扉棱和、蓋、耳、提梁及出戟端牛頭飾，尤以出戟爲特殊。出戟的根部，清晰可見被腹部包絡著（圖 18 左、右），說明出戟先鑄。X 光片表現出腹部的大凸榫深入出戟根內，而臂中有泥芯，四壁薄而均勻（圖 18 中）。R. Gettens 根據圖 18 右腹部疊壓出戟根部，指出出戟係分鑄爲卣腹鑄接，爲了加強連接，再行釬焊（brazed-on）並塡平鑄接接縫，此即疊壓出戟根部分。他還取樣對 "銅焊" 進行了成分分析，結果是 Cu71.8%、Sn13.0%、Pb12.6%，和腹部成分驚人地接近。

　　對於出戟根部的一個不規則形狀的疤痕（圖 18 右），R. Gettens 認爲是輔助焊接的孔，沒有提及疤痕與出戟內榫頭的關係。張昌平觀察到該器出戟與腹壁交接處，疊壓一週鑄態材料，並困惑於 Gettens 的結論，認爲出戟與器體的連接方法難以確知[31]。對照紙坊頭四耳簋，十分明顯，疤痕類似銷釘，和芯頭一體，自然也和疊壓包絡出戟根的腹部一體。是在先鑄的出戟根部預鑄工藝孔，鑄就後掏去根部的部分泥芯（形成榫的型腔），露出工藝孔，將出戟安置在腹範中，澆注腹部時，青銅流入榫的型腔並充滿工藝孔，凝固後形成自銷結構，和紙坊頭四耳簋耳的鑄接路綫和工藝應完全一致。

　　至於器物的鑄型，弗利爾青銅器 1968 年版的圖錄祇簡單說蓋和腹均係四分範，在扉棱上有披縫痕跡；而蓋折沿有披縫，說明蓋鑄型從蓋沿分上下兩段。在討論紋飾時，他們指出下腹紋飾具有角對稱性，無論是鳥紋還是底紋均如此，意爲這些紋飾是（兩）模壓印

於範；而蓋側紋飾的鳥紋爲角對稱而底紋不是，有可能鳥紋模壓於範而底紋是在範上後加的。對於蓋，X光片既揭示出握手中空而實有泥芯（圖19），也表現出蓋內的芯忠實於器表相應凸凹（圖20）。握手泥芯自帶泥芯撐，頸部有近似長方形的芯撐孔，還有約直徑20毫米的空腔，是一鑄造缺陷。蓋內與握手結合處有下凹，扉棱下也有凹陷，長10、深20毫米[32]。握手上的披縫表明其爲對開分型。而蓋兩側向外伸出的牛頭飾，其中泥芯尚存，兩側也有蝌蚪形透孔，牛頭口、頸的上下均有長方形透孔，當是牛頭飾的泥芯撐孔。至於提梁，圖錄提供了十分詳細的工藝資訊，轉角處有橫向披縫，說明提梁由三段範組成鑄型，圓雕牛頭跨在披縫上且中空，提梁渾鑄[33]，但沒有進一步討論範的製作。細審圖片，腹部扉棱外並沒有披縫（圖17），而扉棱較寬且實心，渾鑄成形風險頗大，根據弗利爾四耳簋扉棱的先鑄，有理由推測此卣的腹部四條扉棱也是先鑄的，具體若何，有待精細的分析檢測。

安陽孝民屯鑄銅遺址出土的泥

圖19　弗利爾藝術館藏四出戟卣蓋鈕結構（引自 *The Freer Chinese Bronze*, Vol. II, p. 97, fig. 106–107）

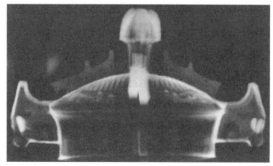

圖20　弗利爾藝術館藏出戟卣卣蓋及其X光片（引自 *The Freer Chinese Bronze*, Vol. II, p. 160, fig. 204–205）

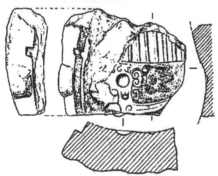

圖21　安陽孝民屯鑄銅遺址出土出戟範
上：提梁端獸頭範2000AGH13∶1，中：出戟範2000AGH31∶17，下：鳳鳥範2000AGH31∶15
（照片引自《商周青銅器陶範鑄造技術研究》圖13.1、7.4，照片由劉煜博士惠供；綫圖引自李永迪等文，《考古》2007年第3期，53頁圖1.2、1.1）

範中，已發表一塊提梁端獸首範（圖21上），上有四個形狀不同的凸榫用以定位，但掌形角的型腔似乎過淺。另有一塊出戟範（2000AGH31∶17，圖21中）和一塊鳳鳥紋卣腹範（2000AGH31∶15，圖21下），有學者指出和這類出戟卣的鑄造有關，但殷墟沒有發現過此類器物，故有孝民屯"這批陶範所反映的銅器是否屬於商人風格，周人予以承襲？或器物本屬商人，爲周人所掠？抑或是周滅商後，商工匠在殷墟爲周人所作？"等諸多疑問[34]。路國權認爲，"如能測得H31∶15和H31∶18齒冠飾大小並與弗利爾等藏華冠鳳鳥卣比較，可能得出更精確的結論——弗利爾藏華冠鳳鳥卣或即出自這組陶範"，尚未見比較資料，即有結論："總之，H31∶15組陶範的發現，證明弗利爾博物館藏華冠鳳鳥卣等器可能是商代末期在殷墟孝民屯鑄銅作坊鑄造的。"[35]因尚有不少工作有待深入，僅僅證明了一種可能。關於產地，將在文末作簡要討論。

2. 波士頓美術博物館藏卣

美國波士頓美術博物館（Museum of Fine Arts Boston）也藏有一件四出戟卣（34.66），陳夢家指出造型和弗利爾四出戟卣幾乎全同，通高355毫米，堪爲一對（圖22），並與鼎卣（《美帝國主義劫掠的我國殷周銅器集錄》A589\A590）應同爲一組，均出自寶雞[36]。劉明科調查党玉琨盜掘戴家灣青銅器，認爲此器即其一，但陳夢家以爲另有一器[37]。此器即容庚曾著錄的一件鳳紋卣，並指出其出戟和夔紋方彝相同[38]。

尚未見到關於此器的工藝技術研究報告和結構資訊，但其鑄造工藝和弗利爾出戟卣應完全一致。從圖片看，出戟的根部似乎也有自銷釘孔，說明四出戟均是先鑄爲卣腹鑄接的，並採用了自銷結構強化二者的聯繫。

這對卣的提梁和寶雞竹園溝弫國墓地七號墓出土的一對伯格卣提梁極

圖22 波士頓美術博物館藏四出戟卣（引自《中國青銅器全集》6.153）

爲接近[39]，鑄造工藝資訊相當一致，轉角的圓雕牛首是活塊模、再翻製活塊範，然後和提梁面範、底範組合成鑄型渾鑄成形[40]。日本白鶴美術館藏的一件卣，可能也屬於端方第二套之一，提梁轉角的圓雕牛首，和上述三卣造型一致[41]，做法也應相同。

需要說明的是器蓋設計的科學性，——盡力使壁厚均勻，不僅體現在握手和牛頭飾中設置泥芯，還體現在寬扉棱的處理。如果說蓋內與握手結合處下凹屬於凝固收縮的話，與扉棱相應的下凹很大且深，必是有意的設計。

經多年研究，基本可以確定外壁高浮雕飾的器物，內壁相應下凹是商代南方青銅器的一個特徵[42]。這對出戟卣，蓋的設計製作中具有南方青銅器遺風。結合出戟採用了自銷結構，似乎暗示著該卣和南方地區有較爲密切的聯繫。

3. 上海博物館藏卣

上海博物館藏的一件鳳紋卣，也屬四出戟卣，蓋和腹均有較寬大的條形扉棱，扉棱上出牙，腹部直棱紋帶上向45度方向各斜著向上出一戟，通高276毫米（圖23）[43]。陳佩芬的著錄指出出戟僅見於周初個別青銅器中，定其年代為西周早期[44]。腹部造型和紋飾與上述二卣基本一致，差別在於蓋兩側非突出的牛首飾而為挑檐，出戟端光素而無牛首紋；提梁造型雖也相同，但轉角處沒有圓雕的牛頭。

根據上海博物館周亞教授惠贈照片（圖23上左），可清楚看左出戟根部與卣腹有隙（圖24上左），二者屬分鑄關係；右出戟根部為卣腹所包絡疊壓（圖24上右），說明出戟先鑄。從器物另一側（圖23上右）可見另外二出戟與腹部關係，左出戟根部為卣腹包絡疊壓（圖24下左），同屬先鑄；右出戟根部為陰影遮蔽，隱約有被卣腹包絡疊壓的痕跡（圖24下右），也是先鑄證

圖23 上海博物館藏鳳紋卣［上左為上海博物館周亞教授惠贈，上右引自《中國青銅器展覽圖錄》57頁，下圖引自陳佩芬《夏商周青銅器研究》（西周篇）181頁］

據。從後三出戟推知第一個出戟亦應先鑄，但鑄接時出戟略外出，卣腹沒能包絡住出戟。但出戟結合牢固，推知深入出戟的接榫上或有突起，具體如何有待檢測。

此器當屬於對上述一對卣的改製，應略晚。

4. 奈良國立博物館藏卣

日本奈良國立博物館收藏一件鳳鳥紋（出戟）卣（卣105）[45]，通高514毫米（圖25

上），蓋、器同銘；"婦闌乍（作）文嬬日癸隩彞析子孫"，器銘兩行而蓋銘三行（圖25下），圖錄斷爲商末周初[46]。

此卣造型和上述弗利爾/波士頓一對卣相若，主體部分一致，包括：器截面爲橢圓形，有蓋，有帶狀提梁，提梁兩端的獸頭有一對掌形角；蓋兩側橫長伸出耳，隆頂中央有握手，鈕作瓜棱形，蓋面紋飾由兩週夔紋夾一週直棱紋組成，蓋側飾一週夔紋帶；腹部四出戟，紋飾從上向下依次爲夔紋帶、直棱紋帶和鳳鳥紋帶。大同之下的小異包括：蓋面上雲形高扉棱有二突起，內高外低，端頭折面，上各飾兩浮雕獸面紋（圖26上、中）；蓋側紋帶沒有扉棱，兩橫伸的耳截面爲方形，端頭不是圓雕獸首而成一折面，兩面均飾淺浮雕獸首，造型和扉棱上獸面紋相同；耳兩側面陰綫勾勒雲紋，上面光素（圖26下）。提梁的差異在於轉角處的裝飾，不是圓雕牛首而是高浮雕獸首，無頸（圖27）。腹部的差異主要體現在出戟上，此器的戟爲弧形，自腹部直棱紋帶向下斜出，再向上彎轉，所以出戟根部已壓到鳳鳥紋帶；出戟端頭出折面，兩面上均飾淺浮雕獸面，造型和蓋耳端頭的浮雕獸面一樣（圖28）。另一顯著差別在於腹部扉棱更寬，板條狀，在提梁下的扉棱上有兩個突起，上各飾浮雕獸面紋，和出戟端獸面造型一致；而相間的扉棱上有三個突起，各飾一組同樣的獸面紋。腹部紋飾的差別在於鳳鳥的造型更爲華麗，昂首，一冠立、一長冠後垂、一長冠後飄，端頭爲三齒冠，三齒豎立且翹起於卣腹，鳳鳥雙翅尖上翹，橫出長尾（圖

圖24　上海博物館藏鳳紋卣出戟根部工藝痕跡（據圖23上剪裁）

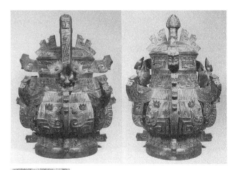
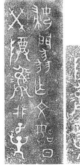
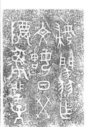

圖25　奈良國立博物館藏出戟卣（引自《奈良國立博物館藏品圖版目錄·中國古代青銅器篇》，32—33頁）

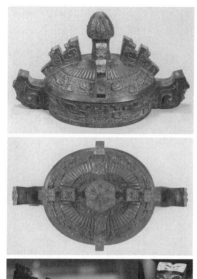

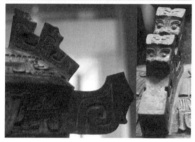

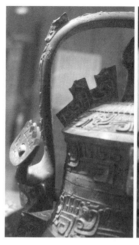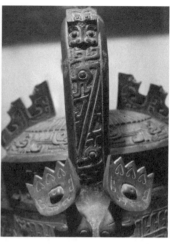

圖27　奈良國立博物館藏出戟卣提梁紋飾與附飾

圖26　奈良國立博物館藏出戟卣（上、中引自《奈良國立博物館藏品圖版目錄·中國古代青銅器篇》，34頁）[47]

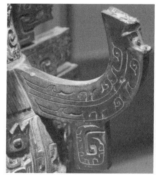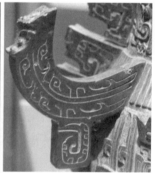

圖28　奈良國立博物館藏出戟卣出戟結構與紋飾

29）。圈足的差異在於是由長尾鳳鳥紋組成紋帶，以高扉棱爲對稱相向而置。扉棱寬，作L形前出的端頭飾和蓋、腹扉棱相同的獸面紋。整體造型上，此卣的獸面紋裝飾十分突出，多次出現。除四出戟端外，蓋面扉棱、提梁（轉角和端頭）、腹部和圈足扉棱在同一垂綫上，九幅獸面構成一列；與之垂直方向，蓋面扉棱、蓋耳、腹部和圈足扉棱在同一垂綫上，十幅獸面構成一列。加上出戟端頭，此卣裝飾四十六組獸面紋。

此器裝飾之華麗未見其二，其鑄造工藝未見研究報告發表，也沒能觀察到任何工藝資訊，包括通體不見任何分鑄痕跡、出戟内實、觀察不到任何墊片痕跡等，均屬非常[48]。而長出戟應該是分鑄的[49]，但未見任何痕跡。

和上述四器造型相似的還見於端方著錄的婦闈卣二（圖30上），未言出處，但和他著

錄的柉禁上所陳的卣不同[50]。其中的繪圖雖未必準確，但造型結構應表現了出來。這件卣蓋頂隆，中心為圓圈形握手，蓋面在四向各有一條寬高扉棱，其上亦突牙，兩側有T、I形陰綫勾勒；蓋面飾一週鳥紋，蓋側面飾一週直棱紋，極為罕見，也有四條相應的扉棱。卣頸部飾一週鳥紋帶，同樣的兩條扉棱與蓋面、蓋側扉棱方向一致，與之垂直的方向安置提梁。鳥紋帶下即卣肩飾直棱紋帶，與扉棱相間處下彎出戟，戟頭圓弧且略回勾，兩側也有隨形勾勒。卣腹飾長尾鳳鳥紋，喙大，回勾，三齒高冠飾橫向飄於腦後。四條大扉棱和蓋扉棱相應，從鳳鳥紋下欄直通直棱紋帶上欄，兩側也有T、I形陰綫勾勒。圈足上部飾一週鳳鳥紋帶，有相應的扉棱，扉棱下端外突。提梁為帶狀，表面飾成對拉長的鳥紋，轉折處沒有獸面飾，兩端頭圓雕獸頭和上述四卣一樣，都有一對掌形角。此卣器蓋同銘，十二個字"婦闌乍（作）文姆日癸陴彝析子孫"。

這件卣的圓圈形握手、蓋側的直棱紋帶、提梁轉折處沒有特別附飾、蓋與腹的扉棱和上述四卣均不相同，而下彎上翹的出戟接近奈良卣。此器下落不明，沒有更具體的圖像，但銘

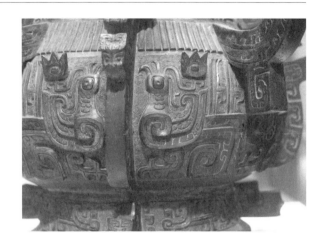

圖29　奈良國立博物館藏出戟卣腹部紋飾

圖30　端方《陶齋吉金錄》卷二著錄出戟卣（引自《金文文獻集成》8，274頁）

文和奈良卣全同，所差僅在於此卣器與蓋的銘文排列相同，三列，每列四字，奈良卣的器、蓋銘有兩列和三列的差別。

端方著錄的婦闠卣一造型和卣二出入更大，但銘文字句和排列則完全相同（圖30下）[51]。

端方所藏二婦闠卣形異而銘同本屬蹊蹺，二器銘文相同，且蓋和器排列一致。奈良卣和它們銘文一致，但排列不同亦屬異常。端方婦闠卣二腹部鳳鳥紋的造型和弗利爾/波士頓、上博卣一致，尤其是三齒冠水準向後，獨奈良卣腹部鳳鳥紋的喙細弱，腦後的三齒冠豎立且翹起，造型類似於《周金文存》著錄的農卣（圖31）[52]，但三齒翹起僅見於此器。也就是說，奈良卣不僅有不少未見的結構，而且具有由多器要素拼湊的特點，殊為可疑，需要精細的分析檢測予以證偽。

5. 哈佛大學美術博物館藏方彝

哈佛大學藝術博物館的賽克勒博物館（Harvard Art Museums, Arthur M. Sackler Museum）收藏的一件方彝（1944.57.37. A‒B）[53]，器蓋扣合於腹體上。腹體為長方形截面，平沿、直腹壁，未束頸。腹四角和四壁中間有垂直高扉棱，可認為由兩組勾形扉棱組合而成，兩側面平，並以T、J陰綫勾勒。腹的前面與後面、左側面與右側面紋飾相同，二者的差異在於左右兩側面向外橫出一對戟，截面為長方形，端頭上翹，轉彎處有下垂的方形珥，兩側面有兩道隨形的淺槽，上下面和端頭光素。四壁紋飾結構相同：口沿下一素面過渡帶下為一寬夔紋帶，夔肥壯；其下是一略窄的夔紋帶，夔瘦長；再下是更寬的直棱紋帶，最下面是略窄的夔紋帶，和第二層夔紋帶相若。四角和四壁中部的高扉棱，長度和紋帶高度一致。腹下有高圈足，四角和四壁中也有垂直的勾形扉棱，長度和夔紋帶寬度一致。腹壁和圈足的夔紋帶，均有細密的雲

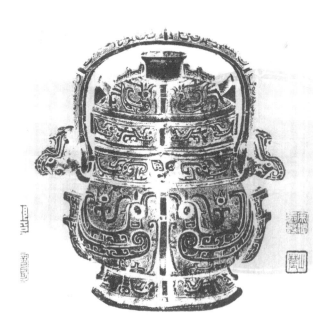

圖31　農卣（引自《金文文獻集成》23，305頁）

雷紋襯底,每面的兩夔紋皆相向而置,扉棱成爲紋帶的對稱。圈足底沿四邊的中間,均有 n 形缺口,位置在圈足四壁扉棱之下。

蓋爲廡殿式屋頂形,四面近平。四脊飾勾形扉棱,扉棱端頭還跳出檐口,上段豎立一板狀勾,兩側平,有隨形陰綫勾勒,有言蓋可倒置,板勾爲足[54]。橫脊中缺,豎立一矮方柱,柱頭也爲一廡殿式屋頂形鈕。鈕四面微弧鼓,前後面以陰綫勾出倒置的獸面紋,兩側面可能是三角夔紋。蓋四面的紋飾結構相同,並與腹壁紋飾一致,自上至下依次爲寬夔紋帶、窄夔紋帶、直棱紋帶和窄夔紋帶,均由雲雷紋襯底。和腹壁所不同的在於四面的扉棱,造型相同,但長度較短,起於第二層窄夔紋帶而至於蓋沿。

此器是商周青銅方彝中較複雜華麗的一件,腹兩側出戟和蓋四脊高聳勾,均是罕見的表現手法。通高 510、口徑 478×296 毫米(圖 32)[55]。陳夢家指出此器造型"特異",且"銅胎較薄","已走形"[56]。有論者明確指出此器於 1902 年出土於寶雞祀雞臺(即戴家灣),且同出兩件,另一件較小,通高 289 毫米(但未指出其下落),爲西周早期器[57]。劉明科認爲是党玉琨盜掘戴家灣青銅器之一[58]。容庚著錄稱其爲夔紋方彝,言"蓋及腹旁有柱橫出,前後有楞。遍體飾直紋及夔紋",斷其約在商代[59]。

關於這件方彝的工藝研究未見有報告發表,但據武漢大學張昌平教授惠賜其所拍的照片,可見兩個出戟明顯分鑄,且根部被腹部包絡疊壓(圖 33),說明出戟先鑄,和弗利爾/波士頓一對出戟卣及上博出戟卣一致。而圈足四邊中部的 n 形缺口,則與盤龍城李家嘴二號墓出土的無耳簋圈足底沿缺口相同,應不是偶然的雷同。而如果器壁較薄的話,扉棱應屬渾鑄

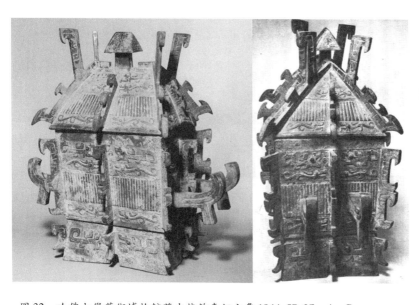

圖 32 哈佛大學藝術博物館藏出戟飾青銅方彝 1944.57.37. A – B
（左引自 *Western Zhou Bronzes from the Arthur M. Sackler Collections*, p. 246；右引自《美帝國主義劫掠的我國殷周銅器集錄》912 頁,A643.2）

成形。

和這件方彝相近的青銅器是2012年寶雞石鼓山三號墓三號龕出土的一件戶方彝M3∶24（圖34）[60]，器體截面作長方形，有廡殿式屋頂蓋。腹侈口方唇，寬平沿內收；腹壁斜直，平底，高圈足。四壁裝飾和紋飾相同，侈口弧收部分素面，其下爲一窄夔紋帶，紋帶中間飾圓雕獸頭，頸光素，平直外伸，雙耳橫展、掌形雙角高聳，掌面有乳丁突起（圖35左），以外伸圓雕獸首爲對稱，兩側各有一夔紋，相向而置，四角均有一高扉棱，頂端向外突出。其下是寬獸面紋帶，以垂直的板狀高扉棱爲鼻，飾一大散列獸面紋，四角扉棱和四壁扉棱形狀一致，頂端和中腰皆有外伸的牙。高

圖33　哈佛大學藝術博物館藏出戟飾青銅方彝出戟的先鑄痕跡（據張昌平教授惠贈拍攝剪裁）

圈足上部飾一週夔紋帶，較上腹夔紋寬，故圈足夔紋較肥大。四壁中間有垂直的高扉棱，兩夔紋以之爲對稱相向而置，相同形狀的扉棱置於四角，扉棱底端向外延展。圈足底向外弧撇，底沿四邊中間有n形缺口，位置在夔紋帶中間扉棱之下。

蓋的四脊爲長條形扉棱，其上均高聳一板狀勾，厚度較扉棱薄。橫脊也爲條狀扉棱，中間有缺，一長方形截面立柱置於其間，柱頭有廡殿式屋頂形鈕，前後面飾倒置的獸面紋，兩側面飾三角夔紋。蓋前後面、左右面紋飾相同。前、後面頂端飾一窄夔紋帶，兩組夔紋相向而列；其下飾寬獸面紋，一大幅散列獸面紋以高扉棱爲鼻而倒置展開，扉棱形狀與腹部獸面紋及其四角的一致。左右兩側面頂端飾三角夔紋，其下也是和前後面相同的倒置散列獸面紋。四脊聳立的板型勾高及鈕下面，蓋四面的倒置獸面紋向著蓋鈕。所有的紋帶均以細密的雲雷紋襯底，而扉棱兩側面平整，上以T、I、L、J陰綫勾勒。蓋頂內壁和腹底面均有一字銘文"戶"（圖34上）。通高637、口徑354×235毫米，重35.35公斤。發掘報告將所出器墓年代推定爲西周早期，也可能上溯到商末，定這件戶方彝年代在商末

周初。辛怡華等進而推測墓主屬於戶族[61]，屬羌戎族，與殷遺民關係友好[62]。李學勤結合西安附近曾出土過戶器，聯繫到陝西鄠縣的扈，而同墓所出中臣鼎銘文表明來自王室，體現了墓主和周王室關係密切[63]。

戶方彞的鑄造工藝尚未見有研究發表，業已公佈的考古材料，發現口沿下四長出的獸首附飾根部有一疤痕（圖 35 右），結合上述諸器，不難辨認其為自銷銷釘頭。說明獸頭先鑄，與腹部的鑄接方法和寶雞紙坊頭四耳簋完全一致。而圈足底沿的 n 形缺口與哈佛藏出戟方彞全同，可與盤龍城李家嘴青銅簋 PLZM2:2（見圖 1）相關聯。

對比這兩件方

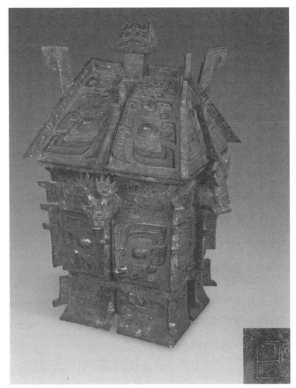

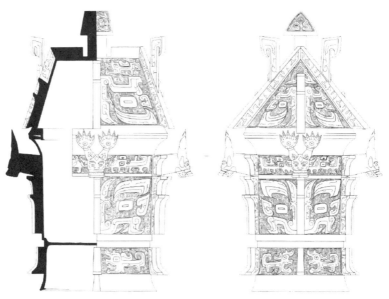

圖 34 寶雞石鼓山三號墓出土戶方彞 M3:24（引自《文物》2013 年 2 期封二、38—39 頁）

 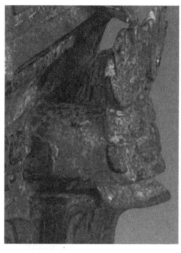

圖35　戶方彝M3:24獸面拓片（左：引自《文物》2013年第2期39頁）及其自銷

彝，共同點是明顯的，包括：相同的造型，長方形截面，廡殿式蓋及蓋紐、紐前後面飾倒置獸面紋，高圈足，四角和四壁的高扉棱等，顯著的共同特徵是蓋四脊高聳的板狀勾和圈足底沿每邊中間的n形缺口。在大同面貌下，差別也是明顯的，包括腹壁和蓋面的紋飾結構不同，哈佛方彝腹壁直，蓋面和腹壁紋飾採用四層結構，主紋是直棱紋，夔紋爲輔，而戶方彝腹壁口沿出外侈，腹、蓋紋飾採用兩層結構，主紋是散列獸面紋，且在腹壁正置，蓋面倒裝；聳勾的高度也不同，哈佛方彝高與蓋紐相若，或可倒置當足，但戶方彝的則矮於蓋紐，不能倒置使用。顯著的差別是扉棱結構不同，戶方彝的扉棱是直條形，在端頭出牙；腹部兩層紋飾，四角的扉棱相應分爲兩段；而哈佛方彝的扉棱是勾形，腹部四角和四壁扉棱形狀一致，若由圈足勾牙扉棱兩組組成。最大的差別在於，戶方彝上腹四面中置一外伸的圓雕牛首且有銘文，而哈佛方彝的下腹兩側各出一對戟，無銘。

從鑄造工藝看，雖然二器均未有工藝分析報告發表，但圖像資料表現出戶方彝的四個圓雕獸首飾是先鑄，並通過自銷結構與腹部鑄接結合的，而哈佛方彝的出戟也是先鑄爲腹部鑄接的，從圖像看沒有採用自銷結構，但是否有其他結構，有待考察。

綜合器形、風格和工藝，可以認爲哈佛方彝早於戶方彝，後者可以認爲是對前者的模仿和改製。前者鑄造於殷墟晚期，後者當鑄造於西周早期。甚至分別出自師徒兩代或三代之手亦未可知。

四件出戟卣和兩件相關的方彝的特點可羅列如下：

青銅工藝與青銅器風格、年代和產地

	弗利爾／波士頓卣	上博卣	奈良卣	哈佛方彝	戶方彝
蓋扉棱	四板條狀扉棱出突牙。渾鑄	四條狀扉棱，上出二牙，應渾鑄	四雲形扉棱，雲頭飾四獸面紋。無鑄造痕跡	四脊和橫脊均有條狀勾牙扉棱，四脊扉棱各上聳一板勾，高度與蓋紐相若。渾鑄	四脊和橫脊均有條狀扉棱，四脊扉棱各上聳一板勾，高度矮於蓋紐。渾鑄
蓋面紋飾	直棱紋＋長尾鳳鳥紋	直棱紋＋直棱紋＋鳳鳥紋	夔紋＋直棱紋＋夔紋	夔紋＋夔紋＋直棱紋＋夔紋	夔紋＋倒置獸面紋
蓋紐	瓜棱紐	瓜棱紐	瓜棱紐	廡殿頂形紐，飾倒置獸面紋和三角紋	廡殿頂形紐，飾倒置獸面紋和三角紋
蓋側壁	長尾鳳鳥紋帶＋兩耳＋二扉棱	鳳鳥紋＋二挑檐＋二扉棱	夔紋＋耳	無	無
蓋附飾	前後面各橫伸一圓雕牛頭，長頸，側有陰綫勾勒雲紋	正面前後大挑檐	蓋側前後面中間橫伸耳，前端折面均飾浮雕獸面		
提梁	帶狀，轉角飾圓雕牛頭。兩端獸頭有一對掌形角	帶狀。兩端獸頭有一對掌形角	帶狀，轉角飾高浮雕獸頭。兩端獸頭有一對掌形角		
腹部附飾	肩部向上斜直出戟，前臂向上彎翹，端頭飾浮雕牛首。戟兩側面隨形兩道凹槽。四出戟中空，先鑄，自銷	肩部向上斜直出戟，前臂向上彎翹，端頭光素。戟兩側面隨形兩道凹槽。四出戟中空，先鑄	肩部向下斜出戟，弧彎上翹，端頭折面，飾兩獸面紋。戟兩側細陰綫勾雲紋。四出戟實，不見分鑄痕跡	兩側面自直棱紋帶下攔橫出一對戟，前臂上彎，端頭光素，側面有兩道隨形凹槽，中空，先鑄	上腹紋帶中間有橫伸的圓雕獸首，先鑄，自銷結構
腹部紋帶	長尾鳳鳥紋＋直棱紋＋鳳鳥紋	鳳鳥紋＋直棱紋＋鳳鳥紋	夔紋＋直棱紋＋鳳鳥紋	夔紋＋夔紋＋直棱紋＋夔紋	夔紋＋散列獸面紋

續上表

	弗利爾/波士頓卣	上博卣	奈良卣	哈佛方彝	戶方彝
腹部扉棱	四條高寬扉棱，頂端出突牙，兩側有陰綫勾勒	四條狀寬高扉棱。有突牙。兩側陰綫 T、L、I 勾勒	四條狀寬高扉棱。提梁下扉棱上二突起，上飾浮雕獸面紋；相對一側頸部也有短扉棱，也有突起，上飾淺浮雕獸面紋，兩側陰勾雲紋	四角和四壁中間均有垂直的板條狀勾牙扉棱，其上出突牙，兩側有陰綫勾勒。扉棱渾鑄	四角和四壁中間均有垂直的板條狀扉棱，其上出突牙，兩側有陰綫勾勒。扉棱渾鑄
圈足紋帶	長尾鳳鳥紋帶，四寬扉棱，下端出牙	鳳鳥紋帶。四短扉棱，下端出牙	夔紋帶。四扉棱L形，寬，前端飾浮雕獸面紋	夔紋。四角和四壁中間有板狀勾牙扉棱，下端出突牙。底沿有n形缺口	夔紋。四角和四壁中間有板狀扉棱，下端出突牙。底沿有n形缺口
銘文	無	無	器、蓋同銘，均十二字"婦闟乍（作）文姐日癸隣彝析子孫"	無	一字"戶"
鑄作時代	商晚期	商末	?	商末，或介於弗利爾與上博出戟卣之間	西周初

出戟飾青銅器很少，僅在商晚期和商末鑄造以上數件。

三、扉棱分鑄和分鑄自銷的技術淵源

分鑄是泥範塊範法鑄造青銅器向大型化和複雜化發展過程中的技術發明，現有資料表明始於二里崗時期。

1. "鑄鉚式"與"捆綁式"鑄接結構

湖北黃陂盤龍城遺址發現有四件分鑄青銅器，均出自李家嘴一號墓，分別是斝LZM1：

12 和 LZM1∶13、壺 LZM1∶9 和 簋 LZM1∶5。考古發掘報告將其歸爲盤龍城五期[64]，朱鳳瀚認爲其年代應屬於二里崗上層二期第一階段[65]。

斝 LZM1∶13 的鋬屬於補鑄，係鑄鉚接式後鑄，體現了鑄接源於補鑄（圖36左）；斝 LZM1∶12 鋬的後鑄明確設計在前，可能採用的是榫接式後鑄（圖36右），但雙耳簋 LZM1∶5 後鑄的雙耳爲鑄鉚接式（圖37），壺 LZM1∶9 的後鑄體現在鏈節切口的鑄封，也反映了補鑄是鑄接的技術淵源，所以初期的分鑄基本上都是後鑄。從工藝的發展，可將其排列出如下序列：

圖 36　盤龍城李家嘴墓出土青銅斝 LZM1∶13（左）和斝 LZM1∶12（右）

圖 37　盤龍城李家嘴墓青銅器後鑄鋬的鑄鉚（左：斝 LZM1∶12；右：簋 LZM1∶5）

斝 LZM1∶13→斝 LZM1∶12→雙耳簋 LZM1∶5 + 壺 LZM1∶9[66]。

盤龍城出土的分鑄青銅器表明，鑄接技術或發明於二里崗上下層之交。華覺明等比較了盤龍城李家嘴一號墓的後鑄雙耳簋和二號墓的無耳簋，指出分鑄法就是在其間發生的；在研究殷墟婦好墓青銅器群的鑄造工藝後指出：它們"之所以能得到高度複雜的器形，關

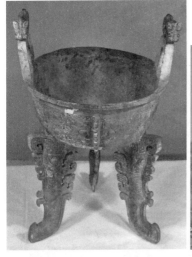
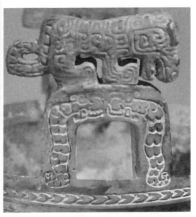
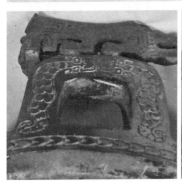
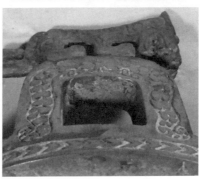

圖38　新淦大洋洲扁足鼎XD:17及其耳頂虎附飾、附飾與鼎耳聯繫

鍵是使用了分鑄法"[67]。

分鑄工藝中首先出現的後鑄，可能採用了榫接，在先鑄的鑄件上鑄出接榫，再於鑄件上組合鑄型，型腔中包含接榫，後鑄附件，盤龍城李家嘴斝LZM1:12可能如此。具體細節尚需進一步研究。但同墓所出簋LZM1:5雙耳鑄鉚接式後鑄，與斝LZM1:13斝採用同樣方式補鑄的工藝思路一致：強化後鑄件與主體的聯繫。發展到殷墟時期，婦好墓青銅器附件的後鑄與先鑄並行，但後鑄的實例中，祇有兩例是鑄鉚接式，其餘都是榫接式[68]，而兩例鑄鉚式還被認爲屬於南方工匠的作品[69]。

在江西新淦大洋洲青銅器羣中，後鑄於鼎耳頂端的虎、鹿、鳥附飾，普遍採用鑄鉚接式，即在器耳鼎預鑄工藝孔，工藝孔下的泥芯被掏去一部分形成鉚頭的型腔，然後組合附飾鑄型，澆注的青銅通過工藝孔注入鉚頭型腔，凝固後鉚頭和附飾夾

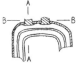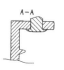

圖39　新淦大洋洲青銅方鼎 XD:8 耳頂虎附飾、附飾與鼎耳聯繫

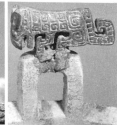

圖40　新淦大洋洲青銅鼎 XD:15 及其耳頂虎附飾、附飾與鼎耳聯繫

持鼎耳頂面，形成牢固連接。如扁足鼎 XD：17（圖38）和大方鼎 XD：8（圖39）均是如此[70]。

大洋洲扁足鼎 XD：15 較之 XD：17，還在耳頂的前後面分別設有兩道工藝槽，青銅注入後從耳拱下上漫，充滿工藝槽，形成了對鼎耳的"捆綁"結構（圖40）。而扁足鼎 XD：18，耳頂側面沒有開設工藝槽，青銅直接從拱下漫上對鼎耳包覆"捆綁"（圖41），R. Bagley 指出這種後鑄虎飾的特別，是南方的青銅器的特色[71]，雖然他沒有指出後鑄的具體工藝。所以，這些工藝現象在安陽殷墟尚未發現自不足爲怪。

2. 扉棱分鑄

二里崗晚期青銅器開始出現寬大的扉棱，但盤龍城青銅器中僅出現窄而矮的獸面鼻，尚未出現寬扉棱。雖然大扉棱演進的過程還不清楚，但二里崗晚期確已出現，鄭州人民公園墓葬出土的青銅尊，肩部和腹部紋帶各飾有三條勾牙形寬扉棱（C7：豫0890）[72]。初期的扉棱大多與器渾鑄成形，也有部分器物採用分鑄。對於小件的裝飾先鑄易行，大概是這樣發明了先鑄工藝。

目前所知扉棱分鑄最早的實例是陝西岐山賀家村出土的一件鳳鳥斝（圖42 上左）[73]，中腹和下腹獸面紋帶上均有勾牙形扉棱（圖42 上右），三道作獸面的鼻，位於兩足之間，兩道連同鋬作爲紋飾組分界，位於足上方。器腹內壁的信息清楚地揭示出，鋬以鑄鉚接式後鑄於器腹，兩圓形鉚頭上飾有渦紋。與三足間扉棱相應的內壁，有長條形凸起（圖42 中左），是爲鑄接扉棱的特殊結構設計，扉棱先鑄（圖42 中右）。柱頭的鳳鳥鑄接痕跡清楚（圖42 下），後鑄於柱頭[74]。

很明顯，賀家村鳳鳥斝鋬的後鑄與盤龍城簋 LZM1:5 雙耳的後鑄工藝手法如出一轍，但進行了美化處理，鉚頭增加了渦紋，表現出二者具有緊密聯繫。林澐認爲此斝和同出的甗屬於二里崗向殷墟早期過渡的形式[75]，筆者推定其年代爲中商早期或早商與中商之交[76]。對於何家村鳳鳥斝，Robert W. Bagley 也指出其造型具有典型的商代南方青銅器風格特徵，應是從南方輸入的器物。[77]

需要強調的是，賀家村鳳鳥斝扉棱的分鑄是迄今所知最早的先鑄實例，爲略晚的斝所沿用。

和岐山賀家村鳳鳥斝造型接近、工藝一

圖42　岐山賀家村鳳鳥斝及鋬、扉棱和鳳鳥的分鑄

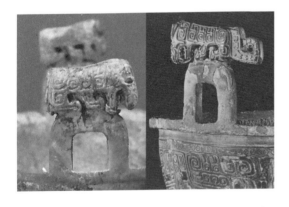

圖41　贛江流域商代青銅扁足鼎耳頂虎飾的鑄接結構（左：大洋洲 XD:18，右：引自 *The Great Bronze Age of China*, p. 142）

致的是弗利爾藝術館收藏的一件鳳鳥斝（07.37，圖43左）[78]，腹內壁兩個表面飾渦紋的鉚頭（圖43右）表明鋬後鑄於腹部，鳳鳥底面有明顯的分鑄痕跡（圖44左），X光片表現出柱頭的蘑菇形凸榫插入中空的鳥腹（圖44左），說明鳳鳥後鑄[79]。腹內壁的凸棱表明扉棱先鑄，產地也被認爲屬於南方[80]。雖然造型和紋飾小有差別，所有的工藝手法與賀家村斝完全一致，如出一個工匠或同門兩代工匠之手。

弗利爾藝術館藏青銅器中，有一件帶蓋小口壺（49.5，圖45左）蓋隆鼓，以子扣與腹部結合。蓋中央有蘑菇形鈕，三道勾形扉棱將蓋上紋飾分爲三組，其間各置一獸面紋。壺腹幾乎滿佈紋飾，頸部寬獸面紋帶由三組獸面紋組成，勾牙形條狀扉棱是獸面的鼻和對稱。肩部有寬紋帶，由六組細綫夔紋組成，上、下以圓圈紋鑲邊。下腹飾細綫勾連雷紋和變形T紋，圈足飾一週勾連雷紋[81]。其年代被認爲屬商代晚期[82]。

圖43　弗利爾鳳鳥斝（07.37）及其腹內信息（引自 *The Freer Chinese Bronze*, Vol. I, p. 127, 129, pl. 21, fig. 15）

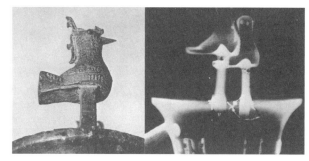

圖44　弗利爾鳳鳥斝（07.37）鳳鳥後鑄結構（引自 *The Freer Chinese Bronze*, Vol. II, p. 163, fig. 211–212）

弗利爾藏這件壺，器內壁有清晰的痕跡表明扉棱是分鑄的，蓋內的痕跡更爲直觀（圖45右），可斷爲先鑄[83]。

在具有南方風格的商代青銅器中，江西新淦大洋洲青銅器群寬而透空的扉棱分鑄是一重要特徵。經初步調查，虎飾扁足圓鼎XD:15、XD:15、XD:17、XD:14、XD:16和XD:18，虎飾方鼎XD:12、XD:11和XD:10[84]的扉棱是先鑄成形，再爲鼎體鑄接的（圖46），

圖45 弗利爾壺（49.5，左）及其蓋內扉棱先鑄痕跡（右）（引自 The Freer Chinese Bronze, Vol. 1, pl. 4, fig. 6）

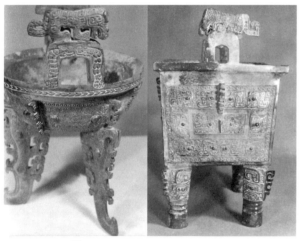

圖46 新淦大洋洲扉棱先鑄的青銅鼎（左上：圓鼎XD：14，右上、下：方鼎 XD:11 及其扉棱先鑄示意圖）

筆者曾經特別指出這一獨特的技術現象[85]。這一現象雖在新淦大洋洲青銅器羣中並非個案，但在整個商周青銅器中，卻屬鳳毛麟角。在迄今對商代青銅器的調查中，如安陽殷墟出土青銅器、如賽克勒的收藏等，均未有報導。雖然有未予關注的疏漏，這一技術現象的特殊性應是十分明確的。

可見，先鑄扉棱可以被認爲是商代南方風格青銅器的一個特點，發生於二里崗文化晚期或略晚[86]，在很小範圍內使用，在安陽殷墟青銅器中未曾發現。

扉棱的先鑄實例很少，目前所知僅以上諸例。最早實例是岐山賀家村出土的南方輸入的鳳鳥斝，略晚的是弗利爾藝術館藏鳳鳥斝，較爲集中的是新淦大洋洲青銅器羣中的若干件，弗利爾藏壺年代或可較大洋洲器物年代爲早，屬於中商晚期或中商向殷墟的過渡階段，弗利爾藝術館藏四耳簋是較晚的作品，和《博古圖》著錄者同時，而石鼓山新出四耳簋腹部扉棱先鑄的可能性很大，至於一對四出戟卣，腹部扉棱分鑄的可能性也有，可以認爲是在晚商的餘緒，此後這一工藝似乎失傳不存，它們都應出自南方工

匠或南方工匠徒子徒孫之手。

3. "自銷"鑄接結構

對於後鑄附飾，鑄鉚式和捆綁式鑄接無疑強化了附件和主體的聯繫，但這些技術可能掌握在極少數人手中，迄今發現的青銅器，採用此一結構的器物稀見。

先鑄較後鑄出現得晚，現有的材料都以南方為早，且先鑄扉棱，這一現象未見於安陽殷墟青銅器。迄今所知殷墟青銅器先鑄的實例以殷墟婦好墓的出土的罍和爵的柱帽為早，且為數不少。婦好墓出土圓罍 M5：781、M5：857、M5：861 和爵 M5：651、M5：654 等的柱帽屬於先鑄[87]，西北岡 M1400 出土的青銅罍 R1115 的柱帽也是先鑄的[88]。從這些實例或可歸納出早期的先鑄都是附飾，受力的功能性的附件，如鋬和足，包括多數附飾則是後鑄的[89]。

何時在殷墟鑄銅作坊開始先鑄受力的部件目前還不清楚，但從安陽孝民屯鑄銅遺址出土的出戟範和牛首飾簋耳範，可以推知殷墟晚期鑄造的有些器物已經如此。而紙坊頭牛首飾四耳簋、弗利爾／波士頓出戟卣即是其作品，而且採用了自銷結構加強分鑄部件和主體的聯繫。

分鑄的自銷結構和"鑄鉚"一樣，都是為了強化與主體的連接，後者應是前者的淵源。鑄鉚式鑄接從首先出現在盤龍城李家嘴一號墓青銅罍之後，即有同墓雙耳簋的鑄作，經鳳鳥罍承繼，傳到安陽殷墟鑄造方罍和盂等器物，目前所見祇十五件器物，跨度長達兩百年左右，說明掌握鑄鉚結構的工匠不多，很大可能是世代單傳的秘技[90]。後來在鑄作四耳簋時，後鑄的鑄鉚式結構轉化為先鑄的"自銷"結構，纔有了紙坊頭和弗利爾的牛首飾四耳簋，而後者的扉棱先鑄具有鮮明的商代南方器物工藝特徵。

自銷結構分鑄的器物也不多，除上述三器和戶方彝的圓雕獸頭外，還

圖47 陝西隴縣韋家莊的雙耳方座簋（引自《中國青銅器全集》6，127）

圖48 聖路易斯藝術博物館藏雙耳方座簋及其雙耳分鑄與自銷結構（引自 Ancient Chinese Bronzes in The Saint Louis Art Museum, pp. 132, 171–172）

有寶雞博物館藏出土於陝西隴縣韋家莊的雙耳方座簋（2015.102.46，圖47）[91]，而故宮博物院收藏的雙耳獸面紋壺[92]，陝西扶風任家村出土的梁其壺[93]，雙耳似乎有自銷結構的痕跡，有待研究予以確認。美國聖路易斯藝術博物館（The Saint Louis Art Museum）收藏的一件東周早期雙耳方座簋（223.1950，圖48上左），圈足有一周規則分佈的墊片（圖48上右）。雙耳後鑄，也有銷釘孔（圖48中），經CT掃描分析，是焊接金屬包絡深入耳的榫頭並充滿銷釘孔的（圖48下）[94]，可以認爲是西周時期先鑄具自銷結構附件在春秋時期向焊接工藝的承轉。這一工藝的源流尚有一些缺環，有待新的研究和發現予以彌補或重新構建。

四、牛首飾四耳簋與出戟飾青銅器等的鑄地問題

關於青銅器鑄地是個十分複雜的問題。早在1945年，陳夢家在討論青銅器風格時指出："我們還缺乏充分的證據足以證明晚商和早周的青銅器在形制和紋飾上的不同是由於它們分別由商人和周人這兩個不同氏族的工匠製作的。"[95]張懋鎔也指出："沒有證據證明一個鑄銅作坊祇能生產一種風格的青銅器，因爲安陽殷墟出土的青銅器成千上萬，也並非一個風格，其中既有商王室及其貴族的青銅器，也包含有其它方國的青銅器，也可能就有來自寶雞地區的國族的青銅器。"[96]

根據對扉棱分鑄和分鑄的鑄鉚—捆綁—自銷工藝的爬梳，牛首飾四耳簋的鑄造技術和

商代南方風格青銅器具有更密切的關係，和弗利爾四耳簋同出的一對出戟卣和出戟方彝，出戟的自銷結構、蓋的壁厚一致等特點，既反映了和紙坊頭簋的關係，也表明了和南方風格青銅器的密切聯繫，所以，寶雞戴家灣、石鼓山以及紙坊頭青銅器中的一些特殊器物，無論是風格上還是技術上均具有密切關係，共同的指向是商代南方風格器物。這幾件器物風格獨特而華麗，鑄造精良，但都沒有銘文，也符合南方類型青銅器的特點。

在類型或圖像分析中還存在一個問題，即怎樣的局部可以代表器物的文化特徵和屬性。路國權在分析戴家灣這組青銅器和孝民屯作坊出土的相關泥範時，對於華冠鳳鳥給予特別關注，認為寶雞地區"不具備產生這種鳳鳥卣的傳統"，而殷墟郭家莊出土的兩件方尊M160:128、152肩部牛首上著五齒冠，同墓所出卣M160:172形制和紋飾與弗利爾藏鳳鳥卣十分接近；加之孝民屯泥範，認為"在殷墟則有這種傳統"[97]。仔細對比卣M160:172[98]和弗利爾30.26，差異比較明顯，如提梁轉折出圓雕獸首的有無、提梁端頭獸的造型不同特別是有無掌形角的差別，蓋側圓雕獸頭耳的有無、腹部出戟的有無、腹部鳳鳥紋掌形冠的有無、圈足扉棱的不同，等等，即使M160兩件尊肩部圓雕獸首具有掌形角、孝民屯出土了相應的範，也不一定可以說殷墟形成了這樣的傳統。當然，明顯的事實是殷墟具有相關的諸多因素，而這些因素的形制和內涵尚且模糊。

對此問題任雪麗和張懋鎔各有不同的取向。任氏指出："戴家灣一地就出土了尖刺乳丁紋盆式簋十一件，這種形制的銅簋確實帶有濃郁的地方特色，而這種紋飾殷墟罕見。"[99]近年寶雞石鼓山一號墓出土的無耳簋M1:4、三號墓出土雙耳簋M3:10，中腹飾以菱格紋為底紋長乳丁紋帶，祇是前者乳丁略短[100]，與清熱河行宮舊藏的乳釘紋簋接近[101]。長乳丁紋或可認為是寶雞青銅器的一個特色。

張懋鎔認為方座簋起源於寶雞地區[102]，進而又指出方座簋很可能是從戴家灣產生，而後在寶雞地區流佈，然後再推向東方[103]。對於安陽孝民鑄銅遺址出土的方座範，張氏的解釋是"所反映的銅器是受到寶雞地區鑄造的銅器的影響"[104]。但寶雞地區如何影響安陽殷墟，張氏沒有討論。

這些問題既涉及到周滅商前的青銅工業水準，也涉及到商周青銅器的生產性質。羅森指出，端方第二套銅器中，有些可能是在河南鑄造的，但那些有特色的青銅器，如帶牛頭裝飾的四耳簋、鳳紋出戟卣等，不具有安陽青銅器的特點，它們是西周早期的工匠借鑒了商代南方銅器的藝術風格所造[105]。後來在殷墟孝民屯鑄銅遺址中出土了牛頭飾範和出戟範，尚未見羅森給出解釋，但牛頭飾簋耳和出戟的器物的確未見出於殷墟。

和很多商周大型和較大型墓葬一樣，寶雞戴家灣、紙坊頭和石鼓山墓地也出土了多組不同的青銅器。但迄今學術界對於古代青銅器的功能和隨墓主埋葬的形式和過程所知還比較有限。林澐分析岐山賀家村 M1 這座被盜的墓，指出出土的青銅斝和瓿顯屬二里崗向殷墟早期過渡的形式，而簋和卣則是殷墟晚期的形式。瓿、簋、卣上又有三種不同的商人氏號，當然應該理解爲戰勝者分配到的戰利品[106]。

路國權認爲幾件傳出戴家灣的器物鑄造於殷墟，"周初從殷墟流入寶雞"，是"班賜宗彝，分殷之器物"的結果，戴家灣銅器的主人應是佐武王伐商的西土部族。在解釋爲何這類銅器不出土於殷墟時，路氏認爲"很可能是因爲年代接近商末，銅器鑄好之後未及普遍用於隨葬商即滅亡"[107]。問題是武王爲何恰恰將這一組銅器分與戴家灣的部族。這組青銅器無論造型還是鑄造均稱精品，而事實上，商晚期如此精品的青銅器都爲數不多，並不流行，不可能普遍用於隨葬，流行的是大路貨的"安陽造"，是故路氏對安陽未發現那類青銅器的解釋似不能自洽。黃銘崇也研究分器現象，對如寶雞竹園溝 M13 至少隨葬有五組青銅器，認爲"墓中的器物原本多爲商貴族族氏爲親屬製作的祭器，這些器物在戰事結束，周方軍隊洗劫安陽後可能被局部集中起來，再依據軍功分配給周人，所以同一商人族氏的器物，有相對集中的狀況"[108]。但黃氏並沒有指出哪些是分器哪些是自作器，若西周早期這類現象可以此解釋，殷墟婦好墓隨葬多組青銅器又該如何？

作者也長期困惑早期青銅器的生產方式和產地問題，和青銅器出土於廣大土地相比，所發現的鑄銅作坊十分有限，僅局限於幾個都城。即以殷墟而論，安陽多個鑄銅作坊有怎樣的分工、所屬和聯繫？安陽的鑄銅作坊到底鑄造了怎樣的青銅器？器物的不同風格取決於不同氏族還是時尚變化，抑或二者共同作用？是技術竅訣或突破興起了新風格還是對新風格的追求推動了技術創新？這些問題需要漫長而精細的探索，既需要對已有資料深入的多角度研究，也期待新的更精細的考古發掘。但商周時期氏族林立，而青銅禮器的鑄造是一項高度複雜、具有高超工藝技術的工業，絕大多數方國和部族是不可能有能力鑄造青銅禮器的，而且王室也不會允許，也就是說青銅器生產具有很高的壟斷性[109]。那麼，不同風格的青銅器又是怎樣在有限的作坊中生產出來的？

如果說安陽時期青銅器生產被王室或國家壟斷說法可以成立，那麼各氏族的青銅器即是在王室作坊生產的，具有地方風格或其他特殊風格的器物應是向王室作坊定製的。這些青銅器既可由工匠依時製作，也可由定製者提出要求以反映特殊部族的歷史記憶，或者標新立異。當然不同訓練的工匠會有不同的工藝手段、技巧或絕技，牛首飾四耳簋與出戟飾

卣和方彝或體現了定製者或製作者的意志，而工匠則是受到南方青銅技術系統所訓練或影響的，自有絕技，器物也不鑄銘文。或者王室不慣用這些"番匠"，看不上他們"非正統"的作品，以致這類器物不出自殷墟，這些"番匠"專作"外活"，留下了寶雞這一系列珍品。

周人崛起於西岐，其滅商之前的青銅工業，從現有資料看尚比較原始，沒有足夠證據說明他們有能力鑄造比較精美的青銅禮器。這當然和考古發掘的偶然性有關，但也可能反映了當時青銅工業的格局。周滅殷商而建都灃鎬，劫掠了殷王室府庫，毀卻殷人宗廟，甚至發掘其陵寢，將包括青銅器的財富賞賜親族功臣，遷能工巧匠於宗周和成周另建鑄造工場，青銅器鑄造經戰事的短暫中輟而迅即恢復。各貴族和氏族繼續在周王室的鑄造作坊製作或定製青銅器，早先受過南方青銅技術訓練的工匠還在，按照定製者的要求或時尚改制"舊時樣"，生產了清宮舊藏的牛首飾雙耳方座簋和戶方彝，並按照要求於後者鑄銘。所以早期的一些造型還多有保留，戶方彝圈足底沿的四個缺口承自哈佛方彝，其遠祖是盤龍城李家嘴二號墓的無耳簋。至於玫茵堂藏牛首飾雙耳簋，或可早到殷墟晚期而鑄於安陽，也有可能鑄於周王室作坊。而奈良出戟卣較爲怪異，若是眞品，應在西周作坊生產。

附識：本文中關於四耳簋的討論是應中央研究院歷史語言研究所陳昭容教授之邀勉力而作，陳教授還提供了多種資料予以鼓勵。寫作過程蒙上海博物館周亞先生、陝西師範大學張懋鎔教授慷慨提供資料，解疑答惑，南京博物院田建花博士、學生丁堯和譚鑫剛先生在資料和繪圖方面給予了慷慨幫助。玫茵堂圖錄是中央美術學院李軍教授在巴黎購贈的，哈佛大學藝術博物館所藏出戟方彝的局部照片是武漢大學張昌平教授拍攝贈與的，他們的饋贈尤爲珍貴。稍後廣州美術學院李清泉教授邀爲《藝術史研究》獻拙，而本人的一點藝術史知識受惠於兩位李教授多多，且《藝術史研究》是本人仰慕的藝術史高臺。四耳簋稿既有言猶未盡之處，而四耳簋和出戟飾器有緊密聯繫和技術淵源，遂增加資料，勉力爲文。寫作中多次請教周亞教授，他總是耐心解答，並提示奈良博物館收藏的卣和端方的著錄。奈良卣本人曾於 2011 年夏在奈良國立博物館的展室看過，當時即有諸多不解之處。蒙館方慨允拍照，今將其檢出，請教了北京大學朱鳳瀚教授和中研院史語所內田純子博士。朱先生在旅途收到郵件後，打電話示知他的記憶以及對周早期青銅器的看法；內田博士耐心地回復了筆者的問題，並慨允引述；日本飛鳥資料館的丹羽崇史先生也幫助查閱奈良卣的資料；中國社會科學院考古研究所岳占偉副研究員和劉煜博士慷慨提供了安陽孝民

屯出土的泥範材料，美國密執安大學蒂伯恩分校（University of Michigan-Dearborn）藝術史教授艾素珊博士（Susan N. Erickson）耐心地修改潤色了英文摘要，均令人感動。筆者受惠前輩和諸友多多，但學識所限，不揣簡陋獻拙以報諸位的關懷、支持和隆情高誼，並就教於方家。

又：在初稿完成後，由陝西省考古研究院、寶雞市文物旅游局和上海博物館舉辦的寶雞石鼓山西周貴族墓地出土青銅器展覽在上海博物館舉行，在本文校對樣稿過程中，展覽圖錄《周野鹿鳴：寶雞石鼓山西周貴族墓出土青銅器》已由上海書畫出版社出版（2014年），上海博物館周亞教授立即賜寄了圖錄，四號墓出土的四耳簋 M4:208 的圖像與說明見於圖錄 98—101 頁，圖錄中有王占奎、丁岩《石鼓山商周墓地四號墓初識》（13—20頁），推斷墓年代爲西周初年（17 頁），墓主與三號墓墓主有可能爲夫妻關係（19 頁）。因本文已經排定，這些重要資料和研究不便插入正文注中，特此說明。

注釋：

[1] 嚴志斌《商代青銅器銘文研究》，頁 128—136，上海古籍出版社，2013 年。

[2] 要者如 a. 郭沫若《兩周金文辭大系圖錄考釋》，北京，科學出版社，1958 年；b. 容庚：《商周彝器通考》（容庚學術著作全集）；c. 容庚、張維持《殷周青銅器通論》（容庚學術著作全集），北京，中華書局，2012 年；d. 故宫博物院編《唐蘭先生金文論集》，北京，紫禁城出版社，1995 年；e. 陳夢家《西周銅器斷代》（陳夢家著作集），中華書局，2004 年；f. 張長壽、陳公柔、王世民《西周青銅器分期斷代研究》（夏商周斷代工程報告集），北京，文物出版社，1999 年；g. 朱鳳瀚《中國青銅器綜論》，上海古籍出版社，2009 年。

[3] 湖北省文物考古研究所《盤龍城——1963 年—1964 年考古發掘報告》，頁 174—175、444，文物出版社，2001 年。

[4] 同注［1］，頁 15。

[5] 同注［3］，頁 174—175、444。

[6] 同注［2］g，頁 918。

[7] 同注［1］，頁 15。

[8] 同注［3］，頁 283、286。

[9] 同注［2］g，頁 928。

[10] 同注［3］，頁 199、174—175、283、286。

[11] Robert Bagley, "Erligang Bronzes and the Discovery of the Erligang Culture", in Kyle Steinke, and

Dora C. Y. Ching ed., *Art and Archaeology of the Erligang Civilization*, Princeton: P. Y. and Kinmay W. Tang Center for East Asian Art, Princeton University, 2014, p. 32.

[12] 中國社會科學院考古研究所《殷墟婦好墓》，頁49—50，文物出版社，1980年。

[13] a. 李永迪、岳占偉、劉煜《從孝民屯東南地出土陶範談對殷墟青銅器的幾點新認識》，頁53—54，《考古》2007年3期。b. 岳占偉、岳洪彬、劉煜《殷墟青銅器的鑄型分範技術研究》，見 c 陳建立、劉煜編《商周青銅器的陶範鑄造技術研究》，頁53，文物出版社，2011年。

[14] a. 盧連成、胡智生《寶雞強國墓地》，頁30—33，文物出版社，1988年。b.《中國青銅器全集》6，圖版63—64，文物出版社，1996年。

[15] 蘇榮譽等《寶雞強國墓地青銅器鑄造工藝考察和金屬器物檢測》，見《寶雞強國墓地》，頁548—550，文物出版社，1988年。原文稱"自鎖"結構，今改用"自銷"。

[16] 同注［13］a，頁56、58；同注［13］b，頁59。

[17] John A. Pope, *The Freer Chinese Bronzes*, volume I, catalogue, Washington D. C.: Smithsonian Publication, 1967, p. 286.

[18] Jessica Rawson, *Western Zhou Bronzes from the Arthur M. Sackler Collections*, vol. IIB, Cambridge: Harvard University Press, 1990, p. 695.

[19] 原文如此，同注［17］，pp. 286、368 – 371。成分分析爲化學濕法。此器著錄於《中國青銅器全集》5，圖版55，文物出版社，1996年。

[20] 容庚《商周彝器通考》，頁261，上海人民出版社重排本，2008年。

[21] 劉明科《党玉琨盜掘鬥雞臺（戴家灣）文物的調查報告》，見劉明科《寶雞考古擷萃》，頁48，三秦出版社，2006年。

[22] 同注［17］，pp. 371 – 373。

[23] 石鼓山考古隊《陝西寶雞石鼓山西周墓葬發掘簡報》，頁14、26，《文物》2013年2期。

[24] （宋）王黼《博古圖》卷八，頁二六，乾隆十八（1753）年亦政堂修補板，《金文文獻集成》卷1，頁431，北京，線裝書局，2005年。

[25] *Trésore de la Chine ancienne*, *Bronzes de la collection Meiyingtang*, Musée des arts asiatiques Guimet, 2013, pp. 144 – 145.

[26] 《商周青銅粢盛器特展圖錄》，臺北，國立故宮博物院，1985年，頁395。

[27] 白川靜《白鶴英華》，頁56—57，白鶴美術館，1978年。

[28] 陳佩芬《夏商周青銅器研究——上海博物館藏品》（西周篇），頁69，上海古籍出版社，2004年。

[29] 同注 17, pp. 284–289。關於此器的通高，陳夢家記錄其通高 509 毫米。b 見中國科學院考古研究所編《美帝國主義劫掠的我國殷周銅器集錄》，編號 A591.2，頁 112，科學出版社，1962 年。容庚、張維持根據弗利爾館 1946 年出版的圖錄（*A Descriptive and Illustrative Catalogue of Chinese Bronzes*），記其尺寸爲 508 毫米。同注 [2] b，編號 175，頁 54。

[30] Chen Mengchia, *The Style of Chinese Bronze*（《中國青銅器的形制》），Archives of the Chinese Art Society of America, 1945–1946, no. 1, 張長壽譯，同注 [2] e，頁 532。

[31] 張昌平《中國青銅時代青銅裝飾藝術與生產技術的交互影響》，見《方國的青銅與文化——張昌平自選集》，頁 292—293 注 [30]，上海人民出版社，2012 年。另見注 [13] c，頁 16 注 [3]。

[32] 爲鈕和扉棱渾鑄證據。

[33] 同注 [17], pp. 287–289。圖錄編者在討論蓋鈕泥自帶泥芯撐時用 spacer 表達，欠妥，亦用 chaplet，適宜。

[34] 同注 [13]，頁 53—54；頁 49—80。

[35] 路國權《殷墟孝民屯東南地出土陶範年代的再認識及相關問題》，《考古》2011 年 8 期，頁 69。

[36] 同注 [28] b, A591，頁 112。另見《中國青銅器全集》6，圖版 153，文物出版社，1996 年。

[37] 劉明科調查党玉琨盜掘戴家灣青銅器中有造型相同的兩件出戟卣，分別編號爲 D.28.077 和 D.28M10.084，均指認藏於波士頓美術博物館，前者通高 339、後者通高 355 毫米。同注 [21]，頁 51—53。波士頓美術博物館祇藏有一件出戟卣，從尺寸看波士頓卣應爲後者。陳夢家指出：波士頓"此器（爲）1929 年寶雞縣出土一群青銅器之一"，"党毓坤所得一器，較此及下器（按：即弗利爾藏出戟卣）爲小：高 33.9，口徑 14.3×11.1（厘米）"，同注 [28] b, A591，頁 112。根據陳夢家的說法，通高 339 毫米的出戟卣即党玉琨所盜掘卣（劉明科編號 D.28.077）下落不明。

[38] 同注 [20]，頁 315。任雪麗認爲容庚著錄的鳳鳥紋四出戟卣疑藏於日本白鶴美術館，見 b 任雪麗《寶雞戴家灣商周銅器群的整理與研究》，頁 230，北京，線裝書局，2012 年。其實白鶴美術館未有此藏品。任著中圖版 22.1 和 22.2 可能爲同一件，似弗利爾 30.26，而圖版 22.3 似波士頓 34.66。參注 [2]。

[39] 同注 [14] a，頁 103—106、彩版 12、圖版 46—47。

[40] 同注 [15]，頁 540—543。

[41] 同注 [26]，頁 24—25。

[42] 同注［30］，頁277。蘇榮譽《龍虎尊發微》，《青銅文化研究》（八），頁13—22，合肥，黃山書社，2013年。

[43] 上海博物館編《中國青銅器展覽圖錄》，頁56—57，北京，五洲傳播出版社，2004年。

[44] 同注［27］，頁181。

[45] 拙文寫作中多次請益上海博物館周亞教授諸多問題，是他提示筆者奈良此器以及端方著錄中的一件出戟卣，於此對周教授特誌感謝。

[46] 圖錄稱此器爲鳳凰紋卣，見《奈良國立博物館藏品図版目錄中國古代青銅器篇》，頁32—34、132，奈良國立博物館，2005年。

[47] 奈良國立博物館藏鳳鳥紋出戟卣的局部照片係作者2011年8月1日訪問該館時蒙館方應允自拍，作者於此感謝該館的慷慨。

[48] 關於此器，筆者請教北京大學朱鳳瀚教授，承其旅途電話回復：就記憶所及，銘文似無問題，器身也未見破綻。請教臺灣中央研究院歷史語言研究所內田純子博士，承其郵件回復如下："我離開奈良國立博物館已經八年了，關於奈良國立博物館的鳳凰卣，按照我的記憶嘗試回答：

1. 您是否看到任何分鑄鑄接痕跡？答：沒有。

2. 器內（包括腹內與蓋內）有無任何異常現象？答：沒有。裏面的器壁都平滑，沒有凸出與凹槽，並沒有看到異常東西。

3. 四出戟是否內有泥芯？扉棱是否內有泥芯？答：沒有。

4. 底外有哪些值得注意的跡象？答：我手邊沒有與外底部相關的資料，可是我沒有在底部有墊片的記憶。也沒有方格紋。

5. 腹部十二字銘文兩行排列，何以蓋內銘文三行？答：蓋內在斜傾部分排列銘文，因爲銘文的文字較大，沒有十分的長度。

6. 您是否看到任何墊片痕跡？尤其在銘文附近？答：沒有看到清楚的墊片，銘文附近也沒有看到，有些部位往往看到小小的洞（筆者按：氣孔）。

7. 此器做過X光檢測嗎？答：沒有。我期待將來奈良博買到CT掃描能儀，進行內面構造的分析。

8. 此器是阪本五郎藏品嗎？流傳過程是怎樣的？答：是由阪本先生搜集的，聽說這件卣在1960年代入手。可是他沒有說到何地買到。

[49] 張昌平《中國青銅時代青銅器裝飾藝術與生產技術的交互影響》，見《商周青銅器的陶範鑄造技術研究》，頁16，文物出版社，2011年。

[50] 端方《陶齋吉金錄》（1908年），見劉慶柱等編《金文文獻集成》8，頁274，線裝書局，

2005 年。

[51] a 鄒安《周金文存》卷五（1916 年）著錄兩件婦闈卣銘文，未注明出處，見《金文文獻集成》23，頁 309—310。或引自《陶齋吉金錄》。《殷周金文集成》著錄二婦闈卣銘文（5349、5350），稱著錄於《陶齋吉金錄》和《周金文存》以及其他文獻，稱 5349 藏日本東京書道博物館，當指端方的婦闈卣一。見《殷周金文集成》10，頁 283，中華書局，1990 年，說明頁 75。

[52] 同注 [50] a，頁 305。《西清古鑒》卷十五著錄爲周伯啟卣（《影印摛藻堂四庫全書》，頁 243—427）。

[53] 此方彝在陳夢家著錄中（A643）言屬於哈佛大學福格藝術博物館（Fogg Art Museum，編號 44.57.37），展覽標籤者說明屬哈佛大學賽克勒藝術博物館（Arthur M. Sackler Art Museum）。

[54] 同注 [2] f，頁 140。此著將蓋扉棱聳立的板形勾和腹部橫伸的臂均稱"出戟"，但造型不同，當有區別。

[55] 尺寸資料依據哈佛大學藝術博物館官網：http://www.harvardartmuseums.org/art/203867。陳夢家著錄尺寸爲通高 491、口徑 255×216、寬 478×298 毫米，同注 [28] b，頁 121。羅森引用此器言通高 491 毫米，同注 [18]，p.247。容庚、張維持依據梅原末治《歐米蒐儲支那古銅精華》（1933 年）指此器通高 521 毫米。同注 [2] c，編號 161，頁 53。

[56] 同注 [28] b，頁 121。

[57] 同注 [2] f，頁 140。是著記載器尺寸爲通高 491、口徑 216×255 毫米，和劉明科所記尺寸一致，均應來自陳夢家筆記資料。同注 [21]，頁 56。

[58] 劉氏編號爲 D.28M10.112，並指出和弗利爾藏出戟卣（D.28M10.084）同出。劉氏還載另一件相同的直棱紋方彝，編號 D.28M10.113，通高 289、口徑 222、底徑 207×250 毫米，尺寸小於哈佛所藏，且兩件方彝同出一墓。同注 [21]，頁 56。按劉氏所記小方彝未見面世，而一座西周墓出土兩件方彝亦屬不可思議。根據陳夢家著錄，此器是早年寶雞祀雞臺所出土器之一，和弗利爾藏出戟卣爲一組。同注 [28] b，頁 121。

[59] 同注 [2] b，頁 408。

[60] 同注 [23]，頁 34—36、53。

[61] 辛怡華、王顥、劉棟《石鼓山西周墓葬出土銅器初探》，《文物》2013 年第 4 期，頁 61。

[62] 王顥、劉棟、辛怡華《石鼓山西周墓葬的初步研究》，《文物》2013 年第 2 期，頁 77—85。

[63] 李學勤《石鼓山三號墓器銘選釋》，《文物》2013 年第 2 期，頁 56—58。至於李氏認爲中臣鼎銘爲刻銘，有待研究，可存疑。

[64] 同注［3］，頁191—192、194、198—199。

[65] 同注［2］g，頁918。

[66] 蘇榮譽、張昌平、李桃元《黃陂盤龍城青銅器的鑄造工藝研究》，待刊。

[67] 華覺明等《婦好墓青銅器群鑄造技術的研究》，《考古學集刊》1，頁164、262，北京，中國社會科學出版社，1981年。

[68] 同上，頁268。

[69] 蘇榮譽《安陽殷墟青銅技術淵源的商代南方因素——以鑄鉚結構爲案例的初步探討兼及泉屋博物館所藏鳳柱斝的年代和屬性》，即刊。

[70] 蘇榮譽等《新淦商代大墓青銅器鑄造工藝研究》，見江西省文物考古研究所等《新淦商代大墓》，頁257—300，文物出版社，1997年。

[71] Robert W. Bagley, "The Appearance and Growth of Regional Bronze-using Cultures", in Wen Fong ed., *The Great Bronze Age of China*, *An Exhibition from the People's Republic of China*, New York: The Metropolitan Museum of Art, 1980, pp. 112 – 113.

[72] 河南省文物考古研究所《鄭州商城——1953—1985年考古發掘報告》，頁818，圖版226.3，文物出版社，2001年。

[73] 陝西省博物館、陝西省文物管理委員會《陝西岐山賀家村西周墓葬》，《考古》1976年第1期，頁31—38。

[74] 蘇榮譽《岐山出土商鳳柱斝的鑄造工藝分析及相關問題探討》，見陝西考古研究院、上海博物館編《兩周封國論衡：陝西韓城出土芮國文物暨周代封國考古學研究國際學術討論會論文集》，頁551—563，上海古籍出版社，2014年。

[75] 林澐《商文化青銅器與北方地區青銅器關係之再研究》，見《林澐學術文集》，頁262—288，北京，中國大百科全書出版社，1998年。

[76] 同注［73］。

[77] Robert Bagley, *Shang Ritual Bronzes in the Arthur M. Sackler Collections*, Cambridge: Harvard University Press, 1987, p. 34, p. 57 n. 124.

[78] 同注［17］, pp. 127 – 131. 同注［20］，頁293、640，圖455。

[79] Rutherford J. Gettens, *The Freer Chinese Bronzes*, volume II, Technical Studies, p. 112, fig. 138.

[80] 同注［17］, p. 131, 128。

[81] 同注［17］, pp. 40 – 42。

[82] 《中國青銅器全集》4，圖版91，文物出版社，1997年。

[83] 同注［17］, pp. 43 – 44。同注［78］, p. 93, fig. 95。

[84]　新淦大洋洲青銅器未必出自墓葬，故器物編號將 XDM 省爲 XD。

[85]　同注［69］，頁257—300。蘇榮譽《新淦大洋洲商代青銅器群鑄造工藝研究》，見《磨戟——蘇榮譽自選集》，頁63—116，上海人民出版社，2012年。

[86]　同注［69］。

[87]　同注［67］，頁255。

[88]　李濟、萬家保《殷墟出土青銅斝形器之研究》（古器物研究專刊第三本），頁33—34，臺北，中央研究院歷史語言研究所，1968年。

[89]　同注［67］，頁262—263。

[90]　同注［69］。另有賽克勒藝術館收藏的壺（V-323）蓋鈕和安陽劉家莊北地出土的卣（M637:7）的蓋紐也是鑄鉚式後鑄，後者上面也有渦紋。同注［77］，p.349。中國社會科學院考古研究所、安陽市文物考古研究所編《殷墟新出土青銅器》，頁286，圖版147，昆明，雲南人民出版社，2008年；岳占偉、岳洪彬、劉煜《殷墟青銅器的鑄型分範技術研究》，見注［13］c，頁73，圖7—8。

[91]　蘇榮譽《從銅器看西周早期青銅冶鑄技術對殷商的繼承和發展》，見《磨戟——蘇榮譽自選集》，頁131，上海人民出版社，2012年。弗利爾藝術館藏一件伯者父方座簋（38.20），造型和紋飾與隴縣韋家莊方座簋十分接近，雙耳先鑄，但沒有自銷結構。同注［17］，pp.350-357。

[92]　故宮博物院編《故宮青銅器》，頁214，紫禁城出版社，1999年。

[93]　《中國青銅器全集》5，圖版148—150，文物出版社，1996年。

[94]　Suzanne Hargrove, "Technical Observations and Analyses of Chinese Bronzes", in Steven D. Owyoung, Ancient Chinese Bronzes in the Saint Louis Art Museum, St Louis: The Saint Louis Art Museum, 1997, pp. 171-172.

[95]　同注［29］，頁525。

[96]　張懋鎔《三論西周方座簋》，《蘇州文博論叢》第1輯，頁68，文物出版社，2010年。

[97]　同注［35］，頁70。

[98]　中國社會科學院考古研究所《安陽殷墟郭家莊商代墓葬：1982年—1992年考古發掘報告》，頁89—90、92，彩版9，中國大百科全書出版社，1998年。

[99]　同注［38］b，頁26。

[100]　同注［23］，頁14、26。

[101]　容庚《武英殿彝器圖錄》（容庚學術著作全集），頁363—365，中華書局，2012年。同注［20］，頁260。

[102]　張懋鎔《再論西周方座簋》,《陝西歷史博物館館刊》第 9 輯,頁 10—22,三秦出版社,2002 年。

[103]　張懋鎔《戴家灣銅器的歷史地位（代序）》,頁 8,同注 38b。

[104]　張懋鎔《三論西周方座簋》,《蘇州文博論叢》第 1 輯,頁 68,文物出版社,2010 年。

[105]　同注［18］,pp. 155 – 160。

[106]　同注［75］,頁 263。黃銘崇指出,器物年代跨度長,"並非所有器物都是分器所得"。見黃銘崇《從考古發現看西周墓葬的"分器"現象與西周時代禮器制度的類型與階段》（上篇）,《中央研究院歷史語言研究所集刊》第 83 本第 4 分,頁 612 注［11］,2012 年。

[107]　同注［35］,頁 70—71。

[108]　黃銘崇《從考古發現看西周墓葬的"分器"現象與西周時代禮器制度的類型與階段》（上篇）,《中央研究院歷史語言研究所集刊》第 83 本第 4 分,頁 632—633,2012 年。

[109]　蘇榮譽《二里頭文化與中國早期青銅器生產的國家性初探》,見中國社會科學院考古研究所編《夏商都邑與文化（一）:"夏商周都邑考古暨紀念偃師商城發現 30 周年國際學術研討會"論文集》,頁 342—373,中國社會科學出版社,2014 年。

Bronze Technology and Bronze Style, Chronology, and Provenance

SU Rong-yu

Abstract

The aim of this paper is to consider two groups of bronze ritual vessels by focusing on technology as well as provenance, style elements, and chronology. The first group includes three gui vessels with four handles and two *gui* with two handles, all with buffalo heads on the handles. The second group is comprised of four *you* vessels and one *yi* vessel, all with unusual three-dimensional protrusions on the bodies of the vessels. One was scientifically excavated at Baoji, Shaanxi province, and the others were said to have been unearthed there, but now are held in museums outside of this area. All likely date to the late Shang to early Western Zhou period.

The three gui with four-handles feature a similar typology and decorative patterns, and the handles are pre-cast, all factors that suggest they have similar origins. One excavated from a tomb at Zhifangtou, Baoji, has handles designed with a self-lock structure to reinforce its connection to the body. Another now collected in The Freer Gallery of Art, has an unusual construction of flange segments that were pre-cast, and this technique is similar to that of several early bronze vessels thought to have been cast in southern China. The two *gui* vessels with two-handles could be understood as more simple versions of the four-handled vessels.

In the second group, a you vessel, in the Freer Gallery of Art may be paired with one in the Museum of Fine Arts, Boston. Both *you* feature a similar process used to manufacture pre-cast protrusions that attach through a self-lock structure, similar with that of the four-handled *gui* noted above. Another *you* vessel in the Shanghai Museum, has pre-cast protrusions but without the self-lock structure. A *fangyi* in the Arthur M. Sackler Museum, Harvard University Art Museums not only has similar patterns, protrusions and flanges but also post-like hooks on cover, and yet another *fangyi* recently unearthed in Baoji has similar hooks but protrusions. The technological consistency demonstrated in these bronze vessels suggests there was a special casting technique utilized in those objects.

It is likely that this technique of separate casting was initiated in the Changjiang Valley since the earliest examples occur in objects unearthed at a Lijiazui tomb in Panlongcheng, Hubei province. Three vessels found at this tomb have handles cast-on the body with a rivet structure adopted in order to reinforce the connection of handle. This technique was perfected with the addition of a banding structure seen in a group of bronze unearthed at Dayangzhou in Xin'gan, Jiangxi province. In Henan province at Anyang a few bronze objects were produced with cast-on handles along with rivet structures. I suggest that the concept behind use of the rivet and of the banding structures in the casting-on technique likely is the source of the self-lock structure for pre-casting used in the Baoji examples, but it is not yet clear how the procedure was transferred.

The earliest example of a pre-cast flange (also the earliest example of pre-casting), is a *jia* vessel unearthed at Hejiacun in Qishan close to Baoji. Yet it should be noted, that this same feature occurs in several objects unearthed at Dayangzhou, and it is likely that it is a technical feature of southern bronze casting during the Shang period. This *jia* vessel from Heijiacun with its cast-on

handle along with a rivet structure also is related to a *gui* vessel from Panlongcheng. Since this technical feature is most often linked to vessels of the southern style bronze during the Shang period, it is reasonable to believe that the Hejiacun *jia*, and another one jia collected in the Freer Gallery of Art with same style and technology, were imported from southern China.

The two groups of bronze vessels discussed in this paper feature a specialized method of casting on, and this technology can be connected to objects unearthed in southern China, yet the gap in time and in geographic location between the Xin'gan and Panlongcheng examples and the four-handled gui in Shaanxi is obvious and problematic. Yet clay molds unearthed at the foundry site of Xiaomintun in Anyang, suggest that it is possible that the gui with four-handles and three *you* and a *fangyi* with protrusions were cast at Anyang. The bronze casters possessed knowledge of processes used in southern foundries, and they may have been made objects that were not meant for Shang royalty but rather tribes beyond the capital. After the Zhou overturned Shang, they moved the bronze casters to the Zhou's foundry in Shaanxi, and there with their knowledge of techniques that originated to the south, they continued to create vessels incorporating these special features.

北朝晚期墓葬壁畫佈局的形成

韋　正

一、問題的提出

　　鄴城地區發現了一批東魏北齊壁畫墓葬，壁畫墓主的身份從中高級官員到公主宗王乃至帝王，楊泓先生將壁畫內容的特徵歸納如下：

　　第一，墓道壁畫以巨大的龍、虎佈置在最前端，青龍和白虎面向墓外，襯以流雲、忍冬，有時附有鳳鳥和神獸。

　　第二，墓道兩側中段繪出行儀仗，閭叱地連墓出現廊屋內的列戟，灣漳墓僅存廊屋殘跡。墓道地面有蓮花、忍冬、花卉等圖案，或認爲是模仿地毯。

　　第三，墓門正上方繪正面的朱雀，兩側有神獸等圖案，閭叱地連墓、堯峻墓和灣漳墓保存較好，高長命墓僅殘存神獸及火焰，餘二墓（引者注：指高潤墓和顏玉光墓）殘毀不詳。門側多有著甲門吏。

　　第四，甬道側壁爲侍衛人像。

　　第五，墓室內壁畫仍按傳統作法，在正壁（後壁）繪墓主像，旁列侍從衛士。側壁有牛車犢蓋和男吏女侍。墓主繪作端坐帳中的傳統姿勢，如高潤墓。室頂繪天象，其下墓壁上欄分方位繪四神圖像，閭叱地連墓保存較完整[1]。

　　近年來鄴城及受其直接影響的太原地區發現更多的東魏北齊壁畫墓葬，壁畫題材和佈局符合楊泓先生的總結。由於西魏北周壁畫墓葬發現很少，而且豐富程度和藝術水準皆不及東魏北齊，因此，東魏北齊的考古發現基本就代表了北朝晚期墓葬壁畫的水準和特點。

如此高度一致的墓葬壁畫特徵自然引起關注，不少學者對這些特徵的淵源進行了推測。

還有一些學者致力於追尋墓葬壁畫中某些具體內容的淵源，如將墓主人畫像追溯至東漢晚期，將備牛車圖與西晉墓葬中開始流行的陶牛車聯繫在一起[2]，但多沒有對這些因素的來龍去脈加以解析。

楊泓先生之前，宿白先生就灣漳墓、閭叱地連墓墓道中青龍、白虎不見於山西太原的北齊東安王婁睿墓這一現象指出：

> 這個現象似乎暗示此圖畫內容爲更高等級的墓葬所特具。它的來源如果可以和《梁書·武帝紀》中所記："天監七年（508年）春正月……戊戌，作神龍仁虎闕於端門、大司馬門外"、《梁書·敬帝紀》所記："太平元年（556年）……冬十一月乙卯，起雲龍神虎門"相比擬，那就僅限於皇帝可以使用；這樣，這個禮儀制度溯源，有可能又找到"中原士大夫望之以爲正朔所在"的"江東吳兒老翁"那裏去了。[3]

鄭岩先生在宿白先生的禮制觀察、楊泓先生的特徵歸納，以及其他學者有關研究的基礎上對鄴城地區壁畫的淵源進行了詳細的論述，指出："這些特徵反映了漢唐之間壁畫墓的一個大的變化，即在墓葬規格提高的同時，壁畫題材和分佈趨於同一。我們不妨將這些特徵稱作'鄴城規制'。"鄭岩先生特別提示"將北朝壁畫墓的變化稱作'鄴城規制'，而不是'洛陽規制'"[4]，強調了北魏洛陽時代與東魏北齊的斷裂。"鄴城規制"概念的提出，突出了鄴城地區的獨特性和示範意義，推動了北朝晚期壁畫墓葬的研究。不過，如果將南方地區壁畫墓葬以及北朝壁畫墓葬以外的一些墓葬的圖像材料也考慮進來，那麼，"洛陽規制"可能已經存在，"鄴城規制"是"洛陽規制"的繼承和發展。下文首先探討"洛陽規制"存在的可能性，然後探討北朝晚期墓葬壁畫與北魏平城，以及與更早階段中原北方地區墓葬壁畫的關係，兼及南北墓葬壁畫的關係，最後宏觀勾勒漢末至北朝晚期墓葬壁畫的演變脈絡，並結合歷史背景對北朝晚期墓葬壁畫佈局的形成給予歷時性的解說。

二、"洛陽規制"試探

相比於鄴城、太原發現的東魏北齊壁畫墓葬，以及大同發現的北魏平城時代壁畫墓的

數量和品質，北魏洛陽時代壁畫墓葬非常不相稱，不僅數量少，而且保存品質不佳。王溫墓是唯一壁畫保存較好的墓葬，墓向朝南，簡報云墓室四壁均見彩繪痕跡，但僅墓室左側壁即東壁繪畫保存較好。（以下對墓葬的敘述，皆以面向墓道爲准。以墓向朝南爲例，墓室北壁即後壁爲正壁，左側壁爲東壁，右側壁爲西壁，前壁爲南壁。）

圖 1　洛陽北魏王溫墓東壁壁畫

東壁壁畫中心爲一屋宇，內有幃帳，帳內有圍屛牀榻，透視關係雖不準，但將圍屛表現成曲折狀的意思很明確。圍屛牀榻上端坐夫婦二人，男左女右。屋宇外爲侍從人物，右側爲三女性，左側三人從摹本看，面部和體型特徵似女性，但服飾與右側的女性明顯不同，疑原爲男性侍從。畫面的其他部分還點綴一些山石樹木[5]（圖 1）。這幅壁畫的題材和構圖方式與東魏北齊墓室正壁壁畫雷同。但這樣題材和佈局的壁畫在東魏北齊時期從未見置於墓室側壁者，因此，王溫墓的這幅壁畫出現在這個位置是出於甚麽特殊原因，還是資料記錄有誤，不能肯定。不過，雖然壁畫位置有疑問，但是這幅壁畫與東魏北齊墓室正壁壁畫之間的繼承關係是明確的。王溫下葬的年代爲"太昌元年"，時公元 532 年，已在北魏末年。磁縣東魏元祜墓保存下來的壁畫也是墓主端坐於牀榻上的形象。發掘簡報說："壁畫雖然殘缺，但是內容格局基本明確……墓室北壁繪製有一個三足坐榻，正中端坐有墓主人的形象，墓主人背後有 7 扇屛。"[7]筆者曾有幸應發掘主持人朱巖石先生之邀前往現場觀摩，所見牀榻也畫成正立面形象，極似一屛風，衹是最右側的一扇畫得略斜，似乎是想表現出圍屛的轉折，與王溫墓如出一轍。元祜葬於東魏天平四年（537），上距王溫墓五年，距高歡遷鄴不過三年。高歡盡遷洛陽物資人力於鄴，因此，元祜墓是東魏北齊壁畫來源於北魏洛陽的直接證據。王溫生前的最高官職爲"安東將軍、銀青光禄大夫"，死贈官職爲"使持節撫軍將軍瀛州刺史"。元祜係北魏皇族。可見，北魏高級官員至皇室成員墓葬都可能早已採用了與東魏北齊壁畫墓類似的題材與佈局方式。

　　洛陽和附近地區出土北魏圍屛石牀榻上的圖像雖不是墓葬壁畫，但同樣是"洛陽規制"可能已經存在的一項證據。幾具石牀榻的圍屛用四塊石板，即左右側各一塊、後面兩塊組成，與北朝晚期常見的十塊左右大致等寬等高石板組成的方式有別，但構圖都是豎向

圖 2　《洛陽北魏世俗石刻綫畫集》圖版 99

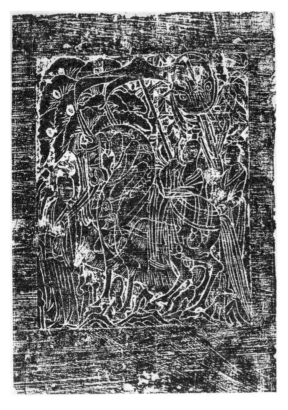

圖 3　《洛陽北魏世俗石刻綫畫集》圖版 95

獨立板塊，畫面的總幅數與北朝晚期相近。更重要的是，幾具石棺牀圍屏圖像的基本結構相同，與墓葬壁畫的佈局方式相近。以洛陽出土北魏圍屏石牀榻爲例，雖都是徵集品，而且不完整，但仍然明顯可以看出這個特點。就時代而言，這些棺牀和圍屏構件的人物圖像與北魏石窟雕像、墓葬出土陶俑等具有相似的特徵。洛陽地區從北魏滅亡後，終東魏北齊再也沒有恢復元氣，因此，這些石棺牀屬於北魏時期沒有疑問。下面略舉數例棺牀圍屏以示與墓葬壁畫之關係。《洛陽北魏世俗石刻綫畫集》[7]圖版 99 當係棺牀後圍屏左半部，爲一整塊石板，上有豎長方形畫面三幅，居右畫面爲幃屋中的墓主夫婦飲宴圖，夫婦二人並坐於高足圍屏牀榻上，畫面上的牀榻圍屏也是豎向分塊的結構，仿佛是石棺牀的縮版，這說明現存北魏石棺牀是按照當時現實牀榻的樣式製造和描繪的。幃帳上簷的火焰寶珠裝飾與邯鄲響堂山北齊石窟窟簷裝飾相同，從幃帳屋簷垂下的流蘇與太原北齊婁睿墓、朔州水泉梁北齊墓的相同，這些都是北魏至北齊居室和繪畫細節一脈相傳的很好證據。這幅"幃帳內墓主夫婦並坐圍屏牀榻圖"左側一幅畫面爲三男性侍者和草木，再左一幅則爲我們非常熟悉的前有牽者、旁有執儀仗侍者的待乘鞍馬圖（圖 2）。圖版 81—83 似乎屬於同一圍屏石牀榻，男女墓主依然居於圍屏後板的中間部位，是畫面的中心。這三塊石板中沒有發現待乘的鞍馬牛車。圖版 95 是另一幅待乘鞍馬圖（圖 3）。圖版 91 是另一幅幃帳內的夫婦並坐圍屏牀榻圖。圖版 87 是另一幅待乘牛

車圖（圖4）。因此，以墓主形象為中心，兩側配置鞍馬牛車的佈局方式在北魏洛陽地區是一個普遍的現象。距離洛陽不遠的河南沁陽西向北朝墓中，也出土了一具完整的圍屏石棺牀榻。圍屏左右側每塊石板各有四個畫面，後面兩石板共有八幅畫面。後面中間兩幅為分開並坐的夫婦圖。夫婦並坐圖左右各隔兩幅畫面分別為鞍馬、牛車。鞍馬近男而牛車近女[8]。西向墓的年代簡報給出的具體判斷是北朝，但這座墓葬很可能屬於北魏時期（圖5）[9]。如推測不誤，則是與洛陽北魏圍屏石牀榻畫面佈局相似的佳例[10]。

這些石棺牀圍屏畫面與東魏北齊墓葬壁畫和石棺牀圍屏畫面的相似性昭然若揭。東魏北齊墓葬壁畫的簡要特徵見上文所引楊泓先生所列舉特徵之五。目前所知最早的東魏石棺牀圍屏出土於安陽謝氏馮僧暉墓：圍屏為四面圍合式，前面為子母闕，其餘三面雕刻圖像。後面為分幅並坐的夫婦像，兩側面為出行圖。在夫婦坐像和出行圖中穿插孝子故事[11]。這座墓葬的年代為東魏武定六年（548），上距北魏滅亡不過十餘年，子母闕形前牆似乎是新增添的內容，其他方面與洛陽和沁陽西向墓石棺牀的繼承關係相當明確。此後東魏北齊及北周的圍屏石棺牀的題材與佈局還有一些變化，但總體上近似。即使那些西域文化因素特別突出的北齊北周石牀榻圍屏上，夫婦並坐、輔以車馬

圖4 《洛陽北魏世俗石刻綫畫集》圖版87

圖5 沁陽西向北朝墓出土青瓷器

a 牛車畫像磚　　　　　　　　　　　　b 鞍馬畫像磚

圖6　益都傅家北齊墓牀榻圍屏石

待行的格局仍然保留。北齊時期的墓例如益都傅家墓，圍屏石不完整，在得到保存的數塊之中，備車備馬圖赫然在列[12]（圖6）。位於關中乃至隴右的北周或稍晚石牀榻圍屏圖像胡風更烈，但上述基本畫面和格局依然存在，如西安北周康業墓、北周安伽墓、北朝或略晚的天水石馬坪墓[13]。即使仿木結構的西安北周史君墓石槨也能看到這種痕跡，如石槨後壁有墓主端坐於屋内的形象[14]。北周、隋朝的這種圍屏、石槨畫像的構成和配置方式反映了較多的地方和宗教特點，但基本的核心佈局與東魏、北齊相似，它們的源頭也都應在北魏洛陽。

如果石牀榻圍屏畫面可作爲推測北魏墓葬壁畫題材和佈局的可靠材料，那麽，壁畫和圍屏圖像之間是一種甚麼樣的主從關係？我們認爲這些石棺牀圍屏圖像很可能是受到壁畫的影響，而不是相反。棺牀圍屏圖像與墓葬壁畫一樣本源於畫稿。墓葬壁畫是墓葬内部裝飾的主要部分，需在現場完成，具有原生性和首要性，而且畫面大，畫面之間的内在聯繫强，是畫工工作的重點。將墓主繪於墓室主壁，旁邊輔助其他内容，在北魏洛陽時代之前已經出現（楊泓先生稱之爲傳統作法，本文下面也會詳細涉及），洛陽北魏和東魏北齊墓

葬壁畫的這種佈局是繼承歷史的結果。豎向分幅圍屏石棺牀出現得較晚，畫面小，常在墓主和鞍馬牛車圖之間安排不同的圖像，造成畫面之間的內在邏輯不甚嚴密。圍屏圖畫在墓葬裝飾中的重要性也不及壁畫，而且是在作坊内完成後移入墓室的。因此，儘管對於某一具體墓葬而言，墓葬壁畫和石棺牀圍屏可能同時繪製，甚至石棺牀圍屏可以從喪葬用品店肆中購得[15]，但從起源的時間和重要性來看，應該是先有墓葬壁畫，後有石牀榻圍屏畫像。正是從這個意義上，我們認爲，北魏洛陽地區已經存在墓主居於墓室主壁，兩側壁配置鞍馬、牛車圖畫的佈局方式。東魏北齊可能強調或誇大了某些内容，但本身的發明創造並不多，具有更大意義的是"洛陽規制"而不是"鄴城規制"。

三、南方的影響

東魏北齊墓葬壁畫和石棺牀圍屏畫面是否可能是從南朝而來？這個可能性幾乎不存在。北方對南方文化有系統地吸收始於北魏平城時代晚期，盛於北魏洛陽時代。東魏北齊時期中原地區大概已不再大規模向南方學習，而且南方的文化面貌已發生變化。在北朝文化研究中，南朝的影響一直受到高度的重視，這是一個值得肯定的取向。但南北朝的歷史都處於不斷的變化之中，南北方的關係並不是南方持續不斷地對北方給予影響。學者們常用以證明北方受南方影響的證據有竹林七賢壁畫、墓道中的龍虎、儀仗行列等，所舉證的墓葬基本都屬北朝晚期，如鄴城附近的磁縣灣漳大墓、茹茹公主墓，山東地區的濟南東八里窪北朝墓、濟南北齊□道貴墓、臨朐北齊崔芬墓等。籠統而言，不可謂有大誤，但仔細考察，事情恐並非如此直接了當。南方地區已經發現的竹林七賢壁畫墓共有四座，江蘇丹陽三座的時代明確爲南齊時期[16]。南京一座即宮山墓的年代有六、七種意見，時代跨度從東晉晚期到梁，但屬於劉宋中晚期的可能性最大。宮山墓的橢圓形形制與丹陽三座南齊竹林七賢壁畫墓前後相承；人物題名與人物形象完全一致（圖7），而不似丹陽三墓已張冠李戴；壁畫人物形象最生動精緻，丹陽三墓明顯不及。宮山墓時代難以下延到梁的原因還在於，迄今已發現的若干座梁宗王墓如蕭象墓、蕭融墓、蕭偉墓[17]等，及梁高級官員的墓葬，皆以蓮花紋磚砌建墓室，無一例以竹林七賢畫像磚者。這些墓例表明，竹林七賢壁畫至少在梁上層社會成員墓葬中已經不再採用。這不是一個偶然現象，似與梁武帝佞佛有關，而且梁武帝又是一個高度重視衣冠禮樂之人。因此，較有可能的是，竹林七賢墓葬壁畫即使存在，也可能祇存在於梁初，其後直至梁滅亡，竹林七賢墓室壁畫至少在社會上

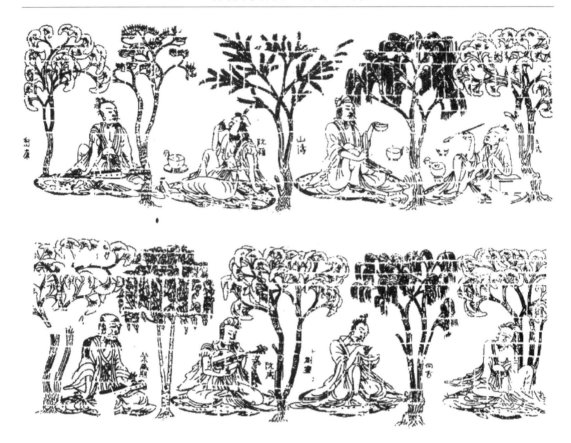

圖7　南京宮山南朝墓竹林七賢壁畫

層再也未能復興。東魏建立的公元534年，上距梁朝建立已三十餘年，正值梁武帝統治的鼎盛時期，梁朝國力和梁武帝奉佛都達到高潮。東魏一建立就與梁激烈戰爭，戰事連綿十餘年，直至公元550年東魏移祚於北齊，而正好此年梁武帝被東魏降將侯景餓死於臺城，梁朝的江山也因此而大勢已去。北齊建立之初也與南朝衝突不斷。從這個背景看，東魏以及後來的北齊都不太可能受到南朝文化的有力影響，何況竹林七賢墓室壁畫在梁及其後的陳很可能都已不再流行。因此，將灣漳大墓、茹茹公主墓以及幾座山東地區墓葬中的竹林七賢壁畫、墓道中的龍虎、儀仗行列追溯到南朝的時空條件幾乎都不具備。

既然墓道中的龍虎、儀仗行列與竹林七賢墓室壁畫難以直接追溯到南朝，則不能不考慮東魏北齊上承北魏，而北魏從南方吸收了這些文化因素的可能性。從時間上看，梁朝建立後其文化發生轉向，那麼北魏從南方學習到墓道中的龍虎、儀仗行列與竹林七賢墓室壁畫等文化因素的時間應放在佛教在梁朝獨尊之前。若如此，與之有關的最重要的史實無疑

是孝文帝改革，特別是遷都洛陽。孝文帝之前，北魏已經開始汲取南方文化，北逃的南方貴族、南方的戰俘和北朝前往南方的使節都或多或少地會將南方文化帶到北方。不過，這些南方文化因素是零星的，局限於具體的物質層面，不能對北魏社會和文化產生全面影響。但孝文帝改革是主動、全面、系統的漢化，幾乎是對南方文化的全盤接受，墓道中的龍虎、儀仗行列與竹林七賢墓室壁畫這些極具文化品位的藝術形象或許也在吸收之列[18]。從時間上來看，這個推測也有成立的可能性。上文指出南方四座竹林七賢壁畫墓的時代屬於南朝宋和南齊，這與宋齊帝室出身不高而追慕名士風範有很大的關係。文獻資料還直接證明了竹林七賢在南齊所受的尊寵，那就是楊泓先生首先所引用的《南史·齊本記下》："又別爲潘妃起神仙、永壽、玉壽三殿，皆匝飾以金壁。其玉壽中作飛仙帳，四面繡綺，窗間盡畫神仙。又作七賢，皆以美女侍側。"孝文帝改革恰時值南齊時期，孝文帝還派遣外交使團到建康，其中包括著名畫家蔣少游，其目的就是模寫南朝建康城，但他們所帶回去的絕對不會僅僅是一張建康城速寫，而應該是大量的南方文化和思想。甚至在孝文帝改革之前，北方已染南朝風氣，如大同雁北師院的太和元年（477）宋紹祖墓石槨壁畫中撫琴彈阮的人物形象（圖8），頗具名士風範[19]。孝文帝改革，使此風愈演愈烈。所以，儘管洛陽北魏墓葬中目前尚沒有發現墓道中的龍虎、儀仗行列與竹林七賢墓室壁畫，但這些文化現象和因素很可能已從南齊抵達洛陽。

從歷史的大背景看，東魏北齊的文化基礎是北魏洛陽。東魏倉促遷都鄴城，高氏家族本身文化較低，也不甚注重文化發展，而且東西方戰爭連年，東魏北齊似難抛棄洛陽文化而改弦易轍。東魏北齊的皇室墓地佈局、大型墓室結構、隨葬陶俑組合等許多墓葬基本特徵與北魏洛陽時代直接相聯[20]，東魏北齊鄴城與北魏洛陽時代墓葬壁畫的關聯性也不可不加以考慮。

因此，儘管洛陽地區墓葬壁畫發現甚少，但通過沁陽西向墓等圍屏石牀榻與東魏北齊圍屏石牀榻的緊密關聯，通過對墓道中的龍虎、儀仗行列與竹林七賢墓室壁畫等因素傳入北魏

圖8　大同北魏宋紹祖墓石槨壁畫（鄭岩繪圖）

的時間和歷史條件的分析，似可認爲，北魏洛陽時代已經創建出一套較爲完整的墓葬壁畫體系，這一體系直接傳到東魏北齊，所謂"鄴城規制"的前身就是"洛陽規制"。

四、北魏平城及同時期南方地區的墓葬繪畫材料

上文將以鄴城地區爲代表的北朝晚期墓葬壁畫上溯到北魏洛陽時代，並且透視了南朝的影響，但是北朝晚期墓葬壁畫中最常見的題材和佈局是墓室後壁的墓主端坐圖和兩側壁的鞍馬牛車待乘圖，而不是僅見於墓主級別很高的龍虎、儀仗圖。不同於龍虎、儀仗圖這些僅適用於帝王級的題材，墓主端坐與鞍馬、牛車組圖更適用於普通的官員和貴族，有關的考古發現也更多些，更有利於對其來源進行考察。那麼，墓主端坐、鞍馬牛車組圖的源頭在哪裏？主要影響來自於北魏平城，還是跟南方地區有關，抑或另作他解？

北魏平城即今大同無疑是最值得關注的地區。大同智家堡石槨墓槨室壁畫公認與鄴城北朝晚期墓主端坐、鞍馬牛車組圖相當接近。智家堡墓石槨平面呈長方形，槨室內後壁爲夫婦端坐幃帳圖，帳外兩側爲男女侍從飲宴；兩側壁亦爲男女侍從；前壁近中部爲二侍女，兩側分別爲待乘的鞍馬牛車[21]（圖9）。不過，鞍馬、牛車不僅畫面較小，不像北朝晚期那樣大到幾乎各佔一側壁，而且左右不甚對稱，或表明北魏平城時期鞍馬牛車與墓主坐像之間的佈局方式沒有成熟，圖像之間的邏輯關係也沒有充分建立起來。雖然如此，平城時代的大同智家堡石槨墓槨室壁畫與北魏洛陽時代的王溫墓壁畫、洛陽附近出土石棺牀、沁陽西向北魏墓石棺牀，與鄴城、太原等地北朝晚期墓葬壁畫，具有明顯的一綫相聯、一脈相承關係。智家堡石槨墓的年代在北魏平城時代的晚期，當地還另有三座石槨墓與之東西一字並列，所以，智家堡石槨墓的壁畫題材和佈局方式可能不是孤例。

較智家堡墓更早的尚有大同沙嶺七號壁畫墓。該墓後壁繪夫婦端坐圖，左右兩側壁是大型宴飲和狩獵圖。在夫婦端坐圖的右下方一棵大樹之下，並列陳放有一牛車、一待乘的馬匹[22]（圖10）。這些顯然是爲墓主人配置的，與鄴城北朝晚期墓室側壁的鞍馬牛車圖的用意正同，甚至牛車前也爲女侍，與北朝晚期壁畫墓相似，都表示牛車爲女墓主而設。大同沙嶺七號墓的時代爲太延元年（435），待乘的牛車、鞍馬圖的位置和比例又不及智家堡墓顯著。但自沙嶺七號墓，經智家堡石槨壁畫墓，至北魏洛陽時代、鄴城北朝晚期壁畫墓的發展綫路是清晰的：墓主居於後壁固定不變，待乘牛車、鞍馬圖的畫面從小到大，位置從不固定轉爲固定在墓室兩側壁畫，其象徵意義則始終不變。

大同地區北魏壁畫墓共發現十餘座，墓主端坐墓室後壁的尚有數座。但畫出鞍馬、牛車的祇有上面二座，更多的是漢晉傳統的大型宴飲圖和遊牧民族特色的狩獵圖。由此可知，墓主端坐與鞍馬、牛車組圖後來成爲一種規制，是經過淘汰的結果，爲甚麽會出現這種結果是值得注意的。北魏平城雖遠處雁北，但與南方的接觸始終存在，這三項墓葬繪畫題材是否是南方影響的結果呢？

南方墓葬因素在北魏平城時代確有可能影響到了平城地區。如在大同馬辛莊北M7、大同陽高北魏尉遲定州墓都發現了四隅券進頂的磚室墓[23]（圖11），這種墓頂形式東晉以後祇見於建康附近高等級墓葬，平城出現的這種墓頂形式很可能是與南方工匠出現在平城有關。但這不能證明平城的壁畫墓葬也是南方影響的結果。南方地區東晉時期祇發現少數的小幅畫像磚墓。大概相當

a 北壁壁畫

b 西壁壁畫

c 東壁壁畫

d 南壁壁畫

圖 9　大同智家堡北魏墓石槨壁畫

a 後壁壁畫

b 後壁墓主端坐圖右下角牛車圖

圖10　大同沙嶺七號墓壁畫

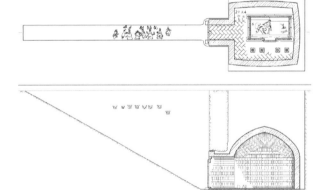

圖11　大同陽高北魏尉遲定州墓

於北魏平城時代的壁畫墓葬有數座，最爲精彩的是鄧縣彩色畫像磚墓。鄧縣畫像磚墓爲帶磚柱的凸字形大墓，通長近10米。在券形墓門的外圈左右對稱畫有威武而不失儒雅的執劍武士圖。整座墓葬都用花紋磚和畫像磚砌成。墓室後壁爲兩垛塔形柱。側壁及甬道兩壁爲長方形磚柱，上部爲畫像磚，下部爲相同的人物像。下部的人物像由若干塊磚拼合而成，共24幅人像，皆面向墓室（圖12a）。上部多爲單獨成幅的彩色畫像磚，共有數十種不同的内容，其中墓室東壁和西壁的第五柱上都有牽引牛車的畫像磚（圖12b），東壁第七柱有持羽扇茵褥的人物磚，似隨於出行行列之後。在封門磚中揭出了執環首刀人物隨從於男子騎馬後的畫像磚，還有步行持團扇茵褥的女性人物磚（圖12）。鄧縣墓破壞並不嚴重，但報告十分簡略，許多細節在圖紙和文字中都沒有交代，根據現有報告不能充分恢復墓葬的面貌，祇能大致知其東西壁爲對稱的牛車圖，東壁似存在以牛車爲中心的男子出行行列，西壁不能確定是否存在以牛車爲中心的女子出行行列[24]。

鄧縣墓的畫像内容異常精彩豐富，其他一些南朝墓葬雖不及鄧縣墓，但可以看到與鄧縣墓類似的特

a 人物像（鄭岩繪圖）

b 牛車

圖 12　鄧縣南朝墓畫像磚

點。如南京雨花區南朝畫像磚墓 M84，墓葬呈凸字形，通長 8 米有餘。M84 出土畫像磚中最重要的是三塊貴族女子出行圖和九塊貴族男子出行圖。女子出行圖以牛車爲中心，共有四位人物。男子出行圖有向左行和向右行兩種，但畫面形式相同，都有五人，中心人物爲騎馬貴族[25]（圖 13）。簡報認定 M84 爲梁、陳時期的墓葬，其實這種形制的墓葬還可以早到南齊，甚至再早一些。

a 騎馬出行畫像磚

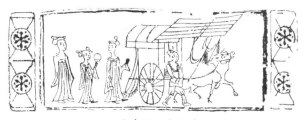

b 牛車出行畫像磚

圖 13　南京雨花區南朝 M84 畫像磚

由於工藝上的限制，畫像磚不能像墓葬壁畫那樣充分自由地設計和佈局。但就鄧縣墓和南京雨花臺區南朝畫像磚墓 M84 的情況看，後壁沒有北方經常出現的墓主形象而或代之以雙塔形磚柱。類似的塔形磚柱在南方其他地區有不少發現，可知這是南方地區的特點。似乎也存在男女分開的出行行列，但都不似北方的鞍馬、牛車那樣固定。同一圖像的男性或女性人物出行圖畫像磚反復出現。而且馬匹之上都有騎乘的人物，似表

a 騎馬出行畫像磚　　　　　　　　b 牛車出行畫像磚

圖14　常州田舍村南朝墓畫像磚（鄭岩繪圖）

a 牽馬畫像磚　　　　　　　　b 陶鎮墓獸

圖15　襄陽賈家冲墓畫像磚

現的是實際出行場景，不似北方那樣具有模擬性。類似的畫像磚墓還有常州田舍村墓，牛車和騎馬人物的出行行列俱在。這座墓葬的時代比較晚，要到南朝晚期，它顯然繼承了南方的傳統（圖14）。與此不同的是同樣時代較晚的襄陽賈家冲畫像磚墓，大部分畫像磚的內容源於南方地區，但其中的鞍馬人物磚的馬匹上沒有人物形象，與該墓出土的蹲坐狀鎮墓獸一樣都應該來源於北方，這正顯示了南北方之間的差異[26]（圖15）。因此，從這些跡象看，北魏平城的壁畫題材和構成方式與南朝的關係甚爲疏遠。上文已經指出，南方對北方產生全面、持續的影響要到北魏孝文帝改革之後，而且大同沙嶺七號墓的時代較早，5世紀30年代北魏政權草創之際的平城地區似無理由在墓室裝飾上接受南方的影響，大同智家堡石槨墓的時代也早於孝文帝改革和遷都洛陽。這一情況迫使我們不得不考慮，南北方的墓葬圖像材料的差異是地域和時代差異，相同或相似之處則可能表示有共同的源頭。南朝上承東晉，遠承西晉曹魏，基本代表了華夏文明的自然嬗變狀況。因此，南朝的鞍馬、牛車組圖雖然表現南方貴族士大夫縱情自如的精神狀況，但源於歷史早期的可能性很大。北方地區在北魏統一黃河流域之前劇烈動蕩，華夏民族四處奔散，少數民族政權頻繁

更迭，在平城時代尚未絕跡、以後成爲墓葬壁畫基本格局的墓主坐像和鞍馬牛車格局同樣也可能來源於歷史早期，後來其成爲一種"規制"似乎是一種合乎自然、順應歷史潮流的選擇。如果事實確是如此，這對於我們深入認識十六國北朝歷史有相當重要的意義。鑒於此，我們有必要追溯南北朝之前的有關墓葬壁畫。

五、進一步的上溯

非常幸運的是，今朝鮮平安南道江西郡德興里保存有一座公元408年的紀年墓。這座著名的德興里壁畫墓爲前後室墓。在其後室正壁描繪著墓主端坐幃帳圖，女性墓主的形象沒有出現，但預留了位置。墓主端坐幃帳圖的兩側分別爲鞍馬牛車待乘圖，也是馬近男、牛車近女的格式化佈局[27]（圖16）。不同於北朝晚期普遍的男左女右佈局，德興里壁畫墓

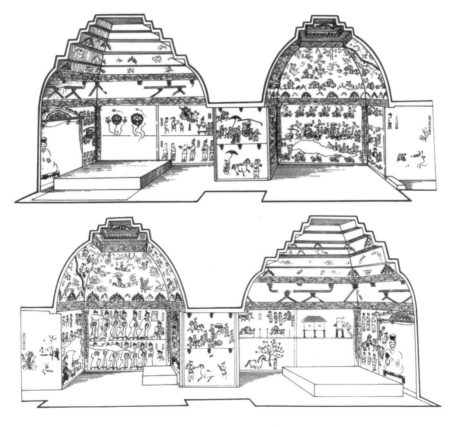

圖16　朝鮮平南郡德興里壁畫墓剖視圖

是男右女左。德興里壁畫墓不僅在時代上明確早於大同沙嶺七號墓，而且這座墓葬與中原地區漢晉墓葬屬於同一系統。德興里壁畫墓位於朝鮮半島北部，很多時候被稱之爲高句麗壁畫墓，但這個名稱一定程度上模糊了其性質。朝鮮半島的北部從西漢中期設立樂浪郡以來，一直受到中原政權的直接管理。雖然公元313年高句麗攻佔遼東半島後，朝鮮半島北部與中原政權斷絕了直接聯繫，高句麗政權在朝鮮半島北部的影響有所上升，如德興里壁畫墓採用了高句麗的"永樂"年號，但是漢晉文化仍然在這裏居於主導地位，德興里壁畫墓的形制、墓主的服飾以及壁畫中的其他題材形象幾乎無一不與漢晉文化相同，因此，在德興里壁畫墓與大同沙嶺七號墓之間建立直接的關係是可以的。

更爲可貴的是，德興里壁畫墓的前室也繪有墓主端坐圖。這種前後室都繪有墓主形象的墓例還有年代可能比德興里墓略晚的平南郡八淸里墓[28]，表明前、後室都繪墓主形象不是孤立的偶然現象。但這種墓葬的數量畢竟不多，如果我們擴大視野，會發現漢末魏晉南北朝墓葬壁畫中，在墓室前部繪出墓主形象的多是早期階段的墓葬，在單室墓的後壁繪出墓主形象多是較晚階段的墓葬。晚期的墓例上文已多有涉及，將墓主畫像繪於墓葬前室的早期墓例很多。比較著名的有東漢晚期的安平逯家莊壁畫墓、夏縣王村壁畫墓、漢末魏晉時期的遼陽南郊街壁畫墓[29]、遼陽北園墓[30]、棒臺子1號墓、三道壕第四現場墓、三道壕窯業二場令支令墓[31]、三道壕3號墓[32]，上王家村墓[33]，東晉永和年間的朝鮮安嶽冬壽墓[34]等。而且這些墓葬多爲雙室墓、多室墓以及帶耳室或小龕甚至迴廊的墓葬（本文爲簡明起見，下文不特別提示的時候，雙室墓也統稱在多室墓中）。北朝晚期常見的單室墓中墓主形象繪於後壁的情況是經過較爲劇烈的變化纔形成的，德興里和八淸里墓是兩例墓主形象由前室向後室移動的珍貴墓例。

德興里、八淸里二墓爲雙室墓，依早期墓葬之例，祇需要在墓葬前部畫出墓主像，前後室都畫墓主形象有重牀疊屋之嫌，這應該不是自身的發明，而是受到其他壁畫墓葬影響的結果。於此特別值得注意的是朝陽發現的兩座北燕墓葬。一座是朝陽大平房村北燕壁畫墓，此墓爲長方形單室墓，後壁畫繪有墓主夫婦端坐圖，男右女左，與德興里壁畫墓的男女方位相同。另一座是大約同時的朝陽北廟一號墓，也爲長方形單室墓，後壁也有墓主夫婦圖，祇是佈局爲男左女右[35]（圖17）。

作爲三燕首都的朝陽直接繼承了漢晉遼陽地區文化，遼陽則是今中國東北地區漢晉時期的政治和文化中心。高句麗境內的壁畫墓葬與遼陽地區的關係極深，高句麗與三燕的聯繫又十分緊密，因此，德興里、八淸里二墓在後室也畫出墓主形象很可能與北燕墓葬壁畫

a 朝陽大平房村墓平面圖

b 北廟一號墓平面圖

c 北廟一號墓後壁墓主畫像

圖17 朝陽大平房村與北廟一號墓北燕墓

之間存在某種聯繫。德興里、八清里二墓與朝陽大平房村和北廟一號墓的時代相差不遠，都是公元400年前後的墓葬。北燕時期的墓葬還有一些，其中有著名的馮素弗墓[36]，年代為415年，也是單室墓。這樣，雖然個別墓葬還有小龕之類的附屬設施，但公元400年前後單室墓已在北燕境內流行。可以說，朝陽大平房村、北廟一號墓、德興里、八清里四墓較好地展現了壁畫墓葬從多室墓向單室墓轉變過程中的交織狀況，但其基本趨勢是明確的，即早先為墓主繪於墓葬前部、且墓主夫婦分坐的佈局，被挪至單墓室的後壁後，變為夫婦並坐，並坐方式從原來的各坐一牀榻變為合坐同一大牀榻。

簡言之，單室墓後壁的墓主壁畫是從前室移來並略加改動而成的，其變化的動因在於雙墓、多室或帶龕等墓葬形制的消失迫使在單室墓葬中重新組織壁畫的題材和佈局。

六、多室墓轉變爲單室墓對墓葬壁畫的影響

從多室墓變爲單室墓不是壁畫墓葬的特殊現象，而是磚室墓在漢末魏晉南北朝時期發展變化的基本規律。墓葬壁畫所發生的變化應該置於這個背景之下纔能有望獲得比較合理的解釋。

西漢中晚期出現於中國境內的磚室墓，迅速代替傳統的木槨墓。橫穴式磚室墓，以及類似材料的石室墓方便了複雜空間的營建，造成了東漢中晚期大型多室磚、石墓的出現。但是漢末社會發生重大變化，加之曹操、曹丕父子力行薄葬，對中國古代喪葬制度影響深遠。多室磚、石墓不再流行，曹魏西晉以及其後承襲中原傳統的東晉南朝時期單室墓佔絕大多數，特別是高級官員乃至皇帝都採用單室墓，無疑起到了引領社會風氣的作用。當然，歷史的變化總是有地區差異的。多室墓在中原地區衰落的同時，因爲中原動亂所引發的人口向中國邊遠地區的遷徙，以及中原政權對邊遠地區政治控制力的鬆弛，引起多室墓在今東北、西北地區的一度流行。在以遼陽爲中心的遼東地區，漢末魏晉時期流行帶耳室、小龕和迴廊的墓葬，這種墓葬形制在東漢時期中原地區屬於王、侯，遼東地區這些墓主顯非漢室王、侯，屬於僭用之例。河西地區兩漢時期幾乎都是一些小型墓，魏晉時期前所未有地出現帶耳室、小龕的多室墓，與中原地區一些高級官員的大型墓葬十分相似。朝鮮半島北部在 4 世紀的下半葉也出現一批多室墓，有的帶耳室或小龕，與之前這裏屬樂浪郡時期流行的墓葬有較大的區別，這些墓葬的形制與遼東和山東地區漢晉墓葬都有相似之處，估計與 4 世紀下半葉外來勢力在這裏的興起有關。因此，在討論多室墓時，這些地區考古材料的時代下限可以適當下延。但多室墓在上述地區流行一段時間後，就都歸於單室墓了，儘管各地的時間下限不完全一致。我們尚不十分清楚單室墓流行的原因是否與中原地區一樣，既與行政命令有關，也緣於對厚葬容易被盜的心理恐懼，但單室墓確鑿無疑地在上述地區都流行起來。北魏的情況也相似，北魏平城時代的大同地區不乏雙室墓甚至多室墓，但是單室墓佔大多數，而且後來幾乎成爲唯一的形制。所以說，單室墓確實是一種歷史的趨勢。雙室或多室墓演化爲單室墓，墓葬壁畫面臨改變，怎麼畫成爲必須解決的問題，德興里壁畫墓就是對這個問題的一種回答。

雙室或多室墓向單室墓轉變，墓葬壁畫中墓主形象的處理是其中的焦點。或者可以換個角度說，爲甚麼仍然非得畫上墓主形象不可？磚室墓的出現，爲墓室模擬現實居室創造

了可能。東漢時期多室墓的出現，提高了各個墓室與墓室中的各個部分對現實居室的模仿程度。中國古代對建築空間的方位有明確的認定[37]，雖然文獻記載有牴牾，後人對文獻記載也有不同理解，但大的方面意見基本一致。以最爲常見的雙室墓而言，前室陳設象徵墓主活動的各種明器，後室爲藏棺之所，合乎現實居宅的前堂後寢之制。前後室墓中的前室較扁長的，象徵前堂的意義更明顯，這類墓葬在東漢晚期特別流行。此外還很常見的是在前室的兩側加上耳室或小龕，這與現實堂室的結構就更相近了。墓室前部爲一堂二室的結構，其功能有別。如王國維《明堂寢廟通考》所言：＂室者，宮室之始也……《說文》：'室，實也。'以堂非人所常處，而室則無不實也。＂[38] 東西室之中，西室之地位尤重。《禮記·曲禮上》說：＂爲人子者，居不主奧。＂《爾雅·釋宮》說：＂西南隅謂之奧。＂《論衡·諱篇》載：＂夫西方，長老之地，尊者之位也。尊長在西，卑幼在東。＂考古材料給這些文獻記載給予了較爲明確的註解。帶耳室或小龕的多室墓中，較早墓例如安平逯家莊東漢壁畫墓，爲前後四進的大型多室墓，非常像一大型府第，但其基本結構仍然不過是前堂後寢。其中第二進墓葬壁畫較好地保存下來了，在右側室（該墓東向，右側室相當於南向墓的西南隅）的南壁繪有墓主端坐幛帳像，帳側、後面列侍從，側壁有謁見的屬吏（圖18）。這種將墓主像畫於右側室或小龕的情況很常見，遼陽漢末魏晉帶耳室或小龕的迴廊式墓葬很多採用這種方式，如棒臺子1號墓、北園1號墓[39]等。迴廊墓葬消失，耳室或小龕退化後，墓主人的位置仍然沒有變化，如相當於東晉時期的朝陽袁臺子壁畫墓[40]。高句麗境內墓葬壁畫中也保留了很多這樣的例子，最典型是著名的冬壽墓，右耳室正壁朝向室門爲冬壽端坐像，其右側壁爲冬壽夫人面向冬壽的側面端坐像（圖19）。兩墓主所坐帳外爲侍奉小吏，與墓主一樣皆著官服。左耳室既有庖廚，也有牛、馬、車等。嘉峪關大型墓葬一般由墓道、甬道、前、（中）、後室組

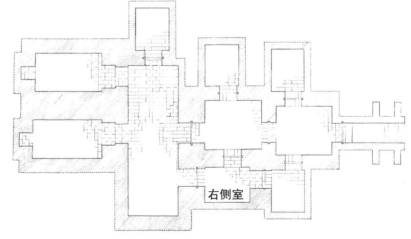

圖18 安平逯家莊東漢壁畫墓平面圖與墓主像位置

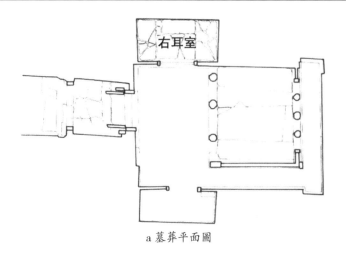

a 墓葬平面圖

b 右耳室正壁冬壽坐像

c 右耳室右側壁冬壽夫人坐像

圖 19　朝鮮安嶽冬壽墓平面圖與墓主像

成，前室（和中室）經常帶耳室或由耳室退化而來的小龕，如嘉峪關 3 號墓前室耳室券門上有"藏內"，東牆閣門（象徵性閣樓）上有"各內"題名[41]。敦煌佛爺廟灣西晉壁畫墓 M133 的北側壁龕內正壁畫有幃帳，雖然沒有人物形象，但幃帳當爲墓主而設（圖 20）。龕內上層地磚包敷席子，上置陶案等物，形象地模擬了墓主起居生活[42]。有時前室帶耳室或小龕的前後室墓中，左右耳室分別集中放置車馬器和模型明器，在前室的右半部靠後壁擺放象徵墓主位置的席案，這與文獻所載墓主居室"奧"處並無矛盾。這樣的壁畫墓例沒有發現，但是一些隨葬品位置保存較好的墓葬可資參考。如北京順義臨河村東漢晚期墓

爲前堂帶雙耳室的前後室墓，右耳室中爲陶倉、陶樓等模型明器和陶俑、陶動物等物；左耳室中很空曠，祇出有銅車馬飾、銅銜鑣等物，估計原來有木質車馬模型器。前室近中部一大一小兩朱繪陶案並排陳放，上有耳杯等陶器。陶案前有一組陶器，由朱繪鼎、魁、碗等，與綠釉盆、壺、釜、爐、盤、耳杯等組成（圖21）。這組陶器具有一定的禮器性質，可能象徵設奠之意。前室正壁右下方有一組器物，都是漆器，由器形推知有奩、盒、耳杯等。前室東壁下還有一組陶器，主要是日用器皿，除灰陶罐、碗、壺、井等之外，有朱繪案、扁壺、盒、奩、綠釉竈、十二連枝燈、彩繪燈、樓等物，似乎是不同質地、類別陶器的集中陳放處。這幾組器物中，前室靠西後壁下的漆器組合的品質最高，可能象徵墓主生前日常起居所在之處[43]。無耳室或小龕的前後室壁畫墓不多，夏縣王村東漢壁畫墓爲橫前堂雙後室墓，前室原有右耳室但封堵未使用，

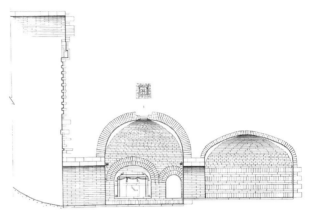

圖20　敦煌佛爺廟灣西晉壁畫墓 M133 剖視圖

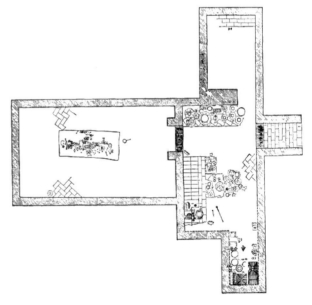

圖21　北京順義臨河村東漢晚期墓平面圖

墓主畫像畫在前室後壁正對甬道的壁面上[44]。較爲特殊的是酒泉丁家閘魏晉壁畫墓[45]，爲前後室墓，前室後壁上方有墓主賞樂圖，不是通常所見的那種端坐圖，大概可視爲墓主形象常見形式的變體。這兩座墓葬處理墓主形象的方式有相通之處。上文已經提到的德興里壁畫墓也是這種類型的壁畫墓，墓主畫像位於前室後壁右側，與順義臨河村墓前室佈局可相互參證。這三個墓例說明，墓葬前部沒有耳室或小龕的情況下，前室後壁成爲首選，但具體位置不甚固定，置於後壁靠右側可能象徵居於西南隅。

早期的單室壁畫墓很少，繪出墓主畫像並於後壁的更少。新安鐵塔山墓後壁是一幅端坐的墓主正面畫像，墓主身著便服，或許墓主生前不是一名官員[46]。靖邊楊橋畔東漢壁畫墓是一座前室僅比後室略寬的雙室墓，或可作爲單室墓對待。在後室後壁有憑欄而坐的墓主夫婦，不是常見的正面像，而是作半側面，附近還有僕從[47]。定邊郝灘東漢壁畫墓，墓室後壁上部是墓主並坐圖，下部是庭院、農作、狩獵圖[48]。東漢洛陽朱村壁畫墓的時代可能爲漢末曹魏時期，有墓主夫婦坐於幃帳中的形象，但是在左側壁上，具體位置是左側中部的小龕之後[49]，這是一個奇特的位置。這幾個墓例體現了單室墓中如何處理壁畫題材和位置的困難，這個問題從漢末產生一直斷斷續續延續到北朝晚期。正如同前堂後寢的性質有別一樣，前室壁畫與後室壁畫的性質也是不一樣的。從早期的雙室或多室墓中可以清楚地看出，後室是安放墓主棺椁的靜謐的私密空間，多數墓葬在這一空間裏不畫壁畫，有些繪製少量的象徵墓主內寢的物品。如嘉峪關3號墓後室壁畫有蠶繭絲束（？）、盒，酒泉丁家閘五號墓前室壁畫異常豐富，但後室僅有奩、扇、盒、拂、弓、箭箙、絲絹（？）、柱狀物、團狀物等；祇有個別墓葬如和林格爾墓，後室壁畫罕見地異常豐富，但也祇是莊園圖，不具備對外開放性，而且和林格爾位置偏北，鄰近邊地，壁畫內容與中原地區容或有一定差異[50]。將原本居於前室的壁畫搬到原本相當於棺室的後室之中，前室壁畫與後室及後室壁畫的性質上的衝突就不可避免地出現了[51]。在墓室空間之中，下部是以棺木爲中心的靜穆世界，中部則是喧囂的塵世景象，兩者無論如何無法統一。方位觀念不能捨棄，墓主畫像需要保留，墓葬的單室化又是時代趨勢，前堂與後寢不可避免地重合，壁畫如何"將就"這種改變？最關鍵的問題是將墓主畫像在單室墓中的位置確定下來。單室墓中，其前部不得不闢爲象徵主人的起居之處，如我們經常所見的那樣，這裏常有幃帳、坐榻、牛車等，但將墓主形象繪在墓室側壁的前部或者前壁也都是不合適的。單室墓中棺木祇能放置於墓室後部，而墓主畫像本來象徵的是生時的場景，放在墓室後部是不合適的。但是，後壁與側壁相比，要相對合適，至少其符合主位朝向室門的基本要求，而且早期也有個別墓葬採取這種方式，這可能是後來墓主畫像居於單室墓後壁的原因所在，但這同樣是一個隱含矛盾的不得已而爲之的選擇。

從今人觀念來看，漢末魏晉時期的墓主畫像似乎既非處於墓葬中最顯眼的位置，也不是藝術水準最高的部分，但這個時期的墓主畫像是墓葬壁畫最核心的內容，是墓葬禮儀與墓葬美術的中心所在。它並不像後來那樣符號化，大多數的墓主有一定的"表情"，墓主面向也必朝門。洛陽朱村墓墓主夫婦圖位於側壁，爲了朝向墓門，特地將所有人物都畫成

斜向，可見對墓主畫像之用心。這與《後漢書》卷六四《趙歧傳》載趙歧對待畫像的態度甚爲符合。傳云趙歧："先自爲壽藏，圖季札、子產、晏嬰、叔向四像居賓位，又自畫其像居主位，皆爲讚頌。"趙歧壽藏中是否有其他內容不得而知，但趙歧和時人最關心的是賓主之位，真可謂畫人如人在。據《禮記》、《論衡》等文獻記載和安平、德興里等墓例，主位當居於墓室前部右側耳室之正壁或前室之後壁，客位當位於主位之右側邊。

墓主畫像是墓葬壁畫最核心的內容，不僅與象徵居室的墓室方位直接關聯，還在於其植根於根深蒂固的華夏傳統思想和理念。這種思想和理念的形成則與中原地區的自然地理狀況和中國土木式結構的建築樣式有關。華夏傳統思想和理念在中原地區最爲強烈，漢末魏晉戰亂，這種思想和理念被帶到邊遠地區繼續得到流傳甚至受到珍視。漢末魏晉南北朝的總體文化狀況和社會性質沒有發生本質的改變，總體上是士族社會在南方的維持和發展，北方少數民族政權的封建化和士族化，南北方最終趨同。因此，從歷史發展趨勢上看，墓主畫像與墓室方位相結合的華夏習俗，一度可能因少數民族政權的建立而受到冷落。如我們所見到的北魏平城地區墓葬壁畫題材和佈局略顯無序的狀況，但隨著少數民族政權漢化進程的推進，隨著他們入居中原和使用土木建築，華夏傳統的居室和墓室的方位觀也將爲他們所接受。這方面最顯著的例子是北魏平城國家祭祀建築和祭祀方式的改變。《南齊書》卷五七《魏虜傳》："城西有祠天壇，立四十九木人，長丈許，白幘、練裙、馬尾被，立壇上，常以四月四日殺牛馬祭祀，盛陳鹵簿，邊壇賓士奏伎爲樂。"這種天壇和祭祀方式備受南朝奚落。孝文帝執政後，著力改變這種落後狀況。《魏書》卷七下《高祖紀下》記載，孝文帝太和十五年（491）夏四月："經始明堂，改營太廟……冬十月庚寅……明堂、太廟成。"明堂遺址在今大同南郊發現，整個明堂遺址的外部爲一個巨大的環形水渠。環形水渠的外緣直徑 290 米左右，水渠寬 20 米左右。水渠內側岸邊的四面分別有一個凸字形夯土臺，突出的部分伸入水渠。夯土臺長 30、寬 16 米左右。環形水渠以內的陸地中央有一個正方形夯土臺，邊長 42 米。中央夯土臺與四邊夯土臺的方向一致[52]。明堂是按照中國古代禮書的記載而建的。明堂建成後，孝文帝"宗祀顯祖獻文皇帝於明堂，以配上帝"，又"大序昭穆於明堂，祀文明太皇太后於玄室"[53]。北魏洛陽時代的宮廷建築多直接學習南方。《南齊書》卷五七《魏虜傳》："（永明）九年（491），（魏）遣使李道固、蔣少游報使。少游有機巧，密令觀京師宮殿楷式。清河崔元祖啟世祖曰：'少游，臣之外甥，特有公輸之思。宋世陷虜，處以大匠之官。今爲副使，必欲模範宮闕。豈可令氈鄉之鄙，取象天宮？臣謂且留少游，令使主反命。'世祖以非和通意，不許。少游，

安樂人。虜宮室制度，皆從其出。"北魏漢化的步伐和程度超過了南朝大臣容忍的限度。磚室墓葬作爲重要的建築類型，很早就爲拓拔鮮卑所接受，而且在平城時代的晚期很可能出於行政干預，普遍流行了近方形的單室墓。因此，按照漢晉傳統在墓室相應位置畫上墓主形象，而且題材和佈局有一定的規則，合乎當時的歷史發展狀況。

　　墓主畫像的位置既然與現實住宅居室的方位有關，那麽，北朝時期幾乎爲定制的墓主壁畫兩側的鞍馬、牛車圖是否也可以追溯到早期多室墓的前室壁畫？這類畫像是否與墓主畫像一道被壓縮進單室墓後重組、改造爲鞍馬、牛車圖？支持這個設想的是，早期雙室或多室墓的前室壁畫多爲車馬出行圖，這與鞍馬、牛車準備出行的性質有一定的相通之處。東漢車馬出行圖旁經常有題榜，標明墓主生前的官職和仕宦經歷，紀實性質強，炫耀目的明顯，但理解僅止於此似有不足。在很多沒有壁畫的東漢墓中，仍然會出土馬銜之類的車馬明器，如上文提到的北京順義臨河村東漢晚期墓，右耳室似爲專門的車馬室。它們祇能是墓主身份的象徵品，是墓葬禮儀中不可缺少的一個内容，如《逸周書·諡法解》所言"車服，位之章也"，而與是否真的擁有車馬，是否仕途節節高升而改易輿服可能並無必然聯繫。這種帶有一定的制度性的葬俗向上可以追溯到隨葬真車馬或大型的車馬坑，離東漢較近也較典型的如滿城西漢劉勝墓，在墓葬甬道的兩側專門鑿出側室，其中一室專門放置實用馬車，一室專門放置倉廚生活用品。西漢晚期不少墓葬的耳室中放置車馬器，如西安理工大學西漢壁畫墓 M1、M2 都有專門放置車馬器的耳室[54]。西安交通大學西漢壁畫墓、西安鳳棲原西漢張安世及其夫人墓中也都發現車馬器，可能都有車馬器耳室[55]。北京順義臨河村東漢晚期墓葬的雙耳室繼承了這個佈局，安嶽冬壽墓等墓葬則是將車馬和倉廚都集中到了左耳室中而已。再如上文提到的如嘉峪關 3 號墓前室耳室券門上另有"車廡"、"牛馬座（坐改爲卷）"題名。較晚的例證可以舉出上文也提到的朝陽袁臺子東晉壁畫墓，在墓葬前部的左耳室內出土馬具一套。朝鮮安嶽冬壽墓左前側室中既畫有馬廐、牛欄、車庫，也畫有性質頗不相類的肉庫和廚房，馬廐、牛欄、車庫可能也起到象徵車馬的意義。車馬明器、馬具以及後來出現的車馬出行圖是墓主身份的重要象徵物，這種觀念與居室及墓室方位觀念同樣古老，馬車既是先秦時期士、大夫作戰也是他們乘用的工具，身份意義很強，所以馮諼歌曰："長鋏！歸來乎！出無車！"孟嘗君則曰："爲之駕，比門下之車客。"[56]因此，鞍馬、牛車與墓主畫像一道轉入單室墓中都有其深刻的歷史淵源。德興里墓前室爲僚屬謁見墓主圖和大型出行場面，後室墓主壁畫兩側的鞍馬、牛車應該是對前室出行場面中的墓主活動的縮略再現，祇是因爲墓主形象與鞍馬、牛車出現於同一墓室壁面

上，所以被繪成了空車空馬待乘的樣子。還值得注意的是，德興里墓在前後室通道兩壁也繪有對稱的鞍馬牛車壁畫，仿佛是後室墓主畫像兩側的鞍馬牛車從後室行進至此。特別值得提出的還有北京八角村魏晉墓的壁畫石龕，爲一專門雕造的小型仿木建築，其本意可能是象徵墓主所居的龕室。石龕內正壁繪有墓主端坐形象，右壁上部有牛耕圖，下部有畫面較大的駟

圖22　北京八角村魏晉墓壁畫石龕

車出行圖（圖22）。石龕高寬和進深分別爲116、135、70厘米，體量較小，能夠繪畫的塊面不大，但其右側壁的下半部專門繪製了出行圖，足見其重要性。八角村魏晉墓出行圖的畫面模糊，看不清是馬車還是牛車[57]。從魏晉開始，貴族士大夫認爲牛車更能體現身份，跨馬騎乘爲庶人鄙事，此風後影響北方。雖然北方貴族士大夫不似南方那樣極端，墓葬中也多置放陶馬以炫耀武力，但象徵墓主身份的鞍馬、牛車多不具備巡行、征戰意義，而是多爲出遊性質，男主人乘馬，女主人乘牛車，都是悠然而往。探究這些壁畫的本意與性質，仍與東漢魏晉時期沒有根本性的差別。

其實，漢末魏晉的雙室墓或多室墓中，不僅僅與出行有關的圖像，就是大型的宴飲、庖廚、百戲原來也都繪製在墓室的前部。單室墓流行後，出行、宴飲、庖廚、百戲等內容一時之間還無法作出選擇和捨棄，便被一股腦地堆砌到同一個空間之中，對此反映最爲鮮明的就是北魏平城時代的大同地區。以沙嶺七號墓爲例，墓葬的形制近梯形，還保留一定的鮮卑傳統墓葬形制的特點。後壁主體部分爲上文多次提到的墓主夫婦並坐圖，以及鞍馬牛車和侍從。夫婦並坐主體部分之上是一欄人物，從中間往右轉向右壁和前壁都是彩帛繞臂的女子，從中間往左轉向左壁和前壁都是手中持物的男子。這欄人物之上是一欄分格的動物，也延伸到其餘三壁。墓室左壁主體部分爲通壁的壁畫，但是用曲折的步障垂直將其分爲兩部分，一部分爲大型的宴飲圖，一部分爲庖廚圖。宴飲圖有伎樂和幻術表演以助興。庖廚圖部分有車輛、氈帳、倉房、鳥籠和烹宰場景。宴飲圖和庖廚圖兩部分通過步障空缺處的通道相聯繫。右側壁爲規模盛大的車馬出行圖。墓室前壁爲持盾於頭頂的武士圖。甬道頂部爲伏羲女媧圖，兩壁爲方相氏和人首獸身的怪物。伏羲女媧手執的不是常見

的規矩，而是摩尼寶珠。類似的利用西方因素改造華夏傳統圖像的還有大同文瀛路北魏壁畫墓，殘留在東壁的人物形象發掘簡報中稱爲天神，虬髮、三眼、戴耳環項圈，袒露上身、披帛，但豬耳朵透露出其實還是方相氏[58]。這些圖像從文化因素來說，華夏傳統、鮮卑特色與外來文明因素並存。從地域來源來說，似乎遼東、河西，甚至雁北附近的影響都有，如彩帛繞臂的女性人物在和林格爾東漢壁畫墓中已經存在，這些圖像的共同源頭多在漢晉時期，但漢晉墓葬壁畫從沒有如此混雜者，這個情況恰如其分地反映了北魏平城時代特別是其較早階段不同來源的人口、民族、民俗、喪葬觀念、文化思想雜處而莫衷一是的現實。與沙嶺七號壁畫墓類似的墓葬還有大同雲波里、大同富喬垃圾焚燒發電廠 M9 等墓[59]，都是漢晉傳統、遊牧生活與外來文明雜陳的題材。這些壁畫題材從性質上來說，如果在雙室或多室墓中，也應該繪在墓葬的前部，但迫於墓室的限制，祇能被集中堆在一個單室墓之中。而且，這種壁畫題材和佈局雜糅並存的狀態持續了半個世紀以上，爲今人辨識理解其規律帶來困難[60]。

可以說，北魏平城時代墓葬壁畫形象地反映了墓室方位觀念、多種壁畫題材與單室墓的有限空間之間的矛盾狀況。在墓葬壁畫的佈局和題材方面，北魏平城時代是漢晉時期與北朝晚期之間的過渡階段。多室墓變爲單室墓總體上制約了魏晉南北朝壁畫墓葬的演化狀況。

七、漢末—北朝墓葬形制和墓葬壁畫的基本綫索

經過上文較爲詳細的分析討論後，現在有必要按照時間順敘，並結合非壁畫墓葬、有關歷史背景等方面內容，對北朝墓葬壁畫佈局的形成過程加以綜述，並就一些環節適當補充材料和論證。

中國古代墓葬壁畫的基本內容無外乎兩大部分：一部分描摹墓主生前死後的生活情景，希望墓主的現實生活在另一個世界延續下去；另一部分是對墓主所步入的另一個世界的想像，主要包括天象、升天、驅鬼等內容。本文主要討論的是前一部分，這一部分對現實社會的敏感度高，題材、佈局的變化能夠比較直接地反映社會變化。東漢時期磚室墓的流行、厚葬思想的盛行、社會經濟的發展以及墓葬往往半地穴式或地面起建，造成雙室乃至多室墓的流行，附加的耳室和小龕更使地下墓葬模擬現實居室的程度提高。現實居室中的前堂後寢之制也成爲墓室營建的基本原則。居室西南隅之"奧"爲家長之位，同樣也被

引進到墓室之中，或以前右耳室爲"奧"，或以前室右部後壁附近爲"奧"。先秦時期大型墓葬前方流行的"外藏槨"雖已經消失，但其思想仍有保留，在漢晉墓葬中具體表現爲隨葬車馬器，或專以一耳室，或將之與庖廚明器或壁畫安排在同一耳室之中。東漢時期墓葬地面祭祀的逐漸普及，墓主如生人般活動於墓室之中的觀念得到加強。文獻中墓主生前在墓葬中自作畫像的記載雖屬漢魏之際，但考古材料表明至遲東漢晚期墓葬中已經出現墓主畫像。這樣，墓葬的空間結構、壁畫的佈局、隨葬品的位置三者之間形成了有機的搭配。墓主畫像是整個墓葬壁畫的中心，車馬出行圖或車馬明器，後來還有馬具，成爲墓主身份的重要見證物或象徵物。庖廚與宴飲同樣爲墓主生前死後不可或缺。百戲、農耕、城市、公廨、莊園、古賢列女等內容作爲點綴性的題材也不時出現。上述壁畫集中出現在墓葬前室之中，棺木所在的墓葬後室通常沒有或者祇有很少象徵內宅的壁畫，與熱熱鬧鬧的前室形成鮮明的反差。

漢末魏晉的持續戰亂和盜墓之風的猖獗，以及曹操父子的厲行薄葬，使單室墓自覺不自覺地成爲絕大多數人的選擇。墓葬又有意識地向地下深處埋藏，使多室墓的營建也面臨很大的困難。總之，單室墓無可爭辯地流行起來了，而且一直延續到南北朝結束。但是，人們關於墓室方位的思想、日常生活所必需的物品、現實社會所決定的壁畫題材都不可能遽然改變。事實上，雖然少數民族大規模入主中原，但魏晉南北朝歷史主要表現爲少數民族政權封建化也即漢化的歷史。因此，華夏傳統的喪葬思想始終存在並作爲主流思想，多室墓變爲單室墓後在墓葬形制、隨葬品、墓葬壁畫等方面的矛盾也就始終存在，爲了解決這些矛盾，墓葬的變化調整也就沒有停止過。

《晉書》卷三三《王祥傳》的記載頗能說明東漢以後的新變化。"西芒上土自堅貞，勿用甓石，勿起墳隴。穿深二丈，槨取容棺。勿作前堂、布几筵、置書箱鏡匳之具，棺前但可施牀榻而已。"王祥準備作一名薄葬楷模：墓葬祇深二丈，合今尺度約5米，不用磚砌，也不佈設前堂几筵等設施。可見磚墓深過5米，佈設前堂几筵恰爲當時的通制。洛陽附近以及其他地區發現的西晉墓葬不少，大多數爲近方形的單室墓。即使身份較高者，如洛陽徐美人墓（圖23）、湖南安鄉劉弘墓也都是這種形制[61]，因此，本來單作一室的前堂，現在可能多是指單室墓中棺木之前的位置了。洛陽地區的一些西晉墓出土幬帳

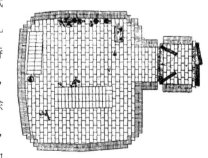

圖23　洛陽西晉徐美人墓平面圖

座，對推測前堂位置有幫助。這樣的墓葬有的多數爲單室墓，如洛陽厚載門街的幾座墓葬，幃帳座多位於棺木的前面[62]。也有雙室墓如偃師杏園 M34，在前室的入口處發現四個獸形幃帳座[63]。南方地區六朝墓葬保存完好的較多，其中東吳西晉墓不少爲前後室墓，前室常發現幃帳座，附近還有陶瓷俑，這很可能就是王祥所說的前堂。受北方地區的直接影響，東晉南朝流行單室墓，幃帳座也經常發現在單室的前部，可見前堂從單獨一室改爲一室之前部了。洛陽地區還發現了不少帶假耳室或小龕的墓葬[64]，或許這些假耳室或小龕如嘉峪關魏晉墓一樣，也是模仿早先時候的庖廚室或車馬室。洛陽晉墓與之前不同的現象還有：常在四角作出磚柱，對實用房屋的模仿性顯著加強[65]；由於近方形墓室的流行，墓室前部又多充當前堂和擺放隨葬品，棺木多被橫向安排在墓室後壁之下。這些都是以洛陽爲中心的西晉墓葬所發生的前所未有的變化，墓室內部空間的劃分和象徵意義正在做出調整。

魏晉時期墓葬形制及空間象徵性在中原地區沒有因爲北方少數民族的入主而中斷。近年來中原地區集中發現了不少十六國墓，基本也都是單室墓，繼承了曹魏西晉傳統。咸陽、西安的發現比較集中。以保存基本完好的咸陽平陵 M1 爲例，墓向爲南北向，墓葬距地表約 9 米，爲斜坡墓道單室土洞墓，由墓道、天井、過洞和墓室四個部分組成，墓室後部橫放頭部向東的棺木。隨葬品集中陳放在墓室前部東西兩側，東部爲騎馬鼓吹俑，西部有以牛車、軺車爲中心的伎樂俑羣，還有日用陶器、銅器、模型明器等。東西部分別代表的是少數民族與漢晉系統的兩套文物，它們對等地相處於魏晉時期已開始流行的單墓室之中[66]（圖 24）。咸陽文林社區前秦朱氏家族墓並排有九座，墓葬形制和出土物都與平陵 M1 相近，還發現"建元十四年"（378）號銘文磚[67]，可見這種單室墓形制是十六國時期關中地區的主要形制。安陽固岸墓地發現三座十六國墓葬，其中出土的陶器有漢晉時期特點[68]。可資對比的是，在安陽孝民屯發現了幾座相當於前燕時期的鮮卑墓葬，都是土坑墓，

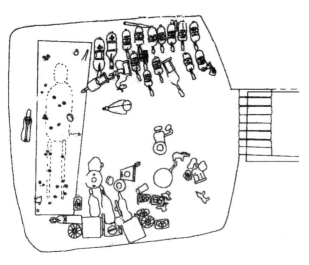

圖 24　咸陽平陵十六國 M1 平面圖

隨葬成套的馬具，皆置於墓主軀體之下，此外還以動物爲殉，與漢人墓葬迥異[69]。兩種類型墓葬的鮮明對比，凸顯了魏晉墓葬的特徵和延續性。在中原地區人口集中遷入的遼東、河西地區，單室墓在十六國時期也成爲主流。河西地區在張掖、高臺、酒泉、敦煌、玉門等地發現許多十六國墓葬，多作單室，有些前部兩側帶小龕，墓葬壁畫幾乎絕跡，與武威雷臺、高臺地埂坡、酒泉—嘉峪關、敦煌佛爺廟灣等地的漢末魏晉多室壁畫墓形成強烈反差。遼東地區在朝陽、北票、錦州等地發現的三燕墓葬多爲地方特色的單室石室墓，不少漢人如來自於燕薊的李廆和原籍長樂信都的北燕皇室馮素弗等人的墓葬都已經地方化和鮮卑化[70]，與遼東魏晉墓和時代較早的前燕朝陽袁臺子壁畫墓都很不一樣。壁畫墓偶有發現，保存較好的如前面曾提及的朝陽大平房村和北廟村北燕墓，都在墓室後壁畫有墓主夫婦像。

魏晉成爲主流的單室墓在中原地區經十六國而不衰，成爲北魏興起於中原後不得不面臨和接受的歷史現實。起源於漠北的拓拔鮮卑在十六國後期復國時，將盛樂（今內蒙古和林格爾附近）作爲其都城，這裏正是著名的和林格爾東漢晚期壁畫墓所在地。距和林格爾不遠的今呼和浩特附近美岱村發現兩座推測爲北魏建國前後的墓葬，都是磚墓。其中一座保存較好，埋藏在距地表8米深處，平面爲梯形，墓頂爲疊澀頂。兩座墓葬的出土品相當豐富，漢族和鮮卑特色陶器都有，還有北方民族特色的銅鍑、動物搏鬥紋銅牌、金指環，漢族特色的鐎斗、銅勺等，此外尙出土一"皇帝與河內太守"銘的銅虎符，墓葬的級別較高[71]（圖25）。墓葬埋藏深，平面爲鮮卑特色的梯形而不是漢晉常見的長方形；頂部爲落

a 墓葬平、剖面圖　　　b 銅虎符　　　c 金指環　　　d 銅鐎斗

圖25　內蒙古呼和浩特附近美岱村北魏墓平剖面圖和出土物

後的疊澀頂，而不是磚室墓最常採用的券頂。美岱村墓上距券頂在中國境內的流行已經有四五百年之久，可見北魏建國早期磚室墓葬的營建技術相當原始，但這畢竟邁開了吸收漢地墓葬建築方式的步伐。

在橫掃異己、統一黃河流域的過程中，北魏與中原民眾和墓葬文化發生了更多的接觸。北魏將近百萬人口擄掠至平城，粗可分爲兩大類，一類爲其他北方少數民族如匈奴餘部、高車、蠕蠕的人口，這些人與墓葬壁畫無涉；另一類爲中原漢地之人口，包含大量漢族人士的河西、遼東以及高句麗等地方政權的人口。後一類人口可試舉北魏定都平城前後數例以見其規模：

1. 天興元年（398），"春正月……辛酉，車駕發自中山，至於望都堯山。徙山東六州民吏及徒何、高麗雜夷三十六萬、百工伎巧十萬餘口，以充京師。"同年，"十有二月……徙六州二十二郡守宰、豪傑、吏民二千餘家於代都。"[72]

2. 泰常三年（418），"夏四月己巳，徙冀、定、幽三州徒何於京師。"同年，"遣征東將軍長孫道生……襲馮跋……道生至龍城，徙其民萬餘家而還。"[73]

3. 延和二年（432），"六月，上伐北燕，舉燕十餘郡，進圍和龍，徙豪傑三萬餘家以歸。"[74]

4. 太延五年（439），"八月……丙申，車駕至姑臧，九月丙戌……（沮渠）牧犍與左右文武五千人面縛軍門，帝解其縛，待以藩臣之禮。收其城內戶口二十餘萬，倉庫珍寶不可稱計……鎮北將軍封沓討樂都，掠數千家而還……冬十月辛酉，車駕東還，徙涼州民三萬餘家於京師。"[75]

5. 太平眞君七年（446），"三月……徙長安城工巧二千家於京師。"[76]

甚至還有南朝人口：

6. 神䴥四年（430），"三月庚戌，冠軍將軍安頡獻（劉）義隆俘萬餘人，甲兵三萬。"[77]

宿白先生說："就人口而言，最保守的估計，也要在百萬人之上；而被強制徙出的地點如山東六州、關中長安、河西涼州、東北和龍（即龍城）和東方的青齊，又都是當時該地區經濟、文化最發達的地點。這幾個地點合起來，甚至可以說是北中國當時的經濟、文化發達地區的全部。遷移的同時，還特別注意對人才、伎巧的搜求……平城及其附近，自道武帝以來，不僅是北中國的政治中心，而且也形成了北中國的文化中心。"[78]在河西、遼東發現的十六國墓葬數量超過中原地區，基本也都是單室墓。在北魏政權建立之前，單

室墓已成爲北中國墓葬的基本形制。因此，文化上後進的拓跋鮮卑成爲北中國的新主人後，單室墓成爲北魏平城墓葬的主流乃意料中之事。目前所知年代最早的沙嶺七號壁畫墓尚在北魏完全統一黃河以北地區之前，已經是一座平面近長方形的梯形單室磚墓了，這便是很好的證明。

上面說明了東漢多室墓在魏晉時期的劇烈變化和向十六國、北魏延伸的態勢，並且略述了墓室內部空間的改變。遺憾的是，中原地區極少發現可以明確肯定的魏晉十六國壁畫墓葬，壁畫似乎遭到了禁止或冷落。不過，週邊地區保存的壁畫材料在一定程度上能夠讓我們瞭解多室墓變化爲單室墓之後的壁畫情況。這樣的區域主要有兩個，一是河西，一是遼東和朝鮮半島北部地區。兩個地區的壁畫墓葬都主要是在漢末而不是魏晉時期纔傳入的，所以，漢末魏晉十六國墓葬壁畫雖然轉換了地區，但可以說是始終向前發展而未曾中斷。而且兩個地區漢末魏晉墓葬規模之大，居本地歷史之冠；墓葬壁畫水準之高，不遜於中原地區。這是兩個地區的外來人口主要分別由關中和華北兩個漢代最發達地區流入的結果。兩個地區中，河西地區的壁畫墓葬大概維持到前涼，以後就因動亂而衰落了。遼東地區則與朝鮮半島北部地區大致前後相接。遼東地區的墓葬壁畫在漢末魏晉的公孫氏割據時期盛極一時。司馬懿滅公孫氏後，遼東中衰，可能有一些公孫政權的殘餘力量逃亡到朝鮮半島北部的樂浪郡地。公元 313 年高句麗攻佔遼東後，遼東徹底衰落，中國東北地區的政治和文化中心轉移到今朝陽一帶，同時可能又有一些遼東士人因爲不同原因流落朝鮮半島北部。直到前燕時期，原樂浪郡所在的朝鮮半島北部仍是士人逃命之所，文中多次提到的冬壽原來是前燕的司馬，後因前燕統治集團內訌而逃奔故樂浪郡地。所以，即使在公元 313 年高句麗攻佔遼東、晉政權失去對樂浪郡的控制後，朝鮮半島北部原漢樂浪郡地區的漢晉人士可能仍擁有相當大的獨立性，在很長時間內保持著自身的勢力與文化，加上逃奔到這裏的外來人物，一道維持當地漢式文化的延續。直到 5 世紀中期左右，朝鮮半島北部地區的墓葬壁畫纔呈現出較強的地方特點，這可能是高句麗迫於北魏的壓力在公元 427 年將首都移至平壤的結果，這個地區之前的墓葬壁畫都可以看作漢代墓葬壁畫的自然延續和發展。這也是我們可以利用冬壽墓、德興里壁畫墓、八淸里壁畫墓作爲論據的原因所在。而且，朝鮮半島北部地區的墓葬最終也走向了單室化，墓主畫於墓室後壁也成爲普遍現象，祇是在更晚階段纔體現出明顯的地方特色，所以，仍然可以說中原和高句麗控制範圍內墓葬壁畫發展的歷史趨勢大致相近，這個現象有助於對北魏和其後的東魏北齊墓葬壁畫的認識。

北魏政權將大量人口集中到平城，造成各地域、各部族文化在平城的彙聚，使平城墓葬文化面貌呈現出多種形式和特點。北魏政權的統治方式非常粗疏，祇對平城的人力、物力進行粗略的劃分和調配。如《魏書》卷一百十《食貨志六》所言："天興初，制定京邑，東至代郡，西及善無，南極陰館，北盡參合，爲畿內之田；其外四方四維置八部帥以監之，勸課農耕，量校收入，以爲殿最。"北魏對社會基層人口所進行的直接管理所依靠的主要是原來各地區、各部族的統治者，這就是在北魏歷史近一半時間內起重要作用的宗主督護制。漢族人口隸屬於豪強地主，部族人口隸屬於部落頭領。喪葬禮俗這種深入社會和民眾心理深處、富於保守性的文化現象在平城地區得以維持各地區、各部族的固有特點，這在大同南郊電焊器材廠北魏墓羣中看得相當明顯。這個墓羣有160餘座墓葬，墓羣延續的時代大概與平城時代相當，墓羣族屬當爲拓跋鮮卑。雖然5世紀早期開始這個墓羣中出現了夫婦合葬等一些變化，但直到太和年間纔發生劇烈的變化：墓地中出現打破關係，墓葬方向不再千篇一律，方形墓流行，棺牀和墓主的頭向都發生變化等等[79]。因此，在孝文帝太和改革、廢除宗主督護制而行三長制之前，北魏政權對墓葬文化不可能有明確的政策導向和規定，祇能讓其按照各地區各部族的舊傳統緩慢地向前發展。這一情況決定了北魏平城時代的墓葬總體上維持漢晉舊貌，而增加一些鮮卑遊牧民族特色和外來文明因素。所以，能夠看到的是，漢晉傳統的居於墓室後壁的墓主畫像較爲普遍，還有儀仗出行圖、大型百戲、伎樂場面等；遊牧民族特色的內容有氈帳、放牧圖和狩獵圖；表現絲綢之路文化交流的胡人、駱駝、異域神祇形象等是新出現的內容。這些內容多貼近生活，是高度現實性的題材，又具有一定的符號性質，與漢晉墓葬壁畫中的出行、宴飲場面一樣，既體現墓主的身份，也是漢晉社會生活中最重要的場景。鞍馬還沒有完全從大型車馬出行圖中單獨抽離出來，牛車則屬於魏晉文人士大夫階層興起後表現地位和品位的符號，不甚符合鮮卑統治者身份和口味的題材，所以在孝文帝改革之前沒有受到青睞。

但是，正如在上文所指出的那樣，出行、宴飲等題材在漢晉墓葬中是與墓主畫像一道被置於墓葬前室的，現在它們與狩獵、遊牧等題材祇能與墓主畫像一道被置於，也祇能置於同一墓室之中了。這種做法隱含著內在的矛盾，是不符合墓葬方位、壁畫題材與佈局應相互匹配的傳統思想和處理方式的。更爲深刻的是，像出行一樣，宴飲、狩獵、遊牧等題材所植根的社會生活基礎也正處於消失過程之中。漢代的宴飲從來都不祇是一場吃喝，而隱含著重要的社會內涵，是敘人倫、親鄉里的有效手段，禮儀與實際功能兼備，政府和宗族領袖都不遺餘力推行和維護鄉飲活動的進行[80]。但漢末至十六國的巨大動亂，造成社

會經濟的極度衰退，富庶的漢代已成爲歷史記憶，現在已無負擔宴飲的經濟能力。從文獻記載看，遊牧出生的新政權似乎也不知鄉飲爲何物，他們所關心的更多的是自身的聲色滋味之享，而不是超越宴飲本身的與民偕歡的心理享受，宴飲場景的被淘汰祇是個時間問題。狩獵、遊牧題材的逐漸冷落是社會生產和生活方式改變的結果，而且存在地區差別。《北齊書》卷四十《唐邕傳》載："天統初，除侍中、并州大中正……以軍民教習田獵，依令十二月，月別三圍，以爲人馬疲敝，奏請每月兩圍。世祖從之。"2013年發掘的山西忻州北齊壁畫墓中，狩獵圖篇幅大，且佔據墓道的主要位置，頗與上述記載相合。這種圍獵活動性質既是軍事活動，也帶有禮儀性質，庶幾與先秦的大蒐禮相近[81]。但對於已週旋華北平原作爲主要活動舞臺，並且不得不與在封建制度下已經浸潤數百年的中原士人相接的北方民族而言，狩獵與遊牧生產生活方式的放棄也祇是個時間問題。這些問題如果說在紛繁動亂的十六國時期，在封建制還沒有確立的北魏平城時代早、中期還不甚突出也無力解決的話，那麼，從馮太后實際主政開始，特別是孝文帝親政後，對南方士大夫文化無限企慕，對華夏古代喪禮竭力講求，這種矛盾就無法迴避了。雖然北魏平城時代晚期和北魏洛陽時代的壁畫墓葬材料匱乏，但上文已指出北魏洛陽時代大規模學習南方文化，而南方的喪禮一直是顯學，對北方的影響恐不可免。參照大同宋紹祖石槨壁畫上的名士奏樂圖，可見北方思想風氣的轉變，在北魏平城時代已經發生。上文用圍屏石棺牀圖像對北魏洛陽墓葬壁畫作了復原，還指出了洛陽北魏墓所可能具有的墓葬壁畫佈局與大同智家堡石槨壁畫佈局所存在的相似性，因此，可以看到，宴飲、狩獵等内容正在被從墓葬壁畫中清除出去，還可以想見的是，那種墓主畫像居墓室後壁，鞍馬牛車居其側的佈局方式甚至可能在北魏平城時代的晚期已經出現了。

　　將宴飲、狩獵等内容從墓葬壁畫中基本清除出去，僅保留墓主畫像和象徵士大夫出行的鞍馬牛車，可以視爲北魏洛陽時代所作的努力和進步。這種變化帶來了意想不到的效果，如果說平城時代的壁畫主要還著重於敘事，像漢晉時期壁畫一樣滿足於追述往事和延續生前的生活，現在墓主畫像和出行車馬事實上所傳達的是一種"出發"場景。墓主現在所端坐的幃帳多已不是置於屋宇之中，而似乎是一種臨時搭建的幃帳。早期男性墓主多身著官服，手執麈尾，憑几端坐，侍奉在幃帳週圍的也都是身著公服的屬官小吏，冬壽墓幃帳旁的小吏手中還執筆捧版，一副官署辦理公務景象；後來墓主服飾越來越自由了，具有代表性的莫過於徐顯秀墓，男墓主外披獸皮大衣，女墓主外穿大紅交領長裙，生活氣息極濃；墓主坐榻之前從早期的多空無一物，到擺上各色食物，發展到墓主持杯而飲，公務處

理變成了飲宴。侍奉在幃帳週圍的人物已不是早期的那些小吏，普通的男女侍者之外，還有伎樂，以及很多手執儀仗的侍從，他們在等待著主人宴飲的結束；墓主的飲宴不是最重要的，重要的是宴飲之後跨馬乘車的出行。出行的目的地不論是升仙，還是如生平之時的一次山水之樂，都顯然不是墓室之內所能包含的。而且這些內容的表現方式非常地程式化，似乎祇有"符號"性質：幾乎沒有個人特徵的墓主形象，體現時尚和貴族品位的鞍馬牛車及其象徵的出遊，傳達了墓主富貴與閑情兼得於一身，現實和想像融合為一體的理想世界，至於墓主本身究竟境遇如何那已不關宏旨。新的"出發"式壁畫所指向的是墓外，這未必是壁畫設計繪製者最初的意圖，但壁畫所造成的效果或感覺確實是如此。北朝晚期墓道壁畫以大型出行圖為主，其產生一直未見確解，從其出現於東魏前後和其內容來看，可視外墓葬壁畫向外的自然延伸[82]。李星明先生將墓室與墓道壁畫之間的密切關聯稱之為"一元化"[83]，是有道理的，但這也暗含了這些壁畫題材被從墓室中徹底移出來的可能性了。

　　墓葬壁畫的簡化和向墓道延伸突出了壁畫的主題思想，也加強了感染力。但是，壁畫內容與墓室內部空間方位的矛盾依舊，這個矛盾終於東魏北齊始終存在，而最終的解決方式不是通過墓葬壁畫自身的自然發展，而是通過政治方式解決的。那就是隨著北齊被北周的消滅，墓葬壁畫開始了新階段，祇描繪墓主內宅生活，墓主畫像被棄絕；經過長期醞釀，在東魏北齊時期盛行的墓主與鞍馬牛車壁畫組合最終被驅逐出墓室。已經發現的西魏北周壁畫墓葬不多，且祇有北周李賢墓、宇文猛墓、田弘墓、安伽保存了部分壁畫[84]。前三座墓葬都位於今寧夏境內，李賢墓室四壁有伎樂侍者，田弘墓主室四壁有人物形象，都不見東魏北齊那種墓主與鞍馬牛車圖。安伽墓位於今西安附近，在墓道中發現人物壁畫。北周墓葬發現不少，在咸陽附近還發現若干包括周武帝在內的高等級墓葬，可以看出，這些墓葬是按照一定的制度營建的，但這些墓葬中都沒有壁畫。北周時期壁畫墓葬可能存在地區差異，京畿地區高級墓葬似乎並不青睞壁畫。看來，北周在統治政策上作出重大調整的同時，對包括墓葬壁畫在內的墓葬制度也摒棄了很多洛陽北魏傳統，事實上也就是近乎完全截斷了漢晉文化的"尾巴"，著力將墓室改造成以墓主棺木為中心的墓主私人空間即是其表現之一。北周壁畫墓葬雖不多內容也不豐富，關中隋初唐壁畫墓發現不少，很有助於加強對北周壁畫墓葬的理解。李星明先生不僅對此有很好的敘述，還兼及隋、初唐壁畫與北周、北齊的關係，與本文的論述也多可相互發明之處，值得轉引如下：

　　關中初唐壁畫墓中的現實性圖像的佈局綜合了北齊和北周壁畫墓的配置方式並有所

發展。

首先，墓室北壁不再出現作爲人物圖像核心的墓主人像，墓室四壁繪侍女（或宮女）、內侍、伎樂、舞姬等，整個墓中現實性人物圖像的核心被象徵牀榻的棺牀所代替。這種做法與北周李賢墓和隋代史射勿墓相同。北齊壁畫墓墓室中那種北壁繪墓主人像坐幃帳中、左右爲侍從伎樂、東西兩壁繪牛車出行和備馬出行的組合明顯是一種室外露天、庭院化的場景（引者注：這種理解總體上可以接受，但壁畫是一種藝術手段，較早的墓例中可見到幃帳置於建築之中，因此北齊的這種表現方式也不排除是一種省略方式），與墓室結構本身模擬居室的設計並不完全吻合，而北周壁畫墓墓室中以棺牀爲中心的侍女、伎樂等人物圖像的組合則做到了與墓室結構相互協同模擬居室內的場景。初唐壁畫墓繼承了北周壁畫墓墓室中圖像配置的格式，並且進一步發展了這種居室化的景觀。有些初唐壁畫墓的棺牀所靠的壁面上繪有聯扇屏風（引者注：聯扇屏風不當，應是圍屏牀榻，祇是透視關係處理不當，因而看起來像屏風，墓主人斷無懸空坐於屏風前之理。北朝墓室壁畫中圍屏牀榻看似聯扇屏風例證甚多，不煩舉），這實際上是北齊壁畫墓墓室北壁所繪墓主人背襯聯扇屏風坐於榻牀之上場景的一種新的轉換形式，由單一的平面描繪轉向立體空間的多壁面的圖像配置（引者注：就壁畫畫面而言，這是一種理解方式。但將原爲墓主人背襯的聯扇屏繪於棺牀後壁面上，還是與本文一再提及的墓葬中不同方位的象徵性有關，而不應祇是一種技術上的轉換。初唐的這種處理方式是企圖解決墓主畫像與屍身所在棺牀位置不統一問題，但將聯扇屏畫於棺牀之後，墓主畫像就被棺牀所代替，墓主畫像不得不消失。接著的問題是，棺牀後的聯扇屏因被遮擋，很快就成爲多餘之物而被淘汰了），東、西兩壁的鞍馬、車輿預備出行畫面被移出墓室，墓室四壁的人物圖象則組合成一種居室內景。

其次，在許多關中初唐壁畫墓中，北齊壁畫墓墓室東、西壁所繪的鞍馬、車輿預備出行的場面被移至墓道東西兩壁或靠近墓道的天井東西兩壁，其前面一般是儀仗行列。關中初唐壁畫墓中繪儀仗隊和鞍馬、車輿的做法是直接從東魏北齊壁畫墓繼承而來的，祇不過是將它們從墓室中移了出來，與墓道東西兩壁的儀仗隊結合在一起。這樣一方面增大了墓道出行儀仗的陣容，另一方面又使墓室內景化。另外，儀仗隊中的持儀刀武士、墓門（第一過洞口）兩側的門吏和靠近墓門的天井東西兩壁的持儀刀儀衛仍然屬於北朝舊制[85]。

因此，北周時期墓室空間方位與壁畫內容相互匹配的處理方法，解決了多室墓變爲單室墓後，墓室空間方位與壁畫題材、佈局之間長期存在的矛盾。緊隨北周之後的隋朝繼承北周墓室內部壁畫的處理方式，也吸收了東魏北齊對墓道壁畫的開拓性成果，中國古代墓

葬壁畫從此步入又一個題材佈局與墓葬空間彼此頗爲協調的新時代。

綜上所言，儘管歷史會出現一時的反復，如北燕、北齊的鮮卑化，但封建化也即漢化是進入中原地區的十六國北朝政權發展的必由之路。北魏是北方民族中最成功的政權，它在封建化或漢化的路上走得也最遠。東晉南朝雖然國力不振，但對北方具有毋庸置疑的文化上的優越地位。東晉南朝的社會基礎是封建門閥士族，玄學和玄學化的佛學是門閥士族的統治哲學，玄遠脱俗而氣韻生動是士大夫階層的藝術追求，縱情適性、寄興自然受到社會上層的高度追捧，所以牛車、山水、出遊被反復表現，成爲身份符號。孝文帝改革之前，北魏已經不自覺地封建化，改革之後，主動而迅速地封建化，但北魏所面臨的歷史狀況決定了其所建立的祗能是東晉南朝式的門閥士族社會，也祗能接受門閥士族的文化和藝術品位。所以，狩獵、宴飲、百戲等題材內容已不合時宜，儀仗圖被陶俑代替，實用性的孝子、古賢圖像被移至他處[86]，剩下的祗有清虛簡要、不可再減的墓主人畫像、鞍馬牛車了，並可能在北魏洛陽時代已經基本定型，在北朝晚期的東魏北齊時期成爲墓葬壁畫的通式。這是馮太后啓動、孝文帝推進漢化改革後，北方在南方影響下所作出的自然和必然的反應。這種隱含內在矛盾的墓室內部壁畫題材和佈局方式隨著北周的政治征服而結束了，但因墓室內部壁畫而發展出來的墓道壁畫卻爲隋唐所繼承，並且還通過隋唐傳遞到更晚時期，如遼代墓葬壁畫之中，可見其生命力之久長。

現將從漢末至北朝晚期墓葬壁畫的變遷、流轉情況簡單示意如下，以作爲本文的結束：

注：直綫表示直接繼承或影響，虛綫表示可能產生影響

附記：本文寫作獲得北京大學高級人文基金資助（資助時間：2013 年 9 月至 2014 年 8 月）。

本文寫作得到巫鴻先生指點。2013 年 9 月至 2014 年 8 月在芝加哥大學訪學期間，系統聆聽了巫鴻先生的《中國美術史》等課程，並就文中許多問題向巫鴻先生請教，特致謝忱！本文寫作過程中，美國西北大學藝術史張璐同學、北京大學考古文博學院王倩、王音同學提供了幫助，一併致謝！

注 釋：

[1] 楊泓《南北朝墓的壁畫和拼鑲磚畫》，載氏著《漢唐美術考古和佛教藝術》，頁 97，科學出版社，2000 年。

[2] 比較有代表性的如韓小囡《北朝墓壁畫淵源探討》，《東嶽論叢》2005 年第 4 期；徐潤慶：《從沙嶺壁畫墓看北魏平城時期的墓葬美術》，載《古代墓葬美術研究》第一輯，文物出版社，2011 年。

[3] 宿白《關於河北四處古墓的劄記》，《文物》1996 年第 9 期。

[4] 鄭岩《"鄴城規制"初論》，收入《魏晉南北朝壁畫墓研究》，頁 189、190、196，文物出版社，2002 年。鄭岩先生著眼於東魏北齊與北魏之間的斷裂，以說明東魏北齊的獨創，但並沒有忽略東魏北齊與北魏墓葬壁畫之間的關係，如天象圖、墓壁熏黑現象。本文主要著眼於東魏北齊與北魏之間的聯繫。實際上，北魏與東魏北齊的歷史是連續的，繼承和變化都在同時發生著，所以需要從斷裂和聯繫等多個角度加以觀察，這樣纔能發現這個時期墓葬壁畫發展變化的基本特點。

[5] 洛陽市文物工作隊《洛陽孟津北陳村北魏壁畫墓》，《文物》1995 年第 8 期。

[6] 中國社會科學院考古研究所河北工作隊《河北磁縣北朝墓羣發現東魏皇族元祜墓》，《考古》2007 年第 11 期。

[7] 黃明蘭編著《洛陽北魏世俗石刻綫畫集》，人民美術出版社，1987 年。

[8] 鄧宏里、蔡全法《沁陽縣西向發現北朝墓及畫像石棺牀》，《中原文物》1983 年第 1 期。

[9] 墓中出土的青瓷雞首壺肩部較寬，與北魏宣武帝景陵、偃師杏園北魏 M2 的雞首壺比較接近，而與北齊時期腹部近橢圓形的雞首壺不一樣（參見圖 5）。東魏遷都鄴城後，可能一時沒有恢復瓷器生產，現在發現的北朝晚期瓷器或與瓷器風格相同的釉陶器多是北齊時期的，器物面貌與北魏時期有一定的差別。沁陽距離洛陽甚近，北魏以後這一帶荒廢蕭條，時或淪爲戰場。迄今這一帶基本沒有東魏北齊墓葬。凡此均說明西向墓爲北魏墓的可能性較大。

[10] 芝加哥藝術博物館所收藏的一具石棺牀圍屏，規格、題材和佈局與沁陽西向墓石棺牀圍屏

非常相似,年代也被推定在北魏時期。國內外公私收藏的圍屏石棺牀數量不斷增加,不少來源不明,本文主要使用出土資料。

[11] 河南省文物考古研究所《河南安陽固岸墓地考古發掘收穫》,《華夏考古》2009 年第 3 期。

[12] 夏名采《益都北齊石室墓綫刻畫像》,《文物》1985 年第 10 期。夏名采《青州傅家北齊綫刻畫像補遺》,《文物》2001 年第 5 期。

[13] 西安市文物保護研究所《西安北周康業墓發掘簡報》,《文物》2008 年第 6 期。陝西省考古研究所《西安北周安伽墓》,圖版一,文物出版社,2003 年。天水市博物館《天水市發現隋唐屏風石棺牀墓》,《考古》1992 年第 1 期。

[14] 西安市文物考古保護所《西安北周涼州薩保史君墓發掘簡報》,《文物》2005 年第 3 期。

[15] 《洛陽伽藍記》卷三:"洛陽大市北有奉終里,里內之人,多賣送死之具及諸棺槨。"《洛陽伽藍記》卷四:"市北慈孝、奉終二里。里內之人,以賣棺槨爲業,賃輀車爲事。"

[16] 南京博物院、南京市文物管理委員會《南京西善橋南朝墓及其磚刻壁畫》,《文物》1960 年 8、9 期合刊。南京博物院《江蘇丹陽胡橋南朝大墓及其磚刻壁畫》,《文物》1974 年第 2 期。南京博物院《江蘇丹陽縣胡橋、建山兩座南朝墓》,《文物》1980 年第 2 期。

[17] 南京博物院《梁朝桂陽王蕭象墓》,《文物》1990 年第 8 期。南京市博物館《南京梁桂陽王蕭融夫婦合葬墓》,《文物》1981 年第 12 期。南京博物院《南京堯化門南朝梁墓發掘簡報》,《文物》1981 年第 12 期。

[18] 大同富喬垃圾焚燒發電廠發現北魏和平二年(461)梁拔胡墓爲凸字形單室墓,甬道中有龍、虎,但沒有發表圖像資料,從有關描述文字看,似乎與北朝晚期常見的大龍大虎有差別。參見大同市考古研究所《大同南郊北魏墓考古新發現》,載國家文物局主編《2009 中國重要考古發現》,頁 109,文物出版社,2010 年。

[19] 大同市考古研究所《大同雁北師院北魏墓羣》,頁 129,文物出版社,2008 年。

[20] 呂夢《鄴城地區東魏北齊時期城市與墓葬的空間佈局初探》第三章《鄴城的墓葬空間》,北京大學 2014 年碩士畢業論文。

[21] 王銀田、劉俊喜《大同智家堡北魏墓石槨壁畫》,《文物》2001 年第 7 期。

[22] 大同市考古研究所《山西大同沙嶺北魏壁畫墓發掘簡報》,《文物》2006 年第 10 期。

[23] 大同市考古研究所《大同南郊北魏墓考古新發現》,載國家文物局主編《2009 中國重要考古發現》,頁 107,文物出版社,2010 年。大同市考古研究所《山西大同陽高北魏尉遲定州墓發掘簡報》,《文物》2011 年第 12 期。

[24] 河南省文化局文物工作隊《鄧縣彩色畫像磚墓》,頁 16、18,文物出版社,1959 年。

[25] 南京市博物館、雨花臺區文化廣播電視局《南京市雨花臺區南朝畫像磚墓》,《考古》2008

年第 6 期。

[26] 襄陽市文物管理處《襄陽賈家沖畫像磚墓》,《江漢考古》1986 年第 1 期。

[27] 高句麗特別展促進委員會編輯發行《來自平壤的墓葬壁畫和遺物——高句麗特展》, 2002 年, 韓國首爾。

[28] 朱榮憲著、永島暉臣慎譯《高句麗の壁畫古墳》, 頁 93, 學生社, 昭和四十七年（1972）。

[29] 遼寧省文物考古研究所《遼寧遼陽南郊街東漢壁畫墓》,《文物》2008 年第 10 期。

[30] 李文信《遼陽北園壁畫古墓志略》,《瀋陽博物院籌備委員會匯刊》1 期。

[31] 李文信《遼陽發現的三座壁畫古墓》,《文物參考資料》1955 年第 11 期。

[32] 遼陽市文物管理所《遼陽發現三座壁畫墓》,《考古》1980 年第 1 期。

[33] 李慶發《遼陽上王家村晉代壁畫墓清理簡報》,《文物》1959 年第 7 期。

[34] 洪晴玉《關於冬壽墓的發現和研究》,《考古》1959 年第 5 期。

[35] 朝陽地區博物館、朝陽縣文化館《遼寧朝陽發現北燕、北魏墓》,《考古》1985 年第 10 期。

[36] 黎瑤渤《遼寧西官營子北燕馮素弗墓》,《文物》1973 年第 3 期。

[37] 這方面最有代表性的是關於明堂的記載, 如《禮記・月令》說天子自孟春之月（正月）至季冬之月（十二月）依次居住在:"青陽左個……青陽太廟……青陽右個……明堂左個……明堂太廟……明堂右個……太廟大室……總章左個……總章太廟……總章右個……玄堂左個……玄堂太廟……玄堂右個。"《淮南子・天文訓》:"陰陽刑德有七舍。何謂七舍? 室、堂、庭、門、巷、術、野。十一月德居室三十日, 先日至十五日, 後日至十五日, 而徙所居各三十日。德在室則刑在野, 德在堂則刑在術, 德在庭則刑在巷, 陰陽相德, 則刑德合門。"中國古人認爲建築是宇宙的縮影, 體現陰陽五行刑德等關係, 因此, 建築中的每個空間方位都有特定的意旨。

[38] 王國維《觀堂集林》卷第三, 頁 72, 河北教育出版社, 2001 年。

[39] 李文信《遼陽發現的三座壁畫古墓》,《文物參考資料》1955 年第 11 期。李文信《遼陽北園壁畫古墓志略》,《瀋陽博物院籌備委員會匯刊》1 期。在墓葬的右前耳室中描繪墓主形象是漢末魏晉十六國時期最常見的現象, 但例外總是存在的。如敦煌佛爺廟灣 M37 爲帶一耳室一小龕的單室墓, 耳室位於右前方, 但並沒有畫出墓主形象, 而是在墓室後壁畫出幃帳, 並在幃帳前設磚臺, 仿佛是模擬墓主所在, 這大概也可以看作爲較早的墓主畫像從墓室前部向後壁移動的墓例。參見甘肅省文物考古研究所《敦煌佛爺廟灣西晉畫像磚墓》, 圖版五, 文物出版社, 1998 年。

[40] 遼寧省博物館文物隊、朝陽地區博物館文物隊、朝陽縣文化館《朝陽袁臺子東晉壁畫墓》,《文物》1984 年第 6 期。

[41]　甘肅省文物隊等《嘉峪關壁畫墓發掘報告》，文物出版社，1985年。

[42]　甘肅省文物考古研究所《敦煌佛爺廟灣西晉畫像磚墓》，圖版一二，文物出版社，1998年。

[43]　黃秀純《北京順義臨河村東漢墓發掘簡報》，《考古》1977年第6期。

[44]　山西省考古研究所等《山西夏縣王村東漢壁畫墓》，《文物》1994年第8期。

[45]　甘肅省文物考古研究所《酒泉十六國墓壁畫》，頁14，文物出版社，1989年。原發掘報告年代判斷有誤，詳見拙文《試談酒泉丁家閘5號壁畫墓的時代》，《文物》2011年第4期。

[46]　黃明蘭、郭引強《洛陽漢墓壁畫》，頁182，文物出版社，1996年。

[47]　陝西省考古研究院《陝西靖邊東漢壁畫墓》，《文物》2009年第2期。

[48]　陝西省考古研究所、榆林市文物管理委員會《陝西定邊縣郝灘發現東漢壁畫墓》，《考古與文物》2004年第5期。

[49]　洛陽市第二文物工作隊《洛陽市朱村東漢墓發掘簡報》，《文物》1992年第12期。

[50]　內蒙古自治區文物考古研究所《和林格爾漢墓壁畫》，頁20—24，文物出版社，2007年。

[51]　類似的衝突也體現在隨葬品上。原來按照不同功能而分佈在不同墓室中的隨葬品現在也被組織到一個墓室之內，如何處理這些隨葬品之間的關係，主要涉及種類、性質和空間位置上的各種關係，都經歷了變化整合的歷程。此現象與本論題相關而稍遠，值另文討論。

[52]　王銀田、曹臣明、韓生存《山西大同市北魏平城明堂遺址1995年的發掘》，《考古》2001年第3期。

[53]　《魏書》卷七下《高祖紀下》，頁169、170，中華書局，1974年。

[54]　西安市文物保護考古所《西安理工大學西漢壁畫墓發掘簡報》，《文物》2006年第5期。

[55]　陝西省考古研究所《西安交通大學西漢壁畫墓》，頁18，西安交通大學出版社，1991年。張仲立、丁巖、朱豔玲《西安南郊鳳棲原西漢家族墓地》，載國家文物局主編《2010年中國重要考古發現》，文物出版社，2011年。

[56]　參見諸祖耿編撰《戰國策集注匯考（增補本）·齊策四》，頁591，南京，鳳凰出版社，2008年。

[57]　石景山區文物管理所《北京市石景山區八角村魏晉墓》，《文物》2001年第4期。

[58]　大同市考古研究所《山西大同文瀛路北魏壁畫墓發掘簡報》，《文物》2011年第12期。外來文化影響到墓葬之中是很值得注意的現象，是現實生活在墓葬中的反映。《荊楚歲時記》載："十二月八日爲臘日……諺言：'臘鼓鳴，春草生。'村人並繫細腰鼓，戴胡公頭，及作金剛力士以逐疫。"這樣的風俗大概不僅限於荊楚之地。這些外來文化因素也可與地面實用建築中的有關跡象相呼應，如《南齊書》卷五七《魏虜傳》："正殿西又有祠屋，琉璃爲瓦……並設削泥采，畫金剛力士。"又如北魏太祖時就曾造出"七寶牀檀刻鏤輦"（《魏書》

卷一〇八之四《禮志四》)。這些建築和物品體現了外來文化深入平城時代社會生活的深度。沙嶺七號墓和文瀛路墓中的武士狀方相氏爲驅鬼之神，是北魏接受漢晉傳統文化的有力證明。文獻中也有相關記載，如《魏書》卷一百八之四《禮志四》載："高宗和平三年（462）十二月，因歲除大儺之禮，遂耀兵示武。"

[59] 大同市考古研究所《山西大同雲波里路北魏壁畫墓發掘簡報》，《文物》2011 年第 12 期。大同市考古研究所《大同南郊北魏墓考古新發現》，載國家文物局主編《2009 中國重要考古發現》，文物出版社，2010 年。

[60] 有些學者對這些題材的來源進行了追蹤，並將異域色彩之外的圖像追溯到河西、遼東等地，如前引韓小囡《北朝墓壁畫淵源探討》等文。這些研究有貢獻但其局限性也甚明顯，那就是難以解釋爲甚麼要將和如何將這些天各一方的題材組合到一起。地域因素雖有但可能並不是最重要的。這些題材本來是華夏民族固有的成組合的題材，是超地域性的，如果說有本源，那它們的本源都在中原地區，河西、遼東都得到了其中的一部分，北魏定都平城後，無疑有利於糾合四面八方的文化資源於一道，於是這些題材又得以在同一墓室之中按照平城時人的理解全面而略顯雜亂地展現出來。但文獻中的有關記載也值得重視，如《魏書》卷一〇九《樂志》："（天興）六年冬，詔太樂、總章、鼓吹增修雜伎，造五兵、角觝、麒麟、鳳皇、仙人、長蛇、白象、白虎及諸畏獸、魚龍、辟邪、鹿馬仙車、高絙百尺、長橋、緣橦、跳丸、五案以備百戲。大饗設之於殿庭，如漢晉之舊也。太宗初，又增修之，撰合大麴，更爲鐘鼓之節。"天興六年（403）早於北魏滅遼東河西有二三十年之久，北魏從中原得到的漢晉文化分量很大。今西安、咸陽地區發現的前秦建元年間（365—384 年）的墓葬仍出土多枝燈等漢晉之物，可見漢晉文化在中原地區一直沒有斷絕。

[61] 河南省文化局文物工作隊第二隊《洛陽晉墓的發掘》，《考古學報》1957 年第 1 期。安鄉縣文物管理所《湖南安鄉西晉劉弘墓》，《文物》1993 年第 11 期。

[62] 洛陽市文物工作隊《洛陽厚載門街西晉墓發掘簡報》，《文物》2009 年第 11 期。

[63] 中國社會科學院考古研究所河南第二工作隊《河南偃師杏園村的兩座魏晉墓》，《考古》1985 年第 8 期。

[64] 如洛陽穀水晉墓 F38 等，見洛陽市第二文物工作隊《洛陽穀水晉墓（F38）發掘簡報》，《文物》2009 年第 9 期。

[65] 洛陽地區的曹魏西晉墓葬目前還不能完全準確地加以區分，在一些可以肯定的西晉墓葬中看到的變化很可能曹魏時期已經發生，就對現實房屋的模仿性而言，這也適用。東漢時期的建築技術足以支持在墓室中積極模仿現實房屋，但模仿性的大大加強卻在曹魏西晉時期，這可能與單室墓象徵現實居室的性能較低有關，因此不得不有意識地做出梁柱斗栱，從而

對墓室的現實象徵性正面加以說明。這也是對本文正文中將墓室佈局與文獻所載現實居室加以類比的邏輯上的支持。

[66] 咸陽市文物考古研究所《咸陽十六國墓》，頁87—102，文物出版社，2006年。

[67] 咸陽市文物考古研究所《陝西咸陽市文林社區前秦朱氏家族墓的發掘》，《考古》2005年第4期。

[68] 河南省文物考古研究所《河南安陽固岸墓地考古發掘收穫》，《華夏考古》2009年第3期。

[69] 中國社會科學院考古研究所安陽工作隊《安陽孝民屯晉墓發掘報告》，《考古》1983年第6期。

[70] 辛發、魯寶林、吳鵬《錦州前燕李廆墓發掘簡報》，《文物》1995年第6期。黎瑤渤《遼寧北票西官營子北燕馮素弗墓》，《文物》1973年第3期。

[71] 李逸友《內蒙古土默特旗出土的漢代銅器》，《考古》1956年第2期。李逸友《關於內蒙古土默特旗出土文物情況的補正》，《考古》1957年第1期。內蒙古文物工作隊《內蒙古呼和浩特美岱村北魏墓》，《考古》1962年第2期。

[72] 《魏書·太祖紀》，頁32，中華書局，1974年。

[73] 《魏書·太宗紀》，頁58、59。

[74] 《魏書·天象志三》，頁2402。

[75] 《魏書·世祖紀（上）》，頁90。

[76] 《魏書·世祖紀（下）》，頁100。

[77] 《魏書·世祖紀（上）》，頁78。

[78] 宿白《平城實力的集聚和"雲岡模式"的形成和發展》，原載《中國石窟·雲岡石窟（一）》（1991），後收入氏著《中國石窟寺研究》，頁119、120，文物出版社，1996。

[79] 山西大學歷史文化學院、山西省考古研究所、大同市博物館《大同南郊北魏墓羣》，頁465—481，科學出版社，2006年。

[80] 鄉飲在兩漢時期是皇帝直接過問、基層政權具體組織的重要活動。《漢書》卷八《宣帝紀》五鳳二年（前56年）詔曰："酒食之會，所以行禮樂也。"西嶋定生認爲："鄉飲酒禮是秩序形成的場所……在鄉飲酒禮上，最根本的、成爲基礎的東西，是按照飲酒儀禮而正齒位"（西嶋定生《中國古代帝國的形成與結構》，頁414，中華書局，2004年），"把可當成行禮之場的酒食之會作爲國家的統治事項而置於由國家規定掌握之下"（同前，頁402）。鄉飲是古老的習俗，文獻中有戰國、秦時期鄉飲的記載，雲夢睡虎地秦簡中記載更爲生動。睡虎地秦簡《封診式》"毒言"條："某里公士甲等廿人詣里人士五（伍）丙……訊丙，辭曰：'外大母同里丁坐有寧毒言，以卅餘歲時髊（遷）丙家節（即）有祠，召甲等，甲等不肯

[81] 類似的狩獵題材墓葬還有不少,比較重要的如朝陽袁臺子墓,軍事訓練與狩獵圖都有,祇是規模較小而已。袁臺子墓材料見遼寧省博物館文物隊等《朝陽袁臺子東晉壁畫墓》,《文物》1984年第6期。

[82] 在上文已經提到,德興里壁畫墓已經在前後室通道兩壁上繪有對稱的鞍馬牛車圖,與墓室後壁墓主畫像兩側的鞍馬牛車非常相似,似乎是從後室行進至此,然後又進入前室。看來,墓主畫像移入單室墓後壁之初,"出發"之意可能已經具備。

[83] 李星明《唐代墓室壁畫研究》,頁22,陝西人民美術出版社,2005年。

[84] 寧夏回族自治區博物館、寧夏固原博物館《寧夏固原北周李賢夫婦墓發掘簡報》,《文物》1985年第11期。寧夏文物考古研究所固原工作站《固原北周宇文猛墓發掘簡報》,載《寧夏考古文集》,頁134—147,寧夏人民出版社,1994年。原州聯合考古隊《北周田弘墓》,圖版第12、13,文物出版社,2009年。陝西省考古研究所《西安北周安伽墓》,圖版二一五,文物出版社,2003年。

[85] 李星明《唐代墓室壁畫研究》,頁30、31,陝西人民美術出版社,2005年。

[86] 今山東地區發現數座竹林七賢之類的古賢壁畫,洛陽地區沒有發現,但這不表明洛陽地區不重視古賢,《魏書》卷一百八之四《禮志四》載"輿服之制":"乾象輦:羽葆……二十八宿,天階雲罕,山林雲氣,仙聖賢明、忠孝節義……皆亦圖焉。"

The Development of Tomb Murals' Layout in Late Northern Dynasties

WEI Zheng

Abstract

By the late Northern dynasties the layout of tomb murals had already crystalized: the focal piont of the whole composition was the portrait of the tomb occupant on the back wall of the burial chamber; on the sidewalls were depicted images of rideless horse and ox-drawn carriage; on the

lateral walls of the tomb passageway were painted processional scenes, the Green Dragon and the White Tiger. This layout is commonly seen in tombs of the Yecheng area during the Eastern Wei and Northern Qi periods, known as "Yecheng Pattern". However, similar layouts can be traced back to late Northern Wei, in the Luoyang aera, as witnessed by tomb murals and carvings on funeral couches. Consequently, the term "Luoyang Pattern" seems more feasible than "Yecheng Pattern". The development of the layout is the result of a long evolution of mural paintings in northern and central China rather than being the outcome of southern China influences, assumed to be the keeper of Chinese orthodoxy. Owing to the tendency of simplification in funeral customs in late Han Dynasty, single chamber tombs became predominant, among which the square-single-chamber tombs were likely reserved to officials. Therefore, tomb murals, originally painted in chambers with different functions and showing varied themes, were by necessity compressed into a single chamber, not only triggering conflicts among diverse themes, but also contradictions between mural paintings and the architectural space. After a long period of conflict and appeasement, particularly after Emperor Xiaowen's Reform at the end of 5^{th} century, a traditional repertoir of themes, including chariots, banquets, hunting and scenes of normadic life, was elminiated. Themes of specific representations were retained, such as the portrait of the tomb occupant, object of offering, images of rideless horses, embodiment of processional scenes ox-drawn carriages, counterpart of rideless horses, and they were given an eye-catching position. The portrait of the tomb occupant was painted on the back wall of the burial chamber, departing from the privileged south-west position. The icons of rideless horses and ox-drwan carriages facing outward could not fit the new painting arrangement in the single chamber any longer, hence the lateral walls of the passageway in the late Northern dynasty begun to be used. By the Tang dynasty, the chamber became an exclusive private space for the tomb occupant. In early Tang, the portrait of tomb occupant gradually faded away: it was no longer rendered on funeral couches and the coffin and platform placed in the west side of the chamber concealed the painted portrait. The layout of tomb murals of Northern dynasites played a crucial role in the transition from Han to Tang and inevitably doomed to be quickly replaced.

風雲與造作

——天曆之變、順帝復仇與作品時代

尚　剛

　　1329 年的元文宗弒兄案史稱"天曆之變"，對於元代官府造作，它與其引發的 1340 年順帝復仇造成了一連串的嚴重影響。本文先略述史事，而後，以史事結合作品特點，討論刻絲大威德金剛曼荼羅、"太禧"款瓷盤製作的時間和滿池嬌圖案風靡的時代。

一、天曆之變與順帝復仇

　　根據《元史》相關諸本紀的記述，致和元年七月庚午（1328 年 8 月 15 日），泰定帝病死上都（今内蒙古正藍旗）。泰定帝傳位給其幼子，但由武宗舊侍從燕鐵木兒策動，從大都（今北京）開始了擁立武宗之子的暴動。結果暴動一方大勝，武宗的兩個兒子相繼當上了皇帝。先是天曆元年九月壬申（1328 年 10 月 16 日），圖帖睦爾（廟號文宗）從江陵入大都登基。其即位詔說，"天下不可無主"，帝位是爲同父異母的兄長和世㻋（廟號明宗）暫代的，等流亡的兄長一到，就要奉還。攻克上都後，他果然遣使察合臺汗國，奉迎兄長。於是，和世㻋便從西北歸來，天曆二年正月丙戌（1329 年 2 月 27 日），在蒙古國舊都哈剌和林（今蒙古北杭愛省厄爾德尼召北）之北即位，四月癸卯（5 月 15 日），遣使立圖帖睦爾爲皇太子。當年的八月丙戌（8 月 26 日），兄弟聚首，地點爲王忽察都（即武宗建立的中都，遺址在今河北張北的白城子）。但四天後（8 月 30 日），和世㻋"暴崩"。未久（9 月 8 日），圖帖睦爾於上都再次登基。關於和世㻋的死因，正史不載，但雜史卻說，是被燕帖木兒毒殺的[1]。作爲事件的最大受益者，圖帖睦爾至少知情，甚至是策劃

人。因此,臨終之際,他還將此事引爲"悔之無及"的"平生大錯"。

至順三年(1332)八月,文宗崩於上都。秉承文宗遺命,由其遺孀卜答失里與燕帖木兒主持,明宗的次子、長子先後做了皇帝。明宗長子妥懽帖睦爾是元朝最後一位君主,即元順帝。登基時(1333年),年僅13歲。七年後(後至元六年,1340),他羽翼漸豐,開始復仇。下詔痛譴文宗弑君據位罪孽,流放卜答失里及其子燕帖古思,將與謀毒殺明宗的文宗親信明里董阿"明正典刑",文宗牌位也被扔出太廟。這年的歲末,還"罷天曆以後增設太禧宗禋等院"。文臣薈萃、職掌風雅的奎章閣學士院先被裁汰,後又不設學士,消減事權,更名宣文閣。

二、刻絲大威德金剛曼荼羅

此作(圖1)相信由西藏薩迦寺流出,1992年,爲紐約的大都會博物館購藏。四個原因使它成了現存最重要的元代絲綢。一爲圖像珍貴,在下方的兩端分別織出文宗(圖2)、

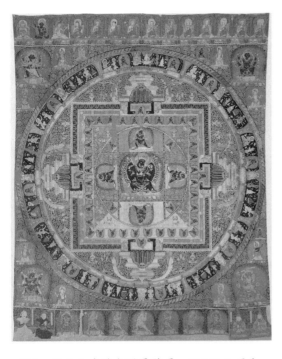

圖1 刻絲大威德金剛曼荼羅,縱245.5厘米、橫209厘米,現藏紐約大都會博物館

圖2 刻絲大威德金剛曼荼羅(局部)中的男供養人:元文宗

图3 刻丝大威德金刚曼荼罗（局部）中的男供养人：元明宗

图4 刻丝大威德金刚曼荼罗（局部）中的女供养人：元文宗皇后

明宗和他们的皇后做供养人，而明宗（图3）和文宗皇后卜答失里的形象（图4），今日仅此一见。二为等级最高，它是目前唯一可以认定的元代皇家丝绸实物。三为制作考究，其精致程度令一般元代刻丝无法比肩。四为尺幅巨大，它现高245.5厘米、宽209厘米，是今存最大的元代刻丝，并且保存基本完好。

刻丝大威德金刚曼荼罗的织造时间早就引起关注。发表它的美国学者认为，开机于1330年，完成在1332年[2]。稍后，中国专家又立新说，相信它"创作于1329年八月之前，即文宗即位以后和明宗尚未即位之前，亦即1328年至1329年之间"[3]，可惜，前者明显将时间推后，后者除表述欠严密之外，对史事的了解也欠充分。

能够揭示此作完成时间的资讯来自题记。在供养人的侧上方，各有藏文题记，题记将两位男性供养人分别记为"图帖睦尔皇帝"、"和世㻋皇子"，女性供养人分别是八不沙和卜答失里。卜答失里为图帖睦尔妻，八不沙系和世㻋的第二位妻子。专家推测，在藏文题

記下方,或許當年還有漢文題記,但今已不存[4]。

如果稱圖帖睦爾爲"皇帝",則完成之日必在其初次登基以後。如果稱和世㻋爲"皇子",則完成之日又必在其登基之前。由於和世㻋以後做了皇帝,且帝位得到文宗與其繼任者——寧宗、順帝(皆爲和世㻋之子)的認同,因此,把已故皇帝的名分降爲皇子毫無理由。而圖帖睦爾已稱"皇帝",和世㻋還被視爲皇子的時間段祇有一個:前者已做皇帝、後者尚未登基之時。

因此,根據漢譯的藏文題記,這幅刻絲應當做成於天曆元年九月壬申到二年正月丙戌,即1328年10月16日至1329年2月27日之間。

至於此作的開機時間應在泰定帝初期,供養人本爲泰定帝夫婦等,文宗初次即位開始便改織供養人爲文宗、明宗夫婦,改織完成應貼近明宗登基的1329年2月27日,作品應屬織佛像。這些,作者已有專文討論[5]。

三、"太禧"盤

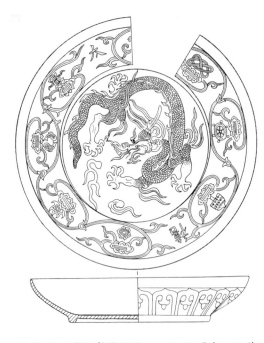

圖5 "太禧"盤綫描圖,口徑18厘米,現藏北京大學賽格勒博物館

在北京的故宫博物院,有一面"太禧"款卵白釉印花盤(圖5)。它高2.3厘米,口徑17.8厘米,足徑11.4厘米,胎體堅細潔白,釉色白而微青,器形規矩周正。外壁刻劃變形蓮瓣紋18隻,盤內爲印花的五爪龍,纏枝蓮托八吉祥和"太"、"禧"兩字。"太禧"盤現存三面,另兩面分別藏在北京大學的賽格勒博物館與倫敦的維多利亞和阿爾伯特博物館。

如今,聲名赫赫的元代瓷器是青花,但在當年,最高貴的瓷器卻是"太禧"盤。蒙古人特別崇敬祖宗,對先帝、先后,往往在其專有的藏傳佛教寺院裏設神御殿(舊稱"影堂",文宗時,改爲神御殿),供奉刻絲或繪畫的先帝、先后的御容與佛壇,祭祀不

斷。《元史·文宗紀一》稱，天曆元年九月乙亥（1328年10月19日），文宗設太禧宗禋院，以"掌神御殿朔望歲時諱忌日辰禋享禮典"。其長官品秩原為正二品，又升至從一品，高出六部尚書的正三品，以示對祖宗的崇敬。"太禧"即太禧宗禋院的簡稱，"太禧"盤則為神御殿裏的皇家祭器。

"太禧"盤燒造於何時？因為太禧宗禋院初設於天曆元年，故時代上限，就在這一年，而對其下限，通行的說法是在1352年，這一年，元政府已經不能控制燒造"太禧"盤的浮梁州（今江西景德鎮）。可惜，這個說法有悖史實。

後至元六年（1340），順帝復仇，舉措就包含了這年的十二月戊子（12月28日），"罷天曆以後增設太禧宗禋等院及奎章閣"。太禧宗禋院既然裁撤，"太禧"盤的燒造也必定因之終止。因此，"太禧"盤是1328年到1340年之間的作品。

四、滿池嬌圖案

對於工藝美術，滿池嬌指一種蓮池圖案。連名詞、帶裝飾，滿池嬌宋元明清代代有之。不過，唯獨在蒙元時代，由於文宗的喜愛，它風靡一時[6]。

元人對滿池嬌的描述不少，其中，柯九思的《宮詞》最重要。詩云："觀蓮太液泛蘭橈，翡翠鴛鴦戲碧苕。說與小娃牢記取，御衫繡作滿池嬌。"詩後還有柯氏自注："天曆間，御衣多為池塘小景，名曰'滿池嬌'。"[7]

柯氏《宮詞》的重要首先在於說清了滿池嬌的主題是蓮池風光，據此，不論有無水鳥，都能構成池塘小景。這樣，許多專家僅將蓮池鴛鴦圖案理解為滿池嬌的議論便該修正。柯氏《宮詞》的重要更在於透露了滿池嬌的時代。元文宗取用的年號有兩個：天曆（1328—1330年）和至順（1330—1333年）。自從文宗即位，柯九思便出入宮廷，備受恩寵，1331年夏，方遭讒去職。就是說，天順之初，柯九思依然是天子近臣。他注"滿池嬌"的時代，祇說天曆，不提至順。這應當表明，起碼在天曆年間，"滿池嬌"採用最盛。

文宗皇帝青睞滿池嬌，當年，官府造作常以之作裝飾主題，其影響也深入民間。比刺繡（圖6）、玉帽頂（圖7）更典型的是青花瓷。在青花瓷上，滿池嬌一再出現於盤、碗、瓶、罐等主要器形，成為數量僅次於龍紋的重要裝飾主題（圖8、9、10）。特別在材料考究、製作精細的元青花上，滿池嬌往往構圖相同、形象酷似。個中緣由全在這些瓷器都出

圖6A 羅地刺繡夾衫，長65.5厘米，内蒙古察右前旗元集寧路故城窖藏出土，現藏内蒙古自治區博物館

圖6B 羅地刺繡夾衫（局部）中的滿池嬌

圖7 滿池嬌玉帽頂，採自北京私人藏家

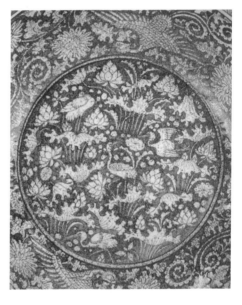

圖8 青花滿池嬌盤盤心，現藏土耳其伊斯坦布爾托普卡普博物館

自浮梁磁局的匠戶之手，或是他們在磁局裏製作的貢瓷，或是他們在應役之暇，用自家設備、自家材料、自行燒造、自行發賣的商品。因爲他們在磁局中對官府的範本已經熟悉，故其商品瓷也會仿照官府的範本，而範本則是欽定的設計圖樣，合格的匠戶把統一的範本摹繪上瓷，當然不會走樣，這使滿池嬌構圖相同、形象酷似，又因磁局匠戶的分散居住，

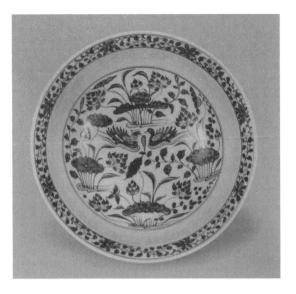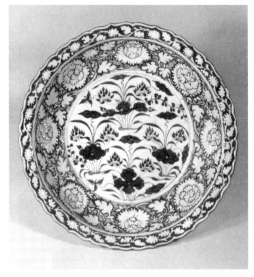

圖9　青花滿池嬌紋碗，高13.9厘米、口徑29.7厘米，現藏日本大阪市立東洋陶瓷美術館

圖10　青花滿池嬌紋盤，口徑45厘米，現藏伊朗德黑蘭國立考古博物館

滿池嬌紋元青花殘件能夠發現在景德鎮相去很遠的多處地點。

滿池嬌雖然風靡，但其繁榮卻難以超過12年，這又由1340年的順帝復仇引起。如前所述，順帝的復仇全面又徹底，對人，也對事，包含政治，還連帶文化，因而，深得文宗青睞的滿池嬌裝飾也應就此退出官府圖樣。

從元代滿池嬌圖案的盛衰引申出一個認識：既然天曆間滿池嬌最盛，並被繪製於青花瓷，那麼，元青花的成熟就不會晚於元文宗時代（1328—1332年）。這樣，1340年以後甚至更晚元青花方始成熟的通行說法就應當提前。

在藝術學科，總有專家宣稱要建設更純粹的藝術史，希望以造型、裝飾的演進解說藝術的發展。然而，這種努力通常難見成效，因為藝術還聯繫著人和社會。特別是官府的工藝美術，其發生、演進的根源往往在於時局、時政，本文說明的情況還僅是元代的實例。

注　釋：

［1］　權衡《庚申外史》，頁1，商務印書館《叢書集成初編》本，1991年。

［2］　其推測為，可能開織於八不沙死前，即1330年，完成於圖帖睦爾死後，即1332年。見屈志仁、瓦爾德威爾《絲綢價如黃金時——中亞和中國紡織品》，頁98，紐約，大都會博物館，1997年（James C. Y. Watt and Anne E. Wardwell, *When Silk Was Gold: Central Asian and Chinese*

[3] 熊文彬《元代藏漢藝術交流》，頁279，河北教育出版社，2003年。在這個訂正裏，此作"創作於文宗即位之後和明宗即位之前"，與本文判斷的完成時間大致相同，但"1329年八月"似乎失誤，因爲，明宗即位不在"1329年八月"，而在那年的正月。

[4] 《絲綢價如黃金時——中亞和中國紡織品》，頁100。

[5] 拙作《刻絲大維德金剛曼荼羅——兼談織佛像與佛壇的區別》，見《古物新知》，頁158—169，三聯書店，2012年。

[6] 關於滿池嬌的源流、在元代的風靡、成爲欽定圖樣等，請詳拙作《鴛鴦鸂鶒滿池嬌——由元青花蓮池圖案引出的話題》，《裝飾》1995年第2期，頁39—42，人民美術出版社。

[7] 《宮詞十五首》，陳高華《遼金元宮詞》，頁4，北京古籍出版社，1988年。

Political Background and the Works from Yuan Imperial Workshops: Palace Coup in Tianli Reign, Revenge of Emperor Shundi, and Date Determination

SHANG Gang

Abstract

This paper discusses three works from imperial workshops of Yuan Dynasty and their relations with the political aura in the era from 1328 to 1340, that is, Emperor Wenzong murdering his elder brother to the revenge of Emperor Shundi.

The donor names, Emperor Tugh Temür, Prince Kuala in the inscription proved that the Yamāntaka Madala Silk Tapestry was finished quite closely on 27th, the second month of 1329. The textual technique showed that it began to be produced in the Reign of Taiding Emperor. The donor changed it's pattern when Emperor Wenzong came to throne for the first time.

The new institution, Taixi zongying yuan, in charge of the imperial religions, was set up by

Emperor Wenzong in 1328 and cancelled by Emperor Shundi in 1340. The glazed porcelain plate with color of egg white and inscription Tianxi therefore should be produced during the time from 1328 to 1340.

The Manchijiao Pattern to describe the scene of lotus garden was specially appreciated by Emperor Wenzong. It prevailed in his reign, that is, 1328 to 1332. The revenge of Emperor Shundi in 1340 also affected culture, which resulted in the disappearance of Manchijiao Pattern from the official style of Yuan imperial workshops.

水陸碑研究

侯 沖

水陸法會作爲漢傳佛教規模最大的法會，長期以來一直受到關注，但受資料限制，研究成績並不明顯。2004 年以來，隨著新資料的發現，這一局面逐漸有所改觀。如對宋人楊鍔、宗賾、祖覺等人的水陸儀的認識越來越清晰[1]，根據祖覺《水陸齋儀》等瑜伽教道場儀判定大足寶頂山石刻和石篆山石刻的屬性[2]，根據宗賾《天地冥陽水陸儀》識讀金代以降華北、西北等地水陸畫[3]，都在一定程度上深化了水陸法會的研究。在此之外，水陸法會研究是否還能再添磚加瓦呢？對諸多新見水陸碑的研究可以給出肯定性的回答。

水陸碑有廣義和狹義兩種。狹義的水陸碑，是指專門介紹水陸法會緣起的水陸緣起碑。廣義的水陸碑，則是所有與水陸法會有關的銘刻文獻。它們中有的是碑，有的是銘刻，有的是紙札；有的碑名即有"水陸"二字，但是也有不少碑的碑名中沒有"水陸"二字，有的碑甚至連碑名也沒有。之所以將它們統一稱爲"水陸碑"，是因爲它們都與水陸法會有關，反映了水陸法會的不同側面，甚至保存了水陸法會相關新資料。不論是狹義還是廣義，此前一直未受到關注。

近年來，隨著像《三晉石刻大全》一類金石資料的出版，長期被忽略的大量明清金石資料逐漸公佈，一大批與水陸法會相關的碑刻新資料纔有可能被放在一起做綜合研究。本文根據筆者所見，在廣義上使用"水陸碑"一詞，將不同形態的碑刻資料予以分類，根據水陸碑的內容，探討它們在水陸儀、水陸殿、水陸畫、水陸法會和水陸齋意等研究領域的價值。拋磚引玉，盼能有裨於水陸法會的深入研究。

一、水陸碑的種類

雖然可以從名稱、載體等不同角度對水陸碑進行分類，但由於本文是從是否與水陸法會有關來界定水陸碑，故祇根據水陸碑的內容，暫將其分為緣起碑、修設碑、建修碑、募緣碑四種。

（一）緣起碑

緣起碑指以記述水陸緣起為主的碑文。有專門和非專門的兩種。

專門的緣起碑祇記述水陸緣起及其靈跡。如宣和七年（1125）僧人法宗"依古本命工刊石"[4]立楊鍔撰《水陸大齋靈跡記》碑，河南浚縣大伾山明正德六年（1511）《大雄氏水陸緣起記》碑[5]，都是專門的緣起碑。由於根據宗賾《天地冥陽水陸儀》設立壇場舉行水陸法會時，"法界聖壇"（圖1）往往會根據"壇場式"立有"緣起碑"，"前面書緣起，後面畫像"[6]，因此，首都博物館藏明萬曆己酉年（1609）慈聖皇太后造水陸畫卷首《水陸緣起文》（圖2）[7]、陝西洛川興平寺康熙三十年（1691）水陸畫前面的《大雄氏水陸緣起》[8]、甘肅民樂縣博物館藏康熙三十五年（1696）水陸畫中的《水陸緣起文》、青海樂都縣西來寺康熙三十九年（1700）水陸畫中的《水陸緣起》[9]等[10]，同樣是專門的緣起碑。

非專門的緣起碑既記水陸緣起，又記某水陸會的修設，或某水陸殿、水陸畫、水陸像的創修。如雲南昆明官渡明萬曆四年（1576）羅相撰《修設龍華三會金山水陸大齋緣起記》既記水陸緣起尤其是龍華水陸緣起，又記萬曆四年李潮、蘇永泰等人"修設三教康年答報保民大齋醮一供"[11]。而山西陽城縣正統十年（1445）《創修水陸殿記》[12]、曲沃縣萬曆四十一年

圖1　《天地冥陽水陸壇場式·法界聖壇》，北京師範大學圖書館藏，侯沖自拍

(1613)《水陸緣碑》[13]、河南鞏義市崇禎四年（1631）王言應書撰《敬修水陸殿神像碑記》[14]，則是在記水陸緣起外，還對造水陸神像或建水陸殿作了記述。

目前所知緣起碑，大部分的碑名都包括"水陸"二字。祇有山西繁峙巖山寺所立碑由於無碑名屬例外（今名"繁峙靈巖院水陸記碑"[15]、"繪水陸殿壁畫碑記"[16]係擬名）。該碑在記水陸緣起的同時，兼記金太宗完顏晟1126年攻滅北宋後建立寺院以超薦亡魂，地方人士正隆三年（1158）集體出資命工繪水陸畫之事，同樣屬於水陸緣起碑。

圖2 《水陸緣起文》，採自北京市文物局編《明清水陸畫精選》，北京美術攝影出版社，2006年

（二）修設碑

所謂修設碑是指對某次水陸法會進行記載的碑刻。修設碑同樣有專門的和非專門的兩種。

專門的修設碑有的從題名即可看出，如重慶大足石壁寺嘉定三年（1210）梁元清等立《石竭水陸三碑》，其全名作《衆戶豎立解釋前魏後誓超昇老逝少亡剪上代邪魔石竭水陸三碑》（相關考訂詳見下文），是對梁、楊、王等姓舉行的包括不同齋意的水陸法會的專門記述。又如山西壽陽縣《朝陽閣盂蘭水陸會碑記》（圖3），專門記述李茂先等九人萬曆十一年（1583）五月至七月在朝陽閣舉辦盂蘭水陸會的始末[17]。但有的修設碑不僅沒有名目，甚

圖3 《朝陽閣盂蘭水陸會碑記》，採自《三晉石刻大全·晉中市壽陽縣卷》，頁138，三晉出版社，2010年

至確定其爲水陸修設碑亦需要考訂。如至今仍立在重慶大足寶頂山大佛灣的宋人宇文屺《詩碑並序》就是如此（詳見下文）。

非專門的修設碑，往往是除記述水陸法會修設外，還會記述其他內容。如上面緣起碑中提到的昆明官渡明萬曆四年羅相撰《修設龍華三會金山水陸大齋緣起記》，即在記修設水陸法會外，又記水陸緣起。再如山西壽陽縣萬曆十二年（1584）沙門自然如成撰《啟建重修梵刹繪彩冥陽三番設會表行記》，先記僧性存（字大安）重修地方名刹崇福寺，次記繪彩水陸四聖六凡像，然後又纔記開設龍華三會[18]，將修寺、繪彩水陸畫像和舉辦龍華大會三件事並記於一碑。河南鞏義市崇禎四年《敬修水陸殿神像碑記》開始先說水陸緣起，再說重修水陸全像，最後纔說該年六月二十二日重修神像完工後修設完遂法會[19]。

此外，河南登封明萬曆三十七年（1609）《啟建天地冥陽水陸勝會六載完滿具善銘記》[20]、清順治十一年（1654）《修建天地冥陽水陸賑派（濟）薦祖三載功勳圓滿碑記》[21]、康熙三年（1664）《千佛閣供奉天地冥陽水陸三年圓滿道場碑記》[22]雖然內容不詳，但從碑題仍可推知其爲修設碑。

（三）建修碑

建修碑是指記述水陸殿創建、重修，水陸畫始繪、重妝的碑刻。在水陸碑中這類碑刻數量最多。建修碑同樣有專門的和非專門的。

專門的建修碑，既包括創建或新建水陸殿，重建或重修水陸殿的碑刻，也包括始繪水陸畫、始造水陸像的碑刻，包括重新水陸畫、重妝水陸像的碑刻，甚至兼記二者的碑刻。

僅從碑名來看，山西陽城縣正統十年（1445）《創修水陸殿記》[23]、靈石縣正德十一年（1516）田釧書《建水陸殿碑記》[24]、高平萬曆二十六年（1598）馮養志撰《資聖寺新建水陸閣記》[25]、太谷縣崇禎三年（1630）杜登撰《畫冥陽水陸記》[26]、陝西洛川康熙三十年（1691）李曰實撰《創繪天地冥陽水陸神祇圓滿功德文序》[27]，都是專門的創建碑。而山西黎城縣明萬曆二十二年（1594）《重修大聖寺水陸殿碑記》[28]、陽城縣萬曆三十五年（1607）沙門素璞從善撰《重修金妝碑記》[29]、河南鞏義市康熙十四年（1675）《重修慈雲寺水陸殿序》[30]，則是專門的重新碑。

若從內容來看，專門的建修碑往往會兼記數事。如山西靈石縣明弘治十二年（1499）《資壽寺藥師佛殿碑記》記比丘明全"創修西殿三間，內塑粧藥師聖像一堂完美"，整飭寺院各處後，又"彩繪水陸聖像一會"[31]，在創修殿宇的同時還彩繪水陸畫；黎城縣明正德七年（1512）《重修水陸殿記》首先記明天順六年（1462）以後，"有住持僧道廣增其

後殿一座，前面三楹九架，後檐裏用一十七間，內藏水陸神畫，名曰水陸殿"，其次記正德六年辛未重修，"工既告成而內則空空，亦不可也。復繪神像百餘軸，籠龕於內"[32]，對黎縣南陌大聖寺水陸殿的新建和重修，水陸畫的始畫和復繪都作了記載。另外，山西高平明萬曆二十二年牛國祥撰《重修水陸殿記》（圖4），同樣是兼記清化寺水陸殿創修及重修的事實[33]。壽陽縣萬曆四十八年（1620）《重修朝陽閣並水陸等殿兼金塑聖像等項碑記》，既記述重修壽陽縣治東關朝陽閣並水陸等殿，同時還提到金塑聖像等活動[34]。洪洞縣廣勝寺下寺乾隆十一年（1746）《廣勝下寺合會出資置買地畝永供水陸序》，在記墨刻水陸畫之外，又記一百三十餘人各出銀置買水地永供水陸法會之事[35]。

相對來說，專門的建修碑以重修或補修水陸殿碑最多。僅山西壽陽縣朝陽閣，從明代至清代重修或補修水陸殿的碑，即有明萬曆四十八年《重修朝陽閣並水陸等殿兼金塑聖像等項碑記》[36]、

圖4 《重修水陸殿記》，採自《三晉石刻大全・晉城市高平市卷》，頁164，三晉出版社，2010年

清順治三年（1646）《重修朝陽閣右水陸殿記》[37]、康熙三十四年（1695）《重修朝陽閣水陸殿序》[38]和咸豐四年（1854）《補修水陸殿記》[39]。前後多達四通。

非專門的建修碑大部分都是重修佛寺碑，但在記述重修某寺或某殿的同時，也提到重修水陸殿，提到重繪水陸畫。如河南鞏義市青龍山天順四年（1460）《重修青龍山慈雲禪寺碑銘》[40]、正德二年（1507）《重修青龍山慈雲禪寺記》[41]和嘉靖四十二年（1563）《重修慈雲禪寺碑記》[42]，都在記述重修慈雲寺時，提及所修葺殿堂包括水陸殿，新妝佛像包括水陸神像。再如山西靈石縣清順治十八年（1661）朱之俊撰《增修下巖白衣大士玉庵禪院碑記》稱廟宇傾圮後，"起正殿五楹……像西方三聖於其中。東建禪堂五間，南建水陸殿五間，西建磚窰五空並川廊，塑地藏王菩薩一尊，中建韋馱殿一間，香記廚二間"[43]，在羅列增修諸殿時，提到其中包括水陸殿。高平道光十六年（1836）武煊賜撰《重修資聖寺記》，記該寺除重修毗盧、伽藍、羅漢三殿外，還重修了水陸閣[44]。又如山

西壽陽縣清康熙二十八年（1689）李秉銓撰《重修古刹昭化寺大殿西廊及粧塑諸佛神像記》稱當年重修該寺時，"朽壞者易之，黯淡者新之，剝落者妝飾之，而殿與殿中之像，胥煥然改觀焉"[45]，重繪了水陸畫。

（四）募緣碑

募緣就是化緣。僧人是出家修行的佛教徒，出於修葺寺院等的需要，他們往往會勸人助緣。與募緣和施功德助緣有關的碑刻，就是募緣碑。河南鞏義市天順四年《重修天龍山慈雲禪寺碑銘》碑陰刻各地施主並捨施内容[46]、乾隆四年（1739）《重修水陸殿並拜臺碑記》"碑文爲施主姓名"[47]，山西壽陽縣清乾隆二十二年（1757）《重修朝陽閣下節並水陸殿五楹募緣碑記》，文字基本上以施主名、所施物或錢數爲主[48]，河南登封清乾隆四十八年（1783）《龍潭寺中佛殿及水陸六祖聖母山門碑記》"全刻施主姓名"[49]，均爲募緣碑。募緣碑通過刻石讓施主名字能垂之久遠的辦法，有利於進一步募緣。但與前面三種相比，存世募緣碑顯然數量不多。

二、水陸碑的研究價值

有關水陸法會的研究此前主要集中在水陸法會歷史源流、水陸儀、水陸畫和水陸法會儀式等方面。水陸碑由於與水陸法會的這些研究領域都有交涉，故可以豐富我們對這些領域的認知，而且還由於水陸碑保存的新資料，可以對水陸殿、水陸畫有進一步的瞭解，從而有助於開拓水陸法會研究的新領域。限於篇幅，下面祇討論水陸碑在水陸儀、水陸殿、水陸畫、水陸法會和水陸齋意等研究領域的價值。

（一）水陸儀

謝生保在區別佛教水陸畫與道教黃籙圖時指出："凡水陸畫中都有一軸《水陸緣起圖》。"[50]但在道教黃籙圖中則未見緣起圖。故《水陸緣起圖》是區分佛教水陸畫與道教黃籙圖的重要標志之一。事實上，水陸緣起亦是區分不同水陸儀的標志。不同的水陸緣起碑可以證明這一點。

1. 楊鍔《水陸儀》

北宋熙寧四年（1071）楊鍔撰《水陸大齋靈跡記》碑包括以下内容，梁武帝統治時期，天下清寧，崇奉佛教，精持齋戒，故感聖賢扶佐。一天夜裏，梁武帝夢一僧說，水陸大齋有殊勝功德，修設可以普濟六道四生。但大臣及諸沙門對此均一無所知。根據志公的

建議，梁武帝披覽大藏經論，依托其中十一本佛經創製儀文。爲檢驗新撰《水陸儀》是否理契凡聖，利濟幽顯，梁武帝於夜分暗冥之時，焚香禮拜起處，道場燈燭不爇自明。擇地營修，普資羣彙。唐咸亨中，西京法海寺僧英禪師弟子可宗被攝到陰府，英公入陰府救可宗並宣演法事後回還。後秦莊襄王在英公獨坐方丈時謁見，稱其在陰府認識英禪師，知他能行持法事，希望英公根據大覺寺吳僧義濟所藏梁武帝集水陸儀文，舉行水陸大齋。英公依囑修設，秦莊襄王率范睢、穰侯、白起、王翦、張儀、陳軫等前來相謝，稱其通化門外墓下有物相贈。英公因此與吳僧常設此齋，感應不可勝紀。此後梁武水陸儀流傳天下，被廣泛用來植福種德。

楊鍔此文目的在於強調宋代及其以前水陸儀的靈應，當屬其《水陸儀》的一部分。宗賾《水陸緣起》述梁武帝製儀，至唐咸亨中英禪師據此儀舉行超薦法事並靈驗有感後，於"儀文布行天下，作大利益"後加注說"此是東川楊鍔《水陸儀》所載"[51]，證明了這一點。因此此文是楊鍔《水陸儀》的標志之一。

《水陸大齋靈跡記》大概撰成後即很快被刻成碑，"舊在鎮江府金山龍遊寺"。"因改宮祠，又復遭爇，故無所存。"[52]宣和七年（1125），平江府靈巖山秀峯寺住持、傳法賜紫覺海大師法宗又"依古本，命工刊石當山"[53]。現未見此碑實物遺存，相關文字僅見於宋僧宗曉編《施食通覽》。雖然與楊鍔《水陸儀》一樣出現較早，但因楊鍔《水陸儀》撰成後，宗賾、祖覺等人新撰水陸儀很快出現，楊鍔《水陸儀》逐漸失去傳承，《水陸大齋靈跡記》也因此流傳不廣，長期未受到關注。

將《水陸大齋靈跡記》與宗賾《水陸緣起》比較，楊鍔《水陸大齋靈跡記》碑中的一些內容不見於宗賾《水陸緣起》，可知這些內容是宗賾新增加的。楊鍔《水陸大齋靈跡記》碑，就是祇與楊鍔《水陸儀》對應的水陸緣起碑。

2. 宗賾《天地冥陽水陸儀》

宗賾《水陸緣起》說："宗賾向於紹聖二[54]年夏，因摭諸家所集，刪補詳定，勒爲四卷，粗爲完文。"[55]表明他曾編撰《水陸儀》。陽珺在全面考察宗賾相關資料的基礎上，編製了《慈覺禪師行年簡表》，指出宗賾是紹聖二年（1095）在住持眞定府洪濟禪院時編成的《水陸儀》[56]。此前由於未見傳本，故馮國棟、李輝在考訂宗賾著述時，將其列入"亡佚諸作"[57]。筆者也曾認爲"其文不傳"[58]，僅存《水陸緣起》。但是隨著新資料的發現，2012年筆者已指出，宗賾《水陸儀》就是至今有不少刊本的《天地冥陽水陸儀》[59]。

山西繁峙巖山寺正隆三年立水陸緣起碑說：

窃夫水陸，是大因緣。昔者阿難見其面然，免生惡趣；梁武夢僧告作水陸，救拔幽明。志公勸帝廣尋經典，親製儀文，金山始設（？）冥陽。慧燈照燭，普遍三界；萬靈甘露，沾霑羣生。演洪濟之梵儀，□清涼之聖像。

又說：

伏以象法教通，水陸未興。梁武夢僧，志公勸帝親製儀文，始建道場。設祭事於金山寺，茲教法行於諸處所。致有干戈，是匿不傳。至唐英公禪師，異人告指儀文，求度羣迷於義濟，躬闡鴻教，然後布行天下。[60]

此碑與宗賾《水陸緣起》意旨相符。一則指出水陸法會的興起，緣於阿難見面然。二則指出最初水陸法會並不興盛，後來"梁武夢僧，志公勸帝親製儀文，始建道場。設祭事於金山寺，茲教法行於諸處"。但由於戰亂紛起，梁武帝的水陸儀文被藏匿不傳。三則指出"至唐英公禪師，異人告指儀文，求度羣迷於義濟，躬闡鴻教，然後布行天下"。宗賾《水陸緣起》與楊鍔《水陸大齋靈跡記》最大的區別，是宗賾將阿難見面然提到了水陸緣起的首位。加上碑文"演洪濟之梵儀"的意思，與宗賾是在住持洪濟禪院期間編集《水陸儀》相符，因此，巖山寺水陸緣起碑依據的《水陸儀》，是宗賾《天地冥陽水陸儀》。

河南浚縣大伾山天寧寺有正德六年立《大雄氏水陸緣起記》，其內容與明刊本《天地冥陽水陸儀》卷首的《大雄氏水陸緣起》完全相同。宗賾《水陸緣起》稱他"向於紹聖二年夏，因摭諸家所集，刪補詳定，勒爲四卷，粗爲完文"[61]，其中的"向"（意爲"從前"）字，表明《天地冥陽水陸儀》卷首的《大雄氏水陸緣起》與《水陸儀》一同編集成稿，較宗賾撰《水陸緣起》時間稍早，所以一些內容見於《水陸緣起》，但不見於《大雄氏水陸緣起》；相應地，一些見於《大雄氏水陸緣起》的內容，在《水陸緣起》中顯然已經被刪除。由於《大雄氏水陸緣起》與《水陸緣起》的主體內容一樣，故它們都是宗賾《天地冥陽水陸儀》的標志之一。

《天地冥陽水陸儀》有壇場圖式一冊。其中設置"法界聖壇"壇場時，要立"緣起碑"，並有專門的《緣起碑》圖式（圖5）：亭子中立有碑，碑上右側繪二僧人，左側有身著官服者五人，旁有"襄王"、"白起"、"張儀"等名題。圖式左有文字說明："前面書緣

起,後面畫像"[62]。表明水陸像或水陸畫與《緣起碑》存在密切關係。現存水陸緣起碑,大部分內容都是宗賾《水陸緣起》或《大雄氏水陸緣起》,首先說明壇場圖式與《天地冥陽水陸儀》相互印證,根據《天地冥陽水陸儀》舉行水陸法會時,確實要根據壇場圖式所說立緣起碑。其次進一步說明宗賾《水陸緣起》或《大雄氏水陸緣起》是《天地冥陽水陸儀》爲宗賾集《水陸儀》的標志之一,《水陸緣起》碑與《水陸儀》是相互匹配的。其三說明,清代咫觀編《水陸道場法輪寶懺》卷十說"明代通行《天地冥陽水陸儀文》"[63]確鑿不虛。如果明代不通行《天地冥陽水陸儀文》並有廣泛影響,很難想象有如此多水陸緣起碑的內容是或者出自宗賾《水陸緣起》(《大雄氏水陸緣起》)。

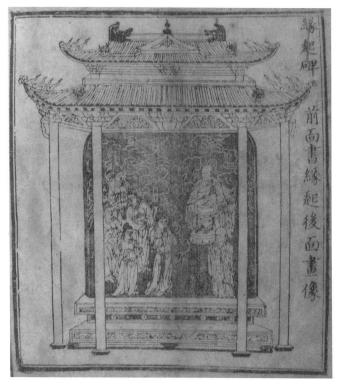

圖5 《天地冥陽水陸壇場式·緣起碑》,北京師範大學圖書館藏,侯沖自拍

總上可以看出,不同的水陸緣起碑對應不同的水陸儀。有宗賾《水陸緣起》(《大雄氏水陸緣起》) 的水陸碑,對應的無疑就是宗賾《天地冥陽水陸儀》。

3.《眉山水陸》

《眉山水陸》此前祇見宋代佛典先後兩次提到。首先是宗鑒《釋門正統》卷四說:"我朝蘇文忠公軾重述水陸法像讚,今謂之《眉山水陸》,供養上下八位者是也。"[64]其次是志磐《佛祖統紀》卷四十六說:"元祐八年(1093),知定州蘇軾繪水陸法像,作讚十六篇。世謂辭理俱妙。今人多稱《眉山水陸》者,由於此。"[65]由於他們在提到《眉山水陸》時,都提到蘇東坡的水陸法像讚,所以此前有不少人以爲,蘇東坡的十六法像讚就是《眉山水陸》。

2012年8月筆者在雲南省昆明市官渡古鎮昆明碑林博物館偶然發現的明萬曆四年羅相撰《修設龍華三會金山水陸大齋緣起記》（圖6），是目前所知保存在南方的爲數不多的水陸碑。該碑在敘述水陸緣起時，亦提到蘇東坡的讚文：

圖6　侯沖查訪昆明碑林博物館，張林林拍

> 夫水陸/法施，乃大梁高祖武皇帝之述作也。因夢中見一神僧，言可爲六道創儀。帝以所夢問於誌公，答曰：廣探聖教，蓋有所自。遂遣/彼往取金山寺大藏，置法雲殿，窮究精微，乃得《華嚴》、《涅槃》等經及水陸作法諸密語，完製三時儀範。而修此齋靈感殊應，不可/勝紀。厥後周齊[66]紛紛，陳隋擾擾，科式遂失其傳。唐咸亨中，秦襄舠禱於英禪，蜀王親驗於塚鬼。楊諤重製於東蜀，坡公廣讚於/西川。亙古來今，皆遵其軌而流布天下，豈筆舌所能盡哉？

結合宋代的相關記載，這段文字至少透露了三個重要信息。首先是梁武帝根據《華嚴經》、《涅槃經》等經所製《水陸儀》，已經具備三時（一時、二時、三時）科範，依之修設齋會，靈應不可勝紀。其次是英禪師應秦莊襄王之請舉行水陸法會後，另有"蜀王親驗於塚鬼"之說。這在其他《水陸緣起》中未見。其三是東川楊諤（鍔）重製《水陸儀》後，西川蘇東坡（1037—1101）讚十六法像。楊諤製、蘇東坡讚的水陸儀，天下流傳。

敦煌遺書中尚存的梁武帝《東都發願文》（圖7），是梁武帝舉行無遮大會的齋意文。水陸法會又被稱爲無遮大會，故梁武帝編製《水陸儀》有據可尋[67]。當然，梁武帝編製《水陸儀》是否已有三時儀範則尚不可確認；"蜀王親驗於塚鬼"之說，亦由於僅此一見而不能驗證。不過，宋釋居簡《承天水陸堂記》有文說："梁武夢神僧，得齋之標目。閱藏於法雲殿而齋儀成。宋推官潼川楊諤則增廣之，東坡上下八位讚則附楊後。金山初筵，山北（北山）寺再振。"[68]將蘇東坡十六法像讚與梁武帝編製、楊鍔增廣《水陸儀》相提

圖7　P.2189《東都發願文》，法國藏敦煌遺書，網站下載

圖8　《天地冥陽水陸科法全部》函皮，侯沖自拍

並論，說明蘇東坡十六法像讚當與《眉山水陸》存在某種關係。清末抄本《天地冥陽金山水陸法施無遮大齋儀》則進一步證明，楊諤重製、有蘇東坡讚十六法像的《水陸儀》即《眉山水陸》確實存在。

所見《天地冥陽金山水陸法施無遮大齋儀》為光緒甲辰年（1904）楊嘉賓抄本，一函。函皮署"天地冥陽水陸科法全部"（圖8），函底內板署"光緒甲辰年花朝月新定/天地冥陽金山水陸/法施無遮科法全部拾貳本/楊耀章號重製/新裝新定水陸法嘉賓記"（圖9）。總十二冊，一冊一卷。就內容組合來看，與宋代其他大型科儀略有不同。因為其他宋代大型科儀包括提綱、教誡、儀文和密教，組合結構較為明顯，而此抄本雖有提綱、教誡、儀文、密教之名，但多出《加燈科》一種，而且可能是由於文本組合結構被打破，目前尚未能全部理清諸本之間的相互關係。

圖9　《天地冥陽水陸科法全部》函底內板，侯沖自拍

值得注意的是《天地冥陽金山水陸法施無遮大齋儀》卷十引錄蘇東坡讚上八位文（圖10），卷十二引錄蘇東坡讚下八位文（圖11），且所引文字與蘇東坡水陸法像讚基本相同。這是目前所見唯一引錄蘇東坡十六法像讚的《水陸儀》，故當即宋人所說《眉山水陸》。《眉山水陸》是指道場儀式程序中包括有蘇東坡十六法像讚內容的大型《水陸儀》。並非蘇東坡的十六法像讚就是《眉山水陸》。

《眉山水陸》中保存了祖覺《水陸齋儀》獨有的部分內容，表明其出現時間晚於祖覺《水陸齋儀》，在宋代成書的水陸儀中僅稍早於志磐《水陸儀》[69]，而這兩種水陸儀都沒有提到蘇東坡十六法像讚，故提到蘇東坡水陸法像讚的水陸緣起，是《眉山水陸》的標志之一。另外，此科儀流傳於昆明地區，與記"坡公廣讚於西川"的《修設龍華三會金山水陸大齋緣起記》出現在昆明官渡恰相印證，說明昆明地區曾經流傳包括蘇東坡十六法像讚的《水陸儀》——《眉山水陸》。

總之，上文通過對水陸緣起碑的梳理，可以看出它們對應不同的《水陸儀》。不同的《水陸儀》有不同的水陸緣起；不同的水陸緣起，是區分不同《水陸儀》的標志。目前所知與水陸碑對應的水陸儀，包括楊鍔

圖10 《眉山水陸·蘇東坡佛陀耶讚》，侯沖自拍

圖11 《眉山水陸·蘇東坡地獄讚》，侯沖自拍

《水陸儀》、宗賾《天地冥陽水陸儀》和《眉山水陸》。

（二）水陸殿

水陸殿又被稱作水陸院、水陸堂、水陸閣、水陸庵、水陸宮等。本文祇稱水陸殿，是爲了行文的方便統一。

水陸殿在佛寺中被賦予較高的地位。據山西高平道光十六年武煊暘撰《重修資聖寺記》記述，康熙年間武敏政、劉應元、楊春英、武敏學四家重修資聖寺，稱"水陸一閣，係闔寺之瞻，如衣之有領，人身之有眉目也"[70]。顯然將水陸殿視爲寺院的重要標志。不少寺院因此很早就建有水陸殿，以致後人重修時會說："寺有水陸之設，其來久矣。"[71]

水陸殿之得名並有如此高的地位，是因爲該殿奉祀的是聖凡水陸神祇，而水陸神祇又被認爲包括了所有的神，能利洽羣生。山西高平萬曆二十二年牛國祥撰《重修水陸殿記》稱"清化寺者，乃古刹盛地也。寺有水陸之設，其來久矣。此爲衆神萃聚之所，人欲崇奉神祇者，恆於斯也……棟宇復新，得以棲水陸之神"[72]，表達了水陸殿崇奉的是水陸衆神祇。而河南林州市陵陽鎮明萬曆二十一年（1593）《彌陀寺水陸殿建木屏石卓記》稱："水陸者，神之彙也。"[73]陝西洛川李曰實撰《創繪天地冥陽水陸神祇圓滿功德文序》說："言天地諸神，莫不可於水陸概之。由上帝及六宗天神之附水陸胥此矣，由后土遍羣神地神之麗水陸胥此矣。"[74]宋周孚撰《金山重建南水陸堂記》記"乾道九年（1173）金山寺之南水陸堂成……凡吾教之所嚴事與所振（賑）拔者，咸肖其狀於壁，總爲像七百有六"[75]，顯然都認爲水陸神包括了佛教的所有神。水陸神既包羅衆多，又有浩蕩功能，故應該受到敬信。山西太谷縣崇禎三年杜登撰《畫冥陽水陸記》有文說："夫冥陽水陸者，包羅法界，利洽羣生。舉陽則無遮無礙，肇建則利聖利凡……神功蕩蕩，凡有血氣者皆知敬信。"[76]很好地說明了這一點。

儘管水陸殿備受推崇，但並非所有寺院在創建時就建有水陸殿。上文提到的高平資聖寺，至少元至元十九年已經創寺[77]，但"寺故無水陸閣"[78]。水陸閣是在萬曆二十六年纔新建。另外，有的佛寺建水陸殿的原因，是因爲水陸畫沒有懸掛的地方，或者使用水陸軸畫在曠野舉行水陸法會不方便。如山西陽城縣正統十年《創修水陸殿記》說："茲因龍泉寺古有軸畫天地冥陽水陸一□，無殿張掛供養，□惟本寺住持僧智林等發□□□，□□里施主曹貴拜衆社□財，創修水陸大殿□□□□□備刊石其傳於後。"[79]說明龍泉寺是因爲軸畫天地冥陽水陸"無殿張掛供養"，所以纔"創修水陸大殿"。又如山西靈石縣正德十一年田釗書《建水陸殿碑記》，記述了資壽寺建水陸殿，是由於"本村每祈禱禳災，

曠野張掛水陸，幾被風雨所阻而不得終其事"[80]，故僧人智厚（號空庵）纔與門人圓果等在成化十六年（1480）"營造水陸殿三間"[81]。

水陸殿建成後，往往會塑不同的神像。有的地方是西方三聖和千葉盧舍那佛等。如元至大二年（1309）牟巘撰《普照寺千佛水陸院記》記上海松江普照寺水陸院說："千佛水陸院……山門兩廊，壁湧天台聖域五百高流。閣上設西方三聖、銅鑄千佛，閣下設千葉盧舍那佛，普賢、文殊二大士。左右壁湧水陸冥陽三界。像間飾以金彩。"[82]有的地方是阿彌陀佛。如河南鞏義市天順六年（1462）《山門前後殿堂聖像常住一應什物家活等件》稱："前水陸殿，正尊阿彌陀佛，左右觀音、勢至二大菩薩。"[83]

水陸殿中除佛像外，往往還有水陸畫，但有的是壁畫，有的則是水陸軸畫。如上文提到的資壽寺水陸殿成化十六年建成後，"殿內未及塑畫而空庵命回造化"，其門人圓果"慨然復願終其事，一旦命工掘土，忽得先師原埋銀八兩，領門人明寬即日赴京買金，明年而渾金佛像，再逾年而壁畫水陸"[84]，不僅塑成殿內造像，還畫了水陸壁畫。再如上文提到的高平資聖寺，"創修天地冥陽水陸閣，新畫水陸聖像一百二十位，共成四十軸"[85]，就是在新建殿閣後，又畫了包括一百二十位神像的水陸軸畫，顯然是在水陸殿中使用軸畫而不是壁畫。河南鞏義市崇禎四年《敬修水陸殿神像碑記》說："本縣慈雲禪寺有水陸佛像，年久毀壞。今有本寺僧人遠逢、永修、福田，謹虔誠潔修水陸三十六軸爲水陸全像。"[86]亦是在水陸殿使用水陸軸畫。鞏義市天順六年（1462）《山門前後殿堂聖像常住一應什物家活等件》記水陸殿除阿彌陀佛、觀音勢至二大菩薩外，還有"水陸聖像二堂，共四十八軸"[87]，同樣使用水陸軸畫。

此前受資料限制，對水陸殿討論不多。是水陸建修碑豐富了我們對水陸殿的認識。

（三）水陸畫

所有表現水陸法會所請三界聖凡形象的造型藝術，都可統稱爲水陸畫。

之所以不把水陸畫與上文的水陸殿合併討論，是因爲水陸畫並非祇出現在水陸殿中。正如水陸軸畫沒有固定的放置場所一樣，有的水陸畫是繪在其他殿堂中。如山西靈石縣明弘治十二年（1499）《資壽寺藥師佛殿碑記》表明，比丘明全"彩繪水陸聖像一會"，是在"創修西殿三間，內塑粧藥師聖像一堂完美"[88]並整飭寺院各處後，而該寺並無水陸殿，說明水陸畫並沒有彩繪在水陸殿中。再如一些佛寺在重修時，往往會重新水陸畫，如山西壽陽縣明隆慶元年（1567）重修慶恩寺，"正殿三間，內塑三身，迦葉、阿難、香花菩薩，牆繪水陸神像，亦然而新之"[89]，又如壽陽縣清乾隆五十三年（1788）重修慶雲閣

時，同樣重新了該閣三聖祠的水陸軸畫[90]。但重修的正殿和三聖祠，都不是水陸殿。因此，有必要將水陸畫單獨與水陸殿並列討論。

水陸畫有不同的表現形式。從載體來說，水陸畫可以是壁畫、卷軸畫和版畫，也可以是泥塑、石雕、木刻造像。具體使用哪一種，由具體情況決定。從修造情況來說，有殿和畫同期修造的，有寺院重修時新畫的。如山西壽陽縣昭化寺宋政和年間（1111—1117）始建時，"創大殿、東西廊、南軒五間，殿中塑如來大佛像五尊，壁畫天地冥陽水陸諸神"[91]，在創建時已經繪有水陸畫。壽陽縣烏金山開花寺建寺時間較早，但最初並沒有水陸畫，到嘉靖年間纔"化侄張彥明蓋東殿三間，糾化十方善信人等，內塑諸佛，壁畫水陸一會"[92]，是後期重修時增畫的。靈石縣資壽寺同樣是最初沒有水陸畫，重修資壽寺諸殿閣完就後，纔"又兼彩繪水陸聖像一會，開光慶讚"[93]。

另外，由於不同的水陸儀召請的神佛不同，使用不同的水陸儀舉行水陸法會，所使用的水陸畫亦不同。元至大二年（1309）牟巘撰《普照寺千佛水陸院記》有文說："千佛水陸院地廣費鉅，衆請屬之惠慈大師志新。既領主席，於是慨然捐衣盂，營檀施……昔梁武帝嘗制水陸儀文，三年而成，幾三千卷。其後修設者以十六位，各分八位而爲上下。召請則通三昧（時），法雖簡，施則博。其上八位慈容端相，爲人敬慕；下八位殊形詭狀，爲人恐怖。有善有惡，有勸有戒，大率以懺悔爲先。有能用意猛烈，一悔之間，諸惡蕩除，衆善咸具，曷嘗不本於一哉！"[94]碑文所說"修設者以十六位，各分八位而爲上下"，指的是根據梁武帝制《水陸儀》修設水陸法會所請三界聖凡。目前由於缺乏資料，梁武帝制《水陸儀》中是否分上下各八位無從判斷，但楊鍔《水陸儀》、祖覺《水陸齋儀》和《眉山水陸》，都是像設十六位，並各分爲上下八位的。蘇東坡稱之爲蜀人所存古法。由於目前最早的實行者爲楊鍔，故可算得上楊鍔系《水陸儀》的定規。在繪製與楊鍔系《水陸儀》對應的水陸畫時，無疑需要根據楊鍔系《水陸儀》的定規來畫。同理，在繪畫與《天地冥陽水陸儀》相對應的水陸畫時，則需要對應《天地冥陽水陸儀》神分上中下三位，像設一百二十位[95]。

但是，一堂水陸畫究竟要畫多少軸，或畫多少龕，並沒有劃一的規定。以配合《天地冥陽水陸儀》舉行水陸法會的水陸畫來說，山西盂縣金大定四年（1164）建福院"天地冥陽水陸功德，上中下位，壹百二十軸"（圖12）[96]，一神一軸；高平資聖寺，"創修天地冥陽水陸閣，新畫水陸聖像一百二十位，共成四十軸"[97]，三位一軸；河南鞏義市慈雲寺前水陸殿"水陸聖像二堂，共四十八軸"[98]，崇禎四年重修時，"虔誠潔修水陸三十六

圖12　山西孟縣建福寺金大定四年（1164）《建福院記》，採自《三晉石刻大全·陽泉市孟縣卷》頁19，三晉出版社，2010年

軸爲水陸全像"[99]，神與軸如何分畫不詳；山西曲沃縣白塚村是"水陸二十七軸，神牌二十一位"[100]，同樣看不出水陸軸與神的對應規律。

總之，從載體來說，水陸畫有泥塑、石雕、木刻等不同的表現形式，並非祇有掛軸和壁繪纔是水陸畫；從內容來說，不同的水陸畫對應不同的《水陸儀》；從數量來說，一堂水陸畫究竟畫多少軸，並沒有定式。水陸碑中有關水陸畫的記載，豐富了我們對水陸畫的認識。

（四）水陸法會

宗賾《水陸緣起》有文說："江淮、兩浙、西川、福建諸寺修設水陸佛事，古今盛行。或保慶平安而不設水陸，則人以爲不善；追資尊長而不設水陸，則人以爲不孝；濟拔卑幼而不設水陸，則人以爲不慈。由是，富者獨立營辦，貧者共財修設。"[101]一般人介紹水陸法會時，往往會引這段文字來說明，"富者獨立營辦"是獨姓水陸，"貧者共財修設"是衆姓水陸。但宗賾這段文字除了指出有獨姓水陸和衆姓水陸外，還指出了另外一個以往被忽略的事實，即宋代已經以是否舉行水陸法會，作爲評判一個是否善人、孝子、仁慈長者的標準。重慶大足兩通宋代水陸修設碑可以證明這一點。

第一通是表現衆姓水陸的大足石壁寺宋嘉定三年（1210）修設水陸法會的水陸碑。《大足石刻銘文錄》（下文省稱《銘文錄》）第三編第二部分收錄該碑，擬題"尸豎立石竭水陸三碑"[102]。錄文和所附拓片首題"尸豎立解釋前魏後誓超昇老逝少亡剪上代邪魔石竭水陸三碑"[103]。內容涉及水陸法會，但"尸豎立"三字意不明。核對拓片和錄文，發

現碑有殘缺，根據殘存文字和碑文內容，當補作"衆戶豎立"。石壁寺這塊水陸碑的全名，是"衆戶豎立解釋前魏後誓超昇老逝少亡剪上代邪魔石竭水陸三碑"。李小強亦獨立發現了這一點[104]。但他在認爲"石壁寺造像是一處南宋時期民間舉行的水陸法會遺跡"[105]時，對碑文的識讀仍有沿《銘文錄》錯訛之處。

石壁寺此碑文體與習見碑不同。碑額正中豎刻"佛勅"二字（圖13），意即佛自上而下的旨意。但碑文所敘爲道場修設的詳細說明，文末稱"□冒聖聰，乞垂憫察。輒將誠懇，上奏天曹門下，投向地水二司。解釋元由，乞垂判赦。無任惶懼之至，再拜謹奏"，與前面"佛勅"相呼應，可知碑文實際上是梁元清等衆戶修設水陸法會時，法師代佛頒下，以滿足齋主意願的佛勅或法旨。現存大量明清法會儀式文本中，不僅有"上遵佛勅，下應凡情"、"欽遵佛勅"（圖14）一類文字，在水陸法會儀式中還有專門的頒接佛敕的程序（圖15）可以證明這一點。如碑名所示，這場水陸法會

圖13　重慶大足石壁寺嘉定三年（1210）《衆戶豎立石竭水陸三碑》拓片（局部），卜向榮（Phillip Bloom）拍

包括解釋前魏後誓、超昇老逝少亡、剪上代邪魔三個意圖。

舉行一場水陸法會要達成三個以上的願望，與這場法會的齋主是佛頭首弟子梁元清等梁姓之人，隨善王宗美、王宗廣兄弟，隨善楊承廣，是由衆戶湊資舉行的衆姓水陸有關。不同的人有不同的情況，由衆戶舉行的水陸法會，要達成的意圖再多再特殊，都是正常的。無論如何，碑文對衆姓水陸作了較好的表現。

碑文記梁元清等衆戶弟子"共捨淨財，鐫造石竭靈碑，豎在三教堂中，仗僧就巖開建道場，修設三碑水陸法施大齋，看經然燈准儀法事"[106]。地點在石壁寺，事件是"仗僧就巖""修設三碑水陸法施大齋"，即請僧人利用石刻造像來舉行水陸法施大齋。具體的儀式程序則包括看經、燃燈和根據儀式文本宣演法事。大足地區五代以降利用石刻造像甚

圖15 《頌恩接赦科》，清光緒二十五年（1899）抄本，江西袁州地區流傳，侯沖自拍

至專門刊嚴造像以舉行各種各樣法會的情況頗多，可知在四川安岳和重慶大足等地，五代以後利用石刻造像舉行水陸法會是一種時尚。

第二通是保存在重慶大足寶頂山大佛灣的宇文屺詩碑（圖16）。將其歸入水陸修設碑，需要對其細讀後纔能理解。詩碑有文云："劃雲技巧歡羣目，今貝周遭見化城。大孝不移神所與，笙鐘麟甲四時鳴。寶頂趙智宗刻石追孝，心可取焉。以成絕句，立諸山阿。笙鐘麟甲事見坡詩，謂爲神朹阿護之意也。"[107] 前賢已經指出，文中"趙智宗"即趙智鳳。小佛灣立宋刻

圖14 《類集陰陽醮行移式》，清咸豐十年（1860）抄本，江西寧都地區流傳，侯沖自拍

《唐柳本尊傳》碑陰刻《寶頂田產碑》首行尚存"趙智宗"名[108]。大足寶頂山石刻，都是趙智鳳一人"清苦七十餘年"營建的。不過，以往未見有人把詩碑與上引宗賾《水陸緣起》文聯繫起來理解。

在大足寶頂山石刻銘文中，宗賾勸念佛和勸孝的作品（圖17）屢屢出現，甚至他關於佛滅年代的推算也在寶頂山石窟中有所表現[109]。因此，他的《水陸緣起》在大足地區有影響，應該是沒有問題的。按照上引宗賾《水陸緣起》"追資尊長而不設水陸，則人以

為不孝"的說法，是否修設水陸法會追薦父母尊長，是宋人評價孝子的標準。如果有人修設水陸法會超薦尊長，他就有被稱為孝子的條件；如果不修設，則他沒有被稱為孝子的資格。甚麼人可以被稱為大孝呢？那必須是他舉行過大型水陸法會纔行。

以此，與趙智鳳同為宋人的宇文屺，在詩序中稱"寶頂趙智宗刻石追孝"，意即趙智鳳（智宗）在寶頂山刻石修建水陸道場；由於趙智鳳長期舉行大型水陸法會，所以宇文屺在詩中稱他"大孝不移"。宇文屺詩"剗雲技巧歡羣目，今貝周遭見化城"，表現的是寶頂山石刻造像雲紋廣佈，諸佛菩薩神祇似在雲霧中一樣；而詩句"笙鐘麟甲四時鳴"，一則表現趙智鳳一年四季舉行法會時都配以鈞天音樂，二則表現水陸法會有神祐呵護[110]。

也就是說，宇文屺《詩碑並序》表面上與水陸法會沒有關係，但當我們根據宗賾《水陸緣起》知道"孝"代表修設水陸法會以後，就知道這塊碑表現的是趙智鳳在寶頂山刻石舉行超薦其母親的獨姓水陸法會。趙智鳳的薦母水陸法會連續多年舉行，又一年四時均修設，且配有與他的水陸法會相對應的聖凡造像（這些造像與諸多水陸畫一樣，分佈在如城雲間），以及代表佛神與會並呵護道場的鈞天神韻，因此趙智鳳堪稱"大孝不移"。

總上可以看出，一些像宇文屺《詩碑並序》一樣的碑刻，在對其細讀後，可以發現它們可歸入水陸修設碑，是古人修設水陸法會的珍貴記載。

圖16　重慶大足寶頂山大佛灣宋宇文屺《詩碑並序》，採自《大足石刻銘文錄》，頁234，重慶出版社，1998年

圖17　重慶大足寶頂山宋刻宗賾慈覺《勸孝偈》，侯沖自拍

宗賾《水陸緣起》相關文字，不僅告訴了我們甚麼是眾姓水陸和甚麼是獨姓水陸，還告訴了我們：是否舉行水陸法會，是一個人被稱爲"孝"與"不孝"的前提；"孝"等同於修設水陸法會。對於理解宇文屺《詩碑並序》來說，這一點是非常重要的。

（五）水陸齋意

齋意就是施主設齋供僧的意圖，即施主請僧人舉行佛教法會的願望和目的。水陸齋意是甚麼呢？

回答這個問題之前，先來看一下現代人對水陸法會的理解。從目前所見來看，大部分人都認爲水陸法會就是超度水陸眾鬼的大型法會。如《佛光大辭典》說："水陸會，施餓鬼會之一。又作水陸齋、水陸道場、悲濟會。即施齋食供養水陸有情，以救拔諸鬼之法會。"又說："施餓鬼會，指施餓鬼之法會。又稱施餓鬼食、施食會、水陸會、眉山水陸、冥陽會。略稱施餓鬼。即爲墮於惡趣之餓鬼回施諸種飲食之法會。"《中國佛教百科全書》亦說："水陸法會是中國佛教最隆重的一種經懺法事，全名是'法界聖凡水陸普度大齋勝會'，簡稱水陸會，又稱水陸齋、水陸道場、悲濟會等，是設齋供奉以超度水陸眾鬼的法會。"[111] 按照這樣的理解，水陸齋意就祇是薦亡。舉行水陸法會如果不是爲了超度水陸亡靈，反面變得讓人不好理解了[112]。

諸多水陸碑表明，古代舉行水陸法會，與現在通行的對水陸法會的理解不盡相同。舉行水陸法會有多種齋意，或者說，除了超度亡靈，還希望達成各種各樣的目的。如雍正六年劉鵬舉撰《重修水陸功德記》說：

> 夫水陸者，天地冥陽之大會也。凡修齋設醮，不惟捨諸苦惱，釋諸冤怨，脫離業海，消除魔障，免輪回之生死，超萬劫之塵途；且兵盜宴息，天下昇平，水旱無憂，歲稔時豐，富國庇民，功德難量，誠亙古之善果，現今之良因。[113]

就筆者目前所見水陸碑來說，具體的有以下幾種水陸齋意：

1. 祈禱禳災

避邪趨祥、祈吉禳災是人之常情，舉行水陸法會以達到這一目的，在水陸碑中不乏例子。山西靈石縣正德十一年田釗書《建水陸殿碑記》記述靈石縣資壽寺建水陸殿，是由於"本村每祈禱禳災，曠野張掛水陸，幾被風雨所阻而不得終其事"[114]。碑記雖然沒有正面說是舉行水陸法會祈禱禳災，但張掛水陸的背景是舉行水陸法會，所以這段文字表明，祈

禱禳災是明代山西靈石縣舉行水陸法會的齋意之一。

2. 慶讚

慶讚又作"慶像"、"慶揚"等。意指慶賀讚頌，表揚功德。就是通俗所說的開光。開光儀式有不同的方式，通過舉行水陸法會開光也是其中之一。

重慶大足石刻銘文包括數通水陸碑，其中不乏舉行水陸法會開光的例子。如宋代大足縣事陳紹珣一家重妝大足北山佛灣第253號觀音地藏龕後，曾於"咸平四年（1001）二月八日修水陸齋表慶"[115]。又如大足石篆山第6號文宣王龕和第7號三身佛龕完工後，功德主嚴遜等人曾經在"元祐［戊辰歲（1088）孟］冬七日設水陸會慶讚"[116]（"戊辰年十月七日修水陸齋慶讚"[117]）。這些材料，都證明宋代大足地區的開光儀式，有的是通過舉行水陸法會來實現的。

3. 綜合齋意

所謂綜合齋意，就是舉行水陸法會的目的不是一個而是多個，又不便分類，故將其稱爲綜合齋意。

水陸碑表明，人們在舉行水陸法會時，往往會有數種齋意。如重慶大足石壁寺嘉定三年梁元清等舉行水陸法會，就有三種齋意，即解釋前讎後誓、超昇老逝少亡、剪上代邪魔。另外，羅相撰《修設龍華三會金山水陸大齋緣起記》表明，明萬曆四年雲南昆明官渡睿登等村修設龍華三會金山水陸大齋，其齋意更多。碑文稱：

> 茲有城南睿登等邑，鄉社耆英李潮、蘇永泰、蘇永芳、張廷表衆信人/等，同虔誠心穆，卜春王良旦，修設三教康年答報保民大齋醮一供，期七晝夜。上祝/皇王萬歲統紀，億億斯年；次祈/方鎮千春蝦鼇，生生永世。和風甘雨，遍於四時；瑞麥嘉禾，充於一境。日出而作，日入而息，耕田而食，鑿井而飲，相忘於帝力何有/之鄉。因作社以乾一日之澤，以作善而造三生之天。上而祖禰姻親被其福，下而冥途幽爽咸其休。其於輕財布施之心，樂善/不倦之意，爲何如耶！

可知這次水陸法會的齋意或希望達到的目的，一是祝國長久，二是方鎮千春，三是風調雨順，四是五穀豐登，五是齋會功德能上福祖禰姻親，下蔭冥途幽爽。

總之，諸多水陸碑表明，水陸齋意並不衹是超度亡靈。把水陸法會歸入施餓鬼會，強調水陸法會超度水陸衆鬼的功能，是片面的。理解水陸齋意，要放在水陸法會能利濟冥陽

的背景下纔能符合歷史事實。

三、本文小結

由於受資料限制，此前未見有人將與水陸法會有關碑刻資料統一在"水陸碑"的名目下作歸類研究。根據其具體內容，本文暫將水陸碑分爲緣起碑、修設碑、建修碑、募緣碑。當然，它們大都有專門的和非專門的區別。

水陸碑中保存的新資料，在水陸儀、水陸殿、水陸畫、水陸法會和水陸齋意等方面都彰顯了水陸碑研究的價值。

（1）不同的水陸緣起碑對應不同的《水陸儀》。與目前所知水陸緣起碑對應的水陸儀是楊鍔《水陸儀》、宗賾《天地冥陽水陸儀》和《眉山水陸》。其中與宗賾《天地冥陽水陸儀》對應的緣起碑存世稍多。

（2）不同的建修碑，反映了水陸殿和水陸畫有不同的表現形式。不論是水陸殿還是水陸畫，除需要與舉行法會使用的《水陸儀》對應外，目前尚看不到統一的定式。

（3）宗賾《水陸緣起》所說的衆姓水陸和獨姓水陸，在重慶大足宋代水陸修設碑中都有反映。結合宗賾《水陸緣起》，可以認爲大足寶頂山大佛灣宇文屺《詩碑並序》是趙智鳳舉行獨姓水陸的修設碑。

（4）古人舉辦水陸法會有多種目的，並不祇是超度亡靈。將水陸法會理解爲濟拔諸鬼的施餓鬼會，是對水陸齋意的歧解，與歷史事實並不完全相符。

總之，作爲水陸法會研究的新資料，水陸碑的研究爲我們更全面深入瞭解水陸法會提供了新思路，增加了新認識。相信隨著更多新資料的逐漸公佈和不斷發現，水陸碑在水陸法會研究領域的價值將會越來越得到彰顯。

注　釋：

［1］侯沖《甚麼是水陸法會？——兼論梁武帝創〈水陸儀〉》，《"南朝佛教與金陵"學術研討會會議論文集》，頁455—486，江蘇南京，2014年5月9—10日；《唐末五代的水陸儀》，程恭讓主編《天問》（傳統文化與現代社會），頁234—260，江蘇人民出版社，2010年；《楊鍔〈水陸儀〉考》，《新世紀宗教研究》第九卷第一期，頁1—34，宗博出版社，2010年；《〈水陸儀〉三種敘錄》，程恭讓主編《天問》（丁亥卷），頁321—348，江蘇人民出版社，2008

年;《雲南阿吒力教經典研究》,頁51—85,中國書籍出版社,2008年;《洪濟之梵儀——宗賾〈水陸儀〉考》,黃夏年主編《遼金元佛教研究》(上),頁362—396,鄭州,大象出版社,2012年;《祖覺〈水陸齋儀〉及其價值》,峨眉山佛教協會編《歷代祖師與峨眉山佛教》,頁254—255,四川出版集團、四川人民出版社,2012年;《祖覺〈水陸齋儀〉的特點及影響》,"第二屆彌勒文化學術研討會"論文,四川樂山,2011年9月23－25日。

[2] 侯沖《論大足寶頂爲佛教水陸道場》,重慶大足石刻藝術博物館、重慶大足石刻研究會編《大足石刻研究文集》(5),頁192—213,重慶出版社,2005年;《雲南與巴蜀佛教研究論稿》,頁294—342,宗教文化出版社,2006年;《再論大足寶頂爲佛教水陸道場》,高惠珠等主編《科學・信仰與文化》,頁296—312,寧夏人民出版社,2007年;樓宇烈主編《當代中國宗教研究精選叢書・佛教卷》,頁239—256,民族出版社,2008年;《石篆山石刻——雕在石頭上的水陸畫》,黎方銀主編《2009年中國重慶大足石刻國際學術研討會論文集》,頁182—199,重慶出版社,2013年。

[3] 孫博《稷山青龍寺壁畫研究——以腰殿水陸畫爲中心》在這方面做得較爲規範。孫博文見中國美術研究年度報告編委會《中國美術研究年度報告2010》,頁60—122,人民美術出版社,2011年。並見《山西寺觀壁畫新證》,頁117—171,北京大學出版社,2011年。關於應用《天地冥陽水陸儀》研究水陸畫有一則公案需要交代。2004年初,侯沖在雲南省圖書館抄錄祖覺《重廣水陸法施無遮大齋儀》之暇,翻閱《普林斯頓大學葛思德東方圖書館中文書舊籍書目》(臺灣商務印書館,1990年),注意到其中著錄的《天地冥陽水陸儀》(六冊)。後在網上查閱國家圖書館書目,發現該館亦有收藏,但僅存五冊,缺壇場式一卷。在撰寫《論大足寶頂爲佛教水陸道場》一文過程中,2004年8月30日侯沖曾請中國社科院世界宗教所羅炤先生代查閱國家圖書館藏本,以確定其中是否有"假使熱鐵輪……退失菩提心"一偈。羅炤先生數次查閱此科儀,其中2004年9月7日是與北京大學教授馬世長先生同去。2004年9月11日,羅炤先生回信,"北圖的正德科儀中沒有'假使熱鐵輪……'"。2004年11月初,侯沖藉到中國人民大學參加首屆中日佛學會議之機,親自在國家圖書館查閱了此書的縮微膠片。2005年3月至2006年4月,侯沖作爲"西部之光"訪問學者到中國社科院世界宗教所訪學,對北京各圖書館所藏《天地冥陽水陸儀》又有進一步的瞭解。比較所見各本水陸儀後,侯沖推測《天地冥陽水陸儀》就是宗賾撰《水陸儀》;又因宗賾爲河北人,諸多北方水陸畫與習見志磐系《水陸儀》不符,故他推測《天地冥陽水陸儀》就是北水陸儀。侯沖這兩點看法及他查閱相關資料撰寫的《天地冥陽水陸儀》諸版本詳細介紹的電子文本(這是他當年提交國家社科規劃辦申請項目結項的成果之一,見侯沖《雲南阿吒力教經典研究》,頁51—69),在2006年6月24日通過電郵發給當年初與他有一面之緣的某博士(該博士此前從

重慶王天祥先生處獲得侯沖的聯繫方式）後，最先關注《天地冥陽水陸儀》以及以之為北水陸儀"奇跡"地成了某博士的"發現"。遺憾的是，侯沖當初所謂《天地冥陽水陸儀》即北水陸儀的看法欠妥；把與《天地冥陽水陸儀》相符的水陸畫都稱為"北水陸畫"是對複雜問題的簡單化。侯沖推測《天地冥陽水陸儀》為宗賾著作由於當時沒有直接證據，未為某博士接受（所以在其博士論文中特別提出異議）。但隨著新資料的不斷蒐集，侯沖找到了直接的證據。詳見侯沖《洪濟之梵儀——宗賾〈水陸儀〉考》，黃夏年主編《遼金元佛教研究》（上），頁391—396。某博士2014年5月將《天地冥陽水陸儀》標點出版，雖名為"校點"，但未見任何校記；《序言》對於《天地冥陽水陸儀》版本的介紹，未超出侯沖2006年寫的內容；對《天地冥陽水陸儀》最新研究成果更了無所知。尤其是標點者水平有限，破句、錯字不難發現，特在此提醒相關研究者使用時，注意核對《天地冥陽水陸儀》原件。

[4]　宗曉《施食通覽》，《續藏經》第57冊，頁114中。

[5]　班朝忠主編《天書地字　大伾文化》，頁31—32，文物出版社，2006年。

[6]　宗賾《天地冥陽水陸儀·天地冥陽水陸壇場式》，圖第一頁A面、圖第二頁B面，北京師範大學圖書館藏明刊本。

[7]　北京文物局編《明清水陸畫精選》，《佛像》之九，北京出版社出版集團、北京美術攝影出版社，2006年。

[8]　負安志、左正《洛川縣興平寺水陸道場畫》，《文博》1991年第3期，頁18＋圖版壹 洛川水陸道場畫4；呼延勝《陝西現存世的幾套水陸畫的調查及初步研究》，頁3，西安美術學院碩士論文，2007年5月。

[9]　白萬榮《青海樂都西來寺明水陸畫析》，《文物》1993年第10期，頁57—58＋圖版陸《青海樂都西來寺藏明代水陸絹畫》；《梁武帝與"水陸緣起"》，《青海社會科學》1996年第6期，頁104—106。

[10]　謝生保稱甘肅河西地區古浪縣、民樂縣、山丹縣和武威市博物館所藏有佛教水陸畫和道教黃籙圖，"凡水陸畫中都有一軸《水陸緣起圖》"（謝生保《甘肅河西道教黃籙圖簡介》，李淞主編《道教美術新論：第一屆道教美術史國際研討會論文集》，頁349—350＋358，山東美術出版社，2008年），故西北地區水陸畫中保存的水陸緣起碑，當不在少數。

[11]　碑原存雲南省昆明市官渡區前衛鎮雙鳳村安國寺正殿。今存昆明市官渡古鎮昆明碑林博物館。但碑名被誤作"重修龍華三會金山水陸大齊緣起記"。本文所引為侯沖據原碑錄文。《昆明市官渡區文物志》曾有介紹，但碑名誤作"重修龍華三會及金山水陸大齋緣起記碑"，內容亦與碑文出入較大，故此前未受到關注。參見昆明市官渡區文物志編纂委員會編印《昆明市官渡區文物志》，頁102—104，1983年12月。

[12] 衛偉林主編《三晉石刻大全·晉城市陽城縣卷》，頁23，三晉出版社，2012年。
[13] 雷濤、孫永和主編《三晉石刻大全·臨汾市曲沃縣卷》，頁72，三晉出版社，2011年。
[14] 趙玉安、席彥昭《青龍山慈雲寺》，頁86—87，鞏義市文物保護管理所、大峪溝鎮民權村民委員會編印，出版地不詳，1998年。
[15] 柴澤俊、張丑良編著《繁峙巖山寺》，頁214，文物出版社，1990年。
[16] 李宏如編撰《五臺山佛教（繁峙金石篇）》，頁469，內蒙古人民出版社，2005年。
[17] 史景怡主編《三晉石刻大全·晉中市壽陽縣卷》，頁138—139，三晉出版社，2010年。
[18] 同上，頁142。
[19] 同注［14］。
[20] 王雪寶編著《嵩山、少林寺石刻藝術大全》，頁197，光明日報出版社，2004年。
[21] 同上，頁199。
[22] 同上。
[23] 同注［12］。
[24] 楊洪主編《三晉石刻大全·晉中市靈石縣卷》，頁35，三晉出版社，2010年。
[25] 常書銘主編《三晉石刻大全·晉城市高平市卷》，頁170，三晉出版社，2010年。
[26] 張正明、王勇紅《明清山西碑刻資料選》，頁347—348，山西經濟出版社，2009年。
[27] 延安市文物志編纂委員會編《延安市文物志》，頁388，陝西旅遊出版社，2004年。
[28] 王蘇陵主編《三晉石刻大全·長治市黎城縣卷》，頁103，三晉出版社，2012年。
[29] 同注［12］，頁62。
[30] 同注［14］，頁95—96。
[31] 同注［24］，頁25。
[32] 同注［28］，頁65。
[33] 同注［25］，頁163。
[34] 同注［17］，頁163。
[35] 汪學文主編《三晉石刻大全·洪洞縣卷》，頁359，三晉出版社，2009年。
[36] 同注［17］，頁163。
[37] 同上，頁198。
[38] 同上，頁228。
[39] 同上，頁561。
[40] 同注［14］，頁28。
[41] 同注［14］，頁58。

[42]　同注［14］，頁64。

[43]　同注［24］，頁77。

[44]　同注［25］，頁583。

[45]　同注［17］，頁215—217。

[46]　同注［14］，頁29—35。

[47]　同注［14］，頁126。

[48]　同注［17］，頁275—277。

[49]　同注［20］，頁218。

[50]　謝生保《甘肅河西道教黃籙圖簡介》，李淞主編《道教美術新論：第一屆道教美術史國際研討會論文集》，頁358。

[51]　同注［4］，頁115上。

[52]　同上，頁114中。

[53]　同上。

[54]　"二"，底本作"三"，據文意改。下同。

[55]　同注［51］。

[56]　陽珺《宋僧慈覺宗賾新研》，頁140，上海師範大學碩士學位論文，2012年4月。

[57]　馮國棟、李輝《慈覺宗賾生平著述考》，《中華佛學研究》第八期（2004年），頁247。

[58]　侯沖《宋僧慈覺宗賾新考》，重慶大足石刻藝術博物館、重慶大足石刻研究會編《大足石刻研究文集》（5），頁266；侯沖《雲南與巴蜀佛教研究論稿》，頁393，宗教文化出版社，2006年。

[59]　侯沖《洪濟之梵儀——宗賾〈水陸儀〉考》，黃夏年主編《遼金元佛教研究》（上），頁362—396。

[60]　本文所引巖山寺正隆三年緣起碑錄文，係本文作者根據柴澤俊、張丑良編著《繁峙巖山寺》頁60所附拓片，參考諸家錄文整理而成。

[61]　同注［51］。

[62]　同注［6］。

[63]　釋咫觀《水陸道場法輪寶懺》卷十，《續藏經》，第74冊，頁1067下。

[64]　《續藏經》，第75冊，頁304上。

[65]　《大正藏》，第49冊，頁418上。

[66]　"齊"，碑文原作"齋"，據文意改。

[67]　侯沖《甚麼是水陸法會？——兼論梁武帝創〈水陸儀〉》，《"南朝佛教與金陵"學術研討會

會議論文集》，頁 455—486。

[68] 釋居簡《北磵集》卷二，文淵閣本《四庫全書》文淵閣本電子版。

[69] 侯沖《祖覺〈水陸齋儀〉的特點及影響》，"第二屆彌勒文化學術研討會"論文，四川樂山，2011 年 9 月 23—25 日。

[70] 同注［25］，頁 583。

[71] 同注［25］，頁 163。

[72] 同上。

[73] 陵陽鎮志編纂委員會編《陵陽鎮志》，頁 484，線裝書局，2008 年。

[74] 同注［27］，頁 388。

[75] 周孚《蠹齋鉛刀編》卷二十六，頁 1，《四庫全書》文淵閣本電子版。

[76] 同注［26］，頁 347。

[77] 同注［25］，頁 53。

[78] 同注［25］，頁 170。

[79] 同注［12］，頁 23。

[80] 同注［24］，頁 35。

[81] 同上。

[82] 李修生主編《全元文》卷二四一，第 7 冊，頁 702，江蘇古籍出版社，1999 年；柴志光、潘明權《上海佛教碑刻文獻集》，頁 76—77，上海古籍出版社，2004 年。

[83] 同注［14］，頁 53。

[84] 同注［24］。

[85] 同注［25］，頁 171。

[86] 同注［14］，頁 87。

[87] 同注［14］，頁 53。

[88] 同注［24］，頁 25。

[89] 同注［17］，頁 124。

[90] 同注［17］，頁 332—333。

[91] 同注［17］，頁 215—217。

[92] 同注［17］，頁 125。

[93] 同注［24］，頁 21。

[94] 同注［82］，《全元文》，頁 702；《上海佛教碑刻文獻集》，頁 76。部分文字不見於《上海佛教碑刻文獻集》。

[95]　同注［59］，頁384。

[96]　李晶明主編《三晉石刻大全·陽泉市盂縣卷》，頁19，三晉出版社，2010年。

[97]　同注［25］，頁171。

[98]　同注［14］，頁53。

[99]　同注［14］，頁87。

[100]　同注［13］，頁72。

[101]　同注［4］，頁114下。

[102]　重慶大足石刻藝術博物館等編《大足石刻銘文錄》，頁329—331，重慶出版社，1999年。

[103]　同注［102］，頁329、頁332。

[104]　李小強《大足石壁寺石窟初探》，《石窟寺研究》，頁262，文物出版社，2012年。

[105]　同上注，頁260。

[106]　同注［102］，頁330。"仗"字此前多誤作"伏"。

[107]　同注［102］，頁233。

[108]　同上。

[109]　侯沖《宋代的信仰性佛教及其特點——以大足寶頂山石刻的解讀爲中心》，黎方銀主編《2005年重慶大足石刻國際學術研討會論文集》，頁306，文物出版社，2007年。

[110]　王玉冬《半身形像與社會變遷》，《藝術史研究》第6輯，頁32—33，中山大學出版社，2004年。

[111]　楊維中等《中國佛教百科全書·儀軌卷》，頁161，上海古籍出版社，2001年。

[112]　如《昆明市官渡區文物志》有文說："（《修設龍華三會金山水陸大齋緣起記》）碑文後半部分，記述昆明城南春登等邑鄉社衆善姓'修設三教康年答報保民大齋醮'，其規模是'一供七晝夜'，目的是爲'和風甘雨遍於四時，瑞麥嘉禾充於一境，日出而作，日入而息，耕田而食，鑿井而飲。'後半部份的記述，卻與前半部份有些文不對題。'龍華三會'變成了'三教'。即由純粹的佛教龍華會變成了儒、釋、道三教康年答報保民大齋醮；金山水陸大齋原是超度水陸亡靈的，這裏卻成了祈求'風調雨順、國泰民安'的'大齋醮'了。"見《昆明市官渡區文物志》，頁102。

[113]　趙燕翼《古浪收藏的水陸畫》，《絲綢之路》1994年第3期，頁34。

[114]　同注［24］，頁35。

[115]　同注［102］，頁73。

[116]　同注［102］，頁317。

[117]　同上。"孟冬七日"即"十月七日"。侯沖此前由於個人理解不到位，將這一次水陸會誤解

作舉行了兩次。特此糾正並感謝張與隨先生的提示！

A Research on Shuilu Stele

HOU Chong

Abstract

The Shuilu Stele is a general definition for the stelae and inscriptions of Buddhist Shuilu donating ceremony. According to the content of Shuilu ceremony, the stelae can be divided into Yuanqi stele (explaining genesis), Xiushe stele (explaining the process of ceremony), Jianxiu stele (explaining aim of setting up the stele), and Muyuan stele (recording the name list of donators). The inscriptions in Shuilu stele have special academic value in understanding Shuilu ceremony, Shuilu palace, Shuilu painting, Shuilu conference, and Shuilu Buddhist theory.

1. the various Shuilu Yuanqi stelae match to different Shuilu ceremony (Shuilu yi). As far as the current Yuanqi stelae are concerned, the matchings include Yang E's *Shuilu yi*, Zong Ze's *Tiandi mingyang shuiluyi* and *Meishan shuilu*. Among them, the stelae related with Zong Ze's *Tiandi mingyang shuilu yi* remain most in number.

2. the different Jianxiu stelae show the distinguished forms of Shuilu palace and Shuilu painting. Both of them need to following the Shuilu yi prepared for the Shuilu conference. We can not find a united form for them.

3. Zong Ze's *Shuilu yuanqi* recorded the names of all life in land and water, which are reflected in the Xiushe stele in Dazu, Chongqin set up in Song dynasty. Judging from the *Shuilu yuanqi*, Yuwen Qi's *Shibei bing xu* recorded in the stele in Dafowan, Baoding Mountain, Dazu was Xiushe stele set up for the Shuilu conference hold solely by Zhao Zhifeng and his family.

4. People held the Shuilu conference for various aims, not only for releasing souls from purgatory. The Buddhist meaning of Shuilu conference should be understood with it's function for helping souls both in this world and the other world.

繁峙秘密寺清代壁畫反映的五臺山信仰

李靜杰

五臺山勝境，環列在山西省忻州市五臺、繁峙二縣之間，方圓數百里。地勢險拔，氣序寒峭，初唐已經確立爲文殊菩薩棲居的清涼世界。佛教徒闡揚與渲染，加之統治者推崇並助力，五臺山聲名鵲起，傲立於佛教四大名山之首。其名也高，其勢亦盛，文殊大聖傳聞故事滋長其間，如幻似夢、美輪美奐，實則五臺山信仰之靈魂。到如今，重覽繁峙秘密寺文殊殿清代壁畫遺跡，將我們的視覺和思維引入中古五臺山的夢幻時空，留下揮之不去的回味和返思。

一、秘密寺及其文殊殿壁畫

秘密寺原名秘魔巖，坐落在臺懷鎮西南三十八公里維屏山下，地處五臺山西北邊緣，唐宋時期納入西臺之屬。北齊之世比丘尼法秘居此五十年，後人敬重其人，遂名爲秘魔巖[1]。武則天時期，居士辟閭崇義大興造作，寺院形成六、七院落之規模[2]。不久，這裏發生了比丘燒身供養文殊菩薩，以及信徒自殺其身以期成佛的事情[3]，暗示該寺當時已成爲佛教徒看重的修行要地。在現有文字資料中，五代十國時期出現秘密寺一名[4]，其後與秘魔巖稱呼並行。北宋紹聖二年（1095）整座寺院被大火吞噬，唯救出一部大藏經，次年重建，歷經七年完工[5]。金朝秘密寺列爲五臺山十寺之一，又將秘魔巖改寫爲秘魔巖[6]，脫離了原名的用意，其後多用此新名。本寺清康熙三十三年（1694）碑刻記述[7]，唐代馬祖道一禪系木叉和尚居此寺，但缺乏清朝以前的文字資料佐證。又云，順治年間（1644—1661年）寺院遭受兵火之災，建築毁壞。其時，原任關西觀察余應魁之子於此寺

出家，法名常平，常平之弟則爲施主，遷秘密寺於現址，經過二十年重建，形成坐東北面西南的三進院落。又經過慧雲上座的努力，大體完善了寺院建制。乾隆二十九年（1767）、三十年（1768）增建並改建，嘉慶二年（1797）以前的一段時間又加以修繕[8]。在1947年土地改革運動中搗毀造像，文化大革命期間又拆除七十餘間建築，前院大雄寶殿與中院文殊殿爲現存主要清朝建築（圖1）[9]。

文殊殿原名普光明殿，完成於康熙前期的秘密寺重建之中，爲面闊五間的硬山頂建築，出前廊（圖2）。原初殿中供奉主尊文殊菩薩，"彩畫靈山記莂"，康熙五十年（1711）及稍後住持慧雲、清修禪師鼎翁，合力造作金漆夾紵十六羅漢、彌勒佛（布袋和尚？）、菩提達磨，配列兩側以爲護法[10]。這種組合表明，該殿以文殊菩薩教化爲核心，輔助十六羅漢、彌勒佛拯救並引導蒼生步入理想世界，兼負傳承佛法大任，壁畫靈山法會圖像、夾紵菩提達磨像則象徵禪宗傳燈思想。如今殿中壁畫及固有造像已蕩然無存。文殊殿前廊後壁上方障板繪製壁畫，每間橫列三幅圖像。右梢間左幅題記："山西太原府榆次縣人氏寄寓繁峙縣信心弟子趙玉施金千張。"太原府係明清兩朝山西行政設置，榆次、繁峙爲其轄縣。結合建築年代，推測該壁畫繪製於康熙及其以降的清代。壁畫內容大體可以分爲四種：其一，五臺山傳聞故事圖像，包括明間左、中、右三幅（以物象自身爲基準，下同），爲壁畫表現的重心。其二，悉達多太子四門出遊圖像，包括左次間左、右兩幅與右次間左、右兩幅。其三，爲左次間中福布袋和尚及十六羣兒、右次間中福普賢菩薩及關聯圖像。其四，爲左右梢間各三幅飛龍與山川花木圖像。這些圖像左右對稱配置，體現了一體化設計意圖（圖3）。

圖1　繁峙秘密寺全景

圖2　秘密寺文殊殿（李冠齾拍攝）

圖3 文殊殿前廊後壁障板壁畫圖像配置示意圖

右梢間			右次間			明間			左次間			左梢間		
山川花木圖像	龍王圖像	山川花木圖像	悉達多太子北門出遊見死人圖像	普賢菩薩及關聯圖像	悉達多太子南門出遊見病人圖像	揚州僧所睹靈異（李靖射聖）圖像	慈勇大師遊五臺山所見瑞相	文殊化身為貧女圖像	悉達多太子西門出遊見老人圖像	布袋和尚及羣兒圖像	悉達多太子東門出遊見嬰兒圖像	山川花木圖像	龍王圖像	山川花木圖像

這是一組十分罕見的能夠反映五臺山信仰的圖像，鑒於文殊殿壁畫在考察佛教地方化、民俗化過程中的重要意義，筆者基於2007年7月實地調查資料[11]，並結合相關文獻和石刻文字，進行圖像分析。

二、文殊殿前廊明間壁畫反映的五臺山信仰

1. 五臺山信仰與大孚靈鷲寺

五臺山信仰的理論依據，來源於《大方廣佛華嚴經》之《菩薩住處品》，云贍部洲東北方清涼山為文殊菩薩住處[12]，北朝後期以來隨著該經在中國影響力擴大和廣泛傳播，佛教徒將符合這一地理、氣候條件的清涼山，比附為山西五臺山。據初唐高僧道宣記述，遠在唐高宗以前，人們既比附五臺山為文殊菩薩居住的清涼山，而且往昔有人在五臺山為文殊菩薩建寺立像[13]。又據初唐比丘慧祥的追述及傳聞記述，約自北魏晚期（494—534年）開始，有佛教徒於此山尋覓文殊菩薩蹤跡，或誦持、研習華嚴經[14]，表明五臺山信仰大約發端於北朝晚期至隋代期間。唐高宗朝，佛陀波利從西國來頂禮五臺山，云其人得見文殊菩薩並受其勸勉，使《佛頂尊勝陀羅尼經》流佈中土[15]，爾後文殊菩薩瑞相頻現五臺山，概其影響所致。初盛唐之際，在菩提流志譯經中更直接比定五臺山為華嚴經記述的清涼山[16]，是為五臺山信仰有所普及的反映。

五臺山中臺下東南約 30 里處臺懷鎮，爲五臺山佛教文化核心區域，臺懷鎮北部的顯通寺即古大孚靈鷲寺（或名大華嚴寺）[17]，則是五臺山的中心寺院，密切關聯文殊菩薩在五臺山的因緣教化事跡。依據初唐道宣、慧祥記述[18]，該寺或東漢明帝創基，或北魏孝文帝建立，中有東西二佛堂設置尊像，云寺名之"孚"字爲信奉佛教之意。慧祥還曾記述，高宗龍朔年間（661—663 年）朝廷派遣僧侶、官吏巡檢五臺山，並修復包括大孚靈鷲寺東堂文殊菩薩在內的故像[19]。又有初唐比丘解脫於此寺覓求文殊菩薩，再三得見[20]。北宋晚期，比丘延一綜合上述二者記述[21]，指出其山形與印度靈鷲山相類，以此得名，還述及中唐澄觀法師在此寺造華嚴經疏，皇帝遂敕令更名爲大華嚴寺。又云唐睿宗景雲年間（710—711 年），大孚靈鷲寺比丘法雲修繕殿宇、募工塑像。時有處士安生應募，其人至誠，感文殊 72 次現身庭院，塑得文殊真容，遠近信士歸依，遂名文殊菩薩所在處爲真容院。北宋景德四年（1007），朝廷撥內府錢萬貫重加修葺該寺，造二層樓閣，內安真容菩薩，其後寺僧另起樓閣一座，安置華嚴經本尊盧舍那佛及萬菩薩，意在與文殊形成組合。自唐而及宋金，大孚靈鷲寺靈跡屢出、瑞相頻現，構成五臺山信仰的重要內涵。明代早期，菩薩頂與塔院寺從大孚靈鷲寺分離出去，獨立爲寺[22]。下述繁峙秘密寺文殊殿前廊明間壁畫三幅圖像，再現了發生在大孚靈鷲寺的傳聞故事。

2. 文殊殿前廊明間壁畫五臺山傳聞故事圖像

明間左、中、右三幅圖像（圖 4），各自表現一個五臺山傳聞故事。

（1）明間中幅慈勇大師遊五臺山所見瑞相圖像（圖 5）

畫面以山海爲背景，內容可分爲三部分。在中間，一須彌山狀石柱聳立於海水之中，

圖 4　文殊殿明間壁畫

圖 5　文殊殿明間中幅 慈勇大師遊五臺山所見瑞相圖像

石柱頂端承托蓮蓬狀臺座。磐石之上一菩薩結跏趺坐，兩手上下執一長莖花卉，頭戴花冠，身披長袍，覆雲肩。菩薩背光兩側祥雲繚繞。磐石後方隱現雄獅前身，暗示菩薩坐處爲獅子座。坐獅子座爲唐代以來文殊菩薩的基本造型，示意其特定身份。

在石柱兩側，海中凸起的磐石上，七獸首人身侍者左四右三站立。左方內側三者與右方內側二者大口、濃鬚、鼓目、毛耳，雙手捧持笏板，頭戴進賢冠，身披長袍，腳踏雲頭履，與明清水陸畫所見龍王形象別無二致，應爲同類。左右方外側者身形較矮小，面形如虎。其中，左方外側者頭戴襆頭，長袍束帶，腳蹬雲頭履，左手捧卷帙，右手提筆。右方外側者額頭束帶，身著豹皮衫，腳蹬尖頭履，四肢裸露，肌肉勁健，左手握矛，右手執物（不明）。此二外側者各作文官、武將裝扮，應屬龍王役者。

在菩薩兩側，祥雲之上各一脅侍。左方者作童子形，躬身合掌立蓮蓬上，束抓髻，挎兜肚，帔帛隨風飄動，爲典型五十三參圖像之善財童子造型。右方者作童女形，身著長袍，覆雲肩，挎帔帛，雙手捧持供物，此者與善財童子對稱配置，推測爲龍女造型。

此畫面中文殊菩薩與五龍王兩個要素，大體契合金代明崇記述的慈勇大師遊五臺山所見瑞相故事[23]。故事描述朔州慈勇大師與學徒百餘人，金天會十年（1132）宿五臺山眞容院、遊大華嚴寺，忽見文殊大聖駕祥雲自東而來，文殊乘獅子蓮花座上，于闐王爲馭，善財童子前導，佛陀波利隨後，向西離去。五龍王峨冠博帶，執笏板朝拜。因此祥瑞，四方信徒競相佈施，本寺眞容院大殿不日而成。比較而言，故事所述文殊乘獅子駕祥雲而來動態情節，畫面改變爲文殊坐磐石靜態表現，而且畫面缺少于闐王、佛陀波利，龍女爲新增因素，使之與善財童子成對表現，五龍王朝拜文殊內涵依然保留下來。

據晚唐時期日僧圓仁記述[24]，五臺山北臺之頂有龍王堂，其龍王爲五臺各居一百毒龍之君主，五百毒龍已降伏於文殊菩薩。由此而言，上述五龍王推測即是五百毒龍之長。又據北宋延一記述，宋太宗征伐北漢之時，大華嚴寺都監淨業前來進獻五龍王圖，打開此圖瞬間，雷雨大作，淨業報稱五臺龍王來朝皇帝[25]。是爲傳說中北宋早期五臺山龍王信仰的例證。繁峙秘密寺北宋、金代石刻記述，當寺曾建有龍王堂、龍王閣之事[26]，應爲五臺山龍王信仰的產物。前引康熙三十三年（1694）《重修秘魔巖禪林碑記》云"五臺山之秘魔巖，相傳文殊大士受記（應作'授記'，筆者按）五百神龍潛修之所"，亦即秘魔巖爲文殊菩薩指使五臺山五百毒龍潛修之地，將五臺山龍王信仰直接引入秘魔巖。那麼，前述慈勇大師所見瑞相及文殊殿壁畫五龍王圖像，可以理解爲五百毒龍之長，亦可看作五百毒龍的象徵性表現。可見，文殊殿所繪文殊菩薩與五龍王組合，不僅再現了大孚靈鷲寺

發生的傳聞故事，還直接關聯秘魔巖自身。

那麼，文殊菩薩何以不直接坐在獅子蓮花座上，而處在大海中矗立的須彌山狀石柱之上呢？這種情況可能關聯華嚴經蓮花藏世界海的意涵，此世界海是盧舍那佛過去無量劫修菩薩行時所淨化，香水海中香幢光明莊嚴大蓮花持此蓮華藏莊嚴世界海[27]。如按經文所述在蓮花之上安置世界海，難以合乎一般化邏輯思維，以此推測畫面中大海爲香水海與世界海的一體化表現，附加蓮蓬狀臺座的須彌山狀石柱，推測即是香幢光明莊嚴大蓮花。與華嚴經關聯的密教《大乘瑜伽金剛性海曼殊室利千臂千鉢大敎王經》記述，文殊菩薩在此世界海中現金色身[28]。畫面所見，可能正是文殊菩薩坐香幢光明莊嚴大蓮花的表現。同經又云，過去久遠、佛未出世之時，文殊菩薩誓願心如虛空、廣度眾生無有窮盡[29]。畫面中文殊處在高高的須彌山狀座上說法敎化，眾生圍繞，或可理解爲心如虛空的文殊菩薩廣度眾生表現。敦煌莫高窟五代第99窟南壁千手千鉢文殊（圖6）[30]，亦坐在須彌山狀蓮花座上，表述文殊菩薩心如法界、廣度蒼生的意涵，可以與文殊殿畫比較。值得注意的是，該經典漢譯本最後定稿於五臺山乾元菩提寺[31]，云文殊菩薩來中土五臺山敎化眾生，與五臺山結下甚深因緣，增強了上述推測的可能性。

圖6　敦煌莫高窟五代第99窟南壁千手千鉢文殊

善財童子與龍女一對圖像北宋中期以後流行開來，經常配置在觀音兩側，在此文殊殿壁畫中則配置在文殊兩側，應直接受到前者影響。龍女出《法華經》，娑竭羅龍王之女年始八歲，智慧通達，刹那間發菩提心而無退卻，又一瞬間變成男子，在南方無

垢世界成佛[32]。龍女的出現意在點明女人修菩薩行亦可成佛，另一方面此故事表述了頓悟思想，有別於大多般若類經典所說經過無數世菩薩行方可成就佛道的思想。《華嚴經》陳述善財童子一生努力不輟，便獲得諸佛菩提[33]，可以看作漸修、頓悟思想的體現，契合唐代後期以來蓬勃發展的禪宗思想。

以上可見，明間中幅圖像以慈勇大師遊五臺山所見瑞相爲骨架，另外可能充塡了蓮花藏世界海意涵並加入禪宗思想。該畫面強調了文殊菩薩心如虛空、廣度眾生的內涵，已而被安置在全部壁畫的中間位置，同時附帶五臺山的龍王信仰。

（2）明間左幅文殊化身爲貧女圖像（圖7a、7b）

圖7a　文殊殿明間左幅 文殊化身爲貧女圖像

圖7b　文殊化身爲貧女圖像（局部）

畫面分爲左下、右下、中上三部分。

右下部爲表現的重心。畫面以門樓和其後隱現的一組建築爲背景，大門前方一官員倚坐其間，左手指向側前方，身後侍立執笏文官、操棍武將各一，另有一者啟門欲出。在門樓左前方的方桌上擺放許多饅頭狀食物，方桌左方一束髮女子右手懷抱嬰兒，左手領一童子，後隨一犬。在方桌與女子之間，一男子頭戴氈帽、身著長袍，作取食物交給女子姿態，然面有難色。方桌之後放置一大方桌，桌上擺放食盤等物品，桌後靜坐比丘四人，神情呆滯，似乎等待開飯的一刻。官員前方露出樂隊三人的上半身，分別吹奏嗩吶、敲鼓、吹簫。

左下部重巒疊嶂之間，隱現三處建築屋頂和五組人物頭部。人物有男女老幼，服飾各異，其中三人戴氈帽，還見有二比丘。中上部祥雲之中，一

菩薩結跏趺坐獅子蓮花座上，兩手上下執如意，應爲文殊。前方一童女手捧珊瑚狀物供養，後方一童子雙手合十作參拜狀，此二者應爲龍女與善財童子成對表現。文殊兩上方各一紅色圓輪，代表日、月。

上述畫面十分契合北宋延一記述的文殊化身爲貧女故事[34]。故事講述，大孚靈鷲寺某年初齋會期間，有貧女清晨自南而來，抱攜二子並領一犬，身無分文，遂剪髮佈施。未及食時，貧女以趕路爲由請求先食，廚師便給予貧女母子三人份食物。貧女又請求給隨身犬一份，廚師亦勉強答應。貧女進而爲腹中懷孕胎兒討要一份，廚師憤然語貧女如此貪得無厭，責令離去。刹那間，貧女還原爲文殊菩薩身形，犬變成獅子，二兒化作善財童子、于闐王，一時祥雲滿天。文殊留下一四句偈，驀然隱去。在會僧俗無不驚歎，其廚師悔恨不已，爾後不再起貧富貴賤分別之心，並於神變之處建文殊髮塔供養。北宋早期還曾開啟此塔，親睹文殊所施之髮。畫面中官員及其侍從、樂隊、山間赴會人羣，形象地表現了寺院齋會的熱鬧場面，貧女乞食、廚師施食及騎獅文殊，忠實地刻畫出故事的核心內容。通過戴氈帽裝束表述事情發生的年初月份，又巧妙地以靜坐比丘暗示未及食時的一刻。引人注意的是，貧女手領一子身挎兜肚，似乎畫師意在突出童子之形，卻忽視了當時處在寒冬季節。至於善財童子與龍女一對圖像，當時已成爲習慣性表現。圖像中心內涵在於告誡人們，以平等之心對待眾生。

唐開成五年（840）日僧圓仁巡禮五臺山之時，曾記述了文殊化身爲貧女故事[35]，說明此前已經流傳開來。不過，其中不見《廣清涼傳》所云"攜抱二子，一犬隨之"內容，這一細節可能是在圓仁巡禮之後某時，或比丘延一附加的結果。

（3）明間右幅揚州僧所睹靈異（李靖射聖）圖像（圖8a、8b）

畫面以山巒、建築、祥雲爲背景，分爲左下、右側、中上三部分。

左下部描繪一六邊形水池，水池中浪花翻捲。其間表現二美貌婦人並一光頭比丘，比丘胸中一箭。畫面右側二人縱馬前行，其中一者頭戴襆頭，側身反顧，向水池張弓射箭，另一者頭戴翻沿帽，相伴而行。馬右後方另有二人，其中一人爲射箭者擎曲柄華蓋，另一人頭戴兜鍪，應爲護衛武士。中上部祥雲之中，表現乘獅子蓮花座文殊菩薩，前後分別表現捧物供養童女、合掌供養童子一人，應爲文殊菩薩與龍女、善財童子組合。水池中羅漢頭頂一絲雲氣通向文殊菩薩。

該畫面左下部分與北宋延一記述的揚州僧所睹靈異故事相近[36]。故事講述，北宋早期揚州僧以五百副鉢至大孚靈鷲寺眞容院設齋，齋畢，揚州僧與三五僧人共入浴室洗浴，

圖8a　文殊殿明間右幅　揚州僧所睹靈異（李靖射聖）圖像

圖8b　揚州僧所睹靈異（李靖射聖）圖像　局部

揚州僧先行入浴，忽見有美貌婦人於其中，其僧狼狽而出。事後，揚州僧敍說所見，有疑者入室查驗卻一無所見。同時述及另一故事云[37]，北宋早期眞容院比丘道海，齋會之餘率先入浴，忽見滿堂浴僧一時俱出，道海遂出查看，結果並無一人。有大德告之曰，設浴以降臨聖賢爲先，凡庶在後，不然將招致罪責，又失佈施之福。指出其所見滿堂浴僧實則聖賢，不能不引以爲戒。這兩則故事告誡人們須遵守寺院規則。

但是，揚州僧所睹靈異故事不能涵蓋畫面右側、中上兩部分內容，而且左下浴池中比丘中箭表現也難以解釋。恰好，明朝晚期比丘鎭澄的記述可以覆蓋畫面三部分內容[38]，云唐朝雁門太守李靖縱馬射獵於中臺之野[39]，見比丘與婦人共浴於池，一怒之下彎弓搭箭射之，比丘逃逸於眞容院，李靖追來此院，唯見文殊像身帶其箭。知先前所見比丘爲文殊化身，悔恨不已。由此可知，畫面右側射箭者即雁門太守李靖，中上方文殊則是中箭比丘的原型。似乎用來說明文殊菩薩變化百千，莫以凡夫心揣度聖者，但難以看出更深層內涵。這樣一來，在表層內容上與文殊化身爲貧女趨向一致，已而構成一對圖像。顯然，明朝鎭澄重新改編了北宋延一的記述，使之變得面目全非。原來故事本意說明聖凡有別，須遵守寺院規則，改編之後的故事，使文殊化身之比丘與婦人同浴，祇是爲了說明莫以凡夫心揣度聖者，大有玷污聖者之嫌，而且失去原初故事的深意，實在不夠妥當。

揚州僧所睹靈異故事發生數十年以後，北宋熙寧五年（1072）日僧成尋參訪眞容院之時，還曾於其中浴室沐浴，並拜見了該故事的著者比丘延一[40]。說明此故事將眞實場所與虛構情節糅合在一起。

以上三幅畫面表現的慈勇大師遊五臺山所見瑞相、文殊化身爲貧女、揚州僧所睹靈異

(李靖射聖)故事,分別表述了文殊菩薩心如虛空與廣度衆生,勸誡衆生莫起貧富貴賤分別之心,以及莫以凡夫心揣度聖者的內涵。這些故事一概發生在大孚靈鷲寺,與其中設置文殊菩薩像的真容院關係尤其密切,而且故事情節圍繞文殊或不離文殊而說,意在宣揚此菩薩大聖的神奇教化事跡。

秘密寺文殊殿以文殊菩薩爲主尊,與唐宋時期大孚靈鷲寺真容院主尊一致,而且前廊繪製當年真容院發生的傳聞故事,兩者形成有機組合,顯然出於周密設計。這種情況表明,秘密寺文殊殿實際複製了大孚靈鷲寺真容院的陳設尊像和故事。另一方面,清代文殊殿設置主尊文殊菩薩,兩側配列十六羅漢組合,與明清時期顯通寺(原大孚靈鷲寺的主體部分)文殊殿,設置主尊文殊菩薩,兩端配列十八羅漢的情形相仿,前者模仿後者的痕跡一目瞭然。可以說秘密寺文殊殿前廊明間壁畫,反映了以大孚靈鷲寺真容院文殊菩薩爲核心的五臺山信仰。

三、文殊殿前廊次間與梢間壁畫反映的佛教思想

1. 悉達多太子四門出遊圖像

左次間的左幅、右幅(圖9),分別表現悉達多太子東門、西門出遊場面。右次間的左幅、右幅(圖10),分別表現悉達多太子南門、北門出遊場面。

(1)左次間左幅太子東門出遊圖像(圖11)

畫面以東城門爲背景,門樓匾額書寫"東門生"。左下方三人乘馬而來,太子當先探視前方,一執笏板文官、一操兵器武將隨後,太子側後一行者爲之擎羽葆。右下方一婦人抱嬰兒坐磐石上,目視太子。是爲太子東門出遊見嬰兒場面。

(2)左次間右幅太子西門出遊圖像(圖12)

畫面以西城門爲背景,門樓匾額書寫"西門老"。右下方四人姿態、裝束與左次間左幅左下方四人大體一致,祇是方向相反。左下方一挂杖老者與太子對視。

以上左次間的左幅、右幅畫面物象恰好相反,形成對稱配置。

(3)右次間左幅太子南門出遊圖像(圖13)

畫面以南城門爲背景,門樓匾額書寫"南門病"。左下方四人表現與左次間左幅左下方四人大體一致,祇是文武官員的次序有別。左下方一老婦身軀羸弱、腹部膨脹,坐磐石上與太子對視。

图 9　文殊殿左次间壁画

图 10　文殊殿右次间壁画

图 11　文殊殿左次间左幅　悉达多太子东门出游见婴儿图像

图 12　文殊殿左次间右幅　悉达多太子西门出游见老人图像

图 13　文殊殿右次间左幅　悉达多太子南门出游见病人图像

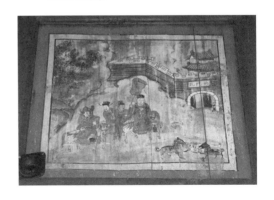
图 14　文殊殿右次间右幅　悉达多太子北门出游见死人图像

（4）左次间右幅太子北门出游图像（图14）

画面以北城门为背景，门楼匾额书写"北门死"。右下方四人表现与右次间右幅右下

方四人大體一致，也是文官、武將的次序有別。在左下方太子視綫前方，兩條狗撕咬一屍體。

以上右次間的左幅、右幅畫面物象恰好相反，亦形成對稱配置。

上述四幅圖像依次表現了悉達多太子東、西、南、北四門出遊，分別見到嬰兒、老人、病人、死人的情景，亦即城門樓匾額書寫的生、老、病、死人生過程。據佛傳經典記述，太子四門出遊所見物象，實爲天人爲啟示太子人生無常道理，使之出家修道而化現[41]。不過，各種佛傳經典記述太子所見内容，大多爲老人、病人、死人、比丘四種，祇是前兩種次序有異，並没有嬰兒的描述。因此，上述圖像在遵循經典記述的同時，做了一定改變（表1），一者將比丘變更爲嬰兒，再者將東、南、西、北次序變更爲東、西、南、北，意在强調生、老、病、死人生全過程。佛傳經典將太子見死人、比丘，分别安排在西門、北門是有意所爲，佛教認爲西方爲人死後去處，《過去現在因果經》則記述悉達多太子出家時自北門而出，北門被視爲覺悟之道，釋迦佛入無餘涅槃時亦頭北、面西。已而上述四幅畫面物象的改變，在一定程度上弱化了經典本來用意。

四幅悉達多太子四門出遊圖像，意在使佛教徒明白是身是患、身爲苦本，生死輪回無有盡頭，應當及時出離生身之危城、超脱生死輪回的道理。

表1 諸佛傳經典記述悉達多太子出遊四門所見内容

經典	諸門所見	東門	南門	西門	北門
三國・吴支謙譯《太子瑞應本起經》卷上		病人	老人	死人	沙門
西晉竺法護譯《普曜經》卷三《四出觀品》		老人	病人	死人	沙門
西晉聶道真譯《異出菩薩本起經》		病人	熱病人	老人	死人
東晉譯《修行本起經》卷下《遊觀品》		老人	病人	死人	沙門
南朝・宋求那跋陀羅譯《過去現在因果經》卷二		老人	病人	死人	比丘
隋闍那崛多譯《佛本行集經》卷十四《出逢老人品》、卷十五《道見病人品、路逢死屍品、耶輸陀羅夢品》		老人	病人	死人	出家人
唐地婆訶羅譯《方廣大莊嚴經》卷五《感夢品》		老人	病人	死人	比丘
北宋法賢譯《衆許摩訶帝經》卷四		出城依次見老人、病人、死人、出家人			

2. 布袋和尚與普賢菩薩及其關聯圖像

(1) 左次間中幅布袋和尚及十六羣兒圖像（圖 15a）

畫面中間，布袋和尚身披敞懷袈裟，蜷腿坐在圓形褥墊上，左手握袈裟放在左腿上，右手執念珠搭在右膝上。面形圓渾，略生鬚髮，額有白毫，大腹便便，兩乳垂下。

布袋和尚左側表現 9 名童子（圖 15b），分作 4 組。一組 3 人，位於和尚左脅處。其中一者趴在和尚左肩上，作抱和尚頭狀。另一者用力推爬肩者。第三者在和尚左臂處抓和尚左乳。二組 2 人，位於和尚左下方。一者背身、翹腳，兩手抓夠和尚左手。另一者兩手著地彎身做戲。三組 2 人。各戴兜肚，位於和尚左外方。一者手舉蓮花，一者躬身合掌，似禮敬和尚。四組 2 人，位於和尚外側左下方。一者執圓扇，另一者從後面抱前者。

布袋和尚右側表現 7 名童子並一對夫婦（圖 15c），分作 2 組。一組 4 人，位於和尚右側。一者趴在和尚右肩上，抱和尚肩膀。另一者在下托扶前者。第三

圖 15a　文殊殿左次間中幅 布袋和尚及群兒圖像

圖 15b　布袋和尚及群兒圖像 左側局部

圖 15c　布袋和尚及群兒圖像 右側局部

者蜷腿坐，手抓和尚念珠。第四者戴兜肚，雙手托和尚右腳。此組第2—4者面視二組畫面。二組5人，位於和尚外側右下方，包括下部3童子與上部2夫婦。3童子中一者支腿躺在方桌上，一腳抬起蹬轉輪子。另二者爲之扶持輪子。夫婦之中男托食器，女執如意，目視前方3童子做戲。

有關布袋和尚的較早文獻，見於北宋初年延壽《宗鏡錄》記述"布袋和尚歌"[42]，主要表述萬法唯心思想，不見具體事跡描述。同爲北宋初年而時間略晚的贊寧《宋高僧傳》記述[43]，其人爲晚唐浙江奉化（或四明）人，不修邊幅，大腹便便，言語無遮，居無定所。常以杖挑布袋出入店鋪，見物就乞，乃至魚肉。人云是彌勒化身，能預知旱潦。天復中（901—904年）卒於奉川，死後他州復見其人負布袋而行，江浙之間多圖畫其像。再稍後，道原《景德傳燈錄》記述基本沿襲了《宋高僧傳》相關内容，但卒沒時間變更爲後梁貞明二年（916）[44]。南宋末年普濟《五燈會元》記述又基本沿襲了《景德傳燈錄》相關内容[45]。同爲南宋末年，時間又略晚的志磐《佛祖統紀》記述[46]，在沿襲《景德傳燈錄》相關記述的同時，增加了兩個內容。其一，云布袋和尚死後，有人見之持一履行於他處，顯然借用了《景德傳燈錄》敘述的菩提達摩有關事跡[47]。其二，云有十六小兒戲弄布袋和尚，或拽扯其布袋，或於布袋中取出缽盂、木履、魚飯、菜肉、瓦石等物。

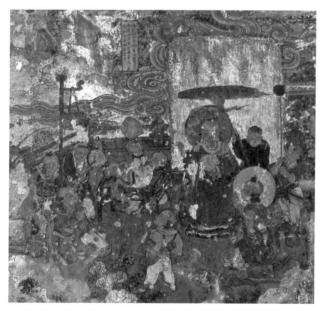

圖16　新都龍藏寺中殿東壁 善財參訪善知衆藝童子圖像

上述文殊殿布袋和尚畫面表現了十六羣兒，由知該圖像依據《佛祖統紀》而來。應引起注意的是，童子執蓮花、蹬輪造型，超出了《佛祖統紀》的記述的內容，應另有所因。童子執蓮花創意，與宋元時期流行的童子戲蓮圖像一致[48]，推測意在蓮（通'連'）生貴子。童子蹬輪圖像，可與四川新都龍藏寺中殿明成化十二年（1476）東壁善財童子參訪善知衆藝童子場面比較，後者表現一童子躺在方桌上抬起雙腳轉動一罐子（圖16），兩者創意如出一轍。此龍藏寺圖像題記

"子嗣聯芳"，表述祈求多子多孫的用意[49]，以此推測蹬輪圖像或許具有相同意圖，同一組合中童子執蓮花造型則增加了這種推測的可能性。畫面所見夫婦二人持食器、如意，似乎寓意生活如意。布袋和尚身軀富態、大腹便便，從來就是生活富裕、心胸豁達之象徵，與十六輩兒之多子孫寓意疊加，凸顯了祈求美好生活的願望。再者，布袋和尚又是彌

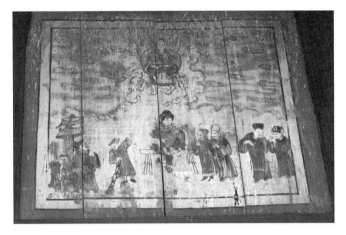

圖 17　文殊殿右次間中幅 普賢菩薩及其關聯圖像

勒佛化身，額間白毫亦是佛陀圖像標記，應具有彌勒下生淨土世界的象徵意義，又是釋迦佛教法的傳承者。如此看來，此幅布袋和尚與十六輩兒圖像，根本意圖在於表述人們嚮往的淨土世界及現實中幸福生活，或許兼有傳承佛法內涵。

（2）右次間中幅普賢菩薩及關聯圖像（圖17）

畫面分為上下兩部分。下部中間一青年女子頭戴棉帽，身穿長袍，坐在長條凳上，雙手彈奏四弦琵琶。女子左方一對中年夫婦合掌立，再左方二紳士或合掌，或拱手而立。女子右方為行旅3人，伴隨一匹馬，一戴帽中年男子合掌禮拜中間女子，身後一僮僕為之擎傘蓋，前方者似武士，一手操棒，一手指空中。上部中間雲氣之中，表現一乘象菩薩，應為普賢。下部女子頭頂一縷雲氣通向普賢菩薩。

就眾人禮拜奏樂女子的情形分析，其人尊格甚高，且頭頂雲氣與普賢相連，推測此者可能是普賢菩薩化身。遺憾的是尚未找到對應的文本資料，故事情節有待將來辨識。不管怎樣，此大願普賢菩薩應與明間中幅大智文殊菩薩形成呼應關係，用來代表菩薩行的過程，是為成就法身的前提條件。而左次間中幅布袋和尚與右次間中幅普賢菩薩，似乎不存在教義的關聯，難以說形成一對圖像。

3. 飛龍與山川花木圖像（圖18、19、20）

左右梢間中幅各自表現雲中飛龍圖像，左右梢間左右幅均表現山川花木圖像，主要發揮裝飾作用。

以上秘密寺文殊殿次間與梢間圖像，包含四方面內容。其一，悉達多太子四門出遊圖

圖18　文殊殿左梢間壁畫

圖19　文殊殿右梢間壁畫

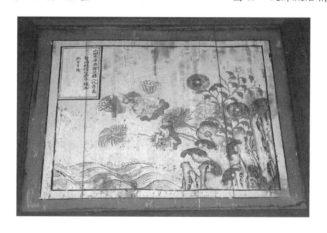
圖20　文殊殿右梢間左幅　山川花木圖像

像，告誡佛教徒是身是患、身爲苦本，應當勤於修行，及時出離生身之危城。其二布袋和尚與十六羣兒圖像，在人們希冀實現理想社會的同時，特別強調了子孫繁衍的內涵，使佛教文化自然地轉化爲民俗文化。其三，普賢菩薩與文殊菩薩組合，用於代表菩薩行過程，作爲成就法身條件，以之爲修行者模範。其四，雲中飛龍與山川花木組合用於一般化裝飾。其中，一、三兩項具有連帶關係，由人生是苦，從而行菩薩行，達成法身。布袋和尚象徵的彌勒下生淨土，則是修行者的理想歸宿。

四、小　結

五臺山信仰的實質在於文殊菩薩信仰，文殊菩薩信仰又導源於華嚴經思想的傳播。北

魏晚期以來隨著地論學派的興起，華嚴經思想日漸成爲主流的佛敎思潮，華嚴經思想的核心爲菩薩行，文殊菩薩則是菩薩行的代表。遠在初唐高宗以前，人們已經比附五臺山爲文殊菩薩居住的清涼山，並出現相關造像活動，也就是說以文殊菩薩爲核心的五臺山信仰，大約發端於北朝晚期至隋代期間。唐宋時期五臺山信仰獲得巨大發展，成爲一種影響廣泛的社會文化。一方面，唐高宗朝慧祥著《古清涼傳》，使得五臺山信仰有了文本依據並系統化，其後北宋延一《廣清涼傳》、金代明崇《廣清涼傳續遺》增益前書，這些著述在收集整理五臺山歷史和傳聞故事的同時，又加以擴充和渲染，極大地豐富了五臺山信仰的內涵。另一方面，受初唐佛陀波利得見文殊菩薩故事的影響，其後文殊菩薩現身於五臺山的傳聞一再出現，增強了五臺山的神秘色彩，也激發了佛敎徒的信仰熱情。在五臺山信仰形成和發展過程中，製造許多神秘莫測的有關文殊菩薩傳聞故事，其中加入不少地方的和民間的文化因素，散發著濃重的鄉土氣息，也正是這種信仰的靈魂所在。

繁峙秘密寺文殊殿清代壁畫，生動地反映了五臺山信仰和佛敎民俗化情況。前廊明間三幅表現的慈勇大師遊五臺山所見瑞相、文殊化身爲貧女、揚州僧所睹靈異（李靖射聖）故事圖像，分別表述了文殊菩薩心如虛空並廣度眾生，勸誡眾生莫起貧富貴賤分別之心，以及莫以凡夫心揣度聖者的內涵，前者還附帶著五臺山龍王信仰。這些故事一概發生在大孚靈鷲寺，與其中文殊菩薩眞容院的關係尤爲密切，再現了當年眞容院的神奇傳聞事跡，從而文殊殿及其壁畫故事圖像，可以看作唐宋時期眞容院的縮影。左右次間四幅悉達多太子四門出遊圖像，以及右次間中幅普賢菩薩與明間中幅文殊菩薩組合，指示佛敎徒人生是苦，應修菩薩行而成就金剛不壞法身，進而爲救度眾生興顯出世。布袋和尚及羣兒圖像象徵著彌勒下生淨土世界，同時表述子孫繁衍的願望。

文殊殿壁畫表述的故事內容，主要來自三種文獻。其一，五臺山晚唐至晚明的傳聞故事集，諸如《廣清涼傳》、《廣清涼傳續遺》、《清涼山志》等。其二，佛傳經典改編。其三，中國佛敎史傳《佛祖統記》。第一、三兩項相關記述，帶有濃厚時代、地域和民俗氣息，縱使第二項佛傳經典也沒有如實地遵循，而是加入圖像設計者自身想法。用中土編撰的傳聞故事表述深奧的佛敎道理，表明佛敎文化完全融會在漢文化之中，並且自然而然地與中土地域文化和民俗文化結合在一起，漢文化在明清社會再一次彰顯了海納百川的雄渾氣魄。

注 釋：

[1] （唐）慧祥《古清涼傳》（《大正藏》第五十一冊）卷一《古今勝跡》："西臺（中略）之西有秘嬤巖者，昔高齊之代有比丘尼法秘，惠心天悟，眞志獨拔，脫落囂俗，自遠居之，積五十年，初無轉足。其禪惠之感，世靡得聞，年餘八十於此而卒，後人重之，因以名巖焉。（頁1095中、下）"據《古清涼傳》內容推斷，該傳應成書於唐高宗朝。

[2] （北宋）延一《廣清涼傳》（《大正藏》第五十一冊）卷一《釋五臺諸寺方所》："西臺，接東峨谷有一古寺，名秘嬤巖，亦具惠祥傳所說。此寺唐垂拱中（685—688年），有雁門清信士辟閭崇義，（中略）誓願住持。經閣始成，樓臺營構，堂殿房廊，六七院宇。（頁1107中）"據北宋郇濟川書序，《廣清涼傳》成書於北宋嘉祐五年（1060）。在該書與上述《古清涼傳》記述中，秘嬤巖之"嬤"字作上"麻"下"女"結構，今無其字，筆者推測其意等同"嬤"字，故以此書寫。

[3] 《廣清涼傳》卷二《亡身徇道俗》："清信士宋元慶者，洛陽縣北鄉人也。唐聖曆（頁1116下）元年（698）二月十四日來遊五臺，禮文殊大聖……因遊西臺秘嬤巖，乃潛於佛廟之側，後積薪油焚身，供養文殊菩薩泊諸聖眾。（頁1117上）"又，《廣清涼傳》卷二《亡身徇道俗》："繁峙縣門明雅者……於元慶焚身之年（698）四月三日，秘嬤師廟之側，屠身供養……願早成佛、濟度眾生。（頁1117上）"

[4] 《巨唐五臺山秘密寺主玄覺大師塔記》："厥有秘密寺主玄覺大師……天會七年（963）歲次癸亥十一月二十日建造。"該石原嵌砌在玄覺大師墓塔上，文革中被人拆下斷爲兩截，1983年移置秘密寺內。李宏如搥拓並編撰《五臺山佛教》（繁峙金石篇），頁80—82，呼和浩特，內蒙古人民出版社，2005年。

[5] 《歿故大師福全功德幢》："至紹聖二年（1095），五內不幸，一寺千間掃地煨爐，唯有大藏經倏然奪出……至紹聖三年（1096）春末下手，先次洪梁架殿，首尾七年，百工萬畢也，約費價錢一萬貫……崇寧三年（1104）八月。"該幢原棄置於秘密寺僧人墓地，1988年移置秘密寺山門前。前引《五臺山佛教》（繁峙金石篇）頁102、103。

[6] 《宣密之塔》："河東以臺山爲佛事之勝，山有十寺，秘密號爲奇絕……宣密……有頃而化，實大定十七年（1177）……歸葬密魔巖下寺地之東麓……（大定）十八年（1178）閏六月四日……立石。"該石1988年發現於秘密寺前耕地中，現存秘密寺過殿廊下。前引《五臺山佛教》（繁峙金石篇）頁121—123。

[7] 《重修秘魔巖禪林碑記》："五臺山之秘魔巖，相傳文殊大士受記（通'授記'，筆者按）五百神龍潛修之所。唐時馬祖下永泰禪師法嗣居此，不知何許人，時人稱爲密魔巖和尚。手持

木叉,每見僧來禮拜,即叉卻勁曰,'哪個魔魅教汝出家,哪個魔魅教汝行腳?道得也叉下死,道不得也叉下死,速道,速道!'鮮有契其機者,一時道播諸方……國朝順治年間(1644—1661),兵燹縱橫,院宇隳廢。有樂山尊宿,係名家子,棄儒飯釋,為四方緇素所宗仰。適京師正白旗大檀越、原任關西觀察余公應魁,有長公子慕出世法,向道來山,辭親剃染,法名常平,道號心印。師徒之緣如水乳合,高風雅韻,映照古今。而余公夫婦遠追裴相國之遺風,欣然送子出家,遂其夙志。暨粵東藩憲余公三汲,係心印禪師親弟,樂為之護法,遂改向西南。列嶂如屏,臺巒環拱,蔚然萬木,多夏青蒼,真高人之居也。首建大雄殿、前殿、後殿、藏經閣、上下廂樓、禪堂、齋堂、庫房、客房、香積,凡二十年復成叢林規制……厥後喜慧雲上座綜理院事,清修梵行,遐邇飯心,眷屬森立,間有堂宇、佛像所未備,皆煥然鼎新之,可謂善能守成者也……康熙三十三年(1694)夏五日,住持道雷立。"石碑樹立於秘密寺大雄殿之前。前引《五臺山佛教》(繁峙金石篇)頁147、148。

[8] 《秘魔巖重修天王殿新建鐘鼓樓碑記》:"丁亥年間(1767)三月中旬,相集大眾公議重修,筮卜良辰,恢廓先緒,進命工人改造天王殿三間,新建鐘鼓樓二間、山門二座、屏風一座,以為定式……大清乾隆三十三年(1768)歲次著雍困敦孟秋夷則月上浣穀旦。"石碑置於秘密寺天王殿之前。前引《五臺山佛教》(繁峙金石篇)頁162、163。又,《護理秘密寺功德碑記》:"秘魔巖為清涼勝境,開山自唐代,創寺曰秘密……乾隆四十年(1775)後節次敗壞,六十年間本寺互相控告……永安僧普源、普仁充當監院副司,與原僧數人一同焚修……補葺煥然……嘉慶二年(1797)歲在丁巳季秋上浣股旦。"石碑置於秘密寺天王殿之前。前引《五臺山佛教》(繁峙金石篇)頁169、170。

[9] 李宏如《五臺山佛教》(繁峙篇),太原,山西高校聯合出版社,1992年。

[10] 《裴羅漢聖像功德記》:"裴羅漢成羅漢,天下記俞彌陀之故事。刻雕彩畫靈山記蓊,今尚儼然,既而功圓願滿,應須著名流芳。原夫我佛垂慈,囑累十六大阿羅漢護持正法,為溥利人天,獲無量福,果報歷然,詎不信哉!故僧伽藍中不可無尊者而鎮焉。次續慈氏大士,逮我初祖菩提達磨,今人稱之為十八應真者。秘密寺普光明殿供奉文殊大士,曏缺兩配,十八應真暨護法伽藍者。於康熙辛卯歲(1711),住持慧雲禪宿發弘誓願,締造尊者聖像……相將一載,始裝脫沙胎像二十彈……清修禪師鼎翁大提臺……與夫安髹金漆莊嚴……是時,住持潤臺禪宗偕闔院執事曹議礱石中庭,索余撰文記事,鐫識豐碑……大清康熙五十有五年(1716)歲在丙申蕤賓月既望之吉。"石碑樹立於秘密寺文殊殿前。前引《五臺山佛教》(繁峙金石篇)頁156—158。

[11] 參加調查的還有清華大學研究生范麗娜、谷東方、林志鎬,以及臺北藝術大學教授林保堯及其助手李冠畿、徐逸泓、蔡秉彰。

[12] (東晉)佛馱跋陀羅譯《大方廣佛華嚴經》(《大正藏》第九冊)卷二十九《菩薩住處品》:"東北方有菩薩住處,名清涼山,過去諸菩薩常於中住。彼現有菩薩名文殊師利,有一萬菩薩眷屬,常爲說法。(頁590上)"該經卷尾附記:"請天竺禪師佛度跋陀羅,手執梵文,譯梵爲晉,沙門釋法業親從筆受。(中略)至元熙二年(420)六月十日出訖。(頁788)"

[13] (唐)道宣《集神州三寶感通錄》(《大正藏》第五十一冊)卷中:"唐龍朔元年(661)下勅令,會昌寺僧會賾往五臺山修理寺塔。其山屬岱州五臺縣,備有五臺。中臺最高,目極千里山川如掌上……頂有大池名太華泉,又有小泉迭相延屬。夾泉有二浮圖,中有文殊師利像。傳云,文殊師利與五百仙人往清涼山說法,故此山極寒,不生樹木,所有松林森於下谷。山南號清涼峰,山下有清涼府,古今遺基見在不滅。(頁422下)"據卷首題記,《集神州三寶感通錄》成書於麟德元年(664)。

[14] 前引《古清涼傳》卷一《古今勝跡》:"大孚寺北四里,有王子燒身寺。其處先有育王古塔,至北齊初年,第三王子於此求文殊師利,竟不得見,乃於塔前燒身供養,因此置寺焉。其王子有閹豎劉謙之,自慨刑餘,又感王子燒身之事,遂奏訖入山修道,勅許之。乃於此處轉誦華嚴經,三七行道,祈見文殊師利,遂獲冥應,還復根形。因便悟解,乃著華嚴論六百卷,論綜始終。還以奏聞,高祖敬信,由此更增,常日講華嚴一篇,於時最盛。昔元魏熙平元年(516),有懸甕山沙門靈辯頂戴此經,勇猛行道,足破血流,勤誠感悟,乃同曉兹典,著論一佰卷。(頁1094下)"

[15] (唐)佛陀波利譯《佛頂尊勝陀羅尼經》(《大正藏》第十九冊)序:"佛頂尊勝陀羅尼經者,婆羅門僧佛陀波利儀鳳元年(676)從西國來至此漢土,到五臺山。次遂五體投地向山頂禮,曰,'如來滅後眾聖潛靈,唯有大士文殊師利於此山中汲引蒼生,教諸菩薩。波利所恨生逢八難、不睹聖容,遠涉流沙,故來敬謁,伏乞大慈大悲普覆,令見尊儀。'言已悲泣雨淚,向山頂禮,禮已舉首,忽見一老人從山中出來,遂作婆羅門語謂僧曰,'法師情存慕道追訪聖蹤,不憚劬勞遠尋遺跡。然漢地眾生多造罪業,出家之輩亦多犯戒律,唯有佛頂尊勝陀羅尼經能滅眾生一切惡業,未知法師頗將此經來不?'僧報言曰,'貧道直來禮謁,不將經來。'老人言,'既不將經來,空來何益,縱見文殊亦何得識。師可卻向西國取此經將來,流傳漢土,即是遍奉眾聖,廣利群生,拯濟幽冥,報諸佛恩也。師取經來至此,弟子當示師文殊師利菩薩所在。'僧聞此語不勝喜躍,遂裁抑悲淚,至心敬禮,舉頭之頃忽不見老人。其僧驚愕倍更虔心,繫念傾誠回還西國,取佛頂尊勝陀羅尼經,至永淳二年(683)回至西京(頁349中)。"

[16] (唐)菩提流志譯《佛說文殊師利法寶藏陀羅尼經》(《大正藏》第二十冊):"爾時世尊復告金剛密跡主菩薩言,'我滅度後,於此瞻部洲東北方有國,名大振那,其國中有山號曰五

頂，文殊師利童子遊行居住，爲諸眾生於中說法'（頁791下）。"該內容應爲譯者結合華嚴經記述與當時興起的五臺山信仰，附加於經文之中。據北宋贊寧《宋高僧傳》卷三《菩提流志傳》推測，《佛說文殊師利法寶藏陀羅尼經》約譯製於初盛唐之際。

[17] 該寺爲五臺山年代最早、規模最大的一座寺院。明太祖賜額"大顯通寺"、明成祖賜額"大吉祥顯通寺"、明神宗賜額"大護國聖光永明寺"，康熙二十六年（1687）復名爲"大顯通寺"，直至於今。中軸綫上由前而後依次配置觀音殿、文殊殿、大雄殿、無梁殿、千缽文殊殿、銅殿、藏經樓。

[18] 前引《集神州三寶感通錄》卷中："從臺（即中臺，筆者按）東面而下三十里許，有古大孚靈鷲寺，見有東西二道場，佛事備焉，古老傳云漢明帝所造（頁422下）。"又，前引《古清涼傳》卷一《古今勝跡》："中臺……東南行，尋嶺漸下三十餘里，至大孚圖寺。寺本元魏文帝所立，帝曾遊止，具奉聖儀，爰發聖心，創茲寺宇。孚者信也，言帝既遇非常之境，將弘大信。且今見有東西二堂像設存焉，其餘廊廡基域仿佛猶存。（頁1094上）"

[19] 前引《古清涼傳》卷二《遊禮感通》："唐龍朔年中（661—663年），頻勅西京會昌寺沙門會賾共內侍掌扇張行弘等，往清涼山檢行聖跡。賾等祗奉明詔、星馳頂謁，並將五臺縣呂玄覽、畫師張公榮等十餘人……往大孚寺東堂修文殊故像。（頁1098中、下）"

[20] （唐）法藏《華嚴經傳記》（《大正藏》第五十一冊）卷四《解脫傳》："釋解脫（中略）後依華嚴作佛光觀，屢往中臺東南華園北古大孚寺北，求文殊師利，再三得見。（頁196上）"據北宋贊寧《宋高僧傳》卷五《法藏傳》推測，《華嚴經傳記》約成書於武周時期。

[21] 前引《廣清涼傳》卷一《菩薩何時至此山中》："此山靈異，文殊所居。漢明之初，摩騰天眼亦見有塔，勸常造寺，名大孚靈鷲。言孚者信也，帝信佛理，立寺勸人，名大孚也。又此山形與其天竺靈鷲山相似，因以爲名焉。元魏孝文，北臺不遠，常來禮謁，見人馬行跡石上分明，其事可知。至唐朝，因澄觀法師於此造大華嚴經疏，遂下勅改爲大華嚴寺。（頁1113下）"又，《廣清涼傳》卷二《安生塑眞容菩薩》："大孚靈鷲寺之北有小峰，頂平無林木，巋然高顯，類西域之鷲峰焉。其上祥雲屢興，聖容頻現，古謂之化文殊臺也。唐景雲中（710年、711年），有僧法雲者未詳姓氏，住大華嚴寺。每惟大聖示化，方無尊像，俾四方遊者何所瞻仰，乃繕治堂宇，募工儀形。有處士安生者，不知從何而至，一日應召，爲雲塑像。雲將厚酬其直，欲速疾工。生謂雲曰，若不目覩眞像終不能無疑，乃焚香懇啟移時，大聖忽現於庭。生乃欣踴蹶地，祝曰，'願留食頃，得盡模相好'，因即塑之。厥後，心有所疑，每一回顧未嘗不見文殊之在傍也，再茖功畢經七十二現，眞儀方備。自是靈應胅蟄，遐邇歸依，故以眞容目院焉……眞宗皇帝御宇，景德四年（1007）特賜內庫錢一萬貫再加修葺，並建大閣一座，兩層十三間，內安眞容菩薩，賜額名'奉眞之閣'……後有

山門。僧守、法慧、順縮於瑞相殿北重建大閣一座，兩層凡一十三楹，於上層置斗宮分佈，中楹安盧舍那佛像，四週造萬聖像，雕刻彩繪備極工巧。嘉祐二年（1087）丁酉歲，勅遣入內，內侍省黎永德送御書飛白'寶章閣'牌額一面，詣眞容院，於三月二十二日安掛閣上。（頁1110上、中）"

[22]　菩薩頂即往昔眞容院，在顯通寺西北方靈鷲峰上，原爲顯通寺之一院。明永樂年間（1403—1424）敕令改建爲獨立的"大文殊寺"，清順治十三年（1656）改造爲喇嘛教寺院。又，明永樂五年（1407）神宗皇帝爲慈聖太后建九蓮菩薩道場之故，顯通寺之塔院分離出去，獨立爲"大塔院寺"。

[23]　前引《廣清涼傳》卷三附錄（金）明崇《廣清涼傳續遺》："朔州慈勇大師……天會壬子（即金天會十年〔1132〕，筆者按）季，復遊臺山，與其徒史法師等百餘人，同宿眞容院，史亦純厚人也。一日，遊大華嚴寺，忽於寺側見祥雲自東而來，五彩畢具。又於雲中現文殊大聖，處菌苕座，據狻猊之上，及善財前導，于闐爲御，波離後從。暨龍母五龍王等執珪而朝。自餘峨冠博帶，奇相異服，千狀萬態。而能盡識大聖目瞬手舉，衣帶搖曳，第不聞其聖語，迤邐自西而去。觀者千餘人，四衆歡喜，歎未曾有。當是時也，眞容院遇回祿之餘，始欲興復。由斯祥瑞，四方檀信輻湊，施財施力者惟恐後至。眞容院大殿不日而成，切切現土現身，非徒設也。（頁1126下）"

[24]　（日本平安時代）圓仁《入唐求法巡禮行記》卷三：唐開成五年（840）五月廿一日，圓仁"到北臺……臺頂南頭有龍王堂，堂內有池，其水深黑，滿堂澄潭。分其一堂爲三隔，中間是龍王宮，臨池水上置龍王像，池上造橋，過至龍王座前。此乃五百毒龍之王，每臺各有一百毒龍，皆以此龍爲君主。此龍王及民，被文殊降伏歸依，不敢行惡云云。"頁97，桂林，廣西師範大學出版社，2007年。

[25]　前引《廣清涼傳》卷三《宋僧所睹靈異》："釋淨業……依五臺山眞容院通悟大師爲師……至天會十一年（967），衆請充山門都監。尋屬宋太宗皇帝戎輅親征，克平晉邑，師喜遇眞主，乃率領僧徒詣行宮修覲，陳其誠欵，遂進山門聖境圖並五龍王圖。帝遽令展之御座前，忽大雷震，天無片雲，驟雨霑注。帝大駭曰，是何祥也。師對曰，五臺龍王來朝陛下，今二龍相見，當喜故也，雷雨若是。帝大悅，即命收圖……至淳化四年（993）四月下旬寢疾而終。（頁1123中、下）"

[26]　北宋嘉祐四年經幢："秘密寺修造佛殿兼功德主兼寺主惠安……修造龍王堂僧惠已……嘉祐四年（1059）九月十六日建立幢。"該幢原棄置於秘密寺僧人墓地，1988年移置秘密寺山門前。前引《五臺山佛教》（繁峙金石篇）頁99、100。又，《預修廣雲塔銘》："廣雲，代州繁峙縣武州鄉高楞村人……十三歲，送五臺山秘密寺爲勒策……重修院宇，東閣十王、西

阁龙王……皇统七年（1147）十月，乃持其之行預修浮屠。"該石在秘密寺西山溝內發現，1988年移置秘密寺山門前。前引《五臺山佛教》（繁峙金石篇）頁114、115。

[27] 前引佛馱跋陀羅譯《大方廣佛華嚴經》卷三《盧舍那佛品》："普賢菩薩欲分別開示故，告一切眾言，'諸佛子，當知此蓮華藏世界海是盧舍那佛本修菩薩行時，於阿僧祇世界微塵數劫之所嚴淨……有須彌山微塵等風輪，持此蓮華藏莊嚴世界海……最上風輪名勝藏，持一切香水海，彼香水海中有大蓮華，名香幢光明莊嚴，持此蓮華藏莊嚴世界海'。（頁412上、中）"

[28] （唐）不空譯《大乘瑜伽金剛性海曼殊室利千臂千鉢大教王經》（《大正藏》第二十冊）卷一："毘盧遮那如來法界性海秘密金剛界蓮華臺藏世界海，於中有大聖曼殊室利菩薩現金色身。（725頁中）"

[29] 前引《大乘瑜伽金剛性海曼殊室利千臂千鉢大教王經》卷五："普賢菩薩……白佛言，世尊，我曾往昔過去世時，得值得遇毘盧遮那如來，說過去世時久遠已前未有佛時，有曼殊室利大士菩薩出世，教化無量微塵數、說不可盡一切眾生，令發菩提之心，修金剛三密三摩地盡當成佛。又更爾時，曼殊室利其時便於大會眾中當自發誓廣弘大願，願我心等虛空、遍週法界，如太空中法界無盡，我則當自盡其志力，廣度蒼生無有休歇。（頁746中、下）"

[30] 敦煌文物研究所編《中國石窟·敦煌莫高窟》圖版34，文物出版社，1987年。

[31] 前引《大乘瑜伽金剛性海曼殊室利千臂千鉢大教王經》卷一卷首題記："敘曰，'大唐開元二十一年（733）歲次癸酉正月一日辰時，於薦福寺道場內金剛三藏與僧慧超，授大乘瑜伽金剛五頂五智尊千臂千手千鉢千佛釋迦曼殊室利菩薩秘密菩提三摩地法教，遂於過後受持法已，不離三藏奉事，經於八載。後至開元二十八年（741）歲次庚辰四月十五日，聞奏開元聖上皇於薦福寺御道場內，至五月五日奉詔譯經，卯時焚燒香火起首翻譯，三藏演梵本，慧超筆授。大乘瑜伽千臂千鉢曼殊室利經法教，後到十二月十五日翻譯將訖……後則將千鉢曼殊經本，至唐建中元年（780）四月十五日到五臺山乾元菩提寺，遂將得舊翻譯唐言漢音經本在寺。至五月五日，沙門慧超起首再錄，寫出一切如來大教王經瑜伽秘密金剛三摩地三密聖教法門……為菩薩自茲金色世界來期忍土之中，於清涼之山，導引群品而即現燈、現雲，及萬菩薩信生奇特，現光現相之身皆發正智為因，利益三世'。（頁724中、下）"

[32] （後秦）鳩摩羅什譯《妙法蓮華經》（《大正藏》第九冊）卷四《提婆達多品》："娑竭羅龍王女年始八歲，智慧利根，善知眾生諸根行業，得陀羅尼，諸佛所說甚深秘藏悉能受持，深入禪定了達諸法。於剎那頃發菩提心，得不退轉，辯才無礙……龍女忽然之間變成男子，具菩薩行。即往南方無垢世界坐寶蓮花，成等正覺，三十二相、八十種好，普為十方一切眾生演說妙法。（頁35中、下）"

[33] （唐）實叉難陀譯《大方廣佛華嚴經》（《大正藏》第十冊）卷七十八："彌勒菩薩摩訶薩觀察一切道場眾會，指示善財而作是言，'此長者子，曩於福城受文殊教，輾轉南行求善知識，經由一百一十善知識已，然後而來至於我所，未曾暫起一念疲懈（428頁下）……餘諸菩薩經於無量百千萬億那由他劫，乃能滿足菩薩願行，乃能親近諸佛菩提。此長者子，於一生內（中略）則能清淨諸菩薩道，則能具足普賢諸行'（429頁中）。"該經卷首則天皇帝《大周新譯大方廣佛華嚴經序》云："粵以證聖元年（695）……於大遍空寺親受筆削，敬譯斯經……聖曆二年（699）……繕寫畢功。（頁1）"

[34] 前引《廣清涼傳》卷二《菩薩化身爲貧女》："大孚靈鷲寺者，（中略）不知自何代之時，每歲首之月，大備齋會，遐邇無間，聖凡混同。七（疑應作'其'，筆者按）傳者，有貧女遇齋赴集，自南而來，凌晨屆寺，攜抱二子，一犬隨之，身餘無貨，剪髮以施。未遑眾食，告主僧曰，'今欲先食，遽就他行'。僧亦許可，命僮與饌，三倍貽之，意令貧女、二子俱足。女曰，'犬亦當與'。僧勉強復與。女曰，'我腹有子，更須分食'。僧乃憤然語曰，'汝求僧食無厭若是，在腹未生，曷爲須食'，叱之令去。貧女被訶（應作'呵'，筆者按），即時離地，倏然化身即文殊像，犬爲師子，兒即善財及于闐王。五色雲氣，霱然遍空。因留苦偈曰，'苦瓠連根苦，甜瓜徹蒂甜，是吾ые三界，卻彼可師嫌'。菩薩說偈已，遂隱不見。在會緇素無不驚歎，主僧恨不識真聖，欲以刀剜目，眾人苦勉方止。爾後，貴賤等觀，貧富無二。遂以貧女所施之髮，於菩薩乘雲起處建塔供養。聖宋雍熙二年（985）重加修飾，塔基下曾掘得聖髮三五絡，髮知（應作'如'，筆者按）金色，頃復變黑，視之不定，眾目咸觀，誠叵思議，遂還於塔下藏瘞，即今華嚴寺東南隅塔是也。（頁1109中、下）"

[35] 前引《入唐求法巡禮行記》卷三："五臺山乃萬峰之中心也。（中略）入此山者，自然起得平等之心。山中設齋，不論僧俗、男女、大小，平等供養，不看其尊卑、大小，於彼皆生文殊之想。昔者，大華嚴寺設齋，凡俗男女、乞丐、貧窮者，盡來受供。施主嫌云，'遠涉山阪到此設齋，意者祇爲供養山中眾僧，然此塵俗乞索兒等盡來受食，非我本意，若供養此等乞丐，祇令本處設齋，何用遠來到此山。'僧勸令皆與飯食。於乞丐中有一孕女懷妊在座，備受自分飯食訖，更索胎中孩子之分。施主罵之不與。其孕女再三云，'我胎中兒雖未產生，而亦是人數，何不與飯食?'施主云，'你愚癡也，肚裏兒雖是一數，而不出來，索得飯食與誰吃乎?'女人對曰，'我肚裏兒不得飯，我亦不合得吃。'便起，出食堂。纔出堂門，變作文殊師利，放光照曜，滿堂赫奕，皓玉之貌，騎金毛師子，萬菩薩圍繞，騰空而去。一會之眾，數千之人一時俱出，忙然不覺倒地，舉聲懺謝，悲泣雨淚，一時稱唱大聖文殊師利，迄於聲竭喉涸，終不蒙回顧，髣而不見矣。大會之眾飯不味，各自發願，從今以後送供設齋，不論僧俗、男女、大小、尊卑、貧富，皆須平等供養。"頁102、103。

[36] 前引《廣清涼傳》卷三《宋僧所睹靈異》："淳化中（990—994年）有揚州僧，忘其法名，身服疏布，齋戒嚴謹。嘗齎五百副鉢大小相盛，副各五事，入山普施，虔禮大聖，至眞容院安止，因齋設日，均散咸畢。後有施主詣北浴室院設浴，啟請闍山賢聖，下暨緇素，一無揀別。其僧齋畢，先詣溫浴，有三五僧，偕行澡浴。既至浴所，揚州僧率先解衣，褰簾而入，忽見端正婦人就水洗浴，僧狼狽而出。眾詢其故，僧具說所見。人或不信之者入室驗之，果無所覩。（頁1124 上）"

[37] 前引《廣清涼傳》卷三《宋僧所睹靈異》："至道中（995—997年）有僧道海，俗姓楊氏，代郡土人也，受業眞容院，亦逢施主設浴。齋罷，遽自詣浴所，尙無一僧入院澡浴，海解衣而入，忽見滿堂眾僧揮洗，略無識者。覩此僧入，一時俱出，海心雖疑，未測凡聖，遽出視之，聞無人矣。集德者曰，'大凡施主設浴，必豫供養聖賢，後乃凡庶。淸且賢聖臨降，凡庶愼勿先就，一則觸犯聖賢，自貽伊咎，二即減施福，徒設劬勞'。斯亦聖人垂警，凡百君子得無念焉。（頁1124 上、中）"

[38] （明）鎭澄《淸涼山志》卷四《菩薩顯應》之"李靖射聖傳"："唐雁門太守李靖，其在京時，先亦尙釋。後見僧犯非法，即怒，志滅其敎。及任代，大廢佛寺。因獵，縱馬中臺之野，見僧與婦共浴於池，靖大怒，援弓射之。望之，袒一肩，東南而去。追之數步，不及。追至眞容院，見文殊、普賢二像，帶其箭。靖乃悔泣，禮謝而去。"北京，中國書店，1989年，116頁。據《淸涼山志》鎭澄自序，該志成書於明萬曆二十四年（1596）。

[39] 唐朝開國將領李靖名聲顯赫，但其人不曾有過雁門太守頭銜，推測故事中的李靖，係鎭澄借用名將李靖之名，虛構的一個人物而已。

[40] （日本平安時代）成尋《參天台五臺山記》卷五：北宋熙寧五年（1072）十一月二十八日，成尋參訪五臺山"眞容院……先行浴室，沐浴了，次入堂禮佛、燒香"。同月二十九日"都維那省順《廣淸涼傳》摺本三帖持來，依要文字乞得既了，中心之悅何事如之。作傳妙濟大師延一，今朝拜謁人也"。高楠順次郎、望月信亨編纂《大日本佛敎全書‧遊方傳叢書第三》頁92、93，東京，大日本佛敎全書刊行會，1931年。

[41] （三國‧吳）支謙譯《太子瑞應本起經》卷上："太子曰，'夫死痛矣，精神劇矣。生當有此老（474頁下）、病、死苦，莫不熱中迫而就之，不亦苦乎。吾見死者形壞體化而神不滅，隨行善惡，禍福自追，富貴無常，身爲危城。是故聖人常以身爲患，而愚者保之，至死無厭。吾不能復以死受生，往來五道，勞我精神'。回車而還，潛念天下有此三苦，憂不能食。（頁475 上）"

[42] （北宋）延壽《宗鏡錄》（《大正藏》第四十八冊）卷十九："布袋和尙歌云，'只個心心心是佛，十方世界最靈物，縱橫妙用可憐生，一切不如心眞實。騰騰自在無所爲，閑閑究竟

出家兒，若覷目前眞太道，不見纖毫也大奇。萬法何殊心何異，何勞更用尋經義，心王本自絕多知，智者只明無學地'。（頁523上）"據北宋贊寧《宋高僧傳》卷二十八《延壽傳》，《宗鏡錄》成書於北宋開寶八年（975）以前。

[43] （北宋）贊寧《宋高僧傳》（《大正藏》第五十冊）卷二十一《感通篇》："唐明州奉化縣契此傳。釋契此者不詳氏族，或云四明人也。形裁腲�，蹙頞皤腹，言語無恆，寢臥隨處。常以杖荷布囊入鄽肆，見物則乞，至於醯醬魚葅纔接入口，分少許入囊，號為長汀子布袋師也。曾於雪中臥而身上無雪，人以此奇之。有偈云'彌勒眞彌勒，時人皆不識'等句，人言慈氏垂跡也。又於大橋上立，或問和尚在此何為，曰我在此覓人。常就人乞啜，其店則物售，袋囊中皆百一供身具也。示人吉凶必現相表兆，亢陽即曳高齒木屐，市橋上豎膝而眠，水潦則繫濕草履，人以此驗知。以天復中（901—904年）終於奉川，鄉邑共埋之。後有他州見此公，亦荷布袋行，江浙之間多圖畫其像焉。（頁848中）"據《宋高僧傳》自序，該傳於北宋端拱元年（988）成書。

[44] （北宋）道原《景德傳燈錄》（《大正藏》第五十一冊）卷二十七《禪門達者雖不出世有名於時者》："明州奉化縣布袋和尚者，未詳氏族，自稱名契此。形裁腲䐴，蹙額皤腹，出語無定，寢臥隨處。常以杖荷一布囊，凡供身之具盡貯囊中，入廛肆聚落見物則乞，或醯醢魚葅纔接入口，分少許投囊中，時號長汀子布袋師也。嘗雪中臥雪不沾身，人以此奇之，或就人乞其貨則售，示人吉凶必應期無忒。天將雨即著濕草履途中驟行，遇亢陽即曳高齒木履市橋上豎膝而眠，居民以此驗知……梁貞明二年（916）丙子三月，師將示滅，於岳林寺東廊下端坐磐石而說偈曰，'彌勒眞彌勒，分身千百億，時時示時人，時人自不識'。偈畢安然而化。其後他州有人見師亦負布袋而行，於是四眾競圖其像，今岳林寺大殿東堂全身見存。（頁434上、中）"據南宋志磐《佛祖統紀》卷44《法運通塞志》，《景德傳燈錄》成書於北宋景德元年（1004）。

[45] （南宋）普濟《五燈會元》（《續藏經》第八十卷）卷二："明州奉化縣布袋和尚，自稱契此。形裁腲䐴，蹙額皤腹，出語無定，寢臥隨處。常以杖荷一布囊並破席，凡供身之具，盡貯囊中。入鄽肆聚落見物則乞，或醯醢魚葅，纔接入口，分少許投囊中，時號長汀子……梁貞明三年（應作二年〔916〕，筆者按）丙子三月，師將示滅，於岳林寺東廊下端坐磐石而說偈曰，'彌勒眞彌勒，分身千百億，時時示時人，時人自不識'。偈畢安然而化。其後復現於他州，亦負布袋而行，四眾競圖其像。（頁68上、中）"據《五燈會元》著者題詞，該書於南宋淳祐十二年（1252）成書。

[46] （南宋）志磐《佛祖統紀》（《大正藏》第四十九冊）卷四十二《法運通塞志》：後梁貞明"二年（916），（中略）四明奉化布袋和上於岳林寺東廊坐磐石上而化，葬於封山。既葬，

	復有人見之東陽道中者,囑云,'我誤持隻履來,可與持歸'。歸而知師亡,眾視其穴唯隻履在焉。師初至不知所從,自稱名曰契此,蹙額皤腹,言人吉凶皆驗。常以拄杖荷布袋遊化廛市,見物則乞,所得之物悉入袋中。有十六羣兒嘩逐之,爭挈其袋,或於人中打開袋,出缽盂、木履、魚飯、菜肉、瓦石等物。(頁390下)"據《佛祖統紀》自序,該書於南宋咸淳五年(1269)成書。
[47]	(北宋)道原《景德傳燈錄》(《大正藏》第五十一冊)卷三《中華五祖並旁出尊宿》:北魏武泰元年(528),菩提達磨逝去,"葬熊耳山,起塔於定林寺。後三歲,魏宋雲奉使西域回,遇師於蔥嶺,見手攜隻履翩翩獨逝。雲問,'師何往'。師曰,'西天去'。又謂雲曰,'汝主已厭世'。雲聞之茫然。別師東邁,暨復命,即明帝已登遐矣。而孝莊即位,雲具奏其事。帝令啟壙,唯空棺一隻革履存焉。(頁220中)"
[48]	敦煌莫高窟初唐第329窟主室西壁大龕邊框壁畫,在蓮枝連起的蓮蓬上連續表現化生童子,其童子作攀援花枝狀,應為西方淨土信仰影響下的蓮花化生造型,還難以看出連子意涵,表現形式則與宋元時期流行的連子圖像密切關聯。梁尉英編著《敦煌石窟藝術·莫高窟第三二一、三二九、三三五窟(初唐)》圖版86、87,南京,江蘇美術出版社,1996年。
[49]	李靜杰、谷東方、范麗娜《明代佛寺壁畫善財童子五十三參圖像考察》,《故宮學刊》第8輯,北京,故宮出版社,2012年。

附記:關於本稿所述明間右幅圖像,筆者起初依據《廣清涼傳》卷三《宋僧所睹靈異》之"揚州僧所睹靈異"記述闡釋,但本幅圖像部分內容超出該文獻覆蓋範圍,一時無法全面解讀。初稿完成以後,清華大學研究生陳秀慧女士歷經辛苦,找到了《清涼山志》卷四《菩薩顯應》之"李靖射聖傳"根據,由此該幅圖像得以完整詮釋。在寫作過程中,經清華大學研究生楊筱女士全力協助,得到《五臺山佛教》(繁峙金石篇)文獻,為本稿成文發揮關鍵作用。在此,謹對兩位女士的大力幫助表示由衷謝意。

又及,未注明出處圖片為筆者實地拍攝。

Belief of Wutai Mountain Reflected by Qing Dynasty Mural Paintings of Mimi Temple in Fanzhi County

LI Jing-jie

Abstract

The Qing Dynasty murals painted in the Wenshu or Manjusri Hall of Mimi Temple in Fanzhi County demonstrate vividly beliefs of Wutai Mountain and folkloric trends of Buddhism. In the central room of the front veranda, there are three paintings, each illustrating a story, i. e. the miracle scene witnessed by Master Ciyong during his Wutai Mountain tour, Manjusri's manifestation as a poor woman and a mysterious event happened on a monk from Yangzhou, which respectively exhibits the void nature and unlimited sympathy of Bodhisattva Manjusri, the admonition to extinguish discrimination between noble and base, as well as the caution to observe monastic disciplines. All of these stories took place at Lingjiu Temple in Wutai Mountain, especially with reference to the Zhenrong Courtyard therein. In the next rooms of left and right sides, the four scenes depicting Prince Siddhārtha's wandering at four gates are painted, suggesting the suffering nature of life; besides the Bodhisattva Samantabhadra image corresponds with the Manjusri in the main wall of the central room and encourages Bodhisattva practices that aim at perfection of Dharmakāya. The image of Budai or Cloth-bag Monk clustered by children symbolizes the realization of Maitreya's pure land in this world and the succession of Buddhism; meanwhile it lays an emphasis on prosperous posterity. From the use of legends created in China to express deep Buddhism meanings, one can see an entire merge of Buddhism into Chinese culture, also into regional and folk culture.

中晚唐蜀地藩鎮使府與繪畫

王 靜

晚唐至宋,蜀地的繪畫發展可觀。究其原因,除經濟富庶之外,大致一是安史亂後,大批長安畫家入蜀;二是當地官員屬意於此而促其發展。李畋《益州名畫錄序》有這樣的描述:"蓋益都多名畫,富視他郡。唐二帝播越,及諸侯作鎮之秋,是時畫藝之傑者,遊從而來,故其標格模楷,無處不有。"[1]

其時,長安畫家的徙入促進蜀地繪畫發展[2],而當地藩鎮使府對畫家的招攬,對蜀地繪畫後來之繁盛亦有助益。此後,王建於907年建立的前蜀,共歷二帝;934年,孟知祥建立後蜀,也傳二主。無論是唐代鎮蜀的節度使,還是前、後蜀的君主,皆爲維持自己的統治,給予宗教、繪畫充分的空間。

就鎮蜀官員而言,他們對蜀地繪畫的貢獻,主要表現在兩個方面:其一,出於政治與個人喜好,在幕府延攬專精與兼擅丹青者;其二,鼓勵宗教,修建佛寺、道觀,促進了寺、觀壁畫的發展,爲繪畫妙手提供創作機會和空間。

本文旨在通過零散的歷史記載綫索,勾勒分析唐代蜀地[3]使府與繪畫的關係,爲瞭解唐代使府之內的丹青之事提供途徑。

一、唐代蜀地節度使府與畫家

唐代中後期的幕府辟署制是藩鎮募得各種人才之一途徑[4]。它爲藩鎮官員延引文武人才提供了機會,在政治服務的同時,也促生了使府的文化。涉及經學、史學、文學[5]、宗教、藝術,繪畫即爲其中之一。就現存史料,中晚唐的蜀地尤爲突出。先後鎮蜀的韋皋、

武元衡、李德裕、路巖、陳敬瑄、杜悰、王建使府中都曾延請當時蜀地的妙手名家。

1. 韋皋與王宰等

朱景玄《唐朝名畫錄》載："王宰家於西蜀。貞元中，韋令公以客禮待之。畫山水、樹石，出於象外。"[6]文中所稱"韋令公"即韋皋，貞元元年（785）兼成都尹、御史大夫、劍南西川節度使以代張延賞，治蜀二十一年[7]。王宰的生平事跡，史籍闕如。其繪畫，杜甫曾有詩歌稱述："十日畫一松，五日畫一石。能事不受相促迫，王宰始肯留眞跡。"[8]由此，我們不難體味出王宰創作的自主性與風骨。朱景玄曾於故席夔舍人廳見一王宰所繪圖障並興善寺中的四時屛風，認爲王宰的山水松石，並可躋於妙上品[9]。這樣的才情，家於西蜀的王宰，被韋皋延致府中爲賓僚自是情理之中。

2. 武元衡與李洪度等

唐憲宗元和二年至八年（807—813），武元衡代高崇文節度劍南西川，當地擅寫佛道人物的李洪度在其府中，崇信佛教的武元衡請他在大聖慈寺繪製壁畫，爲當時佼佼者。《益州名畫錄》卷上記載：

〔李〕洪度者，蜀人也。元和中，府主相國武西元衡請於大聖慈寺東廊下維摩詰堂內畫《帝釋》、《梵王》兩堵，笙竽鼓吹，天人姿態，筆蹤妍麗，時之妙手，莫能偕焉。會昌前諸寺圖畫多除毀，惟餘此一處。[10]

3. 李德裕與趙公祐（亦作"佑"）

唐寶曆年間，長安畫家趙公祐寓居蜀地，其家累代爲畫家。大和四年至六年（830—832），趙公祐受到時爲劍南西川節度使李德裕的禮遇。《益州名畫錄》卷上記載：

〔趙〕公祐者，長安人也。寶曆中，寓居蜀城。攻畫人物，尤善佛像、天王、神鬼。初，贊皇公鎮蜀之日，賓禮待之。自寶曆、大和、至開成年，公祐於諸寺畫佛像甚多。會昌年，一例除毀，唯存大聖慈寺文殊閣下《天王》三堵，閣裏內《東方天王》一堵，藥師院師堂內《四天王》並《十二神》，前寺石經院《天王部屬》，並公祐筆，見存。公祐天資神用，筆奪化權，應變無涯。罔象莫測，名高當代，時無等倫。數仞之牆，用筆最尚。風神骨氣，唯公祐得之，"六法"全矣。[11]

趙公祐特別擅長佛像、天王、神鬼，在大慈聖寺等諸多寺院中作有畫壁。他用筆變化多端，六法兼俱，名盛於時。據宋代李廌《德隅齋畫品》所載，趙氏所畫佛像有如下特點：

> 《正坐佛》，唐趙公祐所作，予遠祖相國衛公爲浙西觀察使幕中僚也。世俗畫佛菩薩者，或作西域像，則拳髮虬髯、穹鼻黝目，一如夷人；或作莊嚴相妍柔姣好、奇衣寶服，一如婦人；皆失之矣。公祐所作三十二相八十種，好皆具而慈悲，咸重有巍巍天人師之容，筆跡勁細，用色精密，繒素暗腐而丹青不渝，真可寶也。[12]

有此絕技，趙公祐自然會得到李德裕的親睞。不過，此處李廌誤以爲趙公祐爲李德裕浙西使府賓客，實應是李德裕鎮蜀時，曾將其辟舉府中。

趙公祐的子孫也是蜀地知名畫家。公祐之子趙溫奇，有父風，並在成都大聖慈寺內續作其父畫跡；趙溫奇之子趙德齊也受到唐末鎮蜀的王建以及王建所建前蜀的眷顧。故史稱，"三代居蜀，一時名振，克紹祖業，榮耀何多"。《益州名畫錄》卷上云：

> 〔趙〕德齊者，溫奇子也。乾寧初，王蜀先主府城精舍不嚴，禪室未廣，遂於大聖慈寺大殿東廡起三學延祥之院，請德齊於正門西畔畫《南北二方天王》兩堵。院門舊有盧楞伽畫《行道高僧》三堵六身，賴德齊遷移，至今獲在。光化年，王蜀先主受昭宗敕置生祠，命德齊與高道興同手畫西平王儀仗、旗纛旌麾、車輅法物及朝真殿上皇姑帝戚、后妃嬪御百堵已來，授翰林待詔，賜紫金魚袋。蜀光天元年戊寅歲，蜀先主殂逝，再命德齊與道興畫陵廟鬼神人馬及車輅儀仗、宮寢嬪御一百餘堵。大聖慈寺竹溪院《釋迦十弟子》並《十六大羅漢》；崇福禪院《帝釋》及《羅漢》；崇真禪院《帝釋、梵王》及羅漢堂內《文殊、普賢》，皆德齊筆，見存。[13]

趙氏三代，皆擅作佛教人物，且均先後供職於當時蜀地政府。

4. 杜悰與范瓊、陳皓、彭堅

宣宗大中二年至六年（842—846），杜悰任劍南西川節度使。《益州名畫錄》卷上

記載:

> 陳皓、彭堅者,不知何許人也。開成中,與范瓊寓止蜀城。大中年,府主杜相公起淨眾等寺門屋,相國知三人中范瓊年齒雖低,手筆稱冠矣。因請陳、彭二公各畫天王一堵,各令一客將伴之,以慢幕遮蔽,不令相見,欲驗誰之強弱。至畫告畢之日,相國與諸府察(僚)徹其幃幕,南畔仗劍振威者,彭公筆;北畔持弓奮赫者,陳公筆。二公筆力相似,觀者莫能升降。大約宗師吳道玄之筆,而傳采拂澹過之。畫之六法:一曰氣運生動是也;二曰骨法用筆是也;三曰應物象形是也;四曰隨類賦采是也;五曰經營位置是也;六曰傳移模寫是也。斯之六法,名輩少該,唯此三人,俱盡其美矣。[14]

唐武宗"會昌滅佛"時,大部分寺宇被拆毀、破壞,大量壁畫亦遭劫。宣宗即位,重振佛教,大中年間,蜀地佛寺壁畫創作亦重興。在當時的政治、宗教氛圍下,西川節度使杜悰在重修、新建當地佛寺時,請范瓊和陳皓、彭堅在多所寺院創作壁畫。三人聯手所作的佛寺壁畫,數量、品質均是可觀:

> 范瓊者,不知何許人也。開成年與陳皓、彭堅同時同藝,寓居蜀城。三人善畫人物、佛像、天王、羅漢、鬼神,三人同手於諸寺圖畫佛像甚多。會昌年除毀後,餘大聖慈一寺佛像得存。洎宣宗皇帝再興佛寺,三人於聖壽寺、聖興寺、淨眾寺、中興寺,自大中至乾符,筆無暫釋。圖畫二百餘間牆壁,天王、佛像、高僧、經驗及諸變相,名目雖同,形狀一無同者。[15]

5. 路巖與常粲

咸通十二年至十四年(871—873),路巖在蜀任節度使。常粲,本爲長安人,此時也由京城入蜀,路巖禮爲賓客。常粲擅長傳神、雜畫,所畫道釋人物,尤得時名[16]。據《宣和畫譜》所言,常粲所畫人物,好爲上古衣冠。同書卷二云:

> 常粲,長安人。咸通中,路巖侍中牧蜀日,粲入蜀。雅爲巖賓,禮甚厚。粲善畫道釋人物,尤得時名。喜爲上古衣冠,不墮近習,衣冠益古,則韻益勝,此

非畫工專形似之學者所能及也。當時有《伏犧（義）畫卦》、《神農播種》、《陳元達鎖諫》等圖，皆傳世之妙也。曲眉豐臉，燕歌趙舞，耳目所近玩者，猶不見之，而粲於筆下獨取播種、鎖諫等事，備之形容，則亦詩人主文而譎諫之義也。宜後世之有傳焉。[17]

宋代宣和御府所藏常粲的畫有十四種：《伏羲畫卦像圖》一；《神農播種像》一；《佛因地圖》一；《陳元達鎖諫圖》一；《寫懿宗射兔圖》一；《星官像》一；《十才子圖》二；《驗丹圖》一；《故實人物圖》五。後黃休復稱其時尚有許多人收藏常粲的畫作，並以之爲師範。此外，成都玉局化壁畫中還有很多常粲所畫的道門尊像[18]。

6. 陳敬瑄與常重胤、張南本

常粲之子常重胤則不僅受到西川節度使陳敬瑄之禮遇提攜，而且因時際會，受到當時皇室的崇重。廣明元年至大順二年間（880—891），陳敬瑄出任西川節度使，黃巢起事期間，他主張僖宗入蜀。史載：

> 黃巢亂，僖宗幸奉天，敬瑄夜召監軍梁處厚，號慟奉表迎帝，繕治行宮，〔田〕令孜亦倡西幸，敬瑄以兵三千護乘輿。[19]

僖宗居蜀四年，在此期間，陳敬瑄也"奉行在百官諸吏無敢乏"[20]。朝廷罹難，而陳敬瑄護主有功，不僅對其本人，對蜀地而言，也是非常之功。繪畫爲賞賜褒獎崇重殊功之手段，故此次僖宗幸蜀也以壁畫的形式表現出來。朝廷、君主被難之後，更應以此重樹朝廷威柄，而救難者的再造之功更得以彰顯。《益州名畫錄》卷上記載：

> 〔常〕重胤者，粲之子也。僖宗幸蜀迴鑾之日，蜀民奏請留寫御容於大聖慈寺。其時隨駕寫貌待詔盡皆操筆，不體天顏。府主陳太師敬瑄遂表進重胤，御容一寫而成。內外官屬，無不歎駭，謂爲僧繇之後身矣。宣令中和院上壁及寫隨駕文武臣寮（僚）真。[21]

中和五年（885）僖宗回京之際，蜀民自發奏請僖宗留御容，或爲陳敬瑄所使，因田令孜獲罪後，陳敬瑄被流端州，正值昭宗即位，陳敬瑄拒受詔命。昭宗召之爲左龍武統軍，並

以宰相韋昭度代爲節度使。當朝廷使者至蜀時，陳敬瑄就使百姓當道勢耳稱頌自己的功勞[22]。由此可見，此次圖繪御容恐也是陳敬瑄爲了爭取更多的政治資本，藉助寫眞彰揚自己對李唐王室的維持有功。故這次寫貌，不僅留下御容，也圖畫了隨行在蜀的官員，以彰顯他們的忠心。當時，唐王朝雖已衰落不能抑制許多地方強藩，但名義上的王朝和統一仍在，故這一切仍能給陳敬瑄進一步的弄權和獨立以名義和便利。在僖宗左右的待詔畫手寫眞均不盡人意之時，常重胤由陳敬瑄推薦，並不負所托完成任務。常重胤不僅沒有辜負自己的恩主，而且個人亦得到榮譽，被封爲駕前翰林待詔賜緋魚袋。這說明常重胤在寫眞方面的天才。他所繪製的御容，也成爲君主本人的象徵。後陳敬瑄、田令孜據蜀欲反，召見王建，而王建審勢度勢，以爲可借機佔有蜀地。王建據蜀後，並不想背負反朝廷的名義，還想利用皇帝鞏固自己的地位。正如他對其部下所言：

　　吾在軍中久，觀用兵者不倚天子之重，則眾心易離；不若疏敬瑄之罪，表請朝廷，命大臣爲帥而佐之，則功庶可成。[23]

陳敬瑄、田令孜投降後，王建便入大聖慈寺拜僖宗御容，此舉再表明自己爲朝廷平難。當時，由於陳敬瑄和田令孜有謀反之罪，故當時他倆的寫眞便被塗抹掉，以示懲戒。如此處理實與侯君集、張亮因罪被殺，唐太宗塗抹淩煙閣中二人的寫眞相同。這都進一步表明，寫眞被賦予豐富的政治涵義。

　　常重胤是府主陳敬瑄向僖宗推薦的。文獻記載表明，常重胤後又效力於王建，爲王建傳寫，顯示了出眾的寫貌技藝。在政權更替的情況下，常重胤能優遊於幾任當道者，其突出的寫貌技術應該是其中的一個重要原因。

　　另外，僖宗回駕長安後，陳敬瑄還在寶曆寺置水陸院，請張南本"畫天神地祇、三官五帝、雷公電母、岳瀆神仙、自古帝王，蜀中諸廟一百二十幀，千怪萬異，神鬼龍獸，魍魎魑魅，錯雜其間，時稱大手筆也"[24]。顯然，此舉是他延請宗教畫名手爲其宗教政治服務。

7. 王建與趙德齊、高道興、貫休

　　唐昭宗大順二年（891）七月癸卯，王建擊敗陳、田二人，進入成都後，自稱西川留後。十月癸未，朝廷改永平節度使王建爲西川節度使，不久廢永平軍[25]。王建任西川節度使至天祐四年（907）。王建得到西川後，謙恭儉素，留心政事，容納直言，好施樂士，

用人各盡其才[26]。實際上，當時文人藝士也因亂多避險蜀地。《新五代史》卷六三《前蜀世家》云：

> 蜀恃險而富，當唐之末，士人多欲依〔王〕建以避亂，建雖起盜賊，而爲人多智詐，善待士。[27]

畫學之士亦在其延攬之列。趙德齊與高道興就在此期間爲擴建大聖慈寺和興建王建生祠服務。《益州名畫錄》卷上《趙德齊》云：

> 德齊者，溫奇子也。乾寧（894—898）初，王蜀先主府城精舍不嚴，禪室未廣。遂於大聖慈寺大殿東廡起三學延祥之院，請德齊於正門西畔畫《南北二方天王》兩堵。院門舊有盧楞伽畫《行道高僧》三堵六身，賴德齊遷移，至今獲在。光化年（898—901）王蜀先主受昭宗敕置生祠，命德齊與高道興同手畫西平王儀仗、旗纛旌麾、車輅法物及朝真殿上皇姑帝戚、后妃嬪御百堵以來，授翰林待詔，賜紫金魚袋。蜀光天元年戊寅歲，王蜀先主殂逝，再命德齊與道興畫陵廟鬼神人馬及車輅儀仗、宮寢嬪御一百餘堵。大聖慈寺竹溪院《釋迦十弟子》並《十六大羅漢》；崇福禪院《帝釋》及《羅漢》；崇真禪院《帝釋、梵王》及羅漢堂內《文殊、普賢》，皆德齊筆，見存。議者以德齊三代居蜀，一時名振，克紹祖業，榮耀何多！[28]

貫休與王建的交往是眾所周知的，唐末，貫休得罪荊南節度使成汭，入蜀投奔王建。"時王氏將圖僭偽，邀四方賢士，得休甚喜，盛被禮遇，賜賫隆洽。署號'禪月大師'。蜀主常呼爲'得得來和尚'。"[29] 王建對貫休給予了禮遇。貫休"善小筆，得六法"，所畫羅漢最爲知名。

唐宋畫人亦分爲士大夫與眾工兩途，使府中有關丹青之事的具體事宜，唐五代時期沙州的情況或許能夠給我們提供更多的細節[30]。

通過以上數例，可知中晚唐以後部分鎮蜀官員在延攬賢彥時，對畫藝之才，亦頗禮遇。前、後蜀政權亦遵此故事。比如，後蜀檢校太傅安思謙，本人好古博雅，唐時名畫，時人均獻給他。蜀地的一些名畫家，如黃筌、滕昌祐、石恪，都曾在其門館，賓禮

優厚[31]。

以上所舉之畫人，多以藝學爲主業。此外，尚有以丹青爲消遣之文士活躍於使府與地方政府，亦應注意。張彥遠《歷代名畫記》曾記載了喜收藏、鑒賞書畫的曾祖張延賞對繪畫之才的識拔。張延賞爲河南尹兼留守時，也曾辟擅長畫山水的齊暎爲河南府參軍：

〔齊〕暎（《舊唐書》作映），性雅正，好學，善山水。貞元元年（785），爲中書舍人，二年拜中書侍郎平章事，河間縣男，三年貶官夔州。七年，爲桂府觀察使，轉江西觀察使。十一年，贈禮部尚書，諡曰忠，年四十八。初，暎於東都舉進士，應宏詞，彥遠曾祖魏國公（張延賞）爲河南尹兼留守，愛其藝，每加獎焉，奏爲河南府參軍，及魏公罷相爲左僕射，暎已拜相矣。魏公再入中樞，暎已貶官夔州。[32]

不過，《舊唐書·齊映傳》祗對齊映政治才幹進行敘述，通篇卻未見其畫藝才能的記載[33]。此古人對繪畫的態度使然。齊暎的哥哥齊皎亦善於丹青筆墨，並曾以畫學和文章自薦於張延賞。《歷代名畫記》卷一〇記載：

齊皎，高陽人。父玘，檢校兵部郎中。皎善外蕃人馬，工山水。學小楷、古篆，善射，曉音律。建中四年（783），官至澤州刺史，年五十五。彥遠大父高平公有重名，皎每以書畫及篇章求知焉。至今予家篋笥中猶有齊君少年時書畫。觀其意趣雖高，筆力未勁。後見其功用至者，則雄壯矣。[34]

齊皎並以文章與丹青求知遇於張延賞，想來也是投張氏所好。另外，張彥遠的祖父高平公對擅畫的劍州刺史王胐也始終提獎[35]。這幾個人在仕途的進程中，都是以繪畫才能而獲得恩主的賞識。

上述點滴記載，或可助於我們瞭解唐代使府辟署中之藝學。

二、府主個人與繪畫

唐代社會，特別是官員士大夫之中，往往形成一個鑒賞和收藏書畫，或者與畫手切磋

畫藝的習慣。張彥遠所言"夫識書人多識畫，自古蓄聚寶玩之家固亦多矣"[36]，便是對這種社會風尚的反映。張彥遠所記之蓄聚、鑒賞之家，除了他們張家祖上之外，當時的官僚士大夫尚有李勉、李德裕、段文昌等人，其中李德裕、段文昌二人都曾在張延賞使府中任職，或許我們不能忽略這種同僚之間的影響。

張家自高祖河東公張嘉貞、曾祖魏國公張延賞相繼鳩集名跡，世代珍藏。但至元和年間，因其祖父高平公張弘靖"不能承奉中貴"，爲內官魏弘簡所忌，魏便進言唐憲宗云張氏富藏書畫，憲宗降詔索張家所珍，書畫併入內庫。元和十二年（817），李德裕應張弘靖之辟，爲河東節度使掌書記；元和十三年，在河東使府任掌書記、監察御史的李德裕爲張弘靖擬進奉書畫表[37]。其所撰《代高平公進書畫二狀》云：

> 鍾、張、衛、索真跡各一卷，二王真跡各五卷，晉、魏、宋、齊、梁、陳、隋真跡各一卷，顧、陸、張、鄭、田、楊、董洎國朝名畫各一卷。
> 伏以前代帝王，多求遺逸，朝觀夕覽，取鑒於斯。陛下睿聖欽明，凝情好古，聽政之暇，將以怡神。前件書畫，歷代共寶，是稱珍絕。其陸探微《蕭史圖》，妙冠一時，名居上品。所希睿鑒，別賜省覽。[38]

其中所記張家所藏前代名家真跡，表明張氏可謂中晚唐士大夫之家收藏之佼佼者。這樣的愛好與收藏對府中賓僚必有影響，且或有同好，或是畫家名手來往府中。

除了卷軸真跡，寺院中的前朝名家壁畫亦是珍品。李德裕任職浙西節度使期間，值會昌毀佛，但他本人創立的甘露寺幸免拆毀，他便將管內諸寺中畫壁取置於甘露寺內保存，其中大約有"顧愷之畫維摩詰，在大殿外西壁；戴安道文殊，在大殿外西壁；陸探微菩薩，在殿後面；謝靈運菩薩六壁，在天王堂外壁；張僧繇神，在禪院三聖堂外壁；張僧繇菩薩十壁，在大殿兩頭；張僧繇菩薩並神，在文殊堂外壁；展子虔菩薩兩壁，在大殿外；韓幹行道僧四壁，在文殊堂內；陸曜行道僧四壁，在文殊堂內前面；唐湊十善十惡，在三門外兩頭，吳道玄僧二軀，在釋迦道場外壁；吳道玄鬼神，在僧迦和尚南外壁；王陁子須彌山海水，在僧伽和尚外壁"[39]。均是前朝名家手跡，李德裕懂得並欣賞這些畫作的價值而加以保全。因此，其移鎮蜀地時，對尤善佛像、天王、神鬼的趙公祐禮遇亦是情理之中。

段文昌頗好圖書、古畫。《舊唐書》卷一八六《錢徽傳》記載：

> 長慶元年,爲禮部侍郎。時宰相段文昌出鎮蜀川。文昌好學,尤喜圖書、古畫。故刑部侍郎楊憑兄弟以文學知名,家多書畫,鍾、王、張、鄭之跡,在《書斷》、《畫品》者,兼而有之。憑子渾之求進,盡以家藏書畫獻文昌,求致進士第。文昌將發,面託錢徽,繼以私書保薦。[40]

可知,段文昌本人尤喜古畫收藏。

李德裕、段文昌二人均曾任職於張氏府中,對於他們之間對繪事的交流細節史籍闕如,但同好之間的切磋想必存在。當有此愛好的官員節度藩鎮時,因政教之需,加之本人對丹青之事的重視,遂禮待專精之士至府中。

如上所言,同僚之間存在互相交流與影響的情況。作爲府中臣僚的畫家,也會受益於府主的收藏,此對開拓眼界、提升技藝均有裨益。如咸通元年至三年(860—862),夏侯孜任劍南西川節度使[41]。其府中富藏隋唐名畫,《益州名畫錄》卷上云:

> 道士張素卿者,簡州人也。少孤貧,性好畫。在川主譙國夏侯公孜宅,多見隋唐名畫。藝成之後,落拓無羈束,遂衣道士服。唯畫道門尊像,豪貴之家,少得其畫者。[41]

張素卿道教繪畫甚爲著名,其技藝的提升則跟他在夏侯孜家中見識、揣摩很多隋唐名畫不無關係。

擅長丹青的韓滉之繪畫,則直接影響了使府中的巡官戴嵩,乃至繪畫題材。張彥遠《歷代名畫記》卷一〇云:

> 戴嵩,韓晉公之鎮浙右,署爲巡官。師晉公之畫,不善他物,唯善水牛而已。田家川原亦有意。[43]

因此,府主個人對繪畫的收藏、鑒賞,甚至對丹青創作熱衷,讓他們會注意對丹青人才的吸納,對藩鎮的畫藝之事發展也會有影響。

由於佛道寺觀中的畫壁,是繪畫創作重要形式。因此,除了府主個人對丹青之事的喜

愛，其宗教信仰亦爲一因素。武元衡身爲文人士大夫，工詩，喜好詩書、繪畫，他與劉商交遊甚密，劉商"酷尙山水，著文之外，妙極丹青，好事君子或持冰素，越淮湖求一松一石、片雲孤鶴，獲者寶之，雖楚璧南金不之過也"[44]。且武元衡熱衷佛敎，據《宋高僧傳》記載，武元衡"慕僧人澄觀之風，從其訓誡"[45]。澄觀還曾爲武元衡著《法界觀玄鏡》一卷[46]。如前所述，李洪度馳譽當時，崇信佛敎的武元衡遂請當地名畫手在轄境內的寺院繪畫佛敎題材的壁畫。

三、畫家爲使府的創作

1. 宗敎繪畫

宗敎對繪畫的題材和形式都有著重要的影響。宋以前，佛寺道觀中的壁畫尙爲繪畫的主要形式之一。中古時期的丹青名家，都有著畫壁的經歷，且爲他們贏得時譽。寺廟、道觀是壁畫創作的主要空間，蜀地諸寺觀多名筆，作爲劍南節度使、西川節度使的治所，成都不僅是西南的政治、經濟、文化中心，而且成爲唐代重要都會，富庶繁華，名寺甚多。據統計，凡五十七座寺院[47]，其中又以大聖慈寺的壁畫最具盛名[48]。

四川地區，除了中晚唐開始發達的繪畫外，石窟造像也是其佛道藝術的主要組成部分。盛唐時期較大、較重要的鑿窟造像之舉，多與節制一方的地方官員有關。這對四川地區佛敎藝術的興盛有著直接或間接的影響。譬如，開元三年（715），廣元的韋抗窟；開元八年，蘇頲開龕造像等等[49]。更有甚者，隋唐時期，相繼形成了不少敎派，其中在四川影響較大的有禪宗、淨土宗和密宗。它們對蜀地的藝術形式和內容多有影響。唐後期，密宗造像在四川相當盛行，最爲常見的是毗沙門天王和千手觀音，它們恰也是繪畫的主要題材[50]。

這些都說明，宗敎發展以及宗派對美術內容、題材的影響。當道者對佛敎的鼓勵和支持，無疑也會促進道釋藝術的發展，這也是蜀地道釋畫發展的一個主要原因。

蜀地佛道兩敎本就發達，加之出於政治與個人的雙重原因，中晚唐蜀地的多任節度使重視佛道兩敎，因此，蜀地興建寺宇道觀諸多，佛道題材的繪畫甚豐[51]。玄宗、僖宗二帝入蜀，更從政權角度加以提倡，壁畫、塑像之事益盛[52]。這也間接爲蜀地繪畫藝術提供機會和施展空間。安史之亂後，在四川以無相爲開創者的淨眾禪派，以及其弟子無住開創的保唐禪派，因韋皋、崔寧、杜鴻漸的支持而盛極一時[53]。

《高僧傳》記載，玄宗駐留成都時，無相曾被迎入內殿，受到禮敬和供養[54]。無相弟子甚多，最爲著名的就是益州保唐寺的無住禪師和淨眾寺的神會禪師。貞元元年（785），張延賞調離四川，由韋皋出任劍南西川節度使。韋氏嗜好佛教，在蜀地，不但給與禪宗淨眾派以支持，其本人也皈依禪宗淨眾派的神會。《宋高僧傳》記載：

初，〔神〕會傳法在坤維，四遠禪徒臻萃千寺。時南康王韋公皋最歸心于會，及卒，哀咽追仰，蓋粗入會之門，得其禪要。爲立碑，自撰文並書，禪宗榮之。[55]

此外，韋皋還每月到漢州開照寺設菩薩大齋。《宋高僧傳》卷一五記載：

釋鑒源者，不知何許人也。素行甄明，範圍律道，荔芻表率，何莫由斯。後講《華嚴經》，號爲勝集，日供千人粥食，其倉篅中米粟纔數百斛，取之不竭，沿夏涉秋，未嘗告罄，其冥感如此。其山寺越多徵應，有慧觀禪師見三百餘僧持蓮燈，凌空而去，歷歷如流星焉。……韋南康皋每三月就〔開照〕寺設三百菩薩大齋，菩薩現形捧燈，僧持香燈引把之，鑪在寺門矣。白中令敏中觀瑞，興立此寺。大中八年（854）改額曰"開照"。源律師道化，與地俱靈哉！弟子傳講，東川所宗也。[56]

治蜀期間，韋皋還修建佛教寺院和佛教塑像。據韋皋在貞元十七年至二十年（801—804）間撰寫的《寶曆寺記》，他在成都東南創建寶曆寺。該寺留存多處蜀地名家畫跡，如房從真、蒲師訓、杜宏義；並有韋皋本人的畫真。貞元十七年，韋皋還主持修建大聖慈寺的普賢像[57]。

長慶二年至三年（821—823）、大和六年至九年（832—835），段文昌兩度任西川節度使。在蜀時，他亦曾創立寺院，修繕寺觀。據《舊唐書》本傳記載：

〔段文昌〕於荊、蜀皆有先祖故第，至是贖爲浮圖祠。[58]

長慶二年（822），李德裕爲時任西川節度使的段文昌作《資福院記》，記載段文昌捨宅第

創建資福院於大慈寺中的經過[59]。

大中六年至十一年（852—857）鎮蜀的白敏中在任期內，也結合當時的朝廷政策，修建佛教寺宇。據蘇悱《靈泉縣聖母堂記》記載，大中九年，白敏中重新興建米母院，並尋得法潤禪師來主持。《宋高僧傳》卷一二《唐縉雲連雲院有緣傳》云：

> 釋有緣，俗姓馮，東川梓潼人也。小學之年往成都福感寺，事定蘭開士，即宣宗師矣。隨侍出入，多在內中。一旦宣召，帝以筆書其衫背云："此童子與朕有緣"，由茲召體矣。大中九年，遇白公敏中出鎮益部，開戒壇，即於淨眾寺具尸羅也。續於京輦聽習經律五臘。[60]

廣明年間，黃巢入京闕，僖宗幸蜀，僧人徹與道士杜光庭扈從[61]。李唐建國，尊奉道教為國教，唐皇室與道教有著密切的關係。僖宗在蜀，為了能夠重振唐室，光復長安，更是充分發揚道教，以期能夠像李唐建國伊始那樣，再次得到道教的佑護。比如，中和元年的《封青城丈人善為希夷公敕》[62]以及中和二年的《改玄中觀為青羊宮詔》[63]，都體現僖宗在蜀之日編造太上老君助唐室中興的神話。如他在後一詔書中所言：

> 今因巡幸，靈貺昭彰，殊光跳躑于庭前，靈篆申明于樹下。磚含古色，字驗休徵。中和之災害欲平，厚地之禎符乃見。足表玄穹降佑，聖祖垂祥。將殲大盜之兵戈，永耀中興之事業。[64]

青城山丈人觀成為晚唐、前後蜀道教繪畫的主要場所。

除了利用道教外，在蜀期間，僖宗還詔請覺禪師宣講佛法。據李畋《重修昭覺寺記》記載：

> 未幾，僖宗出狩，駐蹕西州，召禪師說無上乘若麟德殿故事，由是開洨聖慮，握乾綱而不動，運輸神力，迴天步而高引，玉鑾反正，而帝眷彌深。賜禪師紫磨納衣三事，龍鳳氍毹毯一榻，寶器盛辟支佛牙一函，布展義之澤也。[65]

儘管這些都是出於他光復唐朝基業營造聲勢的目的，但也間接促成四川道觀、寺院的重修和建設，以及繪畫的發展。

正是對宗教的崇重和在政治上的利用，使許多蜀地官員爭相修建宗教建築。這樣，作爲裝飾之一的壁畫，也就隨著宗教的繁盛而發展，爲畫藝之士提供藝術創作的空間。

上文我們敘及的使府畫家中，多爲當時蜀地道釋畫翹楚。武元衡請李洪度在大聖慈寺繪《帝釋》、《梵王》；趙公祐在李德裕府中繪製的佛教人物；杜悰請陳皓、彭堅在淨眾寺同時創作天王；路巖府中常粲的道釋人物尤得時名；陳敬瑄請張南本在寶曆寺新置水陸院的神鬼題材創作，都是直接體現畫家爲使府創作的例子。他們或是府中幕僚，或爲臨時聘請，應使府所需在本地寺觀中創作道釋人物畫，展現他們最爲精熟的技藝。他們畫法與畫風各具所長，除了具體題材的要求之外，在創作表現上亦擁有很多空間與自主性。

2. 寫眞

寫眞爲唐代繪畫的主要題材之一，唐代寫貌最爲著名的是閻立本，其所畫以《十八學士圖》、《淩煙閣功臣像》最爲知名。史載，長安的寫眞像多爲帝王將相，間或高僧寫眞。此風也流染各地[66]。蜀地傳寫繁多便是此風之產物。除唐朝玄宗、僖宗，前、後蜀主的御眞外，還有蜀地官員的寫眞。李之純在《大聖慈寺畫記》中說道："自至德已後，寫從官府尹監司而下僚屬等，至於今凡三百九十人。有經數百年而崇奉護持無毀者，又以見蜀人敬長尊賢之心，雖久不替噫！其可尚也哉！"

據文獻可知蜀地唐至五代的寫眞像（表1），大致可分爲：皇帝御容及臣僚、當地長官及官署、高僧寫眞。若將這些御容置於政治和宗教的背景中考察，便更能明瞭它們的政治功用。

表1　蜀地的寫眞像

類別	人物	在蜀任職時間[67]	寫眞地點	畫家	出處
唐朝治蜀將相眞二十一處[68]	杜鴻漸	大曆元年至二年（766—767）	大慈寺		《益州名畫錄》卷中，頁97
	崔寧	大曆二年至十四年（767—779）	龍興寺		同上
	韋皋	貞元元年至永貞元年（785—805）			同上
	高崇文	元和元年至二年（806—807）			同上

續上表

類別	人物	在蜀任職時間	寫眞地點	畫家	出處
唐朝治蜀將相員二十一處	武元衡	元和二年至元和八年（807—813）	聖壽寺		同上
	段文昌	長慶元年至三年（821—823）大和六年至九年（832—835）	資福寺、兩任護軍從事員大聖慈寺普賢閣下		同上
	李德裕	大和四年至六年（830—832）	大慈寺		同上
	楊嗣復	大和九年至開成二年（835—837）	聖壽寺		同上
	李固言（護軍從事）	開成二年至會昌元年（837—841）	龍興寺		同上
	崔鄲（護軍從事）	會昌元年至大中元年（841—847）	大慈寺		《益州名畫錄》卷中，頁98
	杜悰	大中二年至六年（842—852）大中十三年至咸通元年（859—860）	（兩任護軍從事員）淨眾寺	陳詵	同上
			（大聖慈寺）華嚴閣	張逢	《蜀中廣記》卷一〇五
	白敏中	大中六年至十一年（852—857）	福感寺		《益州名畫錄》卷中，頁98
	魏謩（護軍從事）	大中十一年至十二年（857—858）	中興寺		《益州名畫錄》卷中，頁98
	夏侯孜	咸通元年至三年（860—862）	聖壽寺		同上
	蕭鄴	咸通三年至五年（862—864）			同上
	吳行魯	咸通十一年至十二年（870—871）	四天王寺		同上
	牛叢（護軍從事）	咸通十四年至乾符二年（873—875）			同上

續上表

類別	人物	在蜀任職時間	寫眞地點	畫家	出處
唐朝治蜀將相眞二十一處	高駢（護軍從事）	乾符二年至五年（875—878）			同上
	陳敬瑄	廣明元年至大順二年（880—891）	大慈寺	常待詔（常重胤）	同上
	韋昭度	文德元年至龍紀元年（888—889）	大慈寺	常待詔	同上
	王建	大順二年至天祐四年（891—907）	龍興觀	常待詔	同上
僖宗及隨駕文武臣僚	王鐸	義成軍節度使、中書令	大聖慈寺	常重胤	《益州名畫錄》卷上，頁42—43
	鄭畋	檢校司徒、守太子太保			
	鄭延休	檢校司徒			
	樂朋龜	翰林學士承旨、守兵部尚書			
	杜讓能	翰林學士、守禮部尚書			
	崔凝	翰林學士、戶部侍郎			
	沈仁偉	翰林學士、中書舍人			
	侯翮	翰林學士、中書舍人			
	裴璩	尚書左僕射			
	牛叢	禮部尚書兼太常禮儀使			
	楊堪	左散騎常侍			
	柳涉	右散騎常侍			
	鄭瑱	右散騎			
	李紹鰌	左諫議大夫			
	蕭說	右諫議大夫			
	盧澤	尚書左丞、知中朝、御史中丞			
	李輝	給事中			
	宋旦	給事中			
	鄭欣	中書舍人			
	蘇循	比部郎中、知制誥			
	張禕	尚書右丞、判戶部			
	張讀	尚書吏部侍郎			

續上表

類別	人物	在蜀任職時間	寫真地點	畫家	出處
僖宗及隨駕文武臣僚	李燠	尚書刑部侍郎、充集賢殿學士	大聖慈寺	常重胤	《益州名畫錄》卷上，頁42—43
	歸仁澤	尚書禮部侍郎知貢舉			
	秦韜玉	行在十軍司馬、工部侍郎、判度支			
	田令孜	左神策觀軍容使護軍中尉			
	西門思恭	右神策護軍中尉觀軍容使			
	楊復恭	內飛龍使、知內侍省			
	田匡禮	內樞密使			
	李順融	內樞密使			
	劉景宣	宣徽南院使			
	田獻銖	宣徽北院使			
	石守悰	左衛大將軍			
	劉巨容	左金吾大將軍			
	趙及	行在諸軍馬步都虞候			
	諸司使副				
御容	大唐二十一帝御容	王蜀王衍統治時期	上清宮上清祖殿	杜齯龜	《益州名畫錄》卷中，頁63
	唐代二十一帝聖容	王蜀時	大聖慈寺玄宗御容院上壁	宋藝	《益州名畫錄》卷下，頁112
	王蜀少主	王蜀乾德年	大聖慈寺三學院經樓下	阮知誨	《益州名畫錄》卷中，頁81
	孟蜀先主	孟蜀明德年	大聖慈寺三學院真堂內	同上	同上
	王蜀先主太妃太后	王蜀少主時	青城山金華宮	杜齯龜	《益州名畫錄》卷中，頁64
王公貴戚	內侍高力士	王蜀時	大聖慈寺玄宗御容院上壁	宋藝	《益州名畫錄》卷下，頁112
	福慶公主		孟蜀內廷	阮知誨	《益州名畫錄》卷中，頁81
	玉清公主				

續上表

類別	人物	在蜀任職時間	寫真地點	畫家	出處
王公貴戚	諸親王文武臣僚	廣政末	大聖慈寺華嚴閣後真堂	李文才	《益州名畫錄》卷中，頁80
當地官員及官屬真	前益州長史臨淮武西元衡並從事五人具朝服		龍興寺、本正覺寺		《成都記》
自漢至唐治蜀君臣像				張玫	《益州名畫錄》卷中，頁82
僧人道士真	悟達國師知玄		大聖慈寺		《益州名畫錄》卷上，頁41
	供奉道士葉法善、禪僧一行、沙門海會			宋藝	《益州名畫錄》卷下，頁112
	杜天師光庭	王蜀時	嚴君平觀	杜齯龜	《益州名畫錄》中，頁64
	祐聖天師光業		大聖慈寺		
	翠微寺禪和尚		大聖慈寺六祖院內羅漢閣上小壁	杜措	《益州名畫錄》卷中，頁89
	西天三藏定惠國師		大聖慈寺三學院經樓下	李文才	《益州名畫錄》卷中，頁80
	奉聖國師無智禪師		大聖慈寺華嚴閣迎廊下		

寫貌，多具政治教化的功能。就現有史料而言，蜀地多數寫真畫與當時政治人物有著莫大關係。這些寫真畫彰顯被寫真者的功德，至於皇帝御容同時還兼具祭祀的功能[69]。

韋皋時劍南西川幕府的寫真，則是對府主功德的表述。據符載《劍南西川幕府諸公寫真讚》中稱：

> 戊辰歲，尚書韋公授鉞之四年也。初尚書以汧隴殊勳，拜執金吾，天子猶以爲功重而報輕。俾作鎮於蜀，得自開幕府，延納賢雋焉。韋公虛中下體，愛敬士大夫，故四方文行忠信豪邁倜儻之士，奔走接武，麇至幕下，縉紳峨峨，爲一時偉人。時符子客於成都，歎其盛美，又咸得衆君子之歡，而嘗思欲讚頌之，事無由緣，殆似行佞，蘊蓄浩思，殊鬱鬱不快也。適會有沙門義全者，善丹青，尤工寫真，諸公博雅好事，皆使圖畫之。山客由是得書曩意，因述《寫真讚》十三章，使士林才彥，不獨仰大府得賢之盛，抑亦欲屬詞比跡，各明其爲人也。[70]

此中共有十三人：金部郎中陳東美、兵部郎中張芬（茂宗）、水部郎中司空曙、金部員外郎尹植、禮部員外郎裴說、殿中侍御史鄭鋼、監察侍御史盧珵、太常協律王立、左衛倉曹劉闢、右衛兵曹李公進、大理評事錢徽、劉將軍、徐將軍進朝[71]。類似的寫真在於彰顯節度使清正有德，故府中能極一時之選。此正表現節度使與府中的影響力。

另如，大和四年（850），李德裕將益州草堂寺所畫的前長史十四人畫真中，選取他認爲是功德尤大的五人，摹寫於廳所[72]。從此舉可以看出，李德裕重摹這幾個人的真形，並置於治所，意在以之輔助自己政治。

玄宗、僖宗二帝先後避難於蜀，也在此留下御容，包括塑像和圖畫兩種形式。當地官員還以之作爲皇帝的象徵進行朝拜。據《郭英乂傳》記載：

> 會劍南節度使嚴武卒，〔元〕載以英乂代之，兼成都尹，充劍南節度使。既至成都，肆行不軌，無所忌憚。玄宗幸蜀時舊宮，置爲道士觀，內有玄宗鑄金真容及乘輿侍衛圖畫。先是，節度使每至，皆先拜而後視事，英乂以觀地形勝，乃入居之，其真容圖畫，悉遭毀壞。見者無不憤怒，以軍政苛酷，無敢發言。[73]

根據《舊唐書·崔寧傳》記載，該道觀原爲天寶中，劍南節度使鮮于仲通所建使院，院宇十分華麗。這次郭英乂除毀玄宗真容的行爲，也給與他爭奪西川節度使的崔寧以口實。崔寧便以此爲藉口出兵討伐英乂[74]。可見，玄宗的真容在政治中具有強烈的象徵意義。

前已述及，僖宗御容爲常粲之子常重胤所畫，緣於當時節度陳敬瑄引進。《益州名畫錄》記載：

〔常〕重胤者,〔常〕粲之子也。僖宗皇帝幸蜀回鑾之日,蜀民奏請留寫御容於大聖慈寺。其時隨駕寫貌待詔盡皆操筆,不體天顏;府主陳太師遂表進重胤,御容一寫而成,內外官屬,無不歎駭,謂爲僧繇之後身矣。宣令中和院上壁及寫隨駕文武臣寮眞。[75]

上述常重胤在府主陳敬瑄的推薦下,爲幸蜀的僖宗寫眞,是一次繪畫對政治的突出表述。

這些眞容多爲歌功頌德,也昭示蜀地官員護駕有功。這是蜀地官員在此後政治角逐中的籌碼和利器。王建與陳敬瑄爭鬥,征服成都後,即入大聖慈寺拜皇帝御容,意在證明他並非擅興軍事私佔蜀地,而是替朝廷平叛逆臣。如此,這些御容的政治深意益加顯明。

其後,王蜀、孟蜀的統治者們也多在寺院中塑寫自己眞形。王蜀少主還仿建唐代的太清宮制度,祇是改尊著名的仙人王子喬爲其遠祖以神化家世。同時,並寫唐代帝王眞形以示自己不忘唐恩。此舉從宗教的角度顯示自己政權與唐王朝的淵源,在各地政權林立的狀態下,這具有證明、彰顯政權承繼唐代遺緒,自屬正朔的意味。當然,這些眞形同時還具有祭祀的性質。

如上所言,在蜀地擅長寫眞的畫手中,最出色的是常粲和常重胤父子。後來,杜齯龜師之,也成爲前蜀知名的寫眞畫手。關於杜齯龜,《益州名畫錄》記載:

杜齯龜者,其先本秦人,避安祿山之亂,遂居蜀焉。齯龜少能博學,涉獵經史,專師常粲寫眞、雜畫,尤工於佛象羅漢。王蜀少主以高祖受唐深恩,將興元節度使唐道襲私第爲上清宮,塑王子晉像爲遠祖於上清祖殿,命齯龜寫唐二十一帝御容於殿堂之四壁。每三會五獵,差太尉公卿薦獻宮內,殿堂行事,齋官職掌,並依太清宮故事。又命齯龜寫先主、太妃太后眞於青城山金華宮。授翰林待詔,賜紫金魚袋。今嚴君平觀《杜天師光庭眞》、大聖慈寺《祐聖天師光業眞》,並齯龜筆,見存。[76]

史稱蜀人繪像者以杜齯龜稱首[77]。王蜀時,畫家宋藝以攻寫眞聞名。《益州名畫錄》卷下云:

宋藝,蜀人也,攻寫眞。王蜀時,充翰林寫貌待詔,模寫大唐二十一帝聖

容，及當時供奉道士葉法善、禪僧一行、沙門海會、內侍高力士於大聖慈寺玄宗御容院上壁。今見存。[78]

寫眞作爲政治服務的一種手段，在唐代一直充當著重要的角色，無論是中央政府還是地方官府均是如此。蜀地寫眞的功能同樣也主要是發揮政治作用。

在以上的引述中，蜀地官員都對皇帝或先朝皇帝的寫眞朝拜或祭祀。這也是繪畫"成教化，助人倫"功能的體現。李之純《大聖慈寺畫記》言道"舉天下言唐畫者，莫如成都之多"。其中，各任節度使出於個人原因與輔助治理的需要，對畫士的延請賞拔，以及他們爲其提供的創作條件，可謂有功矣。

四、後　論

關於唐代使府組織文武系統研究，嚴耕望《唐代方鎮使府僚佐考》做以最初的梳理、考訂[79]。其後，方鎮使府僚佐的相關研究相繼展開，有繼續使府僚佐職位補充、增訂研究的，代表性研究有盧建榮《中晚唐藩鎮文職幕僚職位的探討——以徐州節度區爲例》與戴偉華《唐方鎮文職僚佐考》[80]。進而具體至某一職位的研究，比如掌書記與行軍司馬[81]；礪波護與楊志玖等對與使府僚佐相關的辟召制度的關注[82]。或考察使府僚佐遷轉問題，如林朝巖《唐代方鎮使府僚佐任遷之研究》、王德權《中晚唐使府僚佐升遷之研究》[83]。石雲濤、張國剛則對使府制度進行整體研究[84]。使府與社會文化互動關係的焦點，則體現在使府與文學的研究上[85]。但卻鮮及使府中畫藝之士或者兼備這樣職能的僚佐。而實際上，零星的史料記載體現了這也是使府政治的一部分。但因爲時人對畫伎之事的看法，使他們被有意忽視或記載上隱晦其詞具有隱蔽性。

本文梳理文獻所載蜀地使府畫家及他們在幕府之中的創作情況，探討使府通過辟署制度，將專門或兼擅畫藝之士招致府中，爲自己的政治服務，發揮"成教化，助人倫"的作用。他們與節度使之間的關係，既是主臣相託，亦因辟召制度，具有相對的自主性。除了維持生計外，客觀上畫家亦爲自己爭取創作機會與空間，且推助其知名度的傳播。在一定意義上，這是對他們繪畫創作的支持。此外，除了政治服務，藩鎮節度使個人的愛好、收藏以及對畫作的欣賞，同樣是他們聚集畫學相關人才的原因。無論是府中僚屬的私人交流，還是官方活動，均對畫家的藝術創作有所影響，比如創作題材與空間方面，本文論述

的蜀地宗教場所的宗教題材繪畫，以及府署中的繪畫都表明了這點，而畫家的技藝和個人專長藉此亦得到適當的突出。

本文考察了中國古代宮廷之外的畫家，在相關資料記載稀少或具有隱蔽性的情況下，探索中晚唐藩鎮使府中的畫家、藩鎮節度使個人的愛好與使府繪畫的關係、使府繪畫的藝術題材、物質支持、創作自主性等問題，嘗試爲中古藝術史的社會政治、經濟、文化的背景深入研究提供新的史源、視角和研究思路。

注　釋：

[1]　（宋）黃休復撰，何韞若、林孔翼注《益州名畫錄》，頁1，四川人民出版社，1982年。

[2]　陳葆眞《從南唐到北宋期間江南和四川地區繪畫勢力的發展》，臺灣大學《美術史研究集刊》第18期，頁155—208，2005年。

[3]　主要包括劍南西川、劍南東川和山南西道三川。

[4]　楊志玖、張國剛《唐代藩鎮使府辟署制度》，《社會科學戰綫》1984年第1期，頁130—137；石雲濤《唐代幕府制度研究》，北京，中國社會科學出版社，2003年。

[5]　戴偉華《唐代使府與文學研究》（修訂本），桂林，廣西師範大學出版社，2007年。

[6]　朱景玄《唐朝名畫錄》，何志明、潘運告主編《唐五代畫論》，頁90，長沙，湖南美術出版社出版，1997年。

[7]　《舊唐書》卷一四〇《韋臯傳》，頁3822。

[8]　杜甫《戲題王宰畫山水圖歌》，《杜詩詳注》卷九，頁754，中華書局，1979年。

[9]　《唐朝名畫錄》，何志明、潘運告主編《唐五代畫論》，頁90。

[10]　《益州名畫錄》卷上《妙格中品·李洪度》，頁30—31。

[11]　《益州名畫錄》卷上，頁13。

[12]　（宋）李廌撰《德隅齋畫品》，《景印文淵閣四庫全書·子部藝術類》，臺北，商務印書館，1986年。

[13]　《益州名畫錄》卷上，頁21。

[14]　《益州名畫錄》卷上，頁18—19。

[15]　《益州名畫錄》卷上，頁15。

[16]　《益州名畫錄》卷上，頁40。

[17]　《宣和畫譜》卷二《道釋》二，頁56。

[18]　《益州名畫錄》卷上，頁41。

[19]　《新唐書》卷二二四下《陳敬瑄傳》，頁6406，中華書局，1975年。

[20] 《新唐書》卷二二四下《陳敬瑄傳》，頁 6407。

[21] 《益州名畫錄》卷上《常重胤》，頁 42。

[22] 《新唐書》卷二二四下《陳敬瑄傳》，頁 6407。

[23] 《資治通鑑》卷二五七，僖宗文德元年"陳敬瑄方與王建相攻，貢賦中絶"條，頁 8379，中華書局，1956 年。

[24] 《益州名畫錄》卷上《張南本》，頁 33。

[25] 《資治通鑑》卷二五八昭宗大順二年，頁 8418、8420。

[26] 《資治通鑑》，頁 8420。

[27] 《新五代史》，頁 789，中華書局，1974 年。

[28] 《益州名畫錄》卷上，頁 21。

[29] 《宋高僧傳》卷三〇《梁成都府東禪院貫休傳》，頁 749—750，中華書局，1987 年。

[30] 姜伯勤《敦煌藝術宗教和禮樂文明》之《敦煌的"畫行"與"畫院"》和《論敦煌的"畫師"、"繪畫手"與"丹青上士"》，頁 13—36，中國社會科學出版社，1996 年。

[31] 《益州名畫錄》卷上，頁 25。

[32] （唐）張彥遠著《歷代名畫記》卷一〇，頁 198，上海人民美術出版社，1963 年。

[33] 《舊唐書》卷一三六《齊映傳》，頁 3750—3751，中華書局，1975 年。

[34] 《歷代名畫記》卷一〇，頁 198。

[35] 《歷代名畫記》卷一〇，頁 205。

[36] 《歷代名畫記》卷二《論鑒識收藏購求閱玩》，頁 45。

[37] 《歷代名畫記》卷一《敘畫之興廢》，頁 11—16。

[38] 傅璇琮、周建國校箋《李德裕文集校箋》別集卷第五，頁 509，石家莊，河北教育出版社，2000 年。

[39] 《歷代名畫記》卷三《記兩京外州寺觀畫壁》

[40] 《舊唐書》卷一六八《錢徽傳》，頁 4383。

[41] 《唐刺史考全編》卷二二二，頁 2961。

[42] 《益州名畫錄》，頁 24。

[43] 《歷代名畫記》卷一〇，頁 206。

[44] 武元衡《劉商郎中集序》，《文苑英華》卷七一三，頁 3682 下欄，中華書局，1966 年。

[45] 《宋高僧傳》卷五《唐代州五臺山清涼寺澄觀》，頁 106。

[46] （元）念常撰《佛祖歷代通載》卷一四，《大正新脩大藏經》卷四九，No. 2036，頁 609c。

[47] 嚴耕望《唐五代時期之成都》，所撰《嚴耕望史學論文選集》，頁 245—254，臺北，聯經出

版事業集團，1996年。

[48] 謝祥榮《唐宋時期的成都大聖慈寺與蜀地文化》，《峨嵋山與巴蜀佛教：峨嵋山與巴蜀佛教文化學術討論會論文集》，頁300—308，北京，宗教文化出版社，2004年。王衛明《大聖慈寺畫史叢考——唐、五代、宋時期西蜀佛教美術發展探源》，北京，文化藝術出版社，2005年。

[49] 詳羅世平《四川唐代佛教造像與長安樣式》，《文物》2000年第4期，頁46—48。

[50] 關於密敎題材的繪畫，可以參考王衛明對大聖慈寺壁畫中密敎題材的研究，所撰《大聖慈寺畫史叢考——唐、五代、宋時期西蜀佛教美術發展探源》，頁164—168。丁明夷《西元七至十二世紀的四川密敎遺跡》，胡素馨主編《佛教物質文化：寺院財富與世俗供養國際學術研討會論文集》，上海書畫出版社，頁402—411頁，2003年。姚崇新《巴蜀佛教石窟造像初步研究——以川北地區爲中心》第六章《廣元石窟造像題材研究（下）》、第七章《廣元石窟與週邊地區石窟及造像的關係》，頁95—259、260—310，中華書局，2011年。

[51] 毛雙民《唐代成都的佛教寺院與壁畫》，《峨嵋山與巴蜀佛教：峨嵋山與巴蜀佛教文化學術討論會論文集》，頁309—318。

[52] 據研究，自玄宗入蜀以來，寺院激增，這也助推了道釋人物畫的增長。詳高橋善太郎《五代四川地方に於ける繪畫發展の背景と道釋人物畫について——五代四川繪畫の發展（上）》，《愛知縣立女子短期大學研究紀要》第10輯，1959年，頁8。據史籍記載，玄宗駐蹕成都之時，還曾再次改建大興善寺，後盧楞伽在此作畫。詳王衛明《大聖慈寺畫史叢考——唐、五代、宋時期西蜀佛教美術發展探源》第二章《成都大聖慈寺的成立和發展由緒》一"大聖慈寺的緣起與初創"，頁39—45。

[53] 楊曾文《唐五代禪宗史》第六章第一節《劍南淨眾、保唐禪派》，頁251—278，中國社會科學出版社，1999年。

[54] 《宋高僧傳》卷一九《唐成都淨眾寺無相傳》，頁487。

[55] 《宋高僧傳》卷九，頁209—210。

[56] 《宋高僧傳》卷一五《唐漢州開照寺鑒源》，頁366—367。

[57] 韋皋《再修成都府大聖慈寺金銅普賢菩薩記》，《文苑英華》卷八一八，頁4320下欄—頁4321上欄。

[58] 《舊唐書》卷一六七《段文昌傳》，頁4369。

[59] 《丞相鄒平公新置資福院記》，《李德裕文集校箋》別集卷七，頁540—542。

[60] 《宋高僧傳》，頁285。

[61] 《宋高僧傳》卷六《唐京兆大安國寺僧徹傳》，頁124。

[62]　龍顯昭等主編《巴蜀道教碑文集成》，頁48，四川大學出版社，1997年。

[63]　《巴蜀道教碑文集成》，頁48—49。

[64]　同上，頁48。

[65]　四川大學古籍整理研究所編《全宋文》卷一八九，頁236，巴蜀書社，1989年。

[66]　姜伯勤《敦煌藝術宗教和禮樂文明》之《敦煌的寫真邈真於肖像藝術》，頁80—90。

[67]　參考郁賢皓《唐刺史考全編》卷二二二《劍南道》，頁2927—2966，安徽大學出版社，2000年。

[68]　以在四川任職時間爲序。

[69]　唐代皇帝圖像具有祭祀作用，可參雷聞《論唐代皇帝的圖像與祭祀》，榮新江主編《唐研究》第九卷，頁261—282，北京大學出版社，2003年。案，對蒙元帝后御容用於供奉、祭祀以及瞻仰的功用，尚剛教授做了精彩的論證，詳所撰《蒙、元御容》，《故宮博物院院刊》2004年第3期，頁31—59。

[70]　《文苑英華》卷七八三《讚》，頁4141上欄。

[71]　《文苑英華》卷七八三《讚》，頁4141下欄—頁4142上欄。

[72]　李德裕《重寫益州五長史真記》，《李德裕文集校箋》，頁547—548。

[73]　《舊唐書》卷一一七《郭英乂傳》，頁3397，中華書局，1975年。

[74]　《舊唐書》卷一一七《崔寧傳》，頁3399。

[75]　《益州名畫錄》卷上《常重胤》，頁42。

[76]　《益州名畫錄》卷中，頁63—64。

[77]　（清）吳任臣撰《十國春秋》卷四四，頁652，中華書局，1983年。

[78]　《益州名畫錄》卷下《宋藝》，頁112。

[79]　嚴耕望《唐史研究叢稿》，頁177—236，香港，新亞研究所出版，1979年。

[80]　盧建榮《中晚唐藩鎮文職幕僚職位的探討——以徐州節度區爲例》，《第二屆國際唐代學術會議論文集》，頁1237—1271，臺北，文津出版社，1993年；戴偉華《唐方鎮文職僚佐考》（修訂版），廣西師範大學出版社，2007年。

[81]　王慧芬《唐代藩鎮使府節度掌書記考略》，陝西師範大學碩士學位論文，2003年；李翔《唐五代藩鎮節度掌書記考述》，南開大學碩士學位論文，2011年；李顯輝《唐代藩鎮使府節度行軍司馬考論》，陝西師範大學碩士學位論文，2004年。

[82]　礪波護《唐代使院の僚佐と辟召制》，《神戶大學文學部紀要》第2期，1973年，頁85—119；後收入所撰《唐代政治社會史研究》，京都，同朋舍，1985年。楊志玖、張國剛《唐代藩鎮使府辟署制度》，《社會科學戰綫》1984年第1期，頁130—137。

[83] 林朝崴《唐代方鎮使府僚佐任遷之研究》，香港中文大學碩士學位論文，1973 年。王德權《中晚唐使府僚佐升遷之研究》，《中正大學學報》（人文分冊），1994 年第 5 卷，頁 267—302。

[84] 張國剛《唐代藩鎮研究》，湖南教育出版社，1987 年。張國剛《唐代藩鎮研究》（增訂版），中國人民大學出版社，2010 年。石雲濤《唐代幕府制度研究》，中國社會科學出版社，2003 年。

[85] 戴偉華《唐代使府與文學研究》（修訂本），廣西師範大學出版社，2007 年。佘洛禕《唐代河北三鎮之幕府與文學》，臺灣東華大學中國語文學系碩士學位論文，2011 年。

The Military Governors and Drawing in Shu in the Middle and Late Tang Dynasty

WANG Jing

Abstract

The Military Governors appointed officers, including some artists or some officers who knowing painting. The painting of Shu from Tang to Song Dynasty was well known, and the Military Governors played a very important, although not key role in it. The article makes an inquiry into the relation of drawing and the Military Governors in Shu in the middle and late Tang Dynasty. According to the scattered records, the author investigated the renowned painters who were appointed as officers by Military Governors such as Wei Gao 韋皋 and Li Deyu 李德裕, and analyses the hobby and faith of the Military Governors that made an appreciable difference to the drawings in Shu. In addition, the article also offers an approach to know the painting during the rule of Military Governors.

宋眞宗、劉后時期的雅樂興作

胡勁茵

"王者功成作樂、治定製禮"是傳統國家興作禮樂的理據和目的[1]。功成作樂，是在取得政權、建立功業以後，通過樂制的整理或創立，歌頌與宣揚王朝的合法性及優越性；治定製禮，是在穩定政權、創建制度之時，通過禮制的整備或改革，建立和宣傳國家的基本秩序和政治觀念。兩者相輔相成，互爲表裏，共同作爲古代政治的要素而存在。因此，研究中國古代禮樂制度，都是在分析制度内容及沿革的基礎上，探討其所反映的國家性質、政權結構乃至政治意識形態等問題[2]。

《宋史·樂志》總序把北宋時期頻繁進行的樂制改革概括爲六次，包括：太祖和峴樂、仁宗景祐李照樂、皇祐胡瑗·阮逸樂、神宗楊傑·劉几樂、哲宗元祐范鎮樂和徽宗崇寧魏漢津樂[3]。這"六改作"著重樂律理論的論證與確立，是以音聲、音調爲基本内容的音樂改革，卻未能凸顯歷朝用樂儀制（包括宮懸、登歌、文武二舞的應用及樂章、樂詞的撰作與内容等）的變化及其意義。眞宗至劉后時期，禮樂興作此起彼伏，達到了北宋前期的一個高峰，根本原因是兩人對自身的政治威權均帶有不確定性。這是本文將之作爲相似情況開展研究的理由。學界對有名的天書封祀活動以及太后臨朝儀制等禮制問題已有相當豐富的研究成果[4]，卻對與之互爲表裏的樂制關注較少，僅僅是附於禮制被簡單提及。在音樂史上，也由於與音樂本身關聯較少而被忽略。然而，儀式制度層面的樂制有其獨特的研究價值。相對於禮制涉及五禮那般龐大複雜的構造，以用樂儀制爲核心的樂制具有更加一致的判斷標準和相對連貫的發展路徑。從樂制的角度觀察，眞宗、劉后時期的雅樂興作，一方面繼承了前期尤其是太宗朝作樂的主題與重點，另一方面又出現了新的變化，既對宋代禮樂政治模式的重塑有重要意義，又與仁宗至徽宗朝的樂制改革存在本質的差異。因

此，有必要對這一時期用樂儀制的形成及其背後之思想文化和政治意識等有所研究。要而言之，究竟怎樣的儀制創作、如何又爲何成爲營造政治權威、宣揚意識形態、建立政治傳統的重要方式？筆者認爲需要由整體結構與過程的角度把握各種製作之間的關聯和意義。所以，與以往研究不同，在本文中，天書封祀、聖祖崇拜、太后臨朝、上壽儀式等內容將以樂制建設爲綫索被貫通，並被置於政治環境和制度文化傳統的脈絡之下，綜合地考察其具有連續性和系統性的建制與運作，從而揭示宋代重新建立以禮樂制度爲基礎的集權方式[5]的歷史過程。

一、承而生變：淳化、景德年間的雅樂整頓

眞宗、劉后時期以用樂儀制的整備和運用爲主的樂制內容經常被忽視，或附著於禮制的研究，著眼於引入道教知識和科儀的變化，卻較少反思其內容和意義的延續性。因此，在探討這一時期的問題之前，我們首先來看看太祖、太宗以來用樂儀制有何特點與內涵。

建隆元年至乾德四年前，宋朝初建，因受禪於周又面臨週遭割據政權的威脅，無暇於大規模的製禮作樂，但也明確地進行了若干項目的整頓：一、沿襲五代以來的做法，改"樂名"以示朝代更革；二、在後周顯德"王樸樂"的基礎上略作調整，以便適應南郊大禮的舉行和感生帝祭祀的變化；三、平蜀後取其雅樂到京，定義爲"僞宮懸"並下令毀棄。其中強調的政治意識在於"正"與"僞"，在於宋朝由正名而繼統。到了乾德四年，正式由太祖主倡、和峴主持，進行了宋初以來第一次較大規模的樂制改革，重點是重新訂立十二律音和整備大朝會禮的用樂儀制。從此，在名義上不再使用後周遺留的"王樸樂"，而建立起屬於本朝的"和峴樂"，成爲了宋朝"開國規制"之一。若說在乾德四年之前，沿用後周之樂的趙宋猶有作爲北方五代割據政權後續的感覺，那麼，乾德四年追復隋唐制度的樂制改革，則眞正地體現出其接續中原正統的自我定位，對令面向朝廷百官和四方來使的大朝會[6]樂儀重歸"唐制"與"雅正"的重視，猶能突出這一點[7]。

太宗朝製樂的重心仍在大朝會樂的調整之上，但是，此種方式在"繼承"之中又展露出"超越"的意味。

淳化三年舉行的大朝會，從禮制到樂制都有所改變。大朝會禮一般包含朝賀和上壽兩個部分，太祖最初受朝賀於崇元殿（即後來的大慶殿），服袞冕，用宮懸雅樂；受上壽於廣德殿（即後來的崇政殿），服常服，用教坊俗樂。到乾德四年冬至大朝會，經過和峴的

修治以後，改爲乾元殿（也即大慶殿）受朝賀，服通天冠、絳紗袍，用宮懸雅樂；大明殿（即後來的集英殿）受上壽，服常服，亦用雅樂登歌、文武二舞[8]。太宗即位以來，一直受朝賀於乾元殿，受上壽於大明殿，而上壽禮服常服，僅奏教坊樂；直至淳化三年，纔命有司根據《開元禮》重定上壽儀，在正月大朝會，服袞冕，受朝賀於朝元殿（亦即大慶殿），禮畢，改服通天冠、絳紗袍，同御朝元殿受羣臣上壽，並奏宮懸雅樂、登歌，用文武二舞，稱爲"復舊制"[9]。這個"舊制"就是唐代《開元禮》所載朝賀和上壽兩個環節在同一個大殿舉行的方式。太宗對於太祖朝堅持分別在兩個殿堂舉行大朝會的做法有所修正，目標是回復"唐制"。

然而，在這次重定上壽儀的過程中，還有更加重要的改動，就是把太祖時和峴所制定的大朝會《玄德升聞》、《天下大定》文、武二舞，改名爲《化成天下》、《威加海内》。這並不簡單是舞名的改變，而是功德歌頌的對象和事跡的徹底更革。或可考其舞容，則《天下大定》其舞六變：一變象六師初舉，二變象上黨克平，三變象維揚底定，四變象荆湖歸復，五變象邛蜀納款，六變象兵還振旅；《威加海内》其舞六變改爲：一變象登臺講武，二變象漳、泉奉土，三變象杭、越來朝，四變象克殄幷、汾，五變象肅清銀、夏，六變象兵還振旅[10]。前者是表現太祖功績的舞蹈，後者呈現的卻是太宗自己的功業。此外，舞曲的歌詞也完全改變。太祖的《玄德升聞》唱云："偃革千年運，垂衣萬乘君"、"運格桃林牧，祥開洛水龜"、"建邦隆柱石，造物運陶甄"，又《天下大定》唱云："伐叛天威震，恢疆帝業多"[11]，都是標榜太祖興革建國的功績，還包含了其獨特的祥瑞"白龜"。太宗的《化成天下》則唱云："要荒咸率服，卓越聖功全"、"文明同日月，遐邇仰輝光"、"革車停北狩，雲稼屢西成"、"儀鳳書良史，祥麟載雅歌"，又《威加海内》唱云："革輅征汾晉，隳城比燎毛"[12]，是展現太宗完成統一、結束征戰、崇文治世的功業，其中不但同樣包含了應時所出之祥瑞"祥麟"和"丹鳳"，更試圖將其無力北伐的事實美化爲停戰養生的功德。"六變"的歌詞也完全不同，尤其武舞二曲《天下大定》、《威加海内》，需要配合所演繹的歷史場景，因此内容已經徹底重寫。大朝會的文武二舞是在以宴會形式飲酒旅酬的上壽禮過程中置於朝堂上表演的，觀眾除了皇帝本人，主要就是百官臣僚和各國使節，尤其是元旦和冬至的大朝會，幾乎是面向對象最爲廣泛的盛大禮儀，其中宣示的政治意味、内容和影響力可想而知。此處改作，太宗旨在誇示自己可與太祖媲美之功德的意圖十分明確，更甚者有意將對太祖的歌頌和紀念完全取而代之。

事實上，太宗之後的皇帝們都很敏感地注意到這次改制的意味。眞宗在景德四年元旦

的大朝會中，重新復用太祖《玄德升聞》、《天下大定》二舞之名，以後歷朝沿用，歌詞和舞蹈都被簡化爲非常普通、儀式性的內容，如令翰林學士晁迥等按照太宗大朝會舉爵之曲《祥麟》、《丹鳳》、《河清》等另外填詞爲十三曲[13]。眞宗的改動似乎令太宗寄寓於大朝會樂舞的政治意識削弱了。有趣的是，到了北宋末徽宗進行大規模製禮作樂之時，文武二舞再次被改名爲《天下化成》、《四夷來王》[14]，結合當時"蓬勃盛大"的政治氣象，不難明白在宋代大朝會二舞的象徵意義確實在政治中受到重視並被加以利用。

類似的例證還有太宗對九弦琴和五弦阮的增作。《長編》至道元年十月有記云：

上初欲增琴阮絃，文濟以爲不可增，蔡裔以爲增之善。上曰："古琴五弦，而文、武增之，今何不可增也？"文濟曰："五絃尚有遺音，而益以二絃斯足矣。"上不悅而罷。及新增琴阮成，召文濟撫之，辭以不能。上怒而賜蔡裔緋衣，文濟班裔前，獨衣綠，欲以此激文濟。又遣裔使劍南，獲數千縑，裔甚富足；而文濟藍縷貧困，殊不以爲念。上又嘗置新琴阮於前，旁設緋衣、金帛賞賚等物誘文濟，文濟終守前說。及遣中使押送中書，文濟不得已，取琴中七絃撫之。宰相問曰："此新曲何名？"文濟曰："古曲風入松也。"上嘉其有守，亦賜緋衣。[15]

這個故事本來是在說明朱文濟的節操，但亦反映出太宗寄之於音樂的意圖並不單純。七弦琴再加二弦，在音樂操作上是不合理且無必要的，朱文濟的抵制正源於此。然而，太宗不但不認同，更提出文王、武王既能增弦，他同樣也可以。這在自我定位上已經是相當大膽的攀比了。九弦琴和五弦阮最終不但施用到雅樂宮懸當中，並且取代了太祖時創製的"拱宸管"[16]。

有研究者認爲太宗的性格之中存在喜愛誇耀的一面，但是，從太宗製樂的內容來看，這些"誇耀"的行爲卻殊不簡單。它們體現著太宗對太祖"繼承"之上的"取代"與"超越"。這種意識的產生，與太宗繼位的不正當及其於對外戰爭中的屢次失敗，都不無關係。如此看來，通過禮樂制度的修整，建立威權的認證，都可以認爲是太宗"文治"的方式之一。

相比起來，眞宗景德初年的禮樂製作反而更符合傳統"功成作樂、治定製禮"的條件，祇是製作的側重點已經開始轉變。

太宗後期遺留了不少問題，例如邊防、冗費、用人、道釋等[17]，尤其以北邊的契丹、

西北的李繼遷、中西部的蜀地等三者爲威脅政權穩定的要害部分。不過進入了眞宗朝，關於蜀地，自咸平三年十月楊懷忠率虎翼軍於富順監斬殺王均後，內亂已經稍平，儘管年餘猶有益、利、彭等州戍兵謀亂，但一般都很快平定，朝廷日後對該地管理頗費思量的主要是地方官選擇。關於李繼遷，在咸平四年九月清遠軍失守以後，朝廷開始嘗試"以蕃制蕃"的策略；七年，潘羅支殺李繼遷，德明繼位，暫時結束了宋與西邊的長期僵持，展開與西涼蕃族共同牽制党項的時期。最後，關於最大的問題，契丹。宋與契丹的對峙帶來巨大的軍費開支，長期如是，朝廷和議之策亦逐漸佔據上風。景德元年，契丹大舉南侵，寇準等力諫眞宗親臨澶州，在雙方力量均衡的情況下，宋與契丹達成了"澶淵之盟"。通過咸平至景德初年的一番治理，眞宗朝廷暫時解決了太宗末年遺留的主要問題，取得政權內外的穩定，社會亦進入和平休息的時期。在某種程度上，確實可以說是"功成治定"。仁宗天聖元年鹽鐵判官俞獻卿上疏論冗費之時，尤以"官吏之要冗，財用之盈縮，力役之多寡，道釋之增減"等標準比較景德與天禧，並稱景德爲中西戎內附、北敵通好的"最盛之時"[18]。因此，眞宗"垂意典禮"[19]，亦屬正常。

景德二年八月籌備該年冬至的南郊祭天大禮時，殿中侍御史艾仲孺上言道："每監祠祭，伏見太常樂器損暗，音律不調。郊禋在近，望遣使修飾，及擇近臣判寺。"[20]爲了適應國家大禮的舉行，眞宗決定對太常樂制進行一次整頓。於是，任命翰林學士李宗諤、左諫議大夫張秉同判太常寺，後又以龍圖閣待制戚綸同判寺事，及宮苑使劉承珪等負責監修。一方面修造樂器，另一方面較試大樂、鼓吹兩署樂工，黜去濫吹者。李宗諤更編錄律呂法度、樂物名數，成書《樂纂》；又裁定兩署工人試補條式及肄習程課等。三年八月四日，眞宗召宰相、親王等於崇政殿閱試李宗諤等新習雅樂。《宋會要輯稿·樂》載：

宗諤執樂譜立御前承旨，先以鍾磬按律準，次令登歌，鍾、磬、塤、篪、琴、阮、簫、笛等各兩色合奏，箏、瑟、筑三色合奏，迭爲一曲。復擊鎛鍾，爲六變、九變之樂。又爲朝正御殿上壽之樂及文武二舞，鼓吹爲警夜、六周之曲。舊制，巢笙、和笙每變宮之際，必換義管，然難於遽易。樂工單仲辛遂改爲一定之制，不復旋易，與諸宮調皆協。又令仲辛誕唱八十四調，頗爲積習。[21]

眞宗對這次閱試的結果相當滿意，賞賜李宗諤等器幣，補單仲辛爲副樂正，並賜袍笏、銀帶，其餘人亦賜衣帶、緡錢。另外，又謂："鼓吹局現用樂曲，詞制非雅；及郊祀

五時饗廟歌詞、冬正御殿合用歌曲，可並令兩制分撰，預遣教習。"[22]花費了一年的時間，太常寺重新整頓了宮懸、登歌、二舞、鼓吹等各個環節的樂器、樂曲等，又加強了樂工的培訓和管理，於是"樂府制度頓有倫理"[23]，雅樂的方方面面也趨於完備。

以樂府的整備爲基礎，雅樂的使用在禮儀生活中進一步擴展。此前太祖、太宗兩朝樂制的修整是以大朝會樂爲重心的，而祭祀天地的重要禮儀，祇有郊天地、祀感生帝、享宗廟使用雅樂，親祀用宮懸，有司攝事用登歌，其餘一系列大祀均未按照禮典使用雅樂。於是，景德三年八月一日，眞宗下詔曰：

> 致恭明神，邦國之重事；升薦備樂，方策之彝章。況乃大祠，所宜嚴奉。爰舉行於舊典，用昭格於靈祇。夏至祭皇地祇，孟冬祭神州地祇，二月、八月社日，及臘祭太社、太稷，春秋二仲月祀九宮貴神，春分朝日，秋分夕月，季冬臘日蜡百神，立春日祀青帝，立夏日祀赤帝，季夏土王祀黃帝，立秋日祀白帝，立冬日祀黑帝等十四祭，宜並用樂。[24]

於是，之前未曾得到修備的祭祀用樂也得到了整理。這段時間的製禮作樂，以景德四年正月至三月的西京朝陵爲頂點，顯示出眞宗對天地、祖先祭祀的逐漸重視。

對比淳化、景德的雅樂興作，太宗籍改革樂制的內容宣示威權和意識形態的做法，開啓了本朝的先例與典範。但是，眞宗早期並未有這種訴求。景德時期的樂府整頓是適應舉行國家大禮的需要而來，並沒有那種迫切地利用禮樂製作來展現功績成就的刻意爲之。在"澶淵之盟"以後的一段時間裏，寇準敢於"自矜其功"，眞宗亦以此"自得"，直到王欽若提出"城下之盟"一說，纔眞正地挑起了眞宗權威危機的自覺[25]。

二、變而爲常：大中祥符的禮樂興作

對"澶淵之盟"認知的轉變使眞宗朝的政治走向了一種扭曲。景德四年末首現封禪之議，翌年，眞宗改元大中祥符，開始了一連串盛大而"荒誕"的禮儀活動，主要包括：奉天書封禪泰山（大中祥符元年十月至十一月）、祀汾陰后土並朝陵（大中祥符四年正月至四月）、朝謁亳州太清宮（大中祥符七年正月至二月）、親薦玉清昭應宮及景靈宮（大中祥符七年）等。已有研究較多地關注其中的道教元素和性質，而本節試圖從用樂儀制的角

度展現這一時期各類活動的共通特點。首先,這些活動可以概括爲類型分明的兩個方面:即祭祀天地和祭祀祖先,並且這兩方面的內容是按照一定的步驟展開的。大中祥符的禮樂興作是一組具有連續性和系統性的政治行爲。

1. 祭天地類:天書封禪、祀汾陰、册五嶽

自大中祥符元年天書降後,一系列祭祀天地山川的禮儀活動就此展開。

大中祥符元年四月,下詔十月東封泰山。眞宗以知樞密院事王欽若、參知政事趙安仁爲泰山封禪經度制置使,並判兗州,仍迭往乾封縣。又命權三司使事丁謂計度糧草,引進使曹利用、宣政使李神福相度行宮道路,翰林學士晁迥、李宗諤、楊億、龍圖閣直學士杜鎬、待制陳彭年與太常禮院詳定儀注。又命龍圖閣待制戚綸、皇城使劉承珪、崇儀副使謝德權,計度封禪發運事;以吏部員外郎判三司勾院盧琰、兵部員外郎邵曄爲京東轉運使,祗奉祀事;轉運副使張知白掌本司常務;殿中丞曹谷、呂言提擧行宮頓遞;太常博士文均、著作郎直史館李迪通判兗州;大理寺丞劉謹、章得象簽書兗州兩使判官事。遣使八人護鄆、濮等州河堤,巡護齊州升泰山路,禁止行人[26]。從大禮籌備人員的配置可以看到,封禪由王欽若負責總管,關鍵事務有三:經費用度、沿途措置、在地管理。其中沿途措置更涉及開封至泰山之間道路與行宮的佈置整頓、治安的維持以及所需物資的發運等。可見,封禪不單是在泰山舉行祭禮那麼簡單,還有盛大的皇帝出巡行幸的環節。

由詳定所擬定的泰山封禪大禮包括告饗太廟、車駕離京、封泰山、禪社首、御朝覲等完整過程。由於是皇帝親祀的重大禮儀,所以基本使用雅樂。圍繞封禪大禮全過程的用樂主要有如下兩方面的內容:

第一,移動中的警場、導引,主要由鼓吹樂負責。鼓吹樂屬軍樂,儘管不在雅樂的範圍內,但卻是皇帝儀衛的組成部分之一。舉行大禮,則"車駕宿齋所止,夜設警場";皇帝出入,則奏嚴;皇帝行幸,則"夜奏於行宮前"等[27]。眞宗下詔"車駕離京至封禪以前,不擧樂,經歷州縣勿以聲伎來迎"[28],所以,皇帝乘輿出京之時用法駕,法駕內的鼓吹軍士充當在路警場、導引等,而出京後所過州縣則不備儀仗。到了行禮之時,封泰山、祀社首,皇帝的車駕移動之間亦會奏鼓吹樂,於是可以看見"鼓吹振作,觀者塞路,歡呼動天地"的熱鬧情景[29]。鼓吹樂一般有《導引》、《六州》、《十二時》三曲,此時更專門爲封禪加作《告廟導引》,又爲三曲重新填詞。值得注意的是,其樂詞與開寶元年南郊所作三首從結構、內容到典故、文字,相似度都很高,於是,具體的差異更突顯出特殊性。如《導引》唱云"親告禪雲亭",《六州》唱云"玄文錫,慶雲五色相隨",《十二時》唱

云"治定武成"、"報本禪雲亭"、"千載播天聲"、"殊常禮,曠古難行,遇文明"、"祥符錫祚,武庫永銷兵"[30],這些內容都說明了封禪的緣由:天書降臨,通報天音,其時偃旗息兵正是功德,文明之治爲天意所認同。更加有趣的是,開寶元年南郊《導引》詞中唱云"兢兢惕惕持謙德,未許禪雲亭"[31],此處偏偏如同既作呼應又作強調一般,兩次言及"禪雲亭",兩組詞之間的關係,透露出兩朝對封禪的態度。

第二,封祀時各環節的樂舞。總共四個行禮場所,分別配置了相應的雅樂團:祭天於泰山,山上置圜臺,設昊天上帝靈位、天書及太祖太宗配享,有登歌及鐘、磬各一虡;山下作封祀壇,祭五方帝及諸神,設宮架二十虡,四隅立建鼓、二舞。祭皇地祇於社首山,置社首壇,奉天書、祖宗配,壇上設登歌如圜臺,壇下設宮架、二舞如封祀壇。受朝賀於朝覲壇,設宮架二十虡,不用熊羆十二案[32]。按《開寶通禮》親郊例,壇上設登歌,皇帝升降、奠獻、飲福則作;壇下設宮懸,降神、迎俎、退文舞、引武舞、迎送皇帝則作。亞獻、終獻在退文舞、引武舞之間,以往都不作樂,眞宗認爲"對越天地、嚴配祖宗,不欲分等威",於是特別命令有司定亞、終獻並同登歌作樂[33]。爲了"取封禪之義而易其名,用明製作,以彰典禮",詳定所改酌獻昊天上帝《禧安》爲《封安》,酌獻皇地祇《禧安》爲《禪安》,皇帝飲福酒《禧安》爲《祺安》,增加徹豆登歌《豐安》[34]。學士院撰寫奉天書入太廟、升泰山圜臺社首山登歌《瑞文曲》樂章二首,封祀、社首壇樂章八首,太常寺李宗諤撰圜臺登歌亞獻、終獻樂章二首[35]。其餘與皇帝親祀南北郊的用樂相同。重新撰作的歌詞樂曲當然也有符合當時情景的特色內容。如山上圜丘酌獻昊天上帝之坐用《封安》曲唱云"皇天上帝,陰騭下民"、"靈文誕錫,寶命惟新",酌獻太祖之坐用《封安》曲唱云"於穆聖祖,肇開鴻業"、"我武惟揚,皇威有曄",太宗之坐用《封安》曲唱云"於昭垂慶,億萬斯年"等等[36],處處展示出天意垂示大宋永昌的涵義。

從用樂儀制上看,天書封禪的流程基本是皇帝親祀的南北郊儀式的擴大化,本質上仍是在展演王朝的奉天受命,特別之處在於:一、天意具象化爲天書;二、祭祀禮儀的外向性增強。這是一個龐大、遠程的禮儀活動,除了封祀泰山社首本身,皇室車駕巡幸的過程也給民間帶來了巨大的影響。參與這場儀式的不但是皇帝及其朝廷,還有由京師到泰山的民眾,如"近輔、淮甸、京東、河朔之民自泰山迎候車駕、奔走以望天顏者,道路不絕"[37]。從作樂的環節觀察,不論是用於封禪禮的雅樂,還是用於導引警場的鼓吹,都重新製作了大量的樂曲、樂章。這些樂曲樂詞的對象不是神鬼,而是參與到儀式中的觀眾。通過這場有聲有色的喧嘩表演,天書降臨的事實和意義被有效地宣揚了開去。

除了封禪當時的製作以外，後續措置也是值得注意的內容。在封禪以後，眞宗詔別製奉祀天書樂章，在親郊大禮時使用，爲此太常寺專門撰寫了酌獻天書用《瑞安曲》和天書升降用《靈文曲》。又詔"取天書降及議封禪以來祥瑞尤異者，別撰樂曲，以備朝會宴享"，於是太常寺又作朝會用《醴泉》、《神芝》、《慶雲》、《靈鶴》、《瑞木》五曲，由兩制撰詞[38]。即《宋史‧樂志》中收錄的《祗奉天書六首》、《大中祥符朝會五首》[39]。由此看來，眞宗是試圖使天書祭祀融入到傳統的朝廷重大典禮之中。如果成爲傳統禮儀的一部分，那麼天書就不再是一時的祥瑞，也不再僅在特殊的禮儀中被崇奉，而可以通過每年定時舉行的祭天禮儀、大朝會禮等不斷地予以重溫，將天書降臨所蘊含的政治意識傳續下去。

祭祀汾陰后土是祭地的禮儀，性質、內容、儀制，與封禪都大致相同，樂制上亦僅是改名撰詞：酌獻后土、地祇樂曲，以《博安》爲名；奠獻、飲福登歌、宮架並后土廟降神，名《靖安》；酌獻，名《博安》，樂章令學士院撰[40]。其影響力也與封禪相似。祀汾陰，還奉祇宮，就有"鼓吹振作，紫氣四塞，觀者溢路。民有扶老攜幼不遠千里而至者。或感泣言曰：'五代以來，此地爲戰場，今乃獲睹天子巡祭，實千載一遇之幸也。'"的景象[41]。大中祥符四年的"臨軒冊五嶽"性質也類似，本來儀式並不用樂，但爲了表示重視，又增加了奉冊入乾元門的登歌雅樂[42]。這些後續活動其實都是祭天類禮儀的擴大化。

天書降臨帶來的是上天對宋朝由建立到當時"功成治定"的肯定和繼續庇護的承諾。祭祀天書在於凸顯和宣揚其中的意義，以傳統的天地山川之祀爲載體和依歸，有助於意識形態宣傳的連續性和擴大化。可惜的是，眞宗的宏圖最終卻無法實現，仁宗將天書陪葬眞宗陵，也就使天書祭祀及其政治意義在郊祀、朝會等大禮中消亡了。

2. 祭祖先類：聖祖供奉、聖像鑄造和奉迎

大中祥符五年十月聖祖降臨以後，眞宗的禮樂活動又出現了新的側重，那就是祖先祭祀。

當年閏十月，首先舉行躬謝太廟之禮。用饗禮，改一獻爲三獻，以相王元偓爲亞獻、舒王元偁爲終獻，庭設宮架，殿上登歌[43]。以王弟爲亞、終獻，使用宮懸、登歌兼備的雅樂，都是爲了表示對聖祖降臨的隆重其事。上天尊號爲"聖祖上靈高道九天司命保生天尊大帝"，以玉清昭應宮玉皇後殿爲聖祖正殿，東位司命殿爲治事之所。又上聖祖母懿號曰"元天大聖后"，於兗州曲阜縣壽丘建景靈宮、太極觀供奉。隨後，籌備恭謝玉皇之禮。宰臣認爲此乃"盛德之事"，請眞宗依唐明皇例親製樂曲樂章，於是眞宗御製崇奉玉皇、

聖祖及祖宗配位樂章十六曲，以及文舞之樂《發祥流慶》、武舞之樂《降眞觀德》，二曲後來成爲景靈宮祭祀的文武二舞之曲[44]。十一月，於朝元殿行恭謝禮，並奉天書行事。本來，大中祥符二年於大内乾地開始興建的玉清昭應宮是用來崇奉上帝，也就是玉皇的，上建有天書閣，供奉收藏天書。而聖祖降後，雖臨時奉於玉清昭應宮後殿，但十二月眞宗還是下詔在大内丙地，即錫慶院地，建景靈宮，專門供奉聖祖。由此可見，聖祖不但具有天命代言的角色，更重要的是其趙氏祖先的身份。這顯然是從血統傳承的角度進一步論證當朝奉受天命、擁有天下的合法性。

聖祖降臨的意義當然不能僅僅在朝廷君臣的封閉空間内流傳，眞宗又發明了另外一番製作，那就是鑄造和奉迎聖像。

最先是在建安軍鑄造玉皇、聖祖、太祖、太宗四尊像，大中祥符六年三月完成以後，再運送入京城。其時景靈宮未成，暫時迎奉至玉清昭應宮。奉迎聖像的場面盛大，儀式隆重。眞宗任命丁謂爲迎奉使，修宮副使李宗諤副之，北作坊使、淮南江浙荆湖都大發運使李溥爲都監，隨船護送。四座聖像分别放置在數艘大船上，船上設有幄殿，由内侍負責專門供奉。另外還有十艘小船，載門旗、青衣、弓矢、殳義、道衆、幢節等。舟船所經河流，兩岸列黄麾仗二千五百人，鼓吹三百人。鼓吹樂有《建安軍迎奉聖像導引四首》，其中《玉皇大帝》曲唱云"寶文瑞命符皇運，緜遠慶維新"、《聖祖天尊》曲唱云"至眞降鑒，飈馭下皇闈，清漏正依依"、"九清祚聖鴻基永，堯德更巍巍"、《太祖皇帝》曲唱云"開基盛烈垂無極"、《太宗皇帝》曲唱云"元聖嗣鴻基"[45]。歌詞内容包含了聖祖降臨的具體細節，天書符命與聖祖的關係以及聖祖、太祖、太宗對王朝傳承和延續的功德與保護。沿途奉迎聖像，"所過州縣，道門聲贊，鼓吹振作，官吏出城十里，具道釋威儀音樂迎拜。所過禁屠宰七日，止行刑二日"[46]。通過迎奉的過程，一方面可以令參與者瞭解聖祖降臨的事實，另一方面喚起民衆對祖宗功業的記憶，進一步接受當朝因能繼承並發揚聖祖、太祖、太宗鴻業而獲得上天認可和庇護的意識。

五月，聖像迎奉隊伍浩浩蕩蕩地抵達開封。隨後數日，舉行了大型的奉迎聖像至玉清昭應宮的儀式。首先，眞宗派遣迎奉大禮使宰相王旦詣應天府酌獻、奏青詞，又遣宗室至故驛、羣臣至通津門奉迎；再於京城升橋北面擺設幄殿、大次、宫懸等。五月十四日，聖像至，皇帝、百官分别進行齋戒；十五日，眞宗服衮冕、羣臣著朝服，朝拜聖像，並陳列玉幣、册文進行酌獻。其間使用雅樂奏《慶安曲》，歌《迎奉聖像四首》[47]。朝拜完畢後，用大駕鹵簿奉行聖像，"自宫城東出景龍門至玉清昭應宫，大禮等五使前導，載像以平盤

輅，上加金華蓋之飾，以'迎眞'、'迎聖'、'奉聖'、'奉宸'爲名。每乘二內臣夾侍，其纓彎馬色，玉皇、聖祖以黃，太祖、太宗以赤。"沿途仍有鼓吹作樂，別詞爲《聖像赴玉清昭應宮導引四首》，詞意與《建安軍迎奉聖像導引四首》近似，同樣分作四聖樂章[48]。皇帝則用鑾駕，由宮城西出天波門，至玉清昭應宮。皇帝就宮門望拜，暫時設置帷幄奉安四像，擇日再將聖像升入本殿。羣臣稱賀，朝廷大赦、減稅，"赦京城、建安軍、揚州、高郵軍、楚、泗、宿、亳州，死罪囚降一等，流以下釋之。升建安軍爲眞州，鎔範聖像之地，特建爲儀眞觀。眞州放今年夏稅十之三、屋稅十之二。聖像所過州軍，放夏稅十之一。淮南災傷處，去年秋稅並蠲之。"[49]

通過隆而重之地迎奉聖像的過程，從民間到京師，眞宗再次很好地演出了一場"尊奉聖祖"的劇碼[50]，可以說與東封西祀取得了相同的效果。

崇奉聖祖的後續措置也與天書祭祀類似。隨著玉清昭應宮、景靈宮的落成，對兩宮的朝謁固定成爲皇帝禮儀的重要內容。在用樂上，眞宗詔崇文院檢討自魏晉至唐所用宮架，太常寺根據乾德四年敕，決定在玉清昭應及景靈宮使用親郊祭天的規格，於是有詔曰："自今玉清昭應、景靈宮樂並用三十六虡。"[51]但最終親薦玉清昭應宮用三十六虡，而景靈宮因殿庭較窄，止用二十虡。祭祀使用三十六虡的樂團是雅樂中的最高規格，在太祖和峴改樂時衹令大朝會禮恢復庭中宮懸三十六虡、殿上登歌兩架的用樂儀制[52]，至開寶九年纔下令南郊圜丘宮懸從二十虡增至三十六虡[53]。此處將南郊親祀的標準用於玉清昭應和景靈兩宮，充分顯示了對天書、聖祖祭祀的重視。眞宗之建玉清昭應宮、景靈宮並訂立朝謁的禮制，雖然採取的形式不同，但目的與之前把天書祭祀融入南郊大禮一樣，是試圖通過日常的禮儀不斷重溫聖祖製作背後蘊含的政治意識。從結局來看，與隨著天書陪葬眞宗、玉清昭應宮被焚毀而消失的天書祭祀不同的是，景靈宮的奉安聖像和祀祖，確實成爲了宋代以後歷朝皇帝禮儀中的一個固定部分，並歸屬於宗廟祭祀的系統[54]。

總的來說，大中祥符的禮樂興作有著自身的特點：首先，它以景德時代的雅樂整備爲技術基礎，並延續了景德後期對祭祀天地和祖先禮儀的側重；第二，它利用了天書、聖祖等新元素的"降臨"，前後掀起了祭天、祀祖兩類王朝根本禮儀的"新式"製作，進而將之常規化後，納入傳統的天地宗廟祭祀當中，實質是在進行漢代以來確立的"二重性王權"的合法性論證[55]；第三，它通過行幸、奉迎、朝謁等遠距離的行爲，使傳統、內向的郊廟祭祀具有了更高的開放性，也就是民眾參與的廣泛性。這一幕幕關於天書和聖祖的"戲劇"具有十分重要的展出成分，盛大而嚴整的雅樂團、肅穆而威儀的鼓吹樂隊以及一

遍遍訴説天意對繼承者的認可和眷顧的樂章，作爲受衆，包括朝廷内外、都城甚至地方的民衆都不能避免其宣示與影響，接受或至少認知其中包含的政治意識。由此看來，大中祥符時期的製作並不能簡單地歸納爲"神秘政治"或"鬧劇"，可以説，在太宗的改禮作樂之上，它更進一步地通過借助道教元素，振興了傳統系統的王權論證方式，重建了皇帝集權在禮樂制度建置上的意義。這種變化對接下來的垂簾太后同樣産生了重要的影響。

三、逾而不爲常：劉太后的樂制僭越

　　眞、仁過渡之際的劉太后時期，對北宋歷史有著相當重要的影響。"女主"政治的特殊性，一方面延續了眞宗以來制度發展的趨勢，另一方面又開啓了仁宗朝複雜的政治局面。劉太后垂簾政治之中對儀制的執著和追求一直爲人所注意，司馬光在嘉祐八年告誡仁宗曹后輔政之時，便已指出劉氏"自奉之禮或尊崇太過"的缺點[56]。出身寒微的劉氏自天禧年間開始以皇后身份輔政，至乾興元年眞宗駕崩，年幼的仁宗即位，"軍國事兼權取皇太后處分"[57]，她正式以太后的身份實現了第一次的權力飛躍。然而，"垂簾太后"的權力範圍如何確定？如何尋求其合法化的途徑？劉太后對儀制的追求就是她對這些問題思考的答案。因此，劉太后的禮樂製作本質上與眞宗大中祥符的禮樂興作是一樣的，都是一種權力論證的方式。太后臨朝總政，也就意味著太后面向的主要對象不再是後宮或王室，而是朝廷内外的官吏、百姓乃至諸邦君主、使節，"垂簾太后"將成爲宋廷威儀的代表。因此，與皇太后相關的儀式制度確實需要修改。然而修改的界限一直是臣僚與太后發生爭持的地方，爭持的實質卻是垂簾太后的權力定位問題。從樂制改作的角度看，劉太后的儀制呈現出向皇帝制度靠攏、平行、進而超越的有步驟的漸進過程。

　　乾興元年，皇帝與太后同御承明殿（亦即明道二年以後的内朝"便坐殿"延和殿）決事。太后於製令、處分並稱"吾"而不稱"予"；以太后生日爲"長寧節"；太后所乘輦名爲"大安輦"；定製皇太后新禮服，分爲"朝謁神御"與"常視事"兩種；詔令官名及州縣名避皇太后父諱；契丹遣使賀太后長寧節，宋亦遣使賀契丹皇后蕭氏的生辰。這些儀制從朝堂、地方，到外國，都顯示了垂簾太后不同於一般后妃的特殊地位。鑒於太后臨朝的事實，這樣的改作還在合理的範圍。

　　天聖二年，太后和大臣在儀制上第一次出現了糾紛。該年七月戊子，詔冬至南郊祭天；甲辰，羣臣上皇帝和皇太后尊號。九月甲辰，皇帝下詔，以兩制定皇太后於崇政殿受

尊號冊"其禮未稱",改就文德殿,發冊於天安殿。而太后更欲就天安殿受冊,但爲王曾言不可,乃止[58]。天安殿也就是之前的乾元(朝元)殿、後來的大慶殿,是屬於外朝的正殿,用於舉行國家最重要的儀式,包括元旦和冬至的大朝會、明堂禮、皇帝受冊寶、冊立皇太子等,以及郊祀等大禮時用來齋戒的。文德殿則是外朝的正衙殿,舉行常朝,朔望視朝,冊封冊立皇太后、皇太妃、皇后,皇太子冠儀以及官員出使、外任辭謝之地。而崇政殿屬於內朝,是相對於垂拱殿的後殿,爲旬假等節假日視朝之地[59]。由於垂簾太后的身份特殊,受冊尊號又是大禮,所以僅於內朝之崇政殿舉行,或可認爲"其禮未稱"。然而若受冊於天安殿,則實爲"其禮太過",僭越了皇帝的儀制。王曾因而阻止。這次衝突也成爲日後太后罷免王曾的因由之一。由此可見,劉太后對於通過禮儀確定自身的地位是非常重視的,儘管此時由於實際權力的關係,太后並未能貫徹自己的意志。

然而,從天聖三年開始,在對外和對內的禮儀形式上,均出現了先太后、後皇帝的順序。三年正月長寧節,近臣及契丹使第一次於崇政殿賀皇太后壽。十二月太后專遣使賀契丹妻正旦,而遼使復賀太后正旦,此後每年,遼使均先賀皇太后正旦,再賀皇帝正旦。正旦與生辰在禮儀含義上有很大的不同,前者較之後者更有代表政權國家的含義。更何況這樣的先後順序,是對外展示的。如此,太后和皇帝的地位發生了微妙的變化。到了天聖四年十二月,仁宗提出明年元日先率百官上皇太后壽,後御天安殿受朝賀。太后曰:"豈可以吾故而後元會之禮哉?"王曾請如太后命,但仁宗卻堅決要先上太后壽,更在退朝以後,直接出墨詔(手書)付中書定議、執行。先太后而後皇帝的順序,將要明確地出現在正旦大朝會如此正式而隆重的禮儀場合。我們也許不能百分百地否定,一個十來歲的孩子(雖然他是一名皇帝),因爲出於孝心或者敬意,特地向他的大臣提出並執著地,在元正大朝會這樣聚集朝廷內外、百官客使的重大禮儀中,把對他母親的尊崇放在首位。但是就劉太后前後的表現與事實行爲,我們更加相信這番與皇帝、大臣的推讓,祇是一種修飾,祇能說明她還沒有太過強硬地展開爭持,然而卻已有能力婉轉地實現目的。

天聖五年正月元日大朝會事實上就如仁宗所"建議"的,由皇帝先率百官上皇太后壽於會慶殿(後來之"宴殿"集英殿),然後皇帝再御天安殿接受百官朝賀。需要注意的是,上皇太后壽於會慶殿並非一般如正月八日長寧節生辰賀壽那樣的儀式,而是皇帝大朝會禮的比較完整的複製。爲了說明這個問題,下面將把長寧節的上壽與這次正旦的上壽儀式進行比較。長寧節上壽儀在崇政殿舉行,參與者有中書、樞密、學士、三司使、節度使、觀察留後、契丹使等,程式主要是:太后設坐簾後、閤門使殿上簾外立侍→百官拜

賀、宰臣升殿→宰臣簾外跪進酒、奏賀詞、降拜→內臣宣答、羣臣再拜→宰臣升殿、簾外跪受虛盞、降拜→內侍宣羣臣升殿、羣臣升拜→出進奉物→內謁者監進第二盞、酒三行→侍中奏禮畢、羣臣拜舞→太后還內、百官詣內東門拜表稱賀→內外命婦上壽或進表稱賀→次日大宴[60]。然而，這次正月朔日大朝會禮的上皇太后壽部分卻不同。大禮在會慶殿舉行，參與者有宰臣、百官與遼使、諸軍將校等，程式主要是：內侍請皇太后出幄升坐、引皇帝出→帝於簾內北向拜賀→內常侍答賀→皇帝再拜、詣皇太后御座東→帝跪進酒、內謁者監承接→帝歸位祝酒→內常侍宣答→飲畢、帝受虛盞還位→百官橫行進、起居→太尉稱賀簾外→閤門使奏進酒→太尉簾外跪進酒、稱賀、還位→宣羣臣升殿、拜賀、行酒→侍中奏禮畢→皇帝、羣臣再於長春殿起居、天安殿朝會[61]。可見，兩者除了地點的差異以外，朝會上壽比長寧節上壽多了一個關鍵環節，就是皇帝按照百官的儀式向太后進酒上壽。更特別的是，皇帝上壽的祝詞先稱"臣某言：元正啟祚，萬物惟新。伏惟尊號皇太后陛下，膺時納佑，與天同休"，再稱"臣某稽首言：元正令節，不勝大慶，謹上千萬歲壽"。生辰上壽的祝詞無論是太后還是皇帝都祇用後者，重點在"上千萬歲壽"，而前者是皇帝大朝會時羣臣朝賀所說的標準祝詞，如元豐《朝會儀》記載太尉跪奏賀詞云："文武百寮、太尉具官臣某等言：元正啟祚，萬物咸新（冬至易爲'晷運推移，日南長至'），伏惟皇帝陛下，應乾納佑，與天同休"，皇帝則答曰："履新之慶（冬至易曰'履長之慶'），與公等同之。"[62]在此處的朝會上壽中，太后對皇帝的答詞同樣是"履新之佑，與皇帝同之"。另外，羣臣上壽太后的代表，生辰禮是宰臣，朝會上壽是卻太尉，而太尉正是皇帝大朝會禮的羣臣代表。生辰上壽太后答宰臣賀詞一般稱"得公等壽酒，與公等同喜"。而此處太后對羣臣上壽的答詞也採用了皇帝大朝會禮的答詞，稱"履新之吉，與公等同之"。這幾處差異，說明了天聖五年的正月上壽太后，並非一般的生辰上壽之類，而是按照皇帝的大朝會禮舉行的、實質上包含了"朝賀—上壽"兩部分的屬於垂簾太后的大朝會儀式。皇帝不但要在羣臣、客使的面前以臣子的姿態對太后進行朝賀，而且對皇帝的正式的大朝會禮還要放在之後舉行。先太后、後皇帝的權力層次展露無遺。不過，這個階段內，劉太后的儀制還未能完全平行或凌駕皇帝，因爲其在樂制上有關鍵的差異。自太宗淳化三年朝賀、上壽並於朝元殿後，大朝會用雅樂已成爲定制。但這裏上皇太后壽卻是按照一般的生辰上壽儀式，使用"教坊樂"。這種相對而言不夠"雅正"的樂種，與下文明道元年的大朝會相比，仍然顯示出太后儀制與皇帝的差別。

天聖五年以後，一方面臣僚對太后使用內降，依賴外戚、中人用事的方式日益不滿，

請求還政的聲音越來越多；另一方面，太后也開始放手對反對其統治的臣子實行壓制，與皇帝、臣僚之間的關係日趨緊張。互爲因果之下，太后對政治權力的要求與儀制的追求繼續不斷提高，而僭越的意味益發濃厚：如五年郊祀，仁宗以災異數見，詔羣臣無得因郊祀請加尊號，唯太后欲獨加尊號，遣內侍諭輔臣，輔臣力言不可，方纔作罷。八年，詔長寧節賜百官衣，天下建置道場及賜宴，並如乾元節。九年，詔百官羣臣長寧節上壽皇太后於崇政殿，後復就會慶殿；詔長寧節天下藏太宗御書寺觀合度僧道者如乾元節。同年，翰林學士宋綬等修成新編皇太后儀制《內東門儀制》五卷。之後，明道元年冬至行大朝會禮，百官先賀皇太后於文德殿，皇帝再御天安殿受朝賀。和天聖三年的長寧節賀壽與天聖五年的上皇太后壽都不同，這一次皇太后是"御前殿、見羣臣"[63]。與天聖五年上壽皇太后於會慶殿相比，這次的地點轉移到了外朝正衙的文德殿，顯示著禮儀性質的根本轉變。爲了這次隆而重之的大朝會禮，劉太后很早就表示了對雅樂的關注。天聖九年四月，太常寺上言："本寺雅樂自景德三年眞宗躬臨按閱，自後增製樂章，比舊甚多，而未參聖覽。"[64]於是，太后於承明殿垂簾，設太常樂器、鼓吹，兩宮臨觀，賜樂工衣帶錢帛。又詔翰林侍講學士孫奭負責撰作太后御殿的樂曲，資政殿學士晏殊負責撰寫樂章。明道元年四月，學士們奏上樂章，即《宋史·樂志》錄《明道元年章獻明肅皇太后朝會十五首》，下表將之與眞宗《景德中朝會一十四首》相比[65]：

景德中朝會	皇帝升坐	公卿入門		上壽	皇帝初舉酒	再舉酒	三舉酒	羣臣舉酒	初舉酒畢	再舉酒畢	降坐
	隆安	正安		和安	祥麟	丹鳳	河清	正安	盛德升聞	天下大定	隆安
明道元年太后朝會	皇太后升坐	公卿入門	皇帝上壽酒	上壽	皇太后初舉酒	再舉酒	三舉酒	羣臣酒行	酒行畢文舞	酒再行武舞	降坐
	聖安	禮安	崇安	福安	玉芝	壽星	奇木連理	禮安	厚德無疆	四海會同	聖安

儘管禮制中並沒有留下這次大朝會的具體記錄，但是從樂章的配套可以看出行禮的程式與皇帝的大朝會幾乎完全相同，包括以"安"爲名的宮懸雅樂、以祥瑞爲辭的登歌及飲宴時的文武二舞。唯一差異就是太后朝會增加了皇帝個人的上壽儀。這一次大朝會，太后不但可以走出內朝，進入前朝的正衙接受朝賀，而且用樂規格亦由教坊俗樂變爲雅樂並文

武二舞,在天聖五年上壽中未能企及皇帝制度的兩個方面,都作出了根本的轉變。其十五首樂詞更唱云"聖母有子","聖皇事母","帝率四海、承顏盡恭","尊親立愛、化洽風揚","堯母之聖、放勳爲子","文王事親、萬國歸美",一方面在歌頌孝子慈母的德行;又云"同心協謀、柔遠能邇","就養宸極、助隆善政",另一方面在宣揚太后輔政的功業;最後唱道"朝會之則,邦家之紀",將這次垂簾太后的大朝會禮提到展現家國秩序的高度。至此,劉太后在儀制上的追求已經達到了與皇帝的完全平等,甚至在母子的名分下展示出某種對於皇帝權力的凌駕。

於是,她提出明道二年親自恭謝太廟,更欲"純被帝者之服"的舉動[66]就很能理解。這與太宗著重大朝會的改制而眞宗進一步關注天地宗廟祭祀的步驟和路徑何其相似。在獲得更高權力的同時,劉氏試圖通過不斷地提升"垂簾太后"的儀制來衝破"太后"身份的束縛,獲取並展現其與皇帝相同甚至超越皇帝的權力定位。反之,朝臣們對太后權力的制約也體現在他們對"垂簾儀制"的限制當中。更甚者,從遺命楊太妃同裁處軍國大事,而楊氏"欲踵垂簾故事"來看,劉太后更有將這種獨特的逾制變成爲常態的企圖。因此,臣僚們在果斷地刪改遺誥之後,更取《內東門儀制》焚毀之[67],目的正是在防止形成垂簾太后過度僭越皇帝權力的局面與傳統,而使北宋後來的垂簾體制從禮樂儀式到權力分配都得到了規範,杜絕了唐代武氏前例的再犯。前述司馬光對仁宗曹后的告誡以及宣仁太后受冊崇政殿的做法,都是後世以劉太后的儀制爲逾制的例證[68]。

四、結　語

宋眞宗和劉太后時期的禮樂興作達到了北宋前期的一個高峰,然而,所謂高峰是必須展現在過程之中的。天書封祀、聖祖崇拜、垂簾儀制等創作看似各有因由,但其中卻又包含連續發展的脈絡。通過分析雅樂宮懸、登歌、文武二舞、鼓吹乃至樂章、樂詞等內容及應用的變化,我們可以看到,這一時期的樂制在大朝會禮、天地祭祀和祖先祭祀等三個王朝禮制的核心內容中不斷調整與改變。眞宗大中祥符的雅樂興作繼承了太宗修訂朝會樂舞從而展現自身權威的思維,借助"天書"、"聖祖"等道教文化的新元素,在更加廣泛的受眾範圍內,通過舉行天地、祖先兩大祭祀活動,再建了關於皇權的論證。基於漢代以來禮樂文化的傳統,大中祥符的製作無疑是分步驟、有系統、有意識的政治行爲,或許帶有幾分玄虛的內容,卻仍然追求與大多數人的傳統思維相吻合,獲取政治意識形態上的認同

與共鳴。雖然這種威權論證的方式沒有被形式上簡單地繼承,然而,劉后逐步由不同於普通太后的外向型、先太后後皇帝、純用帝者三個階段不斷提升乃至僭越的儀制追求,正展示出其意志的延續,即政治權力、身份和禮樂典制的直接掛鉤。

北宋前期的政治文化時常表現出對漢唐傳統的追復,真宗、劉后時期製禮作樂的高峰正是其中一個環節的完成。由真宗至劉后,製禮作樂的政治意義益發明顯,兩者或"變制"或"逾制",目的都在於尋求自身威權的論證;兩者結局或"常"或"不常",都與後世對其政治方式的認同與否關係密切。仁宗的天聖年間,一方面確立三年一次親祀南郊的制度並形成了"饗景靈宮—饗太廟—合祭天地於圓丘"的行事程式;另一方面又整頓樂制,按照《開寶禮》及真宗咸平以前儀注,恢復舊制,將如朝謁玉清昭應宮、景靈宮等新興禮儀納入其中規範[69]。這種修正與真、仁過渡期間"糾枉為正"的政治方針相吻合。而仁宗親政的景祐年間,建立奉慈廟共同祭祀劉氏和生母李氏,規定廟祭僅用文德之舞,既表現對劉太后垂簾政治功績的承認與尊崇,又藉修正唐代武后樂制之機,再次強調了劉氏"太后"的權力定位[70]。奉慈廟及其制度正是仁宗朝廷對前後十數年的太后臨朝政治的"蓋棺定論"。這兩則仁宗初年的措置在在顯示了真宗、劉后時期重建禮樂制度與政治威權關係的影響。然而,由仁宗景祐、皇祐的兩次樂制改革開始,宋代的政治文化開始走向了全新思維的"傳統"創作,這個問題筆者將在其他研究中繼續展開。

附表1:宋初三朝大朝會樂曲(據《宋史》卷138《樂十三》"朝會樂章"繪製)

	皇帝升坐	公卿入門	上壽	皇帝舉酒(登歌五瑞曲)					羣臣舉酒	文舞六變	武舞六變
				第一盞	第二盞	第三盞	第四盞	第五盞			
建隆乾德朝會二十八首	隆安	正安	禧安	白龜	甘露	紫芝	嘉禾	玉兔	正安	玄德升聞	天下大定
淳化中朝會二十三首			和安	祥麟	丹鳳	河清	白龜	瑞麥		化成天下	威加海內

續上表

	皇帝升坐	公卿入門	上壽	皇帝舉酒（登歌五瑞曲）					羣臣舉酒	文舞六變	武舞六變
				第一盞	第二盞	第三盞	第四盞	第五盞			
景德中朝會一十四首	隆安	正安	和安	祥麟	丹鳳	河清			正安	盛德升聞	天下大定
大中祥符朝會五首				醴泉	神芝	慶雲	靈鶴	瑞木			

附表2：大中祥符封禪十首（據《宋史》卷135《樂十》"封禪樂章"繪製）

封泰山						禪社首			
山上圓臺降神	昊天上帝坐酌獻	太祖配坐酌獻	太宗配坐酌獻	亞獻	終獻	社首壇降神	皇地祇坐酌獻	太祖配坐酌獻	太宗配坐酌獻
高安	奉安	封安	封安	恭安	順安	靖安	禪安	禪安	禪安

附表3：祗奉天書六首（同上）

朝元殿酌獻	含芳園	泰山社首壇升降	（親祀）奉香酌獻	（親祀）升降
瑞文	瑞文	瑞文	裏安	靈文

注　釋：

[1] 《禮記正義》卷三十八《樂記第十九》，《十三經注疏》，頁1530下，中華書局，1980年。

[2] 中國古代禮樂制度的研究成果很多，不能一一列舉。此處主要關注與本文對象和思路接近的研究，較有代表性的如臺灣高明士《隋文帝"不悅學"、"不知樂"質疑——有關隋代立國政策的辨正》（《臺灣大學歷史學系學報》1988年第14期，頁245—258））、《論隋代的制禮作樂——隋代立國政策研究之二》（香港大學亞洲研究中心，《隋唐史論集》，頁15—35，

1993年），日本渡邊信一郎《中國古代的樂制與國家——日本雅樂的源流》（東京：文理閣，2013年）。

[3] 《宋史》卷一百二十六《樂一》，頁2937—2938，中華書局，1977年。筆者已有博士論文《從大安到大晟：北宋樂制改革考論》（廣州，中山大學，2010年6月）對以六次大樂改作爲中心的北宋樂制沿革進行梳理，並研究相關問題，本文是該文基礎上的深入探討。

[4] 關於眞宗天書封祀的研究很多，具有代表性的如張其凡《宋眞宗天書封祀鬧劇之剖析——宋眞宗朝政治研究之二》（《宋初政治探研》，頁198—255，暨南大學出版社，1995年）、葛劍雄《十一世紀初的天書封禪運動》（《讀書》1995年第11期，頁68—78）、胡小偉《天書降神新議——北宋與契丹的文化競爭》（《西北民族研究》2003年第1期，頁44—55）、何平立《宋眞宗東封西祀略論》（《學術月刊》2005年第2期，頁89—95）等。張其凡的研究梳理了眞宗大中祥符時期的製作，從澶淵之盟以後的政治形勢、內部的政治權力爭奪、豐足的經濟條件、眞宗的心態、來自道教文化以及契丹的刺激等角度全面地分析了天書封祀興起的原因，基本能夠概括大部分研究對天書封祀的認識。劉后垂簾儀制亦包含在她的政治時期的研究當中，代表性的成果如劉靜貞《從皇后干政到太后攝政：北宋眞仁之際女主政治權力試探》（《國際宋史研討會論文集》，臺北：中國文化大學，1988年，頁579—606）、張邦煒《宋代的皇親與政治》（四川人民出版社，1993年）、楊果《宋代后妃參政述評》（《江漢論壇》1994年第2期，頁67—70）、朱瑞熙《宋朝的宮廷制度》（《學術月刊》1994年第4期，頁60—66）、祝建平《仁宗朝劉太后專權與宋代后妃干政》（《史林》1997年第2期，頁34—39）、張明華《論北宋女性政治的蛻變》（《河南大學學報》社會科學版2001年第1期，頁33—37）等。賈志揚《劉后及其對宋代政治文化的影響》（《宋史研究論文集——國際宋史研討會暨中國宋史研究會第九屆年會編刊》，2000年6月）指出需要通過劉后垂簾政治的特點思考中國古代皇權和性別之間的關係，她的攝政時期確實企圖或已經創建了某種女性政治的方式。該文的觀點對本文考察臨朝樂制的變化具有啓發意義。

[5] 鄧小南《祖宗之法——北宋前期政治述略》，頁339，三聯書店，2006年。

[6] 《宋史》卷一一六《禮十九》（頁2743）記云："宋承前代之制，以元日、五月朔、冬至行大朝會之禮。"又記："五月朔受朝，熙寧二年詔罷之。"（頁2749）元旦和冬至兩次大朝會是王朝年度的重大禮儀，由百官、宗室和客使組成的朝賀隊伍，意味著這是皇帝向內外展示其身體和威權的關鍵場合。研究者早已關注到大朝會禮的政治含義和作用，可參見渡邊信一郎《天空的玉座：中國古代皇帝的朝政和儀禮》（東京：柏書房，1996年）。

[7] 對太祖時期"和峴樂"改革及其意義的探討，可參見拙文《追古制而復雅正：宋初樂制因革考論》（《學術研究》2011年第4期，頁122—129）。

[8] 《宋會要輯稿》（中華書局，1957年，以下簡稱《宋會要》）禮五六之四；《宋史》卷一一六《禮十九》（頁2743—2744）；《玉海》卷七一《乾德乾元殿受朝》（揚州，廣陵書社，2003年，頁1342）。

[9] 《宋會要》禮五六之五。其中記云"設宮懸、萬舞"，又據《續資治通鑒長編》（中華書局，2004年，以下簡稱《長編》）卷三三淳化三年正月丙申（頁733）云"用雅樂，宮懸、登歌"，《玉海》卷七一《淳化朝元殿受朝賀》（頁1342）記云"用雅樂宮垂、登歌、萬舞"，增爲宮懸、登歌、萬舞。萬舞即指文武二舞，《詩邶風》："簡兮簡兮，方將萬舞。"毛傳："以干羽爲萬舞，用之宗廟山川。"

[10] 《宋史》卷一百二十六《樂一》，頁2942—2943。

[11] 《宋史》卷一百三十八《樂十三》，頁3247—3248。

[12] 《宋史》卷一百三十八《樂十三》，頁3249—3250。

[13] 《玉海》卷七一《景德朝元殿受朝改元、元日會朝詩》，頁1343。

[14] 《宋會要》樂三之五及《玉海》卷一〇七（頁1974）載，大中祥符五年十二月八日，詔改《玄德升聞》爲《盛德升聞》，應爲避聖祖玄朗之諱而改。又《宋史》卷一百一十六《禮十九》（頁2750）記《政和五禮新儀》記《盛德升聞》改爲《天下化成》，《天下大定》爲《四夷來王》。

[15] 《長編》卷三十八至道元年十月，頁821。

[16] 《宋會要》樂一之二；《宋史》卷一百三十六《樂一》，頁2944—2945。

[17] 《長編》卷四十二至道三年末載王禹偁奏疏，頁896—901。

[18] 《長編》卷一百天聖元年正月，頁2311。

[19] 《長編》卷六十三景德三年八月辛未，頁1415。

[20] 《宋會要》樂四之一四、一五；《長編》卷六十一景德二年八月丁丑，頁1356；《玉海》卷一〇五《音樂三》，頁1925上。

[21] 《宋會要》樂四之一五。

[22] 《宋會要》樂三之三、樂四之一五。

[23] 《長編》卷六十三景德三年八月甲戌，頁1416。

[24] 《宋會要》樂四之一五、一六；《宋大詔令集》（中華書局，1962年）卷一百四十八《十四祭用樂詔》，頁548；《宋史》卷一百二十六《樂一》，頁2946。

[25] 蘇轍《龍川別志》（中華書局，1982年）卷上（頁73）記云："契丹既受盟而歸，寇公每有自矜之色，雖上，亦以自得也。王欽若深患之，一日，從容言於上曰：'此春秋城下之盟也，諸侯猶且恥之，而陛下以爲功，臣竊不取。'真宗愀然不樂曰：'爲之奈何？'欽若度上

厭兵,即謬曰:'陛下以兵取幽、燕,乃可刷恥。'上曰:'河朔生靈始免兵革之氓,吾安能爲此?可思其次。'欽若曰:'惟有封禪泰山,可以鎮服海內,誇示夷狄。然自古封禪,當得天瑞希世絕倫之事,然後可爲也。'既而又曰:'天瑞安可必得,前代蓋有以人力爲之者,惟人主深信而崇奉之,以明示天下,則與天瑞無異矣。'上久之乃可。……它日,晚幸秘閣,惟杜鎬方直宿。上驟問之曰:'古所謂河出圖,洛出書,果如何事耶?'鎬老儒,不測上旨,謾應曰:'此聖人以神道設教耳。'其意適與上意會,上由此意決。"李燾《長編》亦採此說,但將其分作兩段,分別記於景德三年二月戊戌寇準罷政一事之前,作爲原因之一,以及景德三年十一月首議封禪之下。據考,王欽若在景德二年四月因與寇準不合,請罷參知政事,眞宗爲其置資政殿學士一職處之,其後更置資政殿大學士之職寵之,寇準罷政後,王欽若即知樞密院事。若以寇準之罷與"城下之盟"說有關,則如《長編》分爲兩個時間段,欽若於景德二年便已令眞宗動搖;否則,則如《龍川別志》,欽若乃在議封禪之際纔提出城下之盟一說,令眞宗深感威權的缺失。

[26] 《長編》卷六十八大中祥符元年四月乙未、丙申、戊戌、壬寅,頁1531—1532。
[27] 《宋史》卷一百四十《樂十五》,頁3302。
[28] 《長編》卷六十九大中祥符元年五月,頁1546。
[29] 《長編》卷七十大中祥符元年十月壬子,頁1572。
[30] 《宋史》卷一百四十《樂十五》,頁3306—3307。
[31] 《宋史》卷一百四十《樂十五》,頁3306。
[32] 《宋史》卷一百四《禮七》,頁2529—2530。
[33] 《長編》卷七十大中祥符元年九月乙酉,頁1567。
[34] 《宋會要》樂三之四;《長編》卷六十九大中祥符元年六月壬子,頁1550。
[35] 《玉海》卷九十八《祥符封禪樂章》,頁1793。
[36] 《宋史》卷一百三十五《樂十》《大中祥符封禪十首》,頁3183—3184。
[37] 《長編》卷七十大中祥符元年十月,頁1577。
[38] 《宋會要》樂三之五;《長編》卷七十大中祥符元年十二月己酉,頁1582。
[39] 《宋史》卷一百三十五《樂十》,頁3186—3187;卷一百三十八《樂十三》,頁3252—3253。
[40] 《宋會要》樂三之五。
[41] 《長編》卷七十五大中祥符四年二月辛酉,頁1711。
[42] 《宋會要》樂三之五。
[43] 《長編》卷七十九大中祥符五年閏十月,頁1800。
[44] 《宋會要》樂三之五;《長編》卷七十九大中祥符五年閏十月戊子,頁1802—1803。

[45] 《宋史》卷一百四十《樂十五》，頁3311。

[46] 《長編》卷八十大中祥符六年五月，頁1825。

[47] 《宋史》卷一百三十五《樂十》，頁3171。

[48] 《宋史》卷一百四十《樂十五》，頁3311—3312。

[49] 《長編》卷八十大中祥符六年五月，頁1826。

[50] 有研究認爲北宋皇帝在首都内通過行幸形成了皇帝與居民共同的政治空間，在這裏皇帝通過身體與居民進行的交流，使人民意識到皇帝的存在從而確保統治的正當性。同時也指出，北宋皇帝離開首都到很遠的地方巡幸是很少的，因此地方的人民都會通過寺觀所藏皇帝御筆，通過邸報的傳達以及在各地奉安的皇帝肖像等，感受皇帝的實存性和權威。可參看久保田和男《關於北宋皇帝的行幸——以在首都空間的行幸爲中心》，平田茂樹、遠藤隆俊、岡元司編《宋代社會的空間與交流》，頁97—126，河南大學出版社，2008年。

[51] 《宋大詔令集》卷一百四十八《增玉清昭應景靈宮樂詔（大中祥符七年六月己未）》，頁549。

[52] 《長編》卷七乾德四年十月辛酉，頁179—180。

[53] 《長編》卷十七開寶九年四月，頁368。

[54] 《宋史》卷一百九《禮十二》（頁2624）記云："初，東京以來奉先之制，太廟以奉神主，歲五享，宗室諸王行事；朔祭而月薦新，則太常卿行事。景靈宮以奉塑像，歲四孟皇帝親享，帝后大忌，則宰相率百官行香，后妃繼之。遇郊祀、明堂大禮，則先期二日，親詣景靈宮行朝享禮。"

[55] 中國古代王權的二重性是指皇帝的權力是由天子和皇帝兩種機能所構成。參見渡邊信一郎《中國古代的王權與天下秩序》（中華書局，2008年）第五章《古代中國的王權與祭祀》第一節（頁128—130）說到，"中國的天子＝皇帝爲何能夠實現對於廣大土地與民衆的支配呢？天子＝皇帝需要不斷對其支配的正統性做出說明，其說明原理包括如下兩個方面：第一是權力來源與正統性的說明，即所謂來自於天之受命，這是與作爲天子的王權相關的；第二是關於權力繼承的說明，憑藉的是來自於王朝創始者、受命者之血統，這是與作爲皇帝的王權相關的"，"天子＝皇帝之天下支配的兩個說明原理，通過祭天禮儀與宗廟祭祀這樣兩種禮儀的執行而得到了具體展演"。

[56] 司馬光《傳家集》（《欽定四庫全書薈要》，吉林出版集團有限公司，2005年）卷二十七《章奏十》，頁287；《長編》卷一百九十八嘉祐八年四月，頁4799—4802。

[57] 《長編》卷九十八乾興元年二月戊午，頁2271。

[58] 《長編》卷一百二天聖二年九月甲辰，頁2367。

[59] 平田茂樹《宋代城市研究的現狀與課題》,《中日古代城市研究》,頁107—127,中國社會科學出版社,2004年。

[60] 《宋會要》禮五七之三七;《宋史》卷一百一十二《禮十五》,頁2672—2673。

[61] 《宋史》卷一百一十六《禮十九》,頁2744—2745。

[62] 《宋史》卷一百一十六《禮十九》,頁2746—2747。

[63] 《宋史》卷一百二十六《樂一》,頁2948。

[64] 《宋會要》樂三之七;《長編》卷一百一十天聖九年四月丁酉、乙巳,頁2557。《長編》記錄上樂曲及臨觀日均較《宋會要》早一天。

[65] 《宋史》卷一百三十八《樂十三》,頁3259—3260。

[66] 《長編》卷一百一十一明道元年十二月辛丑,頁2595。明道二年五月,詔撰《籍田及恭謝太廟記》,宋祁言皇太后謁廟事"不可爲後世法",於是僅爲《籍田記》,可見太后謁廟一事仍爲對皇帝制度的一種僭越,並受到大臣們的抵制。

[67] 王珪《華陽集》(《叢書集成初編》)卷三十五《龐莊敏公籍神道碑》,頁458,上海,商務印書館,1935年。

[68] 《宋史》卷一百一十《禮十三》(頁2647—2648)載:元祐二年,詔太皇太后受冊依章獻明肅皇后故事,皇太后受冊依熙寧二年故事,皇太妃與皇太后同日受冊,令太常禮官詳定儀注。右諫大夫梁燾請對文德殿,太皇太后曰:"大臣欲行此禮,予意謂必難行。"燾對曰:"誠如聖慮,願堅執勿許。且母后權同聽政,蓋出一時不得已之事,乞速罷之。"中書舍人曾肇亦言:"太皇太后所政以來,止於延和殿,受遼使朝見,亦止於御崇政殿,未常踐外朝。今皇帝述仁祖故事,以極崇奉之禮,太皇太后儻以此時特下明詔,發揚皇帝孝敬之誠,而固執謙德,止於崇政殿受冊,則皇帝之孝愈顯,太皇太后之德愈尊,兩義俱得,顧不美歟?"太皇太后欣然納之,乃詔將來受冊止於崇政殿。

[69] 《宋會要》樂三之六、七。

[70] 《宋會要》樂三之一二;《長編》卷一百一十七景祐二年十月,頁2760—2761。

Making Music in the Period of Emperor Zhenzong and Empress Dowager Liu of Song Dynasty

HU Jin-yin

Abstract

During the reign of Emperor Zhenzong and Empress Dowager Liu, ritual and music were made more than any time in the early Song Dynasty. Scholars have made significant progress in the study of ritual, such as feng and shan, and that was carried out when Empress Dowager Liu ruled as a regent. However, little was done in the study of music, which could not be seen separate from ritual. This article is focused on the institution of music during the reign of Emperor Zhenzong and Empress Dowager Liu. On the one hand, during the reign of Emperor Zhenzong, the making of court music for the ode inherited the theme and characteristics of the music made during the reign of his father, Emperor Taizong. The reform of the music, dance, and instruments for the Great Audience served to prove that Emperor Taizong supposedly surpassed his brother Emperor Taizu in merits and virtues. On the other hand, the making of music in the reign of Emperor Zhenzong had something new. He put an emphasis on composing music for the ritual of feng and shan, and for the pilgrimage to the shrines of the royal ancestors as well as the grand display of the portraits of royal family members, in order to show his legitimacy. Empress Dowager Liu continued to have music composed to emphasize her legitimacy. When she reformed the music and rite for the Empress Dowager who attended to state affairs behind the curtain, she consolidated her authority. From Emperor Zhenzong to Empress Dowager Liu, the making of music had particular political functions. No matter it was labeled as reforming or overstepping, they aimed at securing their political power. Whether the reform of music was to be continued or not was depended on the acceptance of their policies. We can see that in the early Song Dynasty, the rulers were going for resu-

ming the tradition of Han and Tang Dynasty, which was quite different from the reign of Emperor Renzong and afterwards. In conclusion, during the reign of Emperor Zhenzong and Empress Dowager Liu, the making of music became an integrated part of court policies.

巴黎藏清人無名款《聖心圖》考析：
內容、圖式及其源流

王廉明

一、《聖心圖》及其研究史

近年來，清宮繪畫在"世界美術史"這個大潮流中成爲炙手可熱的課題[1]。然而越來越多的研究表明，清宮畫院並不是唯一盛行西洋畫或"中西合璧風"的地方。除去"康雍乾"時期活動於廣州、南京、蘇州、上海及北京等沿海地區的外銷畫匠人外，事實上在這個時期還有大批深諳綫法及西洋油彩的中國作畫人。他們中有的身負官職，作畫僅爲興趣所在，有的則服務於教會，但並不以此爲生。從技藝傳承上來講，他們或受訓於西洋傳教士，或師從宮廷畫家，在宮廷、教會以及地方視覺材料的互動中起到了不可替代的作用。但由於傳世品的稀少及文字記載的匱乏，目前這類人羣的身份還有待更爲深入的考證。

本文的主題《聖心圖》[2]（圖1，見彩版五），正是由此類人所作。畫面採用明暗法，強調透視，目前收藏於法國國家圖書館（Bibliothèque nationale de France）版畫與圖片處（Estampes et Photographie，舊稱版畫陳列室 Cabinet des Estampes），館藏號 RC‑B‑0074。據版畫陳列室 Barbara Brejon 研究員稱，法圖於1968年12月10日在巴黎 Hôtel Drouot 拍賣中心的 Commissaires priseurs Ader Picard Tajan 拍賣行投得此圖，拍品目錄號214，來源地不詳。後於1974年入庫法圖，入庫號 BN‑1974‑n°1146。

據目錄所記,《聖心圖》爲絹本設色,托襯宣紙(peinture sur toile contrecollée sur papier Xuan),縱 187.5 厘米,橫 130 厘米,無軸。畫面暗淡,偏黃,用色不詳。畫芯四週裱有類似綾條的黃紙,畫面下半部以及左上部均有不同程度的開裂和糟朽。就開裂的紋路來看,其所用材料是絹的可能性不大,應該是一種類似於高麗紙的紙本材料。另外考慮到該圖縱高接近牆面尺寸,可見它並不是傳統意義上的立軸,而是從牆面揭落後再加托襯的"貼落"(即壁紙)的可能性較大[3]。由於無題款,所以館藏方祇能根據 Marie-Rose Séguy 於 1976 年所發表的研究,將該圖以描述的形式著錄爲:"北京南堂(即葡萄牙傳教團會院)花園內一場莊嚴的遊行"[4]。

值得一提的是,《聖心圖》自 1968 年以來從未被正式展出過。除了 Séguy 的短文外,也無其它更爲詳實的研究問世。相比傳統書畫來說,這類"半舶來品",加上又是貼落,自然難以得到收藏家或研究者的青睞,因此最初關注此圖的都是些傳教史及中西交通史的研究者。就該圖所繪的內容問題,Séguy 認爲其描繪的是葡萄牙傳教團(Padroado português)在北京天主堂,即"南堂"(或"宣武門天主堂")內所舉行的一場遊行,作畫時間應晚於 1650 年。至於作者的身份,則有可能是某位當時供職於清宮的西洋傳教士畫家[5]。

1993 年,比利時學者高華士(Noël Golvers)在對南懷仁(Ferdinand Verbiest,1623 – 1688)《歐洲天文學》(Astronomia Europea)的研究中首次提出,圖中天主堂應爲法國耶穌會"北堂",也就是由康熙於 1699 年捐建的"救世堂"(l'Église du Saint Sauveur)[6]。直到 2010 年,《聖心圖》逐漸地進入到海外美術史學家的視野中:伊麗(Elisabetta Corsi)和胡紀倫(César Guillén Nuñez)在對北京天主堂的研究中都提到了此圖[7]。2012 年,高華士再次指出,此圖爲法國北堂應是毋庸置疑的[8]。

近年來,法國漢學界對《聖心圖》的興趣日益濃厚。根據法圖的訪問記錄,詹嘉玲(Catherine Jami)和畢梅雪(Michèle Pirazzoli-T'Serstevens)曾多次調看過此圖,並正在籌備工作坊對其進行進一步的討論和研究。但迄今爲止所有對該圖的關注似乎都集中在對圖像學的確認上。學者們更關心的是它所描繪的究竟是否是北堂,是哪個時期的北堂,內院的儀式到底是"聖心瞻禮"(La Fête du Sacré-Cœur)還是"聖體瞻禮"(La Fête du Saint-Sacrement)。而學者們對繪畫本身的關注,比如功能、作者、風格,乃至斷代問題上,卻非常地有限。在作者對此圖的初探研究基礎上,本文將加入最新發現的圖像佐證,對原先的文本和物質材料做一個系統性的梳理;首先處理其圖像學內容(尤其禮儀部分)、確認單

一母題,探討敘事空間的構建;然後考察其透視系統、圖式來源以及與當時宫廷之間的關聯;最後對其製作年代做出一個推斷。

二、内容及敘事空間

1. 空間、環境及前景

《聖心圖》爲中軸對稱,明暗清晰,技藝採用綫法。畫面中無滅點,整體看起來類似徐揚《京師生春詩意圖》(下稱《京師》,圖2)中所採用的鳥瞰視角。滅點落在畫面之外,因此極具縱深感,同時展現了宏大場景的效果[9]。類似的空間佈局可見於法圖所藏的一幅無名款清人《乾隆北京宫殿圖》(Palais chinois de Kien-Long à Pékin,圖3)。但後者爲横向構圖,視點較高,而前者視點偏低,更注重建築實景效果。

畫中的前景爲外院,中景爲圍有遊廊的内院,遠景爲樹木。其中内院爲畫面的中心:寬敞而縱深,等分爲四個方形花圃。其中所植的樹木造型別致,下大上小,分多層,呈錐形,和《圓明園西洋樓圖》(下稱《西洋樓》,圖4)中的西洋造景相仿。人羣從遊廊兩側魚貫而入,他們中有身著官服的"官員"、有執杖而來的訪客、還有白髮蒼顏的老者和些許婦女孩童。他們有的交頭接耳、有的作祈禱狀、有的屈膝下跪,人物造型多變,富含細節。但所繪人物均無陰影,和清宫人物畫法一致。

圖2 徐揚《京師生春詩意圖》軸,紙本設色,縱255厘米,横233.8厘米,北京故宫博物院

圖3　無名款《乾隆北京宮殿圖》，18世紀，法國國家圖書館，館藏號 RC – C – 00785

圖4　無名款《圓明園西洋樓圖》册之《海晏堂北面十一》，銅版畫，縱50厘米，横87厘米，北京故宫博物院

院内建築爲中西合璧式樣。在院北燕翅影壁後，可見一天主堂立面矗立於石階之上，間開三門，山牆上鐫有"敕建天主堂"五個字。立面兩側遊廊處有一座西洋鐘樓，鐘上時間顯示爲八點十分左右[10]。由於透視關係，天主堂僅有立面可見，而堂身部分未作描繪。遠景處圍牆外作爲點綴有若干樹木，這在一定程度上暗示了其後空間的縱深延展，有點類

似於《西洋樓》冊中"萬花陣"(圖5)的遠景。事實上,這種空間的安排不僅僅祇是畫家個人的審美取向,而更多的是一種對畫面形制的有意契合。

從建築結構上看,庭院為二進院落。圖中前景的門屋覆有硬山頂,梁枋上無裝飾,也無鏃子彩畫[11]。門屋前的甬道兩邊各有一個田字形的花圃,中間設有各式盆栽。畫面的最南端,隱約還可以看見整個庭院的大門。門屋前有人攜一幼子從東邊緩步走來,他身著素色長袍,頭帶官員涼帽(圖6)。迎面走來的人穿著類似的袍子,但戴著冬帽[12]。

經過觀察可以發現,圖中人物和盆栽在比例上的處理稍顯不當——盆栽明顯過大。此外,類似的情況也可以在門屋左側的白衣行人身上看到。為了突顯透視關係,作畫人故意將行人畫得比堂屋前的人物小,但卻忽略了與內院人物的整體關係,以至於其比例和後者相比顯得過小。換言之,如果將前景和內院的人物透視無限延伸至滅點,那此圖中至少存在著兩個以上的"並存滅點"。這種透視系統並存的現象在清宮很多折衷洋風畫中經常能見到,比如上文提到的《京師》圖,其前景、中景和遠景就皆有獨立的透視系統,它們自成體系,彼此並不相交,因而也無滅點,而這種靈活的畫法實為當時中國畫師之首創!另外,可能是由於技法不夠嫻熟,又或者是因為人物並非由同一人所畫,人物和週邊建築的大小關係也不成比例。相比於門屋,白衣人身形過小,甚至不及門前臺基的高度,因此更

圖5 無名款《圓明園西洋樓圖》冊之《花園正面五》(即"萬花陣"),銅版畫,縱50厘米,橫87厘米,北京故宮博物院

圖6 《聖心圖》局部：門屋

像是在畫完建築後再由他人所添。畫面中的人物光源稍顯混亂，有的自左上方來，有的自右上方來，和建築左上方的單一光源相矛盾。可見，該圖的作畫方式和清宮畫院一致，應爲"合筆"之作。而不同作者對綫法及光源的掌握程度，恰恰造就了人物和建築兩套並存的透視和明暗體系。

而相比人物，建築的透視則要規整很多，不僅精準而且連貫，整體空間感强，用色較爲細密。從門屋向後，藏青色的氈毯鋪至一座垂花門（圖7）前，門邊的東廂房後有一座類似禮拜堂的建築。垂花門屋脊正吻處有植物紋，三個門洞前掛著捲起的門簾，上面裝飾著精美的花穗。門洞間飾有壁柱，其高光處特別用白粉提亮，立體感强。中間拱門上掛著一幅環繞花束的橫幅，幅上字跡依稀辨爲"德教長存"四個字。左右兩側爲對聯，書於白底之上，上聯爲："製八鏡之度煉塵成眞"，下聯爲："啟三常之門開生滅死"。據筆者考證，此聯引自1623年出土西安府的《大秦景教流行中國碑》上的正文第六行，原本用於歌頌天主的偉大功德。行文原意爲"三一上帝（即眞主阿羅訶）制定了內在修養的八個方面之鏡鑒與尺度，爲使塵土之人修煉、陶冶，以返其樸，以歸其眞。開啟三常之信望愛三個門戶，是信眾離棄前惡與死行，步上生命成長之途"[13]。花束、"禱文"和白底的"挽聯"以及特殊用詞"長存"，把這幾點歸總到一起，讓人不禁好奇內院裏舉行的儀式。

图7 《圣心图》局部：垂花门

随着氍毹的引导，观者的视线自下而上，逐渐被带到垂花门背后的世界。

2. 人物、冠服及事件

内院中人头攒动，热闹非凡。详观所绘仪式，可以发现作画者似乎在尝试表现一组场景（set of scenes）而非单一景象（single scene）。第一个场景（图8）位于垂花门后，为整个仪式的中心：一位白衣人正在众人的簇拥下——沿着氍毹，缓缓地走向天主堂。拥挤的人群，豪华的仪仗阵势，暗示着他不同寻常的地位[14]。第二个场景则位于院子的深处，拥挤的五组人群正在天主堂前敬奉牌位。

作为主角的白衣人站在一顶华盖之下。华盖的造型有别于《平定西域战图》中常见的圆筒式（图9-1）或《皇朝礼器图式》（下称《礼器》）[15]中所记载的方伞（图9-2），而是少见的六角形。其装饰华丽，四边镶有红色边幡，幡下缀有精美的铜铃，华盖上部架在缠有白色流苏的立柱上。其边幡、铜铃以及丝带皆和十七八世纪欧洲华盖的装饰相仿（图9-3）。华盖四周是几位白发长者以及看热闹的人群，他们中有人手持点燃的蜡烛，腰间系着黑色或白色的飘带，还有人还别着白色或素色的绢布，手持着竹杖。

在围观人群右边的空地上，可以看见一个身着官服的人，手攥念珠，虔诚跪地，凉帽

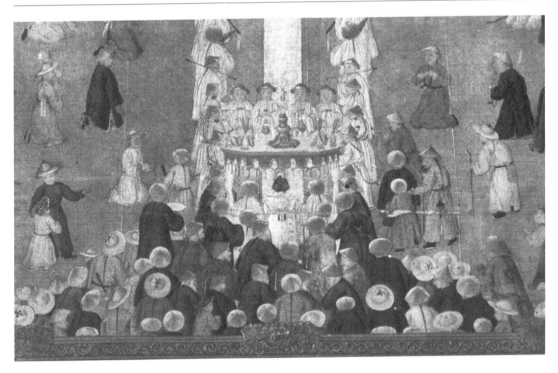

圖 8 《聖心圖》局部：場景一 "護送聖體"

圖 9 （1-3，從左至右）：圓筒華蓋、方傘、華蓋聖壇（由貝爾尼尼設計）

上的花翎還依稀可見。圍觀者左邊有兩人正在交談，其中一個手指著儀仗隊伍，似乎正向另一位來訪者娓娓講述著院中所發生的事情[16]。來訪者仰頭觀望，頭戴一頂插著羽毛的

西洋帽,由於造型特殊,很容易和身邊其他人區分開來。華蓋的前方,侍從們正搖著香爐開道,兩邊則有兩排儀仗隊伍。隊伍一直延續到天主堂前,他們皆身著白色長袍,頭戴官員涼帽。靠近華蓋的幾人背著弓和箭。關於弓箭在禮儀中的使用,《開元禮》有云:"金吾左右將軍隨仗入奏平安,合具戎服,被辟邪繡文袍,絳帕橐鞬。"[17]這裏的"橐鞬"就是箭套,為盛弓之物,多用於下級觀見上級的禮儀之用,以示尊敬,興於唐代,清代仍在沿用。而《禮器》中也曾對儀仗所用橐鞬的形制作出過嚴格的規定:"皇帝大禮,隨侍橐鞬以青倭緞為之。橐以革蒙、青倭緞,俱如大閱橐鞬之制。盛箭如大閱之數而異其制。凡祭祀朝會駕出則已從"[18],實例可見於《康熙南巡圖》第十二卷中康熙身後的儀仗隊伍(圖10)。可見,弓箭和橐鞬在清代是祭祀及其它重大場合的禮器。這點也說明《聖心圖》中所描繪儀式規格之高,並非尋常百姓之儀禮[19]。

除此之外,《聖心圖》中所繪的人物服飾色彩還值得深究。從古至今,白色多用於祭服或喪服。清人勞乃宣(1843—1921)《致徐謙樓論喪服》(1927)有記:"三代而下自秦漢以迄於今,衣服之制代有改革,而以白布衣冠為喪服,則數千年無所變更。載於《大清通典》的喪服著裝,皆於古制無異,是喪服固百世之所因。三代聖人之製作百不存一於今,獨五服之名,衰麻之等至今承用,無異古初。"[20]勞乃宣雖為晚清民國人士,但他說得很清楚,白布衣冠為喪服的習慣一直從古代沿用至他的時代,而這點更讓前文中的葬禮

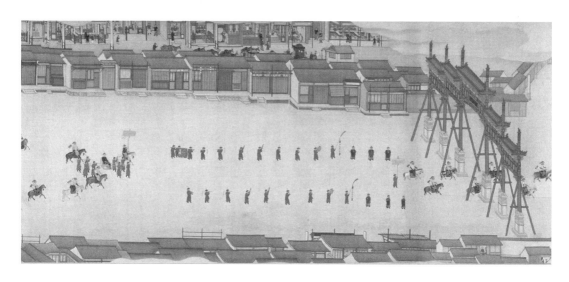

圖10 《康熙南巡圖》第十二卷(局部),王翬(1632—1717)主持繪製,絹本設色,縱67.8厘米,橫2612.5厘米,北京故宮博物院

之說變得更爲可信。

視綫向上，行進的儀仗隊伍中各有十位樂工（圖11）。比對《禮器》，樂器從南到北依次爲平笛、方笙、蕭、琵琶、月琴、四胡、二胡（胡琴）、拍板（左）、雲鑼（右）。這些禮樂之器，在清代的圖像，比如上文的《康熙南巡圖》第十二卷中都能找到對應。儀仗隊伍最前的兩人分別端著供品和象徵天主教的拉丁十字架。帶領儀仗隊伍的是開道人羣，他們大多手持點燃的蠟燭，身著無補官服，頭戴無頂珠和花翎的涼帽。隊伍兩邊的花圃中是夾道的人羣，他們從遊廊的入口魚貫而入，除身穿素色長袍（白色、棕色或石青色），頭戴涼帽的人之外，還有的人手裏還拿著竹杖，腰間繫著白色或黑色飄帶，有的還攥著十字架念珠虔誠下跪作揖。

圖11 《聖心圖》局部：場景一之"樂工"

如本章開頭所述，第二個場景（圖12）位於庭院的深處，人羣恭敬地站在天主堂前的臺階上。臺階圍有

圖12 《聖心圖》局部：場景二"敬奉牌位"

精美的黑色鐵藝柵欄，抱鼓處皆有一顆銅球，立於鐵藝和圭角之上[21]。人羣在五座牌位前排成隊伍。牌位中有兩座置於臺階之上，另外三座則置於天主堂的入口處，牌位兩側皆擺放著點燃的蠟燭。但此處矛盾的地方在於，天主堂的入口已被牌位和人羣佔滿，那麼如此大陣勢的儀仗隊伍又該如何通過呢？這種場景安排說明了事件順序的不合理，究竟它們是同時發生在同一個事件框架中，還是有著時間先後的"場景組"，我們將在第四章詳談。

除此之外，人物冠服還有許多值得深究的細節。首先，就圖中"杖"的出現，我們可以在《喪服總圖》中找到初步的答案："斬衰苴杖用竹，長齊心，本在下"[22]。清代喪禮制度繁複，對前朝的"五服之制"做了細緻的完善。據《大清會典》規定，本宗九族必須按照不同服喪期來穿著喪服，從斬衰到緦麻均由不同粗細的麻布製成[23]。近代學者崇彝（1885—1945）在其《道咸以來朝野雜記》中寫到："凡親友家有喪事，若至親，聞信者即往哭，不待訃之至……非至親者，不著縞素服，男冠去纓，著青褂，女去首飾，亦著石青褂。主人奉小孝，則受而佩之，男則腰絰，女則首絰……若朋友之喪，則冠不去纓，有花翎者摘下，祗穿石青長褂而往吊。"這裏提到的去"冠纓"為乾隆時期恢復的后喪定制[24]，而"腰絰"實為麻繩，為五服之制，不同於我們在《聖心圖》中見到的飄帶。考慮"葬禮"之說，這種帶子應是明人"發孝"喪俗的延續，在清代演變成一種"孝帶子"，為吊客所佩戴[25]。

值得注意的是，繫帶者中有人戴著斗笠狀的帽子（圖 13 – 1），造型類似元鈸笠或明大帽，圓頂。但頂較大帽矮，簷寬，頂上鑲有四瓣頂珠。經過比對，這是一種在明人大帽基礎上形成的一種斗笠，是清代漢人的一種出行裝扮，這在袁耀（生卒不詳）的《訪梅圖》以及禹之鼎（1647—1716）和沈英（1662—1795）為漢官高士奇（1645—1704）所做《消夏圖》（圖 13 – 2）中可以找到印證。尤其是《消夏圖》，其頂珠造型和《聖心圖》中所繪如出一轍。此外，郎世寧繪《採芝圖軸》（圖 13 – 3）中，青年弘曆身著漢人裝扮，頭上戴的便是這種斗笠。綜合以上幾點

圖 13 – 1 《聖心圖》局部：戴"斗笠"的人

圖 13-2　禹之鼎《消夏圖》，納爾遜美術館（The Neslon-Atkins Museum of Art, Kansas City）

圖 13-3　郎世寧《採芝圖軸》，紙本設墨，縱 204 厘米，橫 131 厘米，北京故宮博物院

可以推斷，竹杖應爲漢人出行裝扮，而非喪禮中喪家所用的苴杖，暗示訪客皆徒步自遠道而來。簡單說，單從畫面人物衣冠和配飾來看，圖中場景比較接近清代喪禮中"穿小孝"來參加本宗九族外某人的殯禮[26]。

綜上所述，雖然人物衣冠造型多樣，但除去少數孩童、婦女及華蓋下的白衣者外，人物可根據其帽子的形制分爲三類：一、戴涼帽或多帽的官員；二、戴斗笠的訪客；三、戴禮帽的訪客（少數）。而事實上，祇有官員和戴斗笠的訪客纔是參與殯禮的主角，其他人僅爲陪襯而已，用於人物多樣性的點綴。而這種人物的"意識性類別化"在一定程度上反映了其描繪的虛構性；換句話說，就是非實景的描繪或基於寫生稿的創作。它的實現採用了某種"格套"，即通過帽子的差別建立出兩種最基本的"人物類別"（figure type），再通過拓展其"變數"，比如衣冠的色彩和其它不同"基礎模件"（basis module）的組合，

來營造人物的多樣性。而這種可以快速創造多樣性的"模件式創作"（modular production），常見於清宮"合筆"的大型紀實繪畫中，比如《康熙南巡圖》中，大人小孩皆戴官員冬帽，而其間的差異則通過服飾顏色的不同來體現[27]。《聖心圖》走的正是這個路子，所以人物及內容應該不是寫實的，而是基於對事件的間接認識，比如口述或文字流傳，而進行的後期創作。

考慮到《聖心圖》和雍乾兩朝視覺材料及社會風俗的親近性，它所描繪的應該是18世紀夏某日在耶穌會北堂內所舉行的一場殯禮，參與者僅服"小孝"。他們中除了有遠道而來的訪客、少數的外國人外，還有為數眾多的官員。而官員的數量、儀仗隊的規模、所配的禮器都顯示著這場儀式的規格之高。再通過對鐘樓和蠟燭的觀察，可以推測出儀式的時間可能是清晨或傍晚。那麼，白衣者究竟為何人，他為何會出現在一場天主教的殯禮上呢？為何有如此之多的官員來訪？在這個問題上，"康雍乾"三朝的禁教史和北堂的歷史背景似乎能幫助我們找到合理的解釋

三、禁教、法國北堂以及"聖心瞻禮"

清中前期"康雍乾"三朝爆發了多次教案，清政府一反優容禮遇，施行禁教[28]。其間雍正元年（1723）清廷開始大規模禁教，驅逐各省傳教士至澳門安插，全國三百多所天主堂皆改為公所。官員信教者如親王蘇努一家受到嚴懲，流放他鄉。到乾隆朝，因皇帝喜好西技，加上郎世寧呈遞奏疏，天主教雖不再嚴厲被禁，但旗人仍不得信教[29]。由此可見，像《聖心圖》中所繪那樣，大批官員公開去參加一場天主教的喪禮，在雍正朝以後完全是無稽之談。而唯一的可能就祇有在康熙朝，由於當時政策寬鬆，成為了天主教在北京發展最為興盛的時期。不僅湯若望（Johann Adam Schall von Bell, 1592-1666）曆獄案於康熙八年（1669）得到平反，而且西洋傳教士還以修曆名義重得以新進入曆局供職。然康熙八年諭令祇允許在京傳教士"自行其教，餘凡直隸各省開堂設教者禁"，但禁行天主教仍然是"載在明諭，盡人皆知"的[30]。

1685年，在法王路易十四（Louis XIV, 1638-1715）的支持下，經過挑選的六名耶穌會士被以"國王數學家"（Mathématiciens du Roi）的名義送往中國，試圖以科學技能供職清廷，協助傳教。他們分別是：白晉（Joachim Bouvet, 1656-1730）、洪若翰（Jean de

Fontaney, 1643–1737)、劉應（Claude de Visdelou, 1656–1737)、塔夏爾（Guy Tachard, 1648–1712)、李明（Louis Le Comte, 1665–1728）和張誠（Jean-François Gerbillon, 1654–1707）。他們於康熙二十七年（1688）抵達北京，其中張誠和白晉受到重用，留用宮中教授康熙西學[31]。康熙二十八年（1689），張誠和葡萄牙籍傳教士徐日升（Tomás Pereira, 1645–1708）作爲中方談判員，參與了中俄《尼布楚條約》的簽訂，並同時開始爲天主教爭取活動空間。康熙三十一年（1692），康熙簽署"容教令"，以報答傳教士在談判中所作出的貢獻[32]。次年，洪若翰和劉應以金雞那霜治好康熙的瘧疾。作爲獎賞，康熙轉贈皇城內西安門外蠶池口（毗鄰親蠶壇，今北海西岸）原輔政大臣蘇克哈薩的府邸及土地，並敕工部協助改建天主堂[33]。三十三年（1694），再賜離傳教士住所不遠處的一塊土地，用以建立新堂[34]。五年後（1699），張誠再請建新堂，獲康熙批准並賜銀一萬兩[35]。所以，法國耶穌會北堂，又名"救世堂"或"首善堂"，實際上是在一個寬鬆的政治和宗教環境下建成的。

根據記載，新天主堂還得到了路易十四的慷慨賜銀，並於康熙四十二年（1703）十二月九日建成開堂[36]。祝聖當天，"12名身穿寬袖白色法衣的講授教理者舉著十字架、燭臺、香爐及其他聖器。兩名穿著法衣、身披襟帶的神父走在主祭兩側，其他傳教士兩人一排緊隨其後，再後面是大批被虔誠之心吸引而來的基督教徒。"[37]這裏所提及的法衣、聖器及陣勢皆和《聖心圖》中所繪的儀仗隊伍有幾分相似，說明此類的儀仗隊曾經在當時的北堂出現過。建成後的北堂，"聖堂（天主堂）前爲院子，寬四十尺，長五十尺，聖堂本身長七十五尺，寬三十三尺，高三十尺"，院中的西洋花圃和鐘樓皆未被提及。院子也並非《聖心圖》中所見的廊院，"兩側是十分均稱的兩座建築，即兩個中國式大廳：一個用於修會及初學教理者的教育，另一個用於會客"[38]。對比莫羅（P. Moreau，生平不詳）所製《康熙時期舊北堂》（Ancien Pét'ang au temps de K'ang-hi）[39]平面圖（圖14）可以發

圖14　莫羅（P. Moreau）《康熙時期舊北堂》

現，前院的尺寸確小於天主堂，僅爲其三分之二，這和在《聖心圖》中所見有很大差別。雖然莫羅所做的並非實測圖，尺寸可能略有出入，但整個北堂結構標注還是很詳細的

北堂位於北京三海的中海西畔，整體院落坐北朝南，東接蠶池口，西臨紀理安（Kilian Stumpf, 1655－1720）於1696年所開辦的皇家"玻璃作"或"琉璃作"（verrerie impériale）[40]，南面爲花園。《燕京開教略》有云："院之南首，有園圍數畝，內建宅舍"。此時奉教婦女不得隨意進堂，即"於此處誦經敬禮"[41]。這個時期的北堂院落一分爲二，西面是天主堂，東面爲宅院。從蠶池口進門，往西穿過位於花園邊上的小道，便是入口。東面是個大型的二進院落，其中多爲傳教士的住所，推測應該就是在原蘇克哈薩府邸上翻建而成的。

天主堂的地皮較宅院小很多，應該是康熙三十三年所賜之地，院內無遊廊，中間鋪有花崗巖甬道，甬道西廂房爲會客室（Salles de reception），東廂房爲會議室或修會修習之所（Salles de conferences），與當時的文字記載並無二致。連接甬道的是巨大的石階，裝飾有路易十四捐贈的鐵柵欄（Grille enfer don de Louis XIV），可見傳教士紀隆（J. Guillon，生平不詳）於1863年在北堂廢墟中所見的鐵柵欄早在建堂之初便已存在[42]。天主堂北祭壇處連接著"圖書塔"（Tour Bibliothèque），應爲張誠所建之觀象臺，"較堂脊略高數尺，爲窺測天象及藏書之用"。[43]

綜合上述圖像及文字資料，不難看出，康熙時期北堂的天主堂及前院與《聖心圖》中所繪的場景有很大出入，不僅尺寸有異，而且建築也有所不同，由此推斷北堂在乾隆四十八年（1783）易手法國遣使會前，特別是雍正八年（1730）地震後應該有過相當規模的修葺和擴建。對此，《天主教傳行中國考》有云："雍正八年秋……京師地震，猛烈異常，一日夜，連震二十餘次，房屋傾倒甚多，壓斃人口，計十萬由餘……皇上發帑，重修被毀屋宇，奚祇數百萬金。京師三天主堂，雖未傾圮，然亦受損。皇上僅給銀一千兩，略資修葺而已。幸費隱神父，得有本國國王斐而第昂第三發來鉅款。得將南堂東堂，修理完好。"[44]可見，北堂當時並無重修款項。所以就時間上推算，修葺擴建則很有可能是王致誠（Jean-Denis Attiret, 1702－1768）和蔣友仁（Michel Benoist, 1715－1774）來京以後的事情了。

《乾隆京城全圖》（下稱《全圖》，圖15）是歷史上第一幅按照嚴格比例尺繪製而成的巨幅城區實測圖，繪製於乾隆十至十五年（1745—1750）間。在此時期京城內外，但凡古跡、花苑、宮城及名宅皆記錄在案[45]，其中對北堂的描繪也非常細緻。乾隆朝的北堂

整體形制未有大變，東接蠶池口，西臨玻璃作，南邊是寬廣的地皮（推測仍爲花圃）。東面傳教士宅院依舊爲二進院落，和康熙朝無異。但天主堂及前院占地面積較東宅院更大。和《聖心圖》所繪一致的是，内院爲廊院，入口爲一個垂花門，兩側有東西廂房，院深處的天主堂前爲雁翅影壁。天主堂坐落於小型宅院之中，堂後有塔樓（觀象臺及圖書館）高出數尺。唯一不同在於，門屋和内院苗圃沒有被標示出來，内院的尺寸也不一致；前者形近正方，後者爲縱向長方形。通過比對可以得出，《聖心圖》中所繪北堂應是基於現場實測，確鑿性非常高，作畫時間應至少晚於康熙朝，很有可能在乾隆中後期。

圖15　《乾隆京城全圖》第11排（册），1750，日本財團，法人東洋文庫

所幸的是，華盛頓國會圖書館（Library of Congress）於1906年購入的"余鼎收藏"（Yudin Collection）中有一本冊頁，其中就有一幅北堂天主堂的手繪（圖16）[46]。從斷代上來看，此圖應該是乾隆四十八年（1783）前，就是北堂易手前所作，圖中門房、東西廂房、垂花門、内院

圖16　北堂手繪圖，華盛頓國會圖書館"余鼎收藏"（Yudin Collection）

及天主堂位置與《全圖》所注完全一致。不僅如此，它還佐證了鐘樓、歐式花圃的存在，以及廊院和天主堂的比例關係：這個時期的院子形近正方，尺寸遠大於天主堂，院内一分爲四，裝點著形態各異的苗圃。

綜合上述幾圖，可以初步推斷出，莫羅所繪的平面圖時間最早，作於康熙年間；《全

圖》隨後，其中可以看出北堂規模已得以拓展；而《余鼎圖》中所繪北堂簡陋，時間上應略早於《聖心圖》。兩者製作時間應上至乾隆十五年（1750），下至乾隆四十八年（1783）。而這個結論和上文中提到的禁教政策有一定的出入，官員和旗人自雍正朝起就不得信教，更不要說堂而皇之地參加教堂的大型喪禮。加上北堂地處皇城之內，與紫禁城毗連，除非專責辦理公務，官員很少有機會能在清晨或傍晚出現在內。

　　對此，我們在法國北堂韓國英神父（Pierre-Martial Cibot, 1727 – 1780）的一封信中找到了答案。韓國英，法國人，1760 年到達北京，後執掌北堂 "聖體修會"（Congregations du Saint Sacrement），全稱 "天主聖體仁愛會"（下稱 "聖體會"），由白晉創建於 18 世紀初期[47]。在 1772 年 6 月 11 日一封寄往歐洲的信中，韓國英提到了北堂的一場重大節日，也就是當時已經施行多年的 "耶穌聖心節"（下稱 "聖心節"）（La Fête du Sacré-Cœur）。然而，他所說的 "多年" 究竟是多久前，很難考證。幸而韓神父的同僚，晁俊秀（François Bourgeois, 1723 – 1792）神父曾提及，他在到達北京（1767 年）的十個月後就主持了聖心節的瞻禮，也就是說聖心節最晚在 1768 年以前就有據可考了[48]。那麼聖心節究竟是何來由，甚麼時候出現在北京呢？

　　其實對 "耶穌聖心" 的崇拜早在 1744 年馮秉正（Joseph-Francois Marie-Anne de Moyriac de Mailla, 1669 – 1748）所出版的《恭敬耶穌聖心規程》（下稱《規程》）中就可以找到：

> 天主耶穌，仁愛大恩，我等感謝不逞。故聖名，聖十字架，聖五傷等，靡不起敬起畏，最重要者，莫如耶穌聖體，此教中所共知共行也，然聖體之死於十字架，聖體之五傷，長留聖體，之特恩從聖心所發，應舉行欽宗典禮，以展其誠。乃數十年前，主於拂郎濟亞國中，一修院大德之貞女，令目睹聖心熱愛，炎炎勝於烈火，且屢示以恭敬之規，人能實力廣傳，奉行匪懈，主必賜以非常恩佑，並可補自己與他人，從前冒領神糧，不尊聖體之罪等語。隨依主命，陳明一神父，係耶穌會者，又一日，貞女領聖體時，大光奪目，光中明顯三心，一心在上如火，二在下，漸和如一心，貞女亦向神父詳述之，遂謹遵耶穌所定，每年聖體瞻禮第九日，為恭謹聖心瞻禮……耶穌念珠，三十三子……恭敬聖心者，手捧念珠，十字架，將向念珠十字架誦。[49]

在這段文字中，除念珠、十字架外，對耶穌"聖五傷"的崇拜猶爲矚目，這不禁讓我們想到了《聖心圖》中眾人所拜的五個牌位，從數量上和情景上，都與此一致。

此外根據《規程》，北堂的聖心節欽宗典禮早在18世紀40年代就已確立，與"聖體瞻禮"僅僅相隔九日。那麼這兩個節日間究竟有甚麼關係呢？"聖體瞻禮"全稱爲"耶穌聖體聖血節"（festum sanctissmi corporis Christi），於1264年在天主教比利時烈日教區（Diocèse de Liège）成爲正式節日，爲天主教人士共習的祭禮。節日常見於歐洲各時期的繪畫（圖17），主要以彌撒的方式紀念耶穌之聖體聖血，以達成與耶穌受難相同的奉獻。彌撒後由祭司或執事手持供有"聖體"（無酵餅）的"聖體光"（Ostensoir），帶領信徒繞城遊行。最後以安放聖體及領取聖餐的方式祝聖，以歡慶基督的光榮再臨。

據1713年再版的利類斯（Ludovico Buglio，1606–1682）《聖事禮典》（Manuale ad

圖17　門采爾（Adolph Menzel，1815–1905）《Hofgastein的"耶穌聖體節"》，布面油畫，慕尼黑新繪畫陳列館（Neue Pinakothek Munchen），1880

sacramenta⋯）中所記，聖體瞻禮爲九個耶穌"移動大瞻禮"中的一個，時間在"聖三後四日"，即每年"聖三一主日"（La Fête de la Sainte Trinité）後的第一個星期四（大約在每年 5 月 21 日至 6 月 24 日之間）[50]。比對馮秉正 1717 年作《聖體仁愛經規條》[51] 及《規程》，可以發現，聖心瞻禮更像是聖體瞻禮的禮儀延展。這點在韓國英關於聖心節的信件中可以得到很好的印證："已和聖體修會合並的聖心修會領導著其他所有的修會。"[52] 一般來說，每個修會代表著不同的敬奉物件和節日，所以修會的合併並非小事，它們的緊密關係同時也意味著其節日間的關聯性。那麼，韓國英究竟還在信裏說了些甚麼呢？

根據他的描述，北堂是當時唯一用以慶祝聖心瞻禮的教堂，所以在聖體節後的第九天，其他教堂的信徒都紛擁而至，共襄盛舉。值得注意的是，節日並不在天主堂內舉行，而是在花圃大院（Cour du parterre）右側的"聖體修會小禮拜堂"（Chapelle de la Congrégation du Saint Sacrement）中進行。它位於前院（L'avant-cour）的垂花門（portique）前，即《聖心圖》中前院東廂房後的禮拜堂式建築前。此外，韓國英還提到花圃大院和拉弗萊什（La Flèche）寄宿學校，即耶穌會院（又名"皇家亨利十四學院"，le college royale Henri-le-Grand，存在於 1604—1762 年間）的內院（圖 18）相似。院內劃分成多個苗圃，四週圍有遊廊，這和《聖心圖》中的描繪如出一轍。

韓國英寫出，聖體節後第八日下午 2 點，樂師們就開始排練樂曲，信徒們也開始背誦禱文。當天的晚禱一直延續到晚上 10 點。第九日即聖心瞻禮當天，凌晨 3 點 30 分，懺悔開始。4 點鐘時，第一場大彌撒在聖體修會小禮拜堂裏舉行。6 點左右是第二場彌撒，這場持續了一個半小時，以聖體降福告終。大彌撒結束後，人們抬著聖體列隊前行，隊伍最前面的是十字架，其後是四名身穿紫色絲袍，頭戴禮帽的唱經班孩童，隨後還有身穿寬袖白色法衣的樂師和孩童。他們繫著絲質腰帶，披著金黃色的飾帶和穗飾。其中有兩名手持船形香爐的信徒及兩名身穿白色法衣的孩童。他們拿著花籃，不斷把花撒到聖體之上。

圖 18　法國拉弗萊什（Le Flèche）耶穌會會院建築花圃，銅版畫，法國國家圖書館

司鐸則身穿白色法衣尾隨其後，在華蓋之下護送著聖體，兩側有兩人牽著華蓋上的細飾帶。司鐸邊上是輔祭，隨後是手持蠟燭的傳教士。最後，在鼓樂聲中，隊伍進入天主堂內，將聖體安放在祭壇之上。

比對韓國英對聖心節的細緻描繪，我們可以推斷《聖心圖》所重現的並非是一場殯禮，而是法國北堂獨有的聖心瞻禮。儀式舉行於18世紀中後期夏日的某個清晨，具體場景應爲大彌撒結束之後，人們護送著聖體進入天主堂的儀仗情景。由此可見，華蓋下的白衣人應是護送聖體的司鐸，而戴官帽者和戴斗笠者分別爲官員和遠道而來的農民。然而真的會有這麼多官員會在多次禁教的背景下，一早進入皇城去聚衆參加一場天主教的祭禮嗎？爲甚麼韓國英隻字未提對"耶穌五傷"的敬奉呢？難道此場景包含了不同時間發生的"事件組"？文章至此，《聖心圖》的內容之謎雖然已解，但圖中的諸多問題仍然待考，還需要和同時代的繪畫作品進行細緻的對比

四、圖式、風格以及其源流

由於擅長繪畫的傳教士陸續來華，18世紀的清代宮廷繪畫因而進入了一個"洋風畫"日益興盛的時期[53]。從風格分期上來看，以意大利畫家郎世寧（Giuseppe Castiglione，1688–1766）抵京入宮（1715）爲界，可分爲"前郎世寧時期"和"郎世寧時期"。"前郎時期"在宮廷供職的西洋畫師人數少，不成體系，與中國畫家的合作也僅以傳授技法爲主，時代作品風格偏西洋，多用明暗法，強調焦點透視，宮廷對此類畫作的需求也以獵奇爲主。除利類斯、南懷仁（Ferdinand Verbiest，1623–1688）以及閔我明（Filippo Maria Grimaldi，1639–1712）這類早期"非職業畫家"偶爾進貢些綫法畫作外，18世紀前的宮廷西洋畫師僅有比納昔休斯（Pinnacius，生平不詳）一人[54]。

這一情況則在康熙三十八年（1699）後發生了轉折：意大利耶穌會世俗畫家年修士（Giovanni Gherardini，1655–1729）受邀來京參與北堂天頂的繪製。年修士精於通景畫，不但在京期間培訓了兩名中國助手，還在康熙宮廷帶出了一批通曉綫法的畫師[55]。此時，西洋畫在宮廷中開始走俏。康熙四十二年（1703），高士奇《蓬山密記》有記："高臺宏麗，四週皆樓，設玻璃窗，上指示壁間西洋畫。"[56]但高口中的"西洋畫"應該指的不僅僅是材質意義上的油畫或技用明暗法的畫作，而更多指的是綫法或通景畫（亦作"幻景畫"），即帶中心滅點的透視畫作。

年修士離京七年後,馬國賢神父(Matteo Ripa,1682 – 1746)在《京廷十三載》中寫道,當時宮中依然保留著油畫房,而年修士的學生們當時正用涮過明礬水的高麗紙來畫西洋風景油畫[57]。可見,這個時期西洋畫已和傳統中國的材料和表現形式產生了一定的碰撞,像佚名《康熙帝讀書像》軸及《桐蔭仕女圖》屏就是這個時期的代表作品。但那時西洋審美仍為獵奇的產物,並沒有撼動主流的中式審美。

事實上,不管是在康熙還是在後來乾隆的宮廷中,這種帶有滅點的畫作,也多祇是曇花一現。而"西畫東漸"的過程也並不意味著對西洋技法及審美的全盤接受。相反,變通的中國畫匠不僅在材質上——比如用高麗紙替代畫布,而且在透視技法上做了相應的修改。而這種中西"合筆"文化,可以說是"郎世寧時期"繪畫創作的一大特色。這類作品已不再刻意區分西洋畫和中國畫的界限,它融合了西洋畫風,採用了中國畫法。像上文提到的《京師》就是很好的例子,它完美地將焦點透視帶入到傳統的界畫中去,並催生出了一種新的審美情趣。同樣是表現大型宮城,《京師》圖的作者徐揚摒棄了像明人朱邦(生卒不詳)所用的傳統散點透視(圖19)法,而採用俯視加"並存焦點"的方式,即畫面並存著多個透視系統——前景、中景和遠景皆有遠近大小,但其焦點並不相交,皆落在畫面之外。這和《聖心圖》中所呈現的人物透視安排如出一轍,為乾隆中晚期宮廷繪畫的一大特點。

然而《聖心圖》形制獨特,其構圖和視角,可以說在乾隆朝以前是無先例可循的。而乾隆後期類似的宮廷

圖19 (明)朱邦《北京宮城圖》,絹本設色,大英博物館

紀實畫作也僅有《乾隆萬法歸一圖》（下稱《歸一》）（圖20）一例[58]。作於1772年的《歸一》圖爲絹本重彩，分爲前景（儀式）、中景（萬法歸一殿）和遠景（山水、祥雲和伎樂）。通過實景對比可以得知，前景中萬法歸一殿前和迴廊的狹小空間被做了拉伸，用以描繪畫面儀禮的主要場景。對此，楊煦經過考證指出，作畫者不但升高迴廊，還橫向拉伸了萬法歸一殿的屋頂並升高了其臺基，以便對禮儀空間以及人物等級做出進一步鋪陳[59]。可見，紀實繪畫中的實景往往經過了一定處理，以適應題材、主題及形制。參考《全圖》和《余鼎圖》中對北堂的描繪，《聖心圖》很可能也採取了相應的空間誇張，把原本形近正方的內院拉伸成縱向長方形，以迎合其透視及畫面縱向形制的需求。

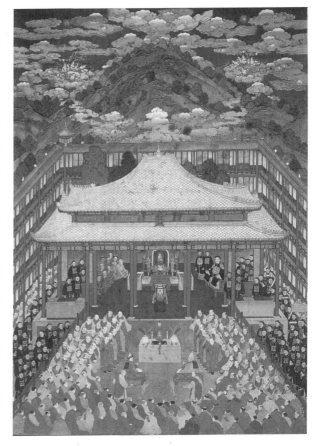

圖20 《乾隆萬法歸一圖》屏，艾啓蒙（Ignaz Sichelbarth, 1708－1780），姚文瀚（活躍於1743－1761間）及西藏佛畫師，絹本重彩，縱164.5厘米，橫114.5厘米，1772年，北京故宫博物院

但略爲不同的是，《歸一》的畫面中有至少兩處以上並存的滅點（圖25），這也是王家鵬"散點透視"之説的主要依據。它們以畫面中軸向後延伸，但不相交，其中三世章嘉國師（1717—1786）和哲布尊丹巴活佛（1738—1773）所在的前景滅點落在萬法歸一殿中釋迦摩尼佛像後，而迴廊的滅點則在遠景的山頂上。對比美國納爾遜美術館（Nelson-Atkins Museum of Art, Kansas City）所藏的稿本（圖21），可以得出，遠景山水其實並不包含在最初構思中。作畫人在稿本中所嘗試去表現的就是鳥瞰視角，透視連貫，祇是由於視點較高，滅點也祇好放在畫面之內。所以，《歸一》和《聖心圖》的空間構成其實是一個套路，都是在鳥瞰視角及焦點透視的基礎上，做出了删減以及不同程度的拉伸。兩者之間的差異更多的祇是在於其視點高度不同。

巴黎藏清人無名款《聖心圖》考析：內容、圖式及其源流　　331

圖 21　《乾隆萬法歸一圖》稿本，姚文瀚（傳），紙本，納爾遜美術館（Neslon-Atkins Museum of Art, Kansas City）

我們知道，《歸一》圖原來是用作唐卡供奉的，後改爲屏風。這類縱向形制、中軸對稱的畫作一般鮮見於清宮。而宮廷大型紀實貼落作品，像懸掛在承德避暑山莊卷阿勝境殿內的《萬樹園賜宴圖》和《乾隆觀馬術圖》，一般都是成組製作，不僅形制對稱，而且內容互補。除這類宮廷作品外，我們還可以在當時的北京南堂中找到類似的成組綫法畫作。姚元之（1773—1852）《竹葉亭雜記》有云："南堂內有郎世寧綫法畫二張，張於聽事東西壁，高大一如其壁。"[60] 對此，趙慎畛（？—1826）的《榆巢雜識》補充到："客廳東西兩側畫人馬凱旋狀。"其實，這所說的兩幅高大如壁的畫作，一幅爲《君士坦丁凱旋圖》，另一幅爲《君士坦丁評十字架得勝圖》。從位置和尺寸來看，兩幅圖應該都是"貼落"。由此可見，在北京教會中，貼落用作室內裝飾並不是無先例可循，而《聖心圖》也極有可能是懸掛在北堂會客廳內的貼落。

追本溯源，這種中軸對稱、鳥瞰視角的空間審美並不是中國人的原創，而應該爲舶來之物。在耶穌會早期視覺材料中，比如納達爾（Jéronimo Nadal, 1507 - 1580）的《福音故事圖集》（Evangelicae Historiae Imagines）（1593）中就可以見到類似的圖式；該書中包含了一幅原名爲《五旬節後的第十個星期日——法利賽人和稅吏的比喻》（Dominica X Post Pentecost. De Pharisaeo & Publicano）版畫（圖 22），後收入明末意大利籍傳教士艾儒略（Giulio Aleni, 1582 - 1649）1637 年出版的木刻版畫《天主降生出像經解》（下稱《經解》）[61]。

這幅原題爲《聖若翰先天主而孕》的版畫（下稱《若翰》，圖 23），長 25 厘米，寬

16厘米,縱向構圖,中軸對稱,圖式取自原納達爾母版第90幅,爲艾儒略《經解》中耶穌生平的第一幅。爲甚麼耶穌的兄長聖若翰的誕生會放在耶穌生平敘事前呢?對此,《經解》的研究者曲藝指出,該書的故事順序有可能參照了孔子《聖跡圖》的敘事安排,《若翰》一圖被放在第一幕,意爲耶穌的先驅[62]。此外,讓人印象深刻的是圖下部的内容注解:除去表示地點的"甲"外,"乙"、"丙"、"丁"、"戊"分别爲四個獨立場景,它們分别是:《雜嘉禮亞司祭内堂焚香》、《嘉俾陀爾天神現於臺右,報知大主,其夙願雖老,必生聖子,當名若翰,爲天前驅》、《衆人外堂瞻禮仰候》、《雜嘉禮亞出堂,舌結不能言,

圖22 納達爾《福音故事圖集》(Evangelicae Historiae Imagines)之《五旬節後的第十個星期日——法利賽人和稅吏的比喻》,銅版畫,1593年

圖23 艾儒略《天主降生出像經解》之《聖若翰先天主而孕》,木刻版畫,1637年,福建

但指畫示意,見行紀首章》。據《福音四書》所記,上述四個場景爲聖若翰生平故事中依次發生的片段,但在艾儒略《若翰》圖中,卻被安排在同個一空間和時間中。這種同一空間不同事件或場景的同時出現爲《經解》一書的一大特點,即曲藝所說的"共時性圖像"(synchronic image),鮮見於傳統的中國圖像敘事中[63]。

由於艾儒略的書之後被多次翻刻重印,其中1738年在北京重刻過一次[64],加上《若翰》圖又爲該書耶穌生平敘事的序幕,因此我們有理由相信,重刻版中的首頁圖在乾隆朝應該是個流傳廣泛的視覺材料。對比《若翰》圖的敘事,《聖心圖》中聖體降臨的儀仗隊和天主堂前對"聖五傷"的敬奉,應是是兩個有著先後順序的獨立場景,之後被有意識地"同步"到同一個時間和空間中去。綜上所述,敘事手法的吻合、圖示的相近、重印的時間,把這幾點歸總到一起可以推斷出,《若翰》圖及"同步圖像"手法是完全有可能影響《聖心圖》的製作的。

在這裏,不得不提的還有另一件和耶穌會士淵源頗深的宮廷作品,即上文提到的《萬樹園賜宴圖》(下稱《萬樹》,圖24),由傳教士郎世寧、王致誠、艾啓蒙以及其他多位中國畫師於1755年合作完成。據楊伯達及雷德侯(Lothar Ledderose)的考證,當時年富力強的王致誠(52歲)應該爲此圖的主要執筆人,而郎世寧則由於年事已高,不適舟車勞頓

圖24 郎世寧、王致誠、艾啓蒙等《萬樹園賜宴圖》,絹本設色,縱221.2厘米,橫419.6厘米,北京故宮博物院

前往承德而作爲總領班，指導其創作[65]。巧合的是，王致誠則是身居北堂的傳教士，而此圖恰恰一反宮廷常見的界畫之風，而採取了和上述西洋畫作類似的透視及構圖。這僅僅是個巧合嗎？

縱觀這幅寬419.6厘米，高221.2厘米的横幅，不難看出，畫面視點較《聖心圖》略低，本爲視中綫的園中蒙古"帳殿"被從畫面縱中心綫向右方偏移，以適應中式紀實畫的橫向敘事傳統，並以此將觀者的注意力轉移到左前方的乾隆和其儀仗伍。此外，楊伯達還觀察到一個有意思的現象，即畫面中右前景中紅漆桌上蓋罐頂延伸至帳殿後方後，和各排人物、圈圍場地的黄布"幔牆"相交形成第一個滅點。而在西北邊幔牆外遠山之顛的兩個亭子卻自成體系，其透視延伸綫並不相交於第一個焦點[66]。其實，這種多滅點並存的現象和前文提到的《京師》及《聖心圖》人物部分一樣，與中式散點透視無關，爲"郎世寧時期"中西合璧的空間美學特點。

由此可見，《萬樹》中所見的構圖可以被理解爲對《若翰》這類西洋圖式的改良和延展。更準確地說是對畫面橫向形制的一種有意契合，而這種大膽的空間佈局不僅將鳥瞰視

圖25　郎世寧、王致誠、艾啓蒙等《乾隆平定西域戰圖》之《凱宴成功諸將士》，紙本銅版畫，縱55.4厘米，橫90.8厘米，柏林民俗博物館（Ethnologisches Museum Berlin）

圖26　姚文瀚《紫光閣賜宴圖》卷（局部），絹本設色，縱45.8，橫486.5厘米，北京故宮博物院

角、焦點透視及具有中式特色的橫向敘事完美地結合起來，同時還爲之後的宮廷紀實繪畫創作建立了一個典範。1762至1765年間，郎世寧、王致誠等奉旨製作小樣共計28幅，寄送法國用於製作《乾隆平定西域戰圖》銅版畫[67]。十一年後，銅版畫成品陸續寄回中國，這其中有一幅題爲《凱宴成功諸將士》（下稱《凱宴》，圖25）的銅版畫，用的就是幾乎和《萬樹》一樣的圖式，除去方向爲（由於製作工藝造成的）鏡面相反外，唯一的差別就衹是在蒙古帳殿後面追畫了紫光閣而已。而畫中所融合的西洋圖式和姚文瀚於1761年所作的《紫光閣賜宴》圖卷（圖26）形成了極其鮮明的對比——同一地點，類似事件，卻有著完全不同的空間及敘事美學。不久以後，在徐揚所參與製作的《平定兩金川戰圖冊》中也出現了一幅幾乎一模一樣的畫面；這次，紫光閣則完全取代了蒙古帳殿。由此可見，王致誠的《萬樹》圖式並不是隨意之筆而曇花一現，而在清宮畫院中則留有稿本，作爲典範而廣泛流傳。

結　　語

　　由於缺乏文字佐證，我們很難考證上述畫作之間的確切關係。至於《聖心圖》的作畫者有沒有親見過王致誠爲《萬樹》圖或《凱宴》圖所做的稿本，這些我們也不得而知。但是有一點可以肯定，它們皆和《若翰》這幅流傳廣泛的西洋視覺材料不無關係。從創作時間上看，《聖心圖》應該晚於《萬樹》。首先，《聖心圖》中的北堂規模比《余鼎圖》及其它同時期材料中所見的要複雜，形制卻和韓國英的描述一致，所以創作時間應爲18世紀70年代以後；其次，韓國英爲甚麼要在1772年專門寫一封信向他的歐洲同行彙報這件事情？唯一的解釋是，聖心節當時和聖體節的儀式剛合併不久，成爲了當時北堂獨有的

一個盛大節日。因此，韓國英的信件不免有點炫耀之疑；最後，像《聖心圖》這樣的大型紀實創作，爲甚麼要中國畫師親自操刀？假定王致誠參與了創作和指導，畫面人物爲何呈現一番折衷景象——有並存滅點以及多重光源這種"低級錯誤"呢？有一種可能是此圖作於王致誠過世（1768年）之後。

除此之外，就《聖心圖》的畫面特點來說，基本上可以斷定是源自於乾隆時期"教會—宮廷"這個圈子，和當時的外銷畫作則有天壤之別。不僅因爲此類宗教題材並非傳統中國花鳥、民俗，無太大銷路可言，而且由於尺幅巨大，費工費時，所以從經濟角度來看，可能性也不大。就創作套路來說，應該接近宮廷，和供職宮廷的西洋畫師有著密切的聯繫。就畫作人物部分來看，《聖心圖》採用了"意識類別化"創作，建立兩種基本人物類別，再拓展配件以獲得多樣性。這類現象在宮廷大型紀實繪畫如《康熙南巡圖》或《乾隆南巡圖》中都能見到：一類人是不論大人小孩都戴官員的涼帽或暖帽，而另一類人物則爲統一的漢人裝扮。這種"二元性類別化"很可能就是中國畫師用來區分旗人和漢人的尺規。而《聖心圖》中大量官員的存在，就應該是這種套路的延續。而另外作畫人在數量上似乎做了誇張，以顯示上層旗人特別是王公階層對天主教的熱衷。

然而，套路的延續祇能說明作畫人與宮中畫師的技藝傳承，並不能佐證後者的直接參與。雖然《聖心圖》中人物描寫細緻多變，但與傳世的的宮廷紀實畫技法還是有一定距離，比如像《萬樹》中人物臉部均有明暗，但對比不強烈，是爲了避免"陰陽臉"的出現，服飾上則延續了中國工筆的畫法，以平塗爲主。而《聖心圖》中人物臉部和服飾皆用明暗法，表現較爲粗糙，服飾衣紋高光處都用白粉提亮。這些差異恰恰說明了此圖應該出自中國人之手，很有可能是韓國英寫信的那段時間。

簡言之，《聖心圖》是一幅鮮見的18世紀綫法貼落作品，內容爲當時法國耶穌會北堂聖心節瞻禮中的聖體降臨儀式。由於很可能是懸掛在北堂內的牆上，所以——除去透視拉伸和部分人物的虛構外——其內容眞實性非常高。它不僅是一件彌足珍貴的天主教藝術品，而且更多地是一件忠實再現18世紀北堂宗教生活的紀實畫作，爲後人研究當時天主教宗教空間和禮儀提供了鮮活的樣本。從美術史層面來說，它不僅佐證了乾隆朝中後期清人對西洋繪畫技術的接受和改良，還間接地爲我們展現了一種西洋圖式的兩種（宮廷和教會）傳承，證實了第三類熟悉西洋畫的人羣的存在。他們的出現，使得我們有必要去重新審視目前流散於世界各地的洋風作品，系統地勾勒出兩種文化相遇的美麗瞬間。

附記：本文寫作的過程中得到了以下學者的大力支持和幫助，在此謹致謝忱：陳韻如、柯蘭霓（Claudia von Collani）、岡泰正、高華士（Noël Golvers）、賴毓芝、雷德侯（Lothar Ledderose）、林航、聶崇正、王靜靈、吳秋野等；終稿由荊珊珊修訂。

注　釋：

[1]　中國洋風畫研究成果頗豐，本文在此不再贅言，代表性出版著作見靑木茂、小林宏光編，《〈中國の洋風畫〉展：明末から淸時代の絵畫・版畫・挿絵本》，東京町田市：市立國際版畫美術館，1995；莫小野《十七世紀至十八世紀傳教士與西畫東漸》，杭州，中國美術學院出版社，2002；李超《中國早期油畫史》，上海書畫出版社，2004年；江瀅河《淸代西畫與廣州口岸》，中華書局，2006年；聶崇正《淸宮繪畫與"西畫東漸"》，紫禁城出版社，2010。其中，賴毓芝關於伍德所作風景冊頁的近作尤其値得一讀，《淸宮與廣東外銷畫風的交匯：無名款海東測景圖冊初探》，《故宮文物月刊》第363號，頁74—86，2013年。

[2]　《聖心圖》爲本文作者根據其內容所起，見作者對此圖的初探硏究：Lianming Wang, "Church, A 'Sacred Event' and the Visual Perspective of an 'Etic Observer': An Eighteenth-Century Chinese Western-Style Painting Held in the Bibliothèque national de France", in: Rui Oliveira Lopes (ed.): Face to Face: The Transcendence of the Arts in China and Beyond, vol. 1 (Historical Perspectives), Lisboa: Centro de Investigação e Estudos em Belas-Artes, 2013, 182–213。

[3]　"貼落"一詞最早見於乾隆六年（1741）的淸宮內務府檔案。在檔案中，此類尺幅巨大鋪滿牆面的綫法貼落，被通稱爲"通景畫"。關於其在淸宮中的使用，見聶卉《貼落畫及其在淸代宮廷建築中的使用》，載《文物》2006年第11期，頁86—94；聶崇正《康雍乾盛世宮廷繪畫縱橫談》，載《淸宮繪畫與"西畫東漸"》，頁37，紫禁城出版社，2010年（原載於《盛世華風》，澳門藝術博物館，1999）。

[4]　Marie-Rose Séguy, "A propos d'une peinture chionis du Cabinet des estampes à la Bibliothèque nationale", in: Gazette des beaux-arts, pp. 228–230. 檔案內該畫原法文標題爲"Procession solennelle dans les jardins du Nan-t'ang（église également connue sous le nom de Collège de la mission portugaise）à Pékin". 2012年12月標題被法圖改爲"Église du Beitang en vue plongeante, avec personnages en procession dans les jardins du Palais impéria" 鳥瞰北堂教堂及皇宮花園遊行中的人們"。

[5]　Marie-Rose Séguy, "A propos d'une peinture chionis du Cabinet des estampes à la Bibliothèque nationale", 1976, 228–230.

[6]　Noël Golvers, The 'Astronomia Europea' of Ferdinand Verbiest, S. J. (Dilligen, 1687): Text,

Translation, Notes and Commentaries, Nettetal: Steyler, 1993, 12 – 13. 高華士的判斷主要基於天主堂山牆上的銘文"敕建天主堂"。"敕建"二字清楚顯示該堂和皇帝的關係,而在傳教史上唯一一個由皇帝出資興建的天主堂便是法國北堂,由康熙親自賜地於皇城西安門內蠶池口,此銘文在洪若翰(Jean de Fontaney, 1643 – 1710)的信件中也能得到印證,洪將其譯為"Coeli Domini Templum mandato Imperatoris ececetun",見 Lettres édifiantes et curieuses, écrites des missions étrangères, vol. 17, 1810, Toulouse: Chez , 5 – 8. 但高的觀點並不為大多數學者所知曉, Horst Rzepkowski 曾該圖錯誤地用作湯若望(Johann Adam Schall von Bell, 1591 – 1666)所建南堂的圖像佐證;韓書瑞(Susan Naquin)也曾提及這幅圖,但她的觀點主要來自於高華士,見 Susan Naquin, Peking: Temples and City Life, 1400 – 1900, Berkeley / Los Angeles / London: University of California Press, 2000, 35 (n. 38).

[7] Elisabetta Corsi, "Pozzo's Treatise as a Workshop for the Construction of a Sacred Catholic Space in Beijing", in: Richard Bösel et al. (eds.), Artifizi della Metafora: Saggi su Andrea Pozzo, Roma: Artemide, 2010, 233 – 243; César Guillén Nuñez, "Matteo Ricci, the Nantang, and the Introduction of Roman Catholic Church Architecture to Beijing", Portrait of A Jesuit: Matteo Ricci (Macau: Macau Ricci Institute, 2010), 106 (n. 18.). 雖然兩人都同意高華士的觀點,但是對圖本身卻沒有做更多的討論,而胡也祇是間接地承認了這個觀點,用他的話說——祇是因為 Camille de Rochementeix 發表於 1915 年的一幅北堂平面圖與此一致。

[8] Noël Golvers, "Textual and visual sources on Catholic churches in Peking in the 17th – 19th century", 11th International Verbiest Symposium: History of the Church in China from Its Beginning to the Scheut Fathers and 20th Century-Unveiling Some Less Known Surces, Sounds and Pictures, September 4 – 7, 2012; 同見 Noël Golvers, Building Humanistic Libraries in Late Imperial China: Circulation of Books, Prints and Letters between Europe and China (XVII – XVIII cent.) in the Framework of the Jesuit Mission, Roma/Leuven: Edizioni Nuova Cultura, 2011, 163。高華士的觀點也受到了部分學者的挑戰,比如 Emily Byrne Curtis 就反對這種意見,因為圖中左側並沒有紀理安(Kilian Stumpf, 1655 – 1720)於 1697 年所建的皇家玻璃廠(verreries)。

[9] 聶崇正《清代宮廷繪畫及其真偽鑒定》,《清宮繪畫與"西畫東漸"》,頁 16,紫禁城出版社, 2010 年。

[10] 有個有趣的現象是,右邊的鐘樓雖然顯示和左邊的時間一樣,但是卻少了一個羅馬數字 XII。這個紕漏似乎在暗示,作畫者並不太瞭解歐洲羅馬數字系統。

[11] 這兩點清楚地說明了該院落並非宮室或寺院建築,而為民宅改建,這也進一步證明了法國國家圖書館於 2012 年對此圖標題所做的修改(procession dans les jardins du Palais impérial 皇

宫花園內的遊行）仍然是錯誤的。

[12] 又作"暖帽"，見中川忠英《清俗紀聞》卷三，東京：西宫太助，1799（冠服之八、十）。

[13] 汪維藩《景淨之神學言說——"景教碑"〈序〉之研究》，《金陵神學志》卷四，頁26—28，2007年。另外值得注意的是，在景教碑中"製"字爲"制"，"鏡"字爲"境"，可以看出抄寫者所用的可能不是碑拓作爲範本，而是當時流傳的印本。

[14] 白衣者應爲主持儀式的祭司，對其身份的綜合確認參見本文第三章以及 Lianming Wang, "Church, A 'Sacred Event' and the Visual Perspective of an 'Etic Observer': An Eighteenth-Century Chinese Western-Style Painting held in the Bibliothèque national de France", 182–213.

[15] 見《皇朝禮器圖式》，收入《欽定四庫全書》史部十三，政書類卷十，頁75；卷十二，頁53。

[16] 作畫人犯了在描繪前景人物時同樣的問題——在人物比例上把握很不到位，回首者身形高大，形同巨人，而他面前的到訪者則身形矮小，甚至不及前者一半。

[17] 《全唐文》卷八七，陳致雍《乞宣所司製造繡袍橐鞬議》，第9冊，頁9139，中華書局影印本，1983年。

[18] 參見《皇朝禮器圖式》，收入《欽定四庫全書》史部十三，政書類卷十四，頁10。

[19] 值得注意的是，《聖心圖》中祇有弓，沒有箭，和《康熙南巡圖》略爲不同。

[20] 勞乃宣《致徐蔭樓論喪服》，收入《桐鄉勞先生遺稿》，民國十六年桐鄉盧氏校刊版；同見馮爾康《略述清代宗族與族人喪禮》，載《安徽史學》2010年第1期，頁74。

[21] 銅球究竟爲何物，還有待考證。但從其造型及裝飾來看，應該爲大門入口的裝飾。

[22] 見馮爾康《略述清代宗族與族人喪禮》，頁76。

[23] 允祹等（撰）《欽定大清會典》卷五十一至五十四，收入《景印文淵閣四庫全書》，頁487—619，臺北，臺灣商務印書館，1986年。

[24] 對此參見葛玉紅《清代喪葬習俗特點之研究》，《遼寧大學學報》（哲學社會科學板）2004年第3期，頁138。

[25] 孫彥貞《滿漢喪葬禮俗之異同與演變》，《中國歷史文物》2006年第5期，頁84。

[26] 喪禮其餘兩個部分分別是"殮"和"葬"，見劉永生《〈紅樓夢〉喪葬習俗論》，《内蒙古大學學報》（哲學社會科學版）1987年第1期，頁109。

[27] 關於中國古代藝術中的"模件"及"模件生産"見雷德侯（Lothar Ledderose）《萬物：中國藝術的模件化和規模化生産》，三聯書店，2012年；類似的手法在清代院本《清明上河圖中》也出現過，比如人物衣飾基本未變，而顔色在變，以突顯人物構成的多樣性，見馮明珠編《乾隆皇帝的文化大業》，頁22—23，臺北故宫博物院，2002年。

[28] 清中前期教案及禁教史提要見陶飛亞《懷疑遠人：清中前期的禁教緣由及影響》，載《復旦學報》（社會科學版）2009年第4期，頁43—52。

[29] 參見陶飛亞《懷疑遠人：清中前期的禁教緣由及影響》，頁44。

[30] 參見陶飛亞《懷疑遠人：清中前期的禁教緣由及影響》，頁43；同見張先清《康熙三十一年容教令初探》，《歷史研究》2006年第5期，第73頁。

[31] 參見 Isabelle Landry-Deron, "Les Mathématiciens envoyés en Chine par Louis XIV en 1685", in: Archive for History of Exact Sciences, vol. 55, no. 5, April 2001, 423 – 463; Claudia von Collani, "French Jesuits" (Chapter 2.1.2), in: Nicolas Standaert [ed.], Handbook of Christianity in China, vol. 1 (685 – 1800), 313 – 312.

[32] 張先清《康熙三十一年容教令初探》，頁73、77—80。

[33] 參見 Claudia von Collani, "French Jesuits", p. 314; Aloys Pfister, Notices biographiques et bibliographiques sur les Jesuits de l'ancienne mission de Chine, 1552 – 1773, Chang-hai [Shanghai]: Imprimerie de la Mission catholique, 1932 – 34, 446 – 449; 顧衛民《基督宗教藝術在華發展史》，頁273，上海書店出版社。

[34] 《1703年2月15日，耶穌會傳教士洪若翰神父致拉雪茲神父的信》，《耶穌會士中國書簡集：中國回憶錄》上卷（第1冊），頁290—291，鄭州，大象出版社，2005年；顧衛民《基督宗教藝術在華發展史》，頁273。

[35] 蕭靜山《天主教傳行中國考》，收入《中國天主教史籍彙編》，頁186，臺北縣新莊市：輔仁大學出版社，2003年；顧衛民《基督宗教藝術在華發展史》，頁273。

[36] 參見 Claudia von Collani, "French Jesuits", 315。

[37] 《1704年8月20日，在華耶穌會傳教士杜德美神父致本會洪若翰神父的信》，《耶穌會士中國書簡集：中國回憶錄》上卷（第2冊），頁3，鄭州，大象出版社，2005年。

[38] 《1704年8月20日，在華耶穌會傳教士杜德美神父致本會洪若翰神父的信》，頁2。

[39] 翻刻版題爲《康熙皇帝敕建西安門救世堂及其院落之圖》，刊載於樊國梁《燕京開教略》；余三樂《中西文化交流的歷史見證——明末清初北京天主教堂》，頁271，廣東人民出版社，2006年。

[40] 余三樂《中西文化交流的歷史見證——明末清初北京天主教堂》，頁356—365。

[41] 余三樂《中西文化交流的歷史見證——明末清初北京天主教堂》，頁275。

[42] Paul Bornet, "Les anciennes églises de Pékin: notes d'histoire, Le Pei-t'ang 北堂", in: Bulletin Catholique de Pékin, no. 380, 1945, 180. 乾隆四十八年（1783），耶穌會解散，同年十二月轉交法國遣使會管理，在之後幾十年間逐漸荒廢，堂上十字架及鐘樓皆毀。道光七年

(1827) 北堂沒收入宮，被夷爲平地。所以紀隆所見北堂爲咸豐十年 (1860) 根據《天津條約》和《北京條約》所歸還後的廢墟。對此見顧衛民《基督宗教藝術在華發展史》，頁 273。

[43] 余三樂《中西文化交流的歷史見證——明末清初北京天主教堂》，頁 275，頁 343。

[44] 蕭靜山《天主教傳行中國考》，頁 204。

[45] 楊乃濟《〈乾隆京城全圖〉考略》，《故宮博物院院刊》第 3 期，1984，頁 8—24。

[46] 余鼎 (Gennadius V. Yudin，生卒不詳) 爲克拉斯諾爾斯克富有商人，釀酒商及藏書家，曾於 1906 年向美國大都會圖書館出售八萬冊與十八十九世紀俄國及遠東相關的書籍，見 Barbara L. Dash, "A Visionary Acquisition: The Yudin Collection at the Library of Congress", in: Slavic & East European Information Resources, vol. 9, no. 2, 92–114。

[47] Pfister, Notices biographiques et bibliographiques sur les Jesuits de l'ancienne mission de Chine, 599.

[48] Lettres édifiantes et curieuses, écrites des missions étrangères, vol. 24, Paris: Chez J. G. Merigot, 1781, 607.

[49] 現藏於法國國家圖書館手稿部，書號 Chinois 7442, 1v–3r。

[50] 《聖事禮典》中對聖體、領聖體的儀軌上做了很詳細的解釋，原本現藏於法國國家圖書館手稿部，書號 Chinois 7392. "聖體瞻禮" 的歷史參見 Michael Bucherger (ed.), Lexikon für Theologie und Kirche, vol. 4, 1932 (2. Edition), 214–216。

[51] 法國國家圖書館手稿部，書號 Chinois 7293。

[52] 《某年 6 月 11 日，耶穌會傳教士尊敬的韓國英神父致某先生的信》，收入杜赫德編，鄭德弟譯《耶穌會士中國書信簡集：中國回憶錄》，第 6 卷，頁 2。

[53] 清宮西洋畫的歷史見聶崇正《故宮藏清代早期繪畫》，《美術觀察》1997 年第 9 期，第 71 頁；聶崇正《清宮繪畫與 "西畫東漸"》，紫禁城出版社，2010 年。

[54] 比納昔休斯生平不詳，參見劉輝《康熙朝洋畫家：傑凡尼·熱拉蒂尼——簡論康熙對西洋繪畫之態度》，《故宮博物院院刊》2013 年第 2 期，頁 29；顧衛民《基督宗教藝術在華發展史》，頁 107。

[55] 關於年修士在華活動見 Elisabetta Corsi, "Late Baroque Painting in China prior to the Arrival of Matteo Ripa: Giovanni Gherardini and the Perspective Painting Called xianfa", in: La Missione Cattolica in Cina tra I Secoli XVIII–XIX: Matteo Ripa e Il Collegio dei Cinesi, Napoli, 1997, 103–122；同見劉輝《康熙朝洋畫家：傑凡尼·熱拉蒂尼——簡論康熙對西洋繪畫之態度》，頁 28—42。

[56] 劉輝《康熙朝洋畫家：傑凡尼·熱拉蒂尼——簡論康熙對西洋繪畫之態度》，頁 37。

[57] Matteo Ripa/Fortunato Prandi（trans.）, Memoirs of Father Ripa, during Thirteen Years' Residence at the Court of Peking in the Service of the Emperor of China: with an Account of the Foundation of the College for the Education of Young Chinese at Naples, London: J. Murray, 1844, 58.

[58] 據王家鵬考證，此圖描繪的是乾隆在承德普陀宗廟接見土爾扈特部首領渥巴錫（1743—1775）等人的場景，爲宮廷畫師合力之作，西洋畫師艾啟蒙（Ignaz Sichelbarth, 1708 - 1780）、姚文瀚（活躍於 1743—1761 間，或更晚）及西藏佛畫師皆參與了製作。對此圖的初探研究見，王家鵬《土爾扈特東歸與〈萬法歸一圖〉》，《文物》1996 年，頁 86—92；楊煦《兩幅宮廷繪畫所見建築圖像表現比較研究——兼論古代繪畫中圖像作爲建築史研究材料的可信度問題》，《中國國家博物館館刊》2011 年第 10 期，頁 104—120。

[59] 楊煦《兩幅宮廷繪畫所見建築圖像表現比較研究——兼論古代繪畫中圖像作爲建築史研究材料的可信度問題》，頁 109。

[60] 方豪《中國天主教史人物傳》（下），頁 91，中華書局，1988 年；顧衛民《基督宗教藝術在華發展史》，頁 182。

[61] 《天主降生出相經解》的出版史見 Qu Yi（曲藝）, Konfuzianische Convenevolezza in chinesischen christichen Illustrationen. Das Tianzhu jiangsheng chuxiang jingjie von 1637, in: Asiatische Studien, vol. LXVI, no. 4, 2012, 1001 - 1029。

[62] Qu Yi, Konfuzianische Convenevolezza in chinesischen christichen Illustrationen. Das Tianzhu jiangsheng chuxiang jingjie von 1637, 1008.

[63] Qu Yi, Unter einem Himmel aber auf chinesischer Erde: Die Illustration im ersten chinesischen Leben Jesu Christi（Tianzhu jiangsheng chuxiang jingjie）von 1637, Dissertation Heidelberg University, 2013.

[64] 《天主降生出像經解》分別於 1642 年、1738 年重刻於北京，1852 年重刻於上海徐家匯，1903 年重印於上海土家灣，對此見馬衡《晚明入華耶穌會士艾儒略對福音書的譯介》，《北京化工大學學報（社會科學版）》2010 年第 3 期，頁 56—59。

[65] 楊伯達《〈萬樹園賜宴圖〉考析》，《故宮博物院院刊》1982 第 4 期，頁 10—11；Lothar Ledderose（ed.）, Palastmuseum Peking: Schätze aus der VerbotenenStadt, Frankfurt a. M.: InselVerlag, 1985, 143。

[66] 對此圖透視的分析詳見楊伯達《〈萬樹園賜宴圖〉考析》，頁 17—18。

[67] 聶崇正《"歐風東漸"與清代宮廷銅版畫》，載《清宮繪畫與"西畫東漸"》，頁 218—222，紫禁城出版社，2010 年。

Cerebrating the Feat of Sacred Heart:
An Eighteenth Century Chinese Painting Held at the Bibliothèque Nationale de France

WANG Lian-ming

Abstract

This paper deals with an eighteenth century oil painting produced by non-court painter (s) using Western techniques that conveys an etic viewer's (an outsider's) perspective. The artwork portrays an unusually solemn Christian procession which took place in a courtyard garden of a church in Beijing. Through the examination of contemporary accounts of rituals practised at the French North Church (Beitang) in Beijing, and two recently discovered nineteenth century architectural drawings held by the Library of Congress, Washington D. C., this paper will begin with an iconographic analysis of the ritual depiction. Special attention is paid to the etic narration – the way in which the ritual event has been visually translated and re-constructed. Based on this discussion, I move to a stylistic analysis and reveal its European influences by comparing this painting with other contemporary or later narrative works by missionary court artists and their Chinese helpers, for instance the *Wanshuyuan ciyan tu* (Imperial Banquet in the Garden of Ten Thousand Trees, 1755). Finally, in the context of Qing court art productions, I analyse how Western pictorial narration influenced the traditional Chinese portrayal of ceremonial events.

第十六輯作者工作或學習單位及文章索引

李曉帆	雲南省昆明市博物館	XVI/1
梁鈺珠	雲南省昆明市博物館	XVI/1
高靜錚	雲南省昆明市博物館	XVI/1
常　青	Ackland Art Museum, The University of North Carolina	XVI/69
蘇榮譽	中國科學院自然科學史研究所 南京藝術學院	XVI/97
韋　正	北京大學考古文博學院	XVI/145
尚　剛	清華大學美術學院	XVI/189
侯　沖	上海師範大學哲學學院	XVI/199
李靜杰	清華大學美術學院	XVI/229
王　靜	中國人民大學歷史學院	XVI/257
胡勁茵	中山大學博雅學院	XVI/283
王廉明	海德堡大學東亞藝術史研究所	XVI/309

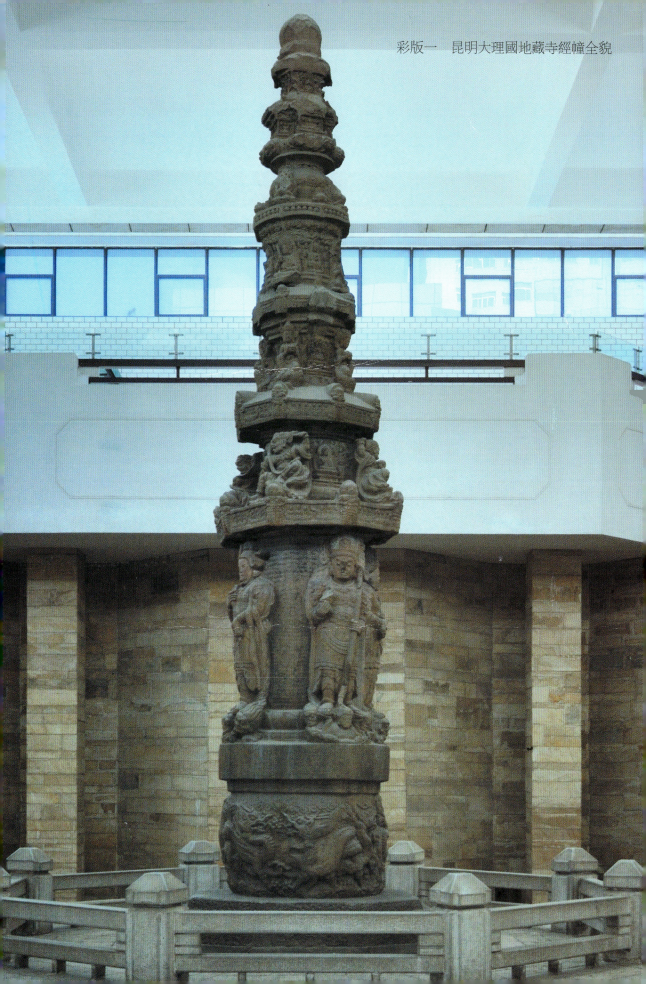

彩版一　昆明大理國地藏寺經幢全貌

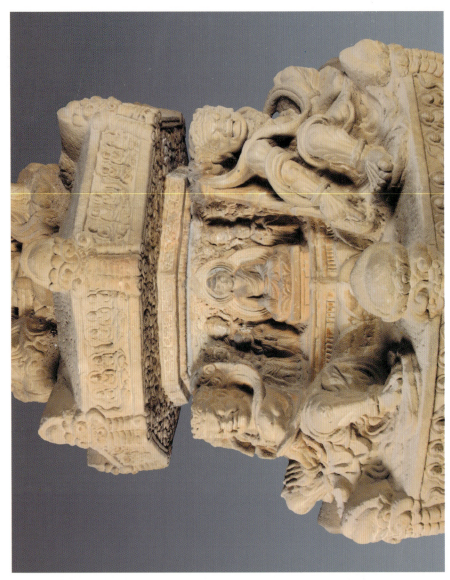
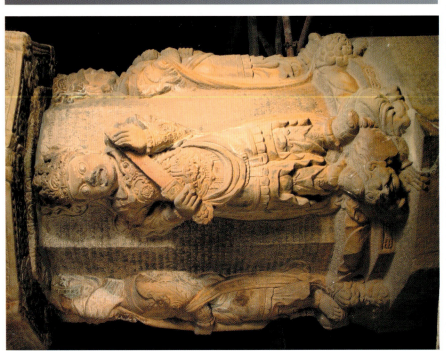

彩版二　昆明大理国地藏寺经幢局部（左：一层东面；右：二层东面）

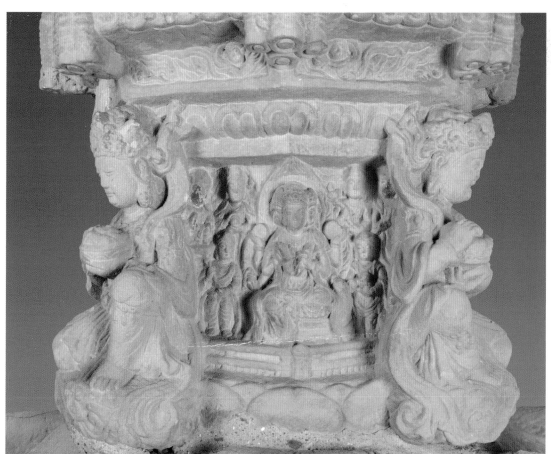
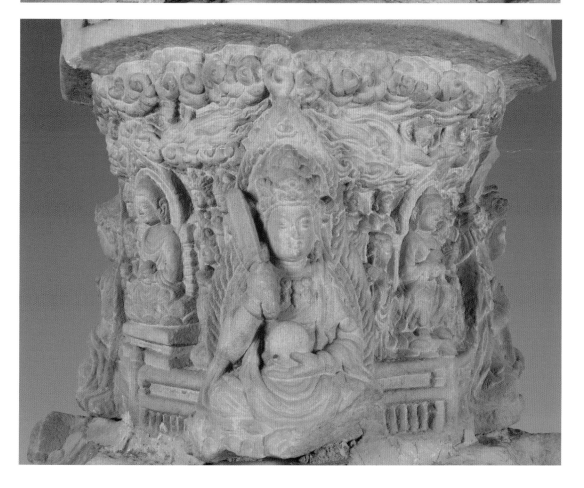

彩版三 昆明大理國地藏寺經幢局部（上：三層西面；下：四層東北隅）

彩版四　昆明大理國地藏寺經幢局部（上：五層東南隅；中：六層東南；下：七層東南隅）

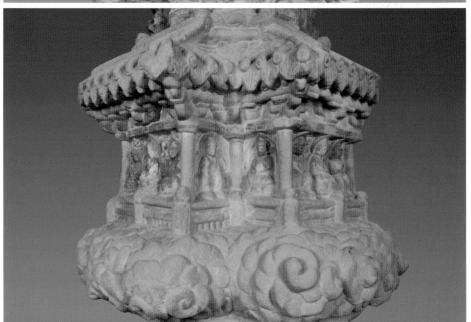

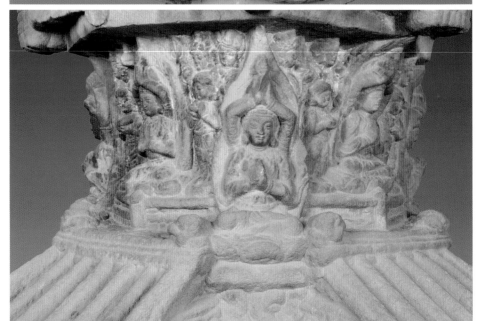

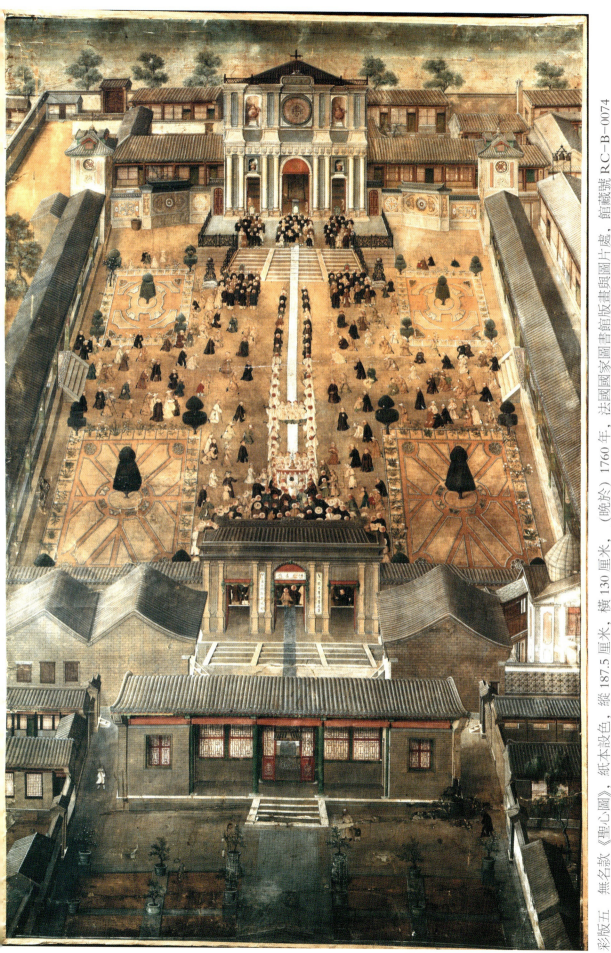

彩版五 無名款《聖心圖》，紙本設色，縱187.5厘米，橫130厘米，（晚於）1760年，法國國家圖書館版畫與圖片處，館藏號RC-B-0074

彩版六

畫名：宋慶齡

年份：2014

尺寸：185厘米×189厘米　設色紙本